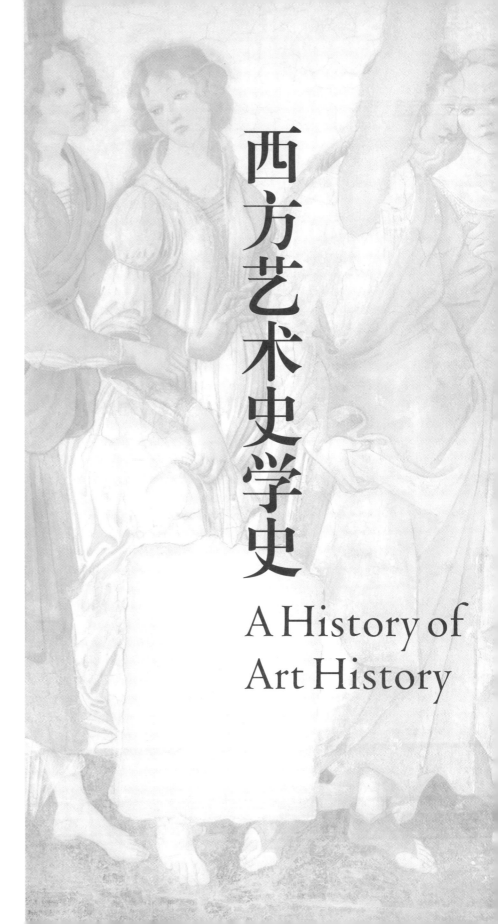

西方艺术史学史

A History of Art History

陈平 著

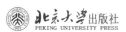

图书在版编目（CIP）数据

西方艺术史学史 / 陈平著 . —— 北京：北京大学出版社，2020.9
ISBN 978-7-301-31506-4

Ⅰ. ①西… Ⅱ. ①陈… Ⅲ. ①艺术史—史学史—西方国家 Ⅳ. ①J110.9

中国版本图书馆CIP数据核字（2020）第140818号

书　　　名	西方艺术史学史 XIFANG YISHU SHIXUESHI
著作责任者	陈　平　著
责 任 编 辑	赵　维
标 准 书 号	ISBN 978-7-301-31506-4
出 版 发 行	北京大学出版社
地　　　址	北京市海淀区成府路205号　100871
网　　　址	http://www.pup.cn　　新浪微博:@北京大学出版社
电 子 信 箱	pkuwsz@126.com
电　　　话	邮购部 010-62752015　发行部 010-62750672　编辑部 010-62707742
印 刷 者	北京中科印刷有限公司
经 销 者	新华书店
	720毫米×1020毫米　16开本　26.5印张　390千字 2020年9月第1版　2023年1月第4次印刷
定　　　价	98.00元

未经许可，不得以任何方式复制或抄袭本书之部分或全部内容。
版权所有，侵权必究
举报电话：010-62752024　电子信箱：fd@pup.pku.edu.cn
图书如有印装质量问题，请与出版部联系，电话：010-62756370

目 录

前　言 … 1

导　论 … 5
 作为人文学科的艺术史 … 6
 艺术史与其他相关学科 … 9
 西方艺术史学的主要发展阶段 … 14
 艺术观念的变迁 … 16
 西方艺术史学的引进与教学 … 20

第一章　史前史 … 24
 古代的艺术观念 … 24
 色诺克拉底 … 28
 维特鲁威《建筑十书》与老普林尼《博物志》 … 31
 旅行手册和艺格敷词 … 33
 基督教神学框架中的艺术理论 … 36
 过渡时期艺术史观念的萌芽 … 41

第二章　瓦萨里与文艺复兴 … 44
 阿尔贝蒂与吉贝尔蒂 … 44
 莱奥纳尔多·达·芬奇笔记 … 48
 批评家阿雷蒂诺 … 49
 艺术家的历史：《名人传》 … 50

瓦萨里的艺术史观念	55
"北方瓦萨里"	60

第三章　美术学院与古典理想　　64

美术学院的起源	64
法国皇家美术学院	68
普桑与贝洛里	71
弗雷亚尔与费利比安	74
皮勒与学院论争	77
佩罗对古典教条的挑战	79

第四章　温克尔曼与启蒙运动　　83

考古学的兴起	83
"高贵的单纯和静穆的伟大"	85
《古代艺术史》	88
温克尔曼的贡献及其影响	92
狄德罗和凯吕斯	96
兰　齐	99
雷诺兹与英国皇家美术学院	101
德语国家	103

第五章　古典与浪漫的交织　　108

德国古典美学	109
公共博物馆的兴起	113
19世纪博物馆与"成体系的艺术史"	116
卡特勒梅尔·德·坎西	121
歌德的浪漫主义时期	123
伟大的艺术之友	126

浪漫主义艺术史 131

第六章　鲁莫尔、柏林学派和布克哈特　136
鲁莫尔与帕萨万 137
库格勒与柏林艺术史学派 139
布克哈特 143
作为文化史的艺术史 145

第七章　19 世纪的艺术批评　151
波德莱尔 152
托雷与尚弗勒里 157
龚古尔兄弟 160
普金与罗斯金 161
佩特与文艺复兴 166

第八章　走向艺术科学　169
丹纳的环境决定论 169
建筑史：森佩尔、弗格森和古利特 172
莫雷利与绘画鉴定 175
卡瓦尔卡塞莱与克罗 179
施普林格 181
格林、尤斯蒂、托德和博德 184

第九章　维也纳艺术史学派　190
创建之初：艾特尔贝格尔与陶辛 191
维克霍夫 194
李格尔 197
艺术意志 200

斯齐戈夫斯基与德沃夏克 204
施洛塞尔 209
新维也纳学派 211

第十章　世纪之交：广阔的地平线 216
法国：库拉若与明茨 216
意大利：文杜里与里奇 219
美国：贝伦森 220
英国、北欧及低地国家的艺术史家 224
德国：戈尔德施密特、弗格和沃林格尔 229
俄罗斯早期艺术史学 234

第十一章　形式主义艺术史与艺术批评 238
费德勒与纯视觉理论 238
施马索与克罗齐 242
沃尔夫林 244
美术史的基本概念 248
罗杰·弗莱与克莱夫·贝尔 251
福西永 255
格林伯格 258

第十二章　图像志与图像学 268
图像志 269
马勒与法国学派 272
瓦尔堡 274
瓦尔堡研究院 277
潘诺夫斯基 279
现代图像学的原理与方法 282
其他图像学艺术史家 286

第十三章　马克思主义社会艺术史　　290
早期马克思主义批评家　　290
豪森施泰因　　292
安塔尔　　294
豪泽尔　　295
克林根德尔　　298

第十四章　"学术迁徙"与英美 20 世纪艺术史家　　301
美国：纽约与普林斯顿　　301
哈佛与耶鲁　　304
夏皮罗与布朗　　308
詹森与艺术通史教材　　312
库布勒与阿克曼　　314
意大利：萨尔米、隆吉与小文杜里　　316
英国：佩夫斯纳　　318
肯尼思·克拉克、布伦特与萨默森　　321
法国：弗朗卡斯泰尔与沙泰尔　　325
德国：巴特与考夫曼　　327

第十五章　艺术史的心理学维度　　331
艺术家传记　　331
精神分析：弗洛伊德与克里斯　　333
格式塔心理学　　335
贡布里希　　338
讲述艺术的故事　　344

第十六章　艺术史的新视野　　349
传统的延续与创新　　350
艺术史家与批评家的双重身份　　361

"新艺术史"思潮的兴起及其背景	368
语言、图像和社会	373
德国二战后至当代的艺术史家	379
新马克思主义社会艺术史	384
艺术史与符号学	386
女性主义艺术史	398

人名索引　　　　　　　　　　　　　　　408

前　言

这本书最早出版于十多年前，是我在课堂讲稿的基础上撰写而成的，目的是为学生勾勒出西方艺术史学发展的一个大轮廓，所以属于概览性的知识读本。我个人觉得，无论对艺术史专业还是其他人文学科的研究者来说，西方艺术史学都是应该了解的一个基本知识领域。即便是对于艺术生而言，学习这门知识也不无好处。我每年的史学课上都有不少艺术实践类研究生来听课，他们和史论系同学一起感受来自艺术史的乐趣。当然，课上课下我要求同学们精读与讨论的并不是本书，而是学术大师的原典，我的这本书只是参考手册而已。

我理解的艺术史学史，首先，是一部理解人类艺术创造的观念史，那些伟大的艺术史家对于视觉作品本身及其创造者精神世界的探究，构成了一次又一次奇妙的思想探险；其次，是一部艺术史学科的历史，也是现代学术史的一部分，可以让人们了解这门学科的缘起与发展，进而更好地理解当下艺术史的走势；最后，它还是一部艺术史写作的历史，可以带领我们领略那些伟大的艺术史家的文采与智慧。我认为，像瓦萨里、温克尔曼、李格尔、沃尔夫林、瓦尔堡、贡布里希和潘诺夫斯基等我们耳熟能详的艺术史家，每一位都是一个里程碑，一个文化宇宙；对他们的思想及其与时代文化的关联，我们还了解得太少。他们的经典文本是西方人文的精华所在，也是我们领略西方艺术与文化的窗口。

作为一名艺术史教师，我除了讲解西方艺术史与建筑史外，将主要精力放在了翻译和介绍西方艺术史学名著上，也经常鼓励年轻学子这么做。只有静下心翻译经典，才能登堂入室。关键是语言，我本人

也在和同学们一道学习西方语言，因为我们认识到，要深入地研究西方艺术史，只有一门英语是远远不够的，需要结合自己的研究课题学习二外、三外，尤其是西方古典语言。与此同时，我认为，不但要译介大师作品和西方当红的方法论著作，还要大量引入与视觉艺术相关的基本文献，这样我们的西方文化史研究才能真正取得进展。这也是我与北京大学出版社合作"美术史里程碑"丛书的初衷。

此次修订，纠正了原版中的一些错讹之处，对一些章节做了较大幅度的调整，增加了不少新的内容，尤其是现当代部分。每章之后"进一步阅读"的中译本书目也增加了不少，反映了近年来译界的成果，至于译本质量，读者自会做出判断。这些书目中凡附有外文书名的著作，意指目前尚无中译本。需要特别说明的是，书目中有少数作者的译名与本书正文不统一，甚至同一作者译名在各出版社出的书中也不统一。这种情况从一个侧面反映了艺术史文献翻译的混乱现象。本书采用的译名，遵循"名从主人"和"约定俗成"的原则，而"名从主人"主要依据通行的人名译名工具书（商务印书馆或中国对外翻译出版公司出版），至于少数特例为何这么译，在此不便一一说明。为避免产生混淆，凡出现人名不统一的情况，我们在正文中附上其他译法，在"进一步阅读"中附上本书采用的译名。

此外，国内学者关于西方艺术史学的研究成果日益增多，囿于篇幅，这些论文以及大量外文一手与二手文献不可能一一列出。不过网络时代带来了极大的便利，读者可以登录中外学术期刊网站进行查阅，或通过访问我们的微信公众号"维特鲁威美术史小组"，也可以方便地了解到不少相关内容。这个公众号是我的研究生们于2016年10月创办的，近4年的实践证明，它是我们学习与交流西方艺术史学的一个很好的学术平台。

在公众号创办的第一期上，我特地从李格尔的方法论著作《视觉艺术的历史法则》（*Historical Grammar of the Visual Arts*）中翻译了一段文字以表祝贺。从中我们可以读到，百年之前的李格尔将艺术史比作一座

大厦，外表结实但已露出"废墟"之相，但他仍然满怀希望地表达了大厦建成的美好愿景，请允许我利用一点篇幅将这个片断转引如下：

> 自艺术史学科诞生并开始构建艺术史结构以来，150 年过去了。开始时，美学是总建筑师，她为这座大厦奠基，勾画蓝图，引导整个工程在未来建成。从地基上升起三座分部大楼：中央为建筑，两翼为雕塑与绘画。但是很快，显而易见许多艺术作品不能归入这三类。因此又增建了第四座大楼，立于中央大楼之后，称作工艺美术。接下来，这四座大楼都迅速而充满活力地拔地而起，升向蓝天。
>
> 但是建造者站得越高，就越面临不能自如观察的问题。他们凭着起初的一腔热情，冲得太快了。结果证明，其地基薄弱，在许多情况下，建筑材料未经细致挑选，准备得也不充分。当然，所有的不是全都落在了美学这位总建筑师的头上，她立即就被解雇了。人们发现必须对这座建筑进行加固。这并不是要求施行统一的、一致的构造工艺，重要的是，要将一切注意力与精力分别集中到各个分部的大楼上。此时就开始了艺术史研究的第二个阶段：加固地基，对材料进行精加工——换句话说，就是专业化阶段。尽管构造工艺未被人遗忘，但工程进展并不平衡，也没有计划，因为缺少稳定的领导者。在一座大楼上施工的人不关心其他人的进展。结果，尽管四座大楼的确逐渐建造了起来，升向高空，但它们之间的联系也逐渐瓦解了。
>
> 长期以来，人们并不承认这个问题的存在。今天，由于大厦缺少相互连接的墙角，所以尽管它的内部很坚固，但仍给人一种废墟的印象。是时候在这四座分部大楼之间建造起新的连接结构，再次赋予破碎化的整体以统一印象了。规划得以实现离不开眼界开阔与统一的、前后一致的建造工艺。谁来负责此事？美学一旦被晾在一旁，便不复存在。她已消

亡很久，其影响只在分散的大学哲学讲堂之中尚存。不过她留下了一位女继承人，尽管年纪尚小，还未被命名，但她已经登台亮相了。她已然做出了些许努力，给未来带来了不少希望，因为这些工作利用了艺术史的经验教训。老美学要指导艺术史学科，而她的女继承人——如果你愿意可称之为现代美学——则热切地希望艺术史来教导自己。她认识到，她生存的权利就存在于艺术史之中。

"太阳底下无新事"，回顾数百年西方艺术史学史，其实诸如跨学科研究、艺术史的批判意识、对学科的反思、世界艺术史研究、学科的破碎化局面等，早已不是什么新鲜事了。一百多年过去了，我们被告知，艺术终结了，艺术史也将寿终正寝。似乎形式与风格研究过时了，人文价值也不那么重要了，已被新奇的方法论所取代。当代视觉文化研究扩大了艺术史研究的视野，也造成了座座大楼高耸而基础薄弱的废墟奇观。这令人想起夏皮罗曾坦言，我们迄今还未有一个完善的风格理论——这意味着艺术史的基本问题还未解决。贡布里希也曾说："我们有权要求艺术史关心艺术本身！我们对艺术仍然知之甚少。实际上，我想对我的同事们说，我们仍然没有一部艺术史。"而对于中国的接受者而言，该从西方文化中吸取哪些真正有价值的东西，是值得我们深思的一个问题。

在此新版面世之际，我向多年关注与使用本书的师友和同学表示诚挚的谢忱，并欢迎各位提出宝贵意见。我要特别感谢北京大学出版社的长期支持，尤其是本书责编赵维女士，由于她的鼓励与勤勉工作，才使得这本旧书能以新的面貌出现在读者面前。最后，我还要感谢我的博士生陈明烨，他为此次修订整理了书目与插图，帮助查找了相关资料。

陈 平

2020 年 6 月于上海大学

导 论

> 艺术史理应被列入人文学科。
>
> ——潘诺夫斯基《视觉艺术的含义》导论

如果说我们处于一个图像的时代，这种说法一点也不夸大其词。在现代高科技的背景下，人们被各种图像所包围，越来越多的博物馆、美术馆建立起来，视觉艺术也越来越多地影响着人们的精神生活。尤其是有越来越多的人亲近艺术史，不只为附庸风雅，更是为增进学识，益智怡情。因为一部艺术史有如一段风光无限的旅程，一扇认识世界的重要窗口，更是一个充满发现乐趣的研究领域。从人文研究层面来说，视觉图像也更广泛地为历史学家所重视和利用，发挥着证史的功能。近三十年来，艺术史学科在我国也有了井喷式的发展，艺术院校和综合性大学建起了诸多艺术史或相关专业，师生人数大为增加。

在这样的背景之下，我们觉得，无论对于艺术史专业的学习者、研究者，还是对于业余爱好者来说，了解一点西方艺术史学的背景知识或许都是大有益处的，至少有助于我们阅读艺术史，提高理解与判断艺术史文献的能力。本书正是基于这种认识而撰写的。下面让我们从这一看似十分简单的基本问题开始此书：什么是艺术史？

作为人文学科的艺术史

我们不可能也无须给"艺术史"下个确切的定义，但至少可以理解，艺术史是现代人类知识体系的一个分支，旨在从历史的角度对往昔的视觉艺术进行科学研究，进而获得对其他历史现象的深入理解，所以艺术史是一门现代人文学科。"艺术史"这一概念是外来的，在英文中有两种表述形式，即"Art History"和"History of Art"，两者可以相互替代，但当我们指称一门学问或学科时，通常用前者。此外，"Art History"在特定语境中也可以译为"艺术史学"，就像"History"（历史）同时也有"历史学"的意思。

于是，"History of Art History"便可以译为"艺术史学史"，通俗说就是"艺术史的故事"。这包含了三层意思：一是艺术史观念（理论）的历史；二是艺术史写作（艺术史家）的历史；三是艺术史学科的历史。本书是一本讲述西方艺术史的故事的书，内容正包括了上述这三个方面。

艺术史既属于人文学科，艺术史家便是人文学者。那么，研究艺术史到底有什么用？与自然科学家相比，人文学者的目标是什么？艺术史家如何开展工作？潘诺夫斯基在《作为人文学科的艺术史》一文中回答了这些问题。他首先将"人文"的概念追溯到古典时代的 *humanitas*，这个拉丁语意味着人性与兽性的分界线，也可以理解为人类文明的价值。他还指出，从本质上来说，人文学者都是历史学家，从彼得拉克开始，文艺复兴时期产生了第一批人文主义者，他们都迷恋语言的魅力，致力于恢复与保存古典语言和古典文化。所以长期以来，在西方，人文学者等同于古典学者或语文学者。从这个意义上来说，作为人文学者的艺术史家也是人类文明的守望者，他们通过研究艺术，使往昔恢复生命。瓦尔堡图书馆门楣上铭刻着的希腊字母 MNEMOSYNE（记忆女神），便是对这种传统人文主义观念的最好诠释。

艺术作为人类的创造性活动之一，有着漫长的历史，甚至可以追溯到数万年前的石器时代，但艺术史书写的历史则短得多。在意大利文

艺复兴运动中，人文主义者和艺术家认识到艺术创造活动对人类精神生活的巨大价值，便开始对艺术家和艺术作品进行记载与描写，瓦萨里的《名人传》就是当时最杰出的代表。不过，第一位将"艺术"与"历史"这两个词联系起来作为自己著作标题的人，是18世纪伟大的古典主义学者温克尔曼，他的《古代艺术史》为后来艺术史成为一门科学奠定了智性基础。

过去有一种观点认为，只有实践艺术家才能更好地理解作品。若从对作品的审美体验与鉴赏来说这或许有一定的道理，但从历史的角度来看，出自艺术家之手的艺术作品一旦以物质（或非物质）媒介固定下来，就进入了与观者互动的进程；作品不变而社会生活与思想观念在不断变迁，艺术史家对作品的阐释不断改变着世人对往昔艺术的观念，所以艺术史家的著作与艺术家的作品一样，都是人类智慧的结晶。为了更好地理解视觉文化现象，我们不仅要研究各时代各民族的艺术作品，也应对古往今来艺术史家理解、描述、解释艺术作品的方式有所了解。从这个意义上说，艺术史学史就是人类理解艺术作品的历史，它属于思想史的一部分。

作为一门学科，艺术史最早于19世纪在德语国家兴起，称为Kunstgeschichte，还有一个名称叫"艺术科学"（Kunstwissenschaft），正如"文学史"又称为"文艺科学"（Literaturwissenschaft）一样。于是便有了"艺术史的母语是德语"的说法。在艺术史学科诞生之初，它的确与哲学、历史学、考古学和美学有着紧密的联系。19世纪下半叶欧洲的艺术史家，一般都是学历史、法律、文学和哲学出身的，那时艺术史是历史与文化史的一门辅助学科，但正是这批先行者要努力将其建成一门令人尊敬的"艺术科学"。他们具备古物学、铭文学、古文献学、钱币学等学术装备，同时充分利用当时兴起的人类学、心理学、语言学等学科的成果，对人类视觉文化进行研究，使得艺术史摆脱了辅助学科的地位而获得了独立。

一个学科的建立，必须拥有自己的研究范围和研究方法。就研究范围而言，艺术史原先聚焦于三门艺术，即绘画、雕刻和建筑，19世纪

末李格尔将工艺美术纳入其中；到了20世纪其范围进一步扩展，涵盖海报、摄影、电影、电视等广阔的视觉艺术领域。就艺术史家的任务而言，起初主要是研究艺术品的作者、题材、年代、地点和目的，也就是研究艺术作品的五个"W"——who、what、when、where、why，但现代艺术史研究已不再局限于对艺术作品本身做出鉴定和描述（虽然这仍是艺术史的主要任务之一），而是要将它与特定时期、特定民族的其他艺术作品和社会历史现象联系起来，运用各种方法进行科学的解释。

尽管艺术史在20世纪已成为一门独立的学科，但并不意味着它与其他学科没有关系，恰恰相反，艺术史是一门典型的交叉学科。一方面，它要借鉴哲学与历史学的观念和方法，利用文学史、科技史、经济史、语言学、心理学、社会学等学科的研究成果；另一方面，它也以自己的研究成果回报其他学科，尤其重要的是为历史研究提供图像证据。这一点也得到了越来越多的历史学家的认同。约翰·罗斯金有一句名言经常被引用：

> 伟大民族以三部书合成其自传：记载行为之书，记载言论之书和记载艺术之书。欲理解其中一部必以其他两部为基础，但尤以艺术之书最值得信赖。

在20世纪，李格尔、沃尔夫林、潘诺夫斯基和贡布里希等艺术史家的理论就对西方历史学、心理学、文化人类学和文学批评产生了重大的影响，为艺术史学科赢得了崇高的声誉。

就研究方法而言，西方艺术史虽然流派众多，但大致可以分为两大类，即"内向观"与"外向观"。所谓"内向观"就是将外部影响因素暂时搁置一旁，主要关注艺术作品本身，包括艺术鉴定、形式分析、结构分析、风格研究、材料与技术研究等；"外向观"是将艺术作品与艺术家心理、社会历史条件、思想史等外在因素联系起来进行研究，包括艺术家传记、心理分析、图像学、社会学、艺术赞助与趣味史、展览制度研究，等等。当然这只是一个粗略分类而已，其间并无不可跨越的鸿沟。

20世纪七八十年代以来，与经典艺术史相对的"新艺术史"思潮流行起来，研究方法更趋多元化。随着电影、电视、摄影、录像、网络等新媒体的发展，视觉图像的复制变得越来越方便与快捷，视觉艺术的范围也日益扩大，"视觉文化研究"应运而生。这种情形日益冲刷着传统艺术史研究的边界。不过，从研究范围、方法与目的来看，视觉文化研究不可能取代传统的艺术史研究。

由于西方艺术史学科是从历史学发展起来的，所以它一开始便诞生于综合性大学而非美术学院之中。我国的情况则有所不同，19世纪末20世纪初，西方教育制度传入我国，新建立的美术院校开始为艺术学生开设美术史课程，同时也出版了一批美术史教材，这就造成了艺术史学科自传入之日起便在美术院校安家落户的现象。1953年中央美术学院成立了我国第一个美术史系；到了20世纪80年代之后，我国艺术史学科进入快速发展时期，各地艺术院校纷纷成立艺术史（美术学）系，不少综合性大学也成立了艺术史研究与教学机构。

在现代大学里，艺术史还与其他一些学科密切相关，对它们进行一番考察和比较，便可更清晰地见出艺术史研究的特点。

艺术史与其他相关学科

古物研究（Antiquarianism）与艺术史关系甚为密切，可以说，西方现代考古学和艺术史学是从古物研究发展起来的。古物研究指对古代文物的鉴定、收藏与研究，而"古物"一词所指范围甚广，包括艺术品以及像书籍、钱币、印章、家具、装饰物等年代久远的人工制品。古物学家可能会与艺术史家面对同一件艺术作品，不过前者的主要任务首先是断定作品是真正的古物还是赝品，并对它进行测量、称重、分类、著录以及保管，所以古物学家通常也是鉴定家或收藏家。

西方古物研究最初于16世纪在欧洲发展起来，到18世纪变得十分盛行，其原因是那时对古希腊、古罗马的考古发现有了重要进展，同

时古典文化的价值在欧美得到了普遍认同。欧洲上层人物与富家子弟的"教育旅行"（Grand Tour）也对古物研究的繁荣起到了有力的推动作用。

在历史上，古物学家主要有两类人：一类是贵族，他们既富有又酷爱艺术或古物。不过他们搜求古物大多并非出于研究的目的，而是为了附庸风雅，表明自己高尚的审美趣味。他们的收藏活动的确对文物保护和弘扬古典价值、推动新艺术风尚起到了重要的作用。另一类是学者，他们是社会文化的精英阶层，为国王、红衣主教或贵族搜集、购买、整理与陈列古物的过程提供咨询服务，或直接参与管理。如温克尔曼于18世纪50年代到罗马时，由于具备很高的鉴赏水平与学识修养，被红衣主教阿尔巴尼聘为文物保管员，进入梵蒂冈工作。

古物学家与艺术史家的区别在于，他们关注的范围比艺术史家要大得多，只要是古代遗存下来的人工制品都在他们的视野之内。不过更重要的区别在于古物学家一般回避作品的题材问题，不关心与艺术相关的社会史问题，也不关注艺术个性。总之，他们满足于提供一份器物编年史清单，不求对作品做出解释和价值判断。直到今天，西方各国的古物学家仍然在出版地方性的古物杂志，发表古物研究的成果。

在西方，有的大学将考古学与艺术史放在同一个系里，说明了两者之间的密切联系。**考古学**（Archaeology）通过古代遗存来研究人类的历史，其任务是对艺术作品或其他人工制品进行发掘、分类和编年。在西方，考古学与艺术史有一种姻亲关系，温克尔曼既是现代艺术史之父，又是现代考古学的奠基人，便充分说明了这一点。他还将分类与编年等考古学技术引入艺术史，对艺术史范式的形成起到了促进作用。传统艺术史家正是通过对作品进行分类与编年创建了艺术风格类型史，尤其是对那些无文献记载的作品，如工艺美术与装饰纹样。

西方的考古学与艺术史在研究范围上有所分工。考古学的工作范围一般只限于史前与古代艺术，艺术史家在处理史前艺术时需要借鉴考古学家的成果，但他们仍将古典艺术作为重要的研究对象。就古代艺术的研究而言，考古学家与艺术史家都要建立艺术作品的发展序列以及编

年表；不同之处在于，艺术史家更倾向于对那些有文献记载的实物进行研究，以便对艺术个性进行重构，确定作品题材和创作目的。当然，考古学家也要利用文献资料，但他们的主要任务并非在于解释，而在于客观、准确地提供第一手考古数据和图像资料，以供学术界利用与研究。

当然，若将考古学的作用理解为只是提供考古数据那就错了。一方面，艺术史研究，尤其是古代艺术史研究，在很大程度上要依靠考古学的成果，新的考古发现也往往给艺术史带来历史观与方法论的变革。另一方面，随着考古技术的进步，考古学领域也在发生变化，考古学家试图改变以往那种"动手动脚找东西"的单纯材料提供者的形象，开始关注远古文化圈的构成、传播与交流，并结合文献对之进行解释。近些年来兴起的"美术考古学"也是学科相互渗透交融的结果。

我们对**艺术欣赏**（Art Appreciation）十分熟悉，因为它是现今综合性大学所开设的一门素质教育课程，甚至在普通中学也普遍开设。艺术欣赏课在西方可以追溯到18世纪德语国家大学里开设的类似讲座，这些讲座旨在通过对艺术作品的讲解与观摩，提高学生对艺术作品的鉴赏水平。艺术欣赏强调的是在观看艺术作品时要发挥再创造性的想象，所以更多地带有艺术批评和价值判断的色彩，而不是在历史框架下来解读与说明艺术作品。当然现在为数众多的学术讲座不在此列。

艺术欣赏一般需要利用艺术史的研究成果，即要在内容上对作品的主题和题材进行说明，在形式上对艺术作品的构图、线条、色彩等方面进行分析。所以，图像学、形式分析和风格史的研究成果是其可资借鉴的资源，同时它也需要借助艺术心理学、艺术社会学等方面的研究成果。随着社会结构的变迁、人们审美趣味的不断改变和艺术史研究的不断深化，艺术欣赏的内容也在不断变化之中。当然，艺术欣赏也可以作为艺术史研究的入门。

在人们眼中，美学与艺术史的关系最不易厘清。**美学**（Esthetic）一词是德国18世纪哲学家鲍姆加滕在他的《关于诗的哲学沉思录》一

书中创造的。在 18 世纪，欧洲哲学家，尤其是英国的经验论者，将美学看作哲学学科的一个分支，所以美学在传统上一直从属于哲学，其主要任务是对于人类艺术创作、欣赏和评价的能力与过程进行系统的考察和评价。一般而言，美学家研究的是抽象的图式与评价标准的有效性，他们试图建立一些思维范畴用以阐释系统的美学理论。美学家们对美的定义、艺术的本质以及各种艺术门类间的相互关系感兴趣，这些艺术门类有音乐、文学、戏剧、电影、舞蹈和美术等。

到 19 世纪下半叶，随着艺术观念的转变，传统审美标准从根本上被动摇，同时美学领域也发生了分裂。美学家们因长期陷入探究"美的本质"的形而上怪圈而遭到责难，被认为缺乏科学严谨性。德语国家涌现出大量基于心理学与生理学的新美学理论，如移情论、实验美学、表现论、快乐论等，主张一种"自下而上"的美学。与此同时，美学家们开始思考艺术理论、艺术史与美学的界线与分工问题。如德国美学家德苏瓦尔（Max Dessoir，1867—1947）就主张建立与美学并立的"普通艺术科学"（allgemeine kunstwissenschaft）学科，作为从具体艺术理论通往艺术哲学的桥梁，包括诗论、音乐理论和"艺术科学"（Kunstwissenschaft）学科，而"艺术科学"就是那个时代"艺术史"的代名词。美学与普通艺术科学应有明确的分工：美学研究美，不应侵占后者的地盘；普通艺术科学应对艺术作品做出科学、客观的描述，不应陷入对美的评价与猜测。所以如今在西方，尤其是在英美，艺术史是一门非哲学的经验学科。美学家根据他们自己阐明的理论框架来组织材料并提出假设，而艺术史家则总是历史地考察自己所研究的对象。

艺术理论（Art Theory）与艺术史大体是重合的，但所涉及的内容要宽泛得多，它包括所有与艺术作品和艺术家相关的材料及记述，也包括艺术家自己的言论与著述，以及他们与社会发生关系的记录，如莱奥纳尔多·达·芬奇的绘画笔记和中国的画论。这些材料既为艺术家提供借鉴，又为艺术史家提供基本材料、证据或研究线索。在艺术理论中，有对艺术家和艺术作品产生过程的记载，有对艺术作品性质的描述，还

有关于技术的内容，如透视理论、解剖理论、比例理论、技法理论等。有时艺术理论、艺术批评和艺术史三者不易区分，如我国画史之祖张彦远（约815—？）的《历代名画记》，其实是三者的综合，如果硬要区分，其中考镜源流、论书画关系、记载画迹的部分属于艺术史，论绘画本质功用、制作技法等是艺术理论，对于作品的品评则属于艺术批评。

西方学者编撰了大量艺术理论文献，其中值得一提的是施洛塞尔编的《艺术文献》，它是维也纳艺术史学派的重要研究成果之一，收入了从古代至1800年前后欧洲有关艺术的重要文献。另一部重要的艺术理论著作是赫谢尔·奇普（Herschel B. Chipp，1913—1992）编的《现代艺术理论：艺术家与艺术批评家资料集》（*Theories of Modern Art: A Source Book by Artists and Critics*，1968），收入了从19世纪末至20世纪初叶现代艺术运动中的一些重要宣言，虽无施洛塞尔著作那样大的历史跨度，但同样十分实用，具有重要的史料价值与研究价值。

从理论上讲，**艺术批评**（Art Criticism）与艺术史也是相互交织在一起的，不过在实践中它们还是各自独立地开展工作。批评家的任务是描述、阐释和评价具体的艺术作品，重在价值判断，而这正是艺术史家一般要回避的事情。按照克莱因鲍尔（W. Eugene Kleinbauer）的分类，艺术批评包括历史批评、创造性批评和批判性批评。所谓历史批评，是将艺术作品放在某一历史框架中进行阐释和评价，就此而言，这种批评与艺术史有共通之处。不过批评家一般都是从当下的价值取向出发，为了论证自己先入为主的观点而去寻找史实。历史批评往往会对艺术运动与艺术思潮起到引发和推波助澜的作用，因为其理论观点可直接为某种艺术主张提供历史根据。如德国表现主义批评家沃林格尔的名著《哥特形式论》和《抽象与移情》，其基本理论立场来源于李格尔的"艺术意志"论和心理学理论，被德国表现主义艺术家奉为自己的代言人。创造性批评是批评家在艺术作品基础上进行的一种再创造，其著作本身是一种文学作品，具有独立的文学价值和艺术价值。这种批评的角度是多元的，可以是艺术的、社会的或道德的。可以说，创造性批评是将一种艺

术转换成另一种艺术。英国著名批评家沃尔特·佩特的名著《文艺复兴历史研究》着眼于艺术与文学的关系，文采焕然，想象丰富，论述具有极强的说服力，是创造性批评的经典之作。批判性批评是将特定的艺术作品与人文价值判断相联系，从而设定一套作品的评价标准，再将这些标准运用到对其他作品的评价中去，主要着眼于在形式、真实性、艺术意蕴等方面做出价值判断。我国古代谢赫的"六法"确立了中国绘画品评的标准，是批判性批评的经典实例。

如果批评家将当代的艺术潮流放在一个适当的历史框架中进行解释，就接近于艺术史家的工作。同样，他们若拥有艺术史训练的背景，在批评实践中便会采用艺术史研究的各种方法，如形式分析、图像阐释、传记、艺术社会学等。不过现今的艺术批评，无论在中国还是在西方国家，一般均缺乏清晰的历史框架，严肃认真的批评殊为难得。大量充斥于报章间的批评文章，沦落为受利益之风驱动的吹捧文章，或成为艺术市场的润滑剂。当代艺术批评家一般热衷于推出新艺术家，并通过报纸专栏、艺术杂志、书籍、展览图录、广播、电视、互联网等媒体来传播自己的观点。而艺术史家一般回避对当前某种艺术运动的价值判断，总是将自己看作公平与客观的发言人。不过自20世纪下半叶以来情况发生了变化，身兼批评家和艺术史家双重身份的学者也大有人在。

在对艺术史的性质、任务以及与相关学科的关系有了大体的了解之后，接下来我们会问：西方艺术史学大致经历了哪些发展阶段？

西方艺术史学的主要发展阶段

梁启超曾论及中国史学史的做法，概括了四个方面：一曰史官，二曰史家，三曰史学之成立及发展，四曰最近史学之趋势。就西方艺术史学史而言，我们认为也应以史家为线索，对艺术史在西方的兴起、发展和演变有一个总体把握。依照本人的理解，西方艺术史学的兴起和发展大致可分为四大阶段。

第一个阶段是艺术史的兴起,即从瓦萨里到温克尔曼。艺术史兴起于意大利文艺复兴时期,特殊的社会结构和艺术的极大繁荣为艺术史的写作提供了必要的条件。最早的艺术史是"艺术家的历史",与艺术地方志的兴起密切相关,到瓦萨里的《名人传》时达到了高潮,并向欧洲北部地区传播,此后传记式的艺术史写作统治了近两百年的时间。启蒙运动之后艺术史摆脱了纯传记的写作方式,以古物研究、考古学为依托向着科学艺术史方向发展,代表人物是温克尔曼,他以《古代艺术史》奠定了现代艺术史学的基础,也反映了早期艺术史与美学、考古学与古物研究浑然一体的特色。

第二个阶段是现代艺术史学科的成立,即从 19 世纪初至 20 世纪初。1844 年柏林大学设立了第一个艺术史教席,标志着艺术史从历史的辅助学科中独立出来,实现了体制化。8 年之后,维也纳大学设立了艺术史教席,继而形成了一个跨世纪的"维也纳艺术史学派",预示了 20 世纪西方艺术史的发展。19 世纪 70 年代,维也纳工艺美术博物馆召开第一届世界艺术史大会,到那时为止,在德语国家已设立永久性艺术史教席的大学有波恩大学、维也纳大学、斯特拉斯堡大学、莱比锡大学、柏林大学、布拉格大学等。在牛津大学,著名的收藏家兼赞助人斯莱德(Felix Slade,1790—1868)于 1868 年设立了艺术史教席,第一位担任此职的便是大名鼎鼎的批评家约翰·罗斯金。至世纪之交,艺术史学科在欧美大学普遍建立起来。

第三个阶段是艺术史的繁荣,从世纪之交一直延续到 20 世纪下半叶。艺术史从实证性、考据性研究以及风格史描述,转向多视角、多维度的艺术史解释,形成了形式分析、图像学、精神分析、心理学、社会学等众多艺术史理论。尤其是 30 年代的"学术迁徙"使得艺术史学的重镇移至美国和英国,蔚为大观。以李格尔、瓦尔堡、沃尔夫林、潘诺夫斯基、贡布里希为代表的一大批优秀艺术史家的学术研究,为艺术史在人文学科中赢得了崇高的声誉,艺术史经历了它的"英雄时代"。

第四个阶段是艺术史多元化的时期。自 20 世纪 80 年代开始,随着西方大学教育的扩容和艺术史学科进一步壮大,"新艺术史"思潮流行

起来。新一代艺术史家对传统艺术史学进行反思，引入各种新的方法论，如新马克思主义、女性主义、符号学、后结构主义或解构主义、新精神分析等，这些理论一般是从政治学、文学、语言学或社会批评的领域而来，拓宽了传统艺术史的研究领域，但同时也具有泥沙俱下、鱼龙混杂的特点。"新艺术史"反对欧洲中心论，主张以纯客观的眼光来看待世界各国艺术，这看似具有合理性，但绝对不含价值判断的人文研究是不存在的，这就导致艺术通史的写作陷入面面俱到的相对主义困境。

近年来在全球化的背景下，全球艺术史成为艺术史界的热门话题，但其研究方法与范式仍在探讨过程之中。有些艺术史家提出从神经科学角度研究艺术史，但因未能提供经验论据而引发争议。总之，西方艺术史的黄金时代已然逝去，在创新意识的驱动下，方法论花样不断翻新，研究呈现出碎片化的倾向，虽然不时有新的理论兴奋点出现，但也有逐渐丧失人文魅力的危险。对于当代艺术史学科发展的走向，仍有待观察与梳理。

艺术史研究的主要任务主要是对于艺术作品进行鉴定、描述与阐释，而"艺术"这个概念本身来源于西方，在不同时期含义是不尽相同的。这一点在当代艺术史学者汉斯·贝尔廷的理论中反映出来，他将整个艺术史划分为"前艺术"的"图像时期"以及文艺复兴至现代主义的"艺术时期"。其实，克里斯特勒早在半个多世纪之前便在他那篇观念史名文《艺术的近代体系》中谈到了这个问题。为了更准确地理解西方艺术史学的发展，我们有必要在进入这一领域之前对"艺术"概念的历史演变做一番梳理。

艺术观念的变迁

在我国传统文化中，并无与西方"艺术"一词相对应的概念。在西方，art 这个词在没有特别限定的情况下，指的就是造型艺术或视觉艺

术，但现代汉语的对应译名"艺术"则包括美术、音乐、舞蹈、戏剧等诸多门类。而我们用来指称造型艺术的"美术"一词，是日本人从"fine arts"翻译成汉语的，与西方传统"艺术"概念的含义相一致，指建筑、绘画、雕塑以及实用艺术（或称装饰艺术）。今天人们在口头与书面表达中越来越多地将原先的"美术"称为"艺术"，更新的叫法是"视觉艺术"或"视觉文化"。名称的变化反映了观念的变化，折射出时代生活的变迁。我们可以将 art 这个概念在西方的演变大体分为三个阶段。

第一个阶段最为漫长，从古代一直到 18 世纪中叶。Art 来自拉丁文 ars，源于希腊文 τέχνη（它的拉丁化拼法是 technē），大致对应于汉语的"技艺"，涉及范围极广，不但包括匠人、画家的各种行当，也包括文法家、演说家和逻辑学家的工作，甚至包括科学。可以说，但凡人类物质生产和社会生活中的各种行当，只要是有规则可遵循的，都可被称作"艺术"，这类似于我们常说的广义的"艺术"，如"战争的艺术"或"烹调的艺术"之类。

这一阶段的"艺术"主要有三个特点：首先，既然是技艺，就是师徒传授的，就要讲究"作法"，于是便有了"规则"。所以这一阶段没有艺术史，只有规则（即修辞学或艺术理论等）。其次，绝大多数我们称为"艺术品"的人工制品，都是具有实用功能的，并非纯粹的审美对象。再次，艺术家的社会地位不高，他们与裁缝、马鞍匠、木匠为伍，直到文艺复兴时期仍然如此。当然，在古代所有"艺术"中，各种行当也是有高下之分的。中国有句古话，"劳心者治人，劳力者治于人"，脑力劳动者比体力劳动者社会地位要高。所谓"劳心者"的"艺术"，古人称作"自由艺术"（*liberares*），"劳力者"的"艺术"则称为"普通艺术"（*vulgares*）。诗人的地位要比画家高，而画家的地位要比雕塑家高。所以，绘画与雕塑孰高孰低，直到文艺复兴时期还是美术学院讨论的话题。

"自由艺术"有七项——文法、修辞、逻辑、算术、几何、天文与音乐。这"七艺"在中世纪的大学中讲授，而建筑、绘画与雕塑未能列入其中，仍属于地位很低的"普通艺术"一类。随着知识的增长和大

学的兴起，传统"七艺"的分类不再适用了，圣维克托修道院的于格（Hugo of St. Victor）最先提出了与自由七艺相对应的"机械七艺"，即编织、装备、商贸、农业、狩猎、医学和演剧，其中，建筑、绘画和雕塑等被列在装备之下的亚类。

意大利文艺复兴时期开始了造型艺术，即我们所谓的"美术"从"机械艺术"中解放出来的进程。这与当时人们对古代艺术的收藏与赞美以及艺术家的个人奋斗有关，其背后是布克哈特所说的地方与个人的"荣誉"观念在起作用。瓦萨里甚至组建了艺术学院，直接隶属于科西莫大公，独立于传统的封建行会。当时的学者和艺术家急于用一个概念或名称来将造型艺术各行业统一起来，于是瓦萨里创造了"*arti del disegno*"这个概念。这是一个了不起的发明，因为在当时还没有"艺术"或"造型艺术"的说法。*Disegno* 指将脑海中的构思以某种工具在平面上表现出来，在特定语境下亦可翻译为"素描"或"绘图"，接近于现代"设计"的概念。但它在当时特指建筑、绘画、雕塑三门艺术，不能等同于19世纪出现的"工艺设计"的概念。范景中先生在特定语境中将 *disegno* 翻译为"赋形"十分妥帖。

在后来的二百年间，欧洲出现了花样繁多的概念，试图用来定义绘画、雕塑、建筑、音乐、诗歌、戏剧与舞蹈等纯艺术，这些概念有："精致的艺术""音乐的艺术""高贵的艺术""庄严的艺术""如画的艺术""诗的艺术""悦人的艺术""文雅的艺术"，等等。

从18世纪中叶，第二阶段开始。纯艺术的观念进一步明确起来，形成了"美的艺术"（fine arts）的概念，这是法国哲学家和作家巴特（Charles Batteux，1713—1780）在他的名著《归结为同一原理下的美的艺术》（*Les beaux arts réduits à un même principe*，1747）中首先提出来的，以与"机械艺术"相区别。他列出以愉悦为目的的"美的艺术"包括绘画、雕塑、音乐、诗歌与舞蹈，而将建筑与修辞学列入另一类以愉悦与实用相结合的艺术。这个概念和分类很快被人们接受。启蒙时代关于知识的分类十分重要，科学就是科学，工艺就是工艺，而美

术就是纯艺术。

但到了19世纪，这种权威定义又遇到了困难，摄影、造园、工业设计、海报与招贴等出现后，该如何分类？威廉·莫里斯十分激进地抨击在所谓的"高级艺术"（即"艺术"）与"低等艺术"（即"工艺美术"）之间做出划分的传统观念。20世纪初格罗皮乌斯将艺术家和工艺匠师请到包豪斯，共同参与开拓现代设计的进程，更直接挑战了"美术"这一概念，促进了现代设计概念的诞生。由于形式主义的兴起，似乎又有一种倾向认为美只限于视觉形式，所以诗歌、音乐和一般文学应该排除在"美术"之外。同时，审美价值观发生了很大变化，艺术自古以来就是以崇高、优美、和谐、比例等作为审美标准，但随着先锋派登上历史舞台，原有的"美术"概念已经不能涵盖艺术实践。这就使得艺术的观念在19、20世纪之交开始发生重大转变，艺术不是模仿和再现，而是创造和表现；艺术的价值不在于内容，而在于形式。

这样便开始了第三个阶段。"fine arts"中的"fine"被去除了，"art"主要指向了视觉艺术；统一的标准丧失了，其范围具有无限扩大的趋势，且功能似乎也无法定义。艺术转了一大圈，似乎又回到了起点，回到了古代包罗万象的"art"的概念。特别是二战之后，先锋派赢得了胜利，传统学院派节节败退，为了生存也只能随波逐流。事情似乎应验了黑格尔的预言——艺术在浪漫主义阶段之后便要走向死亡。有人在20世纪20年代就预言艺术已经走到了尽头，甚至有不少艺术家也以理论和实践在瓦解着传统的艺术概念，"人人都是艺术家"的口号已经耳熟能详。但人们还是相信艺术永远会存在，却已不可定义。

艺术不可定义其实无所谓，因为艺术的标准是真实存在的，只不过已从客观转移向了主观。人人心中都有一个衡量什么是艺术、什么不是艺术的标准。

西方艺术史学的引进与教学

在我国，西方艺术史学史教学与研究的前提是对艺术史观念的引进。这项工作的开展在20世纪有两次。前一次主要是滕固先生一人所为，他于20年代末负笈德国柏林大学专攻艺术史，受当时西方艺术史学的浸染，回国后撰写了一批专著和论文，如《唐宋绘画史》(1933)、《中国美术小史》(1935)、《院体画和文人画之史的考察》(1931)、《唐代艺术的特征》(1935)等，这些撰述体现了当时西方流行的艺术史学特色，即便今天读来也是脍炙人口的篇章。正是在那时，中国学者意识到艺术史学研究的重要性，1937年4月成立了中华全国美术研究会，滕固任理事；事隔短短一个月，滕固又参与发起了中国艺术史学会，并任该会的负责人；次年他翻译了柏林大学艺术史教授戈尔德施密特的《艺术史》一文，对西方当代艺术史学进行了介绍。但旋即抗日战争全面爆发，滕固英年早逝，他本人的学术以及他对西方艺术史学的介绍，被埋没了半个多世纪之久。

第二次是在改革开放之后，国内艺术史学者再次将目光投向西方，寻求研究的参照系。从20世纪80年代初开始，各艺术学院学报陆续发表西方艺术史学的译介文章，一批西方艺术史学名著也被翻译出版，如温克尔曼的《论古代艺术》(邵大箴译)、沃尔夫林的《美术史的基本概念》(潘耀昌译)、文杜里的《西方艺术批评史》(迟轲译)，等等。在引入西方艺术史学的过程中，范景中先生主持的译介工作在规模、深度和系统性上最引人注目。从1985年开始，《美术译丛》大量刊载西方艺术史学译文，涉及沃尔夫林、李格尔、潘诺夫斯基、贡布里希等众多艺术史家，内容包括形式分析、风格研究、图像学、心理学、社会学等方法论。其中，贡布里希的著作得到了最全面的介绍，这些译本经过30多年的沉淀，近年来又经过认真修订，由广西美术出版社取得英国费顿出版社版权后，陆续推出了新版本。这是一项了不起的学术成就，使我们领略到20世纪西方传统艺术史学的最高学术境界，其影响超出了艺术史的专业范围。此套书是迄今为止国内翻译质量最高的艺术史名著之一，

在术语译名、语言风格以及翻译出版规范方面，为当代与后世的艺术史翻译提供了一个范例。

本书的目标是提供一个简明清晰的西方艺术史学史参考框架，以供专业师生和对此方面感兴趣的读者参考。作为一名艺术史专业的教师，我在教学中感到，如果只讲艺术通史而不讲史学史，就如同历史学专业只讲通史而不讲史学史，徒使学生了解一堆艺术作品，知其然而不知其所以然。我已为多届本科生和研究生开设了这门课程，本书正是在讲义的基础上修改扩充而成的。笔者深知开设这样一门课程存在着相当的难度，好在我得到了同事和朋友们的鼓励，也在教学实践中体会到了教学相长的乐趣。当然，为了使这门课收到较好的效果，我的做法是引导学生读书，所以这门课实际上是一门文献阅读课。现在是网络时代和读图时代，人们阅读书本的兴趣明显比以前有所降低。如何使学生亲近书本，培养起阅读和思考的兴趣，从史学名著中一窥大师的智慧闪光，对教师来说是一个极大的挑战。

既然史学史课是一门阅读课，就要有好书可读。有人说，现在学生的英语水平都很高，学专业时完全可以直接读原著而不必读译本。这话听起来有些道理，但在实践中是不可能实现的。不用说，现在的英语教学只重一般的交际功能，能够准确理解西文文献的学生实在不多；再加上复杂的西语术语概念就像学习的拦路虎，在短时间内要想读懂艺术史专业文献是不太可能的事情。所以我的做法是为同学提供好的名著译本以亲近西方艺术史理论，并鼓励有志于进一步研究的同学学习西方多种语言并读原著。

这就涉及艺术史学术著作的翻译问题。虽然到目前为止，尚有不少重要作家的著作未有中译本问世，不过我认为最大的问题还是在于翻译质量。西方艺术史学大师大多注重语言表述，所谓"言之无文，行之不远"，反观我们的一些翻译不但未能翻译出其文采，反倒译得佶屈聱牙、难以卒读。学生本来对这些内容就很陌生，读起译文来更是云里雾里、难于理解，以致对学习失去兴趣。有些译本读起来还算流畅，但经不住

对照原文。所以，艺术史文献的翻译引进依然是一项长期的艰巨任务。高质量的艺术史学译介工作不但是专业教学与研究的基础，同时也将惠及其他人文学科。

为节省篇幅并力求简明，本书略去了引文出处及注释。本书的撰写修订是一个漫长的过程，资料来源过多，所以不可能一一交代，可以说明的是，本书参考文献的主体即每章之后"进一步阅读"所列书目。

进一步阅读

潘诺夫斯基：《视觉艺术的含义》（*Meaning in the Visual Arts*, The University of Chicago Press, 1955）。

贡布里希：《敬献集——西方文化传统的解释者》，杨思梁、徐一维译，南宁：广西美术出版社，2016 年。

贡布里希：《艺术与人文科学：贡布里希文选》，范景中编选，杭州：浙江摄影出版社，1989 年。

库特曼（Udo Kultermann）：《艺术史学史》（*The History of Art History*, Abaris Books Inc., 1993）。

波德罗（M. Podro）：《批判的艺术史家》（*The Critical Historians of Art*, Yale University Press, 1982）。

克莱因鲍尔与唐纳德等（W. E. Kleinbauer and Francis Donald etc.）：《西方艺术史研究指南》（*Research Guide to the History of Western Art*, American Library Association, 1982）。

克莱因鲍尔（W. E. Kleinbauer）：《西方艺术史的现代视野》（*Modern Perspectives in Western Art History*, Holt, Rinegart & Winston Inc., 1971）。该书导论部分的中译本见《艺术史研究导论》，杨思梁等译，连载于《艺术译丛》，1985 年第 2 期—1987 年第 3 期。

利斯与博尔泽诺（A.L.Rees and Frances Borzello）编：《新艺术史》（*The New Art History*, Humanities Press International Inc., 1988）。

米奈:《艺术史的历史》,李建群等译,上海:上海人民出版社,2007年。

普雷齐奥西主编:《艺术史的艺术:批评读本》,易英、王春辰、彭筠等译,上海:上海人民出版社,2016年。

文杜里:《艺术批评史》,邵宏译,北京:商务印书馆,2017年。

塔塔尔凯维奇:《西方六大美学观念史》,刘文潭译,上海:上海译文出版社,2006年。

克里斯特勒:《艺术的近代体系》,收入克里斯特勒:《克里斯特勒文艺复兴研究文集——文艺复兴时期的思想艺术》,邵宏译,南宁:广西美术出版社,2017年,第196—260页。

滕固:《滕固艺术文集》,沈宁编,上海:上海人民美术出版社,2003年。

滕固:《滕固美术史论著三种》,北京:商务印书馆,2011年。

范景中主编:《美术史的形状》第Ⅰ卷,傅新生、李本正译,第62—76页,杭州:中国美术学院出版社,2003年。

曹意强:《艺术与历史》,杭州:中国美术学院出版社,2001年。

邵宏:《美术史的观念》,杭州:中国美术学院出版社,2003年。

第一章

史前史

> 无论什么人鄙视绘画，都是有失公道、乏于明智的。在某种程度上，绘画与诗歌具有同等的功能，对于描绘英雄的行为和形貌，两者的作用是难分轩轾的。
>
> ——老菲洛斯特拉托斯《画记》

西方艺术史学的开端可追溯到意大利文艺复兴时期，所以这里的"史前史"指是的文艺复兴之前欧洲有关建筑与艺术的一些思想资料，但正是这些资料所体现出来的艺术观念，构成了后来不断发展的艺术史观念的基础。

古代的艺术观念

在古代，与我们今天所谓的"艺术"（art）完全对应的概念是不存在的，希腊语中与此最接近的词是"technē"，意思大致相当于今天的技艺。而现代意义上的"美术"，即"美的艺术"（fine art）的概念是启蒙运动中产生的，当时包括绘画、雕塑、建筑、音乐和诗歌五大门类。由此看来，我们若用现代意义上的"艺术"或"美术"的概念来理解西

方古代艺术以及古人对于艺术的描述，就可能会造成误读。在古希腊人的心目中，"technē"指的是与自然相对的事物，包括人类以知识为基础所从事的各种一般性活动。我们今天的各种艺术门类，被当时的思想家归入"模仿的技艺"这一大类，所以"模仿"（mimesis）便成为古代艺术尤其是视觉艺术的中心概念。

　　古希腊哲学家柏拉图（Plato，前427—前347）将技艺分为三类，即模仿类、工艺或建造类和治养类。诗歌、音乐、绘画、舞蹈和雕塑都属于模仿类，它们都是"模仿"的不同形式，而工艺美术和建筑并未包含在其中。那么，从事这些"模仿的技艺"的人的地位如何呢？为了对世界万物进行认识与理解，柏拉图设计出了一套包罗万象的宇宙图式，在这个图式中，处于最高层次的是"理念"或"形式"，处于中间层次的是客观的物质世界，处于最低层次的是这些客观事物的影子或反映。在他的理想国度中，人们同样也分三个等级，第一等级是掌握最高艺术（技艺）的"哲学王"，他们是国家的治理者；第二等级是武士，国家的保卫者；第三等级是普通劳动者，包括农民、手工业者和商人等。只有哲学家才能凭自己的德行和智慧认识"理念"，而属于第三等级的诗人、画家则是"模仿的模仿者"，他们智力低下，反复无常。即使柏拉图最感兴趣的艺术形式——音乐与诗歌，地位也不高，处于模仿者十个等级中的第六等。因为在他看来，诗人虽然为人们讲述了许多美妙的东西，但他们对自己所说的也一窍不通，只是像巫师那样获得了神谕罢了。在《国家篇》第十卷中，柏拉图借苏格拉底之口就艺术的本质提出了"三种床"的观点，即上帝创造了作为"床之本质"的理念，木匠制作的床是对床的理念的模仿，画家画的床是对木匠制作的床的模仿：

　　　　我说：这样说来，模仿者离真理就还有很大距离，因为他只轻轻接触到事物的一小部分，而且那一部分还是一种形象。举例来说，画家能画出鞋匠、木匠和任何其他匠人，虽然他对这些手艺毫无所知。而且，如果他有本领，他还可以把他画的

木匠的画像拿到一定距离以外，把小孩子和愚笨的人骗住，使他们真以为在看一个实在的木匠。如果有人告诉我们，说见过一个精通一切手艺和懂得一切事情的人，那个人精通一切的一切，精确的程度超过所有人——不管是谁向我们这样说，我想，我们都只能认为他是一个傻瓜，很可能是他遇到什么男巫或戏子，上了当、受了骗，真以为那个人无所不知、无所不晓，只因为他自己分不清什么叫有知，什么叫无知，什么叫模仿。

由于画家模仿的是表象的世界，与真理隔着三层，所以艺术在现实生活中的地位就很低了。即便是公元前5世纪的希腊黄金时代，艺术家仍被视为工匠，与理发师、厨师和铁匠为伍。由此看来，柏拉图是以"真"与"善"的标准来看待艺术的，认为艺术家之所以取得艺术上的成就，是因为受到了神灵的启示，而他们从事的工艺制作本身则是一种低下的劳作，与其他行业没有什么区别。诗人品达（Pindar，公元前518/前522—约前438）在他著名的《奈弥亚颂》中唱道："我不是雕石的工匠，不是制作石像的匠人……我的甜美的诗歌，随着每一艘海船，每一叶小舟，扬帆远航。"柏拉图的老师苏格拉底曾经做过雕刻师，但出于蔑视的心理而放弃了这一工作。

关于"艺术"的起源，柏拉图引用了关于普罗米修斯的神话：普罗米修斯为了人类的利益从天国偷来火，从众神那里偷来纺织与冶炼等技艺。这些虽然是神话传说，但说明了艺术是人类对技艺的运用这样一个概念。柏拉图还在《法律篇》中向批评家提出三个任务：辨别题材、评判模仿得真实与否、评判技术水平的高下。但到了晚年，柏拉图越来越不能容忍艺术，对他同时代的斯科帕斯（Scopas）和普拉克西特列斯的错觉主义艺术更是如此。相反，他开始赞赏几乎一成不变的、以几何式"优美形式"占主导地位的埃及艺术。

亚里士多德（Aristotle，公元前384—前322）继承了柏拉图的模仿说，但已与柏拉图的观点不尽相同。他抛弃了柏拉图的玄奥理

念,而且在他眼里"模仿"也不再带有贬义,而是成了专指技艺的一个术语。亚氏将艺术史的起源归结为人类与生俱来的模仿本能,以及从观看模仿中获得快感的天性。在《诗学》第四章谈到诗的产生时,他写道:

> 对于人,从他的童年开始,模仿就是一种自然的本能,人之所以胜于低级动物的一个原因,即在于他乃是世界上最富有模仿性的动物,他从最早时起就是以模仿来学习的。并且,从模仿的作品中取得愉快之感,也是所有人的本性。后面这一点的正确性,是由经验所表明的:虽然事物本身看起来也许会引起痛苦,但是我们却乐于看见在艺术品中把它们极其现实地表现出来,例如关于最下贱的动物和死尸的形状就是这样……看图画能感到愉快,其理由就在于一个人在看它的时候同时也是在学习着——认识着事物的意义……

这段著名的论述包括以下两个要点:一是模仿是人的天性,也是人学习的途径,这里对模仿进行了肯定;二是提出了一个命题,即作为模仿的技艺,丑的事物如果能够被逼真地模仿,也可以转化为美。这个观点影响深远,意味着艺术可以有它自己的评判标准,与人生、道德、政治等没有直接关系。亚里士多德还用模仿的对象、媒介和方式的不同来对艺术做进一步的区分。比如,他首先将诗歌与其他艺术区分开来,在此基础上将诗歌分成若干式样,如史诗与戏剧、悲剧与喜剧等。在分析悲剧时,又分出了情节、性格与思想等成分。亚里士多德对于诗的起源及历史的描述,以及对于不同诗人对诗所做贡献的评判,肯定对艺术史的观念起到了示范作用。

当时的"逍遥派"哲学家喜欢用艺术家的生平故事与奇闻轶事来论证他们的哲学观点,为我们留下了艺术史与艺术批评的历史资料。如生活在公元前4世纪下半叶的历史学家萨莫斯的杜里斯(Duris of Samos,约前340—前260)曾讲述过这样一个传说:宙克西斯(Zeuxis,

波利克莱托斯:《持矛者》(古代复制品),原作约公元前450—前440年

约前 5 世纪晚期—前 4 世纪早期)认为人们的身体永远不可能是最完美的,所以他曾从几个妇女身上分别选择最美的部分来描绘,并将这些部分综合起来。这种奇闻轶事在当时流传得很广,说明了艺术家的成功经验,也意味着希腊理想美观念的形成。将这种理想与具体作品联系起来,就形成了批评的标准。这既是艺术史描述的萌芽,也是艺术批评的源头。

西方艺术在希腊古典时代经历了第一个黄金时期,那时产生了如此众多的天才艺术家和艺术杰作。所以,我们可以推想,艺术的繁荣不可能不反映在文献中,也不可能没有艺术评论与理论总结。但遗憾的是,这些文献没有流传下来,如公元前 5 世纪雕塑名家波利克莱托斯(Polycletus,活动期为前 450—前 410)撰写的一本小册子,称作《法式》(Canon),其主要内容是讨论理想的人体比例,并总结了当时常见的优美的人物姿态,即著名的"对应姿态"(contrapposto)——人物重心落在一条腿上,另一条腿呈放松的姿态。这种姿态可见于他自己的雕塑作品。这是古代最著名的一份艺术理论文献,但只有一些只言片语通过古代作家的引文流传下来。而就下面所要介绍的色诺克拉底而言,我们也只是通过公元 1 世纪古罗马作家老普林尼(Pliny the Elder)的著作来了解的。

色诺克拉底

色诺克拉底(Xenocrates,前 280 年前后活跃于雅典)本人是一位雕刻家,据传他的老师是著名雕塑家利西波斯(Lysippus,活动时期约前 360—前 305)的徒弟。这位艺术家在希腊化时期从事艺术理论写作,他的目标是要依据古典时代的艺术经验,为自己的艺术家同行们确立绘画与雕刻的法则。

希腊艺术的黄金时代发生在公元前 5 世纪中叶至前 4 世纪这段时间。经历了若干代人的长期探索,希腊艺术家的技艺达到了炉火纯青的

境地，他们踌躇满志，要以自己的力量与技巧为自己的城市增光添彩。在伟大的政治家伯里克利的时代，雕塑家菲迪亚斯（Pheidias，约卒于前432）被任命为建筑与雕刻装饰的总监，对雅典卫城上的帕特农神庙进行了改建，还在神庙内殿树立起了巨大的雅典娜雕像，并以黄金象牙装饰得金碧辉煌。在那个时代，艺术作品不再单纯为宗教服务，卓越的技艺本身越来越多地得到人们的赞叹与赏识。同时，希腊各个大城邦之间也形成了众多的艺术流派，人们就艺术的高下得失进行评论，是十分自然的事情。

到了公元前4世纪，伟大的菲迪亚斯时代已经逝去，艺术观念发生了很大变化，不再强调纪念碑式的庄重性，更注重作品本身的美，人像造型向着轻松优雅的方向发展。这个世纪最优秀的艺术家是普拉克西特列斯（Praxiteles），其作品具有女性妩媚的特征，如《赫尔墨斯》和《观景楼的阿波罗》。将近公元前4世纪结束时，希腊艺术又向前迈进了一大步。艺术家们不再满足于人物动态的优雅和皮肤的呼吸，而是要表现生活中活生生的、具有个性的人物形象，也就是说，他们要表现现代意义上的肖像。色诺克拉底的师爷利西波斯是普拉克西特列斯的下一代人、亚历山大大帝宫廷雕刻家，在表现自然主义人像方面具有过人的技巧，在当时享有盛名。

色诺克拉底有三尊雕像保存了下来，人们在雕像底座上发现署有他的名字，年代是公元前3世纪初，但他的著作却没有流传下来。罗马作

菲迪亚斯：《雅典娜神像》，大理石、黄金和象牙（罗马复制品，制作于公元2世纪，哈德良时期）

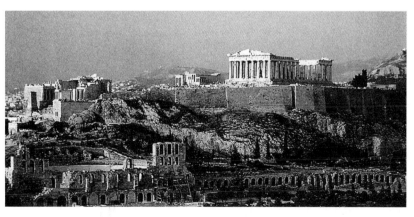

雅典卫城远眺

家老普林尼在《博物志》中对色诺克拉底的事迹做了记载，说他的雕刻技艺超过了老师，还曾写过一卷论艺术的书。

由于色诺克拉底是一位艺术实践家，所以他采用的批评标准与哲学家不同，着眼于艺术的形式与技术规范，而非主题内容和道德标准。色诺克拉底是希腊化时期最优秀的艺术批评家，他的文章除了老普林尼之外还为许多作家引用，所以西方有学者称色诺克拉底为"艺术史之父"。

公元前5世纪至前4世纪希腊辉煌的艺术成就对于色诺克拉底及他的同代人来说，已经形成了强大的艺术传统。色诺克拉底要根据这些传统整理出一些法则，以衡量艺术家所取得的成就。他在"模仿自然并高于自然"这一观念的支配下，为我们描述了艺术史的雏形：他追溯到100多年前的雕塑家波利克莱托斯，赞扬其将人体的重量放在一只腿上的做法；米隆（Myron）则在许多方面超过了波氏，但还未能很好地表现人物头发；毕达哥拉斯（Pythagoras）提高了头发的表现力，并知道如何表现出人物的肌肉和血管；最后，利西波斯能够完美地表现须发，细节处理精致而完美。于是按照模仿的要求，色诺克拉底宣布，艺术批评的准则是：雕像要自然而均衡，每个人体各不相同，在大理石或青铜上表现出毛发的质感，还要将细节处理得完美。另一方面，他还肯定了利西波斯对于人体比例规范的修正，将人体做得更为纤长优雅，达到了理想美的境界。

色诺克拉底对绘画发展的评说，同样也是注重画家模仿自然的能力。他认为绘画的进步取决于技术的训练，其训练程序首先是素描，接着是单色画，然后施以色彩，以达到与对象的相似，以及在色调上达到和谐与统一。他谈到当时有的画家在研究"近大远小"的透视感；有的画家将妇女的衣饰描绘得薄如蝉翼，具有透明感，面目表情也各有不同；还有的画家在各种科学领域中进行探索钻研；等等。而在论及绘画的发展时，他更多考虑的是形式问题。比如，他说宙克西斯常把人物的脑袋和四肢画得过大，而帕拉西奥（Parrhasios）的比例则是正确的，在他的画中轮廓线慢慢后退并消失，取得了浮雕般的效果等。

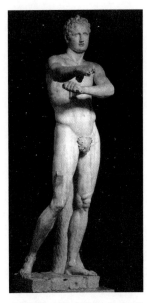

利西波斯：《刮污垢者》，约公元前330年，云石，高210厘米，罗马梵蒂冈博物馆藏（罗马复制品）

他还记载了阿佩莱斯（Apelles）超过之前与之后所有画家，最重要的是他懂得何时在画面上住手，也就是不过分追求细节，使物象表现得既逼真又自然。我们可以看出，色诺克拉底论画的水平要高于对雕刻的评述。身为雕刻家却对绘画有如此精深的研究，令人称奇。有的专家猜测一定是阿佩莱斯本人的艺术观点深深影响了色诺克拉底。

色诺克拉底的局限性在于偏重技术层面的模仿观念，而忽略艺术个性的研究。他本人将阿佩莱斯与利西波斯视为当时绘画与雕刻的双峰，忽视了之前菲迪亚斯庄严华美的风格，也未提及古风时期的艺术。他对艺术作品的理解力尚未达到亚里士多德理解荷马史诗的深度。这也反映了他作为帕加马地区利西波斯派的一位实践雕刻师的局限性。

维特鲁威《建筑十书》与老普林尼《博物志》

罗马人虽然凭实力征服了希腊人，但在精神生活上却奉希腊人为师。他们将希腊艺术家与工匠召至罗马，还将自己的子弟送往雅典学习哲学与演说术。从奥古斯都时代开始，罗马逐渐变为一座大理石之城。罗马建筑师维特鲁威（Vitruvius）的《建筑十书》（*Ten Books of Architecture*）写于公元前1世纪晚期，是唯一完整保存下来的古代建筑学著作，不过它的内容远远超越了建筑学范畴，是一部包含了古代人文学科与自然科学的百科全书。诸如建筑与艺术的人文基础、艺术家（建筑师）的教育、古典建筑的比例规范，以及关于造型艺术及艺术家的论述，内容极其丰富，令人叹为观止。在第3书的前言中，维特鲁威按照年代顺序列出了古典时期最重要的艺术家，这显然是根据色诺克拉底的记述，同时也列出了雅典、科林斯以及拜占庭等地的一些不太知名的艺术家的名单，经过现代学者的研究，有些已经得到其他古代文献的证实。接下来，他阐述了古典艺术的中心概念"均衡"（symmetia）的基本原理，以及比例体系：

大自然是按下述方式构造人体的，面部从颏到额顶和发际应为［身体总高度的］十分之一，手掌从腕到中指尖也是如此；头部从颏到头顶为八分之一；从胸部顶端到发际包括颈部下端为六分之一；从胸部的中部到头顶为四分之一。面部本身，颏底至鼻子最下端是整个脸高的三分之一，从鼻下端至双眉之间的中点是另一个三分之一，从这一点至额头发际也是三分之一。足是身高的六分之一，前臂为四分之一，胸部也是四分之一。其他肢体又有各自相应的比例，这些比例为古代著名画家和雕塑家所采用，赢得了盛誉和无尽的赞赏。（3.1.2）

这一人体比例体系显然来源于波利克莱托斯及其他古典作家的理论，维特鲁威将此理论运用于神庙的比例：

同样，神庙的每个构件也要与整个建筑的尺度相称。人体的中心和中点自然是肚脐。如果画一个人平躺下来，四肢伸展构成一个圆，圆心是肚脐，手指与脚尖移动便会与圆周线相重合。无论如何，人体可以呈现出一个圆形，还可以从中看出一个方形。如果我们测量从足底至头顶的尺寸，并将这一尺寸与伸展开的双手的尺寸进行比较，就会发现，高与宽是相等的，恰好处于用角尺画出的正方形区域之内。（3.1.3）

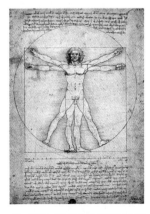

达·芬奇：《维特鲁威人体比例图》

这便是日后达·芬奇等不少文艺复兴建筑师画的《维特鲁威人体比例图》的灵感之源。在《建筑十书》中，我们还可以看到多处涉及绘画及雕塑艺术的具体论述，从制作技术、表现题材到艺术批评。如在第7书中，维特鲁威叙述了绘制湿壁画的方法，从灰泥底子的制作谈到舞台布景、风景画、纪念性绘画和各种表现题材。他还不惜笔墨，严厉抨击了当时流行的浮夸怪诞的画风，口吻带有激烈的论辩色彩，或许这是我们所能看到的最早一例西方古代艺术批评（7.5.1—7）。另外，维特鲁威介绍了古人对线透视的最初研究：阿加萨霍斯最早绘制了舞台布景，德

谟克利特和阿那克萨哥拉受到启发，撰写了舞台布景的论文，谈到了选取一个固定的视点，使画出的所有线条均通过这个点（7. 前言.11）。这似乎是西方世界最早有关线透视的论述。

老普林尼（Pliny the Elder，约 23—79）的《博物志》（*Naturalis Historia*）中关于古代雕刻与绘画发展史的讨论，集中在第 33 卷至 37 卷，分别论述了矿物学与冶金学，涉及绘画颜料的加工、雕刻材料的制作等技术内容。尤其重要的是，老普林尼将他从希腊文献中了解到的公元前 5 世纪与前 4 世纪艺术家的传记与掌故记录下来，使之得以流传后世。受到色诺克拉底的影响，老普林尼也主要以技术进步为主线，将艺术的发展贯穿起来，所以现代学者可以根据老普林尼的著作来复原色诺克拉底的观点，总结出古希腊时期艺术理论的写作特色。同时，老普林尼也将色诺克拉底的有机艺术观传承了下来，这是一种循环论，将艺术比作自然万物或人的一生，经历着出生、成长、衰亡的过程。这种原始朴素的历史观念主导了近两千年，影响到瓦萨里和温克尔曼对艺术史发展的看法。老普林尼去世后，他的养子小普林尼（Pliny the Younger，61/62—约 113）致力于单件古代作品的技术性说明，构建起了作品相互关联的原则。

此外，在古罗马西塞罗（Cicero，前 106—前 43）和昆体良（Quintilian，约 35—约 100）的著作中，艺术作品常被用来作为演说家的图解，视觉艺术与语言修辞之间具有一致的风格，彼此相互发明。

旅行手册和艺格敷词

从古代保存下来的艺术文献中，古希腊罗马的旅行手册是重要的一类，其中最重要的是公元 2 世纪希腊旅行家、地理学家鲍萨尼阿斯（Pausanias，143—176）撰写的《希腊道里志》（*Description of Greece*）。他出生于小亚细亚的吕底亚（Lydia，位于今土耳其境内），

曾周游希腊列国，描述了所到过的雅典等希腊主要城市，对建筑和艺术品进行了详尽的记载。当他访问雅典时，卫城上的建筑已建造了数百年之久，他赞叹卫城的雄伟构造，还颇为好奇地记录了卫城只有一个入口，介绍了卫城的山门——神殿柱廊的久远历史以及良好的保存状态。保萨尼阿斯还对奥林匹亚和德尔斐等地的神庙进行了记载，小心谨慎地描述所见之物，从不做主观评价，只是说某件重要作品"值得一看"。他所给出的作品信息，要么出自他亲眼所见的铭文，要么采自他所读到的早期作家的著述，或源于他的向导与采访对象之口，所以为后人提供了较为客观可靠的资料。对于那些后世被毁的建筑物和艺术作品来说，他的记载尤其珍贵。比如，他对菲迪亚斯的雅典娜雕像就进行了传奇式的描述。

除旅行手册外，还有一种文体也与建筑及艺术品密切相关，即"艺格敷词"（*ekphrasis*）。该词源自希腊文的一个修辞学术语，意指一种以丰富华美的词藻生动形象地描述建筑与艺术的文学手法，内容主要是赞扬作品表现出的美感，将画面所描绘的故事情节娓娓道来，不时还有对人物心理的描述。艺格敷词的最早实例可以追溯到荷马史诗《伊利亚特》中对于阿喀琉斯盾牌的长篇描述。从公元 2 世纪开始，绘画、雕塑和建筑便成了文学作品中艺格敷词的主要题材。罗马帝国时代的希腊修辞学家发展了描述艺术作品的技巧，鲍萨尼阿斯在他的旅行手册中也曾采用这种文学手法。

与他大体处于同一时期的希腊语作家卢奇安（Lucian of Samosata，约 120—180 之前，又译"琉善"，周作人从希腊语译作"路吉阿诺斯"）对于造型艺术的兴趣比同时代作家大得多，他以艺格敷词的手法写了不少关于建筑和艺术作品的文章，这可能是因为他早年曾做过雕塑学徒。在 163 年前后，他撰写了一篇《画记》（*Imagines*），其中对于绘画史而言很有意义的是一篇《宙克西斯》（*Zeuxis*）。他对宙克西斯这位古希腊著名画家的《肯陶洛斯人一家》（*Centaur Family*）一画的复制品进行了描述，这里我们引一段缪灵珠先生的译文来体会一下艺格敷词（肯陶洛斯人是希腊神话中的一个半人半马部落，缪先生译为"神驼"）：

一片绿油油的草地衬托着母神驼，她的马身横陈地上，四脚向后，用肘支地，稍稍抬起她的人体部分，前脚和后脚的摆法不一样，因为她侧身卧着，一只前脚作跪状而马蹄缩起，一只前脚开始伸直而踏住地面——那是马起立的动作。她抱住一个幼仔，好像人婴哺乳，另一个幼仔却像小马似的含住母马的乳头。画的上部，土岗上另有一个神驼，显然是她的丈夫。他伏在岗头大笑，只露出一半马身，右手抓住一只小狮子，吓唬他的孩子作玩儿……宙克西斯能够在一个主题中从许多方面表现出他的卓越技巧。你看这个丈夫真是一只可怕的野兽，鬃发蓬松，遍体生毛，双肩高耸，他的面容虽然作笑态，也是狰狞可怕，流露出野性来。与他相反，母神驼的马身却是十分可爱，或许帖撒利亚未经驯养的雌马，差堪比拟，上半人体也是美不可言，只是双耳竖起，好像萨提尔一样。人体与马身相连的地方并不是截然两段，而是淡然化入，一渲一染，不着痕迹，使你觉得它浑然一体。这些幼仔一边带着婴儿的好奇心盯住小狮子，一边贴住母亲的怀抱安然饮乳。野性与天真，恐怖与温情，结合得天衣无缝，使你不禁击节称赏。

到了公元 3 世纪，又有两位希腊语作家各写了一部《画记》（*Imagines*，希腊语为 Εἰκόνες），——老菲洛斯特拉托斯（Philostratos Lemnios，约出生于 187—191 年间）和小菲洛斯特拉托斯（Philostratos the Younger，活动于 3 世纪晚期），前者是后者的外祖父。老菲洛斯特拉托斯撰写的《画记》，以艺格敷词的手法描述了 3 世纪那不勒斯一处画廊中的 64 幅绘画作品。关于这处画廊是否真实存在过曾引发争议，不过他所描述的画作的题材与当时在庞贝等罗马帝国各地流行的壁画表现内容是一致的，也反映了当时的审美观。他强调了画家创造欺骗眼睛的视错觉效果的本领，例如他说《那基索斯》（*Narcissus*）一画的画家"是那么专注于模仿自然，甚至画出了从花儿上滴下的露珠以及停在花儿上的蜜蜂。我弄不清楚，到底是一只真的蜜蜂被画中的花儿欺骗了，

还是我们受了骗,以为画上去的那只蜜蜂是真的"。小菲洛斯特拉托斯的《画记》写作虽然受到外祖父的影响,但强调的重点不太一样,他认为画家的成功更多来自对人物个性与情感的精妙表达。他的引言概括了其主要的理论观点,认为图像有 4 个方面的作用:能识别人物个性的外部特征,从而再现人的内心世界;创造一种现实性,人们据此可面对那些似在非在的东西,并相信它们的确存在;遵循完备的均衡与比例法则;开发诗与画的关系,因为欣赏这两者都要求有想象力。接下来他对 18 幅场景进行了描述,大多是神话题材。古罗马时期还有一位希腊语修辞学家叫卡利斯特拉托斯(Callistratus,可能活动于 4 世纪),也曾写过一本题为《雕塑记》(*Descriptions*,希腊语称 *Εκφράσεις*)的小册子,描述了 14 件著名艺术家的石雕与铜雕作品,他或许是对前人的模仿。

卢奇安以及两位菲洛斯特拉托斯写的《画记》,是罗马帝国时代幸存下来的描述艺术作品的珍贵原典。它们是对真实作品的描述,还是用于修辞教学的艺格敷词范本?这一问题不易回答。虽然这类文字对艺术史的重构来说价值有限,但依然提供了艺术作品在当时引起人们情感反应的信息。另一方面,这些优美的篇章对后世产生了深远的影响。在文艺复兴时期,卢奇安的描述影响了波蒂切利等画家,后者在《战神马尔斯与维纳斯》一画中融入了不少卢奇安对画家爱底翁(Aetion)的作品《亚历山大大帝与罗克珊的婚礼》(*Wedding of Alexander the Great and Roxane*)所做的描述中的元素。老菲洛斯特拉托斯《画记》在文艺复兴时也很流行,尤其是在庞贝与赫库兰尼姆的壁画出土之后变得更加重要,对温克尔曼和歌德的艺术理论也产生了重要影响。而艺格敷词传统本身,也在后来的欧洲艺术史与艺术批评写作中被延续下来,如瓦萨里的《名人传》和温克尔曼《古代艺术史》中就有大段的艺格敷词。

基督教神学框架中的艺术理论

在基督教神学观念的支配下,中世纪艺术摆脱了古代模仿论的束

缚，走向了基督教神秘主义。我们可以通过三位重要思想家的神学及美学理论来理解这种神秘主义，他们是古代晚期的普罗提诺（Plotinus，205？—270）、早期基督教时期的圣奥古斯丁（Augustine，354—430）和中世纪后期的托马斯·阿奎那（Thomas Aquinas，1225—1274）。

在中世纪，基督教会将人们的注意力引向万能的上帝和神圣的精神世界，艺术和美的概念与神的概念完全融为一体。不过幸运的是拉丁教会还是允许图像表现的，从而使艺术在基督教世界中有了立足之地。教皇格列高利一世（Gregory the Great，590—604在位）的一段话代表了西方教会对于图像的态度观点：

> 图画用于教堂，可使那些不识字的人通过图画来阅读。书写用于识字者，图画用于文盲；文盲看图而受教，愚者读图而明理。因此，对民众而言，图画具有书写的作用……所以，你们不应该破坏教堂里的图画，那些图画不是用来受人崇拜的，而是用来启迪愚昧者的心灵的。

这段话至关重要，避免了西欧艺术沿着拜占庭的方向发展。虽然艺术已成了为教会服务的工具，模仿自然被当作异教行为而受到压制，艺术个性也消融于严格的规则之中，但这一观点却保证了西方人像的表现传统得以延续。如果说古典传统在早期基督教的地下墓窟壁画中尚可感觉到的话，在其后五六个世纪的"黑暗世纪"中便荡然无存了。但从11世纪开始，随着西欧经济的发展和各民族国家的形成，西欧从黑暗与混沌中脱颖而出，创造了辉煌的罗马式与哥特式艺术，其作品范围包括了建筑、雕刻、镶嵌画、彩色玻璃画、手抄本绘画，以及丰富多彩的装饰艺术。建筑在中世纪经历了极大的繁荣，可能因为它是最远离模仿的一种艺术形式。而在东罗马帝国，以希腊绘画技法为基础的、高度程式化的圣像画，几乎一成不变地延续了1000年。公元6世纪，查士丁尼宫廷历史学家凯撒里亚的普罗科皮乌斯（Procopius of Caesarea，约500—约562）撰写了一本书，题为《查士丁尼时代的建筑》（*The*

Buildings of Justinian），对当时数百座建筑进行了描述，史料价值很高，但并没有涉及建筑理论。

在中世纪，所谓的艺术活动其实只是一种重复性的、技术性的劳作。工匠们世代遵循着圣格列高利的训导，心怀敬畏而虔诚地工作着，以造型艺术表现基督教故事和教诲。他们的职责是为上帝服务而非自我表现，艰苦的工作本质上与做礼拜没有什么两样。在这样的情形下，根本谈不上对艺术作品进行讨论与批评，更谈不上艺术史，因为基督教对于异教艺术传统没有兴趣，对艺术本身的发展进步也漠不关心。文人作家不再像古代那样赞叹艺人的卓越技巧，转而关注图像的寓意及象征价值，并颂扬艺术品材质的富丽华贵。

11 世纪著名的修道院长絮热（Abbot Suger，1081—1151）的审美趣味，最为典型地反映了这种对于贵重材质和神秘光线的喜好。絮热从小在修道院中长大，受到良好的教育，并具有非凡的管理才能，成为国务活动家和修道院院长。他主持重建的巴黎圣德尼教堂，成为欧洲哥特式建筑发展的起点。他留下了一部记录教堂建造的手稿，是一份珍贵的中世纪建筑美学文献。潘诺夫斯基曾将这部手稿翻译为英文，并撰写了一篇专题论文，题为《圣德尼修道院院长絮热》。

巴黎圣德尼教堂南耳堂玫瑰花窗，重建于 13 世纪

絮热花费巨资采购黄金宝石等贵重材料，聘请各地工匠制作华丽的祭坛圣器和祭服，并设计了大面积的彩色玻璃窗，将教堂装点得富丽堂皇。絮热的这种"并非自私自利的贪婪"，在修道院内外引起了争议，尤其遭到天主教会另一位重要人物西多会修士克莱尔沃的圣伯尔纳（St. Bernard，活动期为12世纪中叶）的强烈反对。但絮热认为，贵重金属和宝石制作的圣器、华美的彩色玻璃窗，已经失去了其物质价值的含义，它们在黑暗之中放射出的光芒，使物质世界消弭于无形；对这五彩斑斓的光的观照，使人的灵魂得以升华：

> 我因这上帝之屋的美而备感欣喜，五颜六色的可爱宝石使我摆脱了对外界的关心，高尚的沉思促使我将那些物质的转化为非物质的，并细细思量各种圣德：于是，我似乎看到自己好像居住在宇宙中某个奇异的地方，那里既不完全属于尘世泥土，也不完全是纯净天国。而且凭借着上帝的神恩，我就能以一种神秘的方式，从卑俗之中上升到一种更高的境界。

絮热的这种对于色彩与光的神秘主义体验，直接来源于圣德尼修道院中保存的一本神学著作，作者是公元500年左右叙利亚的一位神学家，叫作"伪丢尼修"（Pseudo-Dionysius）。在中世纪，人们将他与雅典人丢尼修（Dionysius the Areopagite）以及在巴黎传教的圣德尼混为一谈。絮热一定读过伪丢尼修的著作，并在其中找到了反驳圣伯尔纳派的论据，因为伪丢尼修在《天阶序论》（De Coelesti Hierarchia）一文中指出：

> 世上一切造物，无论是可见的还是不可见的，都是一束光，是光明之父使其存在的……这块石头，那块木头，对我而言都是一束光……因为我感受到它是善的、美的；它依照自身适当的比例法则而存在着；它在类与种上不同于其他事物相区别；

它是由其自身的数规定着的，就数而言它就是"一"物；它不超越自身的秩序；它根据比重寻求自己的位置。当我在这块石头上感受到这种那种东西时，对我而言它们便成了一束束光，也就是说，它们启迪着我。因为我开始思考这石头是何时被赋予了这些特性的……；在理性的指引下，我很快就穿越了一切事物而达到万事万物的起因，这起因赋予所有事物以场所和秩序，赋予它们以数、种和类，赋予它们以善、美和精华，赋予它们以其他所有的一切。

伪丢尼修将基督教教义与公元 3 世纪作家普罗提诺的新柏拉图哲学结合起来，从而创造了一种神秘主义的基督教美学。他将美归为上帝，认为世间的美只是上帝之美的流溢或放射，并最终回归上帝；同时又将美定义为光，由此美便成为一种带着神秘意味的形而上学的概念，而古代人们对于美的感性认识和艺术法则一概被抹杀了。

维拉尔·德·奥雷科尔：《光轮中的基督》，《图样手册》中的一页，23.4厘米×15.2厘米，巴黎国立图书馆藏

中世纪保存下来的艺术文献，只是一些技术指南与图样手册，莱辛曾在沃尔芬比特尔（Wolfenbüttel）的图书馆发现过这样一本手册，是一个名叫特奥菲卢斯（Theophilus Presbyter）的人所作，一般认为他可能就是北方著名金匠罗杰（Roger of Helmarshausen）。他的生平事迹无人知晓，人们只知道他在 12 世纪初活跃于威斯特伐尼亚地区。这本书的书名叫《不同技艺论》（De Diversis Artibus），可能是当时此类书中最为流行的一本，主要谈金属工艺，但也讨论了壁画、手抄本装饰、彩色玻璃和象牙雕刻等技术，还包括欧洲最早的有关纸张和油画的资料。另一本极有影响的指南书是《图样手册》（Livre de portraiture），作者是 13 世纪法国建筑师维拉尔·德·奥雷科尔（Villard d'Honnecourt），他在此书中以图像的形式记载了兰斯、拉昂、康布雷和洛桑等地教堂的建筑细节、雕刻以及陈设品设计，还绘有不少人像，有些是对现成作品的写生，另一些是他自己创作的。

过渡时期艺术史观念的萌芽

早在 13 世纪末,在佛罗伦萨和锡耶纳等意大利城邦国家就出现了艺术的新气象,各地文人出于对自己家乡的热爱,由衷赞美杰出艺术大师和他们的作品。诗人但丁(Dante,1265—1321)在《神曲·炼狱》中写道:

> 奇马布埃曾被公认为画坛魁首,
> 如今乔托获得了这一美称,
> 因而前者的荣耀为之失色。

波蒂切利:《但丁肖像》,约 1495 年,布上蛋彩,54.7 厘米 × 47.5 厘米,私人收藏

彼得拉克(Petrarch,1304—1374)奉献给他的画家朋友马尔蒂尼(Simone Martini)的十四行诗也属于这类文字,他认为马尔蒂尼的画超过了古希腊大画家宙克西斯。薄迦丘(Giovanni Boccaccio,1313—1375)则将乔托与那些沉浸在拜占庭镶嵌画传统中的前辈们进行了对比,最先提出"乔托开创了一个艺术新纪元"的观点。此外,薄迦丘晚年所撰写的《但丁传》也成为后来意大利艺术家传记的范本之一。

到了 14 世纪中叶,佛罗伦萨人维拉尼(Filippo Villani,1325?—1405?)写了一本导游书《佛罗伦萨文化的起源》(*De origine Civitatis Florentiae*,1351/1352),赞美了佛罗伦萨这座城市以及该城的知名人士,其中也叙述了当时著名画家的生平,这是有史以来第一本关于艺术家传记的书。老普林尼曾说过,在希腊人中绘画居于文艺的首位,而维拉尼则宣称,画家胜于科学家,因为科学家只需要学习科学的原理,画家却必须用高贵的天资和出色的记忆力来表现他们所感觉到的东西,这就是后来"天才论"的先声。维拉尼在书中罗列了一系列画家,如奇马布埃、乔托、加迪等,赞颂他们使毫无生气、濒于死亡的艺术获得了新生:奇马布埃首当其冲,用模仿自然的方法开创了一条新路;乔托在这条路上继续前进,使绘画恢复了古代的尊贵地位,获得了极大的名声,甚至在艺术和才能方面超过了前人。

到了 15 世纪初，艺术方面的写作又有了新的成果。佛罗伦萨画家琴尼尼（Cennino Cennini，约 1370—1470）于 1400 年左右撰写了一本《艺术之书》（Il Libro dell'arte），该书的英文版出版于 1933 年，书名译为"The Craftsman's Handbook"（《艺匠手册》），是中世纪晚期最重要的艺术资料。在此书中，琴尼尼说他是加迪的学生，而加迪是跟父亲学的画，加迪父亲又是乔托的学生，由此在艺术家之间建立起一种明确的师承关系。琴尼尼写这本书的目的是教人成为一名画家，内容很丰富，详尽介绍了蛋彩画与湿壁画等佛罗伦萨画派的技术传统，还论述了师徒关系、色彩与素描的关系、想象与个人风格、素描的理性价值、色彩的魅力、如何使素描与色彩达到和谐统一等问题。他还告诫人们要追求爱和优雅，指出了折中主义的危险性。

关于画家的成长之路，琴尼尼认为，首先是要通过写生大自然来学习，"在所有的范例中，大自然居于首位"。同时，"你应该尽量早地接受一位名师的指导，尽量晚地离开这位名师"。他还借鉴了罗马作家昆体良著作中关于希腊人所谓"幻象"的那些章节，提出通过大脑的幻想，眼睛便可看到那些现实中不存在的事物的形象："所谓绘画的艺术必须有幻想。要通过手的动作去发现那些看不见的事物（它们躲在大自然的暗部），以手将它们固定下来，展示出可能有而并不一定有的形象。"这段话非常重要，它第一次将对自然的模仿看作独立于自然、与自然相平行的产物，认识到艺术的真实和自然的真实两者是一致的：艺术家一定要有想象，但他的想象必须看起来似乎很真实。后来整个文艺复兴时期艺术理论的水平都无出其右者，就好像人们第一次睁开眼睛看到了真实。琴尼尼在这里谈的正是乔托的艺术。

在从中世纪向文艺复兴过渡的时期，作家们在艺术讨论中逐渐形成了新的评价标准，同时构建起艺术传承的谱系。在将当代艺术家与古人相比较的过程中，关于艺术的历史观念也逐渐形成了。

进一步阅读

柏拉图：《柏拉图文艺对话集》，朱光潜译，合肥：安徽教育出版社，2007年。

亚里士多德：《诗学》，罗念生译，北京：人民文学出版社，2008年。

贺拉斯：《诗艺》，杨周翰译，北京：人民文学出版社，2008年。

维特鲁威：《建筑十书》，I. D. 罗兰英译，T. N. 豪评注，陈平中译，北京：北京大学出版社，2017年。

普林尼：《自然史》，李铁匠译，上海：上海三联书店，2018年。

鲍萨尼阿斯：《希腊道里志》（Pausanias's Description of Greece, Cam-bridge Library Collection–Classics, Cambridge University Press, 2012）。

老菲洛斯特拉托斯等：《老菲洛斯特拉托斯：画记；小菲洛斯特拉托斯：画记；卡利斯特拉托斯：雕塑记》（Philostratus the Elder, Imagines. Philostratus the Younger, Imagines. Callistratus, Descriptions., translated by Arthur Fairbanks, the Loeb Classical Library, Harvard University Press, 1931）。

卢奇安：《华堂颂》《画像谈》《画像辩》《宙克西斯》，缪灵珠译，收入《缪灵珠美学译文集》第1卷，北京：中国人民大学出版社，1998年。

塔塔科维兹：《中世纪美学》，褚朔维等译，北京：中国社会科学出版社，1991年。

潘诺夫斯基编辑、翻译和注释：《修道院院长絮热论圣德尼教堂和它的艺术珍宝》（Abbot Suger on the Abbey Church of St.Denis and its Art Treasures, Princeton University Press, 1979）。

琴尼尼：《琴尼尼艺术之书》，任念辰译注，郑州：河南美术出版社，2017年。

第二章

瓦萨里与文艺复兴

> 要是没有阿雷佐的乔奇奥·瓦萨里和他非常重要的著作,我们或许到今天都根本不会有北方艺术史或近代欧洲艺术史。
>
> ——布克哈特《意大利文艺复兴时期的文化》

从 15 世纪开始,艺术家在意大利人心目中的地位有了很大的变化。处于经济与政治激烈竞争态势中的各个城邦,将本地往昔的艺术家炫耀为传奇式英雄,以此证明其文化的优越地位。这反过来促使当代艺术家奋力进取以超越前人、留名青史,同时也促进了人文主义学者对艺术理论的研究。而这一切都指向了历史,推动着艺术史意识的形成。艺术与艺术家开始进入历史,这对未来的发展关系重大。瓦萨里在前人基础上,将名人传记连缀起来,纳入一定的历史框架之内,写成了一部艺术家的历史。正是在这个意义上,他被人们称作"艺术史之父"。

阿尔贝蒂与吉贝尔蒂

15 世纪上半叶,佛罗伦萨的新艺术立即反映在阿尔贝蒂的艺术

理论中。随着古典知识的复活,像他这样既有古典学识,又精通艺术之道的人文主义者,自然赢得了人们的普遍尊敬。他以一种历史的眼光审视当代艺术创造,雄心勃勃地要为艺术发展奠定理论基础,指明方向。

阿尔贝蒂(Leon Battista Alberti,1404—1472)出身贵族,但他的家族被佛罗伦萨当局流放到北方,所以他出生在热那亚。阿尔贝蒂早年接受了良好的教育,20岁时就能写拉丁文喜剧。在博洛尼亚大学获得法学博士学位之后,他选择了文学职业,后来成为罗马教廷的秘书。当他于1434年回到佛罗伦萨时,马萨乔已经去世,布鲁内莱斯基正在建造大教堂的圆顶,吉贝尔蒂的雕刻已经从中世纪晚期的风格转变为纯正的古典风格。阿尔贝蒂立即着手写作《论绘画》(De Pictura,1435),后来还写了《论雕塑》(De Statua,1465)和《论建筑》(De Re Aedificatoria,1485)。

阿尔贝蒂(1404—1472)

作为一位博学的人文主义者,阿尔贝蒂并不像菲奇诺(Marsilio Ficino,1433—1499)那样是个沉湎于形而上学沉思的新柏拉图主义者,他相信眼睛所见之物的真实性,强调画面应呈现出一个美好的现实世界,让人有身临其境的感觉。他写道,一幅画应像一扇"透明的窗户,透过它,我们可以看到可见世界的一部分"。他用数学的方法对绘画艺术进行检验,还第一个在著作中讨论了线透视问题,而布鲁内莱斯基那时已经进行了线透视的实验。马萨乔的绘画《纳税钱》和吉贝尔蒂的浮雕《天堂之门》等一大批作品,已然成为阿尔贝蒂绘画理论的绝好注脚。因此,阿尔贝蒂可以满怀自信地将佛罗伦萨的新艺术与他十分尊崇的古典艺术进行比较:

> 我确信,真正的伟大之处在于我们的刻苦与勤勉之中,而不在于天性与时代。在这方面,对于古代的大师来说是不难的,因为他们有范本供模仿,他们可以学习范本。获得至高无上的艺术知识,这在今天对我们来说是难以企及的。但我们已经在一无教师、二无范本的情况下找到了我们的道路,

更值得我们骄傲的是,我们发现了迄今为止尚不为人知的艺术与科学!

不过,阿尔贝蒂并未在艺术的构图和技法上止步,他进一步论述了艺术的题材和教化功能。在《论绘画》中他使用了"istoria"的概念,该术语指一种崇高的叙事性或讽喻性绘画,题材和人物均来源于基督教经文和古典文献,类似于后来的历史画。画家在用画笔表现这些重要题材时,要能够抓住观者,引发情感上的共鸣:"当画面上的每个人表现出他的灵魂在感动时,'istoria'将感动观画者的灵魂……我们随他们哭泣而哭泣,随他们欢笑而欢笑,随他们悲伤而悲伤。"他还列举了阿佩莱斯、乔托等古今画家的作品作为范例。

阿尔贝蒂对后世影响最大的著作是《论建筑》一书,完成于1443—1452年间,但直到他去世后方才出版。早在15世纪30年代初在罗马时,阿尔贝蒂就阅读了维特鲁威的著作,并对古典建筑进行了考察,这激发了他从事建筑理论研究的热情。在漫长的中世纪时保存在修道院里的维特鲁威《建筑十书》的手抄本,当时被重新发现,成为古典主义建筑设计最重要的指南。但由于维特鲁威的著作由拉丁语写就,并使用了许多古希腊术语,不为大多数15世纪艺术家所理解,而作为人文主义学者,阿尔贝蒂可胜任这项工作。不过他并没有简单

(左图)科林斯式柱头
(右图)意大利式(组合式)柱头
(阿尔贝蒂《论建筑》1550年佛罗伦萨 Cosimo Bartoli 版意大利文译本插图)

地去翻译维特鲁威，而是模仿了《建筑十书》的体例，重新整理、阐发了古典建筑的原则，以适应当时建筑发展的需要。他对维特鲁威的古典圆柱类型进行了补充，首先注意到了一种将希腊爱奥尼亚式与科林斯式柱头融为一体的意大利式柱头，即后来通常所说的罗马组合式。关于比例，阿尔贝蒂坚定不移地认为，建筑是由数学规则和比例支配的，并由此产生和谐；一座好的建筑"如果你改变任何地方，你将毁掉整个和谐"。《论建筑》的出版为阿尔贝蒂带来极大的声誉，他被奉为"建筑理论之父"。

吉贝尔蒂（1378—1455）

阿尔贝蒂不仅在理论上卓有建树，作为一位建筑师也名扬天下。早在着手为《论建筑》收集资料的15世纪40年代，他就开始做建筑设计了。不过他并不直接参与建筑施工，而是雇用助手根据他的设计实施建造；他的工作也不再仅凭代代沿袭的经验和惯例，而是依靠自己的人文主义知识装备。从这个意义上讲，阿尔贝蒂是第一位现代意义上的建筑设计师。

比阿尔贝蒂年长一辈的吉贝尔蒂（Lorenzo Ghiberti，1378—1455）是15世纪上半叶佛罗伦萨最有名的雕塑家，也是一位作家。他在自己的著作中也采用了"istoria"的概念来阐述自己的雕塑作品。吉贝尔蒂用了半个世纪的时间，先后为圣约翰洗礼堂制作了两扇青铜大门，前一扇为晚期中世纪风格，后一扇转变为古典风格，即著名的《天堂之门》。为了完成青铜大门，他建立了庞大的作坊，许多杰出的艺术家都出自他的门下，如多纳泰罗、马萨利诺和乌切洛等。

吉贝尔蒂：《天堂之门》，佛罗伦萨洗礼堂东门，青铜，1425—1452年

作为一位作家，吉贝尔蒂的主要著作是三卷本的《纪事》（*I Commentarii*），完成于1447年。第一卷论古代艺术史，根据老普林尼和维特鲁威等古代作家的著作对古代艺术进行了描述；第二卷记载与评论了14世纪的一些艺术家，大多是佛罗伦萨人；第三卷也是最长的一卷，阐述他的艺术方法的理论基础，讨论了光学、比例等问题。像之前的维拉尼一样，吉贝尔蒂将乔托视为新艺术发展的顶峰，不过他的视野超出了佛罗伦萨，转向罗马和锡耶纳等地区。吉贝尔蒂大胆地将自己列入当代艺术家之列，这为瓦萨里等后来的作家开了一个先例。

莱奥纳尔多·达·芬奇笔记

15世纪意大利艺术家利用科学作为征服自然的手段，不断向着逼真再现的目标迈进。到了15世纪末16世纪初，情况发生了变化，艺术家更多地从非科学的事物中去探寻艺术的本质，强调的是艺术与科学的区别。他们对理论问题的兴趣日益高涨，纷纷撰文讨论艺术的本质问题。帕奇奥利（Luca Pacioli）自封为同代人的导师，他的《论神性比例》（*De divina proportione*）写于1497年，到1509年才出版，是一部典范性作品，反映了当时艺术家圈子中进行科学讨论的成果，莱奥纳尔多·达·芬奇（Leonardo da Vinci，1452—1519）也属于这个圈子。

在意大利文艺复兴时期为数众多的艺术理论中，莱奥纳尔多·达·芬奇的笔记是最杰出的代表。他不仅是位建筑师、雕刻家和画家，也是博物学家和理论家，对其时代做出了巨大贡献。对于莱奥纳尔多来说，艺术是一种知识形式和一种哲学形式，但他并不想做一位博古通今的文人和著作家，他只是随身带着笔记本，随时将感兴趣的事物及思考记录下来，往往一页纸上记录着不同的片断。他在物理学手稿扉页上的一段话说明了他记笔记的方法：

> 我这里编辑的是取材于许多记录的一个无序的集子，本想往后能按论述的主题进行整理。我深知，我常常把同一问题重复论述好几次，读者请不要为此责备我，因为问题多且记不住……更因为两次记述的时间间隔长。

虽然莱奥纳尔多想整理笔记的愿望一直没有实现，但他的笔记仍是一个包罗万象的宝库：从数学和理论力学到绘画等各门艺术；从对土、水、风、火的宇宙要素的探索到机械设计；从笑话、寓言到对生活的感悟。其中涉及的科学就有生理学、心理学、光学、几何学、透视学、解剖学、色彩学、植物学等。尤其值得注意的是，莱奥纳尔多是从感官所获得的经验而不是从形而上学的抽象思辨进入自然科学和

艺术的天地，这代表了一种真正的近代科学精神。

在莱奥纳尔多的眼里，科学与绘画是难于分辨的：他为了绘画而研究科学，同时也将绘画作为一门科学来研究。他写道：

> 绘画完全是一门科学，是自然的嫡生女儿，因为绘画是自然界产生的，确切地说，它是自然的孙女儿。一切已成事物都是自然创造出来的，而这些事物又创造了绘画。因此，我们可以公正地说，绘画是自然界的孙女儿，是上帝的血亲。

达·芬奇肖像，梅尔齐作

尽管达·芬奇没有真正从历史的角度来思考艺术问题，但他在笔记中也表达了对往昔艺术的批评眼光：

> 画家若只以别人的画为标准，画出的画必然没有多少价值。画家若研究自然，必成果累累。罗马时代以后的绘画，相互模仿成风，使绘画艺术衰败了好几世纪。此后，直到出了乔托，他是佛罗伦萨人，不满足于模仿他的老师奇马布埃的作品，他出生于荒凉偏僻的山区，那里只有山羊之类的动物，自然引导他走入艺术王国……以后，绘画艺术再次衰败了，因为人们只晓得模仿过去的范本，就这样地衰败下去……直到佛罗伦萨人托马索，人家又叫他马萨乔，他以其完善的作品证明那些不以自然——一切名师的主人为师，而随意模仿前人范本的人浪费了多少精力。

批评家阿雷蒂诺

活跃于16世纪上半叶的作家、诗人阿雷蒂诺（Pietro Aretino, 1492—1556）是当时重要的艺术批评家。他和瓦萨里一样是阿雷佐人，出身贫寒，但不断得到贵族的护佑，在罗马度过了年青时代，35岁时

提香：《阿雷蒂诺肖像》（局部），1545年

迁往威尼斯永久定居。阿雷蒂诺缺乏人文主义者的一般训练，既藐视文艺复兴诗学，也反对人文主义，不过他热爱艺术，喜欢直接接触具体作品，这种以直觉感知艺术的方式在那个时代是全新的。像同代人保罗·乔维奥（Paolo Giovio）一样，阿雷蒂诺经常充当艺术家与收藏者之间的中间人，以牟取可观的利润。

阿雷蒂诺与米开朗琪罗的关系颇为有趣，他虽对米开朗琪罗的天才赞赏有加，但作为批评家又毫不留情地发表评论抨击他的作品《最后的审判》，引起了教皇的注意，导致米开朗琪罗在教廷的压力下不得不将作品中有冒犯亵渎内容的部分去除。米开朗琪罗与阿雷蒂诺之间的冲突表明，艺术批评作为一种独立的力量一旦走上历史舞台，艺术家与批评家之间便产生了一种张力。从那以后，对于艺术作品的批评无论是褒是贬，都会对艺术创作产生或积极或消极的影响，左右着艺术的发展。艺术批评的成熟，也为瓦萨里的艺术史写作开辟了道路。

艺术家的历史：《名人传》

瓦萨里自画像（局部），木板油彩，101厘米×80厘米，1566—1568年，佛罗伦萨乌菲齐美术馆

瓦萨里的《名人传》是一部艺术家传记总集，但使它在艺术史学史上变得如此重要的，是他用一根"再生"的红线将这些画家传记串连了起来，构成了一部三百年的意大利艺术史，他由此也赢得了"西方世界的第一位艺术史家"的名声。

瓦萨里（Giorgio Vasari，1511—1574）是阿雷佐人，这个属于佛罗伦萨地区的小城镇以制陶业而远近闻名。瓦萨里的家族不乏艺术家，他的曾祖父原是当地一位马鞍匠，是大画家弗朗切斯卡的好友，很可能受其影响而操起画笔，当地圣多明我教堂中仍有一幅他的湿壁画存世。瓦萨里的祖父和父辈也都是从事制陶工艺的，他还有一个长辈亲戚卢卡·西涅奥雷利（Luca Signorelli）也是一位名画家。所以瓦萨里因出生于艺术世家而感到无比自豪，后来也将自己家族中的艺术家写进了《名人传》。

瓦萨里早年跟从在阿雷佐当教师的人文主义者波拉斯特罗（Giovanni Pollastro，1465—1540）学习，接受了初步的拉丁文训练，能够背诵维吉尔《埃涅阿斯纪》中的一些篇章。有一次，罗马的一位红衣主教前往佛罗伦萨途经阿雷佐，接见了瓦萨里的父亲，建议他将儿子送到佛罗伦萨去培养。于是瓦萨里便到了佛罗伦萨，并进入美第奇家族的宫廷，成了两位美第奇公子的陪读。后来据瓦萨里自己所称，他成了米开朗琪罗的学生。这不一定可信，不过他确实曾进入绘画大师萨尔托（Andrea del Sarto，1486—1530）的作坊学习。后来，在经历了1527年左右佛罗伦萨和罗马的动乱之后，瓦萨里遇到了曾同窗学习的两位美第奇公子之一的伊波利托·德·美第奇（Ippolito de'Mdici），那时他已经当上了红衣主教。伊波利托将瓦萨里召到罗马，成为他的艺术赞助人。瓦萨里在罗马考察古今建筑与艺术，也正是在此期间结识了主教乔维奥（Paolo Giovio，1483—1552），正是这位主教日后为瓦萨里创造了撰写《名人传》的机会。

瓦萨里40来岁时在艺术上逐渐崭露头角，故被大公科西莫一世召回佛罗伦萨，获得了施展才艺的机会，他后来写的《名人传》正是奉献给这位大公的。瓦萨里为公共建筑绘制壁画，为节庆活动操办装饰与布景，还成了大公的首席建筑顾问，主持重修了维奇奥宫，新建了公爵官邸乌菲齐宫，这座古典主义建筑后来成为世上最大的绘画宝库之一——乌菲齐美术馆的馆舍。为了提高艺术家的社会地位，瓦萨里在1560年提议成立一所美术学院并得到了大公的支持，这是西方第一个官方的美术学院。

尽管瓦萨里具有较高的艺术天分，但他的名气主要来自他的《名人传》。作为一位艺术家，瓦萨里如何写出了这世代流传的名著呢？其实，《名人传》不是凭空产生的，许多在他之前的作家都编纂过艺术家的传记集。例如我们上文曾提到维拉尼的佛罗伦萨导游手册，写于《名人传》两个世纪之前，主要内容就是这座城市的艺术家传记；在维拉尼的启发下，曾翻译了老普林尼著作的兰迪诺也写过佛罗伦萨艺术家的历史；数学家、建筑师安东尼奥·马内蒂（Antonio Manetti，1423—1491）曾撰

佛罗伦萨乌菲齐宫,瓦萨里设计,始建于 1560 年

写过一部布鲁内莱斯基的传记,并追溯了建筑从起源到古希腊罗马成熟期,再到罗马帝国晚期衰落的历史,以作为传记的历史背景;就在瓦萨里《名人传》出版前的二三十年,佛罗伦萨出了一本《比利之书》(*Libro di Antonio Billi*),集中记叙了佛罗伦萨的艺术家,这是一部始于奇马布埃的艺术家编年史。《比利之书》完成于 1530 年前后,书名是以当地的一位富商安东尼奥·比利(Antonio Billi)姓氏命名的,是他本人撰写还是由他人代笔,不得而知。1540 年左右,另一位作家马利亚贝基亚诺(Anongmo Magliabecchiano)开始编写一本更为雄心勃勃的艺术史,从古希腊一直写到当代的佛罗伦萨,但计划过于庞大而半途夭折,或许因为他在 1550 年见到瓦萨里的《名人传》出版而灰心气馁了。

同时,在意大利一些重要城邦,地方性的艺术家传记也纷纷出现:在帕多瓦,地方志作家米凯莱·萨沃纳罗拉(Michele Savonarola),即那位著名的改革家萨沃纳罗拉的祖父,撰写了赞颂本城的颂歌;在那不勒斯,作家法奇乌斯(Bartholomeus Facius)在 1450 年发表了一篇歌颂

那不勒斯及其艺术家的文章，6年之后他完成了一部《名人录》，描写了在当地活动的意大利及国外艺术家；在乌尔比诺，拉斐尔的父亲乔瓦尼·桑蒂（Giovanni Santi）在1482年前后发表了一篇同类作品，记述了生活在乌尔比诺的意大利以及尼德兰画家的生活与工作。

　　瓦萨里在《名人传》第二版的末尾处附有一篇自传，说明了他写这部书的起因。在罗马工作期间，瓦萨里经常参加红衣主教法尔内塞的晚会。在云集的宾客中，就有他当年在罗马认识的那位主教乔维奥。这是一位多才多艺且趣味高雅的人物，不但因医术高明当上了教皇的御医，同时也是一位历史学家、人文主义者和收藏家。他在位于科莫的府邸有个私人博物馆，收藏了一批自古以来的名人雕像，并出版有藏品目录，还曾写过一系列的名人传记。一天晚上，在法尔内塞的晚间招待会上，乔维奥说起要写一部从奇马布埃到当下绘画的书，并谈了大致的轮廓。红衣主教当即转向瓦萨里，问他对此事有何想法。在座的人都认为瓦萨里有能力担当此任，纷纷请他接受这一任务。于是，瓦萨里欣然接受，之后写了一个提纲，乔维奥看后颇为赞赏，鼓励他继续做下去。据瓦萨里所说，他原打算成书后交给别人去修订，出版时不一定署上自己的名字。

　　无论这一记载是否属实，但可以肯定的是瓦萨里早就有写这样一部书的打算，可能在1540年前后就开始着手准备了。他广泛搜集艺术家的日记材料和素描，各地画家听到他要写书的消息后也纷纷寄材料给他，对他表示支持。经过多年的辛勤工作，《名人传》于1550年出版，它的全名为《意大利杰出的建筑师、画家和雕塑家传记》（*Le Vite de'piu eccellenti architetti,pittori,et scultori italiani*），分为两卷，一千多页，总字数一百万左右。全书之前有一篇总序言；一篇关于建筑、雕塑与绘画的导论；正文是分为三大部分的艺术家传记，每一部分之前还有一篇序言。第一部分收入28个人的传记，从奇马布埃到比奇；第二部分收入54个人，从奎尔恰到佩鲁吉诺；第三部分收入51个人，从莱奥纳尔多到米开朗琪罗。第一版确切印数不得而知，相传印得很多，是由佛罗伦萨出版商洛伦佐·托伦蒂诺（Lorenzo Torrentino）印制的。

瓦萨里:《名人传》1550 年第一版扉页

瓦萨里:《名人传》1568 年第二版扉页

在《名人传》收录的一百多位艺术家中，米开朗琪罗是唯一在世的艺术家，这是瓦萨里对前人传记的大胆突破。但是米开朗琪罗本人似乎对自己的传记并不满意，专门请自己的一个门徒康迪维（Ascanio Condivi）另写了一篇，3 年后发表。这两个版本之间最大的区别是米开朗琪罗为尤利乌斯教皇建造陵墓一事。瓦萨里记述了米开朗琪罗不让教皇在西斯廷天顶画完成之前来看，因而与教皇之间发生了激烈的争执，他随即逃离罗马，导致陵墓工程未能实现。但米开朗琪罗却认为，陵墓是他实现毕生才华的唯一机会，只是一批嫉妒、自私的小人联手破坏了这个机会，他们指责他用赞助人的金钱建造了一个毫无价值的纪念碑。

《名人传》第一版出版后的 3 年间，瓦萨里在罗马工作，与米开朗琪罗有了更多的接触，两人加深了了解并发展起真诚的友谊。后来瓦萨里回到佛罗伦萨，米开朗琪罗还给他写过 14 封信。瓦萨里利用他与米开朗琪罗的亲密关系，获得了更多的一手材料，并将原有的资料和康迪维写的传记材料结合起来，写进了第二版。这可能是瓦萨里要出第二版的一个重要缘由。

《名人传》第二版出版于 1568 年，书名改为《著名画家、雕塑家和建筑师传记》（*Le vite de'piu eccellenti pittori scuttori e architettori*），将画家放在了最显要的位置。在两版之间的十几年中，瓦萨里阅读了一些编年史书，对原先的结构做了调整，同时补充了大量新材料，使此书的容量大大增加。第二版由两卷本扩大为三卷本，篇幅增加了约三分之一；在内容上分为三个独立的时期，新增了 30 篇传记；全书三分之二的篇幅都集中在第三个时期，收入了大量当代艺术家；他还为每个艺术家增加了版画肖像插图。

值得注意的是，瓦萨里在第二版中增加了一篇关于技法的导论置于全书的前面，分为建筑、雕塑和绘画三大部分，对材料、技法与工艺进行了详细的讨论，包括了各种庆典场景设计以及油画、铜版画的发展历史。这一部分在日后各种语言的译本中均被去除，1907 年出了英译单行本，题为《瓦萨里论技法》（*Vasari on Technique*）。在第二版的写作过程中，佛罗伦萨著名作家博尔吉尼（Raffaele Borghini，约 1537—

1588）起到了一定的作用，他曾希望瓦萨里写一部绘画与雕塑通史。而博尔吉尼本人于1584年撰写了四卷本《里波索别墅对话录》（*Riposo*），主要讨论造型艺术问题以及佛罗伦萨的艺术收藏，其材料主要来源于瓦萨里。

瓦萨里的艺术史观念

瓦萨里写《名人传》的目的有三：一是试图揭示艺术发展演变的规律，总结艺术批评的标准，使艺术家和爱好者从中受益；二是要将艺术家从工匠提高到社会名流的地位；三是宣扬其家乡托斯卡纳地区以及佛罗伦萨这座光荣的城市，将它提升到与古希腊罗马齐名的艺术中心的地位。

从古希腊罗马直到中世纪，艺术家的社会地位非常低下，被视为工匠，到近代真正的美术学院建立之前，他们都隶属于行会。在意大利文艺复兴运动中，随着个人主义意识的觉醒，艺术家们为提高自己的地位而不懈努力，文人学者也大力赞颂本地艺术家以提高自己城邦的声誉。但直到瓦萨里的时代，艺术家的地位问题仍没有得到解决，他所倡议建立的美术学院后来也名存实亡，与行会组织无异。在这种情况下，瓦萨里为艺术家写书，为其树碑立传，就是要巩固艺术家自文艺复兴以来取得的社会地位，甚至还要为艺术家争取特权。他在第一版致科西莫的献词中说：

……至于这项工作的性质和我本人的目的，我可以坦言，我不是想作为作家为自己博取名声，而是想作为艺术家赞美那些伟大艺术家的辛勤劳动并重新唤起世人对他们的怀念。因为他们使各门艺术重焕生机并更加绚丽多彩，故而他们的声名不应当被无情的岁月和死神吞没。

在传统观念中，只有君主或贵族才有资格成为传记对象，但《名人传》却是一部洋洋大观的艺术家传记集，瓦萨里要使包括自己在内的优秀艺术家的精神创造获得王公贵族和公众的认可。他呼吁保护人明确自己对艺术家所担负的责任，关心那些生活贫困悲惨却拥有罕见天才的艺术家；另一方面，他也希望艺术家们能认识到自己在历史上的重要地位，意识到自己对人类文明发展所做出的贡献。在瓦萨里之前，作家们总是局限于谈论已亡故的艺术家，而瓦萨里做了重大的改变，他对同时代艺术家米开朗琪罗做了充分的论述，使其传记成为《名人传》中篇幅最长也最精彩的部分之一。

在强调艺术家个人作用的同时，瓦萨里并没有忘记以一种超越个人的宏观历史眼光来把握艺术史的发展，这正是他比前人高明的地方。瓦萨里心里很清楚，只是停留在精确的事实记载是没有意义的，重要的是用恰当的方法来处理特定时期的资料，这样他才能超越以往的作家。他构建了一种历史发展模式，合逻辑地将分散的事实归入宏大的发展体系之中，这在16世纪是无与伦比的。可以说，瓦萨里所追求的是建立一种可以展示艺术发展历程的平台或框架，这正是他去世几百年之后人们称作"科学"或"艺术史"的东西。

当然，瓦萨里不可能摆脱当时语境的影响，也不可能超越历史。他所持的艺术史观仍处于较为初级的阶段，即生物循环论。他像他的前辈们一样，将艺术的发展比作人类和自然万物的有机成长过程。所以，出生、成长、衰亡、再生的循环图式一再出现于瓦萨里的艺术史大纲之中：

> 然而，我这样做的原因与其说是热爱艺术，不如说是希望对我们自己的艺术家说一些有用和有益的话。因为艺术从最微薄的开端达到最完美的顶点，又从如此高贵的位置上跌落到最低处。看到这一点，艺术家们也能认识到我们所一直在讨论的艺术的本质：这些艺术像其他的学科，也像人本身一样，有出生、成长、衰老和死亡的阶段。他们将更加易于理解艺术在我

们自己时代再生与达到完美的过程。(第一部分序言)

不过,重要的是瓦萨里并没有就此止步,在这种比喻性的循环论框架之内,他提出了文艺复兴艺术的分期概念,即划分为三个时期:第一个时期是幼年期,即14世纪,在这一阶段中艺术有进步但远非完美,还有许多错误,不值得过多地赞扬;第二个时期是青年期,即15世纪,这一时期艺术在很多方面有所提高,最重要的是建筑师开始注意到建筑的规律和原则,艺术家开始认识到古代作品中的比例,同时也学会了经过选择来表现人们公认的最美的形式,因此绘画水平有所提高,而不足之处在于过分强调自然科学的规律,自由运动感不够,缺乏丰富性与创造性,以及将事物画得优美、自然、可爱的才能;第三个阶段是成熟期,也就是他生活的16世纪,所有以前的不足之处在这一阶段都得到了克服,其顶点是米开朗琪罗的艺术,米开朗琪罗是第一位从古代的古典艺术中解放出来并足以取古人而代之的艺术家。

在瓦萨里的艺术史图式中,古代是发展的顶峰,中世纪是冬眠期,自14世纪以来是再生期。这一基本图式潜藏于人物传记细节的表层之下并明确地显现出来。尽管书中对各种风格承续的描述不太自然,具有公式化的特点,但瓦萨里已经意识到,艺术家是受到历史情境、社会环境和自然环境制约的。此外,他还强调判断是相对的而非绝对的。

瓦萨里超越前人的另一个卓越之处,就在于不满足以往简单的人物记载,而要提出艺术作品的评判标准。他写道:

> 我不仅努力地记录艺术家的事迹,而且努力区分出好的、更好的和最好的作品,并较为仔细地注意画家和雕塑家的方法、手法、风格、行为和观念。我试图尽我所能帮助那些不能自己弄清以上问题的读者,理解不同风格的渊源和来源,以及不同时代不同人们中艺术进步和衰落的原因。(第二部分前言)

这在当时是个了不起的想法,预示了近现代艺术史的研究方法。他

在书中评价最高的一些艺术家，如乔托、马萨乔和"盛期三杰"，均被后代人们所认同，证明了他敏锐的判断力。就评价的标准而言，瓦萨里认为首先是逼真。无论是古代还是文艺复兴时期，逼真再现自然一直是西方艺术家关注的课题。但重要的是瓦萨里进一步提出，艺术必须超越自然而达到理想的境界。他看到拉斐尔的色彩比自然色彩更美，米开朗琪罗的人像表现具有超越自然的力量。而在他们之前，如委罗基奥和波拉尤奥洛等15世纪艺术家，虽达到了准确再现自然的完美状态，但"过度的研究，其本身成为追求目标之后，便导致了有些枯燥的风格"。

除了逼真再现的标准以外，瓦萨里还归纳了五个准则，这就是规则、秩序、比例、disegno 和手法（或风格）。"disegno"在英语中译为"design"，汉语多译为"设计"，但它的原义较为宽泛。瓦萨里在《名人传》多处提到它，例如：

> disegno 是这两种艺术（雕塑与绘画）的基础，或者更确切地说，是使一切创造过程富于生气的原理。它无疑在创世之前就已经绝对地完美，那时，全能的上帝在创造了茫茫宇宙，并用他明亮的光装饰了天空之后，又进一步将其创造的智慧指向清澈的空气和坚实的土地。

> disegno 是对自然中最美之物的模仿，用于无论雕塑还是绘画中一切形象的创造。这种特质依赖于艺术家在纸或板上，或在其可能使用的任何平面上，以手和脑准确再现其所见之物的能力。（第三部分序言）

从第一段引文中，我们可以看出 disegno 是一种上帝创造世界的原理，具有形而上意味；在第二段引文中，disegno 则是指一种艺术技法，与素描同义，也就是将眼前或脑海中的形象准确表现于任一平面之上的能力，可以译为"赋形"，与"colorire"（敷色）一词相对应：素描是以线条来造型，敷色则用光影明暗来表现形体。瓦萨里虽然对擅长光色表

现的威尼斯画派表示了赞赏，但在他心目中，"赋形"才是第一位的。

当然，瓦萨里也不可能超越他的时代。他按照自然主义的标准对个别艺术家以及意大利三个世纪的艺术进行考量，表现出绝对化的倾向。如他指责乔托将人物的圆眼睛画成杏仁状，就带有自然主义的偏见。瓦萨里没有直接提到政治与社会因素对艺术发展历史的影响，也没有将传记对象放在时代大背景中进行考察。在谈米开朗琪罗的时候，瓦萨里觉得自己的批评标准不够用了，便转而求助于上帝，说正是由于上帝对那些无法创造完美艺术的工匠们感到失望，才把米开朗琪罗送到人间的。这让我们想到色诺克拉底对他的师爷利西波斯的溢美之词。不过在第二版中，瓦萨里就比较客观了，认为在米开朗琪罗所表现的充满神性的人物形象之外，艺术世界中还有着比人体更为丰富的东西。他还肯定了威尼斯画派的色彩也取得了很高的成就，其审美价值可以与米开朗琪罗相并列。此外，他还提到，虽然拉斐尔在画裸体方面无法达到米开朗琪罗的高度，但其他方面可与他相比美，甚至超过了他。

米开朗琪罗与拉斐尔代表的两种艺术个性，均达到了不同的完美境地，这形成了瓦萨里艺术鉴赏的基础，再加上阿雷蒂诺的影响，使他的艺术判断力达到了一个新的高度。但在面对与他同时代的艺术家，如柯雷乔、乔尔乔内或提香的作品时，他只能赞美其细部的美而不能把握整体的美。他退回到佛罗伦萨的素描至上和古代的标准，赞美那些从古人那里获益的作品，哀叹偏离这些原则的艺术家。所以，他自己的审美趣味和个人兴趣妨碍了对新作品的理解。瓦萨里的这些偏见后来遭到有些艺术家和批评家的反对，同时也预示着后来的素描色彩之争或古今之争。

当然，以现代艺术史的眼光来审视瓦萨里的历史观、写作方法以及具体的史实材料，很容易发现《名人传》的不足。19世纪初叶，德国艺术史家鲁莫尔就曾发现他记载的失实之处，这说明即便是时间跨度很近的历史记叙，由于各种情境的影响，也不可能做到完全真实与客观。但这些都丝毫无损于《名人传》的历史地位，它至今仍然是文艺复兴艺术研究者所使用的最基本的材料。

瓦萨里对当时和之后两三百年的欧洲艺术史写作产生了巨大影响，无论是赞成他还是反对他，甚至诋毁他的人，都自觉或不自觉地仿效他。《名人传》还激起了关于艺术批评标准的热烈讨论，一直持续到17世纪中叶。瓦萨里之后，意大利各地出版了大量艺术家传记，不少艺术家也提笔写作，以求确立自己在历史上的地位，其中最有名的是切利尼（Benvenuto Cellini，1500—1571）的自传，歌德曾将此书翻译成了德语。

"北方瓦萨里"

瓦萨里的著作一方面在意大利引发了争论，另一方面也促进了阿尔卑斯山以北地区艺术家传记写作的兴起。北方中世纪行会具有强大的传统，艺术家的地位更低，布克哈特所谓的"近代的名誉观念"也出现得很迟，所以要想见到艺术家的名字，恐怕只有去翻行会的名册。15、16世纪之交，北方也出现了"意大利式的"的地方艺术志和编年史。丢勒（1471—1528）是最早的倡导者之一，他的尼德兰之旅的日记是一份极重要的文献，不仅记录了他对古今本土艺术的思考，还记载了范·埃克、维登和胡斯等画家的作品，并做了中肯的评价。

1506年，纽伦堡人文主义者朔伊尔（Christoph Scheurl）在他论艺术的著作中采纳了意大利人的基本观点，认为艺术在古代已臻于顶峰，在中世纪进入了休眠期，但后来在纽伦堡得到了复兴，并将丢勒与古代伟大的艺术家相提并论。后来纽伦堡出现了第一位艺术家的传记作家，他就是当时著名的书法家诺伊多弗（Johann Neudörfer，1497—1563），曾与丢勒住在同一条街上。他撰写的《来自艺术家与工匠的消息》（*Nachrichten von Künstlern und Werkleuten*）一书，采用了丢勒的写作手法，将当代艺术家写入编年史。该书出版于1547年，比瓦萨里的《名人传》还早了3年。

瓦萨里《名人传》在北方更多地是激起了各地民族主义的情绪，引发了作家们写作北方艺术史的兴趣。他们纷纷批评瓦萨里的地区狭

隘性。面对瓦萨里的挑战，德国作家采取了自己的应对措施，那就是举出像丢勒这样的德国大师，以对抗意大利人的偏见。他们甚至将丢勒抬高到古代三大画家阿佩莱斯、宙克西斯和帕拉修斯之上。出生于斯特拉斯堡的作家菲沙尔特（Johann Fischart，1546—1590）指责瓦萨里对德国艺术做了诬蔑性的描述，他撰写的北方画家传记的历史开篇即歌颂本民族的艺术家丢勒，还列举了像范·埃克、克拉纳赫、荷尔拜因等众多北方绘画大师。此外菲沙尔特还提出，德国早在1300年之前就已经创作出了重要的作品，而南方则远远落后于这一地区。还有一些北方作家指出了日耳曼民族在木制品、绘画、铜版雕刻和铸造等方面的优越性。

在荷兰，菲沙尔特的同代人、著名画家和作家曼德尔（Karel van Mander，1548—1606）撰写的《画家之书》（Schilder-boeck，1604）很有名，此书分为6个部分：教诲诗、古代画家传、当代意大利名画家传、当代尼德兰与德国名画家传、关于奥维德《变形记》中象征的解释、如何描绘人物形象等。书中收入了15、16世纪荷兰、佛兰德斯和德国的175位画家，施洛塞尔认为它是瓦萨里《名人传》引发的写作潮流中产生的最重要的作品，对北方艺术史写作的发展产生了积极的影响。

曼德尔（1548—1606）

另一位"北方瓦萨里"是德国著名画家桑德拉特（Joachim von Sandrart，1606—1688），他在曼德尔之后将这一传统推向新高度，雄心勃勃要超越瓦萨里。他在北方率先建立了美术学院，撰写了《德意志美术学院》（Academia todesca della architectura, scultura e pittura: Oder Teutsche Academie，1675—1679）一书。全书分为三部分，第一部分为建筑，第二部分为雕刻，第三部分为传记，传记部分的材料基本来源于曼德尔。后来又有荷兰作家豪布拉肯（Arnold Houbraken，1660—1719），他与曼德尔、桑德拉特等人一样，将瓦萨里的典范搬到自己的时代，在《荷兰画家大剧场》（Groote schouburgh，1718—1721）一书中收入了自16世纪初之后一系列荷兰艺术家的传记，对伦勃朗做出了肯定性的重新评价。

曼德尔：《画家之书》（1604）

就这样，从15世纪往后的300年，欧洲南北地区的艺术史撰述在

这种地域性的张力中发展起来。不过，北方作家无论是赞同还是反对瓦萨里的艺术标准，都从他那里借鉴了写作模式。但从艺术史观来说，瓦萨里尊奉的是一种生物循环论，认为到米开朗琪罗为止艺术发展到了顶峰，随即走向衰落，而北方艺术史家则以更多的笔墨来写当代艺术家。此外，一些北方作家在批评瓦萨里的同时，自己也试图避免落入地域性的陷阱之中，例如桑德拉特雄心勃勃试图构建起三种艺术的理论，并将外国艺术家与德国艺术家综合在一起进行描述。

进一步阅读

阿尔伯蒂（即阿尔贝蒂）：《建筑论——阿尔伯蒂建筑十书》，王贵祥译，北京：中国建筑工业出版社，2016年。

阿尔贝蒂：《论绘画》，胡珺、辛尘译，南京：江苏教育出版社，2012年。

达·芬奇：《达·芬奇笔记》，艾玛·阿·里斯特编著，郑福洁译，北京：三联书店，2007年。

达·芬奇：《达·芬奇论绘画》，戴勉编译，朱龙华校，桂林：广西师范大学出版社，2003年。

瓦萨里：《画家、雕塑家和建筑家名人传》（第一、第二、第三部分序言），收入范景中主编：《美术史的形状》第1卷，傅新生、李本正译，第22—49页，杭州：中国美术学院出版社，2003年。

瓦萨里：《意大利艺苑名人传》全四卷，刘耀春等译，武汉：湖北美术出版社，2003年。

瓦萨里：《瓦萨里论技法》（*Vasari on Technique*），麦克尔霍斯（Louisa S. Maclehose）英译，布朗（G. Baldwin Brown）编辑、撰写导言并作注，Dover Publications, Inc., 1907。

丢勒：《版画插图丢勒游记》，彭萍译，北京：中国人民大学出版社，2004年。

曼德尔:《画家之书》,艾红华译,毛建雄校,上海:东方出版中心,2010年。

贡布里希:《文艺复兴的艺术进步观及其影响》,收入李本正、范景中编选:《文艺复兴:西方艺术的伟大时代》,第53—62页,杭州:中国美术学院出版社,2000年。

贡布里希:《批评在文艺复兴艺术中的潜在作用》,收入李本正、范景中编选:《文艺复兴:西方艺术的伟大时代》,第75—93页。

贡布里希:《莱奥纳尔多论绘画科学:评〈绘画论〉》,收入李本正、范景中编选:《文艺复兴:西方艺术的伟大时代》,第213—226页。

李宏:《瓦萨里和他的〈名人传〉》,范景中编,杭州:中国美术学院出版社,2016年。

第三章

美术学院与古典理想

当高尚而永恒的智慧,自然的造物主,凭借内心的深思创作他奇妙的作品时,他确立了称作理念的形式……著名的画家和雕塑家模仿最初的造物主,也在他们的心灵中形成一个较高的美的范本,通过对它的沉思来改进自然,直至它在色彩或者线条上没有缺陷。

——贝洛里《现代画家、雕塑家和建筑师传》导论

在意大利文艺复兴运动中,古典知识的复兴和艺术实践的繁荣导致了古典"学园"的复兴,并逐渐向具有教学功能的机构转化,于是美术学院便应运而生。从16世纪下半叶的佛罗伦萨到一百年后的法国宫廷,美术学院在与传统行会的斗争中发展起来,艺术家的地位逐渐提高;同时,古典主义的审美理想与规范在学院中逐渐确立起来,艺术话语权也逐渐转移到教俗统治集团手中。从那时起直到19世纪,艺术批评、艺术理论与艺术史在美术学院的框架下展开,业余性质的艺术鉴定和古物研究也与美术学院发生了密切的联系。

美术学院的起源

在现代语言中"academy"多指美术学院,但它却是西方文化史上

的一个重要概念，意味着对知识与美德的寻求，以及学术上的自由对话和讨论。这个词来源于古希腊语"Ἀκαδήμεια"，为雅典西北郊区一地名，那里有数座神庙和一个运动场，还有一个由贵族捐资修建的大公园。柏拉图曾在公园里建立起了著名的学园，与他的学生对话，传播他的哲学，后来这个词渐渐就成了柏拉图学派或柏拉图哲学的代名词。经过漫长的中世纪，到了15世纪70年代前后，在菲奇诺等学者的努力下，柏拉图主义复活了。菲奇诺曾有记载说，在1438—1439年间，一些拜占庭希腊学者来到意大利，商议希腊教会与罗马教会重新统一事宜，其中有一人托名柏拉图，大谈柏拉图的神秘哲学。后来在菲奇诺的主持下，佛罗伦萨"复活"了柏拉图学园，进行非正式的聚会，就哲学问题进行轻松愉快的对话与讨论。在人文主义思潮的推动下，这种做法一时间成了一种时尚，意大利各地兴起了许多类似的团体。

到了16世纪，"academy"的名目变得更多了，涉及文学、戏剧、音乐、剑术、马术、舞蹈等，并逐渐扩展到自然科学，有的后来发展成了大学。流风所被，在欧洲北方地区甚至有的大学也改称"academy"。我们所说的"美术学院"正是诞生于这一时尚之中，它既是一种艺术家的聚会，同时具有某种教学功能。艺术大师莱奥纳尔多·达·芬奇虽然没直接参与任何美术学院的建立，但他的绘画理论奠定了未来美术学院的教学理念。莱奥纳尔多对初学者的忠告是，首先要学习科学，以科学引导艺术实践。所以，透视成为第一科目，其次是比例，接下来要临摹老师的素描，再画石膏像和素描写生，最后进入艺术实践。这意味着在画家的训练中，要学习的知识应多于手工技能。

当然，美术学院最初的主要功能并非教学，它是一种艺术家团体，旨在取代旧有的行会。从中世纪以来，所有艺术家都是工匠而隶属于行会：雕刻家是制造商行会的成员，因为他们大多与石头打交道；画家属于医药商、作料商或杂货商行会，因为他们要用到颜料。从14世纪30年代开始，意大利有了画家、雕刻家及从事类似工艺的艺术家行会——圣路加公会（Cmopagnia di St.Luca），这是一种以慈善事业为宗旨的宗

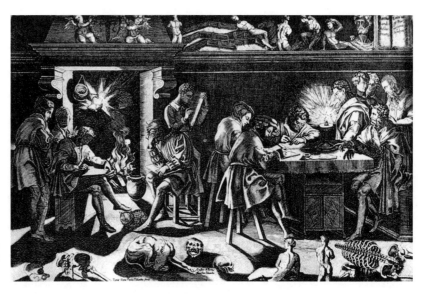

埃内亚·维科（Enea Vico）：《巴乔·班迪内利在佛罗伦萨的"美术学院"》，约1550年，铜版画

教性团体，在中世纪末期十分盛行，但在15世纪末就走向了衰落，到16世纪下半叶大都解散了。

在这种情形下，佛罗伦萨便有了建立官方美术学院的契机：有一位雕刻家捐了一座拱顶建筑作为杰出艺术家的公用墓地，瓦萨里趁此机会联络了一些艺术家，商量建立一个新艺术家团体。他们争取到了科西莫大公的支持和赞助，于1563年1月成立了佛罗伦萨美术学院（Academia del Disegno），科西莫为名誉院长和保护人。这个机构超越了先前的行会，首先表现在名称中包含了"disegno"这个词，正如我们在上文提到的，它不但指素描和绘画，还包括了构思、创意等精神层面的含义。无论是建筑师还是画家和雕刻家，他们的工作均与disegno相关。瓦萨里积极筹备这所学院，其目的正是要以一种新的艺术家团体来取代行会，使艺术家直接隶属于像科西莫大公这样的开明君主，而不再受行会的控制。

瓦萨里为这所学院草拟了章程，涉及许多关于宗教、庆典、丧葬、慈善捐赠等方面的内容。就美术教育来说，章程规定每年选出三位大师作为"巡视者"，在学院中或去城里各个作坊指导学徒。不过那时学院中还未开设正规的课程，也不打算以学院教学来取代作坊的训练。美术

学院经常举办讲座，接受王公贵族的咨询和委托业务，解决法律纠纷，还作为艺术事务的咨询机构参与政府的决策，如教堂雕像的安放问题等。米开朗琪罗去世后，学院还为他操办了盛大的葬礼，所以影响日益扩大。不过，瓦萨里一心想使得学院与行会一刀两断，但在当时他的这一愿望是不可能实现的。实际上，学院后来一度沦为了另一形式的行会，以至他基本与学院脱离了关系。十多年后，画家祖卡罗曾提出过学院改革的方案。

费德里戈·祖卡罗（Federigo Zuccaro，1540—1609）是一位成功的画家，在欧洲颇有名气，曾经前往英国和西班牙为皇家作画。他与红衣主教费德里戈·波罗梅奥（Federigo Borromeo）一道，向教皇提议成立美术学院并得到了批准，于1593年11月在罗马圣马蒂娜教堂（St. Martina）举行了圣路加美术学院成立典礼。祖卡罗被任命为首届院长。与之前的佛罗伦萨美术学院一样，这个学院仍然是艺术家聚会的团体，当时所有在罗马的艺术家都隶属于这个学院。不过它的基本目标是教学，内容主要是石膏像写生和人体写生，由教授指导并修改学员的素描。学院规定每个会员都要提交作品，首开官方学院垄断作品评审特权的先河。学院还定期举办讲座，对于当时大家关心且争论不休的艺术问题展开讨论，如绘画和雕刻的高下问题，"disegno"的定义问题，"decoro"（得体）问题，人体动态表现问题，构图问题，等等。

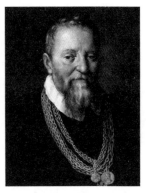

祖卡罗自画像（局部），1588年之后，布面油画，佛罗伦萨美术馆藏

不过，罗马旧有的行会制度仍然具有强大的势力，学院发展十分曲折，有时竟形同虚设。到了17世纪30年代，在教皇的干涉下学院的力量开始压倒行会，修建了学院的专用教堂——圣路加教堂，设计师是著名的巴洛克艺术家科尔托纳（Pietro de Cortona，1596—1669），时任美术学院院长。科尔托纳的后任也全都是罗马巴洛克艺术的代表人物。

1658年，法国画家普桑被提名为院长候选人，但他并未做出回应。不过，正是普桑和他的朋友贝洛里所确立的古典主义绘画原则，为法国皇家美术学院奠定了基础，学院下一步的发展转移到了法国。

罗马圣路加与圣马蒂娜教堂（罗马圣路加美术学院的教堂），科尔托纳设计（他在 1634—1638 年间为圣路加美术学院的院长），建于 1635—1650 年

法国皇家美术学院

17 世纪时巴黎的艺术家仍属于行会或同业公会，早在 1260 年制定的"画家与裁缝"行会的章程一直被沿用下来，但不断遭遇挑战。从法兰西斯一世开始，法国王室便不断延聘意大利艺术家来巴黎工作，本土

的宫廷艺术家也开始享受皇家赋予的种种特权，不受行会束缚。这引发了行会的不满，他们不断要求王室对宫廷艺术家的数量和工作范围进行限制。所以从亨利四世开始，法国王室就感觉到行会是引进外国人才与发展工商业的障碍，宫廷艺术家们也联手对行会实施反击，最终向王室提出建立一所美术学院的要求，得到了国王的批准。1648年2月1日，王室举行了隆重的仪式，皇家绘画与雕塑学院（Académie Royale de Peinture et de Sculpture，以下简称皇家美术学院）宣告成立。学院根据佛罗伦萨与罗马的学院规章拟定了章程，其宗旨是通过讲座的形式将艺术的基本原则传达给它的会员，并通过人体写生课的方式来训练学生。

当皇家美术学院成立时，路易十四才10岁，但已标志着法国文化事业发展的开端。到了17世纪60年代，一系列皇家学院相继成立，如舞蹈学院（1661）、铭文与文学院（1663）、绘画雕塑学院（1664年重组）、罗马法兰西学院（1666）、音乐学院（1669）和建筑学院（1671）等。这一切的背后有一位宫廷总导演在操纵着，他就是财政大臣科尔贝（Jean-Baptiste Colbert，1619—1683），他在路易十四登基3年之后执掌宫廷大权，以极高的效率致力于重商主义体系的建立和运行。文学艺术事业其实是科尔贝提高王室权威、促进商贸发展的总纲领的一个组成部分，在他监管下的美术学院旨在制定严格的学科规范，推行一种符合皇家趣味的、符合法兰西国家最高利益的古典主义艺术风格，这种风格以古代和文艺复兴前辈的艺术为基础。

皇家美术学院的建立确保了艺术家的特权地位，但同时也使得艺术教育置于中央集权之下，导致艺术家失去了真正的创作自由。1664年皇家美术学院重组，任命国王首席画师勒布伦（Charles Le Brun，1619—1690）为院长；也在这一年，政府命令所有宫廷特许画家都必须加入学院，否则便取消其特权。学院教授称作"Académiciens"（学院会员），全体学院会员之间建立了明确的等级制度，恰似等级森严的封建体系。在教学方面，学员在学习期间既不画油画和铜版画，也不得做人像雕塑或浮雕，这些实践环节必须在其师傅的作坊中完成，一如中世纪的情况。学院的课程分为低级班与高级班，低级班必须临摹教授的课

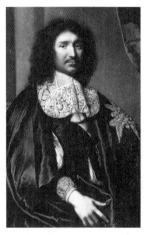

勒菲弗尔（Claude Lefebver）:《科尔贝肖像》（局部），1666年，布面油画，118厘米×113厘米，凡尔赛宫博物馆藏

夸瑟沃克斯（Antoine Coyse-vox）:《勒布伦胸像》，1679年，大理石，62厘米×58厘米×34厘米，巴黎罗浮宫藏

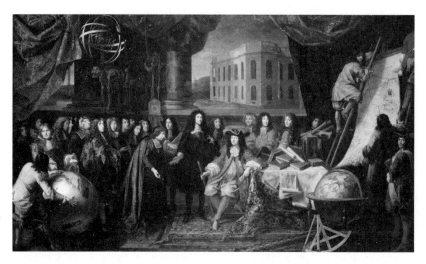

泰斯特兰（Henri Testelin）：《科尔贝将皇家科学院成员介绍给路易十四》，1667年，布面油画，348厘米×590厘米，凡尔赛宫博物馆藏

徒稿，高级班则主要是画人体素描写生。学习的程序十分严格，要先临摹素描，再画石膏像，最后画真人写生，这成为学院整个课程结构的基本原则。

皇家学院设立了图书馆，开设了透视、几何、解剖、素描等课程，资深会员要定期在院务会议上面向全体师生发表演讲，并定期举行颁奖典礼。这些做法均来源于罗马，只是在巴黎系统化了。起初学院对学员的奖励只是减免学费，后来颁发奖章，小奖一年四次，大奖一年一次。评奖过程非常复杂，由学院会员对学员的素描进行初选，通过初选的人可提交一幅表现规定主题的草图，通常是《圣经》题材；再根据他们画的草图，筛选出参加最后一轮考核的候选人，他们被关在学院中的一间封闭小室，根据草图创作一幅画或一件浮雕；由此创作而来的作品需公开展出，征求批评意见，最后由院议事会评选出获得最高奖的人选。学员奖的最高奖是"罗马奖"，由国家提供一笔奖学金前往设在罗马的法兰西学院深造，这是巴黎学院的分支机构，创立于1666年。学生在罗马除了完成为期4年的学业以外，还有义务为政府收集意大利的古典艺术品或复制品。美术展览也是学院生活的一个重要组成部分，除了学生获奖素描展以外，还举办作品展览。第一批展览是在1667—1669年间举办的，但还不是真正定期的沙龙展。

普桑与贝洛里

为了增进对艺术作品的准确判断，皇家美术学院在讲座和教材中设定了一些审美范畴来分析作品。这些作品部分是皇家收藏，部分是当代艺术家的作品，最重要的就是普桑的绘画。

被誉为"法国绘画之父"的普桑（Nicolas Poussin，1594—1665），出生于诺曼底塞纳河畔的莱桑德利小城附近，年轻时来到巴黎并获得观摩皇家收藏的机会，得以深入研究拉斐尔和提香的作品；后曾两次前往意大利，最终于1624年在那里定居下来。普桑生性倔强，对古典主义的兴趣压倒一切。路易十三曾要求他为罗浮宫的大画廊绘制天顶画，普桑采用了正常壁画的低视点，与国王的意图相冲突。但他坚持自己的理性主义观点：人通常是不会飞向天空的。

普桑自画像（局部），1650年，布面油画，98厘米×74厘米，巴黎罗浮宫博物馆藏

罗马有着使贝尔尼尼如鱼得水的巴洛克环境——当然也不是为普桑准备的——所以他在那里全身心投入到对古典建筑、雕刻、绘画和音乐的研究之中。在1630年前后，普桑抛弃早期的抒情画风，转向了"宏伟手法"（grand manner）。这种手法首先要求表现崇高的题材，也就是取材于宗教、历史或神话中的题材，避免粗俗、低下的东西。在表现形式上，普桑用希腊音乐的调式来解释他的绘画调式理论，列举出如下五种：多立克调式，庄重、沉着，适合表现理性庄严的场合；弗利吉亚调式，抑扬顿挫，最为优雅微妙；吕底亚调式，舒缓而流畅；变格吕底亚调式，文雅甜美，使人心中充满欢欣，适合表现荣耀与天堂景色；爱奥尼亚调式，具有欢乐的特性，适合表现酒神节的舞蹈与庆祝场面。普桑进而认为，古典艺术是不可逾越的典范，无论人物比例还是构图，都要严格遵从古典法则：美必须符合尺度，造型应依据古希腊的比例标准，色彩不可过于刺激，细节必须尽量概括，服从几何形体的规则。所以，普桑笔下的人物形象都是类型化的，他有意识避免个性化的表现。

普桑的古典主义艺术实践反映在他的罗马朋友贝洛里的理论之中。贝洛里（Giovanni Pietro Bellori，1613—1696）是17世纪欧洲

卡洛·马拉塔（Carlo Maratta）:《贝洛里肖像》（局部），布面油画，97厘米×72.5厘米，私人收藏

最重要的学者之一，他出生于罗马，从小深受其叔叔、古物研究者安杰洛尼（Francesco Angeloni）的影响。安杰洛尼的私人博物馆收藏宏富，除有大量古物、绘画、版画之外，还有安尼巴莱·卡拉奇的600幅素描，在他的周围还聚集着一群重要的学者与艺术家。贝洛里就是在这样的环境中成长起来的，他学过绘画，与罗马圣路加学院关系密切。他以叔叔为榜样，建立了自己的古物与艺术收藏，其中以钱币与像章最为重要。在发掘古罗马广场期间，贝洛里是教皇的古物保管人，后来倾全力于艺术与历史的研究。1664年，他在圣路加美术学院发表了《画家、雕塑家与建筑师的理念》（*L'idea del pittore dello scultore e del architetto*）的演讲，1671年当选为该学院的院长，后来又担任了长期居住在罗马的瑞典女王克里斯蒂娜的古物研究顾问和图书馆馆长。

贝洛里是古典主义的强有力维护者，虽然他是意大利人，但正是他第一个明确宣布古希腊是全世界伟大艺术的诞生地。在艺术史与艺术理论写作方面，贝洛里也是一位至关重要的人物，其主要著作有《现代画家、雕塑家和建筑师传》（*Le vite de Pittori, scultori e architetti moderni*，1672）和《对梵蒂冈宫拉斐尔绘画的描述》（*Descrizione delle immagini dipinte da Rafaelle d'Urbino nelle camere del Palazzo Vaticano*，1696）。前一本书的写作得到其朋友普桑的帮助；后一本书着力于对拉斐尔艺术的阐发，助长了当时崇拜拉斐尔的倾向。

贝洛里写作艺术家传记的直接样板是瓦萨里的《名人传》，但两者存在一些根本的差异。贝洛里的传记只包括他认为一流的艺术家与作品，不像瓦萨里那样收入了众多二三流的艺术家，这体现了他的最高审美理想。贝洛里全书共收入12位艺术家，他们是卡拉奇兄弟、丰塔纳、巴罗奇、卡拉瓦乔、鲁本斯、凡·代克、迪凯努瓦、多梅尼切诺、兰弗兰科、阿尔加迪和普桑。其中有9位画家，两位雕塑家，一位建筑师。这些传记中篇幅最长的是卡拉奇、多梅尼切诺与普桑，但他将在我们看来最重要的巴罗克建筑大师贝尔尼尼和博罗米尼排除在外，这确实令人惊讶。其实也不奇怪，因为在他眼中，他们都是些

自作聪明的"创新者",败坏了建筑理想美的形式。之前贝洛里在圣路加美术学院发表演讲时就对巴洛克时尚提出了尖锐的批评:

> 结果,每个建筑师头脑中都虚构了一个新的想法,以一己方式构想出建筑的幻影,并将它呈现于建筑的立面和公共广场上:这些人确实不具备建筑师这一行业的任何科学知识,徒有虚名。他们把直角、断开的构件、扭曲的线条无聊地拼凑在一起,将建筑物、城市和纪念物弄得丑陋不堪;他们用灰泥雕塑、断片和比例失调的东西来伪造,将柱础、柱头和圆柱弄得支离破碎。维特鲁威诅咒这类新奇的东西,他为我们提供了最优秀的范例。

被贝洛里收入名人传记的建筑师丰塔纳(Carlo Fontana,1638—1714)其实也是在巴洛克传统中成长起来的,只是他的建筑设计更带有折中主义的特点,更符合圣路加美术学院的规则。所以,丰塔纳在17世纪末曾两度当选为美术学院院长;反过来说,他的名望或许与贝洛里将他收入《名人传》也不无关系。贝洛里通过对普桑的强调,直接表述了罗马圣路加美术学院与罗马法兰西学院的古典主义理想,这种理想通过沙夫茨伯里和雷诺兹传播到英国,通过温克尔曼影响到欧洲的每一所美术学院。

在《现代画家、雕塑家和建筑师传》中有一篇前言,提到了"理念"的概念,这是贝洛里艺术纲领最完整的表述。他的基本观点是艺术要表现理想美,但理想美并不存在于自然中,而必须到理念的王国中去寻求。他说:

> 画家和雕塑家的理念,是心灵中的那个完美的、杰出的范例,具有想象的形式,凭借模仿,呈现在人们眼前的事物与之相像……理念构成自然美的极致,把真实的东西合为一体,构成呈现在眼前的事物的外貌;她总是渴望最佳的和美妙的事物,

因此她不仅仿效自然，而且超越了自然，把那些造物向我们表现得优雅而完美，而自然通常却不把其各部分都表现得完美。

理念是上帝创造的，艺术家的职责就是模仿这一最高的范本，以克服自然界尤其是人体上的各种缺陷。如何做到这一点？回答就是要从个别的人体中选取最完美的形式进行表现。贝洛里通过引用古代作家的言论，试图找到介于极端想入非非的手法主义和极端写实的卡拉瓦乔主义中间的道路，从而创造出理想美。这种理想美的代表就是拉斐尔和普桑。

弗雷亚尔与费利比安

贝洛里将《现代画家、雕塑家和建筑师传》题献给皇家美术学院创办人科尔贝，而他与普桑的交往也间接影响到法国美术学院的建立及其教学规范。在普桑的圈子中，有一位趣味高雅的法国廷臣弗雷亚尔（Roland Fréart de Chambray，1606—1676），他直接对皇家美术学院审美趣味的形成和批评范畴的建立做出了贡献。

夏尔·埃拉尔（Charles Erra-rd）：《弗雷亚尔肖像》，红粉笔，12.3厘米×10.1厘米，巴黎罗浮宫藏

弗雷亚尔是勒芒（Le Mans）人，早年放弃教士生涯转而研究数学，24岁时就到罗马研究古代艺术与建筑，在那里与普桑相识。回国之后，他曾奉国王意旨再次到罗马邀请普桑回国担任国王首席画师。但普桑回到巴黎后，因宫廷趣味与自己严谨的古典理想格格不入，拂袖而去，又返回了罗马。后来因人事变更，弗雷亚尔一度赋闲在家，投入艺术理论的研究与写作，于1650年出版了《古今建筑比较》（*Parallèle de l'architecture antique et de la moderne*），一年后又翻译出版了帕拉第奥的《建筑四书》以及莱奥纳尔多的《绘画笔记》。十多年后他的著作《尽善尽美的绘画之理念》（*Idée de la perfection de la peinture*，1662）以及欧几里德《透视学》的译本也问世了。他做的这些工作，为皇家美术学院和建筑学院的教学打下了理论基础。

普桑:《理想的风景》,1645—1650年,布面油画,120 厘米 × 187 厘米,马德里普拉多博物馆藏

弗雷亚尔倡导古代艺术,但并非是将艺术置于严格的历史上下文进行研究,而是要寻求价值判断的标准。对他来说,实践的批评比任何关于艺术问题的沉思更加重要,因为他看到了批评家作为艺术家与公众之间中介的重要作用。在这方面,他预示了皮勒、狄德罗以及法国 18 世纪其他艺术批评家的出现。弗雷亚尔提出了一套批评范畴——创意、比例、色彩、表情和构图,并以这些范畴来分析拉斐尔、罗马诺以及米开朗琪罗的作品。他批评当代艺术家无视《圣经》,在宗教题材的作品中尽画些不恰当的人物。弗雷亚尔对他构建的艺术批评体系的教育价值充满自信,认为这是唯一可以将年轻艺术家"从如盲人般在绘画的崎岖道路上磕磕绊绊的境地中"拯救出来的体系。勒布伦在他的讲座中也根据这些范畴来分析普桑的绘画。

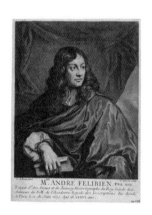

费利比安(1619—1695)

弗雷亚尔的书以赞颂普桑结束,他承认他的所有基本观念都来自于普桑。同样,法国皇家美术学院的另一位理论家费利比安(André Félibien des Avaux,1619—1695)也完全接受了普桑的理念。他第一次遇见普桑时是法国驻教皇领地大使的一名随员,他们进行了长时间的交谈。回国后,费利比安被引荐给当时位高权重的财政大臣尼古拉斯·富凯(Nicolas Fouquet),并着手撰写一部绘画史,想以此取代瓦萨里的《名人传》。1660 年,他将这部书的第一部分《绘画的起源》(De

l'origine de la peinture）题献给他的保护人。当富凯在宫廷中失势之后，费利比安一度隐居于沙特尔，后被科尔贝召回巴黎，任命为国王营造部的史官，后来又被任命为皇家美术学院的名誉顾问。费利比安还是皇家铭文与文学院的创建者，并担任过皇家建筑学院会员和书记等职。

费利比安对于路易十四时代的宫廷建筑与收藏做了大量记载与描述，他的批评著作《关于古今最杰出画家与雕塑家生平及作品的谈话》（*Entretiens sur les vies et les ouvrages des plus excellents peintres anciens et modernes*）标志着艺术批评及理论的一个重要的阶段，分10卷于1666—1688年间出版。此书叙述了欧洲绘画从古代直到17世纪的历史，文笔生动流畅，展示了卓越的文学才能，并奠定了他作为"法国艺术批评与艺术史之父"的地位，至今仍具有极高的参考价值。其中第八篇谈话专论普桑，明确阐释了艺术的古典主义教义。他根据不同题材将绘画分成不同的等级：地位最低的是静物画；风景画稍高一点；而动物画比风景画更高，因为表现的是生命形式；由于人类高于动物，所以肖像自然要高于动物画；意义重大的历史事件比个人肖像更重要，所以历史画的地位最高。

弗雷亚尔和费利比安提出的古典主义艺术理想与规范，得到了勒布伦强有力的贯彻执行，并日益僵化为教条。在这些学院会员的眼里，古代艺术是至高无上的范本，倘若自然事物与希腊罗马雕刻不相吻合，也必须依据理想对其进行修改；对于创造一件完美的艺术作品而言，罗马比大自然还要重要。与这种观念相联系的是轮廓（素描）比色彩更为重要。勒布伦称素描是"规正我们的罗盘和天极"，费利比安称素描为绘画中的第一要义，而色彩只不过是一种补充性的绘图术。不过，这些教条不久便受到了挑战。

皮勒与学院论争

17世纪下半叶，皇家美术学院发生了一场围绕素描与色彩孰轻孰重的争论。理论家皮勒站出来为色彩辩护，向学院规则提出了挑战。皮勒（Roger de Piles，1635—1709）是17世纪下半叶和18世纪初欧洲最有影响力的艺术史家与理论家之一，出生于克拉姆西（Clamecy），16岁时定居于巴黎学习哲学与神学，也学过绘画。皮勒27岁时当上了大参议会议长公子阿姆洛的家庭教师，后来一直作为秘书随他出使欧洲各国，这一经历使他成为见多识广的鉴赏家。

皮勒（1635—1709）

皮勒关于艺术的第一部著作是《艺用解剖学》，出版于1668年。1671年，宫廷画师尚佩涅（Philippe de Champaigne）为皇家美术学院做了一场关于提香作品《圣母子与圣约翰》的演讲，在学院内外引发了一场激烈的争论，皮勒也被卷入其中。争论的一方是普桑的追随者，主张素描在绘画中居于主导地位；另一方则是北方佛兰德斯画家鲁本斯的追随者，主张色彩的重要性。两年之后，皮勒出版了《色彩对话录》（*Dialogue sur le coloris*，1673），此书的主题是为威尼斯的色彩大师辩护；接下来他又发表了一系列文章和讽刺诗，旗帜鲜明地为鲁本斯辩护，其结果是与学院的冲突频发。在17世纪70年代后期和80年代初，他发表了《关于绘画知识的谈话》（*Conversations sur la connaissance de la peinture*，1676）以及《鲁本斯传》（*La vie de Rubens*）。经过多年的辩论，学院最终承认了皮勒的价值判断。1699年，他被任命为皇家美术学院的名誉顾问，他的好友福斯（La Fosse）被任命为院长，大多数收藏家也站到他一方。这样一来，鲁本斯便成为当时欧洲公认的绘画大师，皮勒也被公认为当时艺术界最杰出的理论家之一。

也就是在这一年，皮勒的《画家传记和完美画家的观念》（*Abrégé de la vie des peintres avec des réflexions sur leurs ouvrages*，1699）出版，这是一部瓦萨里式的传记著作，但不同的是他按照美术流派来组织艺术家和作品，将传记材料与对作品的评价划分开来。此书于1706年被翻

译成英文出版，在欧洲很受欢迎。

皮勒的另一贡献是为艺术批评建立了一套评价体系，并将色彩作为一项重要的标准列入其中。在1708年出版的《绘画的基本原理及画家的天平》(*Cours de peinture par principes avec un Balance des peintres*)一书中，他提出从素描、色彩、构图、表现力这四个类目来评价艺术，并别出心裁地给大师打分，每一类目的满分为20分。打分的结果是没有人取得满分，最高也只有18分。总分最高的是拉斐尔与鲁本斯，都是65分，而大多数艺术家都远远低于这一分数。构图方面，获得最高分的是鲁本斯和圭尔奇诺，为18分，米开朗琪罗仅得了8分；素描方面，只有拉斐尔与米开朗琪罗得了18分，卡拉奇兄弟、多梅尼奇诺、普桑和卡拉瓦齐仅次于他们为17分，而鲁本斯远远落在他们后面，为13分；在色彩方面，提香和乔尔乔内得到18分，米开朗琪罗只得了4分，大名鼎鼎的普桑也只得到6分，而鲁本斯和伦勃朗得到很高的17分；最后，差别最大的是表现力，拉斐尔再一次得到最高分18分，而与他最接近的竞争者鲁本斯和多梅尼切诺为17分，大多数艺术家被远远抛在后面。

以今天的眼光来看，这种给艺术家打分的做法显得荒唐怪异，但在当时却很能说明问题：被学院派奉为至高无上典范的普桑，竟然比鲁本斯低了十多分，这意味着学院派的黄金时代已经逝去，官方趣味一统天下的局面已被打破。

素描与色彩之争其实是当时法国知识界范围更广的"古今之争"的一部分。早在15世纪，佛罗伦萨人文主义者就提出了现代人可以超越古人的观点，在16世纪科学成长的时代这一观念得到了发展。到了17世纪后半叶，"古今之争"以一种集中的形式在法国知识界展开，其核心问题是如何看待古希腊罗马作家：他们是如"崇古派"所言已经达到了完美的境地，不可超越，还是如"现代派"认为的，古人的绝对权威必须面临后来作家的挑战？皮勒作为一名院外的理论家参与论争并赢得了伟大的胜利，在巴黎以至欧洲的艺术界和收藏界产生了重大影响。他在论争中捍卫了艺术家和艺术理论家评判艺术的权利，向人

们昭示了以下要点：在艺术史与批评史上备受尊敬的权威不再局限于艺术家，还有历史学家和理论家；除了对意大利古典主义表示尊敬之外，现在必须接纳北欧的绘画；艺术的基本价值已有了重大转变，在传统的素描标准之外又有了色彩标准，而素描的重要性正在被淡化。最后一个要点不仅有助于人们对鲁本斯的欣赏，还有助于后来华托、布歇等人的色彩创新。

佩罗对古典教条的挑战

同时，古今之争也在建筑理论领域中展开，一方是科学家佩罗（Claude Perrault，1613—1688），另一方是皇家建筑学院院长、数学家与工程师布隆代尔（François Blondel，1618—1686）。

法国人反对巴洛克建筑对于古典原理的歪曲和滥用，要与意大利人拉开距离，返回到古典理论的源头。其实在建筑学院成立之前，科尔贝便在物色维特鲁威的新译者，最后选中了佩罗。佩罗是个坚定的笛卡儿主义者，早先学习医学，后来转向科学研究，被选为科学院一级院士。在罗浮宫东端的扩建工程中，他竭力反对贝尔尼尼的方案，并于1664年提出自己的方案，但这一方案在实际建成的罗浮宫东立面上起了多大作用，仍是个有争议的问题。

佩罗（1613—1688）

佩罗精通拉丁文和希腊文，是翻译维特鲁威的不二人选。两年之后，新译本在巴黎出版，题献给太阳王路易十四。从1674年6月开始，佩罗在学院朗读他的译本。他根据国内外最新的资料给译本撰写评注，强调维特鲁威对于当代建筑师的必要性，因为他的书为建筑中真正的美与完善建立了法则。但也正是在这些评注中，他巧妙地提出了不迷信古人、勇于创新的革命性思想。比如说在第3书第3章中，维特鲁威赞赏希腊化建筑师在双周柱式神庙布局上进行革新，去除了内圈圆柱，在实用与美学上取得了很好的效果。佩罗抓住这一机会，在评注中介绍了当代罗浮宫东立面使用双圆柱，甚至还引入了哥特式元素的创新：

巴黎罗浮宫东立面，佩罗设计，1667—1670 年

我们时代的鉴赏力，或至少说我们民族的赞赏力，是不同于古人的，或许有一点哥特式的元素在里面，因为我们喜爱空气、日光与通透。因此，我们已发明了第六种布置圆柱的手法，将圆柱成双地组合起来，并以两倍的柱距将每对双柱分隔开来……

十多年后，佩罗又发表了《遵循古人方法制定的五种圆柱规范》(*Ordonnance de cing espèces de colonnes selon la méthode des anciens*, 1683) 一文，题献给科尔贝。佩罗在献辞中说，此文是对维特鲁威那些不充分的细节内容的补充，其目的在于建立建筑构件比例的固定规则，因为漂亮而庄严的宏大建筑完全依赖于这些构件之美。但是关于比例问题，佩罗则大胆地背离了维特鲁威的规则，认为比例是相对的，受到风俗与传播的影响。为此，他提出了一套新的美学理论，认为建筑美有两种，一种是"确然之美"(positive beauty)，一种是"率性之美"(arbitrary beauty)，前者表现为"材料的丰富多样性、宏伟壮丽的建筑效果、精确而干净利索的施工以及对称性"；而后者则"是由我们要赋予事物一个明确的比例、形状或形式的愿望所决定的"，这种美"看上去似乎与人所共有的理性不合，只是与习俗相吻合"。他将比例归为率性之美的

范畴，认为它是由风俗惯所决定的，经过权威认定便可成立。这意味着任何地区的习惯做法甚至是时尚做法都是合法有效的，不必拘泥于维特鲁威的原则。

这些新观点当然遭到了以布隆代尔为代表的保守派的坚决反对，他在《建筑教程》（*Cours d'architecture*，1675—1683）中仍然坚守着文艺复兴时期的模仿观念，维护维特鲁威关于毕达哥拉斯的比例与美的理论。但其实维特鲁威本人也承认，圆柱的比例是随着时间的推移而改变的，况且他也没有就比例问题给出细节范例。正因如此，柱式的比例问题也是文艺复兴建筑师感到头痛的问题，因为他们总是发现测量所得的古代建筑比例往往与维特鲁威的描述对不上号。所以，新成立的皇家建筑学院的一项重要任务便是确定古典建筑的比例体系，以作为当代建筑师的指南。为此，科尔贝甚至派学生去罗马测量古建筑，但带回的数十幅测量图反而证明通用的比例体系是不存在的。布隆代尔为了维护古典权威性，对这一结论视而不见，但佩罗却被深深打动了。在佩罗的书中，比例规范基于对实际古建筑与古今建筑理论所推算出的平均值，它是由建筑师的感觉所决定的，绝对的比例是不存在的，良好的比例是人的心灵的产物，即"建筑师的通感"。

进一步阅读

佩夫斯纳：《美术学院的历史》，陈平译，北京：商务印书馆，2016年。

贝洛里：《现代画家、雕塑家和建筑师传》（*The Lives of the Modern Painters, Sculptors and Architects*, Translated by Alice Sedgwick Wohl, Notes by Hellmut Wohl, Introduction by Tomaso Montanari, Cambridge University Press, 2005）。

贝洛里：《现代画家、雕塑家和建筑师传》（节译），收入范景中主编：《美术史的形状》第Ⅰ卷，傅新生、李本正译，第62—76页，杭州：中

国美术学院出版社，2003年。

皮勒：《绘画的基本原理》（节译），收入范景中主编：《美术史的形状》第Ⅰ卷，傅新生、李本正译，第86—103页。

帕拉第奥：《建筑四书》，R. 塔弗诺与 R. 斯科菲尔德英译，毛坚韧中译，北京：北京大学出版社，2017年。

佩罗：《古典建筑的柱式规制》，包志禹译，王贵祥校，北京：中国建筑工业出版社，2016年。

马尔格雷夫：《现代建筑理论的历史，1673—1968》，陈平译，北京：北京大学出版社，2017年。

第四章

温克尔曼与启蒙运动

> 温克尔曼从观察古代艺术理想得到启发,因而在艺术欣赏中养成了一种新的敏感,通过它,他打开了艺术研究的新篇章。我们应该说,温克尔曼在艺术领域为心灵发现了一种新的机能。
>
> ——黑格尔《美学》

如果说现代艺术史的母语是德语,那么温克尔曼就立于这一传统的起点。他一举改变了艺术家传记的写作模式,更重要的是,他发现了艺术与更广阔的社会文化之间的联系,试图以气候与政治等因素来解释古希腊艺术的繁荣现象,并为艺术史提供了一个风格分类的框架。这不仅对日后的艺术史写作影响深远,同时也为当时的新古典主义艺术提供了理论基础。而这些都与启蒙运动的精神气候以及考古学在18世纪的兴起密切相关。

考古学的兴起

自从早期文艺复兴以来,人文主义者要恢复古典黄金时代的这一崇高理想便推动着考古活动渐次展开,而传统的古物研究则成为考古

那不勒斯赫库兰尼姆考古遗址

学的基础。到了 17 世纪，古物研究取得了新的进步，如意大利学者贝洛里出版了《塞维鲁罗马大理石平面图》，法国学者蒙福孔（Bernard de Montfaucon，1655—1741）发表了有关古典图像志的研究，法国皇家建筑学院则派遣年轻建筑师德戈代（Antoine Desgodets，1653—1728）对罗马建筑进行了精确的测量与描述，等等。同时，18 世纪启蒙运动为古物研究提供了一种更宽广、更富于批判精神的视野，学者们开始关注历史变迁现象和古代文化的社会背景。维柯的重要论文《新科学》（1725）虽说影响滞后一些，但已展现了一种文化史的新视野，强调对与古代遗存密切相关的语言和习俗的研究。影响更大的则是从 1738 年起在意大利南部赫库兰尼姆以及 10 年之后在庞贝的古代遗址发掘，它们向人们展示了考古学的光辉前景。

虽然从 17 世纪下半叶开始，欧洲艺术讨论的中心已转移到了巴黎，但罗马作为古典主义的源泉依然散发着迷人的魅力，吸引着欧洲各地的艺术家和即将继承祖业的年轻贵族蜂拥而来，他们考察学习古典与文艺复兴大师的艺术，并将古典主义理想带回欧洲各地。在这方面，罗马法

兰西学院扮演了十分重要的角色。

18世纪50年代是激动人心的十年,在这十年中,狄德罗开始出版《百科全书》,卢梭发表了两篇著名的论文《论科学和艺术》和《论人间不平等的起源和基础》,洛日耶(Marc-Antoine Laugier,1713—1769)出版了他论原始房屋的《论建筑》(*Essai sur l'architecture*,1853),英国考古学家斯图尔特(James Stuart,1713—1788)和雷维特(Nicholas Revett,1720—1804)首次对希腊本土进行了考古调查。不过,对于扫荡巴洛克、洛可可风气,推动新古典主义运动来说,最为重要的事件莫过于温克尔曼在这个十年中来到了罗马。

罗马这座光荣的城市,长期以来在人们心目中是古典理想的源头,但现在考古学已表明,罗马并非源头,而是希腊的学生!于是围绕着希腊与罗马哪个更为重要这一问题,发生了一场激烈的争论。温克尔曼虽然并未直接参与争论,但他在罗马的艺术史工作使得天平向古希腊倾斜了。

"高贵的单纯和静穆的伟大"

温克尔曼(Johann Joachim Winckelmann,1717—1768)出生于普鲁士小镇施滕达尔(Stendal),父亲是个鞋匠。他最初的教育是当地一家文法学校的老校长给予的,这个老学究见其天资聪颖、勤好学奋,建议他将来进入教会,所以必须上大学。于是温克尔曼离开家乡到柏林科隆文法学校(Cologne Gymnasium)求学,得到了著名希腊学者达姆(Christian Tobias Damm)的指导,他是荷马与品达词典的编纂者。温克尔曼刻苦学习希腊文学,为后来对希腊艺术的研究奠定了良好的基础。

考夫曼:《温克尔曼肖像》,1764年,布面油画(局部),97厘米×71厘米,苏黎世美术馆藏

温克尔曼21岁进入哈勒大学,注册了神学专业,学习了希伯来文、数学、物理学和法律。哈勒大学没有希腊文教授,但著名学者舒尔策(Johann Heinrich Schulze,1687—1744)讲授的希腊罗马古钱

币学深深吸引了温克尔曼。他还经常听鲍姆加滕（Alexander Gottlieb Baumgarten，1714—1762）的讲座，但这位"美学之父"并未给他留下什么印象。他的好奇心大大超出了那时大学教授所能传授给他的任何知识。在当了两年神学院学生之后，他觉得自己并不适合当一名神父。在奥斯特堡（Osterburg）当了一年家庭教师之后，他去往耶拿大学继续学业，选修了现代语言学、医学和数学等课程，不过很快他又觉得医学与神学一样不适合他。结束学业时，他既没有参加最后的考试，也没有撰写论文以求博士学位。学位证书对年轻的温克尔曼来说似乎不太重要，他热烈追求的是关于艺术与自然的感性知识，心中充满对古代世界的憧憬。1743年，温克尔曼获得了泽豪森（Seehausen）一所学校的副校长职位，但却度过了数年备受煎熬的时光，因为他的理想和追求与这一行政职位格格不入。尽管如此，他还是在繁忙的公务和古典学教学之余，熟读了索福克勒斯、阿里斯托芬、荷马和柏拉图等古希腊作家的著作。

1748年温克尔曼离开了泽豪森，来到比瑙伯爵（Count Heinrich von Bünau）位于诺特尼茨（Nöthnitz）的庄园，担任图书管理员。在诺特尼茨的6年时间里，他建起了德国当时最大规模的私人图书馆，还为伯爵计划撰写的德意志帝国史搜集资料。比瑙是位德国史专家，原先只想让温克尔曼准备些初稿，后来认识到他的能力很强，便想将整个工程都交给他。这一时期，出于对伏尔泰与孟德斯鸠的兴趣，温克尔曼开始研究历史学方法论，并撰写了一系列讲座稿。不过他并没有发表过演讲，这些手稿是在他的画家朋友厄泽尔（Adam Friedrich Oeser，1717—1799）的遗物中发现的，是研究温克尔曼早期历史观念的宝贵材料。

距诺特尼茨不远的德累斯顿，当时是德国艺术之都，有"北方佛罗伦萨"之美誉。温克尔曼访问了该城的大学、图书馆和美术馆以及艺术家的工作室，结识了一批重要的文化人。当时的美术馆馆长、画家里德尔（Johann Gottfried Riedel）甚至特许他自由出入美术馆参观古典收藏。除该馆之外，温克尔曼还参观了波茨坦宫廷的古典艺术收藏，面对着那

些堆放在库房中积满灰尘的古代雕像，温克尔曼浮想联翩，他渴望着有一天能到罗马去研究古典艺术之源。为了达到这一目标，他甚至改信了天主教。

1754年，温克尔曼得到了比瑙伯爵的许可，从诺特尼茨搬到德累斯顿，与厄泽尔住在一起，次年发表了《希腊绘画雕塑沉思录》（*Gedanken über die Nachahmung der griechischen Werke in der Malerey und Bildhauerkunst*, 1755）。此文是这位38岁的学者发表的第一篇文章，也使他一举成名。他在文中赞颂希腊艺术的卓越成就，抨击当代流行的洛可可艺术的堕落风气，号召艺术家返回希腊艺术的纯粹形式。他形容希腊艺术本质特征的一句短语"高贵的单纯和静穆的伟大"成了18世纪古典复兴运动的响亮口号：

> 希腊杰作有一种普遍和主要的特点，这便是高贵的单纯和静穆的伟大。正如海水表面波涛汹涌，但深处总是静止一样，希腊艺术家所塑的形象，在一切剧烈情感中都表现出一种伟大和平衡的心灵。

从温克尔曼的这篇长文中我们可以看出，他的模仿说以及对于巴洛克艺术的全盘否定，与法国理性主义一脉相承。他提倡一种宁静和谐的艺术风格，反对欧洲宫廷艺术中过分豪华的奢靡倾向。温克尔曼的文风简练而锋利，具有很强的说服力，与那个时代的迂腐文风形成了鲜明的对比，激起了欧洲知识界的广泛共鸣，其作品很快被翻译成法语、英语和意大利语。一个抛弃巴洛克、洛可可封建趣味，追求新的秩序感和清澈澄明之艺术境界的新时代就要来临，温克尔曼成了这个时代的代言人。

《古代艺术史》

就在文章发表当年的 12 月份，温克尔曼起程奔赴罗马。这座永恒之城是他的理想之地，古代建筑与文物深深吸引着他，使他流连忘返。到罗马后他受到教皇的接见，并开始为著名收藏家、红衣主教阿尔巴尼（Cardinal Alessandro Albani, 1692—1779）工作，后来又被任命为教廷的古物专员和教皇图书馆希伯来文书记。温克尔曼还与生活在罗马的各国艺术家接触，并与志同道合的德国画家门斯（Anton Raphael Mengs, 1728—1779）结为挚友。温克尔曼这样写道：

> 我在罗马最幸运的事情是与门斯建立了友谊。我拥有这友谊是多么幸运，我们待在一起是多么愉快。他以他的知识来款待我，当他说够了他自己时，便倾听我关于艺术的想法，对各种重要话题、各种崇高思想的想法，我还谈论到了老大师。他说听了我的话深受启发，就像我受到他的启发一样。

除了拥有共同的古典主义理想之外，他们还有一个相似之处，就是从小都备受磨难。门斯的父亲是德累斯顿的宫廷画家，尽管生活条件比温克尔曼优越，但也未曾享受过童年的幸福，因为父亲一心想把他培养成一位出人头地的大画家，对他的管教过分严厉。温克尔曼初到罗马时，两人打算合作撰写希腊艺术论文，经常就艺术问题彻夜长谈，并结伴而行考察罗马的古代雕刻，虽然论文没有完成，却有丰硕的收获。门斯还为温克尔曼画了幅著名的肖像画，现藏纽约大都会艺术博物馆。

温克尔曼在罗马被人们视为古物研究的权威和指导者，可以自由出入该城的图书馆。为了进一步满足自己对古代的热情，他又数次外出旅行，1758 年访问了那不勒斯，从那里又前往帕埃斯图姆，实地考察了原汁原味的古希腊建筑。他希望进一步从那里出发前往西西里去寻访伟大的希腊遗址，但由于条件的限制，这一愿望未能实现。

门斯:《帕尔纳索斯山》,1760—1761年,天顶壁画,约300厘米×600厘米,罗马阿尔巴尼别墅

温克尔曼到达罗马之后,便着手撰写《古代艺术史》(*Geschichte der Kunst des Alterthums*)。他当然十分了解瓦萨里式的艺术家的历史,但现在他雄心勃勃,想要构思出一部真正的艺术史。其间,奥格斯堡美术学院约请他写一篇关于画家滕佩斯塔(Pietro Tempesta)的传记,被他拒绝,他解释说:"我们已经有了足够多的画家传记了,依我来看,以完整的艺术史来代替这些传记可能会有用得多。"

《古代艺术史》正是他所谓的"完整的艺术史"。在写作过程中,温克尔曼不断将已经形成的判断与新鲜的观察印象进行对照,反复对手稿进行修改,四大本厚厚的手稿清楚地说明了温克尔曼漫长而艰苦的写作过程。此书第一稿于1756年完成,在反复修改与补充之后,于1764年正式出版,前言的末尾有一则献辞:"献给艺术,献给当今时代,尤其献给我的朋友安东·拉斐尔·门斯。"几年后,温克尔曼又撰写了《古代艺术史评注》(*Anmerkungen über die Geschichte der Kunst des Alterthums*,1767)对这本书的内容进行了补充。《古代艺术史》其实是一部古希腊艺术史,虽然包含有古埃及、埃特鲁里亚、罗马以及近东艺术等内容,但比较简略,基本是一笔带过。不过这并不影响它是一部"完整的艺术史"。温克尔曼以一种前所未有的文化视野,以自然环境、民族心理、宗教文化和政治制度来解释希腊艺术,具有丰富的精神内涵。

温克尔曼:《古代艺术史》扉页,德累斯顿,1764年

除了《古代艺术史》之外，作为一名古物研究者，温克尔曼还曾为德国古物学家、鉴定家和古董商普鲁士男爵冯·施托施（Prussian Baron von Stosch, 1691—1757）的收藏品编制目录，他撰写的《已故施托施男爵雕刻宝石藏品说明书》（*Descriptions des pièrres gravées du feu Baron de Stosch*）于 1760 年出版，这是他第一部科学著作。在《古代艺术史》出版之后，他还出版了两部古物研究著作，即《专为艺术而作的寓意形象试探》（*Versuch einer Allegorie, besonders für die Kunst*, 1766）和《尚未发表过的古物》（*Monumenti antichi inediti*, 1767），前者是关于古代图像寓意与象征的研究，后者是一本插图本目录。

虽然《古代艺术史》的内容未涉及建筑，但温克尔曼曾发表过两篇关于建筑的研究文章。其中一篇是《西西里吉尔真蒂古代神庙建筑评注》（*Anmerkungen über die Baukunst der alten Tempel zu Girgenti in Sicilien*, 1759）。"吉尔真蒂"是西西里岛上一个古希腊殖民地城市，建城于公元前 500 年前后，现名阿格里真托，那里遗存着一组早期希腊多立克式神庙，其中保存最完好的是协和神庙（Temple of Concord）。温克尔曼将这座神庙与维特鲁威、迪奥多鲁斯所描述的神庙，以及当时关于帕埃斯图姆的神庙报道进行了比较，从而得出结论说，西西里这一神庙"无疑是世上最古老的希腊建筑之一"。另外一篇是《古代建筑评注》（*Anmerkungen über die Baukunst der Alten*, 1761），温克尔曼试图从他亲身体验的帕埃斯图姆希腊神庙出发，进一步研究建筑本身的问题及发展规律。文章主体分为两个部分，第一部分讨论"建筑的根本"（Wesentliche），即建筑中必不可少的结构、材料、构造方法以及比例问题；第二部分讨论"建筑的装饰"（Zierlichkeit），他从传统观念出发对建筑装饰做出了这样的定义："一座建筑没有装饰，就如同一个人身体健康但一无所有，没有人会认为这是幸福的状态。"此外，温克尔曼还发表了赫库兰尼姆遗址的发掘报告（1762，1764）。

《古代艺术史》的出版使温克尔曼成了一位影响全欧洲的文化名人，他被教皇克莱门特十三世聘为古物管理员，并被伦敦古物协会接纳为会员。温克尔曼一定也深感自己在罗马的工作责任重大，立即动

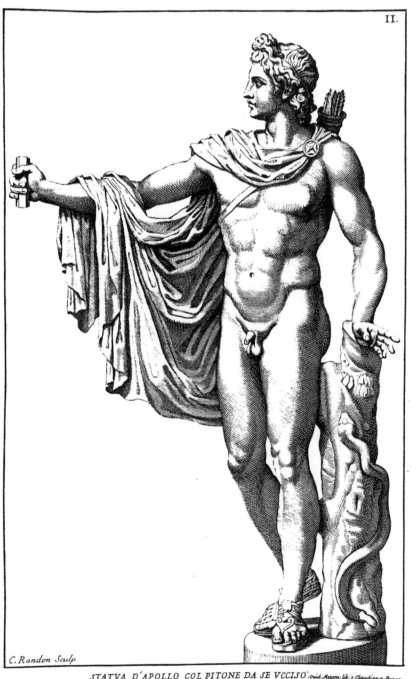

《观景楼的阿波罗》,罗马复制品,约公元 2 世纪,观景宫庭院,梵蒂冈博物馆。此铜版画为法国人朗登(Claude Randon)作于 1704 年,33 厘米×19.5 厘米(温克尔曼《古代艺术史》插图)

手准备新一版的《古代艺术史》。在德国的朋友们，尤其是厄泽尔，频频向他发出回国的邀请，当时还在莱比锡作学生的歌德后来回忆道："我们自然不能指望与他搭上话，但我们希望能看到他……我们立即做好到德绍旅行的准备，我们将在德绍守夜，目睹这位伟大的人物。想想吧，这将令厄泽尔激动得发抖。"（歌德自传《诗与真》第二部第八章）

1768年4月10日，温克尔曼和一位意大利雕塑家结伴而行，取道奥地利回德国，随身带着《古代艺术史》的手稿，准备在旅行途中继续工作。当他到达维也纳接受了皇后的接见并获得了她赠送的金质纪念章后，突然离开了同行者，调转头前往底里雅斯特，准备到那里乘船去威尼斯并回罗马。就在底里雅斯特圣彼得广场的一家小客店里，温克尔曼被一个歹徒谋杀。他的遗体于1768年6月9日被送往教区教堂的兄弟会公共墓穴，没有举行任何仪式，享年51岁。

温克尔曼的贡献及其影响

我们不能想象温克尔曼若不是过早去世，他还会为艺术史做出何等贡献，但我们可以肯定，仅《古代艺术史》便足以构成他留给后人的珍贵遗产。"艺术"与"历史"这两个概念在书名中第一次联结起来，诞生了第一部现代意义上的艺术史。关于这部巨著的特色，我们可以从以下几个方面来看。

首先，温克尔曼第一次为艺术史的写作构建了一个理论模型和分类框架。他在《古代艺术史》的序言中一开始便说：

> 我撰写的这部《古代艺术史》，不仅仅是一部记载了若干时期和其间发生变化的编年史。我是在更广阔的含义上来使用希腊语"历史"这一术语的，其意图是要呈现出一种体系。

这个"体系"便是理解温克尔曼此书的关键，也反映了启蒙运动时期思想家的追求。它意味着要通过演绎与归纳的方法，构建一个智性结构，以便更深入地理解古代艺术现象。第一版的《古代艺术史》分为两大部分：第一部分偏重于理论，谈艺术的本质，对古代各种文化传统（如埃及、腓尼基、波斯、埃特鲁里亚、希腊、罗马）的艺术现象进行分类和"基因分析"，从而明确希腊艺术的中心地位，进而通过对希腊艺术的全方位的剖析，寻求"美的本质"的构成要素；第二部分则是将理论运用于对作品的分析，并详细描述艺术从希腊早期的兴起到随着罗马帝国衰落而消亡的历史。可以这么说，温克尔曼第一次构建了一种美学与历史相统一的艺术史阐释体系。

其次，温克尔曼阐明了艺术史的基本任务并确立了风格分期理论。他在以上那段引文的后面接着写道：

> 艺术史的目标是要将艺术的起源、进步、转变和衰落，以及各个民族、时期和艺术家的不同风格展示出来，并要尽可能地通过现存的古代文物来证明整个艺术史。

从这段话中不难看出，温克尔曼虽然摆脱了瓦萨里的艺术家历史，但还是继承了其生物循环论的艺术史观。这是古已有之的一个历史观念，他也未能免俗。但是他将希腊艺术的兴起、成长、繁荣和衰落，与风格演变的历史分期相挂钩，即远古风格、宏伟风格、优美风格和模仿者的风格挂起钩来，从而构建起一个经得起理性分析的历史发展逻辑。他本人也认为，他的著作的最大革新就在于对希腊艺术进行了分期，明确了一系列前后相继的风格阶段，这是"从未听说的，不可思议的发现"。他认为希腊艺术的最高阶段介于伯里克利与亚历山大之间，这表明了罗马艺术必然次一等，是"模仿者的艺术"，这在他的风格发展序列中意味着衰落。他的这一发现是他将历史兴衰观与历史陈述巧妙联系起来的产物，也与他的考古研究密切相关，也就是说，他将考古学中的分期方法运用于艺术史。后来的艺术史家对温克尔曼所

开创的风格发展模式做出了积极的回应，当他们追溯一种风格序列发展与衰落的模式时，也像温克尔曼一样，将希腊古典艺术划分为早期的崇高风格和后期的优美风格。

第三，温克尔曼明确了艺术史工作的基本方法，即通过文献与实物重构作品的历史。艺术史研究是经验性和实证性的，要有文物作为支撑，要注重对作品身临其境的感知；文献也十分重要，其实他是首先通过文献进入古代艺术世界的。他精通古希腊语和拉丁语，除了古典哲学与文学作品之外，他反复研读过老普林尼的《博物志》和鲍萨尼阿斯的《希腊道里志》等古典作家的著作。当他在罗马和意大利各地面对古建筑废墟和大理石雕塑时，心中的古典世界便鲜活起来了。他批评一些作家描述罗马的宫殿与雕像竟然没有亲眼见到过，让人读得如梦境之物。他自豪地宣称："我引证的所有图画与雕像，以及雕刻宝石与硬币，都亲眼见过，也时常见到并对之加以研究。"尽管他有时会将罗马复制品错当成希腊原作，也会在文物贩子设下的圈套中受骗上当，但在当时考古学尚处于草创阶段的情况下，这种文物意识和严谨态度的确是难能可贵的，为后世艺术史家起到了示范作用。

第四，温克尔曼将艺术现象放在更为广阔的自然及社会背景下展开，这些背景包括地理条件、政治体制、思维习惯、艺术家的地位、对艺术的利用、科学知识的发展状态等，尤其强调艺术与自由的关系。这实际上开了现代社会艺术史方法的先河，对艺术史具有重大意义。这就意味着温克尔曼的艺术史是解释性的，而不是简单的艺术编年史。温克尔曼在序言中对前人的艺术史写作进行了评价，同时说明了自己的方法，还向我们展现了艺术史前景：

> 我冒险提出了一些想法，它们似乎是不着边际的，但或许会激励其他古代研究者做进一步的探索，而一种推测常常会被后来的发现所证实而变为真理。这些推测，至少是有些线索的推测，不再会被排除于艺术研究之外，就像假设不会被自然科学所排除一样。由于我们关于古代艺术的知识支离破碎，推测

就像是建筑的脚手架，如果我们不想飞身跳过其间巨大空间的话，它就是必不可少的……

读到这段话，我们不禁想起波普尔科学哲学中的证伪方法。温克尔曼有意识地将艺术史研究方法与自然科学方法进行类比，并意识到推测与假设的必要性。将艺术史提高到科学和智性的水平，是温克尔曼对艺术史最本质的贡献。

最后，我们不得不提到的是，《古代艺术史》也是一部文字极其优美的文学作品，它使我们想起了西方自古以来的艺格敷词传统。瓦萨里曾经努力实践过，但相比之下温克尔曼的修辞更生动。其间的区别在于，瓦萨里作为一位艺匠，虽在努力模仿着历史学家的笔调，但想象力毕竟有限，描述的词汇也相对单调；而温克尔曼的书让人感觉是一位作家用自己的生命写成的，读着这些饱含着对艺术深厚情感的文字，很难不为之所动——这也是这部著作具有持久魅力的原因之一。

应该指出的是，温克尔曼是在大多数希腊罗马雕刻尚未被确定年代的情况下写作的。以现在的考古知识来看，他的某些结论过了时，但《古代艺术史》的长久生命力并不在于具体事实的准确无误，而在于写作方法和写作风格。他对于艺术形式和风格进化规律的孜孜探求启发了无数艺术史家；他文思泉涌，妙笔生花，任想象力在文化天地中纵横驰骋，深深吸引着一代代学者和普通读者。捧读他的书，无论你同意不同意他的观点，心灵都会时而受到震撼，时而获得美的享受。

温克尔曼给人类艺术史事业留下了宝贵的遗产，他的影响极其深远。就当时而言，著名的意大利考古学家维斯孔蒂（Ennio Quirino Visconti，1751—1818）盛情赞扬他的著作；在德国，他的直接受益者不仅有赫尔德、莱辛、歌德、席勒、施莱格尔，还有黑格尔与布克哈特；在法国，直接受到温克尔曼影响的有画家维安（Joseph-Marie Vien，1716—1809）、艺术史家与收藏家阿然古（Séroux d'Agincourt，1730—1814），考古学家、罗浮宫博物馆馆长德农（Vivant Denon）等；在英

国,他的受惠者则有苏格兰画家、考古学家汉密尔顿(Gavin Hamilton,1723—1798)等。

狄德罗和凯吕斯

乌东:《狄德罗胸像》,1771年,大理石,纽黑文西摩收藏品(Seymour Collection)

18世纪中叶,启蒙运动的话语几乎同时出现在欧洲各地。就在18世纪40年代末到50年代,一批知识精英会聚于巴黎,其中有孔迪亚克、蒂尔戈、狄德罗、达朗贝尔、卢梭等人,他们的活动为现代主义的观念打下了基础,而狄德罗的百科全书则成为启蒙运动的一面光辉旗帜,指引着现代主义的方向。

狄德罗(Denis Diderot,1713—1784)早年受业于稣耶会,15岁来到巴黎求学,在伏尔泰影响下开始研究哲学并从事社会批评,不过他的第一本著作《哲学思想录》被官方认为有伤巴黎风化而被查禁,另一本早期著作《给有眼人读的论盲人的书简》最终使他于1749年锒铛入狱。就在此6年之前,巴黎出版商布勒东发起了百科全书的项目,本来打算将英国钱伯斯1728年版《百科全书》翻译成法文。出狱后的狄德罗加入了工作班子,他劝说出版商放弃了翻译,搞一个新的百科全书项目,计划至少出10卷,将人类知识分为三个部分——记忆、理性和想象,其下分别是历史、哲学和艺术。此套书最终出版于1751—1772年间,共17卷,另有11卷图版。与今天我们常见的百科全书不太一样,它不是供人们查阅的辞书,而是一套供阅读的巨型文集。狄德罗的理想是通过这些观点新颖的文章,普及最新的科学知识,扫荡一切迷信落后的思想观念,改变人类的思维方式,从而减轻人类的苦难。

狄德罗堪称西方历史上具有最广泛才能的人之一,但他主要是作为一位艺术批评家而广为人知的。艺术史家文杜里(L. Venturi)曾指出,狄德罗的艺术批评标志着一个新时代的开始,这主要是指他的沙龙美术评论。这些评论是应他的朋友 M. 格林(Melchior von Grimm,1723—1807)之邀,为其主编的《文学通讯》所撰写的,针对的是两年一度皇

家美术学院沙龙展览上的艺术作品。这些沙龙评论包括:从1759年至1781年间的九篇文章;九个年度的《沙龙随笔》;还有一篇《画论》,分为七章,前五章于1766年底发表在《文学通讯》上。《文学通讯》杂志是一份非正式出版的双月刊,私下里提供给欧洲一些王公贵族阅读,其中包括俄国叶卡捷琳娜二世和普鲁士腓特烈大帝,而在巴黎地区则禁止销售。这意味着它既不必通过官方检查,又无须顾及皇家美术学院的猜忌,狄德罗可以"畅所欲言"。

尽管狄德罗未去过意大利,但他曾访问过荷兰、德国和俄罗斯等地,此外还熟悉巴黎私人收藏家以及皇家艺术藏品,这使他可以在当代画家和老大师的作品之间进行比较和判断。不过一开始狄德罗对艺术表现语言并不在行,所以关于构图和技巧的分析大大逊色于他对作品背后蕴含的意义与观念的分析。狄德罗在这方面下了很大功夫,常去艺术家的工作室了解他们的工作情况,和艺术家一起去展览大厅,面对作品做即兴的评论,请艺术家提意见。这样,他很快从绘画语言的外行变成了评画的行家,以至人们后来觉得他针对绘画作品所发表的意见,像是画

格雷兹:《拜访神父》,1786年,布面油画,126厘米×160.5厘米,圣彼得堡爱尔米塔什博物馆藏

家而不是理论家说出来的。

狄德罗的画评和画论是他卓越的文学才华、非凡的想象力和充满激情的语言的综合体现,是将画面语言转变成文学语言的范例。狄德罗的艺术观属于正统的学院派传统,认为历史画地位最高,其次是风景画、肖像画,最后是静物画。理性和道德是他批评的主要标准,抨击的对象是那些缺乏道德感的画家,如布歇(François Boucher,1703—1770),因为他的画虽然令人赏心悦目,但不具有真实性。另一方面,狄德罗对格雷兹(Jean-Baptiste Greuze,1725—1805)的道德绘画大加赞赏,夏尔丹(Jean-Baptiste-Siméon Chardin,1699—1779)也成为他最推崇的画家之一。当年轻的大卫(Jacques Louis David,1748—1825)以新古典主义绘画脱颖而出时,也得到了他的高度评价。

凯吕斯(1692—1765)

在启蒙运动中,法国著名考古学家凯吕斯(Comte de Caylus,1692—1765)极力宣扬纯粹的古典主义,反对洛可可趣味,温克尔曼也承认从他那里获益良多。凯吕斯比温克尔曼年长一辈,但与温克尔曼不同的是,他出生于巴黎的一个旧式贵族家庭,享有贵族阶级的所有特权和闲暇。他早年当过兵,由于在一场战役中表现出色而出了名。22岁时凯吕斯去意大利旅行,对古典艺术萌发了终生爱好。路易十四去世后,凯吕斯从部队退役,到土耳其冒险旅行,后来定居于巴黎,进入了克罗扎的圈子。克罗扎(Pierre Crozat)是位金融家和收藏家,收藏有大量老大师的作品,他的圈子中有许多重要的艺术家和鉴定家,经常在一起讨论艺术问题,研究藏品。凯吕斯在这个圈子里学到很多东西,同时还学会了铜版画技法。他制作的数百张铜版画,就是根据克罗扎和法国皇家收藏的素描制作的。通过克罗扎,凯吕斯还结识了大画家华托(Jean-Antoine Watteau,1684—1721),并与他保持着终身的友谊,这在他撰写的关于华托的传记中有所记载。1731年,凯吕斯被任命为皇家美术学院的"荣誉爱好者"会员。

作为18世纪欧洲的一位重要古物和古钱币收藏家,凯吕斯于1742年被接纳为皇家铭文与文学院的会员,在这一机构中他发表了关于古代艺术与日常生活的演讲。但使他声名大振的是他在1752—1767年间编

撰的一部巨著，即 7 卷本的《埃及、埃特鲁里亚、希腊、罗马和高卢古物集》（*Recueil d'antiquités égyptiennes, étrusques, grecques, romaines et et Gauloises*），基本资料来源于其个人收藏。这套书在学术界评价很高，是 18 世纪最严肃的古物研究著作。

对于凯吕斯来说，"艺术的历史"就是一部始于埃及，经过埃特鲁里亚、希腊和罗马的发展，结束于罗马帝国衰落的历史。凯吕斯没有说明各地区共时性的艺术发展，而是按前后顺序将艺术发展的中心地区一一排列下来，好像艺术是一位旅行者，在某一特定的时期出现于某一特定的地点，接着在下一个时期转移到另一个地点。像温克尔曼一样，凯吕斯怀着复兴古典艺术的满腔热情，宣传希腊艺术的"高贵的单纯"。后期，凯吕斯对古代蜡画技术产生了浓厚的兴趣，他亲手进行实验，对当时的艺术家产生了不小的影响，还曾引起了狄德罗圈子的关注。

凯吕斯:《埃及、埃特鲁里亚、希腊、罗马和高卢古物集》，1752 年版中的一页

温克尔曼有关古代艺术的观念受到人们的追捧，他强调的是古代艺术的意义和表现形式；相比之下，凯吕斯的收藏和著录中许多都是古代一般生活用品，所以有人认为他只是一位搜集无价值的古代文物的收藏家。不过凯吕斯对于日常用品的兴趣以及对古代绘画技术的研究，在考古学领域内做出了与温克尔曼同样大的贡献。

兰 齐

在意大利，18 世纪最伟大的古物研究者和艺术史家是兰齐（Luigi Lanzi，1732—1810）。兰齐早年曾就学于罗马等地的耶稣会学校，接受了良好的古典文化教育。后来他在罗马耶稣会学校教古典文学，同时受到温克尔曼和门斯新古典主义观念的影响。1775 年，托斯卡纳大公利奥波德（Grand Duke Leopold of Tuscany，1747—1792）任命他为乌菲齐美术馆古代部负责人，他便投入到了对藏品的分类和编目工作，7 年后出版了重新编订的美术馆目录。在此期间，他对整个托斯卡纳地区古今艺术作品进行考察、研究和搜集，尤其是埃特鲁里亚艺术，

兰齐（1732—1810）

使馆藏更为丰富。

兰齐将艺术领域视为一个体系，认为批评家应该研究其中的规律。他强烈地感觉到有必要建立起一种方法论基础，这种态度具有典型的启蒙运动的时代特色。在兰齐看来，埃及艺术、埃特鲁里亚艺术和希腊艺术之间的划分，要以语言学的发展为基础，而不应受偶然的历史条件所左右。他通过对风格发展规律的研究，注意到了不同时代艺术发展遵循着类似的模式。那时，埃特鲁里亚文明不太为人所知，人们常常将它与希腊和意大利文化相混淆。兰齐于 1789 年出版了《埃特鲁里亚语言评论》（*Saggio di lingua etrusca*），运用科学方法为埃特鲁里亚文化构建了一种新的语言学体系。1792 年，兰齐出版了对"下意大利"，即佛罗伦萨、锡耶纳、罗马和那不勒斯地区各绘画流派的研究成果。在接下去的两年中，他到艾米利亚、威尼托、伦巴第、皮埃蒙特和利古里亚地区旅行，并陆续发表了研究成果。在其他一些学者的帮助下，兰齐于 1809 年出版了经过修订的完整版本，即他的代表作《意大利绘画史》（*Storia pittorica dell'Italia*）。

当兰齐开始工作时，温克尔曼的《古代艺术史》已经出版多年，但这种新的艺术史写作方法对兰齐并没有产生多大影响，他仍然继续沿着前辈瓦萨里的道路前进。对他来说，艺术仍然是以意大利的诸画派为中心，意大利艺术史家的这种观念一直延续到 20 世纪。不过，兰齐对史料的掌握是极其丰富的，也不再将艺术家传记一个一个排列下去，而是根据流派将他们组织起来，正如他自己所说：

> 我将开始写意大利地区，先写佛罗伦萨与罗马伟大画派的天才人物莱奥纳尔多、米开朗琪罗和拉斐尔，并将他们与邻近的锡耶纳画派和那不勒斯画派联系起来。紧接下来，我将赞美乔尔乔内、提香和科雷乔……他们是第三与第四画派即威尼斯和伦巴第画派的基础。第五个画派是博洛尼亚画派，以及邻近的费拉拉画派。最后是热那亚画派……以及皮德蒙特画派。

这种按地区和风格流派描述艺术家的方法，一直延续到 20 世纪上半叶，我们在贝伦森著名的《意大利文艺复兴画家》中仍可见到。

雷诺兹与英国皇家美术学院

1768 年，英国皇家美术学院在伦敦成立，这在英国是时代趣味变迁的信号。雷诺兹爵士（Sir Joshua Reynolds，1723—1792）当选为美术学院首任院长，他通过艺术理论与艺术创作，奠定了艺术在启蒙运动中的角色。与有着一套严格审美规则的法国皇家美术学院不同，英国皇家美院具有典型的经验主义特点，其组织机构也较为松散，基本上是一个官方的展览团体。

雷诺兹:《自画像》(局部)，1780年，127 厘米 × 101.6 厘米，木板油画，英国皇家美术学院藏

雷诺兹是英国 18 世纪最重要的画家，在肖像画方面建立了一种"宏伟样式"（grand manner）的传统，充分反映了 18 世纪英国王公贵族的审美趣味，并以他的艺术实践大大提高了英国画家的社会地位。雷诺兹出生于英国德文郡的普林顿（Plympton），父亲是当地文法学校的校长，曾任教于牛津。雷诺兹从小在浓厚的知识氛围中长大，在伦敦学过画，26 岁时前往地中海地区旅行，在意大利游历两年，学习拉斐尔、科雷乔、提香和米开朗琪罗的艺术。良好的艺术趣味和对于学术的爱好使他在同辈画家中脱颖而出，被选为皇家美术学院院长的次年又被授予爵位。在其后的 20 年时间里，雷诺兹在美术学院享有崇高地位，直到 66 岁时双目失明。

在 1769 年 1 月 2 日皇家美术学院的开学典礼上，雷诺兹发表了他著名系列演讲的第一部分，此后每年他都要在学生颁奖典礼上发表演讲，总结他的艺术经验。雷诺兹重视往昔的艺术，敦促艺术家去钻研、去旅行、去观察世界，永远不要忽视前辈大师——因为只有尊重大师，才能使个人具有力量，才能有所发现。他的《讲演集》（Discourses）成为英国学院派的经典，其理性主义理想与新兴的浪漫主义形成了鲜明的对比。雷诺兹坚持认为，趣味不是鉴赏力的问题，而是判断艺术中"对

与错的能力"问题。他教导学生要养成一种"正确的趣味",就要求助于"理性与哲学";他认为趣味的首要原则和标准是模仿自然,但他指的自然是一种普遍的自然,是一种理想化的类型,而不是个性。这种观念与瓦萨里、贝洛里、温克尔曼是一脉相承的。雷诺兹理论的另一个基本观点是,艺术的目标是社会伦理的改良,所以伟大的艺术家总是去表现崇高的题材,对平庸的东西不屑一顾:

> 现代人和古人一样,同样认识到存在于艺术中的这种高贵的品质,也同样了解它在艺术中的意义。在每一种语言中,都各自采纳了表述这种高贵品质的词汇。如意大利语的 gusto grande,法语的 beau ideal,和英语中的 great style, genius 和 taste,等等,都是同一事物的不同名称而已。人们认为,正是这种理性活动的尊严,使得画家的艺术表现出崇高感;也正是它,使得真正的艺术家与仅以技巧为能事的工匠判然有别;而且也正是它,能在顷刻之间便制造出崇高的效果,意味深长而又富于诗意。所有这些,都是无法以缓慢而反复的努力便可达到的。

雷诺兹赞赏文艺复兴大师的理想,抨击荷兰画派画的尽是些琐屑的东西,并极力主张忠实于过去艺术大师所确立的艺术法则,而这一信条后来遭到像布莱克这样的艺术家的激烈反对。关于艺术的发展,雷诺兹认为是与艺术家个人的发展相类似的,如他在第八篇《演讲》中说:"在这里我们可以看到,一个学生个人的进步与艺术本身的进步和提高是十分相似的……艺术在其初期,就像一个学生最初的作品一样,是干巴巴、僵硬的和简单的。但还是将这种未开化的简单称作贫乏更好,因为这正是出于贫乏,知识的贫乏、资源的贫乏、能力的贫乏……"

雷诺兹在艺术上的折中主义十分有利于教学,但也遭到了一些艺术家的反对,如与雷诺兹同时代的大画家庚斯博罗(Thomas Gainsborough,1727—1788)就是一个顽固的学院反对者。尽管如此,

雷诺兹主导了英国一代人的审美趣味，第一次将英国绘画提升到了国际水平。1790年，雷诺兹辞去美术学院院长的职务，在这一年的12月10日，他发表了最后一篇演讲即第十五讲。他的所有朋友与学生都前来聆听，大厅里挤得满满的。正在他开讲时，屋梁移了位，地板也塌陷了。雷诺兹沉默着等到恢复秩序之后，又从头讲起。

德语国家

德国在18世纪初仍处于分裂的状态，艺术生活也处于欧洲的边缘地位。但随着中叶之后启蒙运动的影响和历史意识的觉醒，艺术理论、艺术批评和艺术史观念也有了重要的发展。奥地利建筑师埃拉赫（Johann Bernhard Fischer von Erlach，1656—1723）所编撰的《世界历史建筑图集》（*Entwurff einer historischen Architectur*，1721），搜集了当时已知世界范围内所有重要的建筑作品，以精美的图版呈现在人们面前，如耶路撒冷所罗门神殿、埃及金字塔、巴比伦古庙塔、雅典神庙、北京皇宫，甚至英国的史前巨石群等。在建筑理论与设计领域，此书的

埃拉赫：《所罗门神庙复原图》，蚀刻版画，出自《历史建筑图集》，1721年

历史图像极大地刺激了欧洲建筑师的想象力，对世界建筑史的研究也从此起步。

在启蒙运动时期，有一批德国作家对艺术史的进步做出了各自的贡献，主要有克里斯特、哈格多恩、莱辛、菲奥里洛等。克里斯特（Johann Friedrich Christ，1700—1756）从1734年起成为莱比锡大学教授，他是将艺术引入大学课程的首批教授之一，温克尔曼、莱辛和海涅等都因受其影响而进入艺术领域，歌德在莱比锡也曾听过他的课。克里斯特曾打算写一部民族与画派的绘画史，类似于兰齐后来的著作。不过他的另两部著作对现代艺术史的形成更为重要，一是他对克拉纳赫的研究（1726），一是他编纂的花押字字典。同时他还从事油画、铜版画和雕刻实践。哈格多恩（Christian Ludwig von Hagedorn，1712—1780）是诗人哈格多恩（Friedrich von Hagedorn，1708—1754）的兄弟，他遵循着鉴赏家和实践批评家的传统，专注于研究具体艺术作品。在完成学业之后，哈格多恩进入德累斯顿宫廷工作，后来成为皇家艺术收藏的总监。他自己也有丰富的收藏，大多是当代年轻艺术家的作品。哈格多恩对于艺术史的贡献在于他重新评价了北方艺术，尤其是他对鲁本斯的热情宣传在当时具有很大影响。他认为，像扬·范·埃克（Jan van Eyck，？—1441）、荷尔拜因（Hans Holbein，1497/8—1543）和克拉纳赫（Lucas Cranach，1472—1553）这样的北方大师的艺术被大大低估了。

莱辛（Gotthold Lessing，1729—1781）在德国戏剧史上是一位举足轻重的人物，不过他最著名的一篇美学论文却为艺术史学奠定了基础，那就是未完成的文稿《拉奥孔》（Laocoön，1766）。我们知道，温克尔曼曾在他的著作中讨论了古代著名雕塑《拉奥孔》，将处于极度痛苦中但仍具有克制性的人像表现，与维吉尔在文学作品《埃涅阿斯纪》（Aeneas）中描述的尖叫人物进行了对比，以此来解释古代雕刻中静穆之美的特点。而莱辛则从另一个角度，强调了这件作品所昭示的一条重要原理：各门类艺术由于媒介不同，所取得的效果也不同；艺术家应明确这一点，在自己所从事的艺术中扬长避短。莱辛提出，绘画属于空

加斯克（Anna Rosina de Gasc）：《莱辛肖像》（局部），1767—1768年，布面油画

间艺术，诗歌属于时间艺术，两者应该区分开来；作为造型艺术家，必须找到最有生发性的瞬间来加以表现，为的是不损害作品的整体效果，并为观赏者留下想象的空间。莱辛为艺术史的写作奠定了类型学的基础，后来人们根据这一区别，将原先笼统的术语"美的艺术"（schöne Kunst）改称为"造型艺术"（bildende Kunst），并一直沿用至今。

具有意大利教育背景的菲奥里洛（Johann Domenico Fiorillo, 1748—1821）是德国大学第一位艺术史教授。他的祖籍是意大利那不勒斯，本人出生于汉堡，早年在布拉格和拜罗伊特学习，曾工作于博洛尼亚和罗马，回国后在布伦瑞克担任宫廷画师，还担任过哥廷根铜版画收藏馆和绘画博物馆的馆长。从1783年开始，他进入哥廷根大学讲授艺

《拉奥孔》，公元前1世纪，云石，高244厘米，罗马梵蒂冈博物馆藏

术史，到了 1813 年成为全职教授，著名的德国艺术史家鲁莫尔便是他的学生。德国的一些重要的浪漫主义作家，如施莱格尔和瓦肯罗德也都曾得益于他。菲奥里洛那些论述早期德国、俄罗斯以及意大利艺术的著作，从赫尔德和兰齐的历史研究中获益颇多。他曾负责兰齐《意大利绘画史》意大利文第四版的出版工作，而他自己的八卷本图形艺术史出版于 1798—1808 年间。对瓦萨里《名人传》的文献研究，使他成为史源学（Quellenkunde）的创建者，这是一门以严谨的态度和方法对原始材料进行研究的学问，后来成为艺术史研究的一个极重要的方面。20 世纪初维也纳艺术史家施洛塞尔曾在他著名的《艺术文献》（1924）一书中赞扬他是一位博学的学者。

进一步阅读

温克尔曼：《古代艺术史》（History of the Art of Antiquity, Introduction by Alex Potts, Translation by Harry Francis Mallgrave, Texts & Documents, Getty Research Institute, 2006）。

温克尔曼：《古代美术史》（节译），陈研、陈平译，载《新美术》，2007 年第 1 期，第 36—47 页；2007 年第 2 期，第 22—34 页。

温克尔曼：《论古代艺术》，邵大箴译，北京：中国人民大学出版社，1989 年。

温克尔曼：《希腊美术模仿论》，潘襎译、笺注，北京：中国社会科学出版社，2014 年。

洛吉耶：《洛吉耶论建筑》，尚晋、张利、王寒妮译，北京：中国建筑工业出版社，2015 年。

莱辛：《拉奥孔》，朱光潜译，北京：商务印书馆，2016 年。

狄德罗：《画论》，徐继曾等译；《沙龙随笔》，张冠尧等译。两文均收入《狄德罗美学论文选》，北京：人民文学出版社，1984 年。

狄德罗：《狄德罗论绘画》，陈占元译，桂林：广西师范大学出版社，

2002年。

狄德罗:《塞纳河畔的沙龙:狄德罗论绘画》,陈占元译,北京:金城出版社,2012年。

雷诺兹:《艺术史上的七次谈话》,庞洵译,北京:中国人民大学出版社,2004年。

雷诺兹:《皇家美术学院十五讲》,代亭译,上海:上海人民出版社,2007年。

高艳萍:《温克尔曼的希腊艺术图景》,北京:北京大学出版社,2016年。

第五章

古典与浪漫的交织

> 迷恋于大自然和艺术的少年人相信，有了生龙活虎的追求便会很快进入圣殿堂奥；成年人则在经过长期摸索后发觉自己依然是门外汉。
>
> ——歌德《圣殿大门》引论

温克尔曼的希腊理想一方面推动了整个欧洲新古典主义的发展，激发了无数艺术家、考古学家与学者前往希腊罗马去朝圣；另一方面也激起了浪漫主义理论家的反对，如德国批评家瓦肯罗德和施莱格尔、英国批评家罗斯金等。古典主义追求一种普世的、至高无上的审美标准；而浪漫主义看重的则是艺术中的个性特质，他们更喜爱中世纪的哥特式。在哲学领域，德国唯心主义试图将古典主义与浪漫主义的审美趣味统一起来，形成一种以浪漫主义为内容、以古典主义为形式的艺术话语。康德美学的核心"天才论"是浪漫主义在哲学上的反映。而最早由赫尔德与洪堡作为发端，到黑格尔发展至顶峰的历史主义观念，也是在古典主义与浪漫主义相交织的背景中产生的，成为一种主导着整个19世纪欧洲知识界的思想传统。

历史主义反对启蒙运动的抽象理性主义所鼓吹的永恒真理和普遍人性，强调个体以及发展变化的原则。在历史研究中，历史主义者认为每一个民族、每一个时代的文化都有其自身的价值，都是历史发展进程中

不可或缺的一个环节，并要求将个别现象放到其自身的历史背景与发展阶段中加以判断。从方法论上来说，历史主义重视个别事实，并从个别事实中提取普遍的发展规律。所以它构成了19世纪艺术史研究的哲学基础。

德国古典美学

"美学"（aesthetic）这个词第一次出现于18世纪，其含义大体与人的知觉以及对美的感知有关。不过我们一旦知道"aesthetic"是"anaesthetic"（麻醉的、感觉缺失的）一词的反义词，就会理解为什么经验主义者要创造出这个术语。病人手术前需要做麻醉，是为了消除疼痛的感觉，而人们如果面对的是愉悦而不是痛苦，就需要用感觉去体验了。

为艺术史的成长准备了土壤的德国古典美学，本身就产生于法国理性主义与英国经验主义两股思潮的碰撞之中。路易十四宫廷所推行的古典规范，是法国理性主义哲学的体现，其代表人物笛卡儿（René Descartes，1596—1650）是一位数学家，解析几何的创始人。笛卡儿以科学家的眼光审视世界，认为感觉到的东西全都是靠不住的，世间的一切都要经过理性的思考，但有一件事却是可以相信的，就是"我"，即思维主体的存在，所以就有了一句名言"我思故我在"，这思维便是人类的理性活动。这种理性主义在当时具有重大的进步意义，因为它动摇了中世纪烦琐哲学的思辨方法和教会的权威，强调要对事物进行科学分析，也肯定了事物的可知性。但是，理性主义者否定人类感性认识和想象的重要性，认为艺术完全是理智的产物。这种哲学表现在艺术上，就是布瓦罗（Boileau Despréaux，1636—1711）的《论诗艺》和法国皇家美术学院的规则。

另一方面，在英国17、18世纪发展出经验主义思潮，培根（Francis Bacon，1561—1626）奠定了它的基础，发展到休谟（David Hume，

1711—1776)集其大成。英国经验主义与法国理性主义针锋相对,尤其是莱布尼茨(Gottfried Wilhelm Leibniz,1646—1716)和笛卡儿提出的先天观念的理论。笛卡儿说"我思故我在",而英国经验主义者则说人的心灵是一块"白板"。经验主义者强调感性经验是一切知识的来源,否定存在着先天的理性观念。就艺术史而言,经验主义哲学家实现了一个重要的转换,将着眼点从艺术作品转向了体验过程,从物转向人。休谟说:

> 同一对象所激发起来的无数不同的情感都是真实的,因为情感不代表对象中实有的东西,它只标志着对象与心理器官或功能之间的某种协调或关系;如果没有这种协调,情感就不可能发生。美不是事物本身的属性,它只存在于观赏者的心里。每个人的心灵都可以见出一种不同的美。这个人觉得丑,另一个人可能觉得美。

在人们原先的观念中,艺术是建立在独立于主体的"理念"的基础之上的,而这样一种观念逐渐被一种心理学观念所取代,即艺术是人类心灵和情感的产物。这一转换意义重大,使人们注意到了人类感知事物的过程,削弱了艺术作品本身的独立性和重要性。美学家们开始对视觉、听觉、嗅觉、味觉等感官效果进行思考,试图解释我们在与美的事物和艺术作品进行交流时所产生的情感。康德说,他阅读休谟的书使自己从"教条的梦中"醒来。

康德正是综合了法国理性主义和英国经验主义的思想传统,为德国古典美学奠基了基础。康德(Immanuel Kant,1724—1804)出生于科尼斯堡的一个令人尊敬的家庭,在获得了学位之后成为当地的大学教师,教授数学、地理学和哲学。康德最早的出版物大多涉及自然科学,只是到了36岁之后才对哲学感兴趣。50岁之前他出版了《纯粹理性批判》,将近70岁时出版了《实践理性批判》和《判断力批判》。这三大批判构成了一个完整的哲学体系:《纯粹理性批判》是对

康德(1724—1804)

知识的分析；《实践理性批判》是对道德即善的意志的研究；而《判断力批判》则是对审美判断的分析，构成了前两者的中间环节，从而构成了囊括人类知、情、意三个方面的哲学体系。在西方，康德是第一个将美学作为总体认识论体系的中心问题来研究的哲学家。

《判断力批判》不是讨论个别的审美问题，而是讨论人类的审美态度，即审美判断是如何构成的，它与知识判断和道德判断的区别在哪里。在《判断力批判》中，康德对于"美"下了一个定义，将趣味判断与认识判断区别开来：美就是在现实之中产生的一种"不关利害的愉悦"，它属于感觉方面的问题，与准确的概念证明完全是两码事；审美判断可以带有普遍性，但无法以理性的方式证明正确与否。这就意味着，审美是主观的事情，不存在一成不变的艺术法则。不过，康德美学的关键内容是他的"天才论"，这为人们长期争论不休的自然与艺术的关系问题指出了一个新方向。康德认为，并不像柏拉图在模仿论中所假设的那样，自然是艺术家的模特，相反，艺术是借天才之名为自然立法！因此，天才艺术家完全独立于自然。由于康德的理论完全颠覆了传统的模仿理论，所以施莱格尔（Friedrich Schlegel, 1772—1829）才能进一步坚持说，艺术家的创造力类似于或相当于自然的创造力。

艺术史家往往将19世纪末至20世纪初艺术史和艺术批评中的形式主义追溯到康德，这并不奇怪，因为康德哲学本身就是一种"形式哲学"。康德认为，感觉表象是独立于我们意识之外的"自在之物"（或"物自体"）作用于我们的感官的产物，感觉给知觉提供"质料"，而我们心灵中先天业已存在的如时间、空间这些概念，为知觉提供了"形式"。所以我们的知识其实并不是关于客观世界的知识，而是关于这些"先验形式"的知识，因为"自在之物"是不可知的。

在康德之后，黑格尔（Georg Wilhelm Friedrich Hegel, 1770—1831）在美学理论方面扮演了一个极重要的角色。黑格尔的庞大哲学体系主要分为精神哲学、逻辑学和自然哲学三大块；其中在精神哲学下有历史哲学、法哲学、宗教哲学和美学，每一部分都渗透着深沉的

黑格尔（1770—1831）

历史精神。对艺术史而言，最重要的是其历史哲学。黑格尔总是将所分析的问题放到一定的历史范围之内，从发生、发展、衰亡的角度来进行考察，不过他所谓的人类的历史，是一种抽象的"绝对精神"（或"理念"）通过自然与人类社会的发展不断实现自身的过程。他的历史哲学的主要著作是《历史哲学》和《哲学史讲演录》。

黑格尔把史学分为三个层次：一是原始的历史，这种历史很肤浅，只是对事实的记录，未能认识到历史事物之间的内在联系，只给后人留下相对真实的记录和阅读的乐趣；二是反思的历史，这种历史的记述得到简化与提炼，以抽象的观念来概括，并触摸到历史的内在精神；三是哲学的历史，这是对历史进行哲学层面的考察，旨在认识具有普遍意义的、决定历史进程的理性，也就是历史运动的一般规律。进而，黑格尔将整个人类的历史分成三大阶段，也就是说，是"绝对精神"在走向自由、实现自身的发展过程中所经历的三个阶段，并以自由的实现程度来考察：第一阶段体现了专制君主一个人的自由，第二阶段体现了部分公民的自由，第三阶段则是达到了普遍的自由。历史发展模式被表述为著名的三段论辩证法，每一个阶段都包含着自我否定的力量，通过正、反、合，即肯定、否定、否定之否定，历史自主地从低级向高级做循环式发展。从人类文化的历史发展来看，也有三个阶段：处于精神发展初级阶段的是艺术，它的对立面也就是第二阶段为宗教，而这两方面的对立统一，就构成了第三个阶段——哲学。就艺术本身而言，各种艺术类型也反映了人类精神意识的价值及其历史发展：建筑是最初级的发展，因为它与材料不可分割；其次是雕刻；接着是绘画，它虽体现了更高的发展阶段，但只是音乐之前的过渡阶段；音乐是一种完全摆脱物质桎梏的艺术，但它也必须让位于表现纯意义的诗歌。不过，所有艺术形式的价值都是相对的，因为"艺术绝不是精神表现的最高形式"，它最终要被沉思的、纯思想的哲学所取代。

黑格尔的《美学》不仅是一部美学著作，也为我们描绘了一部艺术史发展的全景图。可能是受到温克尔曼的影响，黑格尔将古希腊的古典型艺术置于艺术史发展的居中位置。在黑格尔的精神发展图式中，

古典型艺术虽然是一个有局限性的阶段，但其中理性与感性、精神与自然达到了高度的和谐与平衡。在此之前为象征型艺术阶段，这个阶段人类刚刚摆脱蒙昧状态，缺乏精神意识，对于理性的内容还只有一种朦胧的认识，所以找不到恰当的感性形式来表达，只能借助于符号来象征这些精神内容。这一阶段的主要代表是东方艺术，如印度、埃及等民族的神庙和金字塔等。在古典型艺术之后发展出浪漫型艺术，在这个阶段，无限的、自由的人类精神摆脱了物质的束缚返回自身，要表达出个人的意志和愿望，藐视现实与自然，导致艺术失去了内容与形式、精神与自然的和谐性。这个阶段从中世纪开始一直延续到他所在的18、19世纪之交。这种精神本身的分裂，不仅会导致浪漫型艺术的解体，也将导致艺术本身的解体。由此看来，在这历史主义的神话中，黑格尔为艺术描述了一个并不乐观的未来。

尽管黑格尔的理论具有某种神学色彩，其极端的历史决定论已遭到现代学者的无情批判，但对19世纪的艺术史写作十分重要。黑格尔承认艺术的高贵性，相信艺术可以转录或承载意义，可以反映并揭示各种文明的精神状态，从而说明了艺术在人类精神生活中的重要性与有效性。同时，黑格尔还将进化的观念与发展的逻辑引入艺术史，在他看来，风格以某种预定的图式发展着，我们可用追溯的眼光来理解这种图式，并感受这种内在的发展逻辑。黑格尔的理论标志着发展的新起点，对历史以及艺术史学科的兴起具有决定性的作用。他所创造的在现今与往昔之间的延续性，以及他的辩证法，推动着艺术史研究向着体系化的方向发展。在这个意义上，黑格尔被贡布里希称为"艺术史之父"。

公共博物馆的兴起

欧洲皇家与贵族的艺术收藏向公众开放，最早始于17世纪，这是平等主义观念所带来的成果，也正是这种观念引发了英国革命和后来的法国革命。但是那时的"公众"仅仅限于特权阶层、艺术家、鉴定家和

学生。成立于 1683 年的牛津阿什莫尔博物馆,是第一家将私人收藏永久公众化的博物馆,但它的主要参观者仍然是牛津大学的教师和学生。

半个多世纪后的 1753 年,在伦敦成立了不列颠博物馆,这是一家由议会颁布法令所建立的公共博物馆,最初的馆址位于布鲁姆斯伯里的蒙塔古宅府邸(Montagu House),当时政府买下了医生、博物学家斯隆爵士(Sir Hans Sloane)的私人藏品。当时它只对学者、艺术家和特权阶层开放,这种情况一直延续到 19 世纪。从一开始不列颠博物馆的收藏范围就很广,包括古物、肖像以及人种学意义上的各种人造物品。同时它还是一个研究机构,所以设置了一座图书馆。

在 18 世纪,欧洲大陆也有不少皇家或王公贵族的收藏馆对外开放。在意大利较早的有卡皮托利博物馆的梵蒂冈收藏(1734)。同时,在启蒙运动观念影响下,博物馆强调公众教育这一功能,具体表现在展品的陈列方式和标签的制作上,并将绘画、雕塑、工艺美术与其他类型的展品分开陈列。1760 年代托斯卡纳大公下令将美第奇家族的收藏集中于乌菲齐宫公开展出,这位大公就是后来的神圣罗马帝国皇帝利奥波德二世。所以,原先存放于乌菲齐宫的盔甲、科学仪器、自然标本和文玩古

庇护-克莱门特博物馆缪斯厅,西莫内蒂、坎波雷塞设计,建于 1773—1780 年

物等文物被移走，为从皮蒂宫等处迁来的绘画雕塑腾出地方。1775 年乌菲齐任命了两位馆长，上文谈到的艺术史家兰齐为副馆长，他对馆中堆积的艺术品进行重新整理，并根据艺术史的顺序进行陈列。兰齐指出，艺术品必须"有系统地"陈列，以利于使学生理解其风格的变化和历史的关联性。

从 1773 年开始，教皇克莱门特十四世（1769—1774）及后来的庇护六世（1775—1790）将梵蒂冈大部分宫殿改建成著名的庇护-克莱门特博物馆，以保存梵蒂冈最珍贵的希腊罗马古物收藏。其倡导者是著名学者和古物学家维斯孔蒂（Giovanni Battista Visconti，1722—1784），他是温克尔曼之后罗马最伟大的古物鉴赏家，现代考古学的创建人之一，长期在梵蒂冈从事古物保管工作。他的儿子小维斯孔蒂（Ennio Quirino Visconti，1751—1818）青出于蓝而胜于蓝，不仅精通考古学，还通晓古今语言和自然科学。当拿破仑为他的"世界博物馆"带走罗马最优秀的雕刻时，也带走了小维斯孔蒂。后来在巴黎罗浮宫总馆长的职位空缺时，小维斯孔蒂是主要候选人之一，但拿破仑最终还是任命了本国人德农为总馆长，小维斯孔蒂则为古典美术馆的馆长。

在维也纳，神圣罗马帝国皇帝约瑟夫二世（Joseph II，1741—1790）创建了观景宫美术馆，也就是后来维也纳艺术史博物馆的前身。这位皇帝下令将大部分分散在帝国各地哈布斯堡家族城堡中的重要艺术作品集中起来收藏与陈列。这些艺术品历史跨度很大，民族特征丰富多样，风格变化也很大。皇帝的顾问、瑞士铜版画家和出版人梅克尔（Christian von Mechel）在他的观景宫布局方案中提出建议，要使藏品陈列成为一种"可见的艺术史"：先区分出民族及风格流派，然后再按照编年史的顺序来安排。梅克尔按照历史发展顺序来安排藏品，受到其朋友温克尔曼新的学术思想的影响，同时也与 18 世纪狄德罗《百科全书》所体现出的对知识分类的兴趣相一致。不过，这种陈列方式还是受到了鉴定家们的攻击，因为他们主张根据绘画的构图、素描、色彩和主题来进行分类安排，这种布置方法虽然看上去很乱，却是 18 世纪中期展品布置的一种惯例，反映了以皮勒理论为基础而形成的艺术分类法。这种争论在

小维斯孔蒂（1751—1818）

18世纪下半叶巴黎罗浮宫博物馆的建立过程中仍然持续着。

19世纪博物馆与"成体系的艺术史"

19世纪初,随着政治上民主化进程的推进和公民教育被提议事日程,欧洲进入了公共博物馆的大发展时期。欧洲各国博物馆如雨后春笋般建立起来,藏品的分类和陈列也越来越体现出一种艺术史体系,所以可以说这是艺术史制度化过程中的一个重要阶段,它反过来促进了艺术鉴定和艺术史的进一步发展,最终促进了艺术史学科的成立。

法国皇家美术学院从1673年便开始在罗浮宫展出作品。1678年宫廷迁往凡尔赛,3年之后王室的藏画便在罗浮宫公开展出。到了路易十五时代,罗浮宫中著名的大画廊(Grand Gallery)变成了博物馆。在路易十六时期,画家罗贝尔(Hubert Robert,1733—1808)被任命为国王图画保管人以及罗浮宫最早的馆长。当时可能是受到了维也纳观景宫的影响,罗浮宫采用了新的陈列方式,按照艺术史的方法展示了来自意大利、法国和北欧的三个画派的作品。

在法国大革命期间罗浮宫成为国家博物馆,并于1793年向社会开放,成为革命的胜利成果和革命政府稳定的标志。不过,博物馆内部就如何布展、如何发挥教育功能等问题发生了争论,最终采取了一种"成体系"的布展方式,按照风格流派进行编排,这样一方面可以将世界各地的艺术品像一部可触摸的艺术史一样呈现在公众面前,有利于对公民普及艺术教育,使法国公众对国家藏品有全面的了解;另一方面,也避免将宗教图像和皇家肖像集中展示,招致激进的革命者的反感甚至愤怒。

拿破仑称帝之后,罗浮宫博物馆更名为拿破仑博物馆,欧洲各地乃至世界各地的艺术品都在此陈列,一个时期接一个时期,一个流派接一个流派。原先只是为皇宫豪宅增添光彩的艺术作品,被展示于广大公众面前。在1804—1815年期间,德农(Jean-Dominique Vivant Denon,

马兰(Joseph Charles Marin):《德农胸像》,1827年,大理石,巴黎罗浮宫藏

罗贝尔:《罗浮宫大画廊的天光设计》,1796 年,布面油画,112 厘米 × 143 厘米,巴黎罗浮宫博物馆藏

1747—1825)出任罗浮宫博物馆总馆长,他原是旧王朝最后一位国王手下的外交官,较早接触到拿破仑并随他远征埃及。1802 年,德农出版《上埃及与下埃及纪行》(*Voyage dans la Haute et Basse Egypte*),这是他随军远征的考古学成果。德农去世后,其四卷本的古今艺术史于 1829 年出版,这是一部未能完成的书稿。

 在大革命期间被没收充公的皇家、王公贵族、教会的大量艺术收藏品,再加上拿破仑远征掠夺而来的无数艺术珍宝,大大超出了罗浮宫博物馆的收藏容量。1801 年法国政府颁布法令,新建 15 家博物馆以接纳罗浮宫过多的艺术作品,其中包括波尔多和马赛博物馆(1804)、里昂博物馆(1806)、鲁昂和卡昂博物馆(1809)等。这些罗浮宫的卫星博物馆一般为中等规模,建在当地艺术学校附近,以罗浮宫的历史与风格大纲来布置,也同样贯彻了平等原则和公共教育的办馆宗旨。同时,拿破仑在征战过程中也将法国的各种改革措施以及文化政策带到欧洲各地,导致被占领地区城市公共博物馆普遍建立起来,如威尼斯美术学院美术馆(1807)、米兰布雷拉美术馆(1809)、阿姆斯特丹

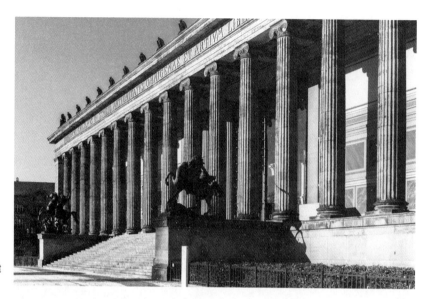

柏林老博物馆，欣克尔设计，建于 1823—1830 年

希尔特（1759—1837）

国立博物馆（1808）、马德里普拉多博物馆（1809）等。在战争期间，各国原有的一些博物馆被查封，藏品被运往巴黎。拿破仑倒台后，这些藏品中的大部分陆续归还各国，如柏林老博物馆的收藏。

早在 1790 年，普鲁士国王腓特烈·威廉二世就将皇家收藏向艺术家和柏林美术学院的学生开放，但当时人们呼吁建立更多的公共博物馆。在这种情况下，柏林美术学院教师、考古学家希尔特（Aloys Hirt, 1759—1837）呈上了一份博物馆计划书，提出了一种在分类上"成体系的"、具有广阔艺术视野的方案，其宗旨是将博物馆作为培养艺术保护人和艺术家趣味的学校，并推进普鲁士美术与实用艺术的发展。但由于拿破仑将皇家收藏掠至罗浮宫，这个计划被搁置起来。1815 年拿破仑战败后，皇家藏品被归还，当时在美术学院举办了公共展览以示庆祝。普鲁士国王腓特烈·威廉三世在巴黎和谈期间参观了罗浮宫博物馆，从而受到启发，想要扩建柏林美术学院校舍，以创建一座普鲁士国家博物馆，后来又决定建一座全新的博物馆。不过，就博物馆应该陈列什么样的展品以及如何陈列等问题，学者们展开了争论。希尔特的方案雄心勃勃，希望囊括全世界的艺术，以一二流大师的原作为基础，加上铸造品和复制品，以展现世界艺术的全景图；而建筑学教授、柏林城市规划师欣克

尔（Karl Friedrich Schinkel，1781—1841）以及德国最早的一位训练有素的艺术史家瓦根（Gustav Friedrich Waagen）则主张不要求全，应只展出世界公认的杰作和艺术品原作。欣克尔和瓦根提交了他们关于博物馆的计划，主旨是要利用这座博物馆作为当时推进普鲁士政治改革、增强民族团结的工具。新建的柏林博物馆由欣克尔设计，于1830年落成，它位于柏林市中心的博物馆岛上，施普雷河环岛流过。由于后来它附近又建了一座新博物馆，所以人们称它为老博物馆（Altes Museum）。这座建筑的重要性在于，它是欧洲最早专门设计的博物馆之一。欣克尔和瓦根的陈列方案在当时占了上风，博物馆建筑落成之时，展品的挑选和陈列工作也宣告完成，最终得以向广大公众开放。这种由政府发起建立和管理的博物馆，在使公民获得艺术品审美享受的同时，也成了为政治目标服务的工具，成功地转移了反政府者或持不同政见者的视线。后来19世纪世界各国建立的博物馆大多受到了这种公民、文化和管理价值的影响，如伦敦国立美术馆（1824）、马尔伯恩维多利亚国立美术馆（1856）、东京国立博物馆（1872）、渥太华国立美术馆（1880），等等。

我们在上文曾提到的不列颠博物馆，在成立后的半个世纪中，随着大量贵族收藏和海外文物被纳入，成为欧洲收藏最富的博物馆之一。19世纪初，在不列颠博物馆所获得的古典藏品中，最重要的是一批从帕特农神庙上取下的古希腊雕刻，以一位英国贵族的名字命名为"埃尔金大理石雕刻"。埃尔金伯爵（Lord Elgin，1766—1841）是苏格兰人，当时是英国派驻君士坦丁堡特别公使。他本想在当地订购一批希腊作品的复制品。1801年，埃尔金开始制作帕特农神庙上雕刻的石膏像，但很快便发现这样做吃力不讨好。经一番外交交涉之后，他干脆雇人将数百件雕刻从帕特农神庙的山花、中楣和陇间板上切割下来，花了整整一年时间。

在埃尔金设法将宝物运回英国的过程中，他本人以及这批雕刻经历了奇特的命运。1803年埃尔金被召回，在航海途中被法国军队逮捕，关在巴黎长达两年；而运送大理石雕像的船因漏水沉没在了希腊锡特拉岛附近。后来货物虽然被打捞上来，但由于土耳其对英国宣战，导

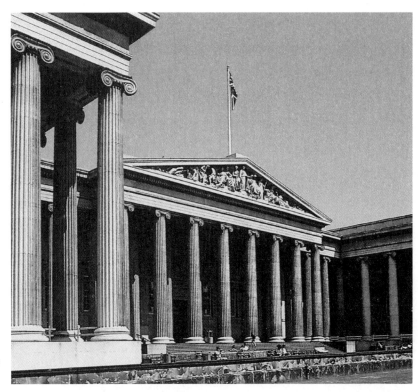

伦敦不列颠博物馆入口立面，斯默克设计，1823—1846 年

致这些雕刻大部分仍滞留在雅典。当时法国人喜欢它们，欲将它们运往法国，只是慑于英国海军的海上霸权才未实施这一计划。

1812 年休战后，埃尔金最终在伦敦收到了这批雕刻，但当时新哥特式趣味正主宰着英国，著名的园林理论家奈特（Richard Payne Knight，1750—1824）将这些大理石雕刻斥为一些琐碎的装饰雕刻，认为不列颠博物馆不值得花钱把它们买下来。经过了长久的争论之后，政府最终于 1816 年决定买下它们，价钱为三万五千英镑，远远不能弥补埃尔金的费用。当时英国人买下它们主要不是出于审美兴趣，而是外国人如小维斯孔蒂与巴伐利亚皇太子都在争购这批雕像。

今天我们见到的不列颠博物馆由当时伦敦主要市政建筑师斯默克爵士（Sir Robert Smirke，1780—1867）设计，建于 1823—1846 年间。这是一座希腊复兴式建筑，前方两翼向前突出，中央入口的希腊神庙门廊和两侧的爱奥尼亚柱廊相连接，给人以端庄优雅的印象。

卡特勒梅尔·德·坎西

欧洲公共博物馆系统的建立是法国大革命直接或间接的产物，而美术学院僵化的古典规则也在大革命中受到了冲击。激进的新古典主义画家大卫（Jacques Louis David，1748—1825）被选为下议院议员，他组建了革命的艺术公社，于1793年下令取缔所有皇家学院，同时新组建了一所单纯从事美术教育的学校——巴黎美术学院（Ecole des Beaux-Arts）。两年后，一所新的具有学会性质的美术学院（Académie des Beaux-Arts）成立，它成为法兰西研究院的四学院之一，但不再冠以"皇家"名头。它将建筑包括进来，主要职能是负责罗马大奖的竞赛活动、沙龙展览评审和罗马法兰西学院的管理等事宜，而教学职能则由巴黎美术学院承担；1916年波旁王朝复辟，3年后国王颁布法令，明确了这所学校是独立的国立美术教育机构。至此，巴黎美术学院就与法兰西学院的美术学院相分离，但后者依然通过组织竞赛与展览对巴黎美术学院进行有效的控制。这一时期，古典学者卡特勒梅尔·德·坎西试图为学院重建古典传统。

卡特勒梅尔·德·坎西（Quatremère de Quincy，1755—1849）出身于富裕的布商家庭，曾学过雕塑，21岁时前往南方旅行并长期住在罗马，结识了诸多欧洲艺术界名流，并在画家大卫的陪同下去了那不勒斯。起初他与大卫一样热情支持大革命，将此视为改革艺术教育和推进新古典主义的一个机会。1791年他发表文章主张废除皇家绘画与雕塑学院的特权，主张沙龙展览向所有艺术家开放而无论有没有会员资格，甚至被选入巴黎公社公共教育委员会。但是当革命的激进潮流超出他所想象的限度时，他的政治观点越来越趋于保守，后来竟被指控为雅各宾党的叛徒，几次遭指控和通缉。1796年，卡特勒梅尔撰文谴责政府从意大利强征文物运到罗浮宫，并强烈反对将教堂文物移至博物馆的做法。后来他在《道德沉思录》（*Considérations morales*，1815）一书中进一步对博物馆提出批评，指出将艺术品从它原先的环境中移走，就毁掉了它表现社会需要与价值的基本功能。因此他成了博物馆馆长德农的有

卡特勒梅尔·德·坎西
（1755—1849）

力对手，但在当时狂热的革命浪潮中，没有人理会他的意见。1797年他因形势所迫而逃亡德国北方，在那里潜心研究德国哲学、美学和考古学。1800年拿破仑大赦，他返回法国并开始了学术生涯，几年后被选为铭文与文学院的会员。

卡特勒梅尔早在1803年就开始研究古典雕塑问题，1815年出版《奥林匹亚的朱庇特神像》(Jupiter olympien)。他在这本长达四百多页的极富挑战性的书中，试图重构菲迪亚斯的黄金象牙雕像，并给出历史的解释。据他自己所言，此书是要对温克尔曼的艺术史进行补充。当时以凯吕斯为代表的一批古物学家认为，黄金与象牙这两种材料的混用在美学上没有纯粹性，与希腊人的艺术趣味格格不入，所以这类雕像的出现纯属希腊人偶尔为之。卡特勒梅尔则利用大量古典文献反驳了这种观点，将黄金象牙雕像的历史原型追溯到希腊早期的原始偶像和金属浮雕工艺，证明了早在古典艺术兴起之前的很长时间内，希腊人就形成了用色彩来装饰雕塑的传统。色彩的运用并非是为了逼真再现，而是出于对偶像进行保护和美化的目的，同时也赋予偶像以神圣的象征含义。他的这一研究一经出版，就在考古学界引发了巨大的反响，导致了欧洲范围内一场关于古典建筑与雕塑的彩色装饰的争论。

卡特勒梅尔从1816年开始担任巴黎美术学院常务书记，除了履行诸如确定画题、颁发罗马大奖等官方职务之外，还从事艺术史研究。1824年他编辑了普桑的书信，同年还出版了《拉斐尔生平与作品的历史》(Histoire de la vie et des ouvrages de Raphael)，这是关于拉斐尔的最重要的出版物之一，对此前所有研究拉斐尔的著述进行了批判性的论述。后来卡特勒梅尔又出版了著名的《建筑史辞典》(Dictionnaire historique de l'architecture, 1832)、《卡诺瓦及其作品》(Canova et ses ouvrages)以及一本论米开朗琪罗的著作。

作为一位古典主义者，卡特勒梅尔在巴黎美术学院固守着正统的美术教育规范。虽然他的古典主义理论仍具有相当的灵活性，不时闪现出创造性的火花，但在19世纪上半叶各种新思潮汇聚的巴黎，仍然被学生们视为保守主义的力量，成为攻击的目标。

歌德的浪漫主义时期

德国文化巨人歌德（Johann Wolfgang von Goethe，1749—1832）的一生丰富多彩，兼诗人、小说家、剧作家、科学家、哲学家、政治家于一身，全集多达百余卷。但人们一般不了解的是，歌德也是一位艺术史家。用19世纪艺术史家维克霍夫的话来说，他"是艺术史运动的领导人之一，在某些方面为艺术史运动指明了方向"。的确，歌德关于艺术的著述，涉及众多艺术史学领域，如历史的观念、风格学、学科名称、艺术史术语、专题论文、艺术家传记等。

施蒂勒：《歌德像》（局部），1828年，布面油画，78厘米×63.8厘米，慕尼黑新绘画馆藏

歌德终身热爱绘画艺术，但由于他的兴趣太过广泛，不可能专注于画笔与画板上的工夫，最终未能成为一名画家。歌德16岁时从家乡法兰克福来到莱比锡接受正规教育，业余时间跟从时任美术学院院长的厄泽尔学习绘画，并时常外出到德累斯顿等地的博物馆参观艺术收藏。虽说画艺没有太大的长进，但他开始关注当时的艺术观念，并在厄泽尔的影响下接触到了温克尔曼的著作，逐渐远离了洛可可艺术的趣味。更重要的是，在此期间年轻的歌德认识到，正是艺术家教会我们如何观看，从而养成了面对美术作品做直观观察的终身兴趣。在后来的自传中，他记录了一次外出参观的体验。当时他住在德累斯顿郊区一个鞋匠的家里，从美术馆回来之后发现，眼前这简朴的居室内景竟成了一幅荷兰画家奥斯塔德（Adriaen van Ostade，1610—1685）的绘画：

> 我再次踏入鞋匠家吃午饭时，几乎都不相信自己的眼睛，因为我以为眼前出现了奥斯塔德的画幅，画得如此完美，只有把它挂在画廊里才合适。题材的排列、光线、阴影，整个都是棕色色彩，姿态富有魅力，以及人们对这些画所发出的一切惊叹，在这儿我全都亲眼看到了。这是我第一次觉得是在用艺术家的眼睛察看自然。对这些艺术家的作品我曾特别注意，后来我还有意识地锻炼这种才能。

奥斯塔德:《画家在他的工作室中》,1663 年,板上油画,38 厘米×35.5 厘米,德累斯顿美术馆藏

不过,对于生活在莱比锡的青年歌德来说,艺术只是一种轻松愉快的游戏。1770 年歌德前往斯特拉斯堡求学,结识了赫尔德(Johann Gottfried Herder,1744—1803),当时他只比歌德大几岁,但已是位大名鼎鼎的哲学家和文艺理论家,已出版《新德意志文学的片断》一书(1767)。在赫尔德的影响下,歌德阅读荷马史诗和古典作家的作品,学习莎士比亚的戏剧。在接下来的数年中,歌德创作了浪漫主义诗歌《五月之歌》和《欢会与离别》,以及戏剧《葛茨·冯·伯利欣根》,这是狂飙突进运动第一批重要的文学成果。直到 1774 年《少年维特之烦恼》出版,歌德的浪漫主义阶段发展到了顶点。

由于赫尔德的影响,歌德对于艺术的态度改变了,从对艺术的一

般喜好，转向了对本民族的、具有鲜明特征的艺术的探究，他要在德国往昔的艺术中发现具有高度创造性的天才人物，并加以热烈地赞美。自从瓦萨里以来，哥特式建筑一直被视为蛮族艺术的象征而遭到贬斥，这种传统观念一直持续到 18 世纪，也深深地影响了歌德的审美趣味，他也认为哥特式艺术是无理性的怪物。当时德国作家祖尔策（J. G. Sulzer，1720—1779）编写了一本《美术概论》（*Allgemeine Theorie der schönen Künste*），书中同样也将"哥特式"定义为野蛮粗俗的代名词。但当歌德身临其境地走向斯特拉斯堡主教堂时，他被伟大的哥特式艺术所震撼了，先人的智慧和创造力使他困惑、震惊和激动。他体验到了建筑艺术的整体与和谐，也萌生了强烈的民族自豪感。23 岁的歌德以浪漫的生花妙笔，写下了《论德意志建筑》（*Von deutscher Baukunst*，1772）一文，以炽烈的情感和奔放的想象力，歌颂了哥特式建筑师施泰因巴赫（Erwin von Steinbach）及其建筑业绩。

出于强烈的爱国主义，歌德将哥特式建筑改称为德意志建筑，强调它是德意志民族的创造。不过我们知道，今天艺术史界公认哥特式诞生于法兰西岛地区，巴黎圣德尼教堂是第一座哥特式教堂，而斯特拉斯堡主教堂的建筑风格是受到了圣德尼教堂和沙特尔主教堂的影响。不过在歌德的时代，关于哥特式起源的研究尚未达到后来的深入程度，法国、英国和德国学者分别将哥特式艺术视为本民族的创造。歌德想用德意志民族的名称来取代当时被人不屑一顾的"哥特式"，并借此宣泄一腔爱国主义激情。如果考虑到自从文艺复兴以来，在正统观念中"哥特式"被作为野蛮和不开化的代名词，而且有一种说法认为哥特式是从北方森林中的树枝束进化而来的，就不难理解歌德的偏激了。歌德呼吁复兴这一属于德意志的民族传统，而将法国与意大利"虚伪的"古典主义建筑作为对立面加以嘲讽。一世真诚的歌德在他后期所撰写的自传与文章中，并不讳言早期的偏颇和用词的失当，但他也表示，这是出于爱国主义的情感，本是可以原谅的。《论德意志建筑》是艺术史上少见的体验建筑艺术的华美篇章，它的重要性在于第一次以诗的语言表达了对于哥特式艺术的审美体验。

斯特拉斯堡主教堂西立面及局部，施泰因巴赫设计，始建于1277年

伟大的艺术之友

1775年，歌德应刚刚继位的年轻公爵之邀，前往魏玛小公国，那里便成了他的第二故乡。作为宫廷枢密顾问，歌德一改奔放不羁的浪漫诗人性格，以认真负责的精神投身于行政管理、社会改革和文化事业，并为宫廷撰写剧本。长期紧张而繁忙的行政工作，使歌德的创作火花几近熄灭。就在到魏玛11年后的一天，在事先未告知任何人的情况下，歌德突然秘密出走，前往他心仪已久的国度意大利去学习古典艺术。之前在法国斯特拉斯堡，歌德体验到了哥特式艺术中辉煌崇高、气势磅礴的一面，但他渐渐意识到，这是不全面的。他到了意大利之后，亲身领略到了清晰和谐的古典艺术，这种艺术与怪诞夸张的巴洛克、洛可可以及激情燃烧的哥特式艺术，形成强烈的对比。

在意大利，歌德遍访名城古迹，甚至南下至那不勒斯和西西里，寻访古希腊建筑遗迹。罗马尤其像一块磁石一样吸引着他，在那里他住的时间最长，结识了瑞士画家和艺术史家迈尔（Heinrich Meyer，1760—1832）、法国考古学家阿然古（Seroux d'Agincourt）、德国作家莫里茨（Karl Philipp Moritz，1756—1793）、瑞士女艺术家A. 考夫曼（Angelica

Kuaffmann，1741—1807）等。歌德还与德国画家蒂施拜因（Friedrich August Tischbein，1750—1812）结伴而行，考察罗马及周边文物。原先只在铜版画上见过的文物和建筑，一下子呈现在歌德面前，他的激动兴奋之情溢于言表：

> 当我们在罗马来回奔走，为了得到最有价值的古物的时候，这个大城市不知不觉地对我们产生了影响。在别的地方，人们必须搜寻重要之处，而在这里古代文物则比比皆是，挤得我们透不过气来……纵有千支妙笔，也写不尽这里的景色，何况这里只有一支笔呢？每天看罢归来，晚上都感到精疲力竭。（《意大利游记》第一卷）

还是在莱比锡的时候，歌德就向往当一名画家，并力图学会像画家一样，以艺术的眼光观察世界。在意大利，他又进了一大步，体验到了艺术与历史的联系，以及以历史情境体验艺术的重要性。他写道："正如我以前研究自然史一样，现在在这里也研究艺术史，因为世界的整个历史都与这个地方联系在一起。我说这是我第二个生日——从我踏上罗马的那天起，意味着真正的再生。"歌德将意大利视为自己的一座大学校，要在这所学校中重新学习，并抱定这样的目标："我要努力学习伟大的文物，在我年满40岁之前，学习和发展自己"，"以便为祖国服务，指引和促进我们的事业"。（《意大利游记》第一卷）

在罗马，歌德仍然抱有要当一名画家的想法，甚至在那里还画了一千多幅素描和速写。但最终他放弃了绘画艺术，成为一名伟大的"艺术之友"，一位对古典艺术抱有无限热情的艺术研究者和艺术史撰写者。

从意大利回国后，歌德致力于改革德国的视觉文化，他创办了《圣殿大门》（*Propyläen*）杂志，使之成为魏玛宫廷新古典主义学派的喉舌。他曾在《圣殿大门》杂志的引言中告诫人们："古老的艺术作品是人类的共同财富，保管好它们是其所有者的责任。"他将迈尔请到魏玛做美

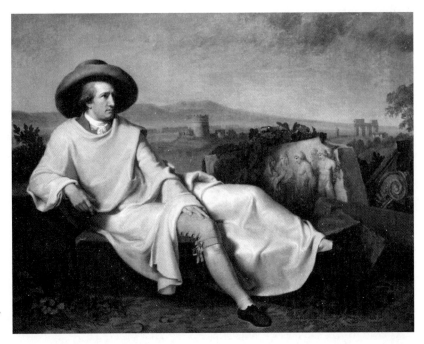

蒂施拜因：《歌德在罗马平原上》，1786—1787年，油彩，164厘米×206厘米，法兰克福国立美术学院/国立美术馆藏

术事务方面的顾问，成立绘画学校，并为年轻的德国艺术家设立美术竞赛奖。在世纪之交，歌德与席勒亲密合作，创作了大量古典主义文学作品，使小小的魏玛公国成为当时德国的文化中心。

歌德发表于1789年的论文《对自然的简单模仿、手法、风格》（Einfache Nachahmung der Natur, Manier, Stil）是对旅居意大利期间所形成的观念的总结。在歌德的心目中，大自然和艺术是一个整体：大自然本身就是艺术品，而艺术品又是艺术家对大自然深刻观察的产物，所以艺术并不是对自然的简单模仿，这与康德的观点是一致的。歌德将"对自然的简单模仿""手法"和"风格"看作艺术表现的三个层次，或前后联系的三个阶段："对自然的简单模仿"是初级阶段，是具有一定绘画能力但思想较为闭塞的艺术家所为，他们只是在刻苦研究和刻画大自然的真实面貌和个别形式，比如尼德兰画家的作品；在此基础上，较高一级的是"手法"，此时艺术家进入了一种创造性的状态，他们不再简单地模仿自然，而是对各种要素进行选择，去除非本质的东西，对自然事物进行主观的、个性化的表现；艺术发展的最高阶段是"风格"，

艺术成为一种自由而独立的创造，如古希腊艺术家和拉斐尔就是按照风格的要求来创作的。歌德的三分法虽然未能在后来的艺术史写作中被广泛采纳，但在当时却是十分重要的，他试图解决艺术创作的基本概念、术语和评价问题。

歌德对建筑艺术的认识从早期的浪漫主义有所升华。1795年，他写了《建筑艺术》一文，将建筑划分为三个发展阶段，分别达到三种目的：第一种只是满足于"当下的目的"，即最基本的功能需要的建筑，还谈不上艺术；运用自然的材料，进行简单的设计便可以达到这一目的。第二种是"较高的目的"，就是除了实用目的之外，建筑必须表现出与人们感觉相谐调的形式。在这里歌德引入了一个新颖的观点，即建筑艺术除了使人们获得视觉愉悦以外，还应该使人体产生愉快的运动感："我们在跳舞时，根据某些规则来运动，会有一种愉悦感。如果我们引导一个被蒙上眼睛的人穿过一座造得很好的房子，应该能够在他心中唤起这同样的感觉。困难而复杂的比例原理，正是在这儿发挥着作用，它可使这建筑及其不同部分具有性格。"建筑的第三种目的即"最高的目的"，是要满足人类的精神需求，"使感觉得到最高满足，并提升有教养的心灵达至惊奇与狂喜"。在这一阶段中，艺术家以"虚构的"想象力创造出更高级更精致的建筑形式，而这种想象力，并不是无节制的想入非非，而是符合大自然的法则，进行富有诗意的形式变化。在歌德心目中，建筑作为一门艺术与绘画雕塑是相通的，"当下的目的"相对于"模仿"阶段，"较高的目的"相对于"手法"阶段，"最高的目的"则相当于"风格"阶段。

在迈尔的帮助下，歌德撰文对达·芬奇的《最后的晚餐》、曼泰尼亚的《凯撒的凯旋》等进行了研究。在传记写作方面，歌德同样富有成果。他翻译了切利尼的自传，在译本前言中追溯了佛罗伦萨的美术简史，并补充了切利尼自传在1562年之后的内容。事实上，歌德原打算将切利尼的译本作为描述整个文艺复兴时代的一个起点，因为对歌德而言，重要的不是切利尼如何多才多艺，而是他的一生代表了文艺复兴这个时代：

> 对于我来说,研究切利尼大有好处,如果我不直接观察他,我就根本无法理解他。通过他自传里的那些形形色色的人物,我可以比通过那些思路最清晰的历史学家的报告更清楚地看到那整个世纪。

以切利尼这个强有力的人物为中心,向人们展现一个文化艺术的辉煌时期,这就是歌德对传记的理解。他善于在具有创造性的人物内心发现一个时代的力量,所以他若对这一时代做更详细的论述,就可以写成一部近代艺术史,作为温克尔曼古代艺术史的续篇。不过最终他没有这样做,只是留下了一些草稿和片断。

歌德的传记是一种随笔式的写法,这种特点在他于1805年发表的传记文章《温克尔曼与他的世纪》(Winckelmann und sein Jahrhundert)中以更为成熟的面貌展示出来。在歌德的笔下,温克尔曼这位文化伟人的意象浮现于当时的文化背景中。歌德将温克尔曼看作他那个时代的代表,也是整个18世纪的代表,并坦承他本人深深受益于温克尔曼。

歌德也是一位博物学家,一生致力于自然科学研究。他对色彩理论十分着迷,其目的在于解决艺术问题。在古典主义时代,人们普遍对色彩理论不关心,就此而论,歌德迷恋于这一问题便具有了更深的意义。他撰写了《色彩学》(Zur Farbenlehre, 1810)一书,通过生理学和光学研究人的色彩感知,影响了德拉克洛瓦等19世纪画家。也正是在这一时期,歌德开始了自传《诗与真》的写作,对自己一生的精神史进行清理与总结。在出版于1812年的自传第二部分第九章中,有一节题为《斯特拉斯堡大教堂》,在此文中歌德回到了当年的斯特拉斯堡,以行家的口吻令人十分信服地对其立面进行了形式分析,并回顾了自己的思想历程:

> 我发现了这座建筑的价值,它是一个挑战,便大胆地改变了迄今为止仍带贬义的"哥特式建筑风格"一词,而使用"德意志建筑"的标题来为我们的民族辩护。我毫不犹豫地向世人

披露了我的爱国思想，先是在言谈中，接着在一篇献给 D.M. 埃尔温·施泰因巴赫的短文中。

后期的歌德不仅在精神世界中经常回到斯特拉斯堡，也重新关注起哥特式建筑。当时歌德结识了科隆收藏家布瓦塞雷（Boisserée）兄弟，他们正在研究科隆主教堂的历史，编辑出版该教堂的铜版画集。歌德向公众热情宣传他们正在进行的工作，并亲自前往科隆考察了大教堂，认为它"的确堪称此种建筑风格的一流代表"，对推动科隆主教堂的最终建成起到积极的作用。

歌德长期对艺术进行研究与观察，具备杰出的艺术感知能力，而他的生花妙笔又将他对艺术的理解和感受传达给广大读者。1814 年，歌德参观了布瓦塞雷兄弟在海德堡的艺术收藏，被他们所收藏的德国与尼德兰艺术珍品所深深打动。布瓦塞雷曾说，歌德整整待了两个星期，每天早晨八点准时参观这些藏品，十分专注地观看，直到午饭时间。W. 格林（Wilhelm Grimm）曾记载了其中一次参观："歌德长时间坐在范·埃克的大幅画前，整个上午一句话也不说。后来在下午散步时，他嚷道：'我一生写了许多诗歌，有好些一般化。但范·埃克在这幅画中所做的事情，大大超过了我曾做过的一切。'"1825 年，歌德告诉他的好友埃克曼，他花了"几乎半生去观看与研究艺术作品"。

浪漫主义艺术史

尽管歌德在他的古典主义时期对浪漫主义敬而远之，但他在 1776 年到魏玛宫廷之前却曾是狂飙突进运动的旗手，他的早期名篇《论德意志建筑》正是浪漫主义的代表作。与古典主义不同，浪漫主义并非专指某种风格，而指的是一种态度，它强调的是个人以及天才在艺术创造中的作用，主张艺术中个人的自由表现和民族的独特创造，反对古典主义的权威和规则。不过古典主义与浪漫主义并非泾渭分明，有

时是交织在一起的，它们所要探寻和诉求的都是理想而非现实。

"Romantic"一词来源于中世纪传奇，即拉丁语传奇故事，那些故事以中世纪骑士制度为理想，具有丰富的想象力。所以18世纪末19世纪初欧洲的哥特式复兴运动，便被看作浪漫主义的主要表现形式之一。哥特式复兴最早出现于英国，因为哥特式传统自文艺复兴以来在英国一直未曾中断，从18世纪上半叶开始，新哥特式建筑兴起，与帕拉第奥主义、如画式风景园林以及中国建筑与园林的时尚平行。兰利（Batty Langley，1696—1751）是早期哥特式复兴的代表，他的哥特式设计以及所编印的无数建筑图样书，影响很大。在1741—1742年间，兰利出版了《修复与改良的古代建筑》（*Ancient Architecture Restored, and Improved*），试图为哥特式建筑寻求一种像古典柱式那样的比例体系和结构逻辑，甚至还提出了五种"哥特式柱式"的概念。这种荒唐的套用，立即招来了沃波尔等人的批评。

沃波尔（Horace Walpole，1717—1797）是英国哥特式复兴运动中的关键人物，他首次将哥特式运用于民用建筑，即自己位于伦敦附近特威克纳姆的一座城堡——草莓山庄（始建于1750年）。沃波尔创造并引领了一种时尚，预示着后来英国浪漫主义的态度。就在温克尔曼的《古代艺术史》出版的前后几年中，沃波尔在英国出版了一系列关于中世纪的著作。在《绘画中的轶事》（*Anecdotes in Painting*，1762）中，他重新评价了中世纪哥特式；3年后他出版了小说《奥特南多的城堡》（*The Castle*

埃卡特（John Giles Eccar-dt）:《沃波尔肖像》，1754年，布面油画，39.4厘米×31.8厘米，伦敦国立肖像画美术馆藏

草莓山庄东南立面，沃尔波等设计，伦敦特威克纳姆，1749—1776年

of Otranto），副题为"一个哥特式故事"（*A Gothic Story*），此书大大扩展和传播了"哥特式"这一术语的含义。在英国兴起的中世纪主义，与温克尔曼和凯吕斯所倡导的希腊风格针锋相对，哥特式艺术通过浪漫主义者的作品传向欧洲大陆，成为欧洲浪漫主义运动的触媒。

德国的狂飙突进运动进一步发展了这种观念，其精神先驱、素有"北方智者"之称的哈曼（Johann Georg Hamann，1730—1788）起而反对德国启蒙主义的理性观念。他对于艺术与诗歌的看法集中体现于他的天才中心论，将作为创造者的人与创造世界的神进行类比，赋予天才新的精神道德品质以及神性的光环。哈曼认为，艺术天才完全独立于既定的法则，他们拥有深刻的感情和首创性，这使人想起康德《判断力批判》中阐述的观念。这些理解与他对"神性"的理解是分不开的，带有浓厚的基督教信仰的色彩。

赫尔德（Johann Gottfried Herder，1744—1803）早期受到哈曼的支配性影响，但后来走上了独立的、具有创造性的学术道路，提出了一种历史进化的概念，为当时的人们广为接受。他的论文《造型艺术》（*Plastik*）出版于1778年，试图修正温克尔曼的历史观点。如果说温克尔曼提出了一个可容纳艺术史与艺术理论个别要素的框架，那么赫尔德便试图从特定的民族身份出发，构建一部文化通史。赫尔德认识到，文化在不同国家、不同民族都有其自身的现实性和内在的历史法则，仅仅将埃及文化和埃特鲁里亚文化作为希腊文化的陪衬并对它们进行否定，是一种肤浅的做法，应该分别对它们进行研究。他提出要将艺术史视为历史，而不是一种无生命的结构，并要通过各民族的文学与艺术遗存，来揭示温克尔曼尚未探索的所有东西。

作家海因泽（Wilhelm Heinse，1746—1803）虽然十分尊重温克尔曼，但也反对温克尔曼将古代理想化的做法，不同意他提出的只有模仿希腊艺术与文化才能改良现代社会的观点。在与温克尔曼针锋相对的论争中，海因泽还提出希腊人并非在所有方面都擅长，比如风景画就是古不如今。1776—1777年间，在诗人维兰德（Christoph Martin Wieland，1733—1813）主办的《德意志信使报》（*Teutscher Merkur*）上，海因泽

发表了《来自杜塞尔多夫名画陈列馆的书简》，以大量篇幅谈论该馆收藏的鲁本斯杰作。尽管这些书信是匆匆草就的，但表明海因泽具有非常坚实的艺术史知识。他的口号是："艺术是全人类的，不是希腊的。"

德国浪漫主义最重要的作家之一瓦肯罗德（Wilhelm Heinrich Wackenroder，1773—1798）曾写过不少艺术家的生平轶事，如丢勒、莱奥纳尔多、米开朗琪罗、拉斐尔等等，这些故事充满热情洋溢的审美情感，使人相信完美的艺术如奇迹般创造而成，它构成了一个道德、美学和宗教的整体。后来瓦肯罗德按照朋友蒂克（Ludwig Tieck，1773—1853）的意见，在1797年将这些文章汇集出版，题为《一个热爱艺术的修士的内心倾诉》（*Herzensergiessungen eines Kunstliebenden Klosterbruders*），此书立即成为浪漫主义运动的宣言。一年后瓦肯罗德去世，蒂克发表了《关于艺术的遐想》（*Phantasien über die Kunst*，1799）作为该书的续篇。瓦肯罗德直接参与了有关当代艺术问题的最重要的争论，他与瓦萨里等人背道而驰，将丢勒奉为典范性的艺术家和德意志传统的伟大继承者，在这种传统中渗透着中世纪的精神气质。丢勒正是瓦肯罗德为了他的时代和民族所热切寻求的艺术天才。瓦肯罗德为求得支持，还借助于歌德早期斯特拉斯堡的文章，但那时歌德本人已经在以反思的眼光来看待自己的旧作了。

进一步阅读

康德：《判断力批判》，邓晓芒译，杨祖陶校，北京：人民出版社，2017年。

黑格尔：《美学》，朱光潜译，北京：商务印书馆，1979—1981年。

贡布里希：《艺术史之父：读 G. W. F. 黑格尔（1770—1831）的〈美学讲演录〉》，收入贡布里希：《敬献集——西方文化传统的解释者》，杨思梁、徐一维译，南宁：广西美术出版社，2016年，第59—76页。

韦措尔特：《歌德与德国艺术科学》，洪天富译，载《新美术》，

2005 年第 2 期，第 4—23 页。

歌德：《歌德论文学艺术》，范大灿、安书祉、黄燎宇等译，上海：上海人民出版社，2017 年。

歌德：《论德意志建筑》，收入范景中主编：《美术史的形状》第 I 卷，傅新生、李本正译，第 147—156 页，杭州：中国美术学院出版社，2003 年。

陈平：《歌德与建筑艺术（附歌德的四篇建筑论文）》，载《新美术》，2007 年第 6 期，第 55—70 页。

赫尔德：《赫尔德美学文选》，张玉能译，上海：同济大学出版社，2007 年。

瓦肯罗德：《一个热爱艺术的修士的内心倾诉》，谷裕译，北京：商务印书馆，2016 年。

第六章

鲁莫尔、柏林学派和布克哈特

> 关于一个时代,艺术作品所能带给我们的感觉要远比从阅读编年史、档案,甚至文学中得来的更为明确、欢乐,这是一个普遍现象。
>
> ——赫伊津哈《中世纪的衰落》

19世纪初叶,历史研究在德国倍受尊崇。崇尚历史主义理想的学者,表现出对于往昔事物的热爱,强调独一无二的民族与时代特色。在艺术研究领域内有两种历史主义,一种注重个别事实的研究,如德国独立学者鲁莫尔所开创的方法,强调的是非连续的事实集合,以及对单件作品的批判性考察,这种方法推动了柏林学派艺术鉴定的发展;另一种是黑格尔的普遍历史模式在艺术史中的运用,如艺术从古埃及到当代的历史发展,从象征型发展到古典型再走向浪漫型,其背后的动力由"绝对精神"换成了"时代精神"和"民族精神"。这在柏林学派艺术史家施纳泽的著作中体现得最为明显,而伟大的文化史家布克哈特则不相信这种历史决定论的神话,他对于意大利文艺复兴的研究,为艺术史打开了一个崭新的天地。

鲁莫尔与帕萨万

鲁莫尔（Karl Friedrich von Rumohr，1785—1843）对于艺术史发展的重要意义，他同时代的人便已知晓。我们对鲁莫尔生平事迹了解不多，只知道他在20岁时便和蒂克一起前往罗马考察艺术，在那里结识了斯塔埃尔夫人、施莱格尔及洪堡兄弟等文化名流。在后来的研究生涯中，他在意大利居住了很长时间，往返于罗马与托斯卡纳地区。他还先后在柏林、德累斯顿和哥本哈根博物馆做研究。广泛的旅行使他获得了广阔的视野，而长期专注于具体的艺术作品，又使他具有了敏锐的鉴赏眼光。

鲁莫尔（1785—1843）

鲁莫尔多才多艺，写过烹饪和礼仪方面的书，还广泛搜集艺术家的素描和版画，如伦勃朗、博斯和普桑的铜版画，自己也动手画画。鲁莫尔对于当代的艺术理论、美学和哲学敬而远之，全身心投入技术与原始文献研究，将注意力集中于具体的作品，讲求研究的精确性，这是前所未有的。鲁莫尔是西方第一个奉行客观原则的艺术批评家，主张以同一个标准衡量过去与现在的艺术作品，这就使他免受当代各种狂热的理论思潮，尤其是浪漫主义的影响。在鲁莫尔看来，科学方法的客观标准只有在研究者主观情感得到控制时才能获得。

鲁莫尔的三卷本《意大利研究》（*Italienische Forschungen*，1827—1831）标志着艺术史写作的一个转折点，为艺术史奠定了文献学的基础。他原打算翻译瓦萨里的《名人传》，但在工作过程中他发现了一套解释文艺复兴艺术的新方法，也发现了瓦萨里书中的一些错误。所以他另起炉灶重做研究，将文献考据、作品鉴赏结合起来，这使得他的著作成为自温克尔曼以来第一部基于早期文献的艺术史。

鲁莫尔在书中赞扬了吉贝尔蒂、瓦萨里、兰齐等人的方法，但与他们不同的是，鲁莫尔试图寻求一种客观标准，寻求能够被证实的事实。在此书的长篇导论中，鲁莫尔希望采取介于温克尔曼理想主义和谢林浪漫主义之间的中间道路，将"风格"的性质界定为"艺术家成功地适应材料的内在要求"，这与黑格尔在美学讲座中所阐述的唯心主义观念是

水火不容的。在此书的第三卷中有一篇长论文《论中世纪建筑学派的共同起源》，这是对意大利中世纪建筑的第一次真正的历史研究，大大早于法国历史学家于19世纪中叶做的同类研究。鲁莫尔强调了希腊罗马传统的延续性，追溯到东罗马帝国的拜占庭学派，认为从希腊梁柱体系到罗马拱券体系不是由于艺术或技术的衰退，而是由于气候、材料、建筑新类型和新需求所导致的。

黑格尔认为艺术是理念的感性显现，而鲁莫尔则认为艺术是与概念完全不同的东西，它不是通过概念来进行思考的，而是将事物的形象直观地呈现于人类的心灵。面对原作进行研究，强调直观的重要性，是鲁莫尔艺术史方法的新颖之处。柏林老博物馆绘画部主任瓦根曾这样写道："在所有德国艺术家与艺术鉴赏家中形成了这样一个共识，就学术的深度和敏锐的知觉而言，没有人可与他相比，所以他的著作代表了现代绘画专业批评的最高水平。"

比鲁莫尔小两岁的艺术史家、博物馆馆长帕萨万（Johann David Passavant，1787—1861）在文献研究和作品鉴定方面也做出了卓越的贡献，不过他的主要著作属于浪漫主义的文学传统。帕萨万早年在他的家乡学习从商，1809年来到巴黎，数年后弃商进入古典主义画坛领袖格罗斯（Antoine-Jean Gros，1771—1835）的画室学习绘画，后前往罗马跟从拿撒勒画派的画家学画。不过帕萨万对于理论有着浓厚的兴趣，终身为艺术期刊《艺术杂志》（Die Kunstblatt）撰写文章。1824年，他返回法兰克福，并周游比利时、西班牙和英国收集材料，投入艺术史研究，其成果是《英格兰与比利时艺术之旅》（Kunstreise durch England und Belgien，1833），而他的传记作品《乌尔比诺的拉斐尔》（Rafael von Urbino，1839）是基于文献研究的范例。1840年，帕萨万被任命为法兰克福国立艺术研究院的收藏主管，收集并展出重要的版画与素描收藏品，并从事教学。从1850年往后，他在《德意志艺术杂志》（Deutsche Kunstblatt）上发表文章，并曾与卡瓦尔卡塞莱和瓦根等专家一道为利物浦市立美术馆编制藏品目录，这是伊斯特莱克爵士（Sir Charles Lock Eastlake，1793—1865）

帕萨万：《自画像》，1818年，布面油画，45厘米×31.6厘米，美因河畔法兰克福施塔德尔博物馆藏

所委托的任务，这位画家与学者从 1855 年开始成为伦敦国立美术馆的首任馆长。

在艺术史写作方面，帕萨万在艺术家学术传记、审美旅行见闻和艺术史入门三个方面，为 19 世纪和 20 世纪的艺术史研究开辟了道路。他的拉斐尔传记利用了拿撒勒派的美学观念以及文献档案，而他的《英格兰与比利时艺术之旅》则受到普通读者的欢迎，被译为英文广泛传播。数年之后，瓦根以帕萨万的艺术之旅著作为典范，撰写了《英格兰与巴黎的艺术作品与艺术家》。

库格勒与柏林艺术史学派

黑格尔与鲁莫尔是两种艺术史观念的发言人，他们长期与柏林这座城市有着密切的联系。他们的追随者致力于将这两种理论综合起来，这是很自然的事。在 19 世纪初，柏林取代魏玛而成为德国文化发展的中心，施莱格尔兄弟、施莱尔马赫、谢林、费希特、黑格尔，以及洪堡兄弟等诗人和学者都先后在这个大城市活动，而柏林美术学院、建筑学院和博物馆则成为艺术问题讨论的中心。在这样的背景下，柏林艺术史学派应运而生。

柏林艺术史学派的中心人物是库格勒（Franz Kugler，1808—1858），他不仅是艺术史家，也是抒情诗人和剧作家。库格勒出生于斯特丁（Stettin），早年到柏林上大学，专注于文学、音乐和视觉艺术。在海德堡做短期停留之后，库格勒于 1827 年返回柏林，进入建筑学院学习建筑，同时在柏林大学听课。1831 年，库格勒取得了博士学位，3 年后被聘为美术学院的艺术史教授。1843 年，库格勒又被任命为文化部普鲁士艺术事务局的负责人。作为一名政府文化官员，他的职责是处理有关艺术的日常事务，调查艺术在社会生活中的地位和作用，以及艺术家与艺术协会之间的关系。

库格勒是位博学的艺术史家，他既能把握宏观的艺术史，又能对

作品细节进行深入的研究。他的学生布克哈特评价他是"一个高贵的人，目光深远，远远超出了艺术史的地平线"。他在腓特烈大街上的寓所成了柏林的一个文化与精神中心，作家和艺术家络绎不绝，后来布克哈特也是这里的常客。同时，库格勒还是一位不知疲倦的学者，他将艺术史写作与繁忙的社会活动有机结合起来。他的两卷本《绘画手册》（Handbuch der Malerei）出版于1837年，属于初期阶段艺术通史著作，尝试着对古今各个时期的绘画进行综合性描述，他将这称为"剪刀加糨糊"的工作。此书虽带有较多的主观色彩，但在当时却为人们呈现了绘画艺术的历史全景图，颇具权威性。几年之后，库格勒的另一著作《艺术史手册》（Handbuch der Kunstgeschichte，1842）出版，那时他才34岁。在此书中，他将整个艺术史划分为三个部分，从古代一直写到他所处的时代。同年，库格勒还发表了关于其朋友欣克尔的建筑作品专论。在1853—1854年间，他出版了3卷本的《艺术史研究论集》（Kleine Schriften und Studien zur Kunstgeschichte），并将此书题献给布克哈特。

库格勒还是第一位视野超越欧洲范围的艺术史家，这反映了亚历山大·冯·洪堡的影响，他们彼此十分熟悉。不过，库格勒对欧洲中世纪最感兴趣，最早使用了像"加洛林艺术"和"奥托艺术"这样的艺术史术语，并对两者的艺术特征进行了初步的界定，指出了它们之间的联系。另一方面，他认为文艺复兴艺术并不重要，只是一种派生性的艺术。他的杰出的学生布克哈特后来对《艺术史手册》一书中关于文艺复兴的观念进行了修改，并出了修订版，使之更易为英语国家的人所接受。

瓦根（Gustav Friedrich Waagen，1794—1868）在实践经验的领域促使柏林艺术史学派得以形成。瓦根是洪堡的同乡，父亲是一位画家，浪漫派诗人蒂克是他的长辈亲戚。他早年投身于反对拿破仑的战争，战后在布雷斯劳学习，接着便投入艺术史研究。28岁那年他初试锋芒，出版了一本小册子《论范·埃克兄弟》（Über Hubert und Johann van Eyck，1822），立即引起人们的关注。虽然书中某些观点

克瑙斯（Ludwig Knaus）:《瓦根肖像》（局部），1855年，布面油画，54厘米×40厘米，柏林老国立美术馆（Alte Nationalgalerie）藏

具有时代局限性，但他清楚地认识到范·埃克的划时代意义。后来在鲁莫尔的支持下，瓦根于 1832 年被任命为新建成的柏林老博物馆的馆长。

在 1837—1839 年间，瓦根出版了《英格兰与巴黎的艺术作品与艺术家》(*Kunstwerke und Künstler in England und Paris*)，这是他去英格兰与巴黎考察艺术的成果，而这成为之后一个大项目——《大不列颠艺术珍宝》(*The Treasures of Art in Great Britain*) 的基础，此书在 1854—1857 年间被译成英文于伦敦出版。此书是以旅行日记的形式写成的，记载了英国私人艺术作品收藏与鉴定的情况，提到了成千上万件艺术作品。所以瓦根在英国享有极高的声誉，他不止一次面对英国国会下议院特别委员会，就普及艺术教育、美术馆政策以及艺术品保护等问题陈述自己的观点。他主张美术馆应"教育公众的眼睛"，要以艺术史的方式精心布展，并辅以简短的手册和讲座。更值得一提的是，他提出所有美术馆都应该在星期天开放，以便工人参观。

瓦根曾周游欧洲各大中心城市，拥有广泛的视觉经验，被公认为艺术品鉴定方面的权威。瓦根的主要贡献在于他使得柏林美术馆的收藏得以扩大，同时还编制了大量藏品目录。他的其他主要著作还有《德国与尼德兰绘画手册》(*Handbuch der deutschen und niederländischen Malschulen*, 1862)，以及论鲁本斯、曼特尼亚、西尼奥雷利等艺术家的论文。1844 年，瓦根被聘为柏林大学艺术史教授，这意味着艺术史学科在德国大学中的成立。

柏林学派的第三位主要人物是霍托 (Heinrich Gustav Hotho, 1802—1873)，他是柏林当地人。虽然霍托在柏林博物馆界是个颇为活跃的人物，但并没有实践的背景，只是接受过黑格尔哲学的训练，曾编辑了黑格尔于 1818 年在海德堡的美学演讲。正像当时其他艺术史家一样，霍托的兴趣并不局限于艺术史，他曾写过一本关于柏林音乐生活的书，也写过悲剧，还在大学里讲授德国古典主义文学。他在第一本著作《试论生活与艺术》(*Vorstudien für Leben und Kunst*, 1835) 出版之后，便承认自己更适合于论述"艺术作品的内在特征"等较为抽象的问题，

施纳泽(1798—1875)

而不擅长作专业性的"历史或美学论文"。他 1842—1843 年间出版的《德国与尼德兰绘画史》(Geschichte der deutschen und niederländischen Malerei)一书,就是将黑格尔体系运用于艺术史的一个尝试。所以,霍托在柏林艺术史学派中所发挥的作用主要集中于美学方面,也就是说,艺术史对他而言是一门哲学学科。由于缺少艺术实践方面的专业知识,布克哈特在 1847 年写给欣克尔的一封信中认为,霍托没有感觉,徒有热情。

柏林艺术史学派的另一位艺术史家施纳泽(Karl Schnaase,1798—1875)像霍托一样,先前也没有从事艺术研究的背景,而且深受黑格尔主义影响,主要兴趣在于艺术哲学和艺术宗教学,对于实践性的艺术鉴定与艺术批评并不在行。施纳泽的主要职业是法律,艺术史是他的终身爱好,所以他一直被看作艺术史的圈外人士。不过,虽然不是一位职业艺术史家,但他撰写的 8 卷本《造型艺术史》(Die Geschichte der bildenden Künste)还是成为艺术史的经典著作。

施纳泽出生于当泽(Danzig),早年在柏林大学学习法律,曾在海德堡听过黑格尔的讲座,之后便在思想上追随这位哲学家,将其宏大的视野、个别与一般相综合的方法视为史学实践的典范。在 1826—1827 年间,施纳泽到意大利旅行,他曾雄心勃勃地写道:"我要按编年顺序来写意大利艺术史,再对我所能接触到的作品进行考察并记录下来,将它们全都纳入一种宏观的视野之中。"1829 年,施纳泽当上了杜塞尔多夫博物馆馆长,后来成为该城艺术联合会书记和美术学院院务会的成员,还经常到波恩去拜访建筑师欣克尔。1830 年,施纳泽旅行途经荷兰,这次旅行的成果是他的《尼德兰书简》(Niederländische Briefe,1834)。尽管这些书信属于浪漫主义旅行文学的范围,但还是较为客观地记述了当地的艺术作品。

在杜塞尔多夫,施纳泽精心构思了他的视觉艺术史写作计划。但当他确定了写作大纲并与一个出版商签过约后,库格勒的《艺术史手册》第一卷出版了。施纳泽陷入了进退两难的境地,因为他知道库格勒是技术问题的权威,所以几乎完全丧失了信心。尽管如此,施纳泽还是将自

己的工作继续了下去。他的著作《造型艺术史》第一卷最终在柏林出版，题献给他的竞争对手，以示尊敬。这两套百科全书式的艺术史在当时起到了相辅相成的作用：一套是偏向技术与实践的艺术史，一套是哲学性的艺术史，带有文化史的倾向。

1848年，施纳泽被调往柏林高等上诉法院，这期间他完成了《造型艺术史》的第五卷。至此，施纳泽在人们眼中已不再是一个圈外人士，而被公认为优秀的艺术史家。他在波恩大学获得了荣誉博士学位，并被巴伐利亚国王马克斯（King Max of Bavaria）授予马克西米利安骑士团勋章，还成了柏林美术学院的荣誉会员。施纳泽于1875年在魏斯巴登去世，他的《造型艺术史》写了21年，最终还是没有完成，只写到了中世纪末。而布克哈特则开辟了文艺复兴研究的新天地。

布克哈特

在19世纪浓重的历史主义氛围中，伟大的文化史家布克哈特一反黑格尔的历史决定论和艺术通史中概念化的历史叙事，使艺术史家重新注意到艺术与文化的普遍联系，同时也使这一学科的羽翼丰满起来。

布克哈特（Jakob Burckhardt，1818—1897）出生于瑞士巴塞尔一个牧师家庭，从小就经历了一个由于现代工业社会的兴起和民族主义的扩张而日益改变着的世界，同时也深受洪堡新人文主义理想的影响。布克哈特最初学的是神学，但他却对宗教不感兴趣。他21岁到柏林大学求学，学习历史学与哲学。他选修了库格勒的艺术史课程，同时师从史学大师兰克（Leopold von Ranke，1795—1886）学习历史，其中有一个学期他去了波恩，那时波恩是德国浪漫主义的中心。

布克哈特（1818—1897）

在巴塞尔取得学位之后，布克哈特为《科隆日报》副刊撰写评论文章，有时也为巴塞尔的报刊写政论。作为一位作家和文学评论家，布克哈特对于语言具有高度的感觉力，不断地锤炼自己的文体。在完成

学业之后,他出版了一本小书《比利时艺术作品》(*Die Kunstwerke der belgischen Städte*),这是他在波恩夏季学期之后去比利时旅行时撰写的,其体例完全是按照传统的浪漫主义旅行书简形式抒写个人印象,描述具体的艺术作品。不过书中表现出一种独具特色的新倾向,即着眼于形式关系,关注个别作品的内在结构。4年之后,他修订了库格勒的《艺术史手册》,去除了当时德国知识界流行的一些浪漫主义观念,如艺术是一种公众精神的表现,德国是希腊真正的继承者;罗马艺术和意大利文艺复兴艺术是派生的和第二位的,等等。

1844年,布克哈特成为巴塞尔大学的一名讲师,开设了建筑史课程。后来他前往意大利旅行,并于1848年回巴塞尔大学任教。1852年,他出版了长篇著作《君士坦丁大帝时代》(*Die Zeit Konstantins des Grossen*),但一年后在巴塞尔大学的重组过程中,布克哈特失去了教师的职位。这对他是一个打击,也迫使他以一名自由作家的身份谋求生计。虽然今天看来失业未尝不是一件好事,因为这直接促使他写下了里程碑式的著作《古物指南》(*Der Cicerone*, 1854)。这是一本厚达千页的小开本著作,以意大利艺术游览指南的形式写成,分为建筑、雕刻与绘画各篇,但实际上是一本艺术史,也是他第一次着手解决"成体系的艺术史"问题。正如他后来所说,其目标是要将那种"作为艺术家历史的混乱的艺术史",转变为从历史和地理角度对风格进行分析的艺术史。尤其是他提出了一个新的观点:意大利艺术是古代晚期艺术的延续,它并不是对古代的模仿,而是一个崭新世界自发的创造力量与古代古典规范之间的一种张力的产物。此书出版之后立即成了畅销书,库格勒等人对它倍加赞赏,后来又经人修订,成了欧洲无数旅行者的指南书。布克哈特因此而名声大振,被苏黎世新成立的瑞士高等技术学校聘为艺术史教授,讲授古代艺术、基督教艺术和文艺复兴建筑三门课程。

1858年,布克哈特应邀返回巴塞尔大学,被聘为历史学教授,不过他仍然每年都开设艺术史课程,一直持续到1886年,这一年他成为该校新设立的艺术史教席的首任教授。在此期间,他撰写了代表作《意大利文艺复兴时期的文化》(*Cultur der Renaissance in Italien*, 1860)

布克哈特:《古物指南》扉页

一书。几年之后，他出版了《新建筑史》(*Geschichte der neueren Baukunst*，1867)，此书作为库格勒《建筑史》的第四卷，书中的材料即是原先准备写入《意大利文艺复兴时期的文化》的内容。在这本书中，他描绘了建筑发展的大轮廓，并打算继续写绘画与雕刻，但这一计划未能实现。在此之后，布克哈特专心于教学，未出版过新书，因为他抱有这样一个新人文主义的信念：历史研究必须首先对教育做出贡献。所以，他十分乐于为非专业的大众开办讲座，为了准备这些演讲，他花费了大量的时间和精力，并为布罗克豪斯百科全书的第九版撰写了好几百个艺术史词条。

布克哈特后半生一直住在巴塞尔，甚至拒绝了去柏林大学接替兰克教授职位的机会。

作为文化史的艺术史

作为一位历史学家，布克哈特的著述正如他的授课一样，大都是关于艺术史的内容。他对文艺复兴的研究，强调的也是文化与艺术方面：他敏锐地发现文艺复兴时一种世俗的世界观的出现，导致人们产生一种具体而现实的感受和一种新的个体的艺术自觉，也导致了艺术自律性的进步。布克哈特是一位伟大的文化史家，那么，什么是文化史？过去，历史在人们的眼中就是列国志或政治史，诸如国家的兴起、发展和衰亡，政治军事活动家的功绩和各党派的兴衰，这些构成了历史的主要内容。但我们知道，历史除了政治与军事以外，还有其他极其丰富的内容，如自然环境、经济状况、思想观念、科学技术、文学艺术、宗教哲学、物质生活条件、风俗惯例等。这些同样应成为历史学家关注的内容，而这些内容就构成了视野广阔的文化史。

文化史的兴起反映了历史学家试图全面深入观察社会生活，多维度解释历史的兴趣。它的创立者是启蒙运动中的大学者伏尔泰（Voltaire，1694—1778），他的《路易十四时代》（1751）是一部描述一个民族全面

生活的著作，而他的《风俗论》（1756）则被视为第一部文化史。在伏尔泰之后，文化史在德国得到发展，但研究者一般都像伏尔泰一样，只局限于对本国社会生活进行观察与论述。到了布克哈特那里，文化史达到了一个新的高峰——他极其敏锐地注意到了文明的其他方面，并将目光转向了欧洲南方地区。

这种文化史的视野反映在布克哈特于1852年出版的《君士坦丁大帝时代》中。该书研究的是当时人们尚一无所知的史学领域，他要再造公元4世纪的时代气氛，描绘出这个时代人们的心理状态。布克哈特全面考察了罗马帝国晚期的政治与大都市生活，涉及异教、新柏拉图主义、秘密的宗教仪式、对基督教徒的迫害，以及教会与国家的关系等多方面的内容。经过研究，布克哈特得出结论：旧世界既不是被蛮族毁灭的，也不是被基督教破坏的，而是被它本身破坏的。这种观点在西方一直延续至今。

布克哈特文化史的主要代表作是《意大利文艺复兴时期的文化》，此书出版时他42岁，在巴塞尔大学任历史学教授。虽然并没有直接描写艺术与建筑，但正如之前出版的《君士坦丁大帝时代》一样，布克哈特此书的主要任务是重构文艺复兴时代的精神与道德气氛，为研究文艺复兴艺术提供一个大背景。我们只要看一看布哈克特书中的内容分布便可明白这一点。

在第一篇《作为一种艺术工作的国家》里，布克哈特讨论了文艺复兴时期意大利的政治形势。虽然他仍将政治作为社会的基础，但与传统史学不同的是，他所讨论的并非政治事件而是政治制度。布克哈特指出，14、15世纪意大利四分五裂的状态，是教皇与霍亨斯陶芬家族争夺意大利统治权的结果。由于斗争剧烈，各国统治者必须具有老谋深算的政治策略，所以政治才成为一种"艺术"。他对文艺复兴时期意大利的小国家进行分类考察，指出它们正是文艺复兴新文化赖以产生的社会基础。第二篇是《个人的发展》，布克哈特提出了一个新的论点：个人主义是人文主义的基础。在第一章中，他有一段关于个性经过漫长中世纪沉睡而觉醒的文字：

在中世纪，人类意识的两方面——内心自省和外界观察都一样，一直是在一层共同的面纱之下，处于睡眠或者半醒状态。这层面纱是由信仰、幻觉和幼稚的偏见织成的，透过它向外看，世界和历史都罩上了一层奇特的色彩。人类只是作为一个种族、民族、党派、家族或社团的一员——只是通过某些一般的范畴，而意识到自己。在意大利，这层纱幕最先烟消云散；对于国家和这个世界上的一切事物做客观的处理和考虑成为可能。同时，主观方面也相应地强调表现了它自己；人成为精神的个体。

布克哈特认为，但丁的《神曲》中最早表现出这样一种新的世界观，他还列举了达·芬奇的先驱者阿尔贝蒂在各个方面的惊人才能作为例证。在第三篇《古典文化的复兴》中，布克哈特纠正了以"古典的再生"来概括文艺复兴的传统看法，认为意大利人将古典的复兴与创造性天才结合起来，才引发了文艺的复兴，他强调说这是"本书主要论点之一"。在第四篇《世界的发现和人的发现》中，他又提出了一个新的论点，即意大利人在取得了航海事业和自然科学成就的同时，还发现了人自己，尤其是对于自然美的欣赏，在此前的欧洲文学和艺术中是不存在的，而彼得拉克是最早明白并表示自然美对自己产生影响的人，因此布克哈特认为彼得拉克是真正意义上的最早的近代人之一。第五篇《社交与节日庆典》中，布克哈特分析了意大利的"阶级的融合"状态，指出它是近代欧洲最早出现文明生活习惯的国家，那里的人们讲究礼貌、衣服整洁、举止优雅、善于辞令。在最后一篇《道德和宗教》中，布克哈特指出了意大利文艺复兴的阴暗面。他引用了马基雅维利的一句名言："我们意大利人较其他国家的人更不信奉宗教，更腐败，因为教会和它的代表给我们树立了最坏的榜样。"但布克哈特又举出了更重要的原因，即个人主义极端发展，旧道德标准已经不能再维系人心，而新的标准尚未树立起来，在这样一个历史时期，出现混乱是不可避免的。尽管如此，文艺复兴达到了当时文化的最高峰，它辉煌的艺术境界是此前的中世纪所不能相比的。

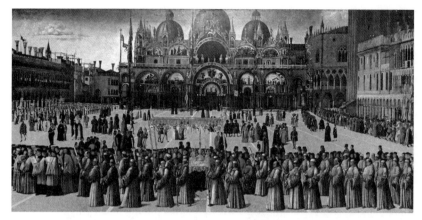

真蒂莱·贝利尼:《圣马可广场上的行进队列》,布上蛋彩及油彩,367厘米×745厘米,威尼斯美术学院美术馆藏

这六个方面,构成了文艺复兴时代意大利社会生活的全景图,也是人文主义文学艺术所产生的土壤。过去没有一个历史学家有如此大的魄力,论述涉及社会生活的方方面面,敏锐地抓住并解释一个时代的心理,描绘一个时代的肖像。实际上,布克哈特创造了被称为"文艺复兴"的这样一个时期。与布克哈特几乎同时,欧洲已出现了一些论述文艺复兴的著作,如米什莱(Jules Michelet,1798—1874)的《法兰西的历史》(*Histoire de France*,1833—1867),以及福格特(G. Voigt)的《古典知识的复兴》(*The Revival of Classical Knowledge*,1859),但布克哈特综合了现有的材料,对这一时期提出了一种新的理解。

布克哈特并没有立即为时人所理解,此书在首版18个月之后只卖出200册。不过他关于文艺复兴的观念最终还是被人们广泛接受,其影响一直持续到20世纪,成为史学界研究意大利文艺复兴的出发点,对后来艺术史的写作产生深远的影响,至今仍是研究意大利文艺复兴艺术史的必读书。

就在温克尔曼的《希腊绘画雕刻沉思录》出版一个世纪之后,布克哈特以论述个别艺术作品的崭新方法,为艺术史创造了一个新的时代。同时,他也创造了一个新的知识领域,一种新的艺术地形图:在19世纪的智性氛围中,他为意大利做了温克尔曼曾为希腊所做的事情。温克尔曼的《古代艺术史》是布克哈特所喜爱的书,这本书的目标是要从一大堆毫无系统的材料出发,对艺术史获得一种全新的理解。换句话说,

他是要从一大堆"艺术家传记的垃圾中"创造出"一种纯粹的风格与形式的历史"。像温克尔曼一样，布克哈特超越了个别艺术家的历史，寻求发现一种重要的形式法则，这种形式法则可简化为清晰而简单的图式。作为一位历史学家，布克哈特的写作特色是以一种交叉性的、非历时性的历史分析模式，取代传统的叙事或历时性的描述。同样，他所偏爱的文化史与他将艺术史写成"无名的历史"而非艺术家个人的历史是相一致的。

就艺术史研究方法而言，布克哈特反对拼命挖掘材料的做法。他虽然像库格勒一样采用了黑格尔的世界史分期，但拒绝历史进步的观念，也不相信"艺术是普遍精神的表现"一类的神话。他关注的是一个时期的艺术与另一个时期的艺术之间的区别，以及特定风格和形式反映其文化特色的方式。这就要求从艺术的内部寻找艺术史自身的发展规律，这种规律并不一定与政治史的发展相吻合。

早在1839—1840年间，布克哈特就区分出了"艺术史的两条道路，要么成为文化史的侍女，要么从美的圈子中摆脱出来，利用文化史来提高对于艺术作品的理解力"。作为一位艺术史家，他强调的是"风格的历史，即艺术中美的表达方式的历史"。这意味着要从艺术自身的传统、问题和内在发展来说明每一种艺术形式；也表明在不同的艺术家或画派手中，特定的艺术或建筑任务是如何找寻到不同解决方案的。他将这种艺术史方法称作"根据任务来研究的艺术史"（history of art according to tasks）。尽管就艺术史写作而言，布克哈特不如他的学生沃尔夫林那么多产，但他关注风格与形式的研究，提出了诸如"有机风格""空间风格"等形式范畴，质疑传统的生物循环论观念，即一种艺术传统的后期阶段必然是衰落。他对古代晚期和巴洛克艺术的重新认识等，都对艺术史的写作产生重大的影响。布克哈特的古典主义并不是学院派的古典主义，他赞赏力量与创造，即便它危及了标志着古典艺术最高成就的"静穆与单纯"的状态。

进一步阅读

鲁莫尔:《意大利研究》第 1 卷(*Italienische Forschungen*, Theil 1, Adamant Media Corporation, 2005)。

鲁莫尔:《意大利研究》第 2、3 卷(*Italienische Forschungen*, Theil 2. Theil 3, Adamant Media Corporation, 2005)。

布克哈特:《古物指南》(*Der Cicerone: Eine Anleitung zum Genuß der Kunstwerke Italiens*, e-artnow, 2014)。

布克哈特:《意大利文艺复兴时期的文化》,何新译,北京:商务印书馆,1979 年。

布克哈特:《君士坦丁大帝时代》,宋立宏、熊莹、卢彦名译,宋立宏审校,上海:上海三联书店,2017 年。

布克哈特:《希腊人和希腊文明》,王大庆译,上海:上海人民出版社,2012 年。

布克哈特:《世界历史沉思录》,金寿福译,北京:北京大学出版社,2007 年。

布克哈特:《历史讲稿》,刘北成、刘研译,北京:生活·读书·新知三联书店,2014 年。

第七章

19 世纪的艺术批评

> 艺术史与艺术批评发现自己存在的理由就是对同时代艺术做出评价。甚至在人们研究往日的艺术之时，对它的判断也总是与现时的艺术有关。
>
> ——文杜里《艺术批评史》

自从文艺复兴以来，欧洲的作家和诗人就追随着视觉艺术的发展，以独特而敏锐的视角分析和阐释艺术作品，如我们所提及的但丁、彼得拉克、狄德罗、歌德等人的艺术评论，都对艺术史观念产生了重要影响。在 19 世纪的艺术之都巴黎，作家们更是热衷于以诗的想象来揭示当时还不为世人感知的视觉图像。巴尔扎克关注"人间喜剧"中的艺术生活和艺术家；雨果在《巴黎圣母院》中将建筑比喻为人类历史的一本大书；梅里美成了法国文物保护的开拓者，因为他将维奥莱-勒-迪克（Viollet-le-Duc）引入了哥特式建筑的研究与修复领域；波德莱尔奇特的眼光穿透了时尚趣味的迷雾，发现了当代真正重要的艺术个性；左拉则是刚诞生的印象主义的有力辩护者。

除了诗人和作家之外，在 19 世纪艺坛上还涌现出一批职业批评家，他们的文字往往左右着大众的审美趣味。比如托雷、龚古尔兄弟、罗斯金、佩特等人的历史性艺术批评，便与当下艺术生活息息相关，他们的著作并不是艺术史的副产品，其本身就具有权威性和感染力。

波德莱尔

波德莱尔是欧洲19世纪最伟大的诗人之一,也被认为是西方第一位现代意义上的艺术批评家,因为他第一个定义了现代性并奠定了现代主义批评的原则。他反对模仿古典艺术,力求从"恶"中发现美。他直观的、兴之所至的批评方式,对通常被认为是病态的忧郁的赞赏,对自然的厌恶与对城市生活的歌颂,都折射出了19世纪以巴黎为代表的城市生活景观以及知觉方式的变迁,同时也是他曲折离奇的个人生活的产物。

波德莱尔(Charles Pierre Baudelaire,1821—1867)是巴黎一位60岁公务员与其26岁妻子生下的男孩,他6岁丧父,与继父不睦,曾被校方开除,过早走上社会,后来又带着父亲留下的遗产离家出走。不过,由于童年时代从亲生父亲那里接受了艺术启蒙教育,所以他从小热爱绘画,年轻时便开始对美学与艺术批评感兴趣。他外出旅行,混迹于文人雅士和文学青年中,大量阅读文学作品,出入艺术沙龙。热爱艺术对他的诗歌创作以及现代性观念的发展都有着重要的影响,正如他之前的歌德与之后的本雅明。

波德莱尔(1821—1867)

波德莱尔是在浪漫主义文学批评的传统中成长起来的,但又在许多方面超越了它。首先是他承认审美的历史性,认为美在不同时期和不同民族有着不同的表现。在古典派与现代派的论争中,他倾向于现代派观点。波德莱尔认为诗人的最高使命是追求美,但至于什么是美,他的看法与传统观念大相径庭。他谈到的美总是与忧郁、不幸与抗争联系在一起。他强调诗人和艺术家要表现现实生活,尤其是巴黎的生活,但并不是表面五光十色的豪华场面,而是社会底层充斥着罪犯和妓女的阴暗的迷宫,那里盛开着恶之花。其次,在他眼里,艺术高于自然,因为艺术是人工的产物,是美的,而自然是没有经过人的努力而存在的,是丑的。他尤其注重想象力,但也不否定规则和形式的束缚力,"因为形式的束缚,思想才更有力地迸射出来"。他也奉劝艺术家不要迷信浪漫派鼓吹的"天才"与"灵感",认为"灵感说到底不过是每日练习的

报酬而已"。就艺术与道德的关系而言，波德莱尔反对虚伪的道德说教，主张要让道德"无形地潜入诗的材料中"。他在《哲学的艺术》一文中指出：

> 艺术愈是想在哲学上清晰，就愈是倒退，倒退到幼稚的象形阶段；相反，艺术愈是远离教诲，就愈是朝着纯粹的、无所为的美上升。

"哲学的艺术"是一种"企图代替书籍的造型艺术，也就是一种企图和印刷术比赛教授历史、伦理和哲学的造型艺术"，而它的反面则是波德莱尔所倡导的"纯粹的艺术"，它"创造一种暗示的魔力，同时包含着客体和主体，艺术家之外的世界和艺术家本身"。这一观点明显具有形式主义的倾向，也接近"为艺术而艺术"的主张。

波德莱尔的第一篇艺术评论是关于1845年沙龙的，接下来他发表了关于1846年沙龙以及1855年世界博览会艺术部分的评论，1859年的沙龙评论则是他最后的沙龙评论。1857年他出版了诗集《恶之花》(*Les Fleurs du mal*)，虽然遭到保守势力围攻，被当局勒令删除"伤风败俗"的部分，但此书令他名声大振。接下来他连续撰写了一系列视觉艺术的评论文章。德拉克洛瓦在他所有艺术评论中占据了最重要的地位。他将德氏描述为一位浪漫的忧郁画家，后者将完美的技法、精心的准备和快速作画，与智慧和敏感结合起来，使作品令人耳目一新、别具一格，特别能抓住观者。在他的眼中，德氏是可与拉斐尔、米开朗琪罗、伦勃朗或鲁本斯比肩的伟大艺术家。但波德莱尔与现实主义画家的联系却很短暂。他与库尔贝于1848年见面，之后库尔贝为他画像，还将他画在《画室》(1855)中，但后来他们的交往突然中断了。波德莱尔认为库尔贝对于物质世界的关注，就像安格尔专注于传统古典主义一样都是错误的，他们都缺乏真正能打动观者的想象力与理想主义。

作为一个批评家，波德莱尔具有现代批评家的高度自觉，他认为批评应该充满激情，具有鲜明的倾向性。他的笔调往往放纵不羁，对

不合自己胃口的作品和艺术家进行激烈的抨击，其中包括安格尔，认为其过于折中化，尽管他也承认其画中的女性模特很美。他认为，其他新古典主义画家平淡无趣，他们对古代的模仿一味地重复，描绘过度。在风景画方面，波德莱尔偏爱柯罗（Jean-Baptiste-Camille Corot）和罗梭（Théodore Rousseau）的作品。作为城市居民，他一直没有培养起对乡村田园景色的审美趣味，实际上他厌恶大自然。波德莱尔美学观点的一个最基本的假设便是欣赏作为人工制品的艺术，这一点最鲜明地反映在他的《赞化妆》（Eloge du maquillage）和《现代生活的画家》（Le Peintre de la vie moderne）两文中。

《现代生活的画家》一文集中反映了波德莱尔关于造型艺术要反映现时生活的主张，预示了现代主义的种种特征。在文章的第一节"美，时式和幸福"中，波德莱尔首先提出了自己的一项重要的审美主张，即美具有双重性——"普遍的美"和"特殊的美"。其中，前者是绝对的、永恒的，它代表了艺术的灵魂；而后者则是相对的、可变的，它是艺术的躯体。在博物馆中，人们往往只注意到拉斐尔、提香等一流大师的作品，在二流画家的画前匆匆走过。但是，"无论人们如何喜爱由古典诗人和艺术家表达出来的普遍的美，也没有更多的理由忽视特殊的美、应时的美和风俗特色"。在此文中波德莱尔谈的就是现代风俗画。

在波德莱尔的心目中，什么样的画家才称得上"现代生活的画家"呢？他是如何工作的？他的作品具有怎样的意义？波德莱尔极生动地描述了他的画家朋友居伊（Constantin Guys，1802—1892）的艺术，目的在于以其为范例给年轻艺术家指明方向。在文中他将居伊称为"G先生"。

"G先生"是这样一位艺术家，他热爱群众，喜欢隐姓埋名，在艺术上"无师自通"，直到40岁才开始其艺术生涯。他为英国《伦敦新闻画报》工作，四海为家，所到之处即兴作画，作品发表在报刊上。他与其说是一位艺术家，不如说是位"社交界人物"。所以，他完全不是一个传统意义上的"纯艺术家"，波德莱尔宁可将他称作"永远在康复的病人"（刚从死亡阴影中回来，狂热地渴望着生命的一切萌芽和气息）、"老小孩"（儿童看什么都是新鲜的）、"十足的漫游者和热情的观察者"，

居伊（1802—1892）

居伊:《香榭丽舍大街上的马车和步行者》,巴黎 Carnavalet 博物馆藏

但是"对这个天才来说,生活的任何一面都不曾失去锋芒"。

"G 先生"的作画方式也与传统画家不同,主要以速写、素描和版画作为媒介,因为要表现快速变化的现代生活场景,"最简便、最节省的方法显然就是最好的方法",尤其是石版画。而这一媒介也会产生出真正的"巨制"和伟大作品,就像是伽瓦尔尼(Gavarni)和杜米埃(Honoré Daumier)的作品,可以公正地称为《人间喜剧》的补充。"G 先生"主要凭记忆作画,模特对他来说"更是一种障碍,而不是帮助"——在这里,波德莱尔强调了记忆力与想象力对于画家的重要性,主观记忆将"蜂拥而起"的细节过滤掉,使作品取得统一和谐的效果。于是,他的创作便从引起联想的回忆化作了疯狂的走笔:

> G 先生先以铅笔轻轻画出轮廓,差不多只是标出所画之物在空间所占的位置,然后用颜色润出基本的布局,先轻轻着色,成为隐约的大块,随后再重新上色,一次比一次浓重。最后,对象的轮廓被墨勾勒出来。除非亲眼看见,人们想不到他用这种如此简单的、几乎是最起码的方法竟能得到惊人的效果。这种方法有无与伦比的好处,无论在其过程的哪一点上,每幅画都是充分地完成了的;如果你们愿意,就叫它们作草稿好了,

但那是完美的草稿。

在表现题材上,"G先生"的画作与传统的历史和宗教主题大相径庭,其母题具有强烈的时事性和风俗性,诸如节日与庆典、浪荡子、女人、军人、车马等,其笔下呈现出当代生活色彩斑斓的画卷。波德莱尔赞叹居伊能够抓住转瞬即逝的瞬间,但也不回避当代的重大事件:"我可以断言,在痛苦的细节上和可怕的规模上表现克里米亚战争这一宏伟史诗,没有任何一份报纸、一篇叙述文、一本书可以和他的画相比。"在文章的最后他总结说:

> 我们肯定可以打赌,用不了几年,G先生的画就会成为文明生活的珍贵档案。他的作品将为收藏家所寻求……他到处寻找现时生活的短暂的、瞬间的美,寻找读者允许我们称之为现代性的特点。他常常是古怪的、狂暴的、过分的,但他总是充满诗意的,他知道如何把生命之酒的苦涩或醉人的滋味凝聚在他的画中。

波德莱尔在此文中专门设了第四节专论"现代性",提出了著名的定义:"现代性就是过渡、短暂、偶然,就是艺术的一半,另一半是永恒和不变。"在他的理解中,现代性是变动不居的,永远是一种过渡,古代有古人的现代性,每个画家都有一种现代性。波德莱尔认为,对于现代生活的兴趣并不意味着人们应满足于转瞬即逝的东西,对他而言,艺术也具有永恒的元素,在现代生活的不断流变中,艺术将提供稳定性和不断更新的可能性。关键在于,现代画家应该表现当下的现代性,去模仿古人是没有任何意义的。所以我们也可以将他所谓的现代性理解为"当下性"或"应时性",而他借居伊艺术的母题、媒介与手法预示了现代主义艺术的深刻本质,也预示了数十年之后从事批评写作的本雅明。本雅明给予摄影术以足够的强调,但波德莱尔虽然承认它的实用性,但否认它的艺术价值。

托雷与尚弗勒里

作为一位沙龙批评家，托雷·比尔格（Théophile Thoré Bürger，1807—1869）对于艺术史的最大贡献在于重新发现了维米尔。此外，对19世纪法国重要艺术家的深刻认识，对印象派画家的积极评价，也使他在趣味史与收藏史上占有重要的地位。

托雷的批评家生涯开始于19世纪30年代的七月王朝时期（1830—1848），他的批评除了进行美学评价之外，还体现了鲜明的政治倾向。托雷热情赞美德拉克洛瓦和巴比松画派的作品，将古典主义画家安格尔、德拉罗什（Paul Delaroche，1797—1856）和韦尔内（Horace Vernet，1789—1863）等人作为保守派进行抨击。1842年，托雷与作家拉克鲁瓦（Paul Lacroix，1806—1884）一起创建了一个私人性质的艺术机构以推广新艺术，称为"艺术联盟"，还出版了一本艺术通报。当时托雷是官方批评家，但由于在1848年革命中的激进言论而被流放，流亡于伦敦、布鲁塞尔和瑞士，其间他曾用荷兰语笔名发表文章，研究欧洲北部的艺术。

托雷（1807—1869）

10年的流亡生涯使托雷收获颇大，他在欧洲各地的博物馆与档案馆做研究，将自己训练为一位目光敏锐的鉴定家。1866年，他在《美术报》（Gazette des Beaux-Arts）上发表了研究17世纪荷兰画家维米尔的重要成果，同时重新评价了哈尔斯等艺术家。除此之外，托雷还出版了欧洲博物馆收藏目录和评论，以及关于西班牙和英国画派的研究成果。他对荷兰的绘画大加赞赏，认为它们直接诉诸人的美德，是一种"为人而作的艺术"（l'art pour l'homme）；而相对之下，他嘲笑法国巴洛克时期的绘画过分受到意大利的影响，以致丧失了民族特色。1868年，当马奈的作品在沙龙中展出时，托雷敏锐地认识到其艺术的重要性，同时大力推举写实主义画家库尔贝、米勒，以及印象派画家莫奈和雷诺阿。作为一位收藏家，托雷早在1860年就开始购买维米尔的绘画了。

到了19世纪中叶，巴黎画坛上出现了一批杰出的艺术批评家，以

弗罗芒坦（1820—1876）

尚弗勒里（1820—1889）

弗罗芒坦、尚弗勒里、龚古尔兄弟为主要代表。他们都出生于20年代初，感受到激烈的社会变革，与艺术家一道推动着艺术趣味的变迁。

弗罗芒坦（Eugêne Fromentin，1820—1876）对于重新确立低地国家艺术大师的地位做出了贡献，他认为真正的艺术学者必须将历史学家、哲学家和画家的才能综合起来。弗罗芒坦出生于法国拉罗谢尔（La Rochelle），家乡的美丽风光培养了他对于大自然的挚爱。他从小表现出文学艺术的良好天赋，19岁时来到巴黎学习法律，转而学习绘画。弗罗芒坦的第一篇艺术批评发表于1845年沙龙展举办之际，次年他去北非阿尔及利亚旅行，两年后以两幅风景画在沙龙展上崭露头角，后来还曾在沙龙上获奖，成为巴黎的一位有名画家。

虽然如此，弗罗芒坦还是在一次题为《批评纲要》（Une programme de critique，1864）的讲演中向美术学院的保守陈规发出了挑战。55岁时弗罗芒坦去低地国家旅行，为早期荷兰及佛兰德斯大师作品所吸引，十分投入地进行研究，其成果是他去世前出版的名著《往昔大师》（Les Maîtres d'autrefois，1876）。弗罗芒坦敏感地认识到早期荷兰和佛兰德斯大师们的重要性，他以画家的眼光考察这些大师的作品，其中对技法的分析充满了新鲜感和精确性，使这些大师在人们心目中的复活。弗罗芒坦还详尽描述了旅行的细节，如风光、交通方式、城市、百姓、文化制度等，使这本书充满了魅力，这或许是受到丹纳艺术哲学的影响。作为一位画家，他了解艺术技巧，善做视觉分析，不追求所谓的方法论，得到了布克哈特的赞赏。对艺术的冷静分析，为他赢得了第一位现代艺术批评家的名声。

尚弗勒里（Jules Champfleury，1820—1889）是专注于写实主义绘画的批评家，反对"为艺术而艺术"的观念，主张艺术应真实描绘现实生活中的事件与人物。他23岁时来到巴黎，曾遇见过波德莱尔，但却走上一条与他截然相反的理论道路。开始时他为《艺术家》杂志（L'Artiste）撰写艺术批评文章；后来在1848年的一本小册子中第一个赞扬了库尔贝的绘画；次年又撰文积极评价了这位画家的《奥尔南的葬礼》，认为他在画中赋予普通农民以一种高贵性。针对时人对库尔贝政

库尔贝:《画室》,1855 年,布面油画,361 厘米 ×598 厘米,巴黎奥塞美术馆藏

治倾向的指责,他辩护说,此画并没有政治上的煽动性,库尔贝并不是一位政治家,他只是将眼前的场景如实画出来而已。当批评家指责写实主义者是群没有头脑的画家,只知模仿并不优美的自然事物时,他指出,正是这些画家表现了人类的真情实感。自 1850 年起,尚弗勒里重新评价了埃尔·格列柯、勒南兄弟和拉图尔的绘画,这极大地提高了他作为一位批评家的名誉。

1855 年,库尔贝在《画室》中将这位批评家也画在模特的一边,他的旁边是波德莱尔和布吕亚,此画促使尚弗勒里对"写实主义"这一术语进行反思。此画的标题是"一则真实的寓言"——既不是真实的事件,也不是作家的肖像。他已经感觉到,"写实主义"作为这一画派的名称,其实是误导性的。但他还是在自己的著作中宣传库尔贝的写实主义艺术,还曾编过一本短命的杂志《写实主义》(*Le réalisme*,1856—1857),以刊载库尔贝的作品为主要特色。后来他与库尔贝关系破裂,转向了历史研究,不再写小说和艺术评论,并在 52 岁时担任了塞夫尔瓷器厂博物馆的馆长。

龚古尔兄弟

龚古尔兄弟在剧院包厢内，1853年招贴画

龚古尔兄弟在 19 世纪下半叶的巴黎艺术圈子中很活跃，他们的艺术批评在某种程度上改变了欧洲的审美趣味，培育了产生印象主义的精神气候。二人中埃德蒙（Edmond de Goncourt, 1822—1896）是哥哥，比朱尔斯（Jules de Goncourt, 1830—1870）年长 8 岁。他们出身于贵族家庭，幼时父母相继去世，不过依靠遗产仍然过着衣食无忧的生活。埃德蒙原先是政府职员，生性浪漫，因为这份乏味的工作差点自杀，后来兄弟俩都成了艺术家。他们一生纵情声色，放纵不羁。

龚古尔兄弟始终在一起工作，他们早期因从事新闻记者职业而出名，后来创办起自己的杂志。朱尔斯早逝后，埃德蒙一人将杂志继续办下去，使之成为后人研究 19 世纪巴黎艺术生活的重要历史文献。兄弟俩不安分的性格时常会冒犯世俗观念，如 1852 年他们因在一篇文章中引用了文艺复兴的色情诗篇被当局拘留；但极敏锐的艺术直觉又使他们经常出语不凡，对传统艺术观念发起大胆的挑战，如他们提出，绘画是"大地的女儿"，其真正的价值在于色彩而非线条；那些充斥于官方沙龙的、画面昏暗的历史画，乏味而单调，而当代的风景画和风俗画则达到了有史以来绘画艺术发展的顶峰。

龚古尔兄弟最重要的著作是系列丛书"18 世纪艺术"（L'Art du XVIIIe siècle），这套书从 1856 年开始出版，最后于 1875 年出齐，共 12 册，书中的插图由朱尔斯绘制。在这套书中，龚古尔兄弟集艺术史家、批评家于一身，对华托进行了重新评价，使他在 19 世纪受到艺术家们的重视。但他们二人并非只是关注大师，也详尽研究了法国 18 世纪的每一位艺术家，促使人们对于洛可可风格进行重新认识。由于他们广泛地利用了书信及其他文献材料，故使这部著作成为艺术史的经典之作。艺术家的创作手法与技巧成为他们写作中的一个重要主题，他们常称之为"烹饪法"。他们的写作无拘无束，如有意识地颠倒语法与句法，运用即兴新造的词汇。这种所谓的"艺术文体"对于后来的法国诗人与小说家，如魏尔兰和左拉产生了很大的影响。

龚古尔兄弟的小说也多与他们的生活和艺术相关，其中最有名的是《热米内·拉切托克斯》(*Germinie Lacerteux*，1864)。小说以他们自己的仆人罗丝为原型，描写了她从家里偷窃到外面与人幽会作乐的故事，被认为是法国描写工人阶级生活的早期作品之一。《马内特·所罗门》(*Manette Salomon*，1867)描述了当代艺术家、艺术学生及其模特的生活，在人物心理描写和对当代生活的展示方面都是全新的，极具现代感。

就当代艺术而言，龚古尔兄弟的艺术批评集中于巴比松画派，埃德蒙后来还满怀热情评价了英国画家康斯特布尔和特纳。不过，虽然埃德蒙曾赞赏过德加的艺术创新，但他们似乎对印象派其他画家没有什么好感，所赞赏的当代艺术家主要是加瓦尔尼（Paul Gavarni）。在朱尔斯于1870年死于由梅毒引起的心脏病之后，埃德蒙继续完成了他们研究加瓦尔尼的著作。埃德蒙晚期转向了东方画家研究，他关于日本画家喜多川歌麿和葛饰北斋的著作，分别出版于1891年和1896年。

普金与罗斯金

19世纪英国最伟大的艺术批评家罗斯金，与波德莱尔、弗罗芒坦和龚古尔兄弟是同一代人，他的艺术及社会批评植根于英国中世纪主义的思想传统，尤其受到了普金设计理论的影响。普金（Sugustus W. N Pugin，1812—1852）是英国哥特式复兴运动的主要倡导者，他的建筑实践与道德理想反映了英国维多利亚时代的艺术观念。

普金的父亲是18世纪末、19世纪初一位重要的哥特式建筑师，他从少年时代开始就协助父亲制作哥特式建筑图册，并以此书为指南遍访英格兰，对哥特式建筑与装饰传统了然于心。20多岁时，普金就已独立设计并出版哥特式家具及金属制品的图样手册，建立起了自己的名声。19世纪30年代，他协助建筑师巴里（Charles Barry，1795—1860）参与了新的哥特式国会大厦的设计，并最终赢得了设计竞赛。也就在举行设计竞赛的那一年，普金自费出版了他的第一本论哥特式的著作《对

比；或，在 14、15 世纪高贵的大厦与现今类似建筑之间的比较；表明当今趣味的衰败》（*Contrasts; or, a Parallel between the Noble Edifices of the 14th and 15th Centuries, and Similar Buildings of the Present Day; Shewing the Present Decay of Taste*, 1836）。这是一本论战性的小册子，将功能相同的当代建筑与中世纪建筑一一进行对比，以证明无论在审美上还是道德上，哥特式都是一种理想的宗教建筑形式，古典主义风格不足取。"适合"（fitness）是普金立论的中心概念：

> 不言而喻，建筑之美的最高标准是设计要适合于它的意图，建筑的风格应完全符合于用途，以使观者可以立即就感受到它的建造目的。

普金认为，每个民族都会采纳一种建筑风格以适应于当地气候、习俗和宗教信仰，而哥特式建筑（他常称为"尖顶建筑"）是最能代表英国民族性格的建筑样式。如果说古典建筑代表了古代异教的神灵，满足了他们"天堂礼仪"的需要，那么，哥特式建筑则代表了基督教的信仰，展示了它的礼仪功能。就在《对比》第二版出版的 1841 年，普金出版了另一名著《尖顶建筑或基督教建筑的真谛》（*The True Principles of Pointed or Christian*, 1841），提出了装饰与结构不可分离的重要观点："第一，建筑中不应存在任何对于便利、结构或礼仪而言不必要的形态；第二，所有装饰都应是对于建筑关键结构的美化。"其主旨其实与法国建筑理论家洛日耶（Marc-Antoine Laugier）的《论建筑》（*Essai sur l'architecture*, 1853）相一致。洛日耶以理性主义观点反对一切建筑装饰，要求建筑师在设计时返回到"原始茅屋"的建筑原理以寻求灵感。

普金成了 19 世纪上半叶建筑风格论争中一位不屈不挠的斗士，同时他在实践领域内也取得了巨大的成功。他甚至为了自己的艺术追求改宗天主教，一生设计与修复了一百多座哥特式教堂，遍布英伦三岛。从 40 年代开始，他建立的中世纪式的作坊进入多产期，又做了数以千计的墙纸、家具、陶瓷、书籍、珠宝、金属制品、彩色玻璃以及织物的图

样设计。新成立的剑桥卡姆登协会与普金相呼应,掀起了改革教堂建筑与装饰的运动,左右了英国 19 世纪上半叶的教堂设计。

也正是在 19 世纪 40 年代,年轻的批评家罗斯金(John Ruskin, 1819—1900)开始在文坛上崭露头角。虽然他受到普金的很大影响,但与普金不同的是,他并不是一位建筑从业者,也远离当时激烈的建筑争论,不过他关于绘画与建筑的评论传播面更大。罗斯金出身于富商家庭,他的文学与艺术天赋早年在牛津学习时就已显露出来,当时他以笔名为《建筑杂志》(*Architectural Magazine*)撰写文章,这些文章总称为"建筑之诗"。1840 年夏天,他遇到了画家特纳而转向绘画研究及批评,并开始习画。1843 年罗斯金出版了《现代画家》(*Modern Painters*, 1843—1860)的第一卷,以对特纳的热情赞美开始,展开了对于艺术基本原理的研究。此书中优美流畅的散文和敏锐的批评眼光使他一举成名。第二卷出版于 1846 年,在此前后他定期去欧洲大陆旅行,遍游法国、阿尔卑斯山和威尼斯,陶醉于美丽的自然风光与中世纪建筑景观之中。在这一过程中,罗斯金的兴趣逐渐从绘画转向了建筑,他不知疲倦地画

罗斯金(1819—1900)

(左图)卡昂、贝耶和博韦的花窗之比较;(右图)威尼斯广场上的阳台,圣贝内代托教堂(罗斯金:《建筑的七盏明灯》插图)

画、写作，于1849年出版了名著《建筑的七盏明灯》(*Seven Lamps of Architectur*)，试图为建筑艺术点燃批评的灯塔，分别是：献祭之灯、真理之灯、力量之灯、优美之灯、生命之灯、记忆之灯和服从之灯。总体看来，这些都是伦理之灯，是一些"适用于任何阶段或风格的大原则"，比如"献祭之灯"要求建筑师心怀虔诚奉献出最珍贵的物品，这些物品材料贵重精美，做工考究；"真理之灯"要求建筑构造准确无误，不使用"虚假的"材料，不要将承重的部件隐蔽起来，等等。罗斯金并不反对装饰，他认为建筑是一门艺术，它美化人类所建造的具有各种功能的大厦，其视觉效果给人们带来精神健康、力量和愉悦。同样，他的装饰理论也带有伦理的含义：如果装饰是工匠们以快乐的心情制作出来的，再丰富也不为多；相反，则再少也是不好的，是一种累赘。

1849年9月，罗斯金前往威尼斯，对这座美丽城市的建筑"一块石头一块石头地"进行了考察，笔记写了十多本、一千多页，还画了一百多幅建筑细部素描。这次考察的最终成果便是三卷本的《威尼斯的石头》(*The Stones of Venice*，1851—1853)。这是19世纪一部伟大的文学名著，第一卷总论建筑及其在形式上的进步；第二卷和第三卷追溯了威尼斯建筑的历史，即拜占庭、哥特式和文艺复兴的各个阶段，以及1418年建筑的衰落。

在第二卷中有一篇重要论文《哥特式的本质》，后来成为工艺美术运动的宣言。此文章开头设置了一个前提，即哥特式建筑不仅拥有一种形式语言，也拥有一个活的灵魂，具有如画式的、野性的、多变的、自然主义的、奇形怪状的、严峻的、简化的等等特性，并对这些特性逐一进行解释。如"野性"是中世纪装饰伦理中的一个概念，具有崇高的特质，与希腊和文艺复兴装饰所体现的"奴性"特质形成了鲜明的对比，因为希腊装饰中笔直的线条和完美的几何形，强迫雕刻家屈从于简化的模式，从而奴化了他们的精神："如果你要他们做得毫厘不爽，让他们用手指像齿轮一样去测量度数，用他们的手臂像圆规那样去打曲线，你就是拿他们不当人对待。"对罗斯金来说，文艺复兴只是"乏味地展示了良好教养的低能"，而哥特式装饰在各个方面都是优越的——它允许

创造性，承认人类的不完美；它不喜欢对称，展示了每个灵魂之个性的狂欢。在中世纪建筑中，丑恶的妖魔和难看的怪兽从建筑构件的暗处向外凝视着，这些是自由的创造、生命的符号，是工匠们快乐心境的证明。古人只能发明五种柱式，但在任何一座哥特式教堂中，"都有五十种柱式，其中最糟糕的也要比希腊柱式最好的要强，而且都是新的"。

当然，罗斯金也是带着伦理道德的眼镜来看待绘画的，他赞赏"前文艺复兴"阶段，如在波蒂切利和安杰利科等艺术家的作品中，就充满了宗教的虔诚，而盛期文艺复兴过于受到古典主义的影响，虔诚与敬畏之感全无。这一观点直接来自于法国批评家里奥（Alexis-François Rio，1797—1874）的著作。所以，他为当时受到人们嘲笑的拉斐尔前派进行了辩护，因为他们的艺术体现了真诚的道德理想。对于曾受到自己赞赏的画家特纳，罗斯金也同样以道德眼光来对待。特纳去世之后，他着手为其留下的两万多件作品整理编目，发现有若干幅速写"极其猥亵"，便在一封写给国立美术馆官员的信中指出，任何人收藏这些画都是不合法的，希望将其烧毁。不过，他还是保留了两本草图本，作为"一个堕落心灵的证据"。

罗斯金的艺术批评为他赢得了极大的社会声誉，在19世纪70年代和80年代，罗斯金两度被聘为牛津大学斯莱德美术讲席教授，还在牛津大学建立了罗斯金素描学校（1871）。罗斯金在后期停止了艺术批评而致力于社会改革方面的研究。早在1854年，他就成立了工人学院，后来又给社会改革家奥克塔维娅·希尔（Octavia Hill）提供资金，开展穷人住房管理的实验。他的社会改革方案后来也被纳入政府改革方案之中，如养老金、免费教育以及改善住房条件等制度的建立。

罗斯金的著作在社会伦理与审美两个方面都对19世纪产生了巨大影响，如直接启发了威廉·莫里斯（William Morris，1834—1896）的社会主义理想及其倡导的工艺美术改革。罗斯金向往哥特式的中世纪，在心中设想那个时代的精神价值弥漫于社会生活的方方面面，也渗透于艺术之中。在他看来，文艺复兴的古典主义时代代表了异教的腐化堕落，而这种对物质的无休止追求和艺术中的虚假现象，同样也表现

在他所生活的维多利亚时代,如建筑中铁构件的使用,以及对功能的一味强调。对他来说,艺术、道德和社会公平之间存在着一种神圣的三角关系。这种在今天看似保守的观念,背后隐藏的是对于人类艺术与建筑之精神价值的关切,以及作为一位批评家的社会责任心。在物欲横流的社会中,这种对精神价值的追求弥足珍贵,或许这就是罗斯金的著作可以跨越时空,显示出独特魅力的原因所在。

佩特与文艺复兴

佩特(1839—1894)

受到罗斯金《现代画家》的影响,佩特(Walter Pater,1839—1894)年轻时即转向了艺术领域,成为英国19世纪下半叶最有影响力的艺术批评家之一。在15岁之前,佩特的父母皆离他而去。他从文法学校毕业后进入了牛津大学王后学院学习古典文学,毕业后成为牛津大学布拉斯诺斯学院的教师,并担任私人教师,此后他的一生基本就住在牛津。1865年佩特去意大利旅行,两年之后在《威斯敏斯特评论》(*Westminster Review*)上发表了一篇论温克尔曼的文章,考察了他的希腊主义观念以及同性恋倾向。这篇文章以及其他鼓吹"审美之诗"的文章,激起宗教界的强烈反应,但赢得了美学家们的喝彩。接下来,佩特将自己的研究扩展至考古学和艺术史,从1869年开始为《双周评论》(*Fortnightly Review*)等杂志撰写了一系列关于意大利文艺复兴的文章,如莱奥纳尔多、波蒂切利、米兰多拉(Pico della Mirandola)和米开朗琪罗等。后来他将这些文章收集起来,以《文艺复兴历史研究》(*Studies in the History of the Renaissance*,1873)为题出版,几年之后重版,更名为《文艺复兴:艺术与诗的研究》(*The Renaissance: Studies in Art and Poetry*,1877),并删节了引人注目的结论一章,但后来在1888年的第三版中又加了进去。这本书的反宗教倾向激起了宗教界人士的愤怒,但却得到许多作家的高度赞赏,王尔德甚至称之为"黄金之书"。受他影响的还有英国诗人和批评家西蒙斯(Arthur Symons,1865—1945)、叶

芝（William Butler Yeats，1865—1939）以及美国艺术史家贝伦森。

佩特于 1878 年开始撰写哲学小说《享乐主义者马里乌斯》（*Marius the Epicurean*），4 年后此书完成于罗马，1885 年以两卷本的形式出版。贝伦森称此书是审美生活的一本袖珍指南，影响了他的大多数同时代人，尤其是年轻人。其间佩特继续在《双周评论》和《麦克米兰杂志》上发表文章，其中有一篇论乔尔乔内。在 80 年代，佩特发表了研究希腊与英国诗歌的文章，并开始修订曾收入《文艺复兴历史研究》一书中的传记文章，将虚构与历史结合起来，形成了他所谓的"虚构的肖像"（imaginary portraits）这一独特的文体。佩特虽才华横溢，但由于同性恋问题而一直未能在牛津升职，后来也未能实现成为斯莱德美术讲席教授的愿望。1882 年他去了罗马，3 年后回国，撰写了更多的"虚构的肖像"，后来以《虚构的肖像》为题出版于 1887 年。佩特后期对法国艺术产生了兴趣，撰写了论亚眠与韦兹莱的哥特式教堂的文章。

尽管佩特与布克哈特一样对文艺复兴感兴趣，但两者的写作风格却有很大的不同。佩特在本质上是一名随笔作家和批评家，而不是一位严谨的艺术史家，并不在意史实的可靠性。他更像法国的龚古尔兄弟，直接卷入了当代艺术运动。在公众的眼里，他与唯美主义者以及那些"颓废者"关系密切，如诗人斯温伯恩（Algernon Swinburne，1837—1909）和画家罗赛蒂（Dante Gabriel Rossetti，1828—1882）等。

佩特论文艺复兴的书视野极其开阔，考察了从 14 世纪到 18 世纪的欧洲各国艺术。这是一种主观色彩十分浓厚的艺术史，在文学艺术界影响很大，促进了"为艺术而艺术"观念的广泛传播。佩特的著作表明，他是一位营造历史氛围的大师，善于传达一个时代瞬间的特征。英国批评家罗杰·弗莱曾说，佩特的文章虽然有不少错误，但最终的结论总是正确的。佩特关于提香、丁托列托或鲁本斯的篇什，清楚地展示了他对当下艺术运动尤其是印象主义的密切关注。正是通过佩特的影响，法国的印象主义才在英格兰成功地被公众接受。在佩特的眼中，生活、世界和审美领域之间并无分明的界线。

进一步阅读

波德莱尔:《一八四五年的沙龙》,郭宏安译,上海:上海译文出版社,2011年。

波德莱尔:《1846年的沙龙:波德莱尔美学论文选》,郭宏安译,桂林:广西师范大学出版社,2002年。

波德莱尔:《波德莱尔美学论文选》,郭宏安译,北京:人民文学出版社,2008年。

波德莱尔:《美学珍玩》,郭宏安译,北京:商务印书馆,2018年。

波德莱尔:《浪漫派的艺术》,郭宏安译,上海:上海译文出版社,2013年。

罗斯金:《建筑的七盏明灯》,谷意译,济南:山东画报出版社,2012年。

罗斯金:《威尼斯的石头》,孙静译,济南:山东画报出版社,2014年。

罗斯金:《现代画家》(全五册),唐亚勋、赵何娟、张鹏、丁才云、陆平译,上海:上海三联书店,2012年

罗斯金:《建筑的诗意》,王如月译,济南:山东画报出版社,2014年。

佩特:《文艺复兴:艺术与诗的研究》,张岩冰译,桂林:广西师范大学出版社,2000年。

第八章

走向艺术科学

> 美学本身便是一种实用植物学，不过对象不是植物，而是人的作品。……精神科学采用了自然科学的原则、方向与谨严的态度，就能有同样稳固的基础，同样的进步。
>
> ——丹纳《艺术哲学》

当19世纪欧洲艺术批评打开了解读往昔和当代视觉艺术的新视角之际，历史学家在另一条战线工作着。他们在实证主义和自然科学的启发下，试图从人类文化与物质生活方面对往昔视觉艺术进行新的解释，如丹纳的艺术哲学和森佩尔的风格论。同时，博物馆的发展推动了以莫雷利为代表的科学鉴定方法的兴起，引发了理论家对艺术形式的关注。在艺术史写作方面，德国浪漫主义传记文学的传统依然流行，但在大学和研究机构中开展专业性的、严谨的艺术史研究的呼声也日益高涨起来。

丹纳的环境决定论

丹纳是法国19世纪最重要的历史学家之一，他将自然科学方

丹纳（1828—1893）

法引入了人文学科，提出了著名的三要素理论，即种族、环境和时代三种因素的合力决定了人类文明的产生与发展。丹纳（Hippolyte Taine，1828—1893）早年毕业于巴黎高等师范学院，曾在土伦等地做过几年高级中学教师，25 岁时完成了研究 17 世纪寓言诗人拉封丹的博士论文并一举成名。他早期的著作有《英国文学史》（*Histoire de la literature anglaise*，1864）等，而他最重要的史学著作是《当代法国的由来》（*Les Origines de la France contemporaine*，1876—1893），在该书中他运用实证主义哲学与科学方法分析了旧王朝和法国大革命的历史。

丹纳对视觉艺术怀有浓厚的兴趣，他遍访欧洲博物馆，饱览艺术珍品。1864 年，他通过好友、时任教育部长的迪吕伊（Victor Duruy）的关系，当上了巴黎美术学院的艺术史与美学教授，以接替因学潮而被迫辞职的维奥莱-勒-迪克。那时丹纳刚从意大利考察归来，正在准备出版两卷本的《意大利游记：那不勒斯、罗马、佛罗伦萨和威尼斯》（*Voyage en Italie, Naples, Rome, Florence, Venise*，1866）。丹纳意大利之行的目的是要从纯粹视觉艺术的角度来书写一部历史，用实地考察所得的事实来验证自己的三要素理论。次年他的名著《艺术哲学》（*Philosophie de l'art*，1865）问世，在此书中他宣称："我唯一的责任便是向你们提供事实，并表明这些事实是如何产生的。"对他而言，艺术史就如同植物学，"正如自然温度条件的不同变化决定了各种植物的外观一样，道德温度条件的不同变化也决定着各种不同艺术的面貌"。

丹纳在美术学院发表的演讲以意大利、荷兰和希腊三个地方为重点，以哲学家的眼光分析了许多画家、雕塑家和建筑师的作品，这些内容在后来的二十年中循环讲了四次。丹纳试图以一种更为严谨的科学方法取代那种直觉式的、印象式的批评。虽然他并未完全排除艺术家天才和自由表现的作用，但还是认为"种族、环境和时代"才是最本质的东西，才是艺术发展的决定性因素。在关于意大利文艺复兴时期的绘画讲座上，他强调意大利人丰富的想象力反映了种族的特色；

在谈到荷兰画家时，他提出荷兰人积极的生活态度与平和的气质具有日耳曼民族的特征。

不过，丹纳相信社会、文化甚至政治和经济因素最终要比种族因素更具有影响力，艺术以及艺术家天才永远不会孤立地产生。例如，有许多与鲁本斯同时代的不太知名的艺术家，他们的绘画风格其实都与鲁本斯相类似。因此，丹纳的理论从本质上是反对浪漫主义天才观的，他坚持艺术批评必须敏锐地把握住艺术家所处的环境；还应该考虑到特定时期的历史情境，如在荷兰绘画的发展过程中，可以区分出前后相继的若干时期，正如他所强调的，"社会与公众观念的每一次重要的转变，都会带来其理想的人物形象"。总之，丹纳认为艺术创作正如文学一样，不能仅仅以艺术家的天才来解释，而要考虑到种族、地理环境、社会环境以及历史上下文的深刻影响。因此，批评家的任务首先就是要为人们提供一幅环境的画面，因为每一位艺术家都是在这一环境中进行创造性活动的。《艺术哲学》出版后影响很大，我国著名翻译家傅雷将它译为中文出版，影响了几代艺术家和艺术史家。

丹纳关于历史的实证主义观点，使他像布克哈特那样视野广阔，也使他将注意力集中于社会生活的种种细节。所以他的史学名著《当代法国的由来》出版后便得到了布克哈特的认可，布克哈特称它为"文化史的杰作"。在此书中，丹纳回避了官方编年史的写作角度，对凡尔赛的实际功能做了详细的记载，如陈设品的花销、菜谱、宫廷用餐和田猎的花费等，还记录了路易十四的作坊，使得宫廷生活十分生动地呈现在读者眼前。而布克哈特的《意大利文艺复兴时期的文化》出版之后遭遇知识界的冷淡反应时，同样也得到了丹纳的赞赏。当然，丹纳单纯用种族、环境和时代来解释历史与艺术，易于导致循环论证和错误的结论，因为他所谓的三要素本身也是历史的产物，需要做进一步分析和解释，并不是终极原因。同时，一味专注于事实的方法也导致他的结论并不可靠，如他对于罗马耶稣会教堂装饰的浮光掠影式考察，使他得出了巴洛克艺术是耶稣会精神的反映的结论，这种认识成了后来近一百年人们的共

识。直到 1963 年英国艺术史家哈斯克尔在《赞助人与画家》一书中以丰富的史料与严谨的考证澄清了人们的这一误解，证明了那些巴洛克装饰是后世才做上去的，当时耶稣会根本无力实施那样豪华的装饰方案。这也说明了历史学家要想准确地利用图像来重构历史，必须具备艺术史的基本训练和严谨的考证功夫。

建筑史：森佩尔、弗格森和古利特

森佩尔（1803—1879）

在 19 世纪中叶至下半叶欧洲的艺术理论界，建筑师出身的森佩尔（Gottfried Semper，1803—1879）也是一位风云人物。他是汉堡人，早年就读于哥廷根大学，对希腊文化和考古学兴趣浓厚。23 岁时他前往慕尼黑学习建筑，师从建筑大师克伦策（Leo von Klenze，1784—1864），后去了巴黎，在那里结识了希托夫（J.-I. Hittorff）和拉布鲁斯特（H.Labrouste）等一批富于革新精神的年轻建筑师，并卷入那场关于古代建筑雕塑与雕塑上是否敷色的论争，为此他于 1830 年动身前往地中海地区考察古代建筑。1834 年，森佩尔移居德累斯顿，成为该城的主要建筑师，并与艺术史家鲁莫尔和音乐家瓦格纳交上了朋友。鲁莫尔去世时森佩尔还为他设计了纪念碑。

作为一名建筑师，森佩尔一生的作品主要以新文艺复兴式样为主，在德累斯顿、苏黎世和维也纳都有宏大的历史主义建筑存世，但使他获得巨大名声的是其理论著作。也正是在德累斯顿时期，他开始沉迷于建筑的起源问题，试图在希腊建筑与埃及、近东的建筑之间建立起历史发展的联系，这在当时被认为是一种滑稽可笑的念头。1850 年，在写给出版商的一封信中，他说："不要以为我对艺术的起源和发展的研究是多余的，我在整个工作中贯穿的思想都是基于此，它是将整个工作贯穿起来的一条红线。"森佩尔反对温克尔曼将建筑排除在古代艺术史的叙事之外，并认为只有艺术家才能最好地理解艺术发展的传统。

德累斯顿歌剧院，森佩尔设计，1871—1878 年

森佩尔的理论建构深受居维叶（B. G. Cuvier，1769—1832）生物理论和达尔文进化论的影响。居维叶是法国 19 世纪上半叶著名的生物学家，他将自然界纷繁复杂的生物形态归结为某些基本原理，从而建立起科学的生物分类学。于是，森佩尔也尝试着将各种建筑与装饰样式还原到人类最早的"原动机"（Urmotiven）以及由此而产生的"原形式"（Urformen），这种理论最早出现在他于 1851 年出版的《建筑四要素》（Die vier Elemente der Baukunst，1851）一书中。1852 年，森佩尔发表了《科学、工业和艺术》（Wissenschaft, Industrie und Kunst）一文，提出了一种风格理论，认为风格包含着三个因素——历史、技术和文化：历史因素向人们揭示了一个设计中特定的原动机；技术因素决定了对材料和技术的选择，这是风格内在的变化因素；文化因素是当地风俗和个人对作品的影响，这是一种外在的因素。这一三分法是森佩尔理论体系中的一个基本模式。在 1853 年发表的"建筑与文明"演讲中，森佩尔提出，如果不理解建筑的社会历史情境，要理解建筑风格的特征是不可能的；艺术，尤其是建筑，必须用影响个别作品的那些事实来解释。这些观点后来又在他的巨著《论工艺与建筑中的风格，或实用美学》（Der Stil in den technischen und tektonischen Künsten, oder prakitsche Aesthetik，1860—1863）中得到了更为系统但十分冗长

展出于 1851 年大博览会的特立尼达原始茅屋（森佩尔《论风格》插图）

的表述。这部著作出版之前,他曾读过刚出版的达尔文的《物种起源》(1859),所以他的理论是与19世纪中叶欧洲普遍流行的科学进化观相一致的。

森佩尔的理论研究,背景是1851年的伦敦世界博览会所引发的对于建筑与装饰问题的讨论。这个有史以来第一次举办的博览会,是现代新材料、新技术、新工艺的一次成功展示,同时也充分暴露了自工业革命以来装饰设计中的低下趣味。普金和罗斯金就这次博览会的建筑本身以及展品的设计进行了严厉的批评,而直接参与博览会场馆设计的森佩尔、琼斯等装饰理论家纷纷撰文或出书,从历史与设计实践的层面,对机器时代的装饰问题进行思考与研究,并为设计制定"法则"。

另一方面,建筑通史的写作在19世纪也开始出现,其中最有代表性的作者是英国建筑史家弗格森(James Fergusson,1808—1886),不过他并非艺术史家出身,对于建筑的兴趣是在印度发展起来的。弗格森早年跟随家人去印度经商,后来他本人在孟加拉开办了一家靛蓝染料厂。长期生活在印度,使他对异域建筑风格产生了强烈的兴趣。他遍游印度各地以考察建筑,逐渐创造出了一套建筑分析方法,并将之运用于欧洲和世界建筑研究。弗格森进而花了大量时间和精力,调查西亚、拜占庭、希腊与罗马建筑,并开始撰写印度建筑史。1855年他出版了《插图本建筑手册》(Illustrated Handbook),7年后出了续篇《现代建筑风格史》(History of the Modern Styles of Architecture,1862),这两本书后来合为《建筑通史》(History of Architecture in All Countries from the Earliest Times to the Present Day)。1876年,他的《印度与东方建筑史》(History of Indian and Eastern Architecture)作为这套书的第三卷出版。弗格森的理想是要使建筑史成为一门不同于考古学的独立艺术学科。

在德国,19世纪下半叶则出现了建筑断代史的研究,如建筑师古利特(Cornelius Gurlitt,1850—1938)所撰写的《巴洛克、洛可可以及古典主义的历史》(Geschichte des Barockstiles, des Rococo und des Klassicismus,1887—1889)就是一部里程碑式的著作,内容涉及意大

古利特(1850—1938)

利、比利时、荷兰、法国、英国的建筑艺术，同时也标志着对巴洛克艺术重新评价的开端。自18世纪以来，巴洛克艺术一直是主流艺术史家贬低的对象，这主要是因为受到了温克尔曼艺术观的影响，人们认为这是一种巨大的文化衰落，不值得严肃对待。布克哈特在他的著作，尤其是《古物指南》中强化了温克尔曼的观点，将巴洛克的作品贴上"病态的""兽性的""可鄙的""声名狼藉的"的标签。不过布克哈特的立场最终还是有所转变，1875年他曾在一封信中写道："我对巴洛克的赞赏是从这样一个时刻开始的：我现在倾向于将它看作所有有机建筑自然发展的终点。"

古利特曾听过菲舍（Friedrch Theodor Vischer）和吕布克（Wilhelm Lübke）的课，39岁时在莱比锡大学教授施普林格的指导下完成了博士论文。他为探讨巴洛克风格的起源专门前往意大利考察原作，但当时的人们并不理解他为何对这种衰落风格感兴趣，甚至嘲笑他。不过，在当时的条件下古利特论巴洛克艺术的著作依然是基础性质的。李格尔后来曾批评这部书既缺乏历史的背景，也未对巴洛克风格的本质进行界定，但这部书还是获得了成功，并对当代建筑产生了较大的影响。就在此书出版前后，沃尔夫林也出版了他的早期著作《文艺复兴与巴洛克》，当时他年仅24岁。沃尔夫林将布克哈特的兴趣与自己精致的形式分析方法结合了起来。古利特、沃尔夫林和李格尔的研究，推动了一个重新评价巴洛克风格时期的到来。

莫雷利与绘画鉴定

莫雷利创立了科学鉴定的方法，并极大地影响了艺术史学科的发展，不过这一点在当时并没有获得普遍承认。莫雷利（Giovanni Morelli，1816—1891）出身于一个胡格诺派教徒的家庭，家人原先生活在法国南部，后来逃亡到意大利，所以他本人出生于维罗纳。他早年莫雷利在瑞士接受教育，从17岁开始在德国慕尼黑和埃朗根（Erlangen）

伦巴赫（Franz von Lenbach）：《莫雷利肖像》（局部），1886年，布面油画，125.5厘米×90.2厘米，卡拉拉美术学院美术馆藏

学习医学和比较解剖学，为期5年；之后去了柏林并进入社交界，结识了科学家亚历山大·冯·洪堡以及一些艺术家。那段时间，莫雷利曾陪同地质学家阿加西斯（Louis Agassiz）到瑞士进行考察，这位科学家将居维叶的形态学比较方法运用于地质学，建立了自己的地球冰期理论。莫雷利本人也曾一度在居维叶所工作过的巴黎植物园从事研究（1838—1840），并经常出入于沙龙和罗浮宫。在那里，他结识了德国早期著名鉴定家和艺术经纪人明德勒（Otto Mündler，1811—1870），两人成为好友。明德勒精通老大师的作品，其方法主要是对艺术家的签名进行形态学分析。他曾收集资料想编一本艺术家花押字与签名字典，但后来一直未曾出版。

明德勒是莫雷利的第一位艺术老师，这对莫雷利后来的鉴定生涯具有重要的影响。1840年，莫雷利取了一个意大利名字叫莱莫利耶夫（Lermolieff）并返回意大利，与当时意大利复兴运动中的一批重要人物交上了朋友。他将德国美学介绍给他们，并翻译了歌德与艾克曼的谈话录以及席勒的一些著作。作为一名意大利爱国者，莫雷利热衷于政治，撰写了一些政治短论，甚至在1848年意大利起义期间曾领导过一支非正规部队。意大利统一之后，莫雷利在普选议会中当选为议员，作为贝加莫城的代表，1873年又被选为参议员。正是在此之后，莫雷利才将主要注意力转向新的艺术鉴定方法的推广和应用。

莫雷利的医学教育背景并没有使他成为一位开业医生，而是促使他将比较解剖学的知识运用于艺术鉴定与形式分析上。虽然他从事艺术研究相当晚，但由于见多识广，方法新颖独特，所以入门很快。莫雷利十分强调与艺术品原物的接触，认为鉴定家最好拥有作品，或者至少可以亲眼见到作品，所以他将大量精力花在搜集作品上，这些作品后来全都遗赠给了与他有着密切联系的城市——贝加莫的博物馆。可以说，莫雷利研究方法的中心是活生生的艺术作品。他在1877年11月19日写给他的追随者，后来成为著名艺术史家和收藏家的里希特（Jean Paul Richter，1847—1937）的一封信中说：

如果真想要在艺术史领域有所作为，就不能去研究纸面的文献，而要去研究艺术作品本身。当然，这会很麻烦，要花时间，要持之以恒。不过，最终你会因脚踏实地而有无限满足感，也不会浪费时间与聪明才智。这样说我的意思并不是应抛弃文献，不，正相反，我认为它们是最有价值的，但只是在这样一些人手中才是最有价值的：他们能做到在即便没有文献的情况下也能解释一件艺术作品。

莫雷利的鉴定方法主要受到了当时流行的科学分类法，尤其是居维叶的生物比较学方法的影响。同时哲学家谢林认为在自然与精神两方面存在着一种平行的关系，这也对他深有启发。他还十分赞赏歌德对于绘画作品外观形式的类型学研究方法。莫雷利将艺术作品的形式视为艺术精神气质的反映，并列举出三套形式语言作为鉴定的依据：一是人物的姿态与动态、衣褶与色彩给人造成的总体印象；二是解剖学的细节，如手和耳朵等，以及背景和色彩的和谐性；三是艺术家的习惯表现方式。

委拉斯克斯：《教皇英诺森十世肖像》（局部），1650 年，布面油画，140 厘米 ×120 厘米，罗马多利亚美术馆藏

其中，他认为解剖学的细节是最重要的，因为一般而言，画家在作画时总是在最引人注目的人物表情与动态方面着力最多；而像耳垂、鼻孔、拇指球面、指甲等不起眼的部位，一般是画家信手画来的，更容易透露其性情和风格手法。这种观点既是艺术史中经验主义研究的开始，同时也预示了形式主义研究。

莫雷利的方法在当时备受争议。德国鉴定家M. 弗里德兰德（Max J. Friedländer, 1867—1958）称他是一位有天分的艺术爱好者，对于细节十分敏感，但这是一种貌似科学的蒙骗手法，将在大师作品中偶然发现的一些特征作为该大师的识别标记，在多数情况下只能用做参考性的证据。柏林博物馆馆长博德（Wilhelm von Bode）也认为莫雷利眼光敏锐但失之肤浅与偏狭，容易导致错误与歪曲，因为在一幅画中会出现许多不同形状的耳朵和手指，仅凭这些来做鉴定是不够的，像色彩、铭文以及绘画材料也是值得认真研究的。不过，博德在详尽分析其利弊之后，还是肯定了莫雷利的方法，称他的小册子"比起许多大部头的意大利绘画'历史'来，对我们熟悉某些绘画大师的作品和发展情况有更大的帮助"。博德在1880年底写给里希特的信中说，莫雷利的方法"在德国获得的承认太少了"。

面对多方面的怀疑甚至指责，莫雷利为自己辩护道："有些德国对手责备我——是否坦率我说不清——鉴别和评价一位大师仅凭手、指甲、耳朵、脚趾等的形状。我可以向你保证，我并不是这种傻瓜。我所强调的是一种特定的形式，尤其是一只耳朵或一只手，可以将一位大师的作品与一幅复制得非常精确的赝品区别开来，借此可以建立一种通识。"有人批评这是一种"平庸之辈的把戏"，但他坚持认为这种方法即便对于真正的艺术鉴定也是有好处的：

> 最困难的任务似乎就是最简单的任务：观看。不只是我们的双眼，而且更多的是我们的整个艺术感受力，都必须得到彻底的训练，对我们的所见进行长期的沉思和缓慢的消化，直至可以万无一失地辨别出它们的形式，并对它们做出合适的判断，

此乃最高的境界。

在这里,观看(seeing)被提上了议事日程,这对形式主义美术史的发展具有重大意义。其实莫雷利并没有忘记对于画面整体性的把握,像有些批评者所谓的"只见树木不见森林",也并未狂妄自大地称自己的方法就是万能的秘方。实践证明,他的方法的确成功地解决了当时绘画鉴定所面临的一些难题。莫雷利对于罗马、慕尼黑、德累斯顿和柏林博物馆中的数百幅老大师作品进行了重新鉴定,硕果累累。这些成果陆续发表在《造型艺术杂志》(*Zeitschrift für bildende Kunst*)和《艺术科学报告》(*Repertorium für Kunstwissenschaft*)等刊物上,之后他还发表了一系列研究拉斐尔的重要文章。在生命的最后几年,莫雷利将自己的论文以《艺术批评研究》(*Kunstkritische Studien*,1890—1893)为题结集出版,分为三卷,最后一卷在他去世后才面世。

莫雷利的方法虽然受到柏林艺术史家的质疑,但却得到了维也纳艺术史家的承认与支持,英国收藏家也将他的方法运用于实践之中。对于考古学家而言,这种方法也很实用,因为他们必须要对大量无名的艺术文物进行鉴别与分类。莫雷利的最大受益者是 20 世纪上半叶的鉴定大师贝伦森(Bernard Bernson),他于 1890 年第一次见到莫雷利,出于崇拜之情而自称为"年轻的莱莫利耶夫"(莫雷利有许多别名,"莱莫利耶夫"是其中之一)。

卡瓦尔卡塞莱与克罗

在 19 世纪中叶,意大利人卡瓦尔卡塞莱和英国人克罗在一起合作,先后撰写了佛兰德斯和意大利绘画史,受到欧洲艺术史家和鉴赏家们的好评。博德在回忆录《我的一生》(*Mein Leben*)中称他们的书是任何严肃的意大利绘画研究者的必读书;莫雷利也曾说:"在德国和英国,人们对克罗和卡瓦尔卡塞莱的书评价是多么高啊。我本人最近

认识到,在德国,它真可称得上是一部圣经。不仅对外行而言,对学者也是如此。"

卡瓦尔卡塞莱(Ciovanni Cavalcaselle,1820—1897)生于意大利北方小城来尼亚诺(Legnano),早年就读于威尼斯美术学院。1848年,他中断学业投身于革命活动,被当局投入监狱并判了死刑。但他最终逃了出来,加入了爱国者马志尼(Giuseppe Mazzini)的罗马部队。当罗马共和国垮台之后,他流亡英格兰,在那里研究起意大利绘画。1851年卡瓦尔卡塞莱与伊斯特莱克、瓦根和帕萨万等几位专家合作,为利物浦博物馆编制一份藏品目录。不久,他担任了伦敦国立美术馆的顾问,后来又与莫雷利一起受雇于意大利政府,编制艺术品目录,对藏画进行评估。虽然卡瓦尔卡塞莱缺少哲学或美学方面的训练,但他的优势是具有画家一般敏锐的眼力,凭他的视觉经验和对风格的直觉,赢得了博物馆界的信任,当他站在一幅画前时,有着十足的自信。他被法国美术学院接纳为准会员,后来又应邀前往维也纳对观景宫博物馆进行整顿。1867年他被任命为佛罗伦萨国立博物馆的监管,但因当局不断干涉无法实现自己的想法而辞去了职务。后来他到罗马又被聘为美术监管,遇到相同处境,便干脆埋头写作,并将自己与克罗合作的英文书翻译成了意大利文。

科利茨(Louis Kolitz):《克罗肖像》(局部),布面油画,78.1厘米×66厘米,伦敦国家肖像美术馆藏

卡瓦尔卡塞莱是1847年在慕尼黑遇见克罗(Joseph Crowe,1825—1896)的,二人志趣相投,交谈颇为投机。克罗年轻时迷恋于绘画,随父亲住在巴黎时,曾和弟弟一起进入艺术家德拉罗什工作室学画。在克里米亚战争期间,克罗是一家英文报纸驻巴尔干地区的通讯员。他曾一度在印度领导了一家艺术学校,后来成为一名外交官,长驻德国莱比锡和杜塞尔多夫,当了20年的英国领事。不过当年这两位作家相遇并开始合作时,生活并不稳定,克罗在回忆录中描述了与卡瓦尔卡塞莱在一起工作的情形:"我们的工作间不超过二十平方英尺,只有一张圆桌和三把椅子。我们的早餐是面包和茶,中餐和晚餐就不能保证了。在最穷困的情况下,我们勉强度日……"

克罗与卡瓦尔卡塞莱第一次的合作成果是《早期佛兰德斯画家》

（*The Early Flemish Painters*）一书，出版于1856年；第二次是《新意大利绘画史》（*New History of Painting in Italy*），出版于1864年。这两本书的出版，使这两位贫穷作家一下子被捧为欧洲艺术史的权威人物。他们的书反映了晚期浪漫主义历史写作的典型特色，像罗斯金一样，他们着眼于文艺复兴古典风格的源头，而不是其成熟形态，所以未将拉斐尔、提香、莱奥纳尔多和米开朗琪罗写进去。他们不关心抽象的理论问题或风格概念，而是着重描述作品的不同特点及其形式特性，并用一种十分流畅的叙事风格撰写艺术史。为了体现出严谨的学术性，他们还在书中加了很多注释，有时一页上正文只有几行。在此之后，他们的合作一发而不可收，1877年二人出版了一本研究提香的书，最后的合作成果是《拉斐尔的生平与作品》（*Raphael: His Life and Works*，1883—1885）。

同时代德国艺术史家施普林格对这两位作家的著作十分赞赏，他翻译了他们论早期佛兰德斯绘画的著作，在译本（1875）的前言中将他们的方法归纳为三个方面："准确的原始材料研究、对单件作品内容的清晰描述，以及对技术的充分考虑。"由于原书出版已逾20年，施普林格在译本中附上了评注以及最新资料，最后还加了一篇补论，阐述了尼德兰绘画对于德国艺术的影响，使译本成为真正意义上的批评性版本。

施普林格

在19世纪下半叶大学艺术史学科的创建过程中，施普林格（Anton Springer，1825—1891）是一个重要人物。他像那一代大多数艺术史家一样，所受的教育极其多样化。施普林格出生于布拉格，在当地大学学习哲学与历史，完成博士论文之后游学于慕尼黑、德累斯顿与柏林，并去意大利旅行。后来他在图宾根大学撰写了第二篇博士论文，对黑格尔的历史观进行质疑，论证了艺术、宗教、哲学三者之间的密切关系。施普林格还热衷于社会活动，参加过图宾根1848年的革命行动，曾是一

施普林格（1825—1891）

名政论家和记者，一个为人民的民主权利挺身而出的斗士。1860年他被波恩大学聘为首任艺术史教授，12年后又被聘为斯特拉斯堡艺术史教授，一年以后又迁往莱比锡，在那里他成为新成立的艺术史研究所的中世纪与现代艺术教授。

在那个年代，虽然德国各地的大学纷纷建立了艺术史研究机构，但施普林格认识到这一学科仍然处于起步的阶段，有诸多不如人意的地方：艺术家并不认为艺术史具有独立的判断力，鉴定家具有丰富的专门知识但眼界狭窄，历史学科将艺术史看作不屑一顾的入侵者。在施普林格的眼中，艺术史是一门严谨的科学，它将面临艰巨的任务。他呼吁将艺术实践及鉴定与严谨的艺术史研究相对区分开来，历史学科必须承认艺术史所采用的历史学方法，承认艺术史的合法地位。尽管艺术史学科的合法化在他那个时代不可能完全实现，但施普林格的观点却取得了学术界的共鸣，预示了艺术史的广阔前景。

施普林格比布克哈特小几岁，因观点不同而关系颇为紧张，但他还是主张艺术史是历史学的一个分支，应该向人们展现出文化史的视野。1867年施普林格出版了主要著作《新艺术史的图景》（*Bilder aus der neueren Kunstgeschichte*），副题为"艺术鉴赏家与艺术史家"。在此书的后记中，他阐明了自己的艺术史观：

> 艺术史必须首先解决两个问题。它必须揭示艺术活动及发展方式的生动而典型的观念，说明是何种思想引导着艺术家，他们是以何种形式将这些思想呈现出来的，在这样的活动中他们选择了怎样的途径，他们的目标又是什么；同时沿着这种心理的描述，艺术史必须说明这些艺术家工作的环境，他们受到何种影响，他们接受了何种遗产并以此为基础。这也可以说就是要勾画出历史的，尤其是文化史的背景。

但当时流行的艺术史写作的现状如何？他指出，这些艺术史"只是在每个重要时代之前的一篇导言中，或详或略地说明一下概况、习

俗、知识与教育程度以及政治与社会的背景"。在这里，施普林格反对的是施纳泽的做法，即把艺术史的所有章节装入文化史的框架之中。而他所提出的方法，是要详尽说明决定单件艺术作品的种种因素以及这些因素与该作品形式之间的关系。他将鉴赏与艺术史之间的割裂看作那个时代该学科的一个通病，希望通过将它们结合起来而获得两者的力量，确保未来的艺术史成为一门真正的"科学"。

施普林格尤其反对一种思无定所的浪漫主义艺术史方法，强调在艺术史研究中要追求自然科学般的精确性。所以，他的同行格林及其追随者便成了他课堂上批判的靶子。施普林格具有强烈的个性，在学生的眼中是一名"目光如炬，话语似火"的战士。他的学生凯斯勒伯爵（Count Harry Kessler）曾回忆他上课的情景，并描述了他的艺术史主张：

> 在课堂上，他会拍打着一本格林的《拉斐尔》或《米开朗琪罗》的书说："胡说！""贩卖！""全都是一毛钱小说的货色！"要将艺术史提高到科学地位，靠的是无懈可击的事实，就像任何化学和生物学实验一样。而这些正是与格林的做法格格不入的。只有人文学科才拥有真正的科学基础，除了实验心理学是可能的例外；政治史和文学史当然不能算作科学。艺术史是要研究像头骨或矿石标本一样无可辩驳的现象，研究艺术家及其流派的"签名"，研究形式，有如一只耳垂或衣服的折痕，有如橡树枝条或叶子上的纹理那样不可重复。从个别作品中提炼出这独一无二的形式，便可提供艺术家身份的图像，其精确性有如他的指纹，可显示出作品被创作出来的作者、时间和地点。所有这一切，就如同拘捕证一样具有"罪名成立"的效力——这种可验证性，将是这一新科学的基础。移情对于艺术和特定作品的美学或哲学思考，所有这些都是第二位的、外在的。

作为莱比锡大学的一名艺术史教授，施普林格是在极不利的条件

下工作的。当地并没有重要的艺术收藏，而且多病的身体也不允许他去意大利旅行。所以他主要依靠文献工作，但仍然做出了不少开拓性的贡献。施普林格的早期著作有《艺术史信札》（*Kunsthistorische Briefe*，1852—1857）、《中世纪基督教建筑入门》（*Leitfaden der Baukunst des christlichen Mittelalters*，1854）、5卷本的《艺术史手册》（*Handbuch der Kunstgeschichte*，1855）等。他的《图像志研究》（*Ikonographische Studien*，1860）一书表明，他已经意识到图像对艺术史，尤其是对中世纪艺术研究的重要作用。施普林格最早将素描研究引入艺术史课程，可能还是最早注意到古典艺术在中世纪经历了复兴的学者。

施普林格后期的著作对德国和意大利文艺复兴进行了多角度的研究；此外，他提出的形式分析的新方法，以及精神史（Geistesgeschichte）或称为观念史（history of ideas）的研究角度，对后世影响深远。当然，施普林格最大的贡献在于为艺术史的发展培养了众多杰出的学者，如戈尔德施密特和弗格等。

格林、尤斯蒂、托德和博德

1871年之后德国政治与经济力量进入全盛期，使得人们对天才和名人的尊崇之风盛行一时。备受施普林格批评的H. 格林（Herman Grimm，1828—1901）是这一时期的一位重要作家。他早年接受了广泛的人文主义教育，继承了父亲威廉、叔叔雅各布（即著名的格林兄弟）的家学，拥有多方面的兴趣。格林撰写短篇小说、随笔和戏剧，也研究艺术大师。他对文学艺术的热爱源于他对伟人的无限崇敬，对他来说，很少有艺术家能达到荷马、但丁、莎士比亚和歌德那样的境界，或许只有拉斐尔和米开朗琪罗可以入选。他的《拉斐尔传》（*Das Leben Raphaels*，1872）出版后十分流行，一版再版。在这本书的开篇他写道：

人们总是热切希望了解拉斐尔，了解这位年轻的、英俊的、胜过一切人的画家。他英年早逝，整个罗马都在哀悼他。如果他的作品从地球上消失，他的名字将依然被铭记于人类的记忆之中。

格林的著作引发了人们对拉斐尔极大的尊崇。他还将自己视为歌德精神的继承者。当柏林艺术史家瓦根在《造型艺术杂志》上谨慎地发表意见，说歌德对绘画没有什么感觉，因为他喜爱德累斯顿美术馆中的那些质量不高的作品时，格林立即运用自己关于歌德著作的丰富知识反驳瓦根的说法。

从 1872 年开始，格林任柏林艺术史教授直至去世，他是第一个利用幻灯机进行教学的艺术史家。沃尔夫林后来继承了他在柏林大学的席位，认为格林除了关注"特别伟大的人物之外，对任何东西都显然漠不关心，他似乎只是生活在文化巨人的阴影之下，仅仅从英雄和特点鲜明的人物那里汲取灵感"。这反映了他们完全不同的艺术史观。格林在艺术史写作方面的最大特点，是将瓦萨里开创的艺术家传记的传统推进到了一个新阶段。这种将艺术家英雄化的写法，似乎折射出当时政治领域中被视为民族英雄的俾斯麦形象。

尤斯蒂（Carl Justi，1832—1912）是这一时期另一位重要的艺术史家，也是一位著名的鉴赏家。他与格林一样，并不关心艺术史的发展与进化，而是将目光锁定于少数艺术天才，将艺术编年史演绎成艺术大师的序列，这是与丹纳实证主义观点背道而驰的。尤斯蒂出生于马尔堡，最初在柏林学习神学，但很快转向哲学，27 岁时以一篇论柏拉图哲学中美学要素的论文取得了学位，之后转向艺术史。1869 年尤斯蒂任马尔堡大学教授，3 年后被波恩大学聘为艺术史教授，接替了施普林格的职位。

在讲授哲学与艺术史的过程中，尤斯蒂读到了温克尔曼的著作并被深深吸引，于是投入极大的精力研究温克尔曼的生平和著作，撰写了三卷本的《温克尔曼和他的世纪》（*Winckelmann und seine Zeitgenossen*），

H. 格林（1828—1901）

莱普修斯（Reinhold Lepsius）：《尤斯蒂肖像》（局部）

委拉斯克斯:《照镜子的维纳斯》,1648—1650 年,布面油画,122.5 厘米 × 177 厘米,伦敦国立美术馆藏

于 1866—1872 年间在莱比锡出版。第一卷出版之后,尤斯蒂去意大利调查温克尔曼当年研究过的文物与遗址。在罗马,尤斯蒂凑巧在多里亚·帕姆菲利宫中看到了委拉斯克斯画的《教皇英诺森十世肖像》,立即被这位艺术家所吸引,于是开始构思他的第二部人物传记。这就是于 1888 年出版的《委拉斯克斯和他的世纪》(*Diego Velázquez und sein Jahrhundert*),此书对这位画家做了详尽研究,同时也为读者展示了一幅 17 世纪西班牙文化教育的全景图。

尤斯蒂第三部英雄传记写的是米开朗琪罗。在他的笔下,米开朗琪罗是一位特立独行的伟大人物,他很孤独,生前不为人们所理解;但是他又无须人们的理解,他是独立自足的,自身就构成了一个宇宙。1900 年,这部传记以《米开朗琪罗其人其作》(*Michelangelo: Beiträge zur Erklärung der Werke und des Menschen*)为题出版并获得了巨大成功,成为尤斯蒂艺术家英雄传记三部曲中最优秀的作品,他本人也成为那个时代官方艺术趣味的发言人。

尤斯蒂对天才的迷恋,导致他在撰写传记时伪造材料而受到激烈的批评。他在委拉斯克斯传记第三卷中引用了一封信,信中描述了这位艺术家对于罗马的第一印象,其实这封信是他自己杜撰的。他的一位同事

发现了这个问题并立即揭发出来，尤斯蒂发表文章为自己辩解，但并不足以阻止外界的批评，甚至有一篇法国人写的题为《作假的德国佬》的文章，控告德国艺术史家在严谨的幌子下行骗。

作为艺术史教师，尤斯蒂不善辞令，所以教学对他而言成了一个负担。与他不同的是，纽伦堡艺术史教授托德（Henry Thode，1857—1920）则是一位卓越的演讲者，也是一位富有创造性的作家，他崇拜的偶像是音乐家瓦格纳。托德早年放弃法律学习而转向艺术史，曾在维也纳师从陶辛完成了研究意大利艺术的学位论文。他的著作《阿西西方济各教堂与文艺复兴的起源》（*Franz von Assisi und die Anfänge der Kunst der Renaissance*）一书出版于 1885 年。在此一年之前，托德已经开始与楚迪（Hugo von Tschudi）合作编辑著名的艺术史期刊《艺术科学报告》（*Repertorium für Kunstwissenschaft*）。1889 年在柏林博物馆馆长博德的推荐下，他被任命为法兰克福施塔德尔艺术研究所及市立博物馆的馆长，但两年后辞去了职务，后来任教于海德堡大学，从事理论研究工作。

托德（1857—1920）

博德（Wilhelm von Bode，1845—1929）是世纪之交德国博物馆界的中心人物。早年他从法律转向艺术史，一心想当一名鉴定家。为此他花了大量时间在版画馆里看画，此外还外出旅行。博德是一位强有力的管理者，被称为"博物馆界的俾斯麦"，致力于将博物馆转变成理想中的公共资源。在博德之前，博物馆要么是由不相干的政府官员进行管理，要么为宫廷画家所把持。博德重组了柏林博物馆，与柏林艺术赞助人和艺术商建立起广泛的联系，对博物馆界的艺术收藏活动产生了可观的影响。在他的领导下，通过私人捐赠，柏林博物馆的藏品极大地丰富起来，同时也影响了其他博物馆对艺术品的购买。他甚至还帮助其他国家建立私人收藏。博德出版的大量著述范围广泛，对艺术史的研究也是全新的，包括了德国雕塑、意大利文艺复兴绘画与雕塑、伦勃朗及其同时代艺术家，等等。

博德（1845—1929）

在 19 世纪下半叶至世纪之交，德国博物馆系统得以形成。在博物馆中就像在大学中一样，学术研究与训练受到同等的重视。除了

博德之外，像汉堡博物馆馆长布林克曼（Justus Brinckmann，1843—1915）和利希特瓦克（Alfred Lichtwark，1852—1914）、德累斯顿博物馆馆长塞德利茨（Woldemar von Seidlitz，1850—1922）与沃尔曼（Karl Woermann，1844—1933）等人，都是那一时代德国艺术机构的关键人物。他们都是训练有素的鉴定家，其学术研究影响了德国艺术史的整体形态。

进一步阅读

丹纳：《艺术哲学》，傅雷译，天津：天津社会科学院出版社，2007年。

森佩尔：《论工艺与建筑中的风格，或实用美学》（*Style in the Technical and Tectonic Arts; or, Practical Aesthetics,* Getty Research Institute, Los Angeles, 2004）。

森佩尔：《建筑四要素》，罗德胤、赵雯雯、包志禹译，北京：中国建筑工业出版社，2016年。

莫雷利：《意大利画家》，收入范景中主编：《美术史的形状》第Ⅰ卷，傅新生、李本正译，第189—206页，杭州：中国美术学院出版社，2003年。

莫雷利：《意大利画家：慕尼黑与德累斯顿的画廊》（*Italian Painters: The Galleries of Munich and Dresden*, J. Murray, 1893）。

施普林格：《新艺术史的图景》（*Bilder Aus Der Neueren Kunstgeschichte*, Nabu, 2010）。

施普林格：《图像志研究》（*Ikonographische Studien*, Kaiserl.-Königl. Hof- und Staatsdruckerei, 1860）。

H. 格林：《拉斐尔传》（*Das Leben Raphaels*, Vero Verlag, 2019）。

尤斯蒂：《温克尔曼和他的世纪》（*Winckelmann und seine Zeitgenossen*, Hansebooks, 2017）。

尤斯蒂:《米开朗琪罗其人其作》(*Michelangelo: Beiträge zur Erklärung der Werke und des Menschen*, Borowsky, 1983)。

第九章

维也纳艺术史学派

> 现代与文艺复兴之间的间隙已经大于文艺复兴与古代之间的间隙。
>
> ——奥托·瓦格纳《现代建筑》

　　维也纳艺术史学派在世纪之交奥匈帝国的首都出现绝非偶然。这个举世闻名的音乐之都、欧洲最美丽的巴洛克城市，拥有中欧地区最古老的大学和最丰富的文化艺术资源。自19世纪中叶以后，哈布斯堡家族的统治达到鼎盛，文化事业经历了极大的繁荣，维也纳成为欧洲主要文化中心之一。同时，由于社会与民族矛盾日益尖锐，新旧观念剧烈冲突，维也纳在世纪之交成为新思想的试验场。分离派的绘画、洛斯的现代建筑、弗洛伊德的精神分析、胡塞尔的现象学、勋伯格的无调性音乐等，预示着20世纪西方现代主义的各种精神生活取向。1873年，第一届世界艺术史大会在维也纳工艺美术博物馆举行，大会决议强调了在所有大学建立艺术史学科的迫切性。

　　维也纳学派是巴洛克文化传统与现代批判精神相结合的产物，是西方唯一传承有序的艺术史学派。这些艺术史家既追求历史事实的准确性，又强调面对艺术品原作的视觉领悟，他们将"art"与"history"这两个词直接组合起来，在大学和博物馆的互动中构建了"art history"这门学科。他们的工作正如当时的艺术实验一样，大大超越了传统的界限。

创建之初：艾特尔贝格尔与陶辛

西方的艺术史研究，始于文物的鉴赏与收藏，即所谓的"古物研究"。维也纳艺术史学派也不例外，它的历史可追溯到 1848 年革命之前维也纳本地以文物鉴藏家伯姆（Josef Daniel Böhm，1794—1865）为首的圈子。据施洛塞尔记载，伯姆是维也纳著名雕塑家曹纳（Franz Zauner）的学生，得到了贵族的资助去罗马学习艺术，于 1836 年任奥匈帝国总造币处雕刻学院院长。他是一位优秀的教师，也是早期最重要的民间收藏家，以艺术史家的眼光来看待文物收藏。他在郊区的住所和收藏，成了当时维也纳艺术史爱好者聚集的中心。在 19 世纪 50 年代，帝国教育大臣图恩伯爵（Grafen Leo Thun，1811—1888）着手进行教育改革时，曾征询过伯姆的意见。

维也纳艺术史学派是帝国教育改革的结果。学派创始人艾特尔贝格尔（Rudolf von Eitelberger，1817—1885）也是伯姆圈子中的一员，他是捷克人，早年学习法律，后转向拉丁语言学，于 1839—1848 年间在维也纳大学讲授语言学。他自学艺术史，热心于艺术收藏和艺术教育，举办过欧洲绘画大师展览，得到了帝国教育大臣科奥·图恩伯爵（Grafen Leo Thun）的赏识，伯姆向皇帝推荐他为维也纳大学第一任艺术史与考古学教授。这是对柏林大学的直接回应，因为就在 8 年前，柏林大学率先设立了艺术史教席。艾氏立即着手准备教学，两年后便成立了维也纳大学艺术史研究所，从相关人文学科引入人才，有效地组织艺术史教学。同时他开展了图像研究，在 1858—1860 年间编辑出版了两卷本图集《奥地利帝国中世纪文物》（*Mittelalterliche Kunstdenkmäler des österreichischen Kaiserstaates*），这是此类出版物的第一套，开创了艺术地方志的新领域。

艾特尔贝格尔（1817—1885）

维也纳学派与两家机构有着联系，可以说它们是培养艺术史家的摇篮。一是奥地利工艺美术博物馆，它由艾特尔贝格尔发起成立，是欧洲大陆上第一家工艺美术博物馆。其成立的起因是，艾氏 1862 年赴伦敦参加世界工业博览会，那里新建成的南肯辛顿博物馆（即现在的维多利

奥地利工艺美术博物馆，维也纳，建成于 1871 年

亚与阿尔伯特博物馆）令人印象深刻，回国后他立即建议成立奥地利工艺美术博物馆并得到皇帝支持。1864 年 5 月 24 日博物馆在皇宫舞厅宣布成立，不过该馆直到 1871 年新馆建成后才正式对外开放。艾特尔贝格尔开创了大学与博物馆合作的传统。为了避免学校教学的抽象性，他将艺术史课程与讨论会安排在博物馆或其他艺术收藏馆进行，引导学生面对原作进行观察，这一传统后来由陶辛、维克霍夫、李格尔、施洛塞尔等人继承下来。也正是博物馆与大学的联合，产生了一份极具价值的刊物《皇家艺术史博物馆年鉴》(*Jahrbuch der kunsthistorischen Sammlungen des allerhöchsten Kaiserhauses*)。1871 年艾氏开始出版《中世纪与文艺复兴艺术史与工艺技术史料集》(*Quellenschriften für Kunstgeschichte und Kunsttechnik des Mittelalters und der Renaissance*)，这是一项很有意义的艺术史料编纂工作，后来由施洛塞尔继续下去。

另一个与学派关系密切的机构是奥地利历史研究所，它成立于 19 世纪 50 年代初，隶属于维也纳大学，主旨是超越民族界限，将奥地利作为一个有机整体来研究，为帝国意识形态和国家利益服务。西克尔（Theodor von Sickel，1826—1908）于 1869—1891 年间任所长，他是位著名的文献学家，曾在巴黎文献学院（Ecole des Chartes in Paris）

的古文字学与古文书学专门学校（Special School for Paleography and Diplomatics）学习。他的专业领域是早期中世纪研究，被公认为是现代古文书学的创始人。所有维也纳学派的艺术史家都曾在这个研究所接受过训练，因此也可以说，没有这家研究所，也就没有维也纳艺术史学派。

西克尔的影响是双重的：一方面，他的文献课程为艺术史家提供了文献基础训练；另一方面，他的古文书鉴定方法本身，如对古文书的材质、笔迹、版式、年代的鉴定，本质上与艺术鉴定有着共通之处。此外，西克尔认识到艺术史对历史研究的重要性，并将艺术史课程引入历史研究所的教学。考虑到当时艺术史学科尚处于创建过程中，这种认识的确是非常超前的。1873 年，陶辛被历史研究所聘为艺术史教授。

西克尔（1826-1908）

陶辛（Moritz Thausing，1835—1884）是艾氏引进的一位年轻学者，他早年在布拉格接受教育，后到维也纳研究文学与哲学。很少有人了解陶辛，其实他在推进艺术史作为一门独立学科方面，是一位重要的人物。他坚决主张艺术史脱离美学，在就职演讲《作为科学的艺术史的地位》中说：

陶辛（1835—1884）

> 艺术史与推论或沉思毫不相干；它要阐明的不是审美判断，而是历史事实，是可以作为归纳研究的材料。正如政治史的目标并非在于道德判断，艺术史的标准也并非是审美；……像一幅画美不美的问题，在艺术史中是没有意义的；讨论拉斐尔与米开朗琪罗、伦勃朗与鲁本斯谁更完美这类问题，对艺术史而言是荒唐的。我所能想象的最好的艺术史，"美"这个词根本就不会出现。

在艾氏的影响下，陶辛转向艺术史并成为他的得力助手，将维也纳学派引向成熟。从 1864 年开始，陶辛进入维也纳阿尔贝蒂纳博物馆（Albertina）工作，它是世界上收藏最丰富的图形博物馆，包括 6.5 万幅素描，近 100 万幅老大师的版画，以及大量现代图形作品、照片和建筑

素描。在那里他享受到了艺术收藏的所有乐趣。1871 年 9 月，一群德语国家的艺术史家和鉴定家聚首德累斯顿，以确定小荷尔拜因的两幅大体相同的圣母像的真伪问题，它们分别收藏于德累斯顿美术馆和达姆施塔特美术馆。这是 19 世纪艺术史上的一次重要事件，学者们将各种研究方法运用于名画鉴定，最终认定达姆施塔特的那幅是原作。作为鉴定专家，陶辛也参加了这次"荷尔拜因会议"。

1872 年，陶辛编辑了丢勒的书信集，次年被任命为维也纳大学的艺术史教授。1875 年他出版了研究丢勒的专著，因颇具开拓性而引起了英国与法国学者的关注，声名鹊起。不久后他被任命为馆长。后来有一天，陶辛在博物馆里遇到意大利参议员、著名鉴定家莫雷利，两人交谈十分投机。莫雷利的理论在当时遭到柏林专家的批评，但却在维也纳找到了知音。陶辛在《造型艺术杂志》上发表了一系列文章，详尽说明了莫雷利的方法。施洛塞尔后来曾提到，他们的相遇对维也纳学派的发展来说是一个重要的事件，陶辛本人也曾激动地回忆起他第一次与莫雷利会面的情形，那是维克霍夫安排的。陶辛的学生有托德、维克霍夫和李格尔，他们后来全都成为德语国家著名的艺术史家。

维克霍夫

维克霍夫欣赏莫雷利的鉴定方法，并将其纳入自己的教学与研究。尽管他们的艺术史观点并非完全一致，但在思想上最为接近。莫雷利于 1885 年 5 月 7 日写信给里希特时说："我必须承认，在我的所有德语国家同事当中，维克霍夫是最有感染力的人。他是一位极好的合作者，具有高远的眼光与实在的学识。尽管他在一些问题的解释上有些怪，但十分乐于接受批评。"当博德和弗里德兰德等人激烈地抨击莫雷利时，维克霍夫站出来为他说话。

维克霍夫（Franz Wickhoff，1853—1909）是维也纳学派在学术上的真正创建人，他出身于上奥地利的一个体面的中产阶级家庭，早年

进入维也纳大学师从艾特尔贝格尔和陶辛学习艺术史,后来又在历史研究所接受训练。从1879年开始,他任奥地利工艺美术博物馆织物部主任,6年后被任命为维也纳大学副教授,1891年成为艺术史教授。

维克霍夫(1853—1909)

像陶辛一样,维克霍夫反对业余性质的美学热情,坚持将艺术史的研究置于科学基础之上,提倡古文字学、古籍考证学,以及对手抄本插图和素描的研究。在当上艺术史教授之后,他着手编制阿尔贝蒂纳博物馆的意大利素描目录,这是他最重要的实际工作成果之一。同时他看到了艺术史研究仅囿于西方的局限性,主张将艺术置于范围更广阔的文化史中进行考察。在1898年为学者比丁格尔(M. Büdinger)的纪念文集撰写的一篇题为《论艺术普遍进化的历史一致性》(On the Historical Unity in the Universal Evolution of Art)的文章中,他提出了世界艺术史研究的纲领:人类一切视觉艺术创造都具有历史的统一性,只有将其放在全球历史情境中加以研究,才能揭示出真义。依据当时学术界的研究成果,他提出了大胆的设想:西方艺术与远东艺术具有共同的源头,都可以追溯到希腊艺术,而且远东艺术汲取希腊艺术的养分并不比西方少。后来在发表于《青年》(Die Jugend)杂志上的一篇文章中,他又指出:

> 一些重要学者的工作最近向我们表明,东亚艺术在开始时受到希腊的影响并不比其他艺术少,而且从公元前5世纪和前4世纪到罗马帝国以来都是这样,也许希腊母题经过印度渗透到远东,并最终为中国和后来日本的那种越来越独立的艺术所吸收。19世纪后期,伦敦和巴黎的"先进"艺术家们惊讶地发现,他们的努力早在几世纪前就被日本人事先做出,一个在审美感觉上只有希腊人才能匹敌的民族,他们总是能够从自然中直接寻找到他们的装饰形式。

尽管他所提出的具体假设因为历史的局限而未能经受事实的检验,但其世界文化相互依存的观点在当时颇具革命意义,也是后来世界艺术研究的先声。

维克霍夫的代表作是为当时的一个帝国出版项目《维也纳创世纪》（*Wiener Genesis*，1895）一书所撰写的导论（英译名为《罗马艺术：它的基本原理及其在早期基督教绘画中的运用》），是与哈特尔（Wilhelm von Hartel，1839—1907）合作的成果，后者后来当上了文化部部长。《维也纳创世纪》是一本早期基督教时期遗存下来的珍贵插图手抄本，因收藏于维也纳国立图书馆而得名。通过对这一抄本插图的分析，维克霍夫论述了自奥古斯都大帝至君士坦丁大帝之间的罗马艺术，第一次阐发了罗马晚期艺术的观念。在传统上，这个时期被认为是继黄金时代之后的衰落期，不值得认真对待。所以维克霍夫的这篇导论便成了当时出版的第一部标准罗马艺术史著作。

　　从绘画风格来看，维克霍夫发现，该抄本是在同一间作坊中由几位不同画家绘制、抄写完成的，他们可分为两组：第一组图画的作者有四个人，一名是"miniaturist"（小画风格的画家），一名是"colourist"（彩绘风格的画家），他们各带一名助手，以连环图画的叙事方式图解经文；第二组有三人，称作"illusionists"（错觉风格的画家），他们的绘画风格反映了古典晚期壁画与木版画的错觉主义传统。这说明当时同时存在着两种画法，而第一组画家则代表了一种新的艺术取向，后来在整个中

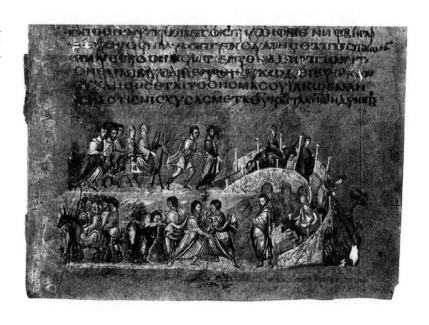

《雅各与天使角力》，出自《维也纳创世纪》，公元6世纪初，蛋彩与银色画于染色羔皮纸上，维也纳奥地利图书馆藏

世纪得到了充分发展。维克霍夫由此得出结论：基督教艺术采取了一种与古典图式完全相反的、更具精神价值的再现图式，并不存在所谓因蛮族入侵而造成的艺术衰落。这一观点足令时人震惊，直接启发了李格尔，对重新评价历史上所谓"衰落"时期的艺术起到重要作用。他为分析罗马艺术而创造的"错觉主义"，成为日后艺术史中的一个常用术语。

维克霍夫具有开放的思维，同情当代艺术运动，并致力于将艺术史扩展至所有文化领域。从1903年开始，他着手编辑杂志《艺术史通报》(Kunstgeschichtliche Anzeigen)，发表他在这方面的新观点。1899年，画家克里姆特（Gustav Klimt，1862—1918）为维也纳大学大礼堂画了天顶画，画面上丑陋变形的男女裸体处于精神恍惚的状态，飘浮在无意识的空中。这是他受到叔本华和尼采的影响，试图以他自己的方式诠释人类存在的形而上学之谜，表现现代人的困惑，但因完全背离了传统图像表现惯例而引起教授们的愤怒。但维克霍夫却在1900年5月的一个题为"何为丑？"的讲座上，为克里姆特进行了辩护。

李格尔

被贡布里希誉为"我们学科中最富于独创性的思想家"的李格尔，是维也纳学派最重要的艺术史家。他是一位沉默少语、将自己关在象牙塔中的学者，短短十多年的学术生涯却贡献了若干部经典著作，每一部都为艺术史开辟了一个新的领域。

李格尔（Alois Riegl，1858—1905，一译里格尔）是在19世纪下半叶科学成为时代"宗教"的氛围中长大的，用科学的精神从事艺术史研究是他的理想。他出生于奥地利主要工业城市林茨，父亲是一家国营工厂的管理者。17岁时他中学毕业进入维也纳大学，注册了哲学专业。李格尔的老师都是当时欧洲大名鼎鼎的学者，其中除了上文提到的西克尔外，还有哲学家布伦塔诺（Franz Brentano，1838—1917）（胡塞尔与弗洛伊德也是他的学生），以及美学家齐美尔曼（Robert Zimmermann，

李格尔（1858—1905）

1824—1898），他们都致力于经验主义的学术研究。1881年李格尔进入历史研究所，在那里接受了严格的训练，发表过关于中世纪手抄本插图的研究论文。两年之后，李格尔获得了哲学博士学位，并获得罗马奖学金而前往意大利研究艺术史，为期半年。

从罗马返回维也纳后，李格尔进入了维也纳工艺美术博物馆，接替了维克霍夫的职务。他经常到民间考察手工艺，为博物馆收购藏品，在此过程中对织物及装饰纹样进行历史思考。这一期间他的研究对象包括新西兰毛利人的装饰纹样，撰写了《古代东方地毯》（*Altorientalische Teppiche*，1891）、《民间艺术、家庭手工艺和家庭手工业》（*Volkskunst, Hausfleiss und Hausindustrie*，1894）等。1890—1891年冬季学期，李格尔在维也纳大学开设了纹样史讲座，两年后出版了他的第一部重要著作《风格问题：纹样史基础》（*Stilfragen: Grundlegungen zu einer Geschichte der Ornamentik*，1893）。这是装饰艺术研究领域至今仍绕不开的一部经典之作。

1895年，李格尔接受了维也纳大学编外教授的职位（当时维克霍夫执掌着艺术史教席），两年后被任命为正教授，开始讲授大学的传统科目，即意大利文艺复兴和巴洛克艺术。他的许多课程都是有关17世纪的内容，除了荷兰艺术外，还讲授意大利巴洛克、佛兰德斯和西班牙艺术，组织有关贝尔尼尼和鲁本斯的专题讨论。他在巴寥内（Giovanni Baglione，1566—1643）、贝洛里、帕瑟里（Giovanni Battista Passeri，1610—1679）以及巴尔迪努奇（Filippo Baldinucci，1624—1696）的著述中寻找巴洛克的源起，并翻译了巴尔迪努奇撰写的贝尔尼尼传记。这一时期的研究成果在他去世后以《罗马巴洛克艺术的源起》（*Die Entstehung der Barockkunst in Rom*，1908）为题出版。也在同一时期，李格尔开始思考从艺术的内部对形式问题进行阐释，试图以艺术史的研究为特定时代的特定"世界观"（Weltanschauung）提供图像证据。他所写下的手稿直到半个多世纪后才由学派传人整理出版，书名为《造型艺术的历史法则》（*Historische Grammatik der bildenden Kunste*，1966）。

1898—1899年间，李格尔开设了"民族大迁徙时期的艺术史"

课程，并应奥地利皇家教育部之邀，参加了奥匈帝国境内的文物普查工作，这成为他写作《罗马晚期的工艺美术》(*Die Spätromische Kunstindustrie nach den Funden in Osterreich-Ungarn*) 一书的契机，此书于1901年出版。第二年他的另一名作《荷兰团体肖像画》(*Das holländische Gruppenporträt*) 发表于《皇家艺术史收藏品年鉴》(*Jahrbuch der Kunsthistorischen Sammlungen des Allerhöchsten Kaiserhauses*) 上。也在这一年，这位一向深居简出的学者被推举为奥地利文物保护协会主席。李格尔立即以巨大的热情投入工作，为立法机构撰写了文物保护的法律草案，要使所有博物馆都实现现代化，实行普遍的文物保护，不过这一草案未能实施。1903年李格尔发表了《对文物的现代崇拜：其特点与起源》(*Der moderne Denkmalkultus: Sein Wesen und seine Entstehung*) 的著名论文，对历史上的文物保护观念进行梳理，并对文物进行了分类，为现代文物保护提供了理论依据。

《罗马晚期的工艺美术》书影

对艺术史的思考贯穿于李格尔短暂的学术生涯中。他在1902年的一篇关于古利特艺术史著作的书评中，尝试着从一个新的角度去看待艺术史的发展。他做了一个形象的比喻，作为一门科学学科的艺术史，就像罗马圣彼得大教堂的穹顶一样，是由四根柱子稳固地支撑着的：第一根柱子是温克尔曼所确立的对古代艺术的风格分析，第二根是文艺复兴艺术研究，第三根是浪漫主义者所关注的中世纪艺术，第四根则是现当代的"绘画性的艺术"。其中，他关于温克尔曼所奠定的第一根柱子的评论值得我们注意，他指出：

> 温克尔曼努力地确立起所有古代艺术作品所共有的东西，并对之进行强调，这使他成为第一位艺术史家。他感兴趣的并不是一件件艺术作品本身，而是将它们相互联系起来并统一到更高层面的一种聚合力，即使这种聚合力只是一种抽象的东西。

艺术总是处在不断的发展变化之中，呈现出丰富多彩甚至杂乱纷呈的特征，所以归纳出变化中的统一性，分析造成这种统一之中变化的原因，

对理解艺术史至关重要。在李格尔眼中，历史的统一性正如大教堂的穹顶，支配着不断变化着的艺术形式。在这穹顶之下，后人的研究会不断添砖加瓦，使这座大厦更加雄伟壮观。在李格尔的新艺术史纲要中，我们可以将第四根柱子理解为他本人所致力建造的工程。李格尔后期曾计划撰写一部艺术通史，不过那时由于健康原因，他已经力不从心了。他的耳聋越来越厉害，这使他远离学生而陷入孤苦境地。1905年6月17日，这位艺术史家像流星般陨落，享年47岁。

艺术意志

正如温克尔曼一样，李格尔要寻求艺术史的统一性和风格变化的可理解性，但不同的是，他要从艺术内部探究形式变迁的规律与动因。换句话说，他是要将零散杂乱的风格与形式置于一个历史序列之中。这个序列环环相扣，没有终点，价值判断也不重要。他设想艺术形式就像有机体一样有它自己的生命和意愿，向着一个既定的目标前进，所以他找到了一个带有心理学意味的词"艺术意志"（Kunstwollen）来代表推动形式发展的最终动因。而对他来说，这个概念本身的定义并不重要，他也不曾做过解释。今天看来"艺术意志"是一个令人难以捉摸的概念，何以见得他是在从事"艺术科学"？其实，将这个概念联系到当时方兴未艾的心理学便并不难理解：这门研究人类精神生活的科学迅速向人文学科渗透，包括李格尔在内的艺术史家们都相信，将艺术研究建立在心理学基础之上，本身就是在从事"艺术科学"的研究。"Kunstwollen"起初并不是一个专门术语，而只是一个描述性的词，指艺术家内心深处的艺术愿望。它在鲁莫尔那个时代就出现了，并流行于李格尔当时的艺术批评中。经过李格尔的阐发，它成为艺术史学史上一个十分著名的术语。

早在"纹样史"的讲座中，李格尔就开始使用"艺术意志"这个词，后来它在《风格问题》中正式出现。这是一本专门讨论纹样史的书，李

（左图）自然界中的莨苕叶

（右图）科林斯式柱头，雅典利西克拉底合唱队纪念碑局部线图（李格尔《风格问题》插图）

格尔在此书中关注的要点有两个：一是对纹样的研究应追溯其历史上的变化与传播；二是要探讨推动这一历史发展的动力，即图形设计自律发展的基本原理。他的基本观念是，纹样艺术并非模仿自然的产物，也不是技术、材料这些外在因素影响的结果，而是人类精神活动的体现；一旦植物母题进入了装饰领域，它便遵循着自己的形式逻辑向前发展。李格尔在书中向人们展现了从史前到中世纪装饰纹样的发展历程，构成了一部"纹样的史诗"。他以"艺术意志"的概念对抗森佩尔的"物质主义"理论，因为森佩尔认为"材料""技术"和"需要"是艺术风格产生与发展的决定性因素，而在李格尔看来，在风格（艺术形式）的发展过程中，人的审美冲动与艺术意图始终是主要推动因素，而材料、技术等只不过是一些外部条件，是限制性的因素；"艺术意志"总是在与这些因素的斗争中为自己开辟道路，推动风格向前发展的。因此，通过"艺术意志"这一概念，李格尔将艺术风格发展的动力归结于艺术内部的原因。

"艺术意志"一词在《风格问题》中只出现了几次，但在李格尔的下一本主要著作《罗马晚期的工艺美术》中，它就成为一个关键词了。这本书的论述范围不像书名中表示的那样只限于工艺美术，而是扩大到了当时艺术史家所谓的"高级艺术"，即建筑、绘画和雕塑。在这里李格尔依然抓住风格演变问题不放，并提出了一对概念"触觉的—视觉的"来理解风格史的发展，也就是将艺术史解释为从古代"触觉的"知觉方式向现代"视觉的"知觉方式发展的历史。一个时代的知觉方

《君士坦丁大帝行赏》，312—315 年，罗马君士坦丁凯旋门浮雕（李格尔《罗马晚期的工艺美术》插图）

式变了，艺术风格也随之改变，艺术的历史反映了人类各个时期与客观世界的知觉关系。在李格尔看来，触觉是人类感知世界的初级阶段，古代先民只有在面对可触摸的对象时才能确实地把握其存在，所以埃及人创造出一种具有实体感的艺术形式，如金字塔巨大单纯的几何块面与圆雕厚重的体块。而随着人类对客观世界把握能力的提高，视觉便成为较高阶段的知觉方式，伴随着更多的智性思维，所以从罗马晚期开始艺术就向着视觉形式的方向发展，绘画变得越来越重要。视觉性艺术发展的最高阶段，就是李格尔所处时代的艺术，如印象派或维也纳分离派的绘画。而希腊古典艺术恰好处于"触觉—视觉"这两极之间的平衡阶段，发展出了既有触觉感，又可以从视觉上整体把握的雕塑艺术。所以在这本书中，艺术史就成了人类知觉方式演变的历史，"艺术意志"推动着艺术形式向着它的既定目标前进。

在 1902 年发表的长篇论文《荷兰团体肖像画》中，荷兰的"艺术意志"成了主角，不过艺术史的发展模式从"触觉—视觉"变换成了"客观—主观"之间的对立与发展。他认为，古人是以客观的态度看待外界事物的，将它视为与自己相对立的他者，并要以自己的意志来控制与驾驭它；而现代人的知觉具有主观的特点，将客体作为平等的他者，以"注视"或"凝视"的态度来对待它。"客观—主观"还有类型学的意义，

比如，南方意大利艺术处于客观的一极，画中的人物形象等级分明，这些人物并不关心画外观者的存在，叙事性的情节使画面构成了统一体，所以一幅画对观者而言便自成一个"客体"；而北方的荷兰团体肖像画则代表着主观的一极，画中人物的视线投向观者的方向，建立起了画内画外的一致性，这种一致性建立在"注意"（Aufmerksamkeit）的心理状态基础之上。

"注意"的心理因素影响着绘画构图的形式，具有礼貌、尊敬、平等道德意蕴。所以团体肖像画反映了荷兰社会的民主，表达了一种和谐平等、相互尊重的生活理想。而在这一切的背后，是"荷兰的艺术意志"这一命题：

> 我们学科的使命并不是要简单地在往昔艺术中寻找某些投合现代趣味的东西，而是要探究艺术作品背后的艺术意志，要揭示出这些作品为何会是目前这个样子的，而不是其他样子。我们知道，团体肖像画是一个大类，它比其他任何类别更多地揭示了荷兰艺术意志的本质。

这番话明显反映了黑格尔历史决定论的影响，今天很容易对之加以批判。但如果我们被"艺术意志"这一朦胧抽象的概念阻拦而不深入到李格尔的艺术史叙事中，就不能领略他那些精妙的形式分析和激动人心的发现。其实李格尔用了这样一个含混的词取消了对历史发展终极原因的追问，而将注意力集中于形式与风格的视觉发现。这一点在前文已提到的《风格问题》中就已经很明显了。个别作品一旦被理解为一段较长历史发展之链上的一个环节，寻找它前后承续之点，揭示出变化与区别就是一种令人愉快的智性探险。他发现，当自然界的植物母题进入装饰艺术时便具有了强大的形式发展潜能，如棕榈叶纹和莨苕纹并非像人们认为的那样来自对自然植物的模仿，而是从埃及的莲花纹演变而来。正是人类所具有的对称、平衡、重复、补足等心理能力，推动着纹样形式不断变化，使之看上去更符合于我们的视觉需要。在《罗

马晚期的工艺美术》中,李格尔极其耐心地向我们解释罗马晚期浮雕中人物形象令人生厌的原因。像君士坦丁凯旋门的那些浮雕,人物形象彼此隔离开来,显得粗糙而生硬,失去了古典的美感。他告诉我们,这并非是由于技艺的丧失造成的,而是因为人们的知觉方式发生了变化,转向了他们认为更有价值的东西,即视觉化的、更具精神性的"抽象美"的表现形式,因而并不存在艺术的"衰落"。

"艺术意志"在当时流传甚广,沃尔夫林称赞这一概念是"有效的和富有成果的"。维也纳艺术评论家 H. 巴尔说李格尔的书是"继歌德的色彩学以来最令我激动的",并认为李格尔以"艺术意志"的观念将艺术史从森佩尔机械式的解释中解救出来,"使艺术科学成为一种精神科学"。在德国表现主义运动中,"艺术意志"成了流行的口号,也被表现主义批评家沃林格尔直接借鉴。潘诺夫斯基早期曾撰文研究李格尔的"艺术意志",并试图利用这一概念重建艺术史的认识论基础。

李格尔的影响甚至超越了艺术史的范围,影响了本雅明(Walter Benjamin,1892—1940)以及俄国形式主义者的文学批评。西方新马克思主义者卢卡奇也称李格尔为19世纪"真正重要的历史学家"。贡布里希的一段话或许可以帮助我们理解李格尔对艺术史的贡献:"李格尔只允许用'自律的'发展因素进行解释的决定具有重大的启迪价值。因为这样一个决定迫使历史学家在他自己详细地研究了艺术的内在问题之前,不能把变化的责任轻率地归于外在的影响。"

面对具体的艺术作品,李格尔首先是一名耐心细致的观者,同时也是一位教导人们怎样去观看的老师。贝伦森在谈到这点时曾说,他的书对于有思想的艺术专业学生来说是必不可少的。

斯齐戈夫斯基与德沃夏克

1909 年,维克霍夫去世,人们就学派继承人问题出现了激烈的争论。当时有三个候选人:施洛塞尔、德沃夏克和斯齐戈夫斯基。施洛塞

尔接班的呼声最高，他也是维克霍夫的学生，1887年便进入帝国博物馆工作。他是位客座教授，喜欢平静的博物馆工作，拒绝接受这一职位。所以矛盾的焦点集中在了德沃夏克与斯齐戈夫斯基两人身上，争论几近白热化。围绕着这一任命问题的争论暴露了学派内部的分歧，最终当局以设立两个席位达成妥协，德沃夏克与斯齐戈夫斯基两人各领导一个研究所，不过德沃夏克是学派的官方代表。

斯齐戈夫斯基（Joseph Strzygowski, 1862—1941）是学派半道杀出来的一匹黑马，他创造了一种新的比较艺术史，其研究范围大大超越了学派传统的研究界限。他是捷克人，20岁时到维也纳学习古典考古学和艺术史，听过陶辛与艾特尔贝格尔的课，后来游学于柏林与慕尼黑，23岁时在慕尼黑完成关于基督洗礼图像志研究的博士论文。在罗马从事了一段研究之后，他于1887年进入维也纳大学任教。

斯齐戈夫斯基曾写过一篇论罗马及拜占庭艺术的文章，受到李格尔和维克霍夫的批评，他们认为该文资料不足，缺少分析并缺乏科学性。这引发了斯氏与学派主流艺术史家之间的长期冲突，也促使他避开了当时学派所关注的西方艺术史的主要方向，将目光转向了东方。这一领域当时还是一块处女地，他先后对埃及、土耳其、亚美尼亚、伊朗、俄罗斯进行了广泛的考察，对所谓的"野蛮的"游牧民族的艺术进行了重新评价，从而开创了艺术史研究的新视角。在这般辛勤调查的基础上，他对于东方艺术、俄罗斯艺术和亚美尼亚艺术有了一个总体的把握，进而试图将这些地区的艺术与西方艺术传统联系起来。1901年，他出版了主要著作《东方抑或罗马》（*Orient oder Rom*），提出早期中世纪建筑在很大程度上来源于中东地区。这一观点有效地质疑了当时流行的观念，即中世纪艺术是从古希腊罗马文化中发展起来的。就这一点而言，斯齐戈夫斯基的工作是布克哈特文化史在地理上的扩展，实际上也与维克霍夫世界主义的视野相吻合。1907年，斯齐戈夫斯基召集并主持了在达姆施塔特举行的第七届世界艺术史大会，在会上他建议进行一项国际性合作，组织若干支考察队，就一些公认的重要课题展开研究。尽管这一庞大的计划未能成功地实施，但打开了许多新的讨论领域，也开创了新

斯齐戈夫斯基（1862—1941）

的合作方式。

第一次世界大战中断了斯齐戈夫斯基的研究，战后他从东方转向了北欧艺术研究，这为他带来了国际性声誉。不过，由于他的观点带有民族主义偏见和反犹倾向，其价值大打折扣。斯齐戈夫斯基后期应邀在欧美举办讲座，在1922年赴美的旅行途中，他向秘书口授了一本书，次年出版于维也纳，即《精神科学的危机》（*Die Krisis der Geisteswissenschaften*）。他将此书题献给印度诗人泰戈尔以及他在哈佛与普林斯顿的同事们。在该书的结尾处，他呼吁成立一个国际视觉艺术比较研究中心。他所主持的维也纳大学美术研究所一度十分兴旺，来自世界各地的学者都可以在那里进行研究与教学，不过当他于1933年退休之后，这个研究所也随之解散了。

德沃夏克（1874—1921）

斯齐戈夫斯基的竞争对手德沃夏克（Max Dvořák，1874—1921），代表了维也纳学派的主流思想。他也是捷克人，早年到布拉格学习历史，后来到维也纳大学历史研究所继续学业，毕业后受到李格尔和维克霍夫的影响转向了艺术史。李格尔去世后，维克霍夫不顾德国民族主义党派的反对，力保德沃夏克为副教授。德沃夏克早期对中世纪艺术的研究完全遵循了老师们的路线，在个人情感上他更接近于维克霍夫，但在方法上则更倾向于李格尔的纯形式分析。德沃夏克在他的杰作《范·埃克兄弟艺术之谜》（*Das Rätsel der Kunst der Brüder Van Eyck*，1904）中试图表明，早期尼德兰绘画中的风格变化是连续性发展过程中的一个组成部分。

不过，德沃夏克所面对的外部政治和文化环境与老师们生活的年代已有了很大的不同。奥匈帝国风雨飘摇，行将瓦解，第一次世界大战将要改变世界的格局和人们的命运。他亲身感受到了现代性的危机，要做出自己的回应。他认为，工业化与科技的发展使得人们失去了信仰与对精神价值的追求，找回精神价值十分迫切。他放弃了老师们乐观的直线性艺术史发展的模式，将历史上的艺术现象与精神发展尤其是世界观联系起来。他提出了理解欧洲艺术史的二元论新模式：南方意大利艺术代表了物质性的一极，北方以德国为主的艺术代表了精神性的一极。而丢

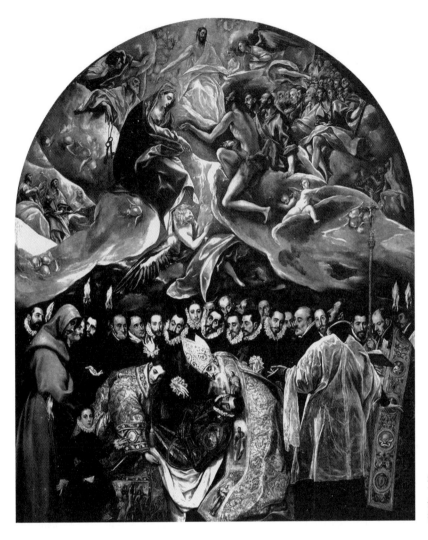

埃尔·格列柯:《奥尔加斯伯爵的下葬》,托莱多圣托米教堂(德沃夏克《作为精神史的艺术史》插图)

勒这样的大师,将南北方艺术融为一体,成为欧洲最伟大的艺术家。

　　德沃夏克研究的重点是艺术作品主题与观念之间的联系,强调要理解任何一个时期的艺术,关键是要了解这个时期的精神史。在第一次世界大战之后,他这种对观念的强调形成了一种新的研究方法,后来他的学生们将其总结为一个短语,即"作为精神史的艺术史"(art history as intellectual history),并作为后来为他编辑的著名文集的书名。这种新方法在他的方法论著作《哥特式雕塑与绘画中的理想主义与自然主义》(*Idealismus und Naturalismus in der gotischen Skulptur und Malerei*, 1918)

中得到了更充分的阐述，此书是他在大学的讲座基础上编写出版的。

"精神史"（Geistesgeschichte）或称作"观念史"（History of Ideas），其源头可以追溯到浪漫主义思潮与黑格尔的传统，狄尔泰最早阐发了精神史的原理。德沃夏克受其启发，最先在艺术史领域引入了精神史研究。在书名中出现的"理想主义"（idealism）与"自然主义"（naturalism）这对概念，前者指中世纪的超验世界观，代表着基督教精神的抽象的一极；后者指世俗世界观，代表了与古典文化相关联的对现实的模仿。在哥特式雕塑与绘画中，德沃夏克发现了自然主义与理想主义之间的冲突，是与同时代经院哲学中实在论与唯名论之间的冲突相平行的。但德沃夏克并不是简单地从中世纪伟大的神学家著述中推断出中世纪艺术的精神品质，而是认为，它们都是中世纪总体世界观的产物，中世纪艺术即源于这种流行的世界观，又反映了这种世界观——基督教唯灵论（spiritualism）。最后他又引入了第三个要素——"和谐"，并以沙特尔主教堂晚期哥特式雕塑为例进行了分析。

德沃夏克的这篇长文在当时具有极大的影响力与权威性，他在欧洲艺术史圈子里的地位恐怕只有沃尔夫林才能匹敌。就在此文发表的前3年，沃尔夫林出版了他的名著《艺术史的基本概念》（1915）。不过沃尔夫林本人并不太喜欢德沃夏克的这本书，认为其中充满了抽象的哲学概念，语言也不够生动。导致沃尔夫林不喜欢的更重要的原因，可能在于德沃夏克又回到了布克哈特的文化史路线，背离了世纪之交流行的纯视觉理论与形式主义的道路，与他所撰写的所谓"无艺术家名字"的艺术史背道而驰。

德沃夏克是维也纳艺术史学派方法论的创建者之一，由于对于历史与历史危机的关注，被视为表现主义艺术的精神之父和发言人，不过他并没有直接卷入这场运动，也没有与个别艺术家发生过联系。德沃夏克去世之后，他的工作由学生蒂策和本内施继续下去。汉斯·蒂策（Hans Tietze，1880—1954）是文艺复兴与现代艺术这两个研究领域中的杰出学者，1913年出版了《艺术史方法》（*Methode der Kunstgeschichte*）一书，对世纪之交的艺术史研究方法进行了详尽考察。

施洛塞尔

德沃夏克也像李格尔一样，47岁时便过早去世（1921），学校当局再一次找到施洛塞尔，让他出来执掌教席。施洛塞尔（Julius von Schlosser，1866—1938）颇具绅士风度，趣味高雅，与世无争，迷恋于博物馆工作，过着平静而单纯的学术生活。他曾先后在西克尔和维克霍夫指导下学习，于1887年进入帝国收藏馆（现为艺术史博物馆）。从1901年开始，施洛塞尔成为该馆雕塑和工艺美术部的负责人，两年后布拉格大学聘他出任艺术史教授，他婉言拒绝，继续留在了维也纳。施洛塞尔关于艺术的丰富知识以及大量的学术研究工作，都是以这家博物馆的收藏品为基础。他是研究吉贝尔蒂的专家，1912年出版了关于他的研究文集，次年被授予爵位，后来又被选为奥地利科学院会员。

施洛塞尔（1866—1938）

施洛塞尔上任后，恢复了历史学和古典考古学在博士生教育中的应有地位，并坚持要求博士生修完两年历史研究所的"辅助学科"，即拉丁古文字学和古文书学课程，再进行专业艺术史研究。施洛塞尔是艺术史领域最成功的教师之一，他指导了一大批博士生，包括后来新维也纳学派的一些艺术史家，当然其中最杰出的是贡布里希。

施洛塞尔像他的同时代人瓦尔堡一样，对于艺术作品的文化背景感兴趣，这促使他去研究文学、历史、哲学和音乐。他还与哲学家克罗齐有着深厚的友谊，曾将克罗齐的著作翻译成德语。施洛塞尔从未公开批评过他的前辈的方法论，对他的学生也十分宽容。但他的哲学观使他走向了李格尔的对立面。他在艺术与非艺术之间、在艺术与手工艺之间划下清晰的界限，并反对价值相对主义，坚持传统的审美价值判断。他抛弃了维克霍夫和李格尔的线性历史发展的模式，提出了一种二元艺术史观，即艺术史由两个层面所构成，一是"风格史"，一是"语言史"。

在克罗齐的影响下，他发表了论文《造型艺术中的"风格史"与"语言史"》（'Stilgeschichte' und 'Sprachgeschichte' in der bildenden Kunst, 1935）。所谓"风格"，取自语源学上的"stilus"概念，这是个拉丁词，原指罗马人在蜡版上写字的尖杆，引申指书法、写作与演说的

文笔与体裁，这里特指艺术大师的手法；而"语言"则是指艺术语言，对应于文字或口头语言。施洛塞尔认为，"风格史"是由伟大的艺术天才创造的，他们的创造性活动是独一无二、不可复制的，彼此间也没有相互的影响，就像历史长河中的一个个孤岛。他们为艺术制定规则，而他们的艺术风格被二三流的艺术家和工匠们所复制与模仿，最后融入了各地区、各时期无数艺术家的实践之中，化为约定俗成的"艺术语言"，这就构成了艺术史中的"语言史"。"风格"是天才的创造；"语言"则是社会交流的工具，是传承、交流与保存。这两个领域相互补充，构成了一部开放的艺术史。在艺术史上，如古典晚期、中世纪、手法主义时期和巴洛克时期，都属于"语言史"的领域。在这些时期中，寻找伟大的艺术创造个性是十分困难的，但这个领域并非不重要。他认为学派前辈李格尔的研究便属于这一领域。

这样一来，施洛塞尔便能避免历史叙事中的决定论和相对论，即黑格尔主义，而这些正是李格尔理论中最要害的东西。李格尔并非不尊敬伟大的艺术天才，但在他的从触觉到视觉的历史发展图式中，艺术天才被淹没了，失去了光彩，艺术史最终变成了知觉发展或精神发展的一个注脚。施洛塞尔要通过"风格史"重新找回艺术天才在艺术史上的身影，其实他这是返回到了早期欧洲的浪漫主义传统。

施洛塞尔在艺术史学上的重要性，不在于他的方法论思考，而在于他的艺术文献研究，其主要成果是《艺术文献》（*Die Kunstliteratur*, 1924），是对经典艺术文献与艺术家著作言论的汇编与重新解释。贡布里希在为他的导师所写的讣告中评价说："他一生研究的最终成果，是《艺术文献》这部奠基性的作品，囊括了从古典时代直至1800年前后所有关于艺术的文献资料。此书的写作渗透着对一手文献的深刻洞见，作为一本文献参考书，它不仅是不可或缺的，也是我们学科中为数不多的著作之一——既是纯学术著作，又具有可读性。"

从1852年艾特尔贝格尔被任命为第一位艺术史教授开始，到施洛塞尔于1938年离世，维也纳艺术史学派历时86年，产生了一批思想家，共培养博士168名，贡布里希是最后一个。一个学派在几十年的时间里，

学术薪火代代相传，这在艺术史学史上绝无仅有，在文化史上也不多见。施洛塞尔是老学派最后的守望者，1934 年，他发表了一篇长文《维也纳艺术史学派》，追溯了学派的起源，梳理了师承脉络，评述了学派各位思想家的理论特色，为后人的研究留下了珍贵的历史资料。

新维也纳学派

老学派在施洛塞尔之后便告终结。一批年轻人，以施洛塞尔的学生泽德迈尔和派希特为首，试图在老学派的基础上创建新的"艺术科学"。"新维也纳学派"这个名称来自美国学者夏皮罗 1936 年一篇评论的标题，他在此文中对这个学派的理论进行了批评。

泽德迈尔（Hans Sedlmayr，1896—1984）早年在维也纳技术学院学习建筑，后来在德沃夏克和施洛塞尔的指导下研究艺术史，之后任教于母校。他以书评的形式攻击年轻学者维特科夫尔的传统艺术史方法，暴露了这两位建筑史专家之间政治与学术的分歧。1932 年，泽德迈尔加入了纳粹党，4 年之后成了施洛塞尔在维也纳大学艺术史教席的继承者。虽然他的学术著作中并未表现出严重的种族主义倾向，但鉴于第三帝国期间与纳粹的合作，他在 1945 年不得不辞去了维也纳大学的艺术史教席。

泽德迈尔（1896—1984）

泽德迈尔的研究范围十分广泛，试图将"格式塔心理学"的方法引入艺术史研究，以期建立一种"结构分析"的方法。1931 年，泽德迈尔撰写了《走向严谨的艺术科学》（"Towards a Rigorous Science of Art"）一文，作为新维也纳学派刊物《艺术科学研究》第一卷的前言，这是该学派的一份纲领性文件。在此文中泽德迈尔将"艺术科学"分为两个阶段，第一个阶段包括对作品的搜集、整理、定期、确定作者，以及对图像志、赞助活动、艺术社会史、风格类型等方面的研究，这些是艺术史研究的初级阶段；第二个阶段是要揭示作品的美学本质、形式结构，以及它与社会的关系，属于更高一级的"艺术科学"。

由于战后被解除教职,泽德迈尔愤愤不平,退入极端保守主义的境地。1946年他移居巴伐利亚,为一份天主教杂志《语词与真理》(*Wort und Wahrheit / Word and Truth*)做编辑,并以 Hans Schwartz 为笔名为此刊物撰文。1948年,泽德迈尔出版了一部反现代艺术的著作——《中心的丧失:作为时代症候与象征的19世纪与20世纪艺术》(*Verlust der Mitte: Die bildende Kunst des 19. und 20. Jahrhunderts als Symptom und Symbol der Zeit*)。此书对欧洲战后保守主义读者很有吸引力,影响不限于德国。泽德迈尔以一种煽动性的、庸俗的尼采式语调说,现代艺术是一种精神疾病,嗜好变形,败坏了神与人的相似形象。泽德迈尔列举了博斯、布鲁盖尔和戈雅作为现代大混乱的先驱,这些画家逐渐在那些中产阶级的艺术爱好者中流行起来。泽德迈尔的书是1937年纳粹展览"没落的艺术"(Degenerate Art)的一个自然扩展。这个展览嘲笑立体主义、超现实主义和表现主义,但却是现代艺术有史以来最壮观的展示。泽德迈尔第二本论现代艺术的书《现代艺术革命》(*Die Revolution der modernen Kunst*, 1955)十分畅销,两年内就卖出了10万册。

在具体的艺术史实践方面,泽德迈尔是巴洛克建筑方面的权威,其代表作是《主教堂的兴起》(*Die Entstehung der Kathedrale*, 1950)。他在此书中指出,我们不应将主教堂理解为构造功能的表达或神学观念的可视文本,而应看作《启示录》中所描述的天堂耶路撒冷的一种具体化呈现,它是一种图像,不是通常意义上的再现。此书对流行于人文学科中的对"再现"的狭窄理解,以及将这种理解投射于各历史时期的做法提出了批评;同时,也表达了对现代时期之前神权社会的一种乌托邦式的怀旧感,在精神上接近于德国与英国浪漫主义运动中兴起的中世纪奇思异想。1951年,泽德迈尔在慕尼黑得到了专业教席,直至1963年;后转去了萨尔茨堡,直到1974年。

派希特(1902—1988)

泽德迈尔早年的同学、维也纳学派的另一位传人派希特(Otto Pächt, 1902—1988)也深受李格尔的影响,于1927年重新编辑出版了李格尔的《罗马晚期的工艺美术》,但不像泽德迈尔那样只是一味地为李格尔辩护,而是用更开阔的眼光来看待李格尔的理论,正确地认识到

"艺术意志"概念所隐含的致命缺陷。

派希特是维也纳本地人，18岁进入维也纳大学学习，曾接受过德沃夏克与施洛塞尔的训练。早在20世纪30年代初，他与泽德迈尔一道，雄心勃勃要为新艺术史学派构建理论基础，故他们合作编辑了自己的刊物《艺术科学研究》，发表了一系列文章。纳粹上台后，他因为是犹太人而被取消了任教资格，从此便与泽德迈尔分道扬镳。1936年，他应爱尔兰国立美术馆馆长富尔朗（George Furlong）之邀前往英国，同年开始在瓦尔堡研究院做研究，后来曾在牛津博德利图书馆编制手抄本目录。50年代赴美，先后在普林斯顿高级研究院和纽约大学美术研究所访问讲学。不过，多年来由于语言问题派希特一直未能完全融入英美学术界，1963年他应邀回到了维也纳大学任教，直到1972年退休。

派希特的艺术史方法集中反映在他的主要方法论著作《艺术史实践》（Practice of Art History）一书中。他与泽德迈尔一样，试图将格式塔心理学的原理应用于艺术史研究，以揭示艺术作品的形式结构及社会意义，这种方法十分适用于他所关注的中世纪手抄本插图和北欧绘画。他一生都反对在20世纪艺术史中占统治地位的图像学，也较少依赖文献，而将主要注意力集中于对作品的风格研究和结构分析。

除了泽德迈尔和派希特以外，一批出生于世纪之交的年轻艺术史家将学派的传统在维也纳延续了下来，他们是本内施、斯沃博达、考夫曼、卡施尼茨-魏因贝格等。本内施（Otto Benesch，1896—1964）的父亲是位收藏家，也是艺术家席勒（Egon Schiele）最重要的赞助人。他本人曾在维也纳大学跟从德沃夏克学习艺术史，1921年以一篇论伦勃朗素描艺术的论文获得博士学位，后来成为西方著名的伦勃朗专家。本内施曾进入维也纳艺术史博物馆工作，3年后成为阿尔贝蒂纳博物馆馆员。纳粹统治期间他被当局开除，经法国和英国迁居美国，工作于纽约大学与哈佛大学，1945年成为普林斯顿高级研究院成员。也在这一年，他出版了代表作《欧洲北方文艺复兴艺术》（The Art of the Renaissance in Northern Europe），此书将德沃夏克精神史的方法运用于对北方画家的研究。后来他被召回维也纳任阿尔贝蒂纳博物馆馆长，同时被聘为维

本内施（1896—1964）

也纳大学艺术史教授。在1954—1957年间,本内施出版了著名的多卷本伦勃朗素描全集,这是他多年研究的成果。

斯沃博达(Karl Maria Swoboda,1889—1967)于1946—1960年间在维也纳大学任教,著有9卷本的《造型艺术史》(*Geschichte der Bildenden Kunst*,1976—1984),旨在将维也纳学派的不同理论综合起来。考夫曼(Emil Kaufmann,1891—1953)以研究法国大革命建筑而著名,其重要著作《理性时代的建筑》(*Architecture in the Age of Reason*)是在他去世后出版的,而他的早期著作《从勒杜到勒·科布西耶》(*Von ledoux bis Le Corbusier*,1933)第一次将18世纪与20世纪的艺术发展联系了起来。

斯沃博达(1889—1967)

考古学家卡施尼茨-魏因贝格(Guido von Kaschnitz-Weinberg,1890—1958)是德国设在罗马的考古研究所的第一任所长,早年受到维也纳艺术史学派的训练,后来应用结构分析方法对希腊瓶画进行研究,这其实是李格尔"艺术意志"理论的一个变体。1932年他被任命为科尼斯堡古典考古学教授,发表了一系列阐释结构分析方法的文章。他在《古代艺术的方法论基础》(*Die mittelmeerischen Grundlagen der antiken Kunst*,1944)一书中得出结论:所有古希腊建筑都来源于阴茎崇拜,而这种观念是由原始印欧日耳曼人带到地中海流域的。他甚至还认为,古罗马建筑艺术植根于地下室(子宫)的地母崇拜观念。

进一步阅读

维克霍夫:《罗马艺术:它的基本原理及其在早期基督教绘画中的运用》,陈平译,北京:北京大学出版社,2010年。

维克霍夫:《论艺术普遍进化的历史一致性》,收入范景中主编:《美术史的形状》第Ⅰ卷,傅新生、李本正译,第257—264页,杭州:中国美术学院出版社,2003年。

李格尔:《罗马晚期的工艺美术》,陈平译,北京:北京大学出版

社，2010年。

李格尔：《风格问题：装饰历史的基础》，范景中主编，邵宏译，杭州：中国美术学院出版社，2016年。

里格尔（即李格尔）：《视觉艺术的历史语法》，刘景联译，上海：上海三联书店，2017年。

李格尔：《对文物的现代崇拜——其特点与起源》，陈平译，钱文逸、毛秋月校，收入巫鸿、郭伟其主编：《遗址与图像》，北京：中国民族摄影艺术出版社，2017年。

德沃夏克：《作为精神史的美术史》，陈平译，北京：北京大学出版社，2010年。

德沃夏克：《哥特式雕塑与绘画中的理想主义与自然主义》，陈平译，北京：北京大学出版社，2015年。

帕希特（即派希特）：《美术史的实践和方法问题》，薛墨译，张平校，北京：商务印书馆，2017年。

本内施：《北方文艺复兴艺术：艺术与精神及知识运动的关系》，戚印平、毛羽译，杭州：中国美术学院出版社，2001年。

汉斯·蒂策：《艺术史方法》（Methode der Kunstgeschichte, University of Michigan Library, 1913）。

施洛塞尔：《维也纳美术史学派》，陈平译，北京：北京大学出版社，2013年。

施洛塞尔：《艺术文献》（Die Kunstliteratur, Kunstverlag Anton Schroll & Co., 1924）。

施洛塞尔：《佛罗伦萨雕塑家洛伦佐·吉贝尔蒂的〈纪事〉》（Denkwürdigkeiten des florentinischen Bildhauers Lorenzo Ghiberti, VDM Verlag Dr. Müller, 2008）。

施洛塞尔：《论美术史编纂史中的哥特式》，收入范景中主编《美术史的形状》第Ⅰ卷，傅新生、李本正译，第341—375页，杭州：中国美术学院出版社，2003年。

陈平：《李格尔与艺术科学》，杭州：中国美术学院出版社，2002年。

第十章

世纪之交：广阔的地平线

> 很少有人对他们所看到的东西像对他们所吃的东西一样弄得那么清楚。
>
> ——贝伦森《意大利文艺复兴画家》

至此，我们考察了自19世纪初叶以来众多艺术史家的理论以及艺术史学科在大学中建立的情况，主要集中在德语国家。到了19、20世纪之交，艺术史研究在欧洲范围内有了很大发展，从大不列颠到俄国，从斯堪的纳维亚到意大利，欧美各国重要大学先后设立艺术史教席，涌现出一批重要的艺术史家，对本地的艺术传统展开研究。

法国：库拉若与明茨

巴黎是19世纪艺术之都，艺术创造、艺术批评以及博物馆事业经历了长足发展。但由于没有德国那样的哲学、美学与精神科学的滋养，法国艺术史研究大体局限于以下两个方面：一是以文献与实物为基础，对本国中世纪建筑与文物进行研究，其背后的推动力是强烈的民族意识；二是与博物馆相关的艺术鉴定与艺术批评，尤其是波德莱尔等批

评家的艺术评论对现代艺术史观念的兴起产生了深远影响。

关于法国本土艺术家最早的讨论，出现在瓦萨里、贝洛里和桑德拉特的著作中。早在17世纪，皇家美术学院圈子内的学者们已就各种艺术问题展开讨论，艺术史的写作也遵循着瓦萨里以来的传记传统。艺术家也不乏撰写艺术史的冲动，如任教于皇家美术学院的画家莫尼耶（Pierre Monier, 1641—1703）就雄心勃勃撰写了一部从古代亚述到文艺复兴的艺术史，三卷本的《造型艺术史》（*Histoire des arts qui ont raport au dessein*，1698），但也只着眼于作品与文物，不具备真正意义上的艺术史品格。真正启发了法国艺术史界的是像蒙福孔与凯吕斯这样的古物研究者的著作，而更重要的是温克尔曼的《古代艺术史》——出版两年后就有了法译本，立即成为法国艺术史家学习研究的范本。

法国艺术史学科在高等教育机构中的设立，可追溯到1846年巴黎文献学院为艺术史家开设的文献课程（西克尔也曾就学于该学院，见第九章），目的是研究法国中世纪文物。第一任教授是考古学家基舍拉（Jules Quicherat，1814—1882），这也证明了法国早期艺术史与考古学的密切联系。在这所学院的影响下，19世纪的法国艺术史主要以文献和考古学为主。1854年，法国艺术史协会成立并出版了协会通报，发表所有关于法国艺术史的资料与文献。1863年，在维奥莱-勒-迪克的提议下，巴黎美术学院开设了艺术史课程，而由于学生对迪克本人抱有敌对情绪，所以课程由历史学家丹纳主讲。丹纳以气候与地理条件来解释艺术史，与当时强大的民族主义思潮相呼应。

巴黎文献学院培养的人才分别进入图书馆、档案馆和博物馆中工作。当艺术史家进入博物馆管理系统，也就促进了博物馆的发展，其中的主要代表人物是库拉若（Louis Courajod，1841—1896），他的工作将法国艺术史研究带往新的高度。库拉若曾在巴黎文献学院受过训练，后工作于巴黎国立图书馆。他于1874年进入罗浮宫，1887年被任命为罗浮宫学院（École du Louvre）的教授。这所学院成立于1882年，起初教学以考古学为主，后来扩展到相关专业，如艺术史、人类学和古代语言，以培养策展人、鉴定家和艺术管理人才。库拉若将自己的研究领域

库拉若（1841—1896）

加以扩展，除传统的加洛林艺术之外，还广泛涉及 14、15 世纪哥特式雕塑以及 17、18 世纪法国艺术。与同时代大多学者不同的是，库拉若是一位激烈的辩论家，具有反学院的侧向。他憎恶皇家美院及其对法国 17 世纪艺术的影响，认为法国的艺术天才得益于法兰西/日耳曼民族的中世纪传统而非意大利的影响。这种观点来自像托雷和龚古尔兄弟等作家和批评家。与此同时，随着以大卫为代表的古典主义画派的衰落，学者与收藏家们对 18 世纪布歇时代的艺术越来越感兴趣。

尽管索邦在 1890 年代开设了艺术史课程，但这一学科一直到 1898 年才正式确立。当时随着教会与政府的分离，学校压缩了神学专业，为开设历史课程提供了资金。也就在这一年，马勒出版了他的名著《13 世纪法兰西的宗教艺术》，1912 年执掌了该院教席（见第十二章）。不过早在 1876 年，里昂大学就已经开始教授艺术史了。1902 年里昂大学设立了一个艺术史教席，这一传统一直延续到 20 世纪。早期的在位者有罗森塔尔（Léon Rosenthal，1870—1932），他的著作《从浪漫主义到现实主义》(*Du Romantisme au Réalisme*，1914）为法国浪漫主义的经典艺术进行了辩护。福西永早期曾任教于里昂，也研究 19 世纪艺术，但被任命为索邦教席之后即转向了中世纪（见第十一章）。

明茨（1845—1902）

法国艺术史随着明茨（Eugène Müntz，1845—1902）著作的出版而达到了一个"复兴"的阶段，他是 19 与 20 世纪之交法国最重要的艺术史家之一。他像德国 19 世纪一些艺术史家一样，起初学的是法律，尽管已经完成了学业，却决然转向了艺术史。起先他在雅典学习，后转入罗马法兰西学院。1876 年他返回巴黎，任职于巴黎美术学院图书馆，在巴黎美术学院教授艺术史（1885—1892）。从罗马与早期基督教艺术与建筑到当代英法艺术，明茨的研究领域很广。他的主要著作关注意大利文艺复兴艺术，但即便这样，其论题也丰富多样。此外，他还发表了不少关于阿维尼翁教廷和佛兰德斯挂毯方面的研究成果。明茨一生著述丰富，多达两百项，他是利用档案资料的先行者之一，其研究得益于大量个人书籍和照片收藏。

意大利：文杜里与里奇

传记式的艺术史写作传统在 18 世纪的意大利仍然兴盛，几乎每个地区和城镇都有自己的"瓦萨里"，而最具革新精神的是兰齐（见第四章）。19 世纪学术的兴起为现代艺术史打下了基础。米拉内西（Gaetano Milanesi，1813—1895）专注于文献和档案研究，其成就之一是权威的瓦萨里《名人传》定本，出版于 1878—1885 年。不过意大利的艺术史研究仍以艺术鉴定为主。卡瓦尔卡塞莱拥有卓越的视觉记忆力，凭借着大量素描以及广泛的欧洲旅行，在风格研究与鉴定方面达到了很高的水平。他还与克罗合作，撰写了意大利艺术史与艺术家专论（见第八章）。

阿道夫·文杜里（Adolfo Venturi，1856—1941）继承和发展了这一传统，将意大利艺术史推向一个新阶段。文杜里出生于摩德纳，早年就学于当地的美术学院和工艺学校，并通过图书馆自学了古典历史。在当了一段时间的家庭教师之后，他进入佛罗伦萨高级研究院深造，对佛罗伦萨、博洛尼亚、威尼斯、米兰等地的艺术进行广泛研究。22 岁时文杜里便被任命为摩德纳埃斯滕塞美术馆（Galleria Estense）的馆长。他利用这一职位，遍访艾米利亚地区的档案馆，开始了艺术史的研究，10 年后被任命为罗马公共教育部的艺术总监。从 1896 年开始，文杜里被罗马大学聘为中世纪与现代艺术教授，他在这一职位上一干就是 35 年。

阿道夫·文杜里（1856—1941）

文杜里不喜欢学生时代所学的那种语言抽象、体系森严的艺术史，他总是对个别艺术家和艺术作品着迷，这或许受到当代意大利哲学家克罗齐强调个人的历史观念的影响。1901 年，文杜里开始出版其皇皇巨著《意大利艺术史》（*Storia dell'arte italiana*）的第一卷，到他去世的前一年，这套书出到了第二十五卷依然没有完结。这是当时一个国家所能出版的规模最大的艺术史，对从早期基督教时期直至 16 世纪的意大利艺术进行了详尽无遗的研究，而在此之前从事这项工作主要是靠外国专家。除了撰写艺术通史外，文杜里也关注个别艺术家，先后出版了一批艺术家专论，如拉斐尔（1920）、马尔蒂尼（1925）、科雷乔（1926）和乔瓦尼·皮萨诺（1928）等。从方法论来说，他将文献研究和风格鉴定

蒂托（Ettore Tito）:《里奇肖像》（局部），1918年，布面油画，34.5厘米×24.5厘米，拉韦纳艺术博物馆（Ravenna Art Museum）藏

的方法融入了艺术史写作。在艺术鉴定方面，文杜里是卡瓦尔卡塞莱的学生，同时也受益于莫雷利。当贝伦森1890年去莫雷利家中拜访这位"艺术鉴定之父"时，文杜里恰巧也在场。

文杜里的同时代人里奇（Corrado Ricci，1858—1934）是意大利艺术鉴定的另一位重要人物，他长期担任米兰布雷拉美术馆（Pinacoteca di Brera）的馆长，后来又成为佛罗伦萨博物馆馆长和罗马古物与艺术事务总监。里奇的《意大利北方艺术史》（*History of Northern Italian Art*）是一本标准著作，此外，他还撰写了关于巴洛克建筑与雕刻、阿尔贝蒂的马拉泰斯蒂亚诺教堂，以及科雷乔的研究著作。像文杜里一样，里奇的研究范围仅限于意大利，因为他抱有这样的信念，"世界上没有一个国家可以声称拥有比意大利更伟大的艺术传统"，这种爱国主义常常与学术的客观性相矛盾。后来有了克罗齐和维也纳学派的影响，才使得意大利艺术史写作彻底摆脱了沙文主义的残余。

美国：贝伦森

在美国，整个19世纪人们对于艺术的兴趣不在于历史而在于审美，艺术欣赏被视为人文教育中提高道德水准的一个组成部分，不过在此期间偶尔也有艺术史和工艺美术史方面的书以及艺术家小传出版。19世纪下半叶艺术史进入美国的学院与大学，学者与学生主要阅读欧洲艺术史家的著作。此时的美国艺术史界有两位学者在探索着新方法和新领域。一位是波士顿的艺术之友与赞助人珀金斯（Charles C. Perkins，1823—1886），他早年于哈佛毕业后便到罗马和巴黎学习艺术，曾在莱比锡接受基督教艺术史的训练。他经常为教师举办艺术史讲座，并出版了若干部关于意大利艺术的书籍。珀金斯在波士顿美术博物馆创建过程中发挥了重要作用，但因为他未在大学里从事教学，所以几乎没有学生。而另一个人物便是世纪之交美国著名艺术史家和鉴定家贝伦森。他与珀金斯一样，在哈佛毕业之后便前往欧洲研究文艺复兴艺术。

如果说阿道夫·文杜里是卡瓦尔卡塞莱的继承者，那么，贝伦森就是莫雷利的传人，他在美国艺术史上具有重要地位，与波特和莫里（见第十四章）一道，开拓了美国艺术史的发展进程。贝伦森（Bernard Berenson，1865—1959）是立陶宛人，父亲是位犹太教师；10岁时贝伦森随家庭移居美国，后来就学于哈佛大学。从大学时代起他就与富有的美国收藏家有联系，后来波士顿著名收藏家和艺术保护人加德纳（Isabella Stewart Gardner，1840—1924）看中了他的才能，有意要培养他，多次派他外出旅行以训练艺术眼力。贝伦森从哈佛毕业之后，加德纳夫人委托他去欧洲购买名画，在后来的10年中，他为加德纳夫人购买了价值三百万美元的作品。

贝伦森（1865—1959）

贝伦森的鉴定方法，最明确地反映在他于1894年撰写、1902年出版的《鉴定入门》（*Rudiments of Connoisseurship*）一书中。他认为对于鉴定而言，眼睛比文献重要——文献可以提供委托制作的证据，但不能提供艺术家制作的证据。像莫雷利一样，他强调了细节的重要性，因为细节不是艺术家的主要表现对象，不大引人注意，也不受时尚的控制，会在无意识状态下反复出现。接着他列举了在一幅画上可验证作者手笔的一些重要因素，分为最适用的，如耳朵、手、衣纹、风景；不太适用的，如头发、眼睛、鼻子、嘴巴；以及最不适用的，如头骨、下巴、建筑、色彩。当然他对莫雷利的理论也有所发展，认为科学鉴定必须注意到上述这些可测定的方法，但远远不够。他写道："那些最接近于机械性的检测值，对判定艺术家是否伟大往往起到相反的作用。艺术家越伟大，在考量被归为他所作的作品时，就越要考虑到品质问题。"这种"品质"即艺术家的气质与风格，在很大程度上要靠经验与直觉来把握。他的《洛伦佐·洛托》（*Lorenzo Lotto*，1895）一书，通过作品而不是传记描述了一位不太知名的艺术家，这就为艺术史写作打开了一片新的天地。作品本身是必须首先要考虑的，因为它们会告诉观者创作了它们的艺术家是个怎样的人。真正的艺术鉴定可以将艺术家的鲜明个性呈现于观者面前。

贝伦森的素描鉴定采取了更超然冷静的方式，他总是将素描作为

艺术家创造过程的证据来引用。1896年，他开始编纂大型的《佛罗伦萨画家素描集》(*Drawings of the Florentine Painters*, 1903)，包括已知素描的完整目录以及一卷文本。此书将作品与每个艺术家的创造和个性融为一体，是学术、敏锐的视觉记忆以及几乎直觉式的对品质的感觉的综合，至今仍无人能超越。这项工作大概是他最为持久的贡献。此书于1938年做了更新，仍然是这一领域的基本参考书。

在长期的鉴定实践与理论思考中，贝伦森也认识到经验观察要与文献研究结合起来才能得出可靠的结论。贝伦森的观察方法比莫雷利更为多样化，他主张在面对艺术作品时，应动员诸如运动的、空间的、能量的、触觉的等全部感官与心智能力，进行身临其境的体验。经过多年与意大利文艺复兴绘画的近距离接触，贝伦森成为文艺复兴绘画领域首屈一指的鉴定家，他对意大利老大师的绘画鉴定在当时是最具权威性的，其结论往往被后来发现的文献所证实，同时他也发现了一些被遗忘的艺术家。他成为20世纪上半叶美国许多重要收藏家的艺术顾问。1906年，英国著名艺术品经纪人杜维恩爵士（Sir Joseph Duveen）聘请贝伦森作为自己的顾问，此后他为其工作了30年。

在艺术史写作方面，贝伦森基本上采纳了佩特式的美学方法。从1894年开始，贝伦森出版了对意大利四个地方画派的系列研究，《威尼斯画家》是第一部，两年后出版了《佛罗伦萨画家》，那时他已经发展出了关于画家"触觉想象力"的理论，即观画者对于人物的表面纹理和重量及体积的感觉，是由艺术家为视网膜赋予的"触觉值"(tactile values) 所引发的：

> 现在，绘画是仅以二维给人以艺术真实性的持久印象的一门艺术。因此，画家就必须有意识地去做我们所有人无意识中做的事情——构建三维。他只要像我们一样，赋予视网膜以触觉值，便可完成这个任务。因此，他的第一项任务就是要引发触感，因为在我相信人像理所当然是真实的并能持续地打动我之前，我必须要有能触及某个人物的错觉，我必须要有手掌与

手指所固有的、对应于这个人像各个投影的变化着的肌肉感觉的错觉。

由此可见，绘画艺术中至关重要的——我请求读者注意，这区别于色彩艺术——是设法刺激我们的触觉值的意识，所以图画应至少拥有像被再现的对象那样的力量，以诉诸我们的触觉想象力。

这一理论运用于解释佛罗伦萨艺术家乔托、马萨乔直到米开朗琪罗的艺术都很有效，但在后来出版的《意大利中部画家》（1897）和《意大利北部画家》（1907）中，似乎不大能派上用场，如此多样的画家流派，不可能用单一的理论来概括，所以他采取了其他方法，如对画家进行分类，以及对艺术家个体进行更详尽的描述。这些著作的出版使他名声大振，他受到了维克霍夫的关注，维克霍夫认为他的著作像卡瓦尔卡塞莱一样优秀。1930年这四本书合成一部出版，题为《意大利文艺复兴画家》（*The Italian Painters of the Renaissance*），被人们誉为艺术史的"四福音书"。

贝伦森在塔蒂别墅花园中，1911年

贝伦森的其他著作还有 3 卷本的《意大利艺术研究与批评》(*The Study and Criticism of Italian Art*, 1901—1916), 以及《意大利文艺复兴的图画》(*Italian Pictures of the Renaissance*, 1932), 后一本书是一项涵盖所有已知意大利文艺复兴绘画的大工程, 并提供了艺术家与藏地的清单。虽然有些归属被后来的研究者修正, 但并不影响这本书的实用性。

1905 年, 贝伦森和他的妻子在佛罗伦萨附近的塞蒂尼亚诺买下了一座别墅 (Villa I Tatti), 4 年后进行了改造, 增建了花园。那里后来便成为艺术家与鉴定家聚会的场所, 也是欧美知识分子向往的圣地。英国建筑史家斯科特 (Geoffrey Scott, 1884—1929) 曾一度是他的秘书和图书管理员, 英国艺术史家肯尼思·克拉克早年曾当过他的助手。来自世界各地的访问者如朝圣一般, 就艺术问题向他讨教。

除了意大利绘画以外, 贝伦森还有多方面的艺术兴趣, 如希腊古物和中国青铜器收藏, 他还是最早热情赞赏塞尚和马蒂斯的批评家之一。贝伦森在后期转向了更一般的美学研究以及古代艺术问题, 并出版回忆录和修订早期著作。他去世后, 将这座意大利别墅捐给了母校, 它成为哈佛大学意大利文艺复兴研究中心。

英国、北欧及低地国家的艺术史家

由于缺少本土艺术家和艺术赞助, 英国的艺术史写作起步较晚, 直到 18 世纪初才出版了艺术家的传记, 其中也包括了大多数在英格兰工作的外国画家。逐渐活跃起来的艺术环境促使人们对艺术与艺术史的兴趣日益高涨。伦敦开办了多家美术学校, 相继成立了古物协会 (1717) 和业余爱好者协会 (1732), 本土的古物研究著作也陆续出版。英国 19 世纪的艺术史写作发展与皇家美术学院的成立及赞助力度的加大相同步, 其形式有瓦萨里式的艺术家传记, 也有鼓吹英国艺术流派的著作, 目的在于和法国、意大利的艺术流派相抗衡, 如汉密尔顿 (E. Hamilton) 的四卷本的《英格兰流派》(1831)。此时英国的艺术史研究

对象以中世纪建筑为主。在威廉·莫里斯及工艺美术运动之后，装饰史方面的书籍也开始出版。可以说，直到19、20世纪之交，英国尚没有出现专业的或大学中的艺术史家，艺术史作者都是业余作家。一战与二战期间民族情绪高涨，刺激起了英国人对艺术的兴趣。罗杰·弗莱于1903年创办了《伯林顿杂志》，推动了艺术鉴赏活动。

被潘诺夫斯基称为"艺术史大师之一"的道奇森，是最早将德国的研究方法引入英国的艺术史家。与罗斯金、佩特、罗杰·弗莱等批评家不同，他将注意力集中于对个别作品的客观研究。

道奇森（Campbell Dodgson，1867—1948）出生于富裕家庭，因此不必为生计奔忙，有闲暇时间外出旅行并从事艺术史研究。但由于那时艺术史尚未作为一门学科在英国大学中建立起来，所以道奇森主要靠自学。他勤勉刻苦，不但打下了良好的艺术史基础，同时还亲自动手做平面图形艺术的实践，延续了由威廉·莫里斯所开创的图书制作与图形设计的传统。1893年，道奇森进入不列颠博物馆版画与素描收藏部，其学术兴趣主要集中于丢勒以及北方文艺复兴的版画与素描作品。经过多年研究，他出版了不列颠博物馆所收藏的佛兰德斯与德国木刻版画的两卷本目录，成了这方面的权威人士。

斯特朗（William Strang）：《道奇森肖像》，1919年，版画，克利夫兰艺术博物馆（Cleveland Museum of Art）藏

道奇森的同代人霍恩（Herbert Horne，1864—1916）是一位研究文艺复兴画家波蒂切利的杰出学者，他早年进入肯辛顿文法学校学习，受到艺术批评家布赖特维尔（Barron Brightwell，1834—1899）的影响而转向艺术。霍恩生性浪漫，过着一种放浪不拘的生活，对莫里斯提倡的工艺美术制作感兴趣。他从事过建筑设计和印刷图形设计，还是诗人和古物收藏家，一度与王尔德有着密切的交往，并阅读过佩特的《文艺复兴历史研究》一书。1888年，霍恩结识了贝伦森和罗杰·弗莱，开始着迷于文艺复兴艺术，次年前往意大利北部研究建筑。霍恩40岁时永久定居于意大利，并买下一座15世纪的古旧宅邸，将它建成了一座意大利人生活的博物馆。他最重要的著作是《佛罗伦萨画家亚历山德罗·菲利佩皮，人称山德罗·波蒂切利》（*Alessandro Filipepi, Called Sandro Botticelli, Painter of Florence*，1908），是最早对波蒂切利进行

霍恩（1864—1916）

重新评价的著作之一。霍恩的方法接近贝伦森与罗杰·弗莱，关注绘画的形式特征，同时以莫雷利的方法分析作品细节，对作品进行个性化的描述。

除了英国之外，世纪之交在芬兰、瑞典、俄罗斯、荷兰和比利时等欧洲各地涌现出众多杰出的艺术史家。芬兰第一位专业艺术史家蒂卡宁（Johan Jakob Tikkanen，1857—1931），受到克罗齐以及李格尔"艺术意志"论的影响。从1897年开始他成为赫尔辛基大学唯一的艺术史教授，在此职位上一直工作了近30年，建立起注重文献的客观主义研究原则，为芬兰培养了第一代艺术史家。蒂卡宁是乔托研究专家，他在1895—1900年间撰写了其主要著作《中世纪圣经诗篇的插图》（Die Psalterillustrationen im Mittelalter）。

蒂卡宁（1857—1931）

瑞典艺术史的创立者是罗斯瓦尔（Johnny Roosval，1879—1965），他曾师从沃尔夫林、戈尔德施密特和弗兰克尔，专门研究北欧中世纪艺术，尤其是哥特兰艺术。从1920年开始，罗斯瓦尔在斯德哥尔摩大学任艺术史教授，影响了整整一代瑞典艺术史家。他的学生科内尔（Henrik Cornell，1890—1981）延续了他的传统，主要研究中世纪晚期瑞典中部地区的壁画。在1931—1957年间，科内尔是斯德哥尔摩大学的艺术史教授。

喜龙仁（1879—1966）

北欧另一位有影响的艺术史家西伦（Osvald Sirén，1879—1966），说起中文名字更为人熟悉——喜龙仁。他是蒂卡宁的学生，曾担任斯德哥尔摩大学教授、国家博物馆馆长。他拜访过贝伦森在意大利的别墅，是当时欧洲少数具有世界眼光的艺术史家之一。不过，在发表了一系列研究乔托和14世纪托斯卡纳画家的成果之后，他越来越多地关注起东方艺术，多次前往中国考察。1924年他出版了《北京的城墙和城门》（The Walls and Gates of Peking），一年后又出了4卷本的《5—14世纪中国雕塑》（Chinese Sculpture from the Fifth to the Fourteenth Century），这是他对云岗与龙门石窟进行考察的成果。在此书中他提出了中国艺术的分类体系，为后来欧洲研究中国艺术的学者所采用。

1925年，包括罗杰·弗莱在内的一批英国艺术史家合作编写了

一套中国艺术史的入门书，题为《中国艺术指南》(Chinese Art: An Introductory Handbook)，喜龙仁为这套书撰写了雕塑卷。1928 年，他被任命为斯德哥尔摩国立博物馆绘画与雕塑部主管，次年他的《中国早期艺术史》(History of Early Chinese Art) 出版，这是西方此类书中的第一本。接下来，他一发不可收，先后出版了中国绘画史、中国画论、中国雕塑、中国园林等方面的著作，所有这些著作均图文并茂。退休以后，喜龙仁除了前往英国调查和研究园林艺术以外，还将早期关于中国艺术的著作重新整理与修订，从 1956 年开始出版 7 卷本的《中国绘画：主要画家及基本原理》(Chinese Painting: Leading Masters and Principles)，同年他被华盛顿弗利尔美术馆授予第一届查尔斯·朗·弗利尔奖章。喜龙仁的许多东方收藏品由斯德哥尔摩远东古物博物馆所购买。

鲁塞斯（1839—1914）

在比利时，19 世纪下半叶的主要艺术史家是鲁塞斯（Max Rooses，1839—1914），他早期从事文学批评，46 岁之后转向艺术史，研究安特卫普的当代画家，并出版了若干研究 16 世纪人文主义者、出版家普朗坦（Christoph Plantin，1520—1589）的著作，由此被任命为布鲁塞尔普朗坦-莫勒特斯博物馆（Plantin-Moretus Museum）的馆长。在纪念鲁本斯诞辰 300 周年的竞赛中，他提交了自己的著作《安特卫普画派的历史》(Geschiedenis van de Antwerpse Schilderschool，1883)，结果被委派编撰鲁本斯作品目录，同时还要完成普朗坦档案的详细存目（1886）。他还撰写了关于鲁本斯和约丹斯（Jacob Jordaens）的专论，被同时代人称作"佛兰德斯的丹纳"。鲁塞斯构建起佛兰德斯艺术的综合体系，开创了比利时艺术史学派，这个学派包括皮伊维尔德（Leo van Puyvelde，1882—1965）、德维涅（Marguerite Devigne，1884—1965）以及马莱（Raimond van Marle，1887—1936）。

哈弗曼（Hendrik Haverman）：《布雷迪乌斯肖像》

在荷兰，世纪之交的艺术史家有布雷迪乌斯、马丁以及格鲁特等，他们都是博物馆馆长，致力于阐释荷兰当地优秀的艺术传统。布雷迪乌斯（Abraham Bredius，1855—1946）出生于荷兰一个富裕家庭，想当一位优秀音乐家的理想未曾实现，之后来到意大利研究艺术，在佛罗伦萨遇到了柏林博物馆馆长博德。博德鼓励他研究本国艺术而不是意大利

艺术，于是他开始遍访欧洲重要的荷兰艺术收藏，同时进行档案研究。1880年，布雷迪乌斯被任命为海牙尼德兰艺术史博物馆的助理馆长，后来该馆成为阿姆斯特丹国立博物馆的一部分。1889年他成为海牙莫里斯博物馆馆长，与助理馆长格鲁特合作，出版了该馆的目录。在他的管理下，这座博物馆获得了世界性声誉。但他由于和同僚以及内政部官员关系很僵，任职10年之后辞去了馆长之职，游历欧美做档案研究，编撰了7卷本的《画家存目》（*Künstler-Inventare*，1915—1922）。此外他与人合编的著名的伦勃朗绘画作品编目于1935年以荷兰语、英语和德语出版。

曾担任过布雷迪乌斯助理馆长的格鲁特（Hofstede de Groot，1863—1930）也专攻17世纪荷兰艺术，他早年在莱比锡学习艺术史，后任阿姆斯特丹国立版画馆馆长，但干了两年后因不满意政府部门的管理而辞职，成为一名独立的艺术史家和鉴定家。他发奋工作，在《艺术科学通报》（*Repertorium für Kunstwissenschaft*）等刊物上发表了大量文章，并为一部传记辞典撰写了七十多篇艺术家传记。他遍访欧洲各主要公私收藏中的荷兰艺术品，还曾应美国富豪、艺术收藏家怀德纳（Peter Widener，1834/6—1915）之邀前往美国工作。格鲁特还与博德合作，

李卜曼（Max Liebermann）:《格鲁特肖像》，1928年

伦勃朗:《树丛风景》，1652年，雕刻铜版画，15.5厘米×21厘米，阿姆斯特丹国立博物馆藏

出版了 8 卷本的伦勃朗绘画集（1897—1904）。

1906 年，正值伦勃朗纪念诞辰 300 周年，格鲁特出版了第一部伦勃朗素描目录。也在这一年，阿姆斯特丹大学授予他以及其他四位伦勃朗专家以荣誉博士学位，他们是博德、布雷迪乌斯、韦特（Jan Veth）和米歇尔（Emile Michel）。

格鲁特最重要的著作是 10 卷本的《17 世纪荷兰最优秀画家之作品的描述与批评目录》（*Beschreibendes und kritisches Verzeichnis der Werke der hervorragendsten holländischen Maler des XVII. Jahrhunderts*，1907—1928），在编撰过程中得到了不少德国艺术史家的协助。1907 年莱顿大学聘格鲁特为艺术史教授，他婉言谢绝。在方法论上格鲁特偏向风格分析与直观判断，不太注重图像志分析。格鲁特对一批德国艺术史家具有决定性的影响，如他的学生施特肖（Wolfgang Stechow），以及 E. 考夫曼、包西（Kurt Bauch，1897—1975）、希施曼（Otto Hirschmann）、普利奇（Plietsch）、瓦伦丁纳（W. R. Valentiner）等。

德国：戈尔德施密特、弗格和沃林格尔

当德国艺术史学扩展为各种体系的大厦之际，戈尔德施密特专注于对艺术史材料的客观严谨的考察，从而克服了理论危机。他和他的学生创建了一个划时代的学派，影响了德国及德国之外的艺术史研究方法。对于他来说，体验一件艺术品是以科学方法寻求客观事实的绝对前提。

戈尔德施密特（Adolph Goldschmidt，1863—1944）出生于汉堡一个富有的金融家家庭。在父亲的安排下，他 20 岁进入伦敦一家银行工作，以便熟悉国际金融业务，但他却迷恋于画画。回德国后他进入耶拿大学学习古典文学，进而转向艺术史领域。之后他去了基尔大学，接着转到莱比锡大学投到施普林格门下，完成了论中世纪绘画与雕塑的博士论文。戈尔德施密特身体虚弱，这迫使他经常去南方的瑞士和意大利。他曾在西西里疗养期间研究过诺曼诸国王的艺术，后前往法国、英国、荷

戈尔德施密特（1863—1944）

兰和比利时旅行。1892 年，他进入柏林大学任教，3 年后其任职论文在柏林出版，题为《希尔德斯海姆的阿尔班诗篇及其与 12 世纪教堂中象征手法雕塑的关系》(*Der Albani Psalter in Hildesheim und seine Beziehung zur symbolischen Kirchenskulptur des 12. Jahrhunderts*，1895)。

戈尔德施密特在柏林开始了他的学术生涯，他结识了柏林大学艺术史教授沃尔夫林、博物馆馆长博德以及展览助理弗格，并与他们建立了友谊。1904 年，他被任命为哈勒大学艺术史教授，后在此职位上工作了 8 年，努力发展该校的艺术史系，共指导了 42 篇博士论文，同时以严谨的科学研究打开了中世纪艺术一些崭新的研究领域，尤其是抄本彩绘和象牙雕刻。他也关心当代艺术的发展，与哈勒艺术协会保持着经常的联系，还是城市剧院协会的发起人之一。

当沃尔夫林于 1912 年离开柏林大学前往慕尼黑时，推举戈尔德施密特接替他的教授职位。在柏林，戈氏将在哈勒大学开创的事业继续下去，影响日益扩大。他扩展了柏林大学的艺术史研究所，到 1932 年退休时共指导了 45 篇博士论文。他的艺术史研究领域进一步扩展，包括中世纪象牙雕刻、罗马式和哥特式雕刻与青铜门、荷兰 17 世纪肖像画以及加洛林与奥托时代的手抄本插图，等等。戈尔德施密特著作等身，并先后在汉堡的瓦尔堡图书馆、柏林普鲁士科学院和柏林艺术史协会发表演讲。

第一次世界大战之后，也就是 1921 年，戈尔德施密特赴美国讲学。他是第一位被请到美国的德国艺术史家，尽管那时在德国他还不如沃尔夫林和托德出名。潘诺夫斯基记载了这次访问："戈尔德施密特深受美国人喜爱，他们反而比德国人更欣赏他那种既权威又谦逊的作风。他儒雅的外表，他迷人的自我嘲讽，全然不事夸耀，拒绝成为教条主义者。"戈尔德施密特退休之后，于 1936—1937 年间再度访问美国，一些好心人劝他不要回德国，并许诺提供最好的学术职位，但作为一个爱国者，他拒绝移民。后来局势恶化，这位将毕生精力奉献给德国艺术史研究的学者，不得不于 1939 年流亡瑞士巴塞尔，1944 年在那里去世。

戈尔德施密特为 20 世纪西方艺术史学做出了巨大的贡献。一方面，

他强调科学的观察与比较方法，注重对作品近距离的亲身体验，将图像志和形式分析的方法综合起来，奠定了中世纪文物研究的基础；另一方面，他是一名优秀的教师，先后指导过近一百名博士生，其中有潘诺夫斯基、维特科夫尔、魏茨曼等一大批优秀学者。

比戈尔德施密特年轻5岁的弗格（Wilhelm Vöge，1868—1952），是一位中世纪图像志专家，弗赖堡大学艺术史研究所的创建者。他将严谨的文献研究与沃尔夫林的形式分析方法结合起来，形成了十分独特的学术风格。弗格像戈尔德施密特一样，曾在莱比锡师从施普林格。还是一名学生时，他就花了很多时间在柏林博物馆，研究具体的艺术作品。按德国大学教育的惯例，他游学于多所大学，曾到波恩去听尤斯蒂和托德的课，并在那里结识了他的同龄人，如后来成为中世纪专家的克莱门（Paul Clemen，1866—1947）、文化史家兰普雷希特（Karl Lamprecht，1856—1915）以及年轻的瓦尔堡，瓦尔堡当时是尤斯蒂的一名学生。在斯特拉斯堡，他跟从亚尼切克（Hubert Janitschek，1846—1893）做进一步研究，之后去法国旅行，考察他最感兴趣的法国12世纪雕刻，尤其关注罗马式与哥特式风格之间的过渡现象，他认为沙特尔主教堂是这一现象的最好实例。在亚尼切克的指导下，弗格于1890年完成了博士论文，标题是《第一个千年前后的一个德国画派》，于1891年正式出版。

弗格（1868—1952）

就研究方法而言，弗格关注对艺术作品"品质问题"的分析。他认为，风格概念一定是来源于艺术运动中的大师们，而不是他们的模仿者；对天才作品的研究"与艺术'有机发展'的观念并不矛盾，正是最伟大的艺术家代表了'进化'，而不是其他人，那些人无足轻重……"。他的代表作《中世纪纪念碑式风格的由来》（Die Anfänge des monumentalen Stils im Mittelalter，1894），被潘诺夫斯基誉为最优秀的德语著作之一。弗格后来应邀到柏林博物馆任职，在那里做了10年的管理助理，主要业绩是编了一本权威的德国雕刻目录。但他与博德关系很僵，便放弃了博物馆的工作，到弗赖堡大学当了一名教授。

弗格是位优秀的教师，潘诺夫斯基是他学生中的佼佼者。瓦尔堡曾

敦促海泽（Carl Georg Heise，1890—1979）去弗赖堡注册，就是为了听他的课。但正如他在柏林博物馆的工作以不愉快而结束，他在弗赖堡的教学也未能善终，因神经衰弱而不得不于1916年从教学岗位上退下来，住在哈茨山地区的宁静小城巴伦施泰德（Ballenstedt）疗养。只有少数朋友来看望他，瓦尔堡便是其中之一，但不久瓦尔堡也患上了与他相同的病症。1930年前后，弗格身体得到了恢复，继续从事研究。弗格厌恶国家社会主义，他在一封信中称之为"脑软化的官方哲学"，这使他失去了学术职位。1945年当巴伦施泰德被苏联红军占领时，他的三间小屋接待了十个人。

沃林格尔（Wilhelm Worringer，1881—1965）是戈尔德施密特和弗格的下一代人，也是德国表现主义艺术家的同时代人。他是表现主义艺术史学的主要代表，其理论源于李格尔、德沃夏克、弗格和克罗齐。

20世纪初，欧洲艺术趣味发生了戏剧性的变化，艺术家和批评家对非洲雕刻、日本艺术、中国艺术和前哥伦布艺术产生了新的兴趣。艺术史家面临着新的要求，要论证非写实性艺术的合法性，促使传统价值的进一步解体。长期为人们忽略的埃尔·格列柯首先成了艺术史价值的试金石。他的复活主要是由艺术家引起的，他们在进行艺术革新的过程中开始重新思考往昔的艺术。德拉克洛瓦是最早的一个，他甚至还收藏了一幅埃尔·格列柯的绘画。马奈在1865年去西班牙旅行之后，鼓励艺术商迪雷（Théodore Duret）也买一些他的画。在表现主义时代，这位西班牙画家令当代艺术家兴奋不已，批评家H.巴尔（Hermann Bahr，1863—1934）在《表现主义》（*Expressionismus*，1920）一书中将埃尔·格列柯列入欧洲老大师的行列，德沃夏克在《作为精神史的艺术史》中则为这位艺术家做出了更为权威的风格定位。

沃林格尔出生于德国亚琛，早年在弗赖堡、柏林和慕尼黑大学求学。他在柏林大学完成的博士论文《抽象与移情：论风格心理学》（*Abstraktion und Einfühlung: ein Beitrag zur Stilpsychologie*，1907）出版后，在知识分子和艺术家间风行一时，尤其是受到了德国桥社表现主义艺术家基希纳（Ernst Ludwig Kirchner，1880—1938）和诺尔德

沃林格尔（1881—1965）

基希纳:《德累斯顿的大街》，1908 年，布面油画，150.5 厘米 × 200.4 厘米，纽约现代艺术博物馆藏

（Emil Nolde，1867—1956）的欢迎，他们发现沃林格尔的理论证明了原始艺术的正当性，而他们的艺术正是以此为灵感的。接着，沃林格尔被任命为伯尔尼大学教授，并出版了他的下一本书《哥特形式论》（*Formprobleme der Gotik*，1911）。该书从上一本书的结论出发，重点考察了哥特式艺术与建筑。他颂扬了"哥特式冲动"所创造的北方艺术风格，并将它与地中海地区的错觉主义风格进行了对比，此书再一次博得了一片喝彩之声。次年，沃林格尔出版了《德国书籍插图》（*Die altdeutsche Buchillustration*，1912），这是一部较为严肃的艺术史著作，不像前两本书那么轰动。

一战爆发后，沃林格尔离开瑞士去服兵役，后任教于波恩大学，出版了两本著作：一是《埃及艺术》（*Agyptische Kunst*，1927），一是《希腊式与哥特式》（*Griechentum und Gotik*，1928）。之后他迁往科尼斯堡。二战之后，沃林格尔一度前往哈勒，那时该地已处于苏联的占领之下。民主德国成立之后，1950 年他动身前往慕尼黑，并在那里度过晚年。

沃林格尔的理论受到美学家立普斯（Theodor Lipps，1854—1914）、艺术史家菲舍（Robert Vischer，1847—1933）和李格尔的强烈影响。从立普斯与菲舍那里，他借用了移情理论，从李格尔那里借用了"艺术意志"的概念，强调模仿并不是艺术创造的唯一动力，抽象艺术也并不是

没有能力再现和创造逼真的图像,它揭示了一种心理的需要。再现艺术,如古希腊与罗马艺术,演示了对物质世界的一种信心;而抽象艺术就是要将事物表现得更具精神性。在他的笔下,艺术再现成了一个窗口,向人们展示着特定历史时期的世界景象。

沃林格尔对原始艺术和抽象形式的推崇,最终来源于陷入精神焦虑的社会,他为看上去粗糙不堪的表现主义风格赋予了合法性,而他的异国情调的观念更被表现主义画家津津乐道,激励着他们去探究未知的非洲与南太平洋艺术。沃林格尔的两分法成为他分析的有力工具,即北方对南方,抽象对移情,文艺复兴对哥特式。但也正是这种精神取向以及它的文化历史意味,后来被国家社会主义用来论证"纯种的"与"退化的"美学观的理论基础。同一位作者的理论,既可以解释德国表现主义艺术,又可以被表现主义最凶恶的敌人纳粹党所利用,颇具讽刺意味。

俄罗斯早期艺术史学

孔达科夫(1844—1925)

俄罗斯的早期艺术史学在很大程度上受到维也纳学派的影响,其主要代表是孔达科夫、艾纳洛夫、格拉巴、阿尔巴托夫等人。

孔达科夫(N.P. Kondakov,1844—1925)是位拜占庭艺术史家,主要利用图像学为拜占庭研究奠定了基础。他17岁进入莫斯科大学师从著名的语言学家、艺术史家和民俗学家布斯拉耶夫(F. I. Buslayev,1818—1898),后任教于敖德萨大学。敖德萨是位于黑海北岸的港口城市,他以那里为中心,利用暑期进行广泛旅行,实地研究拜占庭艺术与俄罗斯艺术。他的第一本著作出版于1877年,研究的是希腊手抄本插图,并开始为编撰第一部前蒙古时期的俄罗斯艺术史搜集材料。1888年他成为圣彼得堡大学教授,3年之后与雷纳克(Saloman Reinach)合作出版了《南俄罗斯古物》(*Antiquités de la Russie méridionale*)一书。布尔什维克革命之后,孔达科夫移居匈牙利并任教于布拉格大学,他的重要著作《俄罗斯圣像画》(*The Russian Icon*,

1927）在英国出版。

孔达科夫对拜占庭艺术研究做出了不可磨灭的贡献，除做了大量不为人知的资料工作之外，他将圣像画视为人类重要的文化遗产，将其置入历史情境中加以分类与研究。直到今天，他的著作仍然是研究拜占庭与俄罗斯艺术的起点。在孔达科夫培养的学生中，最杰出的是艾纳洛夫（D. Ainalov，1862—1939），他也是一位圣像画专家，代表作最初发表于 1900 年前后，后被译为英文版，题为《拜占庭艺术的希腊起源》（*Hellenistic Origins of Byzantine Art*，1961）。作为一位优秀的教师，孔达科夫的讲座也对后来移居美国的艺术史家罗斯托夫采夫产生了决定性的影响。

格拉巴（Igor Emanuilovich Grabar，1871—1960）是俄罗斯艺术与建筑史专家，早年入圣彼得堡大学学习，后前往慕尼黑继续学业。1913 年他被任命为莫斯科特烈季亚科夫美术馆馆长，主持俄罗斯建筑与绘画的修复工作，并发表了不少关于俄罗斯艺术的文章。他的《俄罗斯艺术

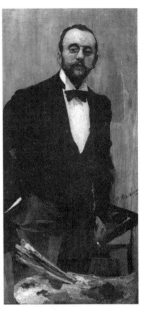

马利亚温（Filipp Malyavin）：《格拉巴肖像》，1895 年

诺夫哥罗德画派：《崇敬十字架》（反面），12 世纪，77 厘米 × 71 厘米，莫斯科特列季亚科夫美术馆藏

阿尔巴托夫（1902—1986）

史》（History of Russian Art，1910—1915）出版后，成为后来相当一段时间研究俄罗斯艺术的基本著作。苏维埃政权建立后，格拉巴被任命为莫斯科国立大学艺术史教授，以及科学院艺术史科学研究院院长。

俄罗斯第三代艺术史家阿尔巴托夫（Michael V. Alpatov，1902—1986）早年毕业于莫斯科大学，一生致力于艺术教育，先后在国立高等艺术与技术研究院、戏剧与建筑研究院、莫斯科大学以及附属于美术学会的研究院任教。他的学术兴趣主要在于俄罗斯早期以及18、19世纪艺术和文艺复兴艺术，尤其关注不同地区艺术之间的联系。在20世纪二三十年代，他曾与德国艺术史家武尔夫（Oskar Wulff）合作编辑了一卷《丹麦圣像画》（Denkmäler der Ikonenmalerei，1925）；与布鲁诺夫（Nikolai Brunov）合作出版了《俄罗斯古代艺术史》（Geschichte der altrussischen Kunst，1932）。后来阿尔巴托夫专注于拜占庭与西欧艺术研究，主要著作有《但丁与乔托时代的意大利艺术》（Italian Art during the Epoch of Dante and Giotto，1939）、《文艺复兴艺术问题》（Die Kunstprobleme der Renaissancekunst，1976），等等。

阿尔巴托夫是位国际型学者，他曾在西方许多著名艺术期刊上发表学术文章。西方学术界经常将他说成一个结构主义者，其实他的方法主要是将图像志描述与风格分析相结合。他在对艺术作品进行描述时，善于列举与视觉图像同等的文献资料，所撰写的艺术史著作富于诗意而可读性强。他有一个著名的短语，便是"艺术是生活的隐喻。"从20世纪50年代起，阿尔巴托夫的一些著作被翻译成中文，对我国的艺术史普及与教学起了很大的作用。

进一步阅读

贝伦森：《意大利文艺复兴画家》（The Italian Painters of the Renaissance，Oxford：Phaidon，1980）。

沃林格尔：《哥特形式论》，张坚、周刚译，杭州：中国美术学院出

版社，2004 年。

沃林格尔：《抽象与移情》（修订版），王才勇译，北京：金城出版社，2019 年。

喜龙仁：《北京的城墙和城门》，林稚晖译，北京：新星出版社，2018 年。

喜龙仁：《5—14 世纪中国雕塑》，栾晓敏、邱丽媛译，广州：广东人民出版社，2019 年。

阿尔巴托夫、罗斯托弗采夫编：《美术史文选》，佟景韩译，北京：人民美术出版社，1982 年。

阿尔巴托夫：《古代俄罗斯圣像画》，张宝洲译，收入张宝洲、范白丁选编：《图像与题铭》，杭州：中国美术学院出版社，2011 年，第 141—465 页。

第十一章

形式主义艺术史与艺术批评

> 除了艺术途径之外，再没有其他理解艺术的方式了。
>
> ——费德勒《论视觉艺术作品的判断》

当李格尔以"艺术意志"论和"触觉—视觉"论构建起艺术形式自律发展的历史图式时，沃尔夫林在探讨艺术风格发展的机制时提供了一套形式分析的有效工具，被奉为形式分析大师，对20世纪的艺术实践与艺术批评产生了广泛影响。

形式主义与风格史是20世纪上半叶的主要艺术史方法之一，它的兴起由多方面的因素所促成，如世纪之交心理科学的发展，现代主义艺术家对艺术形式的探索与实验，鉴赏家对于作品近距离的观察体验，艺术史家对艺术内部发展规律的探究，等等。而这一理论最终是由这样一条信念所支持的，即"观看"远非我们想象得那么简单，视觉是人类把握和理解世界的一条有效的途径。

费德勒与纯视觉理论

纯视觉理论在19世纪下半叶为李格尔和沃尔夫林的形式主义理论

开辟了道路。什么是纯视觉理论？这是一种强调人类只要通过视觉便可以认识外部世界的理论：艺术通过视觉来认识世界，与科学通过概念来认识世界，这是两种平行的方法，并无高下之分；艺术是艺术家对世界的一种主观的把握，并非是对客观世界的模仿；艺术家是对形式具有高度敏感性的人，他通过客观世界的外部形象来认识世界，并将他的认识以某种艺术形式传达给观者。所以，纯视觉又可以理解为纯形式。

这一理论的创建者是德国哲学家费德勒（Konrad Fiedler，1841—1895），他是一位有教养的知识分子，出身富裕家庭，早年在海德堡、柏林与莱比锡求学，获得博士学位后先后游历了欧洲、北非与小亚细亚各国。25岁那年的冬天，他在罗马结识了德国画家马雷，由于志趣相投，他便充当了这位画家的赞助人。马雷（Hans von Marée，1837—1887）早年曾在柏林美术学院学习，从1864年起居住在意大利，追求着他心目中的理想艺术。他的绘画主要表现田园式的风景，追求一种观者在一定距离观看的，既具有清晰的平面统一性又具有视错觉空间效果的画面。8年后，费德勒又结识了雕塑家希尔德布兰德，他们三人作伴住在佛罗伦萨郊外的一座古旧的修道院中，对共同感兴趣的艺术问题进行探索。

作为一位哲学家，费德勒精通康德哲学。他发现当时的艺术和美学理论都是空泛之论，没有深入到艺术内部把握其实质。与艺术家朋友的交往引发了他对于视觉艺术本质的哲学思考，并将这些思考写进一本小册子《论视觉艺术作品的判断》（*Ueber die Beurteilung von Werken der bildenden Kunst*，1876）。在此书中，费德勒主要讨论的是我们应该如何欣赏艺术作品，如何对艺术作品做出正确的判断。他列举了从自然的、科学的、历史的、文化史的、哲学等角度来研究和判断艺术的各种方法，指出这些都是"外在的"，与艺术本质无关，不可能把握艺术的真谛。费德勒认为，人类认识世界有两种方式，一种是科学的方法，从感觉经验上升到理性认识并形成概念，一旦这一过程完成，感觉经验便被抛弃，不再有任何价值，另一种是艺术的认识途径，在艺术的

希尔德布兰德：《费德勒像》，大理石，1875年

马雷自画像（局部），1874年，布面油画，97厘米×80厘米，柏林老国立美术馆藏

创造与欣赏中，感觉经验具有很高的地位，它是一种公正而自由的活动，以自身为目的。艺术家正是凭借着感觉形成了艺术的完形形式，从而达到认识世界的目的。所以，正确欣赏与判断艺术的方法是要从"艺术的兴味"出发来判断艺术品。这就要求我们直接面对艺术作品，从视觉形式入手，理解艺术家的语言，体验艺术家艺术地把握世界的方式。如此我们便可以从艺术中悟出，我们正处于和世界的一种新的关系之中，从而使我们的精神得以升华。

费德勒进而认为，将科学的思维方式运用于艺术与艺术教育是有害的，他提倡在学校教育中开设以感觉经验为主要内容的课程，如绘画课和手工课等。这种观点对于现代教育和人才培养来说意义重大，至今依然有效。费德勒的理论著作还有《论建筑艺术的本质与历史》(*Bemerkungen über Wesen und Geschichte der Baukunst*，1878)、《论艺术活动的起源》(*Ueber den Ursprung der kuenstlerischen Taetigkeit*，1887)等，他在这些书中反复阐述了一个主要观点，即反对将美学混同于对艺术问题的思考："美学应该被排除在对艺术作品研究之外，因为它与艺术作品没有什么关系。"对于费德勒而言，艺术作品实现着一种不同的特定功能："艺术作品应该取代自然的地位。这样，也只有这样，我们才不会将艺术看作好像它就是自然，并学会用艺术的眼光去看自然。"费德勒的这一观念，标志着艺术理论的重大转向，被英国批评家里德称为"一种非常革命的理论"。1874年，费德勒当上了柏林版画馆馆长，为一位艺术机构的管理者，他工作十分谨慎，也从此失去了与艺术家的联系。

费德勒的艺术理论返回到了德国唯心主义的美学原则，返回到了谢林、赫尔德林、歌德，最终返回到了康德美学，并将康德的认识论运用于对知觉，尤其是视觉概念的分析。费德勒的纯视觉理论来源于艺术家的实践活动，致力于研究人类艺术的体验、创造和欣赏过程，为形式主义"艺术科学"奠定了基础。在费德勒的影响下，雕塑家希尔德布兰德也著书立说，在纯视觉理论上下足了功夫。

希尔德布兰德（Adolf Hildebrand，1847—1921，一译希尔德勃兰特）

是马尔堡人,早年就读于纽伦堡艺术学校,后毕业于慕尼黑美术学院。他的雕塑创作总体而言属于新古典主义风格,但不同的是作品常呈现出一种平面化的、宁静的效果。不过,使他出名的并不是他的艺术实践,而是他的理论著作《造型艺术中的形式问题》(*Das Problem der Form in der bildenden Kunst*,1893),该书与李格尔的《风格问题》同年出版,专门讨论艺术的视觉表现问题。希氏和费德勒一样,认为在艺术作品中内容是次要的,不属于艺术科学的范畴;艺术形式的观念并非来自事物的本身,而是来源于艺术家的心灵;艺术家的任务就是要对从不同视点观察到的各个视面进行比较,选择最能展示自己形式概念的因素来表现。希氏将视知觉分为"纯视觉"与"动视觉":纯视觉是静态的,它是在一定距离之外观看物体时,在我们眼中呈现出来的连续而统一的画面,是双眼平行观看的结果;动视觉则是近距离观看所形成的一个个分开的画面,要靠眼球甚至头部的运动才能将这些视面联系起来。希尔德布兰德提倡画家和雕刻家采取一种"远距离图像",因为它不仅能创造出三维的感觉,更重要的是具有统一画面的作用。希氏十分推崇希腊古

马雷:《希尔德布兰德肖像》(局部)

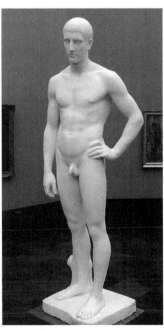

(左)"浮雕的观念":古代浮雕(希尔德布兰德《形式问题》插图)

(右)希尔德布兰德:《年轻人》,大理石雕刻,1877—1878年

典时代的浮雕，认为其展现了画面的清晰性与统一性。为此，他创造了"浮雕的观念"这一术语，这种视觉理论也体现在他本人的雕塑中。

希尔德布兰德在《造型艺术中的形式问题》中，将当时流行的知觉心理学术语运用于艺术形式分析，将费德勒的理论具体化了。而正是这种艺术心理学的深入分析，构成了形式分析的基础。对处于抽象思辨传统中的德国艺术理论家来说，艺术家写的书反倒显得言简意赅，明白晓畅，所以沃尔夫林曾热情称赞这本书"像久旱土地上的一场清新的甘霖"。

施马索与克罗齐

施马索（1853—1936）

艺术史家施马索通过对形式的研究，试图理解各种形状之间的相互关系。施马索（August Schmarsow，1853—1936）是尤斯蒂的学生，曾在哥廷根与布雷斯劳任教。1888年施马索在佛罗伦萨建立了一家艺术史研究所，次年秋天在那里举办过关于马萨乔及意大利雕塑的研究班。这个机构致力于意大利艺术史的研究，现为德国国立研究所。1893年，施马索继承了施普林格在莱比锡的艺术史教授席位，直到1919年。施马索研究范围广泛，除了意大利15、16世纪艺术之外，法国19世纪艺术、德国大部分时代的艺术也是他感兴趣的研究对象。他的学生中有后来成为杰出学者的瓦尔堡和E.J.弗里德兰德（Ernst J. Friedländer）。

施马索是一位很有创造力和影响力的艺术史家，他关于形式的研究，为艺术史做出了类似于沃尔夫林的贡献。他试图对各种不同媒介的视觉艺术做出恰当的定义，其中最重要的是他第一个提出了建筑空间的概念，像"建筑是空间的创造""空间是建筑的本质"等流行的定义正是他提出来的。不过，他所谓的"空间"是一个抽象的、纯形式的概念，与一座建筑的实际功能并无关系，但却开启了20世纪对于空间问题的讨论。

施马索与维克霍夫、李格尔属于同一代人,声称与他们有着密切的关系,但这两位维也纳学派的艺术史家却不承认这一点。维克霍夫认为施马索的主要著作《艺术科学原理》(*Grundbegriffe der Kunstwissenschaft*,1905)是对维也纳学派的批判,严重地误解了他们的目标,这表明了施马索与维也纳学派完全不同的方法与眼光:维克霍夫以一种广阔的历史发展眼光来看待艺术史,而施马索则主要是采用了形式分析的方法,但又不具备沃尔夫林的系统性。

意大利哲学家克罗齐(Benedetto Croce,1866—1952)的理论对艺术史有着重要影响,他超越了理性主义的历史学写作传统,将直觉这一非理性要素作为艺术体验的基础。他对于艺术与艺术史的看法主要反映在《美学》(*Estetica*,1900)一书中,这本书的写作方式是非历史的,十分激进地质询艺术史和所谓的"艺术科学"到底有何用处。

克罗齐所谓的直觉是一种感知能力,具有高度的统一性,使得艺术中任何的形式分类都显得毫无意义。在这种极端观点的背后,是对于 19 世纪机械论和唯物主义哲学的反拨。1911 年克罗齐列举了费德勒的纯视觉理论作为直觉整体性的一个例子,因为这种理论将观看和制像的行为融为一体。克罗齐强调指出:"这种观念对任何希望理解或叙述艺术史的人来说都是至关重要的——因为有如此多的不幸的努力,抛开它而去关注观念的历史,或情感的历史、物质需要的历史,艺术家传记或心理学。"

克罗齐(1866—1952)

克罗齐对于形式的看法是近于狂热的,他认为审美的行为仅仅与形式有关,甚至从根本上反对形式与内容的两分法,否定艺术作品是内容与形式的统一体的观念。对他而言,艺术作品必须是与世隔绝的,艺术的特征绝不可能从内容中派生出来,无论形式之外的因素是如何有趣。由于克罗齐排除了艺术的任何历史上下文,所以艺术史在他眼中实际上是没有意义的,他认为:"艺术是直觉,直觉是个性,个性是不可重复的。"这就否定了艺术传统的传承性。他断言,艺术作品和艺术家决不能用时代来说明,他的一句名言是:不能用 14 世纪的上下文来解释乔托,而要用乔托的作品来解释 14 世纪。就艺术史本身而言,克罗齐的

兴趣范围也是很有限的，基本局限于古典主义，拒绝欣赏中世纪、手法主义和巴洛克艺术，对建筑也缺少兴趣，而建筑正是布克哈特和沃尔夫林艺术史的出发点。

克罗齐对沃尔夫林的著作不屑一顾，指责他编造出一套抽象的概念，简单地将"关于线条与色彩的神话"纳入"内部的历史"中进行讲述，是一种伪历史。不过，沃尔夫林的名声并未因此而受到贬损，他从具体作品中演绎出的一套抽象的艺术史的基本概念，成为现代主义艺术家和艺术史家手中很好用的工具。

沃尔夫林

沃尔夫林（1864—1945）

沃尔夫林是西方 20 世纪上半叶最伟大的艺术史家之一。他生动的艺术史课堂教学、文笔优美的艺术史著述以及简明易行的艺术史方法，都使他在艺术家和艺术史圈子中产生了比李格尔更大的影响。

沃尔夫林（Heinrich Wölfflin，1864—1945）出生于瑞士苏黎世州的温特图尔，18 岁进入巴塞尔大学师从布克哈特学习历史学。虽然这对师生关系十分密切，但是沃尔夫林很早就决定走一条与布克哈克完全不同的道路，这就是深入到艺术的内部，寻求艺术形式自律发展的历史。沃尔夫林接过了费德勒、马雷和希尔德布兰德的理论，并将他们的视觉理论系统化、概念化，整理出了一套风格术语。这主要是由于他受到了当代美学、心理学理论，尤其是新康德主义和十分流行的移情说的影响。这在他早期的博士论文《建筑心理学导论》（Prolegomena zu einer Psychologie der Architektur，1886）中就很明显地表现出来，此文讨论的是人们体验建筑形式的心理学和生理学基础。他从观相学的角度出发，找出了建筑在结构与功能上与我们人类生理与心理方面的对应关系，如建筑立面的形式蕴含着生命意义——窗户就像眼睛，屋檐就像眉脊，等等。他还运用移情理论说明建筑材料所呈现出的人性意义。

沃尔夫林的第一部艺术史著作《文艺复兴与巴洛克》(*Renaissance und Barock*，1888）也是论述建筑艺术的，以移情理论来解释建筑风格的历史演变。不过现在移情心理学已经不重要了，沃尔夫林进入了对"看"的分析和对风格变迁的研究层面。他将巴洛克建筑的起源解释为盛期文艺复兴建筑形式的转变，也就是朝涂绘性（painterliness）、宏伟性（grandeur）、团块性（massiveness）和运动感（movement）方向的转变。当时沃尔夫林仍然沿用了生物循环论，也就是以兴盛和衰落的观点来看待文艺复兴向巴洛克的风格转变，其间忽略了手法主义。我们注意到，沃尔夫林从他学术生涯一开始就关注艺术形式与风格变迁问题，后来他宣布，艺术史的主要目标就是理解风格变迁。

《文艺复兴与巴洛克》出版后产生了广泛的影响，这使得沃尔夫林于1893年被任命为布克哈特在巴塞尔大学的继承者，从那时起他便经常和老师在一起探讨艺术史的问题。1897年布克哈特去世，两年后沃尔夫林出版了《古典艺术：意大利文艺复兴导论》(*Die klassische Kunst，eine Einfühlung in die italienische Renaissance*，1899），此书便是题献给布克哈特的。此时，沃尔夫林认识到布克哈特奠定了一种更为系统化的艺术史基础，三十多年后，他在柏林美术学院发表了题为《布克哈特与系统的艺术史》的演讲，将布克哈特的思想归纳为艺术的主要责任、艺术的当下体验，以及基于形式的艺术史。不过在方法论上，沃尔夫林走上了一条与他的老师完全不同的道路：布克哈特将艺术史看作整个人类文明的一个组成部分，是探究历史奥秘的一把钥匙；而沃尔夫林认为，艺术史不仅仅是文明史的图解，它还应该是独立自足的，有着自身发展的历史。他要从艺术的内部来研究艺术史，主张书写"没有艺术家名字的艺术史"。在《古典艺术》的前言中沃尔夫林说明了他的方法：

> 读者所期望的不再是一部仅仅交代传记性轶事或描写时代背景的艺术史书，他们希望知道构成艺术品价值和本质的某些

要素，渴望获得新的概念——因为旧有的词语不再有用——而且他们重新开始注意曾被束之高阁的美学。一部像阿道夫·希尔德布兰德的《形式问题》这样的书像"久旱土地上的一场凉爽清新的甘霖"，终于出现了一种研究艺术的新方法，一种不仅被新材料拓宽，而且也深入到细节研究的观点。

"传记性"的艺术史指的是从瓦萨里的《名人传》到19世纪的人物传记的写作传统；而描写时代背景的艺术史，指从历史环境、民族特性来解释艺术的写作方法，这指的是温克尔曼的传统。沃尔夫林认为这是将次要的东西变成了主要的东西，忽视了"不受一切时间变化影响、只遵循其内在规律的艺术内涵"，就像是用玻璃罩子罩住植物，使它们形成不同的形状，而全然不顾植物内在的生长规律。所以在《古典艺术》中，他描述了绘画与雕塑从15世纪到16世纪的形式转换，重点分析大师的具体作品，对人物传记材料则略而不述。

《古典艺术》分为两个部分：第一部分是历史的叙述，按盛期文艺复兴的几位艺术家来编排，论述了莱奥纳尔多、米开朗琪罗、拉斐尔、巴尔托洛梅奥、萨尔托等人的艺术；第二部分是对盛期文艺复兴的解释，分别论述了16世纪艺术新的理想、新型的美和新的绘画形式。"新的理想"或称为新的气质，指的是艺术从15世纪的缺乏教养向16世纪高贵而冷漠的贵族气质的转变，表现在艺术作品中，是人物姿态优雅、沉静而矜持：

> 16世纪艺术从人的伟大和尊严的全新观念出发，动作变得更潇洒而情绪感受更深切、更热烈。人的素质明显得到普遍的提高，对意韵深远和庄严尊贵的感受力开始明确化，令15世纪的艺术在其人物姿态方面显得胆怯和束手无策。在这种方式中一切表达都转化成了新的语言；嘹亮的顿音转化成深沉而圆润的和声，这个世界再度听到深切情调的绝妙和音。

"新型的美"主要是指艺术中的人物姿态和建筑造型具有庄重、典雅的特征。"新的绘画形式"分为 4 个方面：1. 平静、开阔、体量和尺度；2. 单纯性和清晰性；3. 复杂性；4. 统一性与必然性。沃尔夫林假设意大利文艺复兴之前就存在着一种理想，15 世纪的艺术奠定了广阔的基础，到了 16 世纪这一理想得到了全面的实现。这其实是自瓦萨里以来历代艺术史家的一种传统观念。而 15 世纪与 16 世纪之间的区别，从本质上来说就是现实主义与理想主义之间的区别，具体体现在表现题材、人物姿态、构图、色彩等方方面面。

沃尔夫林对作品的描述和分析，文字极其优美，与其说是艺术史，不如说更是文学作品。而他对于作品细节的叙述，结合着直觉和文献考据，令人信服。他用 15、16 世纪意大利社会习俗与时尚的变迁来解释母题和风格的变化，使我们看到了布克哈特的文化史的影响。如当谈到莱奥纳尔多的《蒙娜·丽莎》的形象时，他写道：

> 没有眉毛令人吃惊。眼窝曲面毫无过渡地连接着过高的前额，但这不是个人特征，因为《廷臣论》中有一段话告诉我们，妇人们拔掉眉毛是赶时髦。宽阔的额头也被认为是一种美，所以前额上的头发也被牺牲了……在这一点上，《蒙娜·丽莎》是 15 世纪趣味的一个实例，因为后来的时尚立即改变了，前额再度降低，而且现在人们体会到，用眉毛确定形体结构要好得多。

1901 年，沃尔夫林接替了格林在柏林大学的教授席位，开始了他十分成功的教学生涯。正是在这些年中，他出版了两部主要著作，即《阿尔布雷希特·丢勒的艺术》（*Die Kunst Albrecht Dürers*，1905）和《艺术史的基本概念》（*Kunstgeschichtliche Grundbegriffe*，1915）。1912 年沃尔夫林转到慕尼黑大学任教，他在柏林的职位由戈尔德施密特接替。在慕尼黑任教 12 年后，他返回瑞士，在苏黎世任教至 1934 年退休。

艺术史的基本概念

沃尔夫林"没有艺术家名字的艺术史"的概念,在他的名著《艺术史的基本概念》中得到清晰的阐述。在他看来,风格的变化是可以把握的,从文艺复兴向巴洛克风格的转换,体现在如下五对反题概念的转换中:

> 线描的和涂绘的(linear and painterly);
> 平面的和纵深的(plane and recession);
> 封闭的和开放的(closed and open form);
> 多样统一和整体统一(mulitplicity and unity);
> 清晰性和模糊性(clearness and unclearness)。

这五对概念,每对的前者指文艺复兴,后者指巴洛克,两个时代艺术风格的区别便突显了出来。这五对概念适用于视觉艺术的所有媒介,每对概念又构成了两种观察方式的历史。在沃尔夫林看来,风格具有不断发展变化的内在倾向,从文艺复兴到巴洛克的风格转换是不可逆转的、内在的、合逻辑的一种进化。然而,沃尔夫林是一个只注重描述而不进行解释的经验主义者,他拒绝讨论这种进化的原因。同时代较早的李格尔认为,风格的变化是一个开放的线性发展过程,这种发展无所谓进步与衰退,所有的风格都有着同等的价值;而沃尔夫林则相信封闭的循环中存在着辩证的运动,在这种运动中,决定性的因素便是一种形式自我激活的力量。

沃尔夫林的这种方法并非没有反对意见。戈尔德施密特在一篇纪念沃尔夫林60诞辰的文章中曾说,这种方法仅仅提供了一种空洞的措辞,未做出任何解释。最尖锐的批评来自于巴塞尔艺术博物馆的馆长施密特(Georg Schmidt,1896—1965),他在1946年的文章《海因里希·沃尔夫林对于欧洲的意义》中指出:

（左图）波蒂切利:《维纳斯的诞生》（局部）;（右图）克雷迪:《维纳斯》（沃尔夫林《艺术史的基本概念》插图）

我们不得不看到,不作历史的思考沃尔夫林何以能坚持将文艺复兴作为正题,巴洛克作为反题……我们清楚,将拉斐尔与鲁本斯相比较,可以说前者是"线条的"后者是"涂绘的";但若将拉斐尔与马萨乔相比,拉斐尔就是涂绘的;将鲁本斯与提耶波罗相比,那鲁本斯就是线条的。若进一步向前追溯,拿乔托与马萨乔相比,则乔托是线条的;向后看,拿印象派与提耶波罗相比,则印象派是涂绘的。若再向前越过乔托追溯到罗马式,向后从印象主义延续到现代艺术,沃尔夫林的"基本概念"便失去了纯关联的意义。沃尔夫林的范畴对描述所有尚未成为自然主义的前古典艺术是没有用处

的，同样，对描述所有不再是自然主义的后古典艺术也是没有用处的。

施密特的批评不无道理，若将这些从艺术现象中抽象出来的概念放在具体的历史上下文中，便会由于其相对性而不能自圆其说。我们可以看出，沃尔夫林的"线描的—涂绘的"概念与李格尔的"触觉的—视觉的"概念不太一样，前者在某种意义上是非历史的，带有更多的类型学色彩。沃尔夫林坚持认为这些成对的概念可用来描述不同时代、艺术和民族，如他后来在《意大利艺术与德意志艺术的形式感》（*Italien und das Deutsche Formgefühl*，1931）一书中，将1490—1530年间的意大利和德意志艺术进行比较研究，认为在这段时间里民族的形式观念左右了这两个民族的艺术形态。

除此之外，沃尔夫林将注意力集中于形式分析和风格描述，在很大程度上牺牲了社会文化背景和作品的题材意义，也使艺术创造的主体缺席，同样遭到了来自各方面的非议。在同时代人眼中，沃尔夫林是个十足的形式主义者，而他本人却在《艺术史沉思录》（*Gedanken zur Kunstgeschichte*，1941）的导论中写道："我自豪地接受这个标签，因为它意味着我实现了一个艺术史家最重要的职能，即分析可感知的形式。"沃尔夫林相信，艺术史的工作开始于观看，结束于描述。观看是走向描述所必需的一步，而描述则是对观看的检验。

随着时间的推移，沃尔夫林的方法还是得到了人们的广泛接受。对他的学生而言，他是一名优秀的教师。曾任哈勒大学艺术史教授、柏林博物馆馆长的韦措尔特（Wilhelm Waetzoldt，1880—1945）曾说："在沃尔夫林的讲堂里，弥漫着的是艺术家工作室的气息。"沃尔夫林认为艺术史课程主要是教会人们去观看，体验观看的乐趣，这是与费德勒的理论一脉相承的。沃尔夫林用两台幻灯机将在风格上相关联的作品同时播放来进行比较，这一方法后来被艺术史教师普遍采用。

沃尔夫林影响了包括弗兰克尔、佩夫斯纳、吉迪恩（Siegfried Gedion）、沃林格尔等在内的一大批艺术史学者，那些即便指出他方法

缺陷的学者也在运用其方法。他的影响甚至超出了艺术史学科，波及文学与音乐等领域。早在1920年沃尔夫林就在《为我的艺术史基本概念辩护》一文中坦陈：

> 我并非要提出一种艺术史并声称它使以往所有的艺术史统统归于无效，我只是试图为它找到一种新的框架，一种达到我们标准的更为确定的方针。这种努力是成功、是失败无关紧要，但我坚信，艺术史将自身设立为目标，就超越了探求外部事实的目标。

罗杰·弗莱与克莱夫·贝尔

沃尔夫林为艺术史确立了形式分析的基本原理，而他在英国的同龄人罗杰·弗莱则通过展览与批评，将形式主义与当代艺术创作与欣赏结合了起来，推动了20世纪初叶审美趣味的转向。

罗杰·弗莱（Roger Fry，1866—1934）在20世纪的头30年里是英国最为活跃的艺术批评家。他独具慧眼，"发现"了法国后印象派画家并将其介绍给英国人，使这个相对封闭与保守的岛国在艺术观念上跟上了大陆艺术运动的潮流。其实弗莱一开始从事传统艺术研究，他早年毕业于剑桥国王学院，学的是自然科学，但出于对艺术的喜好，常出入于画家工作室，从而对艺术史产生了浓厚的兴趣。25岁那年他前往意大利，次年到巴黎朱利亚学院研究工作室绘画，接着又回到意大利研究文艺复兴艺术史，以鉴定家莫雷利的著作为指南。很快弗莱便以一位意大利艺术专家的身份出现，在19世纪90年代开办了意大利艺术的讲座，并经常在艺术期刊《雅典娜神庙》上发表批评文章，还出版了他的第一部论老大师的著作《乔瓦尼·贝利尼》（*Giovanni Bellini*，1899），这是在鉴定家贝伦森的直接影响下写成的。1903年，弗莱利用霍恩的影响力，促成了《柏林顿杂志》（*The Burlington*

弗莱（1866—1934）

Magazine）的创刊，并担任了首任编辑。由于弗莱作为一位意大利文艺复兴学者的影响日益扩大，他接到纽约大都会艺术博物馆董事会主席摩根（J. Pierpont Morgan，1837—1913）邀请，于 1906 年被聘为大都会艺术博物馆欧洲绘画部主任，成为这位亿万富翁的"欧洲顾问"并陪同其前去欧洲购买藏品。

1905 年，弗莱编辑出版了雷诺兹的《讲演集》；次年，他第一次见到了塞尚的作品并为之着迷，从此便从老大师转向了当代艺术。1910年弗莱由于和摩根闹翻而被解除职务，也就是同一年，他在伦敦格拉夫顿美术馆组织了"马奈与后印象派展览"，这是在英国举办的第一次后印象派的展览，包括塞尚、梵·高、高更、毕加索、西涅克、德兰、弗里斯以及马蒂斯的作品。这次展览以及两年后的第二次后印象派展览，将法国艺术实验介绍给了英国人，促进了英国现代艺术的发展，弗莱也因此而名声远扬。

弗莱在英国艺术界十分活跃，他热心参与各种艺术家团体的活动，还是欧米加作坊（Omega Workshops）的精神领袖，将后印象主

塞尚：《圣维克多山》，1904—1906年，画布油彩，73 厘米×91 厘米，费城艺术博物馆藏

义者的艺术实验成果引入家具、织物以及陶瓷设计等实用艺术，同时还与社会主义团体"费边社"保持着密切的交往。1920 年弗莱的论文集《视觉与赋形》(*Vision and Design*) 问世，这使他的名气更大了，以至令人们想起半个世纪之前罗斯金扮演的角色。此书视野极其开阔，艺术形式是论述的中心内容，他指出："现代艺术运动实质上是向形式赋形观念的回归，而这一观念在追求自然主义再现中几乎消失殆尽了。"

弗莱关于印第安人与黑人艺术的论述对西方古典传统构成了强大的冲击，也对一批现代艺术家产生了不小的影响，如雕塑家亨利·摩尔。后来他又出版了第二本文集《变形》(*Transformations*, 1926)，但影响更大的是次年出版的《塞尚》(*Cézanne*, 1927) 一书，这是第一部研究塞尚的严谨的学术著作，书中记述了塞尚的生平，分析了塞尚早期水彩画与后期油画之间的关系。通过这部著作，弗莱也确立了现代艺术史家和批评家的地位。1933 年，弗莱被聘为剑桥大学教授，发表了题为"作为一门大学学科的艺术史"的就职演说。次年，他在发表了论希腊艺术的演讲之后，因心脏病而突然与世长辞。后来伦敦国立美术馆负责人肯尼思·克拉克编辑出版了他的演讲集《弗莱最后的演讲》(*Fry's Last Lectures*, 1939)。

对艺术形式的敏锐眼光以及优美的文体，使弗莱的著作产生了很大影响。在人们看来，他不仅是位艺术史家，也是一位艺术家，因为他向人们说明了艺术的目标并不在于对自然的复制，而存在于如形式、色彩、韵律等一些抽象的品质当中。同时，弗莱也是一位关心艺术问题的思想家，随时准备接受新的艺术经验以修正自己的观点。他在《回顾》一文中写道：

> 某种对科学的好奇心和理解欲在每一个阶段都驱使我做出概括，尝试对自己的印象进行某种逻辑调整。但是，从另一方面说，我从未为自己制定一个如形而上学家从先验的原则演绎出的体系那样的完整体系。我从不相信自己知晓什么是艺术的

终极本质。我的美学是纯粹实践的美学,尝试性的探险,把我直至最近的美学印象归为某种秩序的尝试。我一直持有这种美学,直到新的经历可能进一步证实它或者修改它时为止。此外,我总是以某种怀疑的态度看待自己的体系。我认识到,倘若它形成了过于坚固的外壳,就会把新的经验挡在外面……

克莱夫·贝尔(1881—1964)

而弗莱的一位年轻的批评家朋友克莱夫·贝尔,则将他的形式主义理论推向了极端。克莱夫·贝尔(Clive Bell,1881—1964)早年曾在剑桥三一学院学习历史,受到哲学家摩尔(G. E. Moore,1873—1958)的影响。贝尔交游广泛,是伦敦布卢姆斯伯里团体的中心人物。1910年他遇到了弗莱,两人趣味相投一拍即合,都对法国当代艺术感兴趣。贝尔协助弗莱组织了第二次后印象派画展,并积极参与当时的艺术与美学讨论。在弗莱的影响下,贝尔于1914年出版了一本小册子《艺术》(*Art*),这成为他的形式主义理论的宣言:

> 为所有作品所共同拥有的,引发了我们情感的品质是什么?对于圣索菲亚教堂、沙特尔主教堂的玻璃窗、墨西哥雕刻、一只波斯碗、中国地毯、乔托在曼图亚的画作,以及普桑、弗朗切斯卡和塞尚的杰作,它们共有的品质是什么?只有一种回答是可能的——有意味的形式。

"有意味的形式"(Significant form)这个术语一经提出,立即成为艺术家和批评家中广泛流行的形式主义口号。贝尔在这本书中提出,形式独立于内容,是一件艺术作品中最重要的要素,体现了作品真正的价值。不过,他却未能界定什么样的形式才是有意味的,似乎这个概念只能意会,不可言传。在严谨的理论家看来,这正是形式主义理论的弱点,因为它不可能像图像学方法那样具有严密的逻辑性。贝尔不但在自己的著作中简化了弗莱的思想,而且将形式主义推向极端,认为形式在作品中是第一位的,直接否定了内容的必要性。他极力反

对再现艺术,将写实性的艺术看作低能的表现,甚至认为,人们欣赏艺术作品只要具备形式感、色彩感和三度空间的知识就够了:

> 艺术作品中再现的内容有害还是无害,永远是无所谓的。因为要欣赏一件艺术作品,并不需要有生活中的知识,不需要知道它的观念或发生了什么事情,不需要了解它的思想感情。艺术将我们从人的活动转移到一种升华了的审美境界中。

贝尔的书在当时十分流行,一版再版,为"为艺术而艺术"的思潮推波助澜。这种极端形式主义理论受到了20世纪上半叶新兴的图像学家的批判,甚至连罗杰·弗莱也不能接受,他和贝尔之间经常进行热烈的争论。

福西永

在法国,艺术史家福西永(Henri Focillon,1881—1943)与李格尔、沃尔夫林、弗莱的一样,是形式研究的里程碑式人物。他早年在巴黎高等师范学院学习哲学,从1913年起到里昂工作了10年之久,成为那里的现代艺术史教授和艺术博物馆馆长,之后被推荐为巴黎大学教授,以接替马勒在索邦神学院的中世纪考古学教授席位。次年,他又成为巴黎大学新成立的艺术与中世纪研究所教授。1938年他调往法兰西学院任艺术史教授,同年10月赴美接受了耶鲁大学的教授席位,两年后成为华盛顿特区顿巴敦橡树园拜占庭研究中心的第一位资深学者。

福西永(1881—1943)

福西永另辟蹊径,通过艺术家的工具、材料和制作手法等因素来研究艺术形式,并据以解释艺术风格的演化,这使他的形式理论获得了坚实的现实基础。在他眼中,装饰艺术与纯艺术从不分家,他总是怀着同样的热情研究绘画、铜版画、素描、彩色玻璃、雕塑和建筑,以探究艺

术创造过程的共同规律。福西永对雕刻铜版画情有独钟,这主要是因为他父亲就是位有名的铜版画家,他自己从孩提时代起便生活在艺术家之间。在家里他见过莫奈和罗丹等大艺术家,他们都是父亲的朋友。还是在里昂工作期间,福西永向巴黎大学提交了论皮拉内西的博士论文,并以《乔瓦尼-巴蒂斯塔·皮拉内西》(*Giovanni-Battista Piranesi*,1918)为题出版,这是研究这位 18 世纪意大利重要艺术家的经典文献,后来他又出版了这一主题的另一杰作《版画大师》(*Maîtres de l'estampe*,1930)。

福西永的主要著作是《形式的生命》(*Vie des formes*),出版于 1934 年,重印了多次。后来他在耶鲁大学的学生库布勒,在他逝世前不久将此书译为英译本。

他所谓的形式的生命,其实是一种比喻的说法,指的是形式按照它自身的规律和法则行事,反复地推敲与实验,材料、工具与手之间的互动推动着形式的"变形"。形式经历了一个又一个阶段,这一过程便构成了"形式的生命"。一如柏格森对生命的理解:生命意味着是活生生的,是绵延的、不绝如缕的过程。形式的进化和发展,其动因是内在的冲动,是独立自足的。换句话说,形式的生命就体现在实验的各个阶段之中。技术历来不被艺术史家所看重,但在福西永眼中它是艺术形式发展的真正基础,意味着无穷无尽的发现。这条"技术第一的基本原理"便是他的方法论的基础。在他眼中,形式是独立于内容或意义而存在的,他甚至认为"艺术作品只是由于其形式才得以存在"。即便图像志也具有形式的意义,"人们可以用不同的方式看待图像志,可以将它看作有关同一种意义的形式的变体,也可以看作有关同一形式的各种意义的变体"。

像沃尔夫林一样,福西永将注意力集中于艺术家的创造过程,他曾写道:"像一位艺术家那样去思考——这就是我的目标。"早年父亲的创作过程给他留下深刻的印象,材料的特性和纹理,艺术家掌握工具的手法,制作工艺中偶然出现的意外效果,这一切从根本上影响了他对艺术的理解与解释。他在 1919 年出版了一本论文集,其中有一篇《技术与

伦勃朗:《三个十字架》(福西永《形式的生命》插图)

情感》写道:

> 在我父亲的工作室里,我了解了全部艺术工具的特质。我对它们进行辨认,给它们命名,掌握并喜爱它们。它们带着人性的温暖,由于经常使用而闪闪发亮。在我眼中它们不是无生命的器具,而拥有生活所赋予的力;它们不是试验室的奇异装备,而是一种发出魔幻般暗示的力量。

对于材料、手工和技术的分析,像主旋律一样贯穿于福西永的著作之中,这使他的形式分析建立在活生生的艺术实践基础之上,与李格尔和沃尔夫林抽象的形式理论完全不同。他在小册子《手的礼赞》(*L'éloge de la main*,1939)中有一则短语,形象地总结了他一生的观点:"心灵引领着手,手引领着心灵。"这就使福西永构建起他独特的风格发展模型:任何一种艺术风格的发展都要经过四个阶段——实验阶

段、古典阶段、巴洛克阶段和精致化阶段。这一理论具有有机性的特点，避免了李格尔或沃尔夫林那种较为僵硬的从一极向另一极发展的理论特点。

作为一位艺术史家，福西永的研究论题极其多样。他23岁时就发表了研究古典铭文的论文《非洲的拉丁铭文》(Inscriptions latines d'Afrique, 1904)；在里昂期间撰写了关于切利尼、拉斐尔以及当地艺术家的研究论文。后来他又将注意力转向了东方艺术，出版了《葛饰北斋》(Hokusai, 1914) 和《佛教艺术》(L'Art Bouddique, 1921) 等书。通过这些研究，他试图探究东西方艺术家各自所实践的线条艺术。这进一步引起了他对法国19世纪艺术的研究兴趣，他认为这个世纪是法国绘画最辉煌的世纪。在这方面他的代表作是《19世纪绘画》(La Peinture au XIXe siècle, 1927—1928)。由于福西永接替了马勒在索邦的职位，这使他又将注意力转向中世纪基督教艺术研究，并撰写了他最重要的艺术史著作《西方艺术》(Art d'Occident, 1938)。此外，他还撰写了大量文章和评论，内容涉及艺术、文学和哲学，其一生著述达370多项。

除了《西方艺术》之外，福西永大部分著作篇幅都不长，文体自然流畅优雅，既表现出详尽的专业知识，又随时跨越专业界限，将读者引向无限丰富的知识领域，充分表现出一位思想家的智慧和语言技巧。对于学生来说，他既是朋友，又是教师，为了教学毫不吝啬自己的研究时间。福西永一生接受来自许多国外大学和研究机构的邀请，曾在欧洲和南北美洲游学与演讲，尤其在法国和美国很有影响力，库布勒是他最优秀的美国学生。

格林伯格

1910年弗莱在伦敦格拉夫顿美术馆组织的"马奈与后印象派展览"将法国当代艺术引入英国，3年之后，即1913年在纽约、波士顿

和芝加哥举办的军械库展览,则将大西洋彼岸的艺术实验展现在美国批评家与公众面前。1929年纽约现代艺术博物馆成立,首任馆长、艺术史家A. H. 巴尔(Alfred Hamilton Barr,1902—1981)为推动现代主义艺术在美国的发展做了大量工作,他组织的梵·高大展(1935)和毕加索大展(1939—1940)引起了轰动。抽象表现主义艺术运动是美国本土第一次成功的现代主义艺术革命,1951年在纽约现代艺术博物馆举办的抽象表现主义大展,标志着这场运动得到官方的承认,并借20世纪50年代末的欧洲八国巡回展走向了世界。艺术批评家格林伯格是这一运动最坚定的支持者,这使他成为50年代之后美国乃至西方世界最重要的艺术批评家。他建立的一套基于形式的批评理论对西方艺术批评产生了重大影响。

格林伯格(Clement Greenberg, 1909—1994)早年曾在纽约艺术学生联盟学习艺术,21岁在纽约州锡拉库萨大学获得学士学位,毕业后一时找不到工作便自学了欧洲多种语言,后来在海关做职员,这使他有时间从事写作。20世纪30年代后期反法西斯主义左翼文坛极为活跃,《党派评论》成为美国高级知识分子圈中的一个重要刊物,由于它的编辑对美国共产党在政治上完全追随苏共不满,所以称之为"托派"。格林伯格常为这家杂志撰写文章,论题涉及政治、文学和艺术。1940—1942年间他成了该杂志的编辑,同时成为《国家》(*The Nation*)杂志的艺术批评家以及《评论》(*Commentary*)杂志的特约编辑。从此他开始了文艺批评生涯,1940年代是他最活跃的时期,也是美国抽象表现主义艺术的兴起时期。

格林伯格(1909—1994)

所以,格林伯格也像艺术史家夏皮罗与布朗(第十四章)一样,具有马克思主义的思想背景,这使他们自觉地关注艺术的社会背景及经济基础。格林伯格在进入艺术批评领域之初发表在《党派评论》上的两篇文章,清晰地表明了他的政治倾向与艺术观,即《前卫与媚俗》(*The Avant Garde and Kitsch*, 1939)和《走向更新的拉奥孔》(*Towards a Newer Laocoon*, 1940)。

所谓"前卫"艺术,指的是自后印象派发展起来的挑战传统教条

与学院派的艺术或思想态度，它是一种精英艺术，或称为"进步艺术"或"高级艺术"。格林伯格指出，前卫艺术产生于19世纪下半叶的前卫文化，是一种进步的历史意识，其核心是一种社会与历史的批判意识。它的诞生在年代上和地理上都与欧洲科学革命的第一次大发展相吻合。第一批前卫艺术家成了"波希米亚人"，他们没有传统的赞助人，脱离了资本主义市场与公众，将艺术作为一种"绝对"的东西来探索，发展出了"抽象"或"非具象"的艺术。它的特点是"内容已被如此完全地消融于形式之中，以至于艺术品或文学作品无法被全部或局部地还原为任何非其自身的东西"，而"诗人或艺术家在将其兴趣从日常经验的主题材料上抽离之时，他们就将注意力转移到自己这门手艺的媒介上来"。格林伯格借用古典"模仿"概念指出，如果一切文学艺术都是模仿的话，那么前卫艺术的模仿则是"对模仿的模仿"。像毕加索、勃拉克、蒙德里安、米罗、康定斯基、布朗库西，以及克利、马蒂斯和塞尚，"都从他们工作的媒介中获得主要灵感。他们的艺术中那令人激动之处，似乎主要在于他们对空间、表面、形状、色彩等的创意和单纯兴趣，从而排除了一切并非必然地内含于这些要素中的东西"。

而"媚俗"或"庸俗"艺术则指大众艺术，起源于工业革命所带来的社会分化与城市化，它包括"彩色照片、杂志封面、漫画、广告、低俗小说、喜剧、叮砰巷的音乐、踢踏舞、好莱坞电影"等美国资本主义大批量生产的文化艺术产品，尤其是为政治服务的艺术，如纳粹与苏联的官方艺术。媚俗艺术从优秀的文化传统中，也包括从前卫艺术中窃取出某些新颖的东西进行"稀释"，变成各种"花样"，以机器生产代替手工操作，并使其资本化。媚俗艺术的另一特点是不需要观者具备很高的文化素养，它为大众喜闻乐见，这就为极权主义所利用，成为纳粹与苏联官方讨好大众的一种手段。这里存在着一个悖论：政府中不乏社会精英和知识分子，他们本应接受前卫艺术，政府也本应推广前卫艺术，但他们却为何在大众中推行媚俗艺术？格林伯格以一个俄罗斯农民在列宾与毕加索的作品前必定会选择前者为例，解释道，因为现代社会中的大

众除了掌握必备的读写技能之外，再无闲暇与精力接受训练以学会欣赏毕加索的画了。

如果说格林伯格在《前卫与媚俗》一文中以马克思主义原理阐明了现代主义艺术的社会根源，并以此作为对抗极权主义的武器的话，那么他一年后发表的《走向更新的拉奥孔》一文便试图梳理现代主义艺术内部抽象形式的发展谱系并证明其合法性。在这方面，格林伯格受到英国作家佩特、罗杰·弗莱的影响，也受益于汉斯·霍夫曼（Hans Hofmann）的绘画理论。霍夫曼是德国出生的画家和艺术教师，活跃于 20 世纪初叶的欧洲前卫运动中。1932 年他来到美国，为艺术家与公众带来了对象征主义、新印象主义、野兽派和立体主义的深刻理解，也对美国抽象表现主义的兴起产生了重要影响。在 1938—1939 年间，格林伯格参加过霍夫曼的夜校，接受了他关于绘画的形式主义理论，并在长期的作品观摩中发展了这些思想。

我们都知道，德国启蒙运动作家莱辛在他的名著《拉奥孔》中借古代雕塑来讨论诗与画的界限，认为前者是时间艺术，后者是空间艺术，明确了各自的长处与短处。格林伯格认为莱辛是从文学角度分析的，对造型艺术并没有说到点子上，代表了那个时代的误解。所以他要从更高的层面和更大的范围对各种文艺形式进行界定，涉及文学、音乐与造型艺术。开篇他就指出，一个时代总有一个占统治地位的艺术形式，而其他艺术形式都会向它靠拢，去模仿它的效果，而将自身的特性隐藏起来，这样便造成了混乱。同属于造型艺术的绘画与雕塑，一旦在技巧上达到纯熟的境地，便脱离自己的媒介，不但相互模仿对方的效果，也企图复制文学的效果。17、18 世纪的造型艺术，除少数伟大艺术家之外，都是在讲述故事，从而使自身的特性丧失。浪漫主义甚至带来了更大的混乱，将诗歌置于其他艺术之上，"这种美学助长了那些特殊而广泛存在的不诚实的艺术形式，这些艺术形式企图通过在其他艺术效果中获得庇护来逃避自身的媒介问题"。虽然 19 世纪也出了不少优秀的画家，但学院主义"将绘画降低到了一个史无前例的最低水平"，而现实主义则"试图通过压制媒介来获得幻想"。

接下来格林柏格描述了前卫艺术从19世纪中叶开始的"拨乱反正"过程，即反对文学的主导地位，逃离思想与作品主题，关注艺术本身尤其是各门艺术的媒介，关注形式，恢复各门艺术作为独立行业、门类和技能的绝对自治地位。另一方面，在音乐这门抽象的、纯形式的、纯感觉的艺术的启示之下，绘画开始追求"纯粹性"，而"艺术中的纯粹在于接受并且愿意接受特定艺术媒介的限制"。前卫艺术恢复了绘画的本质，即平面性，文艺复兴创造的透视法和明暗法被摒弃了，原色取代了明暗色调，线条这一最抽象的元素回到绘画中，画布的矩形也影响了绘画形式呈现出几何图形。

上述两篇文章奠定了格林伯格形式主义批评的基调，在1940年代，他作为抽象表现主义画家如波洛克（Jackson Pollock）、戈特利布（Adolph Gottlieb）、霍夫曼以及雕塑家大卫·史密斯（David Smith）的辩护者而崭露头角。格林伯格的批评观点常常是新颖而富于挑战性的，他的艺术批评方式是充满热情的、直觉式的、个人式的。他一贯赞赏的形式特征是为了感觉而"艰苦赢得"的统一性。他始终认为，内容是难以捉摸、不可解释、不可讨论的。艺术之所以成为艺术，便是没有特定的内容。因此，他主张对艺术做直觉的体验，进而进行理解，根本不需要讨论什么内容。格林伯格在艺术家的工作室中很有影响力，他就选择

波洛克工作照，纳穆特（Hans Namuth）摄影

波洛克:《第一号·薰衣草之雾》,华盛顿国立美术馆藏

发展方向的问题与艺术家进行探讨,为艺术家提建议,强调作品的调整问题,甚至包括剪裁或悬挂方式。

到了20世纪50年代,纽约画派得到了承认,格林伯格也因此声名远扬。他应邀组织展览,到各地演讲,同时也在深化形式主义理论,这一点反映在他于1961年发表的《现代主义绘画》一文中。此文的论点显然基于20年前的《走向更新的拉奥孔》,但这一次他聚焦于绘画这一"学科",并采取了最为激进的形式主义或现代主义的立场。首先他将现代主义的本质定义为自我批判,将批判的动力追溯到启蒙运动和康德的批判哲学,而且阐明了这种自我批判的任务,就是要"从每一种艺术的特殊效果中排除任何可能从别的艺术媒介中借来的或经由别的艺术媒介而获得的任何效果",使每种艺术都成为"纯粹的",而"纯粹性"就意味着自我界定,"艺术中的自我批判则成为一种强烈的自我界定"。每种艺术都有与自身相联系的媒介,而特定的媒介既是长处,也是限制。明确了这种限制,为的是更加牢固地确定绘画的能力范围。在老大师那里,像扁平的画面、基底的形状、颜料的属性等媒介被当作一些消极因素,而在现代主义作品里,这些局限性却

被视为积极因素，并且得到了公开的承认。而绘画的本质特征便是从媒介的限定而来的：

> 只有平面性是绘画艺术独一无二的和专属的特征。绘画的封闭形状是一种限定条件或规范，与舞台艺术共享；色彩则是不仅与剧场，而且是与雕塑共享的规范或手段。由于平面性是绘画不曾与其他任何艺术共享的唯一条件，因而现代主义绘画就朝着平面性而非任何别的方向发展。

所以，在格林伯格的心目中，一部现代绘画史就是不断走向平面性的历史。从观者的角度而言，其间的区别是明显的：在老大师的画中，人们在看到绘画本身之前往往先看到画中所画的东西，而人们在看现代主义绘画时，首先看到的是一幅画本身；进而言之，"老大师们创造了一种人们可以设想走入其中的深度空间的错觉，但是，现代主义画家所创造的那个类似的错觉只是可看的错觉，只能用眼睛来'上下游走'，不管是从这个词的字面意义上来说，还是从比喻意义上来说。"

平面性是绘画的本质这一断语，是格林伯格现代主义艺术理论的总结，也就是被后人质疑为"还原论"或"本质论"的一种现代主义艺术理论。这种理论似乎过于简单和武断，引起了激烈的争论，有人批评这是在为现代主义艺术制定规范。为消除误解，格林伯格本人后来于1978年在文后追加了一条后记，说明他此文是对现代主义艺术现象的一种描述，而不是对它的赞成与信奉。的确，在这一"描述"的背后，是格林伯格对抽象表现主义绘画的直观审美经验，也是他对于现代主义艺术现象的历史思考。无论他主观如何，对于读者和观者而言，这些理论不失为理解现代主义绘画的一种言之有理的方式，十完十美的、面面俱到的批评是不存在的。我们在本书导论中就已点明，批评家的工作往往是要做出价值判断，与艺术史家相对客观的历史研究有着本质的区别，再加上但凡现代主义批评家都文字激扬、口无遮拦，难免在当时或之后被人们抓住小辫子，正如格林伯格在后记中所说："这或许是文风

或修辞之过。"他在后期的《一位艺术批评家的抱怨》(Complaints of an Art Critic，1967) 一文中进一步提出，审美判断是无意识的、直觉的，而不是理性的，它不能被证明。

不过，尽管格林伯格具有所有现代主义批评家的特质，但我们从《现代主义绘画》一文将近结束的一段话中，依然可以看出他严肃深厚的艺术史意识：

> 这一点我怎么强调都不会过分，那就是：现代主义从来都不是有意要跟过去决裂，现在也一样。它也许意味着对传统的一种转移、一种阐明，但也意味着这一传统的进一步演化。现代主义艺术继续着过去，没有缺口，也没有断裂。无论它可能终结于何处，它都永远可以根据过去的东西而被加以了解。

这便令我们想起一个世纪之前，当现代主义艺术兴起之时，波德莱尔在《现代生活的画家》一文中以诗的笔调写下的关于现代性的一段话："现代性就是过渡、短暂、偶然，就是艺术的一半，另一半是永恒和不变。"同样，波德莱尔也在那篇文章中专门用一小节谈了现代画家的"媒介"问题。

格林伯格在1964年的展览"后涂绘抽象"(Post-Painterly Abstraction) 中推出了第二代美国和加拿大的抽象画家。他运用沃尔夫林的"开放性"和"线条清晰性"的概念解释他们的作品，认为这些画展示出一种波普艺术中所没有的新鲜感。在格林伯格最后的一批论文中有一篇《反前卫》(Counter-Avant-Garde，1971)，他在文中反对"后涂绘抽象"以来的许多艺术形式，指出当杜尚 (Marcel Duchamp) 将现成品展示出来，将粗俗的艺术"形式化"之时，也就发起了一场"前卫主义"(Vanguardism) 运动，这是一个为新而新的流派，旨在回避审美品质问题，并促使了观念艺术等流派的发展。

进一步阅读

费德勒:《论视觉艺术作品的判断》,张坚译,收入张坚:《视觉形式的生命》,第368—410页,杭州:中国美术学院出版社,2004年。

康拉德·费德勒:《论艺术的本质》,丰卫平译,南京:译林出版社,2017年。

希尔德勃兰特(即希尔德布兰德):《造型艺术中的形式问题》,潘耀昌译,北京:商务印书馆,2019年。

克罗齐:《美学原理》,朱光潜译,北京:商务印书馆,2012年。

克罗齐:《美学的历史》,王天清译,北京:商务印书馆,2015年。

沃尔夫林:《文艺复兴与巴洛克》,沈莹译,上海:上海人民出版社,2007年。

沃尔夫林:《古典艺术:意大利文艺复兴艺术导论》,潘耀昌、陈平译,北京:中国人民大学出版社,2004年。

沃尔夫林:《美术史的基本概念:后期艺术风格发展的问题》,潘耀昌译,北京:北京大学出版社,2011年。

沃尔夫林:《意大利和德国的形式感》,张坚译,北京:北京大学出版社,2009年。

沃尔夫林:《意大利的古典凯旋门》,收入范景中主编:《美术史的形状》第Ⅰ卷,傅新生、李本正译,第224—245页,杭州:中国美术学院出版社,2003年。

罗杰·弗莱:《弗莱艺术批评文选》,沈语冰译,南京:江苏美术出版社,2010年。

罗杰·弗莱:《塞尚及其画风的发展》,沈语冰译,南宁:广西美术出版社,2016年。

罗杰·弗莱:《视觉与设计》,易英译,南京:江苏教育出版社,2005年。

罗杰·弗莱:《视觉与赋形》,收入范景中主编:《美术史的形状》第Ⅰ卷,傅新生、李本正译,第224—245页。

克莱夫·贝尔:《艺术》,马钟元、周金环译,北京:中国文联出版社,2015年。

福西永:《形式的生命》,陈平译,北京:北京大学出版社,2011年。

格林伯格:《艺术与文化》,沈语冰译,桂林:广西师范大学出版社,2009年。

格林伯格:《自制美学:关于艺术与趣味的观察》,陈毅平译,重庆:重庆大学出版社,2017年。

第十二章

图像志与图像学

> 把人定义为符号的动物，我们也就达到了进一步研究的第一个出发点。
>
> ——卡西尔《人论》

图像学是艺术史的一个分支，它是对形式主义的反拨，强调的是对艺术作品题材、象征含义与文化意义的研究。"iconography"（图像志）和"iconology"（图像学）这两个词原本可以互换，不过，自20世纪初叶以来经过潘诺夫斯基的阐释，这两个词有了明确的区别。通过这两个词的构成形式可以看出，它们共有一个词根"icon"（"圣像"或"偶像"），所以都与宗教图像相关联。从时间来看，iconography出现得较早，它源于中世纪的拉丁文和希腊文，后缀"graphy"是书写的意思，所以是指对图像资料的搜集、整理、描述和分类；而iconology一词虽然在文艺复兴时期已经有了拉丁语的形式，但它在现代英文中的出现则晚得多，是从瓦尔堡新创的德语词ikonologisch转译而来，后缀"logy"是科学或学问的意思，所以它指对图像的研究与解释。潘诺夫斯基曾说，图像志和图像学的关系，正如ethnography（人种志）与ethnology（人种学）的关系。根据《牛津词典》的定义，人种志是"对人类种族的描述"，人种学是"人类种类的科学"。所以在现代学术中，图像志实际上被包括在图像学的范畴之内，也是图像学发展的一个早期阶段。

艺术史的图像志和图像学方法涉及的范围很宽，重点是对人物图像和建筑图像的研究，尤其关注作品的母题、主题及其类型的历史变迁，所以研究者必须对作品的历史情境和相关文献十分了解。

图像志

图像志的兴起可以追溯到 16 世纪，最初是以图像手册的形式出现的。这些手册主要为作家、艺术家和艺术爱好者编写，对于各种寓意性的、拟人化的形象进行记载与解释。其中影响最大的是意大利作家里帕（Cesare Ripa，约 1560—约 1623）撰写的《图像手册》(*Iconologia*)。这是一本道德徽志集，而"徽志"(emblem)是指一种语言与图像相结合的艺术形式，是博学的人文主义者的智力游戏，源自 *Ut Pictura Poesis*（"诗如此，画亦然"）的时髦观念。徽志由三部分组成：一则简短的古典箴言、一个图像以及一段对两者关系进行解释的警言诗，其主要目的是道德教化。最早的徽志书是阿尔恰蒂（Andrea Alciati）的《徽志书》(*Emblematum liber*，奥格斯堡，1531)，他是徽志艺术的奠基者与主要倡导者。

里帕（约 1560—约 1623）

除了徽志之外，当时还有两种与此相关的艺术形式，即徽铭（impresa）和象形文字，前者源自中世纪后期流行的一种个人符号，带有箴言但没有解释性的铭文，后来从法国传入意大利；后者相当于字谜，可追溯到古典晚期的霍拉波罗（Horapollo，活动期约公元 5 世纪初）的《象形文字》(*Hieroglyphica*)，这本书的抄本在 15 世纪初被发现，被认为是理解埃及图画文字与古代阐释传统的一把钥匙。瓦莱里亚诺（Pierio Valeriano，1477—1558）于 1556 年出版的《象形文字集》(*Hieroglyphica*) 便是以这本古书为基础大大拓展，以带有道德性寓意的文字解释自然事物，是一部包含了世间万物象征意义的百科全书。这些资料，加上神话手册、寓言书、考古资料简编、古代钱币和徽章符号书以及 16 世纪中叶以后大量出版的节日庆典书，都构成了里帕的

"美"，木刻，12.5厘米×8.5厘米，出自里帕《图像手册》，罗马，1603年，伦敦大学瓦尔堡研究院藏

资料来源。不过他书中的拟人化形象都是他本人构想出来的。

里帕的《图像手册》首版于1593年，起初没有插图，共收入699个条目，分别归于354个形象主题之下。里帕的著作出版后，立即成为他的朋友们装饰梵蒂冈宫的参考手册，后来又成为意大利和欧洲艺术家作坊中的必备参考书。他本人也从一位红衣主教家的仆人变成了一位拥有骑士头衔的贵族。1603年，里帕于罗马完成了一个扩展版本，添加了400多个条目。在这个版本中，每个条目都有了对应的木刻配图。在前言中，里帕提出了对抽象概念进行人格化表现的基本标准，提醒人们要注意准确表现象征物的本质属性，避免用那些只表现偶然事件的形象来象征某一抽象概念。例如，用一个人自杀来表现"绝望"这一概念，

只是对这个概念的一种简单再现;再如"Bellezza"(美)的概念,由于这个词是阴性的,在里帕的书中便以一个女子来表现,她左手持百合花代表女性的妩媚,右手拿一只球象征着比例,但她的脸部却被云彩遮住了,这是因为在里帕的心目中,美是难于界定的。

里帕在世时共出了6个版本,条目不断增加,此书后来又被译成法文、英文和德文等版本,被当时的欧洲作家和艺术家广泛使用。

在宗教图像志方面,则有尼德兰作家莫兰勒斯(Joannes Molanus,1533—1585)所撰写的《宗教图画与图像大全》(*De picturis et imaginibus sacris liber unus*,1570)。莫兰勒斯是勒芬(Leuven)大学校长和神学教授,人文主义者伊拉斯谟的论敌。他是第一个关注特伦特宗教会议对视觉艺术影响的学者。在此书中,他对圣徒形象及其象征图像的起源及含义进行了详尽讨论,并运用历史学和考古学的标准,规定了圣经故事应如何表现,强调要根据上下文准确表现圣徒事迹。尽管反对以裸体形式表现基督教人物,不过他还是宽容地认为,凡是传统上教会在文学作品中曾予以接受的题材,都可以用图画来表现。该书是西方最早的基督教图像志书籍之一,成为后来艺术史家和考古学家的重要参考资料。

在文艺复兴时期出版的艺术家自传和传记中,也有丰富的图像志描述。如瓦萨里的《评说录》(*Ragionamenti*,1588)中对于维奇奥宫绘画主题的解释,此书在他去世后由其侄子刊行。17世纪的贝洛里在他的《现代画家、雕塑家和建筑师传》中研究了绘画主题的文学来源,从而建立了艺术作品深层意蕴和一般象征的观念之间的关联,这使他成为现代图像志的先驱性人物。不过,真正奠定了现代图像志科学基础的是温克尔曼,他认为对古代文物的表现题材进行仔细客观的研究,对于理解其内容意义是十分必要的。他的《专为艺术而作的寓意形象试探》(*Versuch einer Allegorie, besonders für die Kunst*,1766),就是对古代寓意和象征形象的研究。

马勒与法国学派

18、19世纪之交兴起的浪漫主义思潮对恢复虔诚的宗教信仰起到极大的推动作用,也促进了法国图像志学派的出现,其宗旨是要恢复被遗忘了的中世纪象征主义知识。这一学派最初阶段的中心人物是迪德龙(Adolphe-Napoléon Didron,1806—1867),他出版了《基督教图像志:上帝的历史》(*Iconographie chrétienne: Histoire de Dieu*,1843)和《基督教、希腊与拉丁图像志手册》(*Manual d'iconographie chrêtienne, grecque et latine*,1843)等书;后来又有卡布罗尔(Fernand Cabrol,1855—1937)和勒克莱尔(Henri Leclercq,1869—1945)合编了《基督教考古学及礼拜仪式词典》(*Dictionnaire d'archéologie chrétienne et de liturgie*,1907—1953)。马勒对于中世纪象征主义的开创性研究,将这一学派推向了顶峰,对现代艺术史中图像学方法的兴起起到了极大的促进作用。

马勒(1862—1954)

马勒(Émile Mâle,1862—1954)早年就读于巴黎高等师范学院,学的是建筑学专业,1886年毕业后先后任教于一所公立中学和图卢兹大学。后来他发表了一系列论文,对图卢兹奥古斯丁博物馆中的罗马式柱头、艺术史教学法和法国中世纪雕塑的起源进行研究。1891年马勒发表了讨论自由艺术(Liberal Arts)图像志问题的论文,1899年他取得了博士学位,3年后该文出版,题为《13世纪法兰西的宗教艺术》(*L'Art religieux du XIII^e siècle en France*,1898),此书成了他的代表作,分别被译成英文和德文。此书出版后他名声大振。英译本书名改为《哥特式图像:13世纪法兰西的宗教艺术》(*The Gothic Image: Religious Art in France of the Thirteenth Century*,1913)。我们知道,主教堂是欧洲城市崛起的象征,其中中世纪的人们司空见惯的宗教象征图像,对于20世纪初的观众来说已经十分陌生了,所以此书引起了人们的广泛兴趣。马勒的著作与早期那种图解式的图像志手册拉开了差距,前者讨论了法国13世纪艺术中最通用的图像志和象征表现手法,并从法兰西大教堂的装饰中选取实例进行诠释,所以更接近于现代图像学著作。此书成为中

巴黎圣母院的花窗：从左到右、自上而下分别为"仁慈""奢侈""审慎""愚蠢""骄傲""怯懦"（马勒《哥特式图像：13 世纪法兰西宗教艺术》插图）

世纪图像志研究的范本，至今都是艺术史专业学者的必读书。

马勒十分敏锐地选取了法国 13 世纪这个时空节点来讨论中世纪图像问题，是因为"中世纪思想在 13 世纪的艺术中得到了最充分的表现"，而且"中世纪的教义在法国找到了最完美的艺术形式"，而这些宗教观念与艺术形式在中世纪晚期的哥特式主教堂中得到了全面的展现。马勒以 13 世纪多明我会修道士博韦的樊尚（Vincent of Beauvais，约 1184/1194—约 1264）所撰《大镜》（*Speculum Majus*）这部堪称中世纪百科全书的著作为原典，对主教堂的图像艺术的象征含义进行考察与解释，甚至以此书的四大部分来组织主教堂中的象征图像，分别为"自然之镜""学艺之镜""道德之镜"和"历史之镜"。

马勒的研究大致相当于潘诺夫斯基所定义的图像学中的第二个层面，即图像志分析。他认为，中世纪艺术中的每一种形式都是某种观念的容器，尽管这种思想后来并未得到精确的运用，但仍然成为基督教图像志研究的指导方针。马勒也是第一个认识到里帕的《图像手册》对于反宗教改革运动的图像志产生重要影响的学者。从 1906 年开始他在索邦神学院教授基督教艺术史，6 年后主持该校的艺术史教席，1923—1937 年间曾任罗马法兰西学院的院长。

法国图像志学派将基督教图像志系统化了，而德国在这方面的发

展要比法国迟一些,其主要代表人物是施普林格,他致力于以一种客观的、历史的方法来研究中世纪基督教艺术及其原始资料。而对于世俗的图像志研究,最重要的人物当属瓦尔堡和潘诺夫斯基。

瓦尔堡

瓦尔堡（1866—1929）

瓦尔堡是将图像学真正地从艺术史的狭窄天地中解放出来的学者,所以图像学曾一度被称为"瓦尔堡方法"。他要破除形式主义的局限性,致力于将人为分隔开来的学科综合起来,以创造一种综合性的文化科学。在1912年的一篇论文中,瓦尔堡首次为这种方法取了一个名称"ikonologisch",即"图像学",英文"Iconology"一词就是从德文这个词翻译而来的。

瓦尔堡（Aby Warburg, 1866—1929）出身于一个富裕的犹太家庭,作为长子他本应接管父亲的银行业务,但因对艺术与文化研究抱有强烈的兴趣便用继承权与弟弟做了交换,从而获得了购买图书的资金,建起了私人图书馆,到他去世时这个图书馆的藏书已达六万五千卷。瓦尔堡早年受莱辛的影响进入艺术史领域,尤斯蒂和亚尼切克是他最早的教师,不过施马索和布克哈特对他的影响也很大。在做了一段时间的形式研究之后,瓦尔堡花了半年时间在佛罗伦萨研究波蒂切利,1891年完成论文《桑德罗·波蒂切利的〈维纳斯的诞生〉和〈春〉》（Sandro Botticellis *"Geburt der Venus"* und *"Primavera"*）。此文是关于古典观念在早期文艺复兴艺术中延续的研究,他发现这一时期艺术家在画面上描绘的人物动态,都是以古典图像原型为基础的,这就是瓦尔堡研究"情念形式"（Pathosformel / pathos formula）的开端。"情念形式"这一术语指的是古代艺术家通过人物动作,表现出活力与强烈情感的一种模式,与温克尔曼的"静穆的伟大"相对立。这是瓦尔堡以当时心理学和移情理论为基础的一个新发现,他认为,古代传统对于所有西方文明而言是活跃的、变动不居的,对西方人的生活产生了强大而持久的影响

力。文艺复兴的艺术家们正是在古代作品中学会了如何表达人物"情念"（pathos）的；同样，在这一时期作家所撰写的神话题材诗歌中，也大量借鉴了古典原型。

1895 年瓦尔堡到美国旅行，访问了新墨西哥的印第安村庄，对印第安人的礼仪十分感兴趣，花了几天时间观看他们的礼仪舞蹈。这对一个沉迷于艺术与宗教之间关系问题的学者来说，是一次重要的体验。两年之后，瓦尔堡与女雕塑家赫茨（Mary Hertz）结婚，之后又前往佛罗伦萨研究 15 世纪上半叶的艺术。这一次他并没有将自己局限于调查官方艺术文献，而是翻阅了大量艺术领域之外有价值的文献档案，如关于占星术、魔术、服装、礼仪、节庆活动和游行庆典的记载，就连普通的交易契约与合同也进入了他的视野。例如他查阅到一些合同文本，表明住在布鲁日的美第奇家族成员曾经购买了佛兰德斯挂毯，而这些挂毯上所表现的古代历史场景中的人物动态，已然进入了佛罗伦萨当地的艺术之中。通过这类学术活动，瓦尔堡大大扩展了艺术史的研究范围。

第十届世界艺术史大会于 1912 年在罗马举行，瓦尔堡是这次大会的组织者，会上各国重要艺术史学者云集。其中有我们上文曾介绍过的阿道夫·文杜里、英国艺术史家道奇森、荷兰艺术史家格鲁特。学者们原本推举瓦尔堡主持会议，他婉言推辞，不过他在会上宣读的论文《费拉拉斯基法诺亚宫中的意大利艺术与国际星相学》（Italienische Kunst

科萨：费拉拉斯基法诺亚宫湿壁画，1476—1484 年

und internationale Astrologie im Palazzo Schifanoja zu Ferrara）却为大会确立了基调，并使他的图像学理论流行开来。瓦尔堡在研究中发现，虽然中世纪教会对古典遗产实行了严禁的措施，但希腊诸神转换成星相恶魔的形式在艺术中保存了下来，并对文艺复兴艺术产生了重要影响。瓦尔堡认为，古典的神明受到了中世纪图像程式的支配，星相恶魔代表着非理性的恐惧，与人文主义精神产生了冲突。文艺复兴艺术家正是从这一点出发，逐渐将自己从这种精神压迫下解放出来，创造了盛期文艺复兴理想的人像风格。

吕贝克圣安娜博物馆馆长、艺术史家海泽（Carl G. Heise，1890—1979）曾记载了瓦尔堡和学生韦措尔特去费拉拉的旅行与工作，有助于我们了解瓦尔堡的方法：

> 一切已经安排妥当，持有特别通行证可对这座宫殿、阶梯、灯、统治者等进行研究。瓦尔堡工作起来像个疯子，他事先对要调查的所有细节都做了仔细准备，着手验证他的资料是否与原作相吻合。他发狂地写，只有在作品中有什么东西令他惊奇时，才中断注意力。看他那副模样，你会以为他是一个侦探，而不是一位艺术爱好者。

第一次世界大战对瓦尔堡的精神产生了巨大影响，战争临近结束时他陷入了精神崩溃，那时他正在研究一本有关路德时期异教预言的书。此后他度过了数年隔离生活进行临床治疗，之后进入了瑞士克罗伊茨林根（Kreuzlingen）的一家疗养院。这些年，瓦尔堡有时病情发作有时清醒，有时他可以向病友们讲述印第安人的蛇崇拜或重新解释拉奥孔群像，但有时则荒唐地认为战争所造成的破坏都是他的错。后来他曾向卡西尔解释说，他如此热衷于研究人性，而控制了人性的恶魔要对他进行报复。

瓦尔堡虽然逐渐得到了恢复，但未能完全康复。他晚年最大的一项工程是编辑一部叫作《记忆女神》（*Mnemosyne*）的大型图集，这项工

瓦尔堡:《记忆女神》部分资料,伦敦瓦尔堡研究院

作开始于1927年。他广泛搜集照片、明信片等图像资料,其中大量图片是依据星相学传统所认定的古希腊诸神的变体图像,还有一些图片是关于文艺复兴时期艺术中"情念形式"的角色。这部图集的意义在于区分出艺术中一些特定情感表现方式的类型,记载了它们的保存与变迁情况。可惜的是,《记忆女神》的编辑工作最终未能完成。

瓦尔堡研究院

瓦尔堡对艺术史与文化史的主要贡献之一是建立了瓦尔堡图书馆,它原本是一个私人性质的图书馆,后来发展为一所官方的研究院,在西方学术界享有崇高声誉。早在1901年,瓦尔堡从意大利返回汉堡之后便开始构建他的图书馆,当时他的兴趣主要集中在洛伦佐·德·美第奇时期的佛罗伦萨艺术与文明。在研究波蒂切利和吉兰达约等人的作品时,他注意到了社会环境的影响,有一个问题始终萦绕于他的心中:古典时代的再发现,对文艺复兴到底意味着什么?要回答这一问题,就必须收集许多不同领域的书籍,如经济史、宗教运动、哲学以及人文主义者的有关论著。这成为他建立自己图书馆的一个直接动因。瓦尔堡在汉堡自己的宅邸入口之处,刻上了希腊文"Mnemosyne"(记忆女神)的字样,此后这一铭文便一直出现在瓦尔堡图书馆和研究院的门楣上,它意味着人文主义者和人文学科应是人类文明价值的记忆者与保存者。图书馆的

藏书范围表明，瓦尔堡将诗歌、语言学、人种学以及所有相关知识分支统统纳入研究之中，后来他的兴趣甚至扩展到了航空学。很快图书馆又收入了美洲印第安人和爱斯基摩人用的梭标投射器、时间表、地址和电话簿等历史文件。在这里，图书分类和摆放也与一般图书馆不同，各种看似并不相关的图书，按照特定的研究主题排列在书架上，为研究者提供了极大的方便。他的后继者扎克斯尔曾对瓦尔堡的意图做过这样的描述："对瓦尔堡来说，哲学研究与所谓的原始思维不可分离，也不可与宗教、文学和艺术中的图像相隔离，这些观念已经在书架上不同寻常的图书排列方式中表现了出来。"

瓦尔堡图书馆一开始就是一个研究机构。起初人们很容易将此图书馆视为一位富有的艺术史家的突发奇想，但随着时间的推移，它得到了学术界的广泛认可，也吸引了世界各地的学者前来从事研究，如东方语言专家普林茨（Wilhelm Prinz）。1910年韦措尔特来到图书馆，3年后扎克斯尔也来了，他成了瓦尔堡最得力的助手。

扎克斯尔（Fritz Saxl，1890—1948）颇有语言天赋，通晓拉丁语、希腊语、希伯来语和梵语。他是波希米亚森夫滕贝格（Senftenberg）人，早年受业于德沃夏克，曾前往柏林师从沃尔夫林，1912年在维也纳大学获得了博士学位，一年之后进入瓦尔堡图书馆，将大部分精力投入到占星术和神话的手抄本研究上。在后来的岁月里，他集中精力研究密特拉教（波斯神话中的光明之神），1931年其著作《密特拉神》（*Mithras*）出版。二战爆发那年，瓦尔堡去世，扎克斯尔继承了馆长的职位。为逃脱被焚毁的命运，他决定将图书馆迁离德国，经过反复考虑而最终选择了伦敦大学，六万多册图书以及大量幻灯片从汉堡装船运往伦敦。1944年，瓦尔堡图书馆正式成为伦敦大学的一部分。

扎克斯尔（1890—1948）

扎克斯尔任馆长一直到1948年去世，继任者是杰出的近东专家亨利·法兰克福（Henry Frankfort，1897—1954）。1951年格特鲁德·宾（Gertrud Bing，1892—1964）成为馆长，他自从1922年开始就与瓦尔堡一道工作了。贡布里希在1959—1976年间也曾任馆长，并于1970年写了一本《瓦尔堡思想传记》，以纪念这位文化伟人。

潘诺夫斯基

潘诺夫斯基（Erwin Panofsky，1892—1968）全面阐释了瓦尔堡的思想，创建了影响深远的现代图像学方法。这位出生于德国汉诺威的犹太学者，一生都在探索图像与观念之间的关系。22岁时他在弗赖堡大学获博士学位，导师是该校艺术史掌门人威廉·弗格，之后前往柏林随戈尔德施米特做了3年博士后研究。1921年他进入新建的汉堡大学，创立了该校的艺术史系，几年之后升为正教授。他与哲学家卡西尔（Ernst Cassirer，1874—1945）过从甚密，都具有新康德主义的哲学背景，也都与当地的瓦尔堡图书馆有来往。

潘诺夫斯基肖像（1957）

潘诺夫斯基的艺术史生涯是从研究丢勒开始的，这也贯穿于他的一生。早在21岁时，他关于丢勒的论文就获得了柏林大学的格林基金奖，显示了超凡的理论才华。竞赛题目"丢勒的美学"是沃尔夫林选定的，他当时是柏林大学艺术史教授，曾于几年前出版过一本论丢勒的专著。后来潘诺夫斯基的博士论文也是以丢勒的艺术理论为题，于1915年正式出版。潘诺夫斯基还与扎克斯尔合作了图像学著作《丢勒的"忧郁I"：它的来源和类型史探讨》（*Dürer's Melencholia I: eine quellen und typengeschichtliche Untersuchungen*，1923）；后来此书经增订，题为《土星与忧郁》（*Saturn and Melancholy*）于1964年出版。而他于1943年在美国出版的《阿尔布雷希特·丢勒》（*Albrecht Dürer*，1943）一书，则是在他1931年为纽约大学的研究生和公众开设的一门题为"作为艺术家与思想家的丢勒"的讲座讲稿基础上整理出版的，被誉为众多丢勒传记中最棒的一部。

潘诺夫斯夫的学术生涯分为两大时期，即德国时期与美国时期。德国时期是潘诺夫斯基学术生涯的前期，是他进行哲学探讨并逐渐建立起自己的艺术史方法论的时期，主要由一系列论文组成，最早可以追溯到1915年，也是其博士论文《造型艺术中的风格问题》（Das Problem des Stils in der bildenden Kunst）出版的那一年。此文是对沃尔夫林于1911年所做的一次题为"风格问题"的讲座的评论，表示了对其纯形式理论

的不信任。文中他指出:"一个时代以一种线性方式来'看',另一个时代以涂绘方式来'看',这个事实只是一种风格的现象,并不是风格的基础,也不是风格的成因;它需要解释,但不是解释本身。"在早期的理论思考中,潘诺夫斯基借鉴了李格尔与卡西尔的某些思想,雄心勃勃地要构建一种统一的批评性阐释方法。他从李格尔那里借用了"客观性"与"主观性"这对概念,客观性是外在于心灵的东西,主观性则是心灵的投射或构建性活动;他还注意到卡西尔的模型,即客观性是一种理性的、构建性的活动,与感觉的主观性形成对照。潘诺夫斯基将客观性与主观性之间的相互关系,作为人类处境的一个基本方面,他要将单独的艺术作品放在这种关系中进行考察。

《艺术意志的概念》(Der Begriff des Kunstwollens,1920)是潘诺夫斯基理论探索的起点,旨在以康德的认识论为基础,重新检验当时流行的种种艺术史解释方法的有效性,为艺术史建立起先验的概念和范畴。他通过重新诠释李格尔的"艺术意志"概念,将它转变为艺术理论研究的一个先验概念,这预示了后来他的图像学研究的目标即"内在意义",同时他也特别赞赏了李格尔创建艺术史基本概念的努力:

> ……李格尔在创造与运用这类基本概念方面走得最远。他不仅创造了"艺术意志"这个概念,还发现了适合于理解这一概念的范畴。他的"视觉的"和"触觉的"(一个更好的形式是"haptic")概念……其主旨是要揭示内在于艺术现象中的意义。后来,一对"客观的"和"主观的"概念也以这种方式发展起来,表示艺术自我对艺术对象的可能的智性态度,这对概念无疑是迄今为止最接近于范畴有效性的概念了。

接下来,他撰写了两篇论文以检验这种理论构想,其中一篇是《作为风格史反映的人体比例理论的历史》(Die Entwicklung der Proportionslehre als Abbild der Stilentwicklung,1921)。他在文中对人体比例体系即人体测量术与技术性的再现理论进行了区分。在古埃及艺

中，人体各部分的比例是与网格体系相一致的，所以这两种比例体系是相吻合的；在古典艺术中，观者的视点被包括在构图之内并与人体比例体系相互作用；而在文艺复兴艺术中，由于透视结构为观者做了系统化调整，客观的比例与主观的比例被纳入一种概念化的关系之中。潘诺夫斯基坚信，在任何时期，由比例理论所暗示的观念立场，都是与作为艺术风格基础的观念立场相一致的。

另一篇是本小册子，题为《作为象征形式的透视法》（Perspektive als Symbolische Form，1927）。他提出文艺复兴的透视结构只是将三维世界投影到平面上的多种透视法之一，不过正是文艺复兴的透视结构为考察其他投影方式提供了一个概念框架，因为它是一个既包括了观者也包括了客体的一个结构，也就是说，既包括了主体也包含了客观世界。这种理论构想，与康德的知识论十分相似，考虑到了认知者与被认知者的相互关系，这是潘诺夫斯基批评思想的基础。

这种关系在《"理念"：论古代艺术理论中的一个概念的历史》（"Idea": Ein Beitrag zur Begriffsgeschichte der älteren Kunsttheorie，1924）中得到了最明确的考察。在此书中，潘诺夫斯基审视了往昔关于知识的"理念"，和对于和被感知世界的模仿之间关系的种种构想，将模仿的历史与知识论的历史连结起来。

与此同时，他开始思考关于艺术作品的描述与阐释方面的问题。在《论艺术史与美术理论的关系》（"Über das Verhältnis der Kunstgeschichte zur Kunsttheorie"，1925）一文中，他讨论了艺术作品风格层面的描述问题，强调对风格感性表象做经验层面的描述，必须基于先验层面的成体系的艺术史（即艺术科学）基本概念。而 1930 年在一本小册子《十字路口的赫拉克勒斯》（Hercules am Scheidewege und andere antike Bildstoffe in der neueren Kunst）中，他将古典主题的各种演化解释成哲学观念流变的征候，初步体现了他探讨图像与观念之关系的基本范式。而这条探索之路的最后成果，便是他 1932 年发表的一篇重要文章《论造型艺术作品的描述与阐释问题》（Zum Problem der Beschreibung und Inhaltsdeutung von Werken der bildenden Kunst）。文章以历史上的艺术作

品为例,提出描述与阐释的三个层次,即图像的三重意义——"现象意义""内容意义"与"记录意义"。这三个层次直接受到了当时重要的社会学家曼海姆(Karl Mannheim,1893—1947)的启发,而后者依据李格尔的"艺术意志"理论构建起了一套社会学意义的阐释体系,即"客观意义""表现意义"和"记录意义"。潘诺夫斯基强调,任何对艺术作品的描述与解释,都依赖于解释者关于历史与风格的知识,而为确保阐释的正确性,防止海德格尔所谓的"阐释的暴力",必须建立起一套"客观矫正"原则。至此,现代图像学的基本概念业已成形。

现代图像学的原理与方法

从 1931 年起,潘诺夫斯基应纽约大学之邀担任访问教授,纳粹上台后被当局解除了教职,于 1934 年正式移居美国,用他自己的话说是被"驱逐到了天堂"。从此潘诺夫斯基开始了学术生涯的美国时期。他继续任教于纽约大学,次年进入了普林斯顿高级研究院新成立的历史研究所。潘诺夫斯基的到来,不仅与美国艺术史学科关系重大,也对作为整体的西方艺术史意义深远。他将德语国家注重概念和论证严密性的传统,与英语世界注重艺术鉴赏和修辞的传统结合了起来,通过大量的研究与教学工作,使艺术史学科受到世人的尊敬。

随着潘诺夫斯基的《图像学研究:文艺复兴艺术中的人文主题》(*Studies in Iconology: Humanistic Themes in the Art of the Renaissance*)一书于 1939 年面世,艺术史进入了现代图像学时期。此书共有六章,每一章都是他实践图像学理论的具体案例,而在导论中,他全面论述了图像学的理论与方法。

首先,他将图像志与图像学区分开来,并将图像学定义为"艺术史的一个分支,它关心的是艺术品的主题事件或意义";进而将图像学的方法细分为三个层次:第一个层次为"前图像志描述"(pre-iconographical description),即逐一列举和描述艺术母题和自然题材,

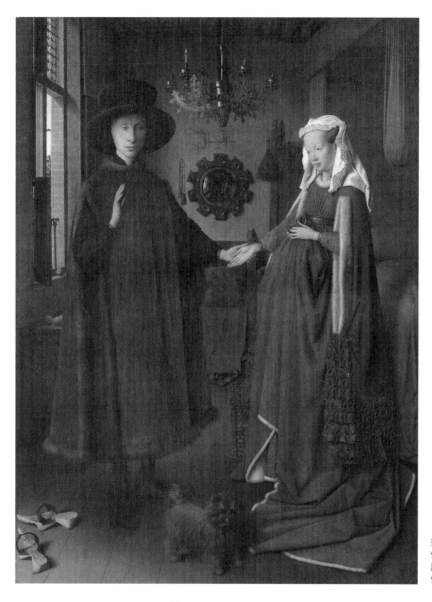

扬·范·埃克:《阿尔诺芬尼夫妇像》,1434年,板上油画,81.8厘米×59.7厘米,伦敦国立美术馆藏

解释者必须具有丰富的实际经验,熟悉对象和事件,修正解释的根据是风格史;第二个层次是"图像志分析"(iconographical analysis),即根据传统原典知识将艺术母题及其组合与主题联系起来,分析、解释图像故事和寓言题材,这要求解释者必须熟悉文献知识和特定的主题、概念,其修正解释的依据是约定俗成的类型史;第三个层次是"图像学解释"(iconographical interpratation),解释的基础是综合性自觉,其修正

解释的依据是一般意义上的文化象征史。

这一公式或许有些费解，不过潘诺夫斯基在导论中举了一个日常生活中的例子，使艰深的理论变得简单起来：设想你在大街上遇到了一个熟人，他抬起一只手将帽子举起来向你致意。你先是通过这个人的外部造型、色彩和线条，本能地辨认出他是一个绅士，同时也意识到他在向你打招呼。这就超越了对这个人物外形的界限，领悟到其动作的含义，这一步相当于"前图像志描述"。接下来，你可以从他的姿态或表情上察觉出他情绪的好坏，是热情的还是冷淡的，因为心理上的微妙变化一定会在他的姿态或表情上有所流露，较为敏感的读者一定会体会出来，这一步相当于"图像志分析"。最后，脱帽表示致意这种习惯只是在西方世界中流行，它源于中世纪骑士传统，无论是原始丛林居民还是传统的希腊人，都不可能体会到这一举动是一种致意的行为，以及所代表的文雅风度。所以，这简单的抬手脱帽举动的背后，隐藏着某种文明的习俗和文化传统，若不了解这一文化背景，则不可能理解这位绅士动作的含义。相反，你若不了解西方的文化传统，他也就不会向你脱帽，而会换一个方式向你致意。所以当你将脱帽解释为一种文雅的致意时，就已经认识到其中约定俗成的含义，这就进到了第三步"图像学解释"阶段。除此之外，你还可以根据他的外貌和所有可以显示出个性的因素，分析出他生活的年代、民族、教育背景以及过去的生活经历。潘诺夫斯基认为，这最后一步揭示内容与含义才是图像学家所要做的工作，而此前图像志的任务主要是确定作品的年代、出处和作者，这是图像学研究的基础，但本身并不是解释。如此看来，一位图像学研究者工作起来就像一名擅长利用常人所不注意的细节来破案的侦探。于是，一个图像就不再是由色彩、线条等形式要素所构成的一个图形，它可以实现三重功能：再现某一事物，象征另一事物，表达其他事物。

所以，图像学方法与沃尔夫林的形式分析方法完全不同，它是一种根据传统知识背景来分析解释艺术作品内容以及象征意义的方法。因为如果将图像视为某种社会意义与价值观的征候而试图揭示出它的内在意义，就必须尽可能运用与作品相关的历史材料，这样一来，图像学便在

语言与知识储备上向艺术史家提出了更高的要求，他们需要熟知古典学和风格史，从哲学史、宗教史、科技史和社会学中获取概念，自由地游走于人文学科各领域。也正是在这个意义上，艺术史赢得了人们的尊敬并与其他学科平等对话。

从艺术史研究范围来说，潘诺夫斯基主要关注中世纪和北方文艺复兴艺术，将所研究的艺术作品的主题、题材与原典及其他艺术中汲取的象征含义结合起来，寻求对历史、文化与艺术的深入理解。他的《阿尔布雷希特·丢勒》（*Albrecht Dürer*，1943）一书，将这位纽伦堡艺术大师置于历史与知识背景下进行考察，并凭借文献资料以及敏锐的直觉眼光对其版画作品进行解读。在《哥特式建筑与经院哲学》（*Gothic Architecture and Scholasticism*，1951）一书中，他探究了巴黎中世纪建筑与同时代哲学和神学理论之间的关联。他的《早期尼德兰绘画》（*Early Netherlandish Painting*，1953）则是一本详尽的图像学研究著作，开拓了"隐藏的象征主义"的研究新领域，其主题之一是通过范·埃克的绘画，探究基督教象征传统是如何与对现实的逼真再现融为一体，从而实现了"精神的物质隐喻"的。潘诺夫斯基的其他著作还有《西方艺术中的文艺复兴与历次复兴》（*Renaissance and Renascences in Western Art*，1960）、《陵墓雕刻》（*Tomb Sculpture*，1964）等。

潘诺夫斯基的图像学理论赢得了巨大的成功，当然也引发了来自各个方面的批评。贡布里希将这种方法追溯到中世纪基督教的解经学传统，认为其思维方式十分接近于黑格尔主义。另外还有一些艺术史家认为，图像的背后未必就如潘诺夫斯基所说的存在着象征含义，这种过度阐释往往会取消研究者面对作品时对画面的直观把握与视觉乐趣。图像学方法在现在的艺术史界可以说已经"深入人心"，成为一种结合文献对往昔图像进行分析研究最基本的方法，并渗透到当代视觉文化研究以及其他人文领域。

虽然在人们眼中潘诺夫斯基主要是一位图像学家，但他更是一位视野开阔、思维活跃的思想家。由于长期在美国工作并以英语写作，他的文风摆脱了德国学术著作艰涩难懂的特点，并将严谨的逻辑思维

与清晰流畅的表述风格结合起来,其作品处处闪耀着智慧的火花,读来引人入胜。

其他图像学艺术史家

潘诺夫斯基的现代图像学方法,在西方艺术史界获得了广泛的响应。虽然这种方法起初针对的是文艺复兴艺术,但很快便被运用于任何时期的造型艺术。潘诺夫斯基在汉堡大学的第一个学生是温德(Edgar Wind,1900—1971),在年轻一代的艺术史家中温德是最早加入瓦尔堡图书馆的,终其一生致力于延续瓦尔堡的学术传统。温德是柏林人,曾在柏林、弗赖堡和维也纳学习哲学和艺术史,博士论文完成于汉堡。由于经济原因,20世纪20年代中期他被聘往美国任教,但很快便返回汉堡任研究助理。二战期间温德迁居美国,先后在纽约大学、芝加哥大学和史密斯学院任教。最终他于1955年前往英国,成为牛津大学第一任艺术史教授。温德的研究领域主要是15、16世纪文艺复兴寓言与异教神话,其代表作是《文艺复兴的异教神秘事物》(*Pagan Mysteries in the Renaissance*,1948)。

维特科夫尔(1901—1971)

温德(1900—1971)

建筑史家维特科夫尔(Rudolf Wittkower,1901—1971,一译维特科尔)在1934—1956年间成为瓦尔堡研究院的成员,他曾像潘诺夫斯基一样,在柏林接受过戈尔德施密特的训练。他22岁时前往罗马的德国艺术史研究中心赫兹图书馆(Biblioteca Hertziana)学习与工作达10年之久。在那里,令他最感兴趣的艺术家是米开朗琪罗和贝尔尼尼。回国之后,他即进入瓦尔堡研究院,将图像学方法运用于建筑史研究。

维特科夫尔一反人们长期以来所认为的文艺复兴建筑只是在形式上接受了古典单纯、清晰与比例优美的观点,认为它是受到新柏拉图主义观念影响的基督教象征主义的产物。他对阿尔贝蒂和帕拉第奥的研究,成为其代表作《人文主义时代的建筑原理》(*Architectural Principles in the Age of Humanism*,1949)一书的基础。在此书和其他著作中,他还

关注帕拉第奥对于英国建筑的巨大影响，并注意到长期被人们所忽视或误解的文化情境的含义及其相互关系问题，如建筑与音乐理论之间的关系。1958 年，他出版了另一本重要著作《意大利艺术与建筑：1600—1750》(Art and Architecture in Italy, 1600—1750)，这是佩夫斯纳主编的"鹈鹕艺术史丛书"中的一本。他与妻子合作出版的《土星之命》(Born under Saturn, 1963) 一书，对于"忧郁"在艺术大师生活和作品中的意义与作用进行了广泛的历史解释。

虽然维特科夫尔在主观上并不想直接介入当代的建筑实践，但由于把握住了当代建筑所关注的要点，他的研究在 20 世纪 60 年代进一步激励着建筑师们向传统建筑风格回归。1956 年之后他离开瓦尔堡研究院，前往美国哥伦比亚大学担任艺术与考古系主任，将那里建成一个重要的艺术史研究中心。

出身于德国的美国艺术史家克劳泰默尔（Richard Krautheimer, 1897—1994）虽然不是瓦尔堡研究院的成员，但他将图像学方法运用于建筑研究，尤其是罗马基督教教堂研究，从而获得了国际性声誉。克劳泰默尔早期曾在慕尼黑、汉堡和哈勒师从沃尔夫林和弗兰克尔，1923 年取得博士学位后在汉堡大学任教。自 1935 年起他前往美国，任教于多所大学，最后成为纽约大学的艺术史教授。他与潘诺夫斯基、E. J. 弗里德兰德和维特科夫尔一样，对于美国艺术史学的崛起具有重要影响。克劳泰默尔是基督教与拜占庭建筑的权威，主要著作有多卷本的《罗马早期基督教巴西利卡》(The Early Christian Basilicas of Rome, 1937—1977)、《早期基督教与拜占庭建筑》(Early Christian and Byzantine Architecture, 1965) 等。他关于吉贝尔蒂的传记（1956）以及《早期基督教、中世纪和文艺复兴艺术研究》(Studies in Early Christian, Medieval, and Renaissance Art, 1969) 等著作获得了学界的高度评价。

克劳泰默尔（1897—1994）

波兰艺术史家比亚洛斯托基（Jan Białostocki, 1921—1988）也是一位优秀的图像学者。他出生于俄罗斯萨尔托夫（Sartov），父亲是一位作曲家，7 岁时随家迁入波兰，在华沙长大成人，那时波兰正笼罩在德国侵略的阴影之下。在纳粹吞并波兰的 1939 年，比亚洛斯托

比亚洛斯托基（1921—1988）

基进入华沙大学，主攻拉丁与希腊文化。1944年华沙老城区起义之后，他与父亲一起被纳粹关入奥地利林茨的集中营。战后，比亚洛斯托基进入华沙国立博物馆，同时也在华沙大学任教，后来成为华沙大学艺术史研究院院长。作为博物馆的管理者，比亚洛斯托基策划了许多具有国际影响的展览，如"威尼斯绘画"（1968）和"欧洲风景画的诞生"（1972）等。而作为一位艺术史家，他的兴趣在于文艺复兴与巴洛克艺术，其代表作为《东欧文艺复兴时期的艺术》（*The Art of the Renaissance in Eastern Europe*，1976）以及《中世纪晚期与新时代的开端》（*Spatmittelalter und beginnende Neuzeit*，1972）。除了这些大型的综合性研究之外，他还编撰过许多艺术家和艺术理论家重要文献。

比亚洛斯托基像潘诺夫斯基一样视野开阔、兴趣广泛，但在他对于图像学的诠释中，形式主义与图像学的固有矛盾是不存在的。在这方面他的代表作是《艺术史的风格与图像志研究》（*Stil und Ikonographie studien aur kunstgeschichte*，1966）。同时，他还对艺术史的写作以及像"手法主义""巴洛克""洛可可"等术语的历史发展感兴趣。他为各种百科全书所撰写的图像志与图像学的词条，成了人们了解图像学方法的最重要的文献之一。

重要的图像学研究者还包括扎克斯尔以及我们下文将要介绍的贡布里希和魏茨曼等人，年轻一代的艺术史家则以贝尔廷（Hans Belting, 1935— ）为代表。新老学者的研究使图像学成为成果丰硕的艺术史分支，堪与其他人文学科相媲美。

进一步阅读

里帕：《里帕图像手册》，坦皮斯特英译，李骁中译，陈平校译，北京：北京大学出版社，2019年。

马勒：《哥特式图像：13世纪的法兰西宗教艺术》，严善錞、梅娜芳译，杭州：中国美术学院出版社，2008年。

马勒:《图像学:12 世纪到 18 世纪的宗教艺术》,梅娜芳译,曾四凯校,杭州:中国美术学院出版社,2008 年。

瓦尔堡:《费拉拉的斯基法诺亚宫中的意大利艺术和国际星相学》,收入范景中主编:《美术史的形状》第 I 卷,傅新生、李本正译,杭州:中国美术学院出版社,2003 年,第 414—438 页。

瓦尔堡:《桑德罗·波蒂切利的〈维纳斯的诞生〉和〈春〉——意大利早期文艺复兴时期古典观念考》,万木春译,收入范景中、曹意强、刘赦主编:《美术史与观念史》第 IX 卷,南京:南京师范大学出版社,2010 年,第 268—345 页。

贡布里希:《瓦尔堡思想传记》,李本正译,北京:商务印书馆,2018 年。

扎克斯尔:《中世纪图画中的宏观世界与微观世界》,李本正译,载《美术译丛》,1989 年第 4 期,第 29—40 页。

潘诺夫斯基:《"理念":艺术理论中的一个概念》,高士明译,收入范景中、曹意强主编:《美术史与观念史》第 II 卷,第 565—657 页。

潘诺夫斯基:《图像学研究:文艺复兴时期艺术的人文主题》,戚印平、范景中译,上海:上海三联书店,2011 年。

温德:《瓦尔堡的"文化科学"概念及其对美学的意义》,杨思梁译,载《新美术》,2018 年第 3 期,第 15—27 页。

玛戈·维特科夫尔、鲁道夫·维特科夫尔:《土星之命:艺术家性格和行为的文献史》,陈艳艳译,北京:商务印书馆,2019 年。

维特科夫尔:《人文主义时代的建筑原理》,刘东洋译,北京:中国建筑工业出版社,2016 年。

维特科尔(即维特科夫尔):《对视觉符号的解释》,梅娜芳译,载《艺术探索》,2015 年第 6 期,第 53—59 页。

比亚洛斯托基:《图像志》,杨思梁译,范景中校,收入贡布里希:《象征的图像》,范景中、杨思梁编选,南宁:广西美术出版社,2015 年,第 279—309 页。

第十三章

马克思主义社会艺术史

> 根据唯物史观，历史过程中的决定性因素归根到底是现实生活的生产和再生产。无论马克思或我都从来没有肯定过比这更多的东西。
>
> ——恩格斯《致布洛赫》

自 19 世纪下半叶以后，在西方艺术史与艺术批评领域，除了占据主流地位的形式分析、风格史、图像学、心理学研究之外，马克思主义社会艺术史是一个十分重要的分支。它兴起于东欧和俄国，之后迅速传播到西欧、美国和苏联，并对新中国成立后前 30 年的艺术史研究与教学产生了重要影响。

早期马克思主义批评家

马克思主义艺术史方法，其源头可以追溯到马克思与恩格斯的著作。不过我们知道，马克思主义经典作家并没有构建出一套系统解释艺术与美学的理论，只对艺术进行了零星的论述。在马克思（Karl Heinrich Marx，1818—1883）有关艺术的论述中，有一篇现已遗失的文章，篇名为《论宗教艺术》（1842），我们可以通过他为此文所做的一些

笔记，探知他早期的艺术观和革命民主主义思想。马克思认为，艺术起源于古代自由、和谐的社会环境之中，但在后来的历史发展进程中，成为为宗教服务的工具，所以远离了它的理想，这种理想就是古希腊艺术中的现实主义。所以，在一个由各阶级构成的社会里，压迫与恐惧、奴役与暴力，对艺术是极其有害的。古希腊共和制的民主制度，造就了具有优美形式的现实主义艺术；相反，后古典时期的基督教艺术则表现出一种不同的美学，它依靠的是数量、无定形材料、夸张和变形，在本质上表现了艺术与宗教之间的对立。总之，将古希腊的艺术创造活动和优美形式，与基督教艺术扭曲的材料和粗陋的自然主义进行对比，是马克思此文的主旨。

由于马克思主义经典作家并未给出有关艺术的现成理论解释，所以有多少马克思主义批评家，就有多少马克思主义艺术理论，马克思的唯物主义历史观是这一流派共同的理论基础。马克思主义艺术史家都确信，人类所有的文化形态，包括文学艺术，都受到不断变化的生产关系的制约。马克思在 1859 年写的《〈政治经济学批判〉序言》中有一段话，构成了马克思主义方法论的基础：

马克思（1818—1883）

> 人们在自己生活的社会生产中发生一定的、必然的、不以他们的意志为转移的关系，即同他们的物质生产力的一定发展阶段相适合的生产关系。这些生产关系的总和构成社会的经济结构，即有法律的和政治的上层建筑竖立其上并有一定的社会意识形态与之相适应的现实基础。物质生活的生产方式制约着整个社会生活、政治生活和精神生活的过程。不是人们的意识决定人们的存在，相反，是人们的社会存在决定人们的意识。

普列汉诺夫（1856—1918）

此外，马克思关于历史发展的辩证法、劳动创造一切、阶级分析与阶级斗争等学说，也成为艺术史家的思想源泉。从 19 世纪 90 年代以后，系统的马克思主义艺术理论发展起来，在德国的构建者是梅林（Franz Mehring, 1846—1916），在俄国则是普列汉诺夫（Georgy Plekhanov,

1856—1918)。普列汉诺夫是位哲学家,他以马克思主义的基本原理为武器,与俄国社会民主党内部和外部的敌人展开意识形态上的斗争。从1895—1903年,列宁与他保持着工作关系,但后来他对无产阶级的胜利持怀疑态度,列宁与他分道扬镳了。

作为一位理论家,普列汉诺夫十分关注美学与艺术问题,他认为美学的科学理论应该建立在"对历史的唯物主义理解"之上,提出艺术是由人民的劳动所创造的,美感是在社会发展过程中通过实践经验发展起来的,同时他一一批驳了所有其他关于艺术起源的理论。普列汉诺夫并不否定艺术家的个性,这主要表现在对艺术形式问题的论述上,但同时他也指出,艺术所表现的内容是由不同社会阶级的意识所决定的,不同阶级表现不同的内容。他对于当代的艺术进行无情的批判,除少数例外,都指责为是"资产阶级"的。普列汉诺夫在1918年所作的关于法国18世纪艺术的专题论文,后被译成英文版《艺术与社会》(Art and Society)出版,在西方有着较广泛的影响。

豪森施泰因

豪森施泰因(1882—1957)

在德国,豪森施泰因(Wilhelm Hausenstein,1882—1957)是20世纪初最重要的马克思主义艺术史家。他早年接受了内容广泛的人文教育,在海德堡学习古典文化与哲学,又在蒂宾根大学与慕尼黑路德维希-马克西米利安大学学习艺术史和经济学,后定居于慕尼黑,并曾去意大利与法国旅行。作为一个热血青年,豪森施泰因关心政治,25岁时加入德国社会民主工党,并立志要当一名自由作家。他的早期著作《时代与大众艺术中的人体》(Der nackte Mensch in der Kunst aller Zeiten und völker,1911),以及《艺术社会学:绘画与社区》(Die Spziologie der Kunst: Bild und Gemeinschaft,1912),试图将风格分析建立在马克思主义理论的基础之上。在书中,他预言了一个社会主义艺术时代的来临,艺术家的集体努力是这一时代的特征。这些早期著

作都得力于他社会史与经济学的学术背景。也是在那段时间，他参与了慕尼黑新分离派的创立，并成为当时表现主义运动中一位重要的左翼批评家。

在一战期间，豪森施泰因所属部队驻扎于布鲁塞尔，在那里他编辑了德语期刊《瞭望塔》（*Der Belfried*）。战后他对表现主义的态度有所改变，1918年发表了题为"绘画中的表现主义"的演讲，批评这一画派的颓废倾向。尽管如此，他还是为当代艺术所吸引，出版了著名的《论绘画中的表现主义》（*Über Expressionismus in der Malerei*，1919），并与许多重要艺术家相熟，如科林斯（Lovis Corinth）、贝克曼（Max Beckmann）和保罗·克利（Paul Klee）等，这些艺术家的作品通过他的批评文章被介绍给大众。同时，他致力于巴洛克艺术的研究，主要著作《源自巴洛克精神》（*Vom Geist des Barock*，1919）成为那一时期巴洛克研究的重要文献。他还在《异国他乡》（*Exoten*，1921）和《野蛮与经典》（*Barbaren und Klassiker*，1922）两书中为非西方的艺术进行辩护，具有很大的影响力。在第三帝国时期，豪森施泰因成为《法兰克福报》（*Frankfurter Zeitung*）增刊的编辑，直到

克利：《鱼的循环》，1926年，画布油彩，46.7厘米×63.8厘米，纽约现代艺术博物馆藏

1943年纳粹关闭了这家报纸,其间他与妻子皈依了天主教。1945年他撰文提出,第三帝国时期发表的所有文学作品都是无价值的,包括艺术史著作。战后他继续从事艺术与文学批评事业,讨论19世纪法国诗歌并撰写自传体小说。1950年,他应邀担任了德国驻法国大使。

作为一位早期马克思主义艺术史家,豪森施泰因的著作是社会艺术史方法的早期范例,并通过布哈林(Nikolai Bukharin,1888—1938)对苏联艺术理论产生了重要影响。不过,作为现代艺术史的一个重要流派和方法,以马克思主义唯物辩证法为基础的艺术社会学(kunstsoziologie)是从20世纪30年代在中欧发展起来的,主要代表是匈牙利艺术史家安塔尔和豪泽尔。

安塔尔

安塔尔(1887—1954)

安塔尔(Frederick Antal,1887—1954)是沃尔夫林和德沃夏克的学生,获得了艺术史博士学位之后回到布达佩斯,成为艺术博物馆的一名志愿者,后来加入了著名的"周日讨论会"的文化圈子,其成员都是当时的著名知识分子,如哲学家卢卡奇(Georg Lukács,1885—1971)、社会学家曼海姆、艺术史家豪泽尔(Arnold Hauser)和维尔德(Johannes Wilde)等。随着匈牙利苏维埃共和国的建立,安塔尔当选为艺术博物馆理事会主席。在那个激动人心的革命年代,他表现出卓越的领导才能,开展了私人收藏国有化活动,提倡保护民族文物,并为改善艺术家生存状况出谋划策。在本内施的帮助下,他成功地组织过一次展览。但在1919年夏,由于反革命复辟,安塔尔逃亡维也纳,后去意大利旅行,4年中他的大部分时间是在佛罗伦萨度过的。从1923年开始他定居柏林,成为方法论期刊《艺术史文献批评通报》的编辑。1932年,他前往苏维埃社会主义共和国,参观了那里的博物馆。

1933年纳粹上台后,安塔尔再次流亡。这次他移居英国,与艺术史家布伦特(Anthony Blunt)相识并成为朋友。其后,他撰写了代表

作《佛罗伦萨绘画及其社会背景》(*Florentine Painting and Its Social Backgrounds*, 1948),此书最好地演示了他的社会艺术学方法。他将佛罗伦萨 14 与 15 世纪绘画划分为两种风格倾向——一种为理性风格,另一种为非理性风格,并探讨了它们与社会各阶级之态度变化的密切联系:代表社会进步的上层中产阶级的崛起,导致乔托和马萨乔的理性风格的出现;而保守的上层中产阶级和下层中产阶级态度,则影响到同时代的一些艺术家,他们的作品表现出某些情绪化的、伤感的、戏剧性的与神秘的风格。

作为一名马克思主义者,安塔尔享有巨大的声誉,但在冷战的意识形态背景下,他长期被排除在英美主流艺术史和学院大门之外。他在英国没有固定的教职,只是曾在考陶尔德研究院做过艺术史讲座。后来安塔尔的兴趣转向法国 19 世纪艺术史,研究法国大革命及其后的复辟事件,以及古典主义与浪漫主义绘画之间的关系。他还对 18 世纪英国艺术家霍加斯(William Hogarth)和弗塞利(Henry Fuseli)进行了研究。1949 年,安塔尔发表了《论艺术史方法》(Remarks on the Method of Art History)一文,阐明了自己的马克思主义立场。对于安塔尔来说,风格不仅意味着作品的形式特征,也包含了作品的内容,它可以揭示艺术家所处时代的社会、政治与经济情境。正是这一方法使他揭示了从前不受人关注的霍加斯和弗塞利在艺术史上的重要地位。他认为霍加斯的绘画在主题与形式上富于革新精神,正好反映了当时英国社会广阔的横截面。安塔尔也像瓦尔堡一样,反对"为艺术而艺术"的观点,并将瓦尔堡的方法论与传统马克思主义艺术观结合起来。不过,安塔尔方法论中严重的决定论色彩和公式化、简单化倾向,以及对艺术家个人主观创造性的忽略,也引发了西方艺术史界的批评。

豪泽尔

豪泽尔(Arnold Hauscr,1892—1978)也是匈牙利人,他比安塔

豪泽尔（1892—1978）

尔小 5 岁，早年在布达佩斯学习德语和拉丁语，也是当时"周日讨论会"团体的成员。豪泽尔 26 岁时获得了德国拉丁美学博士学位，任教于布达佩斯大学，并担任了艺术史教育改革委员会主任一职。1919 年匈牙利复辟后，豪泽尔避难于意大利，在那里他开始研究艺术。次年他前往柏林，听过戈尔德施密特的讲座，后来面临纳粹党权力的扩张而迁居维也纳，在一家电影公司的推广部找到一份工作，并开始为他的著作《编剧理论与电影社会学》(*Dramaturgie und Soziologie des Films*) 收集资料，但此书最终未能完成。在维也纳，豪泽尔还是奥地利电影审查顾问委员会的成员（1933—1936），并担任维也纳业余大学电影理论与技术的讲师。

维也纳被纳粹占领之后，豪泽尔逃亡英国，为一些期刊撰写电影方面的文章。1941 年，在他的朋友、社会学家曼海姆的请求下，他答应为一本艺术社会学的文集写一篇导论。于是在此后的 10 年时间里，豪泽尔利用夜晚和周末时间，将这篇导论扩展成一部著名的艺术社会学专著《艺术与文学的社会史》(*Sozialgeschichte der Kunst und Literatur*)，此书的英文版题目为《社会艺术史》(*The Social History of Art*)，首版于 1951 年，给他带来了巨大声誉。他被聘为利兹大学访问教授（1951—1957），同时继续撰写此书第二卷，以及另一本著作《艺术史哲学》(*Philosophy of Art History*)。在哲学家阿多诺（Theodor Adorno，1903—1969）的邀请下，豪泽尔到法兰克福讲学，随后许多德国大学的邀请接踵而来。1958 年他的《艺术史哲学》和《社会艺术史》第二卷出版，而后者的第三卷则是在美国俄亥俄大学任访问教授时出版的。豪泽尔在去世前回到了布达佩斯，成为匈牙利科学院的荣誉院士。

像安塔尔一样，豪泽尔将马克思主义作为一种历史理论而非政治体系运用于艺术史研究。他的《社会艺术史》受众面非常广，是当时社会主义阵营国家之外规模最大的批评性社会艺术通史，其着眼点在于论述艺术在社会生活中的地位，展现了从史前直到 20 世纪的宏大艺术画卷。全书基于这样一个假设：但凡那些僵化的、等级森严的和保守的风格，都是土地贵族占统治地位的社会所偏爱的，如埃及、希腊罗马式艺术中

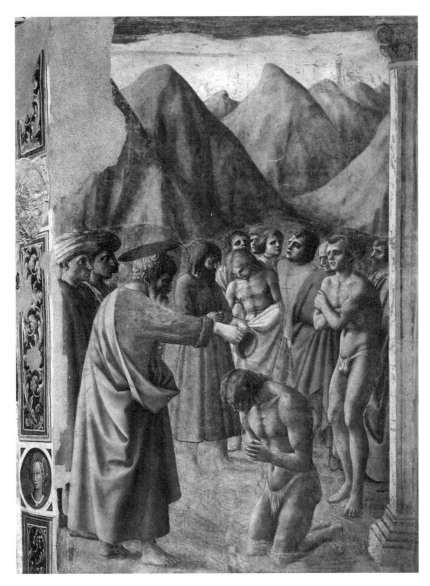

马萨乔:《圣彼得施洗》,佛罗伦萨红色圣马利亚教堂,1426—1427年。画面右边那个"冻住的"人物,是15世纪早期自然主义的一个经典实例(豪泽尔《社会艺术史》插图)

的几何风格;而那些自然主义的、变化不定的、主观主义的风格,则反映了城市中产阶级的精神状况,如希腊古典时期和哥特式艺术中的自然主义风格,就是与城市文明的兴起联系在一起的。

豪泽尔的方法引发了热烈的讨论和批评,其中最重要的批评者是贡布里希。作为一贯反对黑格尔历史决定论、反对艺术史中一切概念先行的艺术史家,贡布里希批评豪泽尔没有看到艺术作品本身,而是通过理

论的"近视镜"来看作品,并将他的方法形容为"幻想世界中的辩证唯物主义捕鼠器"。在理论争论的张力中,豪泽尔试图修正其马克思主义方法,以便适应欧美主流人文学科,尤其是流行的李格尔和沃尔夫林艺术史方法。在《艺术史哲学》中,豪泽尔明显调整了自己的立场,否认艺术与社会之间存在着完全对应的关系,认为"不存在艺术社会史的普遍法则",也不可能建立一套刻板的规律来解释社会形式与艺术形式之间的关系。对许多学者来说,豪泽尔的姿态是值得欢迎的,他摆脱了孤立的唯心主义和形式主义方法的局限,不过又因无视阶级斗争而受到了正统马克思主义者的严厉批评。豪泽尔对这种批评的反应是:他是将马克思主义作为一种科学方法来运用的;他本人虽然向往社会主义社会,但他不参加政治斗争,也并不认同苏联所提供的所谓社会主义范例。在他的最后一本主要著作《艺术社会学》(*Soziologie der Kunst*, 1974)中,豪泽尔总结了自己作为一名艺术史家所走过的道路。

克林根德尔

在英国,像罗斯金和莫里斯这样具有社会主义信念的 19 世纪作家,对 20 世纪英国批评家和艺术史家有着潜在的影响力,如罗杰·弗莱、刘易斯(Wyndham Lewis, 1882—1957)和里德(Herbert Read, 1893—1968),不过他们三人中只有里德具有同情马克思主义的倾向。但在二战前后的下一代批评家和艺术史家中,有些人接受了马克思主义的影响,早期的代表是克林根德尔,而活跃在当代艺术史论坛上的则有约翰·伯格和 T. J. 克拉克。

克林根德尔(Francis D. Klingender, 1907—1955)早年就读于伦敦政治经济学院社会学专业,1934 年获得博士学位,论文关于伦敦劳动力状况,次年出版了《英国牧师工作状况》(*Condition of Clerical Labour in Britain*)一书。由于他的学术观点在当时不被看好,所以就像匈牙利艺术史家安塔尔一样,不易找到任教的学校。他的另一本研究英

国电影产业经济状况的《银屏背后的金钱》(*Money Behind the Screen*, 1937）亦引来不少争论。不过他仍然继续着自己的研究，将关注点转向了英国农业。二战期间，他研究了英国工业革命对艺术的影响，其成果是《艺术与工业革命》(*Art and the Industrial Revolution*, 1947）一书。不久他的《民主传统中的戈雅》(*Goya in the Democratic Tradition*, 1948）问世，这次他获得了任教的机会。从 1948 年开始，克林根德尔任教于赫尔大学（University of Hull），讲授社会学，此时他 41 岁，并再次将注意力转向英国劳动力问题。不过，在 1953—1954 年，他有两篇文章发表在《瓦尔堡与考陶尔德研究院学刊》上，讨论方济各会教堂祭坛画以及旧石器时期艺术中的鸟的图像志问题。克林根德尔在晚年完成了《中世纪末期艺术与思想中的动物》(*Animals in Art and Thought to the end of the Middle Ages*, 1971）一书的手稿，书中考察了从史前时代到文艺复兴时期艺术家是如何运用动物形象，来象征自己的宗教信仰、社会地位和政治态度的。

克林根德尔一生身体状况不佳，患有严重的哮喘病，1955 年突然去世，年仅 48 岁。他最后一部书由安塔尔的妻子编辑，出版于 1971 年。克林根德尔的方法具有简单与武断的特点，1968 年英国著名电影制片人埃尔顿（Arthur Elton）修订了他的《艺术与工业革命》一书，对于书中的马克思主义观点进行了调整，使该书更适合于新的读者。

进一步阅读

普列汉诺夫：《论艺术（没有地址的信）》，曹葆华译，北京：生活·读书·新知三联书店，1964 年。

普列汉诺夫：《普列汉诺夫美学论文集》(两卷本)，曹保华译，北京：人民出版社，1983 年。

普列汉诺夫：《从社会学观点论 18 世纪法国戏剧文学和法国绘画》，收入范景中主编：《美术史的形状》第 I 卷，傅新生、李本正译，第

299—332 页，杭州：中国美术学院出版社，2003 年。

安托尔：《佛罗伦萨绘画及其社会背景》，顾文甲、翁桢琪译，武汉：长江文艺出版社，2013 年。

豪泽尔：《艺术社会史》，黄燎宇译，北京：商务印书馆，2015 年。

豪泽尔：《艺术社会学》，居延安编译，上海：学林出版社，1987 年。

豪泽尔：《艺术史的哲学》，陈超南、刘天华译，北京：中国社会科学出版社，1992 年。

克林根德尔：《中世纪末期艺术与思想中的动物》（*Animals in Art and Thought to the End of the Middle Ages*，Edited by Evelyn Antal and John Harthan, London: Routledge & Paul, 1971）。

第十四章

"学术迁徙"与英美 20 世纪艺术史家

> 欧洲艺术史家习惯于从国家和地区边界的角度来思考问题,而美国人却没有这些边界。
>
> ——潘诺夫斯基《美国艺术史三十年:一个欧洲移民的印象》

20 世纪上半叶,由于现代科学技术的发展和交通通讯条件的极大改善,大西洋两岸的文化交流日益频繁,使得艺术实验和艺术运动成为跨国界的现象。与此同时,艺术史学科很快在美国大学中建立并繁荣起来,而这一进程与政治形势直接相关,这就是纳粹德国的排犹政策导致的"学术迁徙"。西方艺术史研究中心逐渐从德国向美国和英国转移。

美国:纽约与普林斯顿

耸立于纽约港入口处的自由女神像,自 19 世纪以来迎接了千百万世界各地的移民。二战前后,受到纳粹政权威胁、驱赶的欧洲艺术史家从德国、奥地利和意大利等国一波波陆续来到这片自由的国土。位于曼哈顿岛南端的纽约大学成为当时接纳学术移民的"港湾",它所属的艺术研究院一度人师云集,其中有来自法国的艺术史家福西永、中世

艺术学者奥贝尔（Marcel Aubert，1884—1962），来自德国的艺术史家潘诺夫斯基、伊斯兰艺术专家埃廷豪森（Richard Ettinghausen，1906—1979）、古典建筑与雕塑史家莱曼（Karl Lehmann）、巴洛克专家 W. 弗里德兰德（Walter Friedländer，1873—1966）、建筑图像学家克劳泰默尔、鲁本斯和伦勃朗专家黑尔德（Julius S. Held，1905—2002）等，形成了有史以来最为强大的学者阵容。随着时间的推移，其中一些学者转到其他大学。这个研究院的第一任院长是西班牙中世纪艺术史家库克（W. S. Cook，1888—1962），他接待了大量移民学者。库克曾风趣地说："希特勒是我最好的朋友，他摇树，我接果子。"

潘诺夫斯基同时获得了纽约大学与普林斯顿大学的任职资格。当时在普林斯顿大学，原有的艺术与考古系以及成立于 1932 年的普林斯顿高级研究院，是汇集欧洲学者的又一中心。除了潘诺夫斯基之外，来到普林斯顿的德国学者还有建筑史家弗兰克尔（Paul Frankl，1878—1962）、米开朗琪罗专家托尔奈（Charles de Tolnay）、拜占庭与中世纪学者魏茨曼等。加上一批美国学者的加盟，普林斯顿骤然成为艺术史研究重镇。

在普林斯顿，迎接这些学者的是艺术与考古系的掌门人莫里，他是美国早期艺术史的伟大开创者之一，将一生无私奉献给艺术史研究与教育事业。莫里（Charles Rufus Morey，1877—1955）早年求学于密歇根大学，没有读过博士，但早在 1917 年就在普林斯顿开始了图像学研究，不久又被任命为教授及艺术与考古系主任。莫里是位中世纪艺术专家，他广泛搜集艺术品图片资料，后来发展成规模巨大的《基督教艺术索引》（*Index to Christian Art*），而他的研究著作《中世纪风格的来源》（*Sources in Mediaeval Style*，1924）得到潘诺夫斯基的高度称赞，后者认为此书对于艺术史家而言，就如同开普勒的著作之于天文学家。

在莫里的主持下，普林斯顿大学开展了有计划的考古发掘工作，如与法国学者合作的对安条克进行的考古发掘，并出版了大量研究手抄本绘画的著作。莫里后期的两本重要的综合性研究著作《早期基督教艺术》（*Early Christian Art*）和《中世纪艺术》（*Medieval Art*）均出版于 1942 年。

莫里（1877—1955）

在这些著作中莫里提出，希腊的自然主义、拉丁民族的现实主义以及日耳曼的精神活力这三种文化传统，共同构成了西方中世纪的艺术与文明的基础。这一观点为西方学者广泛认同，所以莫里对西方中世纪，尤其是早期基督教艺术的研究具有开拓之功。1935 年莫里任命德国学者魏茨曼为教授，尽管魏茨曼先前曾对他的早期著作发表过不同意见。

1945 年二战结束，莫里辞去系主任之职，随美国大使前往罗马投身于挽救和遣返文物的工作，而他工作的最重要部分碰巧就是对两家德国机构进行清理——一是赫兹图书馆，一是德国设在罗马的考古研究院。

莫里离校后，魏茨曼接替了他的职位。魏茨曼（Kurt Weitzmann，1904—1933）早年求学于明斯特、维尔茨堡和维也纳大学，最终在柏林大学戈尔德施密特的指导下完成了论象牙珠宝盒的博士论文，并参与了老师的出版项目《10—13 世纪拜占庭象牙雕刻》（*Die byzantinischen Elfenbeinskulpturen des X-XIII Jahrhunderts*）的前两卷，当时他任职于柏林德意志考古研究院。纳粹上台后，尽管不是犹太人，但魏茨曼拒绝加入纳粹党，并于 1935 年决然离开德国来到普林斯顿，成为刚成立不久的高级研究所的终身成员。魏茨曼在当时是世界上研究手抄本绘画的头面人物，他将精确的视觉分析与确凿的考古证据结合起来，在自己众多

魏茨曼（1904—1993）

《基遍人跪拜于约书亚之前》，出自《约书亚长卷》，宽 31.4 厘米，总长 1005.8 厘米，10 世纪，罗马梵蒂冈图书馆藏

的著述中追溯了早期基督教与拜占庭时期手抄本插图的发展历史，确立了一套研究中世纪绘画图像来源的方法，如他的代表作《长卷抄本与书册抄本中的插图》(Illustrations in Roll and Codex, 1947)。同时，由于魏茨曼是位拜占庭专家，所以他还与哈佛著名的顿巴敦橡园拜占庭研究中心结下了不解之缘。

哈佛与耶鲁

波特（1883—1933）

哈佛大学及其所属福格美术馆是第三个引进欧洲艺术史家的中心。早在二战之前，哈佛的艺术史教席由著名的中世纪专家波特主持，他和莫里同为美国本土第一批重要的艺术史家。

波特（Arthur Kingsley Porter，1883—1933）的父亲是位银行家，母亲出身贵族，但早年因父母先后去世，家庭的不幸在他年轻的心灵上投下了阴影。1904年从耶鲁大学毕业后，波特放弃了先前所学的法律专业，进入哥伦比亚大学建筑系学习建筑，后来转向了建筑史研究。接下来他前往欧洲多年，对中世纪建筑做实地考察，其成果便是两部开拓性的著作《中世纪建筑》(Medieval Architecture, 1909)和《伦巴第与哥特式拱顶的构造》(The Construction of Lombard and Gothic Vaults, 1911)。就在一战爆发之前，波特出版了4卷本的《伦巴第建筑》(Lombard Architecture, 1915—1917)，又成为这一领域捷足先登之作，赢得了欧美学者的一致赞扬。1915年波特被聘为耶鲁大学讲师，他曾极力主张设立本科艺术史专业，甚至表示要捐款50万美元给学校，用来设立艺术史教席，被大学婉拒。1917年波特晋升为副教授，次年离校，前去法国参与战后的建筑修复工作，在那里他遇到了哈佛大学艺术史家贝伦森，并结为亲密朋友。可能正是这一缘故，当1920年回国后，波特便移师哈佛大学美术系，但3年后他又告假前往索邦讲学，其系列演讲后来以《西班牙罗马式雕塑》(Spanish Romanesque Sculpture, 1928)为题出版。也正是在索邦期间，他最重要也最有争议的著作《朝

圣之路上的罗马式雕塑》(*Romanesque Sculpture of the Pilgrimage Roads*，1923) 问世，共分为 10 卷，其中 9 卷都是图版。在此书中他提出了一个颇为新颖的观点：法国中世纪艺术如同诗歌一样，是沿着通往西班牙圣地亚哥·德·孔波斯特拉的朝圣之路发展起来的，其影响已经超出了民族与国界的意义。这一观点直接挑战了大名鼎鼎的法国艺术史家马勒。1925 年波特回到哈佛，担任了新设立的威廉·多尔·博德曼艺术史教席的教授，两年后接受了马尔堡大学授予的荣誉文学博士学位。

波特在学术生涯的后期对于凯尔特人的文化很感兴趣，他利用暑期前往爱尔兰考察，并在海岸边的一个小岛上买下了一座小别墅，这方面的研究成果是他最后的著作《爱尔兰的十字碑及其文化》(*The Crosses and Culture of Ireland*, 1931)，是在他于纽约大都会艺术博物馆发表的演讲基础上整理出版的。在此书的前言中，他坦承自己得到了像夏皮罗等年轻一代艺术史家的帮助。不幸的是，在 1933 年 7 月的一天，他突然在小岛上失踪，可能是溺水身亡。

在波特的学生中，最优秀的是法国考古学家和建筑史家科南特 (Kenneth John Conant, 1894—1984)，他在克吕尼大教堂进行的发掘工作取得了丰硕的研究成果，同时也证实了波特关于勃艮第地区中世纪雕塑年代定期的假设。

科南特 (1894—1984)

二战爆发后，先后来到哈佛的有沃尔夫林的学生、伦勃朗专家罗森伯格 (Jacob Rosenberg, 1893—1980)，戈尔德施密特的学生、中世纪艺术专家、原法兰克福艺术博物馆馆长斯瓦岑斯基 (Georg Swarzenski, 1876—1957)，以及德沃夏克的学生、伦勃朗专家本内施。从哈佛也诞生了新一代美国艺术史家，如 J. 阿克曼、库利奇 (John Coolidge, 1913—1995)、弗里德贝格 (Sydney Freedberg, 1914—1997) 以及斯利弗 (Seymour Slive, 1920—2014) 等。

基青格 (1912—2003)

哈佛大学在华盛顿郊外的顿巴敦橡树园成立了拜占庭研究中心，最初的负责人是莫里的学生及助手弗兰德 (Albert M. Friend, 1894—1956)，后来吸引了德国两位重量级的拜占庭专家，一位是上文介绍过的魏茨曼，另一位是基青格。基青格 (Ernst Kitzinger, 1912—2003)

《最后的审判》，穆尔雷达希十字碑，总高约 548.6 厘米，10 世纪，爱尔兰莫拉斯特博伊斯

是慕尼黑人，早年在莱比锡大学艺术史教授平德（Wilhelm Pinder，1878—1947）的指导下完成了博士论文，但并没有受到平德所谓"日耳曼性"观念的影响。1935 年，他与潘诺夫斯基等犹太艺术史家一样离开了德国，但先是前往意大利做博士后研究，接着又去了英国，在不列颠博物馆任职。当 1939 年著名的萨顿胡船棺葬出土时，基青格第一个撰文对出土的罗马晚期和拜占庭早期的银盘进行了评介。英国对德宣战后，基青格来到了美国，于 1955 年成为顿巴敦橡树园拜占庭研究中心主任，在他的领导下那里成为世界上最重要的拜占庭研究基地。1974—1975 年间，基青格被聘为剑桥大学斯莱德美术讲席教授，他在那里所发表的演讲后来以《发展中的拜占庭艺术：3—7 世纪地中海艺术的风格发展主线》（*Byzantine Art in the Making: Main Lines of Stylistic Development in Mediterranean Art, 3rd-7th Century*，1977）为题出版。在该书中他论述了罗马与拜占庭政治、社会、宗教和精神生活的改变，是如何微妙地反映在艺术中的。基青格将艺术作品置于社会与宗教的上下文中，检验了一系列主导性的风格趋向，追溯了从古典人文主义向中世纪基督教精神的转变。

基青格大多著述着眼于风格变迁，并从历史的角度对这些变迁过程进行解释。他在半个多世纪的学术生涯中，试验了各种研究方法，试图使这些方法相互补充，如将图像学研究与政治、宗教、精神气候的分析有机地结合起来。他还研究赞助活动，即赞助人是如何影响所订制的作品的题材、内容以及构图风格的。基青格培养了许多学生，其中最优秀的是拉文（Irving Lavin，1927—2019），他曾概括老师著作的长处，就在于能够"将视觉上所发生的与观念上所发生的联系起来，所以艺术史成了观念史"。1965 年，基青格与魏茨曼一起组织了一次著名的国际性的大会，主题为"拜占庭对西方 12、13 世纪艺术的影响"。

耶鲁大学早在 1925 年就接纳了来自俄罗斯的艺术史家罗斯托夫采夫，1938 年又邀请福西永来校任教。罗斯托夫采夫（Michael Rostovtzeff，1870—1952）是位伟大的拜占庭学者，父亲是一位古典语言学教师，这使他从小便受到古典文化的熏陶。他早年进入圣彼得堡大学学习，在听了拜占庭专家孔达科夫的课之后，出发前往西亚和欧洲进行了 3 年的游学，饱览各地博物馆藏品并访问重要的研究机构。在罗马他进入德国考古研究院，跟从庞贝学者奥古斯特·毛（August Mau，1840—1909）研究庞贝壁画，在维也纳则师从博尔曼（Eugen Bormann，1842—1917）学习铭文学，跟从本多夫（Otto Benndorf，1838—1907）学习考古学。1898 年罗斯托夫采夫回到圣彼得堡完成了论文，毕业后任教于圣彼得堡大学，教拉丁古代史。1903 年他完成了博士论文，主题为罗马钱币与社会历史。

罗斯托夫采夫（1870—1952）

罗斯托夫采夫是布尔什维克意识形态的反对者，俄国革命之后迁居英国，在牛津任教两年之后，又于 1920 年移居美国威斯康星州的麦迪逊，任教于威斯康星大学。在那里，他撰写了最重要的古代精神史著作之一《俄罗斯南部的伊朗人与希腊人》（*Iranians and Greeks in South Russia*，1922），讨论了中亚早期游牧民族西徐亚人和希腊文化之间的交流。1925 年，他被任命为耶鲁大学古代历史与考古学教授。罗斯托夫采夫最著名的著作是《罗马帝国社会经济史》（*The Social and Economic History of the Roman Empire*，1926）。

早期宅邸教堂内景,杜拉·欧罗普斯,叙利亚,约 240 年

在 1928—1937 年间,罗斯托夫采夫随耶鲁大学考古队前往叙利亚,对杜拉·欧罗普斯(Dura Europos)早期基督教遗址进行考古发掘,并出版了权威著作《杜拉·欧罗普斯及其艺术》(*Dura Europos and its Art*, 1938)。1941 年,他撰写了第二部经济史著作《古希腊社会经济史》(*The Social and Economic History of the Hellenic World*),学术生涯达到顶峰。不过,他很快由于身体状况不佳而陷入深深的心理压抑,二战更加剧了他的消沉状态,之后他做了脑手术便不能再从事研究了。

罗斯托夫采夫的历史研究建立在广阔而坚实的基础之上,包括铭文学、风格史、文学和文化学。《古典考古学百科全书》称他为 20 世纪上半叶最有创造力的、学识最渊博的古典学者之一。

夏皮罗与布朗

美国海纳百川,蓄积起巨大的能量,迅速成为不同领域艺术史研究的国际中心。这些大学为移民学者提供了良好的研究条件,使其专业特

长得以发挥，而他们对美国的最大回报就是培养了大批人才，为美国艺术史学科的大发展奠定了坚实的基础。现在艺术史的研究范围大为拓展，从史前艺术一直到当下的艺术运动，地理上的界限也不再成为学术研究与思想观念的限制。这种快速发展，是温克尔曼、库格勒、鲁莫尔、布克哈特等艺术史前辈所始料未及的。潘诺夫斯基在《美国艺术史三十年》（1953）一文中，为我们生动描述了20世纪20—50年代美国艺术史学的发展情况。

在美国本土培养起来的第二代艺术史家中，夏皮罗是杰出代表之一，他的研究跨度很大，既对欧洲中世纪艺术感兴趣，又是一位现代主义艺术批评家。夏皮罗（Meyer Schapiro，1904—1996）祖上是立陶宛人，3岁时随家移民美国。父母信仰社会主义，鼓励他自由地追求多方面的兴趣。他16岁进入纽约哥伦比亚大学学习艺术史与哲学，4年后以优异成绩毕业，并继续师从德瓦尔（Ernst DeWald，1891—1968）读硕士，这位老师是由普林斯顿艺术史家莫里培养出来的中世纪艺术学者。夏皮罗边学德语，边研读弗格和李格尔的基本著作。弗格论11—12世纪欧洲纪念碑风格的著作，以及李格尔的"艺术意志"理论令他印象极为深刻。他的博士论文写的是法国西南部穆瓦萨克圣彼得大修道院教堂入口及回廊的12世纪雕塑，他利用民间传说、碑铭、中世纪礼仪来分析穆瓦萨克的雕塑，将其看作一种成熟的艺术，进而将罗马式看作后来哥特式的先兆，认为其预示了现代艺术。两年后，该论文的部分章节发表在《艺术通报》上，同时他作为一名中世纪专家、一位具有创新精神的年轻学者而一举成名。

夏皮罗（1904—1996）

在20世纪30年代，夏皮罗一度受到了马克思主义的影响。1939年他发表了一篇题为《从穆萨拉比到锡洛斯的罗马式》（From Mozarabic to Romanesque in Silos）的文章，此文是他对西方艺术史最重要的贡献之一，也代表了他早期运用马克思主义方法对罗马式艺术进行研究的成果。夏皮罗提出，从穆萨拉比艺术向罗马式艺术的发展，是由教会与新兴的中产阶级之间的阶级斗争所推动的，同时也是卡斯蒂利亚和莱昂从落后守旧的区域性小王国向先进的城市文明转变的结

果。夏皮罗参加了托洛斯基派的"文化自由与社会主义联盟",该组织的纲领是,学者与艺术家不应依附于政府与政治,只有这样才能真正推动社会主义民主进程。但由于苏联二战期间侵略芬兰的行径,以及对美国共产党的表现失去信心,夏皮罗在战后放弃了对马克思主义的信仰。不过,夏皮罗在其一生的研究中一直保持着早年教育背景中的社会主义情结,经常为《马克思主义季刊》《新大众》《民族》《党派评论》等文化与政治杂志撰稿。

尽管与其他艺术史家相比,夏皮罗的艺术史著作并不多,只出过论梵·高和塞尚等的几本小书和一些文集,但作为当代艺术批评家和演讲者却使他享有极高的声望。他于20世纪30—50年代在纽约大学、哥伦比亚大学等机构所做的讲座,对当代艺术家和作家极具影响力,有些听众是当时抽象表现主义的核心人物。他还是欧洲现代艺术的早期阐释者之一,向人们指出了立体主义和其他现代艺术运动的精神价值。1952年夏皮罗被任命为哥伦比亚大学教授,并从60年代开始被哈佛大学、牛津大学、法兰西学院等欧美机构聘为兼职教授。夏皮罗的研究成果,除了一本运用新符号学理论研究中世纪手抄本绘画的小册子《语词与图画》(*Words and Pictures*,1973)之外,主要反映在一套4卷本的文集中,分别为《罗马式艺术》(*Romanesque Art*,1977)、《现代艺术:19、20世纪》(*Modern Art: 19th and 20th Centuries*,1978)、《古代晚期、早期基督教和中世纪艺术》(*Late Antique, Early Christian and Medieval Art*,1979)以及《艺术的理论与哲学:风格、艺术家和社会》(*Theory and Philosophy of Art: Style, Artist and Society*,1994)。在夏皮罗70岁诞辰那年,哥伦比亚大学的艺术史与考古学系为表彰他的杰出成就,以10位当代著名艺术家制作的一批版画作品拍卖所得经费,设立了以夏皮罗名字命名的教授席位。

纽约大学培养出来的美国当代艺术史家布朗(Milton Wolf Brown,1911—1998)与夏皮罗一样,受到20世纪30年代在美国流行的马克思主义思潮的影响,积极倡导将这一方法运用于艺术史研究之中。布朗出身于一个犹太家庭,父母是布鲁克林的杂货商,他早年进入纽约大学学

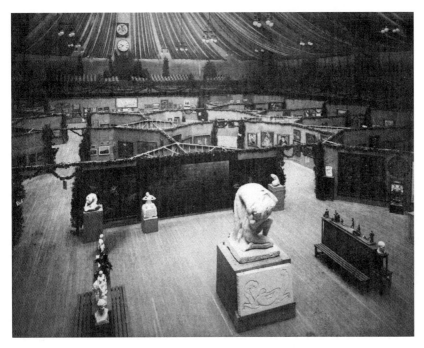

纽约军械库展览，1913 年

习艺术。他虽然对美国当代艺术深感兴趣，但那时学校尚未开设这方面的课程，所以只能师从 W. 弗里德兰德、潘诺夫斯基和夏皮罗学习传统艺术史。在学期间，他曾到伦敦大学考陶尔德研究院、布鲁塞尔大学游学，完成关于法国大革命绘画的论文，即《法国大革命的绘画》（The Painting of the French Revolution，1938）一书。

在 1938—1939 年间，布朗到哈佛大学福格艺术博物馆继续深造，在那里他终于如愿以偿获得了博物馆资助，能周游美国全国范围内的各个博物馆，对现代艺术进行研究。二战期间，布朗参加了驻意大利美军，战后到布鲁克林学院（今属纽约城市大学）艺术系任教。1949 年布朗在纽约大学获得博士学位，论文题为《从军械库展览到大萧条时期的美国艺术》。布朗长期对军械库展览（1913）抱有强烈的兴趣，在该展览 50 周年之际，他在原地重新布置了这一展览，并参与制作了一个广播谈话，与艺术家杜尚（Marcel Duchamp，1887—1968）一起进行回顾。同时，布朗还致力于当代艺术文献档案的搜集与保存，他的博士论文以及后来的相关著作，是研究 1913 年到 30 年代这段美国艺术史的最早文

献。在 1964—1971 年间，布朗任布鲁克林学院艺术系主任，与艺术史家斯坦伯格（Leo Steinberg，一译施坦伯格）一道，为该系设计了艺术史博士课程。

詹森与艺术通史教材

詹森（1913—1982）

对美国 20 世纪艺术史教育贡献最大的或许是詹森（Horst W. Janson，1913—1982），他从 1949 年开始主持纽约大学艺术系达 30 年之久，撰写了著名的艺术通史教材。詹森也是一个美国移民，只不过他是以一个艺术史学生身份踏上美国的土地的。他的父母为瑞士血统，生活在俄国，十月革命后一家迁往汉堡。中学毕业后，詹森先前往慕尼黑求学，后来回汉堡师从潘诺夫斯基学习艺术史。潘诺夫斯基于 1933 年前往美国，两年后建议纽约现代艺术博物馆馆长 A. H. 巴尔为詹森提供担保以帮助他移民美国，并由哈佛大学提供奖学金。于是詹森便来到美国，先在哈佛上本科，后到爱荷华大学读硕士。据他的儿子 A. 詹森（Anthony Janson，1943— ）回忆，他曾擅自带领艺术系的学生前往芝加哥观看毕加索展览，得罪了系主任。詹森的博士学位是在哈佛取得的，论文写的是文艺复兴建筑师米凯洛佐（Michelozzo）。二战期间，詹森的家庭仍在德国，他的兄弟为纳粹作战而亡。

詹森自从在纽约大学任职后，投入大量精力于艺术类本科学生的艺术史教学，他的课程达到了当时全美国最优秀的水平。他虽然同时在该校的研究生院兼职，但与那里的同事关系不和。1952—1953 年间，詹森获得了古根海姆研究基金，出版了他的艺术史代表作《中世纪与文艺复兴时期的猿以及有关猿的知识》（*Apes and Ape Lore in the Middle Ages and the Renaissance*，1953），此书获得美国学院艺术协会（College Art Association，简称 CAA）颁发的以莫里之名命名的"查尔斯·鲁弗斯·莫里奖"。1957 年，他论多纳泰罗的书出版，再次获得此奖。

为了便于教学，詹森选编了一本大型图册，收入艺术史上最著名的艺术作品 1100 幅，题为《艺术史上的丰碑》（*Key Monuments of the History of Art*，1959），成为当时标准的教学参考书。到了 1963 年，詹森和他的艺术史家妻子一道撰写并出版了《艺术史》（*History of Art*）一书，此书成为当时美国最为畅销的艺术史标准教材，以至于人们干脆就简称其为"詹森"。不过，后来"新艺术史"家们指责詹森的教材忽略了历史上的女性艺术家，他儿子 A. 詹森据此意见进行了修订，目前该书仍一版再版。

詹森的艺术史研究方法受到瓦尔堡传统的深刻影响，他关注艺术的风格史，同时也强调艺术与神话学以及物质文化之间的联系，这使得其艺术史教材与之前的通行教材——海伦·加德纳（Helen Gardner，1878—1946）编撰的《艺术通史》（*Art Through the Ages*，1926）形成了鲜明对照。海伦是芝加哥艺术研究院附属学校的教授，她的教材是以单纯的风格史手法撰写的，将现代艺术包括了进来。它风行美国 30 余年，在她生前就卖出去 26 万册。詹森的教材出版之后取代了它的主导地位，不过它依然不断被修订，甚至改变了结构，删去了实用艺术和对文化的分析，而这些正是原书的长处。

在美国学生使用的艺术史教材中，还有一本是艺术史家哈特撰写的，十分适合于课堂教学。哈特（Frederick Hartt，1914—1991）与詹森一样，也是美国 20 世纪培养起来的艺术史家，早年在哥伦比亚大学和纽约大学学习艺术史，曾在普林斯顿潘诺夫斯基的指导下做研究。二战期间，哈特利用自己关于地中海的艺术知识为军队做照片分析，战后在奥地利的修道院和图书馆协助归还被纳粹掠夺的文物的工作，后来他将这段经历写进了一本题为《战火中的佛罗伦萨艺术》（*Florentine Art Under Fire*，1949）的书中。哈特是西方著名的意大利文艺复兴艺术专家，他撰写的《意大利文艺复兴艺术史：绘画、雕塑、建筑》（*The History of Italian Renaissance Art: Painting, Sculpture, Architecture*，1969）成为文艺复兴艺术史的标准教材，也是一版再版。在此书中，他叙述了文艺复兴的艺术运动和重要作品，揭示了意大利

早期文艺复兴艺术家和赞助人之间相互依赖的关系,并提出行会在佛罗伦萨文艺复兴艺术中起到关键作用。

库布勒与阿克曼

在耶鲁大学,法国学者奥贝尔和福西永的到来启发与带动了一批美国学者,库布勒就是其中之一。这位个性鲜明的年轻人跳出了长期主导艺术史研究的欧洲艺术天地,将视线转向了美洲前哥伦布时期,同时也将人类学引入艺术史学科。

库布勒(1912—1996)

库布勒(George Kubler,1912—1996)出身于一个德国移民家庭,父亲是位实业家,曾学过艺术史,并在维尔茨堡大学获得过艺术史学位。库布勒由父亲引向了艺术史领域,但因父母过早相继去世,他的童年和少年时期生活并不安宁,辗转于大西洋两岸。他最终于 20 岁时进入耶鲁大学,后在纽约大学攻读博士学位,毕业后回到耶鲁任教,成为福西永的学生。1940 年库布勒出版了博士论文《新墨西哥的宗教建筑》(*The Religious Architecture in New Mexico*),这表明他一开始就是一个特立独行的人,因为他所研究的这一领域长久地被英语世界的艺术史家完全忽略了。在后来的学术生涯中,他继续开拓这未知的领域,1962 年出版了《古代美洲建筑与艺术》(*Art and Architecture of Ancient America*)一书。

除了对拉丁美洲建筑与艺术的开拓性研究之外,库布勒对艺术史最重要的贡献是《时间的形状:论物的历史》(*The Shape of Time: Remarks on the History of Things*,1962)。在此书中,他以一种全新的视野和观念来看待艺术史研究,构建了一种十分灵活的、包罗万象的体系。一方面,他将技术研究、艺术鉴定、形式分析、图像学与文化研究等各种艺术史方法统一起来;另一方面,他将触角伸向了物理学、地质学、语言学、人类学、文学批评与哲学等领域,演示了艺术史与它们的类似及不同之处。不过,库布勒在反复援引自然科学和社会科学的观念以丰富艺

神庙I与神庙II，蒂卡尔，危地马拉，建于734—736年

术史研究的同时，仍然坚持艺术史不应被其他学科所替代的基本观点。

比库布勒小7岁的阿克曼（James S. Ackerman，1919—2016）年轻时进入耶鲁大学学习，福西永的讲座令他入迷。二战期间，他赴意大利服务于美军，战后被派往米兰帕维亚附近一座文艺复兴时期的修道院，任务是找回战争期间出于保护目的隐藏起来的档案，这一经历使他迷上了文艺复兴艺术。自1948年起，阿克曼任教于耶鲁大学，并在纽约大学建筑史家克劳泰默尔指导下，完成了论梵蒂冈观景宫庭院的博士论文。他后来先后在加利福尼亚大学、哈佛大学任教授，并因《米开朗琪罗的建筑》（*The Architecture of Michelangelo*，1961）一书获美国学院艺术协会的颁奖。1969—1970年间，阿克曼被聘为剑桥大学斯莱德美术讲席教授、《艺术通报》杂志编辑、美国艺术与科学院院士、不列颠学院通讯院士和剑桥大学斯莱德美术讲席教授等职。

在研究方法上，阿克曼将建筑置于广阔的社会史与精神史的上下文中进行解释，如他从威尼斯经济史的角度，对文艺复兴建筑师帕拉第奥的别墅建筑进行了别开生面的研究。16世纪，威尼斯地区的大片沼泽地得到了改良，从而改变了传统的耕作方式，引入了谷物栽培，促进了大型农场的出现。于是一批受到人文主义思潮影响并熟谙古代艺术的土地贵族，需要在广阔的田野与河塘之间兴建自己的宅邸或别墅。这些庄

维琴察圆厅别墅,帕拉第奥设计,
约建于 1567—1570 年

园别墅是农场的中心,既要有实用性,又需体现出贵族的身份和审美趣味,帕拉第奥的古典设计正投合了他们的趣味。这些建筑物规模适中、外观典雅,具有广阔的视野。尽管新的经济和社会环境本身不可能创造出一种成熟的帕拉第奥式风格,但阿克曼解释了影响别墅建造和风格选择的社会经济文化因素。

意大利:萨尔米、隆吉与小文杜里

进入 20 世纪,意大利艺术史学继续沿着老文杜里和里奇开辟的道路前进,在专注于本国艺术史的同时也取得了世界性的影响力。首先是萨尔米(Mario Salmi,1889—1980),他早年学习法律,由于在罗马大学听了老文杜里的课而转向艺术史,主攻罗马式建筑与雕刻,先后在比萨大学和佛罗伦萨大学任教。1950 年他进入罗马大学,教授中世纪艺术,后接替了老文杜里的教席。萨尔米曾担任罗马古物与美术高级委员会(Consglio Superiore delle Antichità e Belle arti)主席,从 1958 年开始主编出版一套 15 卷的《世界艺术百科全书》(*Enciclopedia universal dell'art*,1958—1967)。

其次应提及的是隆吉（Roberto Longhi，1890—1970），他先在都灵学习艺术史，后来加入老文杜里的罗马高级研究院学习了3年，这使他有机会走遍意大利，获取15世纪绘画的一手资料。他发现弗朗切斯卡与威尼斯画派之间存在着紧密的关系，其专著受到肯尼斯·克拉克的赞扬，认为这一成果难以超越。卡拉瓦乔与17世纪艺术是隆吉研究的主要领域，他还特别关注当代批评。他曾翻译过贝伦森的《意大利文艺复兴画家》一书，但由于二人观点相左而未能出版。一战之前他发表文章，主张在意大利承认印象派绘画，并支持未来主义，当代艺术影响了他对于历史的解释。

隆吉熟悉克罗齐的理论，采取形式批评方法研究艺术作品，并善于将视觉体验转化为雄辩优美的文字语言。他颇具文学天赋而引起了文学批评家与哲学家的注意。隆吉曾就鉴定对艺术史的重要性等问题与小文杜里进行争论，他的观点表述于1934年《费拉拉工作坊》（*Officina ferrarese*）一书中，至今此书仍被认为是典范之作。他先后任教于博洛尼亚大学和佛罗伦萨大学，创办与编辑杂志、组织展览。1961年起，隆吉的著作全集开始编辑出版。

在二战期间流亡美国的艺术史家中，有一位来自意大利的学者，他就是阿道夫·文杜里的儿子利奥内洛·文杜里（Lionello Venturi，1885—1961，也称"小文杜里"）。他打破了父辈只专注于本国艺术史的局限，走向了国际艺术史的大舞台。

小文杜里早年就读于父亲任教的罗马大学，24岁起就被任命为威尼斯、罗马、乌尔比诺等地的博物馆巡视员，30岁成为都灵大学艺术史教授。一战期间，小文杜里参加了驻防都灵山区的炮兵部队，因炸弹爆炸而导致暂时性的失语和失明，之后花了很长时间才得以康复。战后文杜里返回大学，那时他接触到了德语国家的艺术史，开始撰文介绍沃尔夫林的研究方法，这在以往和当代意大利学者中是绝无仅有的。20世纪30年代初意大利法西斯上台，文杜里拒绝效忠墨索里尼政府而被解除了教职。在1939—1943年间，他前往美国，先后在约翰斯·霍普金斯大学、加州伯克利大学、墨西哥大学、纽约高级人文

利奥内洛·文杜里（1885—1961）

研究院等教学和研究机构讲学，在美国有着广泛的影响。二战之后，小文杜里并未留在美国，他返回了意大利，成为罗马大学的现代艺术教授。

小文杜里是研究文艺复兴艺术的专家，同时也对现当代艺术很感兴趣，其主要著作是《艺术批评史》(Storia della critica d'arte，1936)，这是他应邀在美国发表演讲的产物，也是西方有史以来第一部艺术批评史。他对于当代艺术史研究也做出了很大贡献，在20世纪30年代先后编撰了塞尚、印象派和毕加索的文献目录。可以说，将艺术批评融入艺术史研究，是小文杜里对艺术史学科做出的杰出贡献。他在研究中尤其关注艺术家的著述和同时代的艺术批评，通过探究艺术家的创作意图对作品进行理解与解释，与当时流行的美学理论和社会艺术史方法大不相同。和老文杜里一样，小文杜里也受到反实证主义哲学家克罗齐的影响，但并不像克罗齐那样忽略艺术风格的变迁，而是将李格尔、德沃夏克和沃尔夫林的方法融汇起来，运用于自己的研究之中，从而使他的艺术史撰述具有一种革命性的力量。

英国：佩夫斯纳

英国接纳的移民学者虽然在数量上没有大西洋彼岸的美国多，但其中也有不少对20世纪西方艺术史学产生巨大影响的人物，如从匈牙利来的安塔尔和豪泽尔、从维也纳来的贡布里希和派希特、从德国来的佩夫斯纳等。尤其是瓦尔堡研究院的到来，有力地促进了英国艺术史学科的建立。1955年前后，牛津和剑桥相继设立了固定的艺术史教席。

在英国的移民学者中，除了贡布里希以及瓦尔堡研究院的一批学者以外，最重要的艺术史家要数佩夫斯纳，他是牛津与剑桥大学斯莱德美术讲席教授、伦敦大学伯克贝克学院教授。佩氏一生著作等身，他所编撰的46卷《英格兰建筑》(The Buildings of England，1951—1974)被誉为20世纪最伟大的艺术史成就之一；而他编辑的"鹈鹕艺术史"

(Pelican History of Art）丛书是20世纪规模最大、学术成就最高的英文艺术史丛书，其中多本已成为艺术史经典著作；此外他还撰写了大量研究绘画、雕刻、建筑与设计的学术著作。

佩夫斯纳（Nikolaus Pevsner，1902—1983）出身于莱比锡的一个犹太家庭，父亲是个皮毛商人。他的外婆住在英国，所以他对英国并不陌生。佩夫斯纳的大学教育如一般德国学者一样，并不固定于一地一校，而是一种游学经历。从19岁开始，在3年时间里他先后师从于慕尼黑大学的沃尔夫林、柏林大学的戈尔德施密特，以及法兰克福大学的考奇（Rudolf Kautzsch，1868—1945）。最后他返回莱比锡，在平德的指导下完成了一篇关于莱比锡巴洛克建筑的博士论文。这一时期他读了不少书，接受了各方面的影响，也受到平德的日耳曼民族主义观念的影响。平德是位中世纪艺术专家，在研究中强调所谓的"日耳曼民族性"。还有两件事日后对佩夫斯纳产生了决定性影响，一是在德绍目睹了格罗皮乌斯（Walter Gropius，1883—1969）的包豪斯建筑的奠基，一是亲历了勒·柯布西耶（Le Corbusier，1887—1965）的"新精神馆"在巴黎博览会上的展出。这都发生在1925年，从而改变了他的研究方向。

完成学业后，佩夫斯纳先是到哥廷根大学任教，获得了一项研究基金前往英国研究艺术。那时纳粹势力已经在德国崛起，尽管佩夫斯纳是个犹太人，但却受到希特勒鼓惑而相信所谓改革德国经济、重建德国国

佩夫斯纳（1902—1983）

包豪斯艺术学校，格罗皮乌斯设计，建于1925—1926年

际地位的宣传。希特勒上台之后立即解除了所有犹太教师的教职，佩夫斯纳也未能幸免。于是他一方面利用社会关系在英国获得了一份两年的研究基金，同时仍执迷地向纳粹方面申请工作，无果而终。无奈之下他只好将家人接到英国。但他母亲不愿离开德国，后来为避免被送入集中营而自杀。

在英国，佩夫斯纳开始为《建筑评论》杂志撰写文章，并出版了第一部英文版著作《现代运动的先行者》（*Pioneers of the Modern Movement*，1936），这是他 20 世纪 20 年代在哥廷根大学一个研究项目的成果。1939 年英国对德宣战时，佩夫斯纳曾被关进利物浦的拘留所，后经朋友斡旋很快被释放，友人之一就是伦敦国立美术馆负责人肯尼思·克拉克。次年，佩夫斯纳的《美术学院的历史》（*Academies of Art, Past and Present*，1940）出版，这本书是题献给他的老师平德的。这时，企鹅出版社丛书策划人莱恩（Allen Lane，1902—1970）请他撰写《欧洲建筑史纲》（*Outline of European Architecture*）一书，并请他担任"企鹅丛书"主编，从此他的名字便长时间地与这套著名丛书联系在一起了。几年之后佩夫斯纳向莱恩建议出版一套"英国建筑"系列丛书，立即得到认可。

作为一个出版人，莱恩的宗旨是为大众出版具有学术性的艺术读物，于是佩夫斯纳就成了他最理想的合作者。佩夫斯纳策划了另一套大型出版物"鹈鹕艺术史"丛书，第一本出版于 1953 年，这是他受德国艺术史家布格尔（Fritz Burger，1877—1916）的启发所致。布格尔是位极具开放性思维的学者，曾师从于海德堡大学艺术史教授托德。他从 1912 年起策划了一套百科全书式的艺术史丛书，邀请了一批艺术史界的年轻专家编写，总题为"艺术科学手册"（1914—1929），共 35 卷。佩夫斯纳对"英国建筑"和"鹈鹕艺术史"两套丛书倾注了极大的精力，从伯克贝克学院退休后还在继续编书。由于这些出版物的广泛发行，佩夫斯纳也名声远扬。耶鲁大学出版社于 1992 年购得"鹈鹕艺术史"丛书的版权（当时已出版了 45 本），到 2004 年耶鲁出版了其中的 32 本，大多是原有版本的修订本。此套书成为英语国家艺术史学科研究生阶

段的读物，然而学界对它的批评是：丛书中有许多作者是德语国家的移民，在方法论上偏爱二战之前德奥的"艺术科学"以及形式主义，而忽略了艺术的社会环境；同时，丛书中图书主题分布不平衡，近50卷中有7卷写英国艺术。

此外，佩夫斯纳还从20世纪40年代开始至70年代与英国广播公司（BBC）合作，制作并播出了大量与艺术史相关的广播节目，直到75岁高龄方才作罢。

由于受到平德的深刻影响，佩夫斯纳始终抱有民族主义的观念。他在《欧洲建筑简史》中以所谓"时代精神"的观念，形容西班牙是个"不安分的国家"，认为德国的建筑与意大利相比更为真实。20世纪70年代，他的民族主义政治观点以及武断的文风也受到批评，同时英国学界围绕他的建筑史方法论和批评客观性问题展开了争论。佩夫斯纳终其一生与瓦尔堡研究院学者的关系都很冷淡，他的《美术学院的历史》一书是题献给平德的，这尤其引起众多艺术史家的反感。

不过，佩夫斯纳的著作仍然显示了他坚实的学术根基以及广阔的视野，如《美术学院的历史》一书，不仅论及"academy"这一术语的起源及其发展演变的情况，也考察了西方艺术教育从莱奥纳尔多时代到20世纪的历史，是以美学、政治、社会及经济因素来考察艺术教育的范例。佩夫斯纳的一系列关于建筑与设计的著作也被人们广泛阅读，他由此也成为20世纪设计史学科的开创者。

肯尼思·克拉克、布伦特与萨默森

比佩夫斯纳小一岁的肯尼思·克拉克（Kenneth Clark，1903—1983），也是一位通过现代大众媒体在英美国家家喻户晓的艺术史家。他出身于富裕家庭，从小过着优雅闲逸的生活，中学毕业获得了去牛津三一学院学习的奖学金，便放弃了当一名艺术家的念头而把目标定在艺术史。1922年，他结识了阿什莫尔博物馆的管理员C. F. 贝

肯尼思·克拉克（1903—1983）

尔（Charles F. Bell），向他学习鉴定方面的知识。3 年后在佛罗伦萨，贝尔将他介绍给了贝伦森。克拉克对这位鉴定大师既佩服又迷恋，尽管他当时还是牛津的一名学生，就已开始协助他修订关于佛罗伦萨素描的著作了。他为贝伦森工作了两年多，在意大利各博物馆以及老师的塔蒂别墅图书馆中学习鉴定技能，为日后的发展打下了基础。几年后机会来了，克拉克接受皇家委托，为温莎堡收藏的大量莱奥纳尔多·达·芬奇手稿编制目录，数年后出版。这是一项扎实的学术工作，经受住了时间的考验。后来他又与人合作在皇家美术学院举办过一次重要展览，展出了来自意大利的从未展出过的作品。这个展览影响了很多人，其中包括后来任考陶尔德和瓦尔堡研究院院长的博厄斯（Thomas S. R. Boase，1898—1974），两人由此成为至交。

1931 年 C. F. 贝尔退休，克拉克接替他成为阿什莫尔博物馆美术部的管理员，短短两年后便被任命为伦敦国立美术馆馆长，那时他才 30 岁，是有史以来最年轻的馆长。他在此职位上不遗余力地扩大收藏，次年被国王乔治五世任命为国王图画总管，后来又被授予了贵族头衔。二战期间，克拉克将馆藏全部撤往威尔士，而在空馆里举办音乐会。战后他辞去馆长职务，集中精力于写作，之后成为牛津大学斯莱德美术讲席教授（1946—1950，1961—1962），后来又成为英国艺术委员会主席，这个机构的前身是音乐与美术促进会，也是他帮助建立的。

克拉克气质高雅，是一位文辞优美的作家，更是一位天才的演说

伦敦国立美术馆，威尔金斯（William Wilkins）设计，1832—1838 年

家，他的著作大多来自他的艺术讲座。1936 年他受邀在耶鲁大学举办赖尔森讲座（Ryerson Lectures），之后出版了专著《莱奥纳尔多·达·芬奇》（Leonardo da Vinci，1939），这是 20 世纪最优秀的达·芬奇传记之一。他在牛津的第一个斯莱德系列讲座后，出版了《风景进入艺术》（Landscape into Art，1949）；1954 年，他前往华盛顿国立美术馆举办梅隆讲座，其成果便是《裸体》（The Nude，1956）一书；1966 年他在纽约大都会艺术博物馆举办赖特曼讲座（Wrightsman Lectures），之后出版了《伦勃朗与意大利文艺复兴》（Rembrandt and the Italian Renaissance，1966）。所有这些著作都成为经典名作，雅俗共赏，至今在西方世界仍畅销不衰。

肯尼思·克拉克曾经出任英国独立电视管理局（Independent Television Authority）首任主席，并与英国广播公司合作，撰写并播出了第一套艺术史电视纪录片《文明》（Civilisation）。此片自 1969 年播出后在英语国家十分流行，或许是他最为成功的讲座。

克拉克的同时代人布伦特（Anthony Blunt，1907—1983）也对英国 20 世纪艺术史做出了积极的贡献，尽管他在二战期间作为苏联间谍的丑闻笼罩其学术生涯。布伦特的父亲是一名牧师，童年时他父亲随英国大使馆礼拜堂被派往巴黎，他们全家也搬到巴黎住了几年。年轻的布伦特说一口流利的法语，对所接触到的法国艺术文化产生了浓厚的兴趣并持续终生，这为他后来的职业生涯奠定了基础。他的博士论文主题为 15—18 世纪意大利与法国绘画以及普桑。在剑桥和罗马不列颠学院经历了学术训练之后，布伦特于 1947 年成为伦敦大学考陶尔德研究院院长。在接下来的 27 年里，布伦特成了一位敬业的教师和优秀的管理者，他扩大了学院的规模，充实了学院美术馆的藏品。他经常被认为成就了今天的考陶尔德，是英国艺术史的开拓者，培养了年轻一代的英国艺术史家。布伦特的研究工作也成就非凡，出版物《尼古拉斯·普桑的素描》（The Drawings of Nicolas Poussin，1939）至今仍被认为是艺术史上的分水岭；《意大利艺术理论，1450—1600》（Artistic Theory in Italy: 1450-1600），首版于 1940 年，是他博士论文的一部分，至今仍在重印；

布伦特（1907—1983）

《法国艺术与建筑，1500–1700》（1953），是著名的"鹈鹕艺术史"丛书中的一本；除此之外，他还写有两卷本的《尼古拉斯·普桑》（1967—1968）等。这些书都成了西方艺术史上的经典著作。1945年，布伦特被授予皇家美术总监的卓越职位，后来又被授予女皇艺术鉴定员的头衔，负责皇家美术收藏——这是世界上最丰富的艺术收藏之一。他担任这一职位长达27年。1956年他被皇家艺术委员会授予爵士头衔，以表彰他在这一职位上所做的工作。多年之后，他的贵族头衔因间谍事件被褫夺，但并没有被捕入狱。

在英国建筑史领域，萨默森是受到德语国家移民学者影响的第一位本土专业建筑史家。这位学术界的精英人物，通过著述、教学与社会活动，深刻影响了英国建筑史学派以及公众的建筑趣味。

萨默森（1904—1992）

萨默森（John Summerson，1904—1992）早年在伦敦大学学院接受了建筑师的教育，曾在爱丁堡大学的建筑学院教书，并工作于多家建筑事务所。他长期研究英国本土建筑，尤其是乔治时代的古典主义建筑。1935年他出版了第一本著作《约翰·纳什：乔治四世的建筑师》（John Nash, Architect to George IV）；10年之后《乔治时代的伦敦》（Georgian London，1945）出版，立即被誉为杰作。他于1949年出版的《天国府第》（Heavenly Mansions）则重点讨论了巴特菲尔德（William Butterfield）和维奥莱-勒-迪克的哥特式，再加上论柯布西耶的文章，表明其眼光超出了古典主义。他的代表作是《英国建筑：1530—1830》（Architecture in Britain, 1530–1830，1953），收入"鹈鹕艺术史"丛书，文笔优美，引人入胜，至今仍然是这一领域的代表著作。他后期的杰作之一是《古典建筑语言》（Classical language of Architecture，1964），介绍了古典建筑的风格元素，并追溯其在不同时代的使用和变化，是艺术史与建筑专业学生的必读书。1949年至1962年间，他为伦敦建筑学会举办讲座，同时也在伦敦大学讲授建筑史。他也是牛津与剑桥的斯莱德美术讲席教授。

除了著述与教学，萨默森还参与了大量的社会活动。1945年他被选为索恩博物馆馆长，任期长达近40年之久。他还是英国建筑文物保

护的关键人物，在英国皇家历史建筑委员会（RCHME）担任了 21 年的理事。他也是国家建筑记录（National Buildings Record）的创始人之一，这是二战期间（1940）为保护英国历史建筑成立的一个机构，后来发展为建筑、考古以及地方志的公共档案馆。由于对英国建筑文化做出的卓越贡献，他一生获得了许多荣誉，并于 1958 年被授予爵士头衔。

法国：弗朗卡斯泰尔与沙泰尔

进入 20 世纪，文献研究与艺术鉴定仍然是法国艺术史学的基础，法国本土的重要艺术家主要还是由外国学者来研究，尤其是英国与美国学者，他们采用来自其他学科的新方法处理法国艺术史材料。由于强大的传统力量，加上普法战争和一战中对德国的敌视，导致法国学者对德国艺术史传统持冷漠态度，而弗朗卡斯泰尔（Pierre Francastel，1900—1970）则率先在法德学术之间架起了桥梁。

弗朗卡斯泰尔早先在索邦学习文学，后来在凡尔赛做建筑保护工作，同时攻读博士学位，论文写的是凡尔赛雕塑。他 1928 年发表了一部论 19 世纪雕刻家吉拉尔东（François Girardon）的专著；两年后出版了《凡尔赛的雕塑》（*La Sculpture de Versailles*，1930）一书，将雕塑置于趣味史的语境下研究，认为古典原则在法国战胜了巴洛克。这说明他认识到了艺术在特定社会条件下起作用的方式，并有意识地运用了艺术社会学的方法。1930 年取得博士学位后，他先后到华沙大学和法兰西学院教授艺术史。二战期间，他任教于斯特拉斯堡大学。1948 年，他成为巴黎高等研究实践学院（École pratique des hautes études）的首任艺术社会学教授，代表著作有《艺术与社会学》（*Art et Sociologie*，1948）和《绘画与社会：从文艺复兴到立体主义可塑性空间的诞生与毁灭》（*Peinture et Société: naissance et destruction d'un espace plastique, de la Renaissance au cubisme*，1951）。他还有一部杰作是

弗朗卡斯泰尔（1900—1970）

《19—20世纪的艺术与技术》(*Art et technique aux XIX^e et XX^e siècles*，1956)。这些著作有些已译成英文并仍在传播，对像阿拉斯等新一代艺术史家产生了直接的影响。在1945年出版的论战性著作《艺术史作为德国宣传的工具》(*L'histoire de l'art instrument de la propaganda germanique*)中，他评论了德国艺术史家斯齐戈夫斯基和平德的艺术史观念及其反古典方法。

二战之后至20世纪下半叶，法国最重要的传统艺术史家沙泰尔(André Chastel，1912—1990)，几乎单枪匹马地避开了其老师福西永去世之后困扰着学科的沙文主义和艺术鉴定的排外主义，并与英语世界的主流艺术史学建立起了直接的联系。沙泰尔早年在巴黎高师接受教育，但伦敦瓦尔堡研究院对他产生了决定性的影响。从1934年开始，他数次访问瓦尔堡研究院，会见过潘诺夫斯基、扎克斯尔和维特科夫尔等学者。1954年，他出版了《菲奇诺与艺术》(*Marsile Ficin et l'art*)一书；5年之后又出版了《豪华者洛伦佐时代佛罗伦萨的艺术与人文主义》(*Art et humanisme à Florence au temps de Laurent le Magnifique*，1959)，这是他研究新柏拉图与佛罗伦萨文艺复兴艺术之间关系的第一批成果。1955年他被任命为索邦大学教授。

沙泰尔(1912—1990)

作为一位在法国享有盛名的专业艺术史家，沙泰尔在几乎所有法国艺术史项目中发挥了积极的、建设性的作用，如1961年发起的"法国建筑与艺术财富目录"(Inventaire des monuments et des richesses artistiques de la France)项目，以及诸多艺术史期刊的出版与发行。不过他并没有停止研究，之后还出版了不少新的著作，其中最重要的是1983年在纽约出版的《1527年的罗马之劫》(*The Sack of Rome*, 1527)，书中将这一历史事件作为文化与艺术现象来研究，揭示了罗马在克莱门特七世统治时期繁荣的艺术世界与被查理五世军队洗劫之后的城市状况之间的强烈反差。1970年退休之后，沙泰尔被任命为法兰西学院教授，5年后被选为铭文与文学院(Académie des Inscriptions et Belles-Lettres)会员。

德国：巴特与考夫曼

巴特（Kurt Badt, 1890—1973）是潘诺夫斯基的同时代人，他延续了德奥艺术史最优秀的传统，其工作也获得了国际性的声誉。巴特是柏林一位银行家的儿子，曾在柏林和慕尼黑大学学习艺术史和哲学，后来前往弗莱堡成了弗格的学生。他的同学中有年轻的潘诺夫斯基。巴特于1914年完成了关于意大利文艺复兴画家索拉里奥（Andrea Solario）的博士论文。毕业后他并没有在大学或博物馆任职，而是在康斯坦茨湖畔建了一所房子，在那里度过了大半生，从事绘画与哲学，与维特根斯坦过从甚密。

1939年二战爆发，巴特移居英国，在伦敦新成立的瓦尔堡研究院谋得一个研究职位。他配合瓦尔堡研究院的工作，主要研究德拉克洛瓦和康斯特布尔，直到1952年返回德国。巴特积极协助重组德国大学系统，并开始出版一系列艺术史著作，如《塞尚的艺术》（*Die Kunst Cézannes*, 1956）、《梵·高的色彩理论》（*Van Goghs Farbenlehre*, 1961）、《维米尔的模特与画家：关于阐释的问题》（*Modell und Maler von Vermeer: Probleme der Interpretation*, 1961），以及《尼古拉斯·普桑的艺术》（*Die Kunst des Nicolas Poussin*, 1969）。巴特认为，"杰作"是唯一值得艺术史研究的作品。他对于艺术作品的视觉品质十分敏感，但并没有忽略其深刻的哲学内涵。这双重眼光来自于他跟从弗格时受到的训练，弗格注重个别作品的品质，从大师们的观点来理解艺术创造的发展。

巴特完全将艺术作品与历史事件区分开来，认为作品是艺术家心灵的呈现，能引起当时观者的兴趣并吸引他们；而历史事件则是要产生效应的，并与结果相关联，因此人们往往被它们所同化。进而言之，巴特是用历史行动和艺术创作的区别来解释他的新方法，他将艺术创作过程与独特的设计区分开来，将每一个阶段都视为作品的草稿。因此，他能够理解并解释从创作过程中脱颖而出的最终完成的作品，并认为艺术创作过程本身并不仅仅是一种制造技术，而是一种使我们对

所再现的事物的本质的一般理解变得可见的方法。他 1971 年的《艺术史的一条科学原理》(*Eine Wissenschaftslehre der Kunstgechichte*)，试图对艺术史方法的意义问题给出回应。巴特对以泽德迈尔为首的"第二维也纳艺术史学派"的方法论持批判态度。巴特在书中常引用黑格尔和海德格尔，尤其是德国 19 世纪历史学家德罗伊申（Johann Gustav Droysen），并将其《历史学的基本原理》(*Grundriss der Historik*)作为自己艺术史写作的典范。

另一位德国优秀的艺术史家考夫曼（Hans Kauffmann，1896—1983）也延续了德奥的艺术史传统。他的父亲是基尔的一位德语教授。考夫曼曾在慕尼黑、柏林和基尔的大学学习艺术史；1919 年在基尔获得了博士学位，并发表了一篇有关伦勃朗艺术的论文；1922 年在柏林大学戈尔德施密特的指导下完成了关于丢勒的教师资格论文。他曾在博德负责的柏林博物馆系统中的绘画馆工作过一段时间，也曾作为格鲁特的助理工作于海牙版画馆。1924 年考夫曼工作于佛罗伦萨的德国艺术史研究所，后来任教于科隆大学长达 20 年。1957 年，他被柏林大学任命为二战之后的第一位艺术史教授。考夫曼的研究领域涉及从中世纪到 19 世纪的欧洲艺术，特别是哥特式建筑、文艺复兴雕塑、手法主义绘画和 19 世纪艺术。

进一步阅读

文杜里：《艺术批评史》，邵宏译，北京：商务印书馆，2017 年。

文杜里：《费顿经典画册：波提切利》，北寺译，长沙：湖南美术出版社，2018 年。

文杜里：《西欧近代画家》（上集），钱景长、华木、佟景韩、朱伯雄等译，北京：人民美术出版社，1979 年。

夏皮罗：《艺术的理论与哲学：风格、艺术家与社会》，沈语冰、王玉冬译，南京：江苏凤凰美术出版社，2016 年。

夏皮罗：《现代艺术：19 与 20 世纪》，沈语冰、何海译，南京：江苏美术出版社，2015 年。

H. W. 詹森、J. E. 戴维斯：《詹森艺术史》（插图第 7 版），艺术史组合翻译实验小组译，长沙：湖南美术出版社，2017 年。

库布勒：《时间的形状：造物史研究简论》，郭伟其译，北京：商务印书馆，2019 年。

佩夫斯纳：《美术学院的历史》，陈平译，北京：商务印书馆，2015 年。

佩夫斯纳：《欧洲建筑纲要》，殷凌云、张渝杰译，济南：山东画报出版社，2011 年。

佩夫斯纳：《反理性主义者与理性主义者》，邓敬等译，北京：中国建筑工业出版社，2003 年。

佩夫斯纳：《现代设计的先驱者：从威廉·莫里斯到沃尔特·格罗皮乌斯》，何振纪、卢杨丽译，杭州：浙江人民美术出版社，2019 年。

佩夫斯纳：《现代建筑与设计的源泉》，殷凌云、毕斐译，范景中审校，杭州：浙江人民美术出版社，2018 年。

肯尼斯·克拉克：《文明》，易英译，杭州：中国美术学院出版社，2019 年。

肯尼思·克拉克：《风景画论》，吕澎译，成都：四川美术出版社，1988 年。

肯尼斯·克拉克：《裸体艺术》，吴枚、宁延明译，海口：海南出版社，2002 年。

布伦特：《意大利艺术理论，1450—1600》（*Artistic Theory in Italy: 1450–1600, Oxford University Press*，1962）。

萨默森：《十八世纪建筑》，殷凌云译，杭州：浙江人民美术出版社，2018 年。

萨默森：《建筑的古典语言》，张欣玮译，杭州：浙江人民美术出版社，2018 年。

弗朗卡斯泰尔：《绘画与社会：从文艺复兴到立体主义可塑性空间的诞生与毁灭》（*Peinture et Société: naissance et destruction d'un espace*

plastique, de la Renaissance au cubisme, Denoël, 1994)。

弗朗卡斯泰尔:《艺术史作为德国宣传的工具》(*L'histoire de l'art instrument de la propaganda germanique, Libr. de Médicis*, 1945)。

沙泰尔:《菲奇诺与艺术》(*Marsile Ficin et l'art,* Librairie Droz, 1996)。

沙泰尔:《豪华者洛伦佐时代佛罗伦萨的艺术与人文主义》(*Art et humanisme à Florence au temps de Laurent le Magnifique*, Presses universitaires de France, 1982)。

第十五章

艺术史的心理学维度

> 一切知觉中都包含着思维，一切推理中都包含着直觉，一切观测中都包含着创造。
>
> ——阿恩海姆《艺术与视知觉》

自艺术史学科诞生以来，心理学对于艺术史的影响无论怎样估计都不会过分。早在 19 世纪下半叶，这门原属于哲学学科的古老学问作为一门独立学科而诞生，其标志就是冯特（Wilhelm Wundt，1832—1920）于 1879 年在莱比锡大学创立的心理学研究所。维也纳艺术史学派正是在心理学的影响下发展起来的，其传统一直延续到 20 世纪。从 19 世纪下半叶兴起的实验心理学，到世纪之交的格式塔心理学和精神分析，再到 20 世纪 50 年代兴起的认知心理学，都在艺术史研究领域得到了运用并取得了丰富的研究成果。

艺术家传记

通过研究艺术家的传记材料，艺术史家可以了解艺术家的精神个性和发生在他们生活中的事件，为研究创作过程和艺术作品提供基本信

息。瓦萨里的《名人传》是艺术家传记的祖先，常被称为西方第一部艺术史，实际上是一部艺术家传记总集，而不是现代意义上的艺术史，因为人物传记本身并不会自行做出解释。早期艺术家传记带有道听途说的成分，所以瓦萨里的资料并不总是准确的，其批评意见也带有强烈的偏见，这一点已由克里斯（Ernst Kris，1900—1957）和库尔茨（Otto Kurz，1908—1975）《艺术家的传奇：一次史学尝试》（*Die Legende vom Künstler: ein geschichtlicher Versuch*，1934）一书所证实，他们在此书中研究了传统观念对于艺术家传奇写作的强大影响。

由瓦萨里所开创的艺术家传记的写作传统，一直延续到19、20世纪。在19世纪，欧洲出版了无数的艺术家名人传，一般采取monograph（专题论文）的形式，集中对单一艺术家进行详尽研究，并附有作品目录。德国作家帕萨万是第一批以学者的批评眼光撰写艺术家传记而使之摆脱奇闻轶事的作家之一，他对于拉斐尔的研究至今仍是重要的参考书。像我们前文所提到的尤斯蒂和格林撰写的名人传，亦属于这类专题研究。

进入20世纪，传记依然是艺术史家对艺术家进行研究的常见方法。意大利艺术史家L.文杜里研究印象主义，即采取了对个别艺术家进行个性研究的方法，而非着眼于集体的艺术运动，他编撰了印象派资料集，并分别撰写了塞尚、毕沙罗等人的传记及作品目录。德国出生的美国艺术史家里瓦尔德（John Rewald，1912—1994）也出版了不少印象主义与后印象主义画家的个人传记。美国艺术史家、纽约现代艺术博物馆第一任馆长A. H. 巴尔出版了毕加索、马蒂斯等主要大师的传记，记载了艺术收藏家与作家施泰因（Gertrude Stein，1874—1946）与他们的交往与谈话；在《立体主义与抽象艺术》（*Cubism and Abstract*，1936）一书中，巴尔将传记与对20世纪抽象艺术特性的分析结合了起来。

对于艺术史来说，传记材料与风格分析和内容阐释等结合起来，方能显示出独特的学术价值。例如保存下来的普桑传记材料十分丰富，初看起来这些材料与他的哲学观念和艺术思想关系并不大，而英国艺

术史家布伦特对于普桑的专题研究在这方面则有所突破。潘诺夫斯基在《阿尔布雷希特·丢勒》一书中，利用丰富的文献资料分析了他所处的社会环境与知识情境，令人信服地揭示了那一时期的社会现实性以及艺术家生平与作品的历史意义。

精神分析：弗洛伊德与克里斯

自 19 世纪末叶以来，从精神分析的角度研究艺术家行为与创作的方法较为常见。在这方面，弗洛伊德（Sigmund Freud，1856—1939）为后人提供了一个可参照的框架。他论艺术的第一本著作是《莱奥纳尔多·达·芬奇的童年时代》（*Eine Kindheitserinnerung des Leonardo da Vinci*，1910），从莱奥纳尔多的笔记中摘取了关于秃鹰的一个段落，以此为基础，用精神分析的概念来解释这位艺术家的个性特征。弗洛伊德提出，在罗浮宫所藏的莱奥纳尔多的《岩间圣母》一画中，圣母马利亚和圣安娜的人物形象表现出了一种构图上的革新，这暗示了艺术家童年时代有一位亲生母亲又有一位继母的生活经历。弗洛伊德还将蒙娜·丽莎以及圣母的微笑解释为莱奥纳尔多对慈爱母亲笑容的记忆。不过，这一观点受到美国艺术史家夏皮罗的质疑，他客观地指出，弗洛伊德解释的基础建立在对莱奥纳尔多著作文本的误读之上，同时他也忽视了相关的艺术、历史和社会条件。

弗洛伊德（1856—1939）

弗洛伊德后来承认，他的研究是建立在对莱奥纳尔多生平假设的基础之上，这种方法风险性很大。他还承认自己不是研究莱奥纳尔多绘画风格和技巧的专家，只是关注这一论题的某些方面。所以他宣布，精神分析的方法不能充分解释艺术创造的过程。不过弗洛伊德相信，精神分析能够揭示出一些要素，这些要素可能会促使天才的产生，并决定了他们所选择表现的题材种类。此外，他认为夏皮罗也遮盖了一个事实：艺术家只能在形式、象征和他这一时代的传统中表达出他个人的意图，这是弗洛伊德研究所关注的重点所在。今天的艺术史家不会再像弗洛伊德

莱奥纳尔多·达·芬奇:《岩间圣母》（局部），1483—1486 年，板上油画，199 厘米×122 厘米，巴黎罗浮宫博物馆藏

那样，从单一的资料出发冒险构建艺术史理论，他们更多地考虑到单件作品在艺术家所有作品中的地位，以及与其他作品的关系，而创作艺术作品时的历史与社会条件也是必须加以考虑的。不过，尽管弗洛伊德的试验并不成功，但他所提出的问题依然是有效的，他的精神分析方法直接指向了艺术家的创造过程。

克里斯（1900—1957）

克里斯（Ernst Kris，1900—1957）是弗洛伊德最重要的学生之一，他发表了若干关于艺术的精神分析成果。克里斯曾在维也纳大学学习艺术史，后进入维也纳艺术史博物馆的雕塑与实用艺术部工作，不久成为研究文艺复兴宝石雕刻和凹雕玉石方面的主要专家，并于 1929 年出版了这方面的标准著作，那时他才 29 岁。不过，克里斯并没有满足于当一名艺术鉴定家，他那时已经认识了弗洛伊德，并对其工作深感兴趣。1927 年，他应邀加入了奥地利心理分析研究所，后来在 30 年代后期，弗洛伊德委托他与另一位同事编辑心理分析与精神科学期刊《意象》（*Imago*）。克里斯后来还编了弗洛伊德论文集的英文版，以及《国际心理分析与意象杂志》（*Internationale Zeitschrift für Psychoanalyse und*

Imago)。1940 年，即弗洛伊德去世一年后，克里斯移居美国，成为现代自我心理学的主要倡导者。

克里斯的主要著作是《艺术中的心理分析探索》（*Psychoanalytic Explorations in Art*，1952），这是一部文集，选入他 20 年以来研究艺术心理学、临床精神分析以及艺术史的文章。他提出了一些涉及艺术研究与创作的基本问题，如"art"这个词所传达的，被笼罩在某种光环之下的那些东西究竟是什么？制作出这些东西的那些人究竟是怎样的人，他们的作品对他们自己和公众究竟意味着什么？克里斯试图研究无意识在艺术创作中的作用，并揭示了精神分析的工具在多大程度上可运用于对艺术创造活动的研究。他尝试着从观察细微的现象入手来分析这些现象所处的情境，力图找到其起源与功能，同时从不迷失于局部，试图为进一步研究建立有效的方法论，而这种方法主要得益于他早年在维也纳进行的珠宝鉴定的训练。克里斯虽然最终没有提出什么成体系的方法论，但通过研究特定作品的文学上下文，他得出了最终可以构成有效方法论的一些假设。

不过，克里斯最终还是意识到了精神分析方法在视觉艺术研究中的局限性：历史的与社会的力量才最终决定了艺术的功能，在特定的历史环境中更是如此；艺术家可以在历史的框架内发挥自己的天才或才能，但绝不可能脱离这个框架。所以克里斯说："心理分析对于理解这个框架的意义所做的贡献微乎其微，艺术风格的心理学尚未书写。"

格式塔心理学

格式塔心理学是西方现代心理学的主要流派之一，其奠基人韦特海默尔（Max Wertheimer，1880—1943）主持了初期的实验室研究，而将这一理论加以清晰阐述的却是实验的观察者克勒（Wolfgang Köhler，1887—1967）和考夫卡（Kurt Koffka，1886—1941），他们在这方面的著作分别是《格式塔心理学》（*Gestalt Psychology*，1929）和《格式塔

心理学原理》（*Principles of Gestalt Psychology*，1935）。在他们之前的构造心理学家们认为，人类的知觉是由未经更改的、不断变化的感觉元素构成的，所以可以将知觉分解还原为构成元素。而格式塔心理学家们从根本上否认了这一看法，认为整体并不等于局部的总和，而是大于局部的总和；对知觉的研究，更重要的是研究结构组织的法则，而不是研究感觉要素之间的联系。

我们在上文已经提及，新维也纳学派的泽德迈尔和派希特等人在将格式塔理论运用于艺术史研究方面做了最早的尝试。泽德迈尔的《论博罗米尼的建筑》（*Die Architektur Borrominis*，1930）以他所谓的"结构分析"的方法，对巴洛克建筑大师博罗米尼的建筑进行分析，认为他设计的教堂采纳了古代晚期建筑中的一些构件形式，并利用它们创造出一种具有复杂几何图样的、充满生命活力的建筑样式。这种建筑之所以在视觉上给人以有机的印象，是因为博罗米尼采用了"双结构"，这是格式塔心理学中经常出现的一个术语。对于格式塔心理学家来说，一切富有意味的知觉都具有一种结构图式，这种图式可以在一种中性的、非结构的基底上呈现出来，并具有"事物"的特征。在一个给定的、可以有一个以上图式共存的"视域"中，只有一个图式在某个给定的瞬间被知觉到。根据这一理论，泽德迈尔在博罗米尼的建筑上发现了两种图式的共存。

虽然泽德迈尔的新方法为艺术史研究开辟了新的视界，但其缺陷也是显而易见的，不同专家会对同一作品读出不同的心理定向，某种单一的格式塔也不可能在所有历史条件下都是有效的。泽德迈尔忽略了博罗米尼设计建筑样式时的目的：耶稣会把教堂看作进行礼拜仪式的场所，而不是抽象的建筑物。

对于艺术史和艺术实践影响更大的是阿恩海姆（Rudolf Arnheim，1904—2007）的艺术知觉心理学。他早期是一位电影理论家，写过若干部电影理论著作，至今仍是此专业的必读书。阿恩海姆出生于柏林，并在柏林大学接受教育，主修心理学和哲学，同时也学习艺术史与音乐。那时他便在一批格式塔心理学家的指导下学习，其中也包括韦特海默

尔、克勒等。他的博士论文完成于 1928 年，研究的是人脸与笔迹的表情。之后他专门从事电影理论研究。1933 年纳粹上台后他前往意大利继续研究电影，6 年后转到英国，最终于 1940 年移居美国。在包括韦特海默尔在内的其他心理学家的帮助下，他很快在教学和研究机构立稳脚跟。他先后接受了古根海姆研究基金和洛克菲勒研究基金，从事与视觉艺术相关的知觉心理学研究，其成果便是一本开拓性的著作《艺术与视知觉：创造之眼的心理学》（*Art and Visual Perception: A Psychology of the Creative Eye*），1954 年首版大受欢迎，整整 20 年后又出版了修订版，至今已被翻译为十几种文字。这或许是 20 世纪受众最多、影响力最大的一本艺术心理学著作。在书中，阿恩海姆系统研究了与平衡、形体、形式、发展、空间、光线、色彩、运动、张力以及表情等方面相关的感觉、知觉和概念。

阿恩海姆（1904—2007）

1969 年，阿恩海姆的另一部力作《视觉思维》（*Visual Thinking*）问世，全面研究了感觉、知觉、概念、认识、思维等心理学因素，以此说明艺术中象征、想象、灵感以及创造等重要问题。在这部著作中，阿恩海姆试图重新建立知觉与思维之间的联系，认为知觉与概念本来就不是文字的而是视觉的；视知觉力求通过各种"类"的图像来把握一般性，这种一般性便构成了更高一层概念的基础。就在这一年，阿恩海姆被聘为哈佛大学心理学教授。1974 年他从哈佛退休后迁居密歇根州，与那里的大学保持了多年联系。在此期间他又出版了《建筑形式的动力学》（*Dynamics of Architectural Form*，1977）一书，这是以他早期的视知觉原理研究建筑视觉表现问题的佳作。

阿恩海姆的心理学著作在世界范围内产生了广泛的影响。20 世纪西方最伟大的艺术史家之一贡布里希则主要从认知心理学角度研究再现性艺术，他不但高度评价了格式塔心理学的成就，也常在自己的著作中或赞同或质疑地征引阿恩海姆的观点。

贡布里希

贡布里希(1908—2001)

贡布里希(E. H. Gombrich,1909—2001)的学术生涯贯穿整个20世纪,是传统艺术史学的集大成者。他从不囿于某种具体的方法论,也从不追求构建包罗万象、统摄一切的体系与概念。

贡布里希在《一生的兴趣》(*A Lifelong Interest*,1991)中回顾了他作为一位艺术史家所走过的道路。他出身于维也纳的一个犹太家庭,是在维也纳世纪之交的智性氛围中长大的,早年经历了第一次世界大战和奥匈帝国解体的历史变迁。贡布里希的祖父一辈从德国移居维也纳,父亲是律师,母亲是钢琴教师。他刚出生时曾住在当时十分活跃的艺术批评家 H. 巴尔家里,因为巴尔的妻子、著名歌剧演员安娜·巴尔-米尔登堡(Anna Bahr-Mildenburg)和贡布里希的母亲是好朋友。少年时代的贡布里希对德国文学和艺术十分着迷,他选择了艺术史专业,父母虽然不甚满意,但也未强迫他。当时维也纳大学有两个教授席位分别设在两个研究所,主持者分别是斯奇戈夫斯和施洛塞尔,贡布里希选择了后者。施洛塞尔为维也纳学派感到骄傲,而贡布里希后来也承认自己是该学派的一员。

当时的维也纳是现代心理学的重镇之一,贡布里希的老师们,如哲学家贡珀茨(Heinrich Gomperz,1873—1942)、古典考古学家勒维(Emanuel Löwy,1857—1938)以及他自己的导师施洛塞尔,全都对心理学感兴趣。贡布里希曾上过心理学教授比勒(Karl Bühler,1879—1963)的课,甚至在他的实验课程里充当被试者。虽说运用心理学方法研究艺术史是维也纳学派的传统,但年轻的贡布里希思维极其开放,扮演了"多疑的多玛"的角色,不满于李格尔等先辈的研究结论。在施洛塞尔的研讨班上,贡布里希读了李格尔的《风格问题》,但认为李格尔构建起来的线性纹样发展史只是一个推想而已;在撰写关于罗马诺(Giulio Romano)手法主义建筑的博士论文时,他通过对罗马诺手稿与草图以及赞助人等档案材料的调查,否定了德沃夏克认为手法主义是一场深刻的精神危机产物的观点。

1933年正当纳粹上台之际，贡布里希提交了博士论文并从学校毕业，因一时找不到工作而做了两件事情，都对他之后的学术生涯产生了影响：一是他应出版商要求为儿童写了一本世界艺术史，获得了成功，后来被翻译成多种语言，这证明了他天生就具有的卓越才能，即善于以一种深入浅出的方式来解释复杂的事物；二是他与师兄克里斯合作，撰写了一本研究漫画的书。克里斯对贡布里希最大的影响在于，他将对艺术史的兴趣与对一般问题的兴趣结合起来。当时还有一件对贡布里希产生终身影响的事情，即他与波普尔（Karl Raimund Popper，1902—1994）的相识。波普尔无疑是20世纪最富智慧、最伟大的哲学家之一，他也是出生于维也纳的犹太人，二人的父辈已经相识。1936年初，贡布里希在克里斯的推荐下前往伦敦，进入瓦尔堡图书馆工作。波普尔后来也来到伦敦，他们成为亲密的朋友，常在一起讨论哲学问题。在后来的学术生涯中，贡布里希承认他从波普尔那里学到许多科学哲学方面的知识，同时贡布里希也以艺术史的研究成果丰富了波普尔的理论。

　　在伦敦大学瓦尔堡图书馆，贡布里希作为研究助理负责整理瓦尔堡的遗稿，但二战爆发使他的工作被迫中止，他应召为英国广播公司做监听敌台的工作，不过这段不寻常的经历也使他在知觉问题方面的研究有了新的心得。此时他开始了《艺术的故事》的写作，战后完成了书稿，于1950年出版。同年，在考陶尔德研究院院长的推荐下，他成为牛津大学斯莱德美术讲席教授。这一时期他的研究主要集中于文艺复兴艺术，讲授美第奇家族、新柏拉图主义和瓦萨里的《名人传》等内容。贡布里希于1959年担任瓦尔堡研究院院长，正是这一年被授予爵士头衔。1972年贡布里希荣休，时年63岁。

　　贡布里希的艺术史思想主要体现于下述三部代表作中。1959年出版的《艺术与错觉》（*Art and Illusion*）一书，是在3年前美国华盛顿梅隆系列讲座基础上编辑而成的，使贡布里希一举成为20世纪最具创造力的艺术史家之一。该书的副标题是"图画再现的心理学研究"，他提出了看似简单的问题："为什么再现性艺术会有一部历史？""同样是对现实的描绘，为什么会产生那么多的风格？"在导论中，贡布里希评述

了前人关于艺术风格发展变化的本质与动力的种种理论，指出这些问题虽涉及艺术史，但不能单靠历史学的方法来解决，因为"把已往发生的一些变化描写出来，艺术史家也就功成业就了"。贡布里希认为，所有的再现性艺术仍然是观念性的，它属于艺术语汇的积累过程。即使是最写实的艺术也是从"图式"(schema)开始，从艺术家的描绘技术开始的；再现的技术不断得到"矫正"(correction)，直到它们与现实世界"匹配"(matching)为止。当艺术家将传统图式与自然相对照时，就是艺术家依据自己的知觉进行"制作与匹配"(making and matching)的过程。于是艺术风格的变化便发生了，再现性艺术就有了一部历史。

显然，贡布里希是将格式塔心理学的图式原理与当时兴起的认知心理学结合了起来，强调了知觉过程中知识的重要性。同时，贡布里希还受到波普尔所谓"探照灯理论"的影响，它与"心灵水桶理论"相对立，认为人类的大脑在探究周围环境的过程中不是被动的，而是具有一种能动性。就在梅隆系列讲座之前，他花了一两年时间在英国心理学学会图书馆，专门了解当代心理学关于视知觉方面的理论进展。极少有艺术史家如此认真地将当代科学研究成果运用于自己的研究，的确令人感佩。

阿兰：素描，《纽约客》杂志，1955年（贡布里希《艺术与错觉》插图）

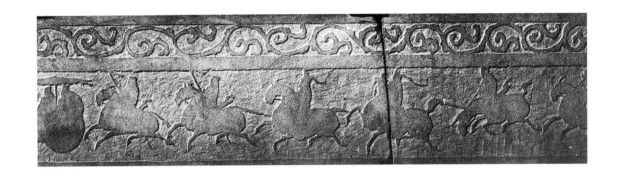

中国汉朝末期墓穴浮雕石板,约公元 150 年,多伦多皇家安大略博物馆(贡布里希《秩序感》图版)

所以就不难理解,在贡布里希看来,是艺术家自己的选择造就了一部艺术史,而不是像历史决定论者所认为的那样,是"民族精神""时代精神"这些虚无缥缈的东西决定了艺术史的发展。

贡布里希的另一部重要著作《秩序感》(*The Sense of Order*,1979)则以纽约大学的莱茨曼讲座(1970)为基础,副题是"装饰艺术的心理学研究"。此书是贡布里希运用心理学方法讨论装饰艺术的著作,也可以看作《艺术与错觉》的姊妹篇。如果说艺术再现的历史是人类对几何图形进行修正的历史,那么装饰的历史则是人类出于愉悦眼睛的需要,以无数不同方式将几何图形进行组合的历史。贡布里希相信,我们的大脑中具有一种"秩序感",与大自然的有机体一样,人的这种能力是在为生存而斗争的过程中发展起来的:

> 有机体必须细察它周围的环境,而且似乎还必须对照它最初对规律运动和变化所做的预测来确定它所接受到的信息的含义。我把这种内在的预测功能称作秩序感。

在此书中,贡布里希对装饰设计心理、形式秩序的创造及功能等问题进行了深入研究,提出了一个新颖的观点,即手工艺人的装饰图案制作实践,是对材料、几何法则和心理压力等限制性因素的挑战所做出的反应。他根据最新的研究材料,考察了视觉秩序的知觉过程及其效果,并从图像学的角度讨论了象征符号在装饰图案起源与发展中所起的作用。至此,贡布里希以心理学的方法完成了对再现艺术和装饰艺术的考察。

不过他还有一个更加雄心勃勃的计划，我们在《秩序感》一书的序言中可以读到：

> 本书在使用标题方面和在结构方面都与《艺术与错觉》相同，这是为了强调这两项研究的互补性：一项关心的是再现问题，另一项关心的是纯设计。我希望《象征的图像》一书以及我所写的别的关于叙述手法和解释方法的文章，现在可以被视为一个更为雄心勃勃的计划的组成部分，这项计划就是从心理学意义上研究视觉艺术的一些基本功能。

就在他写下这段话几年之后，他的第三部代表作《象征的图像》（*Symbolic Images*，1972）出版，从而构成了他的艺术史阐释结构，即"艺术发展的中心是再现，一边是象征，另一边是装饰"。此书表明贡布里希对图像学研究同样做出了重要的贡献。我们在上文已介绍了潘诺夫斯基在建立现代图像学方面做出的努力，以及他所概括的图像学方法的三个层次理论，围绕他的学说学术界进行了广泛的讨论，不少学者提出了不同看法。贡布里希也曾指出潘诺夫斯基的这种方法与中世纪解经学的联系，为了补偏救弊，在此书的导言《图像学的目的和范围》一文中，他为图像学建立了一套解释标准。他将作者的"意图意义"（intended meaning）和解释者后来读解出的"意蕴"（significance）之间进行了区分，并将图像学的主要任务明确为重建艺术家的创作方案，依据原典和历史情境恢复作品的本义。他强调了"类型第一"和"得体原理"的原则，并辅以研究个案进行说明。也就是说，图像研究者要做的是确定作品所属的类型，并考察作品表现题材与特定环境和历史条件是否相吻合。所以，在他的方法中，图像学家的基本任务不是研究象征意义，而是研究传统惯例。

意大利文艺复兴艺术历来是西方艺术史家的竞技场，也是贡布里希着力最多的领域。他在这方面的研究成果以4卷本文集的形式出版，总题为"文艺复兴艺术研究"，上述《象征的图像》便是其中一卷。其

他 3 卷分别是：《规范与形式》（*Norm and Form*, 1967），该文集的主旨是研究风格、赞助与趣味问题；《阿佩莱斯的遗产》（*The Heritage of Apelles*, 1976），讨论古典传统在西方艺术中的作用；《老大师新解》（*New Light on Old Masters*, 1986），对文艺复兴艺术大师进行个案研究。

贡布里希的其他文集还有《木马沉思录》（*Meditations on a Hobby Horse*, 1963），书中对现代社会出现的与艺术相关的艺术理论问题进行了讨论，如错觉与再现、抽象与表现、艺术价值与标准等，其中第一篇标题与书名相同的文章写于 20 世纪 50 年代初，可以视为后来《艺术与错觉》一书的纲要。1982 年出版的文集《图像与眼睛》（*The Image and the Eye*）则是对《艺术与错觉》所提出问题的再讨论，将范围扩展到图片、摄影、制图等其他视觉文化载体，反映了贡布里希广阔的视觉文化视野。之后于 1999 出版的《图像的使用：艺术与视觉沟通的社会功能研究》（*The Uses of Images: Studies in the Social Function of Art and Visual Communication*）中，贡布里希又回到了他长期研究的各种视觉图像的主题，中心议题是图像的功能及其时代的变迁。该文集讨论范围极其广泛，从壁画、祭坛画、户外雕塑、国际哥特式到涂鸦，从图画手册、漫画到政治宣传画。贡布里希讨论了图像的供求关系、竞赛与炫耀的作用，即图像"生态学"，以及当发达的技巧反过来刺激了新的需求时，手段与目的相互作用的所谓"回馈"的观念。这都与一些基本的、有争议的问题相关，如为什么艺术会发生变化以及如何变化？"进步的"观念在艺术中意味着什么？艺术可能被用作一个时代"精神"的证据吗？他并没有从抽象的教条出发，而是对艺术史上实实在在发生的事件进行考察与理解，给出令人信服的答案。

作为一位人文主义和古典学者，贡布里希是黑格尔主义的坚定反对者，终身以捍卫西方传统价值观为己任。他不断提醒人们，警惕各种非理性思想对西方文化理想的侵蚀与威胁。在以下所列的文集与著作中，他对于现代文明条件下面临的种种迫切问题进行思考，涉及哲学、文化史、教育、城市保护等多个领域：《理想与偶像：论历史与艺术中的价值》（*Ideals & Idols: Essays on Values in History and Art*, 1979）、

《敬献集：我们文化传统的解释者》（*Tributes: Interpreters of Our Cultural Tradition*，1984）、《我们时代的话题：20世纪学术与艺术中的若干问题》（*Topics of Our Time: Twentieth-Century Issues in Learning and in Art*，1991）；而他最后的著作《偏爱原始性：西方趣味史与艺术史上的若干插曲》（*The Preference for the Primitive: Episodes in the History of Western Taste and Art*，2002）则与之前的《艺术的故事》相反，关注趣味的反向发展，即复古的冲动。

在现代西方艺术史家中，贡布里希的研究方法无疑是最丰富的，我们将他置于本章中讨论，只是出于体例编排上的方便。他主张不要局限于某家某派的方法论，而应针对不同的艺术史问题选择不同的研究工具。他曾在一篇序言中写道：

> 我时常告诉学生，要想敲钉进墙就得使用锤子，要想拧动螺丝就得使用起子。方法只不过是工具，应该随着我们想要解决的问题而做相应的变换。我本人一直好奇心十足，总想去找出有关事情的答案，还想去验证我在书上找到的答案是否正确，是否经得起批评。

贡布里希是位多产的作家和卓越的演说家，他与潘诺夫斯基一道筑成了20世纪西方艺术史的两座山峰。贡布里希于2001年去世，标志着艺术史上一个英雄时代的结束。

讲述艺术的故事

贡布里希的《艺术的故事》可能是有史以来在商业方面最成功的艺术史读物，出版了半个多世纪仍不断重版重印，到1997年为止就已被译为30种文字，销售量逾500万册。这些数字充分说明了此书的魅力。不过起初在瓦尔堡研究院，院长扎克斯尔并不主张他去写什么普及性读

物,但随着时间的推移,反观此书出版发行的故事,它对于艺术史、对于贡布里希都十分重要。

这本书的出版商是著名的费顿(Phaidon)出版社,二战爆发后该社也迁到了英国。一天,出版社创始人、总编霍罗威茨博士(Dr. Bela Horowiz)向贡布里希索稿。当时贡布里希正为战时英国广播公司工作,没有时间写稿子,便将原来在维也纳为儿童写的一套艺术史中的几个章节拿给霍罗威茨。这位总编把它给自己16岁的女儿看,女儿看后对他说:"你应该出版。"

贡布里希:《艺术的故事》第16版书影,1995年,费顿出版社

战争结束后,贡布里希回到研究院继续整理瓦尔堡遗稿,同时也继续写他的书。他请了一位打字员每周来三个上午,他口述全书,凭着记忆完成了《艺术的故事》,并在家里的藏书中寻找插图。书稿写完后他打包寄往费顿出版社,突然发现还少了一个开头,于是就从过去写的一本艺术概论的书稿中抽出一部分作为导言。霍罗维茨十分喜欢这部书稿,立即与贡布里希签了出版合同。

这本书的正式出版彻底改变了贡布里希的生活,他几乎一夜之间从一位流亡海外的普通学者成为英语国家家喻户晓的人物。贡布里希后来说,他从此过上了一种双重的生活、老百姓都知道他是《艺术的故事》的作者,但不知道他是一位学者;另一方面,他的许多同事却从未读过这本书。1989年3月30日是贡布里希的80岁寿辰,《阿波罗》杂志以整版篇幅刊登了他的大幅肖像,同时费顿出版社也隆重发行了第15版《艺术的故事》。

贡布里希才思敏捷,下笔流畅而不乏机智和幽默,受到广大读者的欢迎在情理之中。不过事情远不止如此,因为《艺术的故事》并不是一本普通的艺术史畅销书,它的成功之处在于以常识讲述深奥理论,朴素平易的叙事风格,以及不端学者架子的民主态度。在这本书的导论里,贡布里希一开始便写道:

> 现实中根本没有艺术这种东西,只有艺术家而已。所谓的艺术家,从前是用有色土在洞窟的石壁上大略画个野牛形状;

现在的一些人则是购买颜料，为招贴板设计广告画；过去也好，现在也好，艺术家还做其他许多工作。只要我们牢牢记住，用于不同的时期、不同的地方，艺术这个名称所指的事物会大不相同；只要我们心中明白根本没有大写的艺术其物，那么把上述工作统统叫作艺术倒也无妨。

此书第一句话"现实中根本没有艺术这种东西"是一句老话，他的老师施洛塞尔也曾经用过。但贡布里希使它成为一句名言，它的意义就在于去除了某些批评家套在"艺术"上的光环，将艺术从天上请回人间，回到普通人的身边。从导言便可看出，贡布里希在书中关注的是艺术家——复现他们的传统和环境，关心揣摩他们的意图，讲述他们所面临的问题、机遇和挑战。在他的引领下，了解历史上一个个杰出艺术家如何解决艺术上的难题，无论对于艺术家还是一般读者来说，都是一件令人兴奋的、有益的事情。贡布里希在前言中所谈到的几条写作此书的"准则"，也透露出此书的诱人之处：尽量少用专业术语；不做艺术家名单的罗列；在有限的篇幅中讲述真正伟大的作品；等等。

不过，《艺术的故事》不是通常意义上的那种毫无批评与创见的通俗读物，相反，它是贡布里希从心理学角度探究再现艺术风格之谜的开端。他认为关于艺术本质的讨论是无聊的事情，实际上根本没有所谓艺术的历史，而只有制像的历史、风格的历史、趣味的历史、艺术赞助的历史。在《艺术的故事》中贯穿着一条主线，这就是从古人在艺术中表现"所知"（what they knew），到印象主义试图记录"所见"（what they saw）的再现性艺术的发展历程。他认为没有一个艺术家能够将传统程式抛弃，而一心去画"所见"，所以印象主义的方案具有自相矛盾性，导致了再现性艺术在20世纪的土崩瓦解。贡布里希著名的"先制作后匹配"原理，在这本书中也已初步成形。所以，后来的《艺术与错觉》的确是《艺术的故事》的姐妹篇，他本人也是这么认为的。

进一步阅读

克里斯、库尔茨：《艺术家的形象：传奇、神话与魔力》，孙艺译，南京：译林出版社，2018 年。

弗洛伊德：《达·芬奇童年的记忆》，李雪涛译，北京：社会科学文献出版社，2017 年。

克里斯：《中世纪的一位精神病艺术家》，选自《艺术中的心理分析探索》，收入范景中、曹意强主编：《美术史与观念史》第Ⅰ卷，第 255、266 页，杭州：中国美术学院出版社，1990 年。

阿恩海姆：《艺术与视知觉》，滕守尧译，成都：四川人民出版社，2019 年。

阿恩海姆：《视觉思维》，滕守尧译，成都：四川人民出版社，2019 年。

阿恩海姆、霍兰、蔡尔德等：《艺术的心理世界》，周宪译，北京：中国人民大学出版社，2003 年。

阿恩海姆：《建筑形式的视觉动力》，宁海林译，北京：中国建筑工业出版社，2006 年。

阿恩海姆：《艺术心理学新论》，郭小平、翟灿译，北京：商务印书馆，1994 年。

贡布里希：《艺术的故事》，范景中译、杨成凯校，南宁：广西美术出版社，2015 年。

贡布里希：《艺术与错觉——图画再现的心理学研究》，杨成凯、李本正、范景中译，南宁：广西美术出版社，2015 年。

贡布里希：《秩序感——装饰艺术的心理学研究》，范景中、杨思梁、徐一维译，南宁：广西美术出版社，2015 年。

贡布里希：《规范与形式》，杨思梁、范景中等译，南宁：广西美术出版社，2018 年。

贡布里希：《阿佩莱斯的遗产》，范景中、曾四凯等译，南宁：广西美术出版社，2018 年。

贡布里希：《图像与眼睛——图画再现心理学的再研究》，范景中、

杨思梁、徐一维、劳诚烈译，南宁：广西美术出版社，2016年。

贡布里希：《象征的图像——贡布里希图像学文集》，杨思梁、范景中等译，南宁：广西美术出版社，2015年。

贡布里希：《木马沉思录——艺术理论文集》，曾四凯、徐一维等译，南宁：广西美术出版社，2015年。

贡布里希：《理想与偶像——价值在历史和艺术中的地位》，范景中、杨思梁等译，南宁：广西美术出版社，2018年。

贡布里希：《敬献集——西方文化传统的解释者》，杨思梁、徐一维译，南宁：广西美术出版社，2016年。

贡布里希：《偏爱原始性——西方艺术和文学中的趣味史》，杨小京译，南宁：广西美术出版社，2016年。

贡布里希：《艺术与科学：贡布里希谈话录和回忆录》，杨思梁等译，杭州：浙江摄影出版社，1998年。

泰勒编：《贡布里希遗产论铨：瓦尔堡研究院庆祝恩斯特·贡布里希爵士百年诞辰文集》，李本正译，南宁：广西美术出版社，2018年。

第十六章

艺术史的新视野

> 事实上,对于我们眼中的艺术,只有将它和其他证据合在一起进行研究,历史学家才会做出最好的解释。不过,艺术确实有属于自己的"语言",只有那些努力探索其多变的意图、惯例、风格和技巧的人才能理解。
>
> ——哈斯克尔《历史及其图像》

本章所述年代范围,大抵从二战之后至 21 世纪初这半个多世纪的时间。从艺术史学的宏观视角来看,这段时间大体可划分为两大阶段,其分割点是 21 世纪 80 年代"新艺术史"的兴起:此前以风格研究和图像学为主流,之后呈现出多元复杂的局面。活跃于这一历史时段的艺术史家大致可以分为三代人:第一代人出生于 19 与 20 世纪之交,如潘诺夫斯基、贡布里希、佩夫斯纳、夏皮罗等,他们在二战后相当一段时间主导着艺术史的话语权,直至该世纪下半叶;第二代艺术史家出生于二战前后,他们接受了老一辈学者的学术训练和基本工作方法,但仍不满于现状,试图在方法论上有所突破,如哈斯克尔、巴克森德尔、T. J. 克拉克等,他们是当代艺术史论坛上叱咤风云的主角;第三代学者出生于二战后期或战后,他们反思学科传统,追求方法论的创新,如布列逊、阿拉斯、迪迪-于贝尔曼等。所以,我们将要讨论的这一时

期,西方艺术史学史经历了从温克尔曼到李格尔等学科前辈想象不到的繁荣与复杂的局面。

总体来看,与以往相比,这一时段的艺术史研究的特点可归纳为以下几个方面:一是彻底打破了原有地域性的观念,使艺术史研究真正成为一项国际性的事业;二是现代主义、后现代主义以及当代艺术越来越受到关注,同时传统艺术史研究也取得了重要成就;三是艺术史从其他学科寻求新的研究视角与方法,艺术史家也具有多重身份,艺术史写作从客观研究走向主观批评;四是艺术史研究范围从传统的建筑、绘画、雕塑、实用艺术向视觉文化扩展,形成了复杂多元的局面;五是传统的大学艺术史学科有了大规模扩展,并设立了诸多西方以外国家与地域艺术的研究方向,逐渐形成世界艺术史的格局。

传统的延续与创新

当代学界提倡方法论创新往往给人这样的错觉,即创新是"新艺术史"家或新生代学者的专利,那些在传统领域工作的艺术史家则是保守的。艺术史学史已经告诉我们,从温克尔曼到李格尔、沃尔夫林和瓦尔堡,每一代艺术史家在方法上都做出了极大的创新,不断改变着学科的面貌和写作方式。上文所述以贡布里希、潘诺夫斯基为代表的一代艺术史家,学术生涯延续到 20 世纪下半叶以至 20 与 21 世纪之交,其学生继续将传统艺术史研究推向深入。他们的共同特点是传统学术功底深厚,精通多国语言,坚守人文主义的传统价值观念,反对体系构建与方法论翻新,针对艺术史内部问题做出新的解答。在牛津大学执教 30 多年的哈斯克尔就是一例,他对于艺术赞助和趣味史的研究可以称为"新社会艺术史",与安塔尔等旧社会艺术史的区别在于,后者是从抽象概念和普遍法则出发来寻找例证,而前者则将这种不可证伪的普遍法则弃之如敝屣,着眼于个别与殊相,从对具体材料的研究中得出令人信服的结论。

哈斯克尔(1928—2000)

哈斯克尔（Francis Haskell, 1928—2000）早年就学于剑桥国王学院，毕业后留校任教。那段时间正值佩夫斯纳担任斯莱德美术讲席教授期间，所以哈斯克尔得到了他的指导，并听从其建议到罗马去研究巴洛克艺术与耶稣会之间的关系。不过哈斯克尔采取的研究方法与老师那种"从其复杂的现象中抽绎出活生生的时代精神"的方法截然不同，这或许与他和瓦尔堡研究院学者的密切接触有关。这项早期研究的成果便是哈斯克尔的第一本著作《赞助人与画家：巴洛克时代意大利艺术与社会关系研究》(*Patrons and Painters: A Study in the Relations between Italian Art and Society in the Age of the Broque*，1963）。

巴洛克艺术长期以来被定义为"耶稣会风格"，是"耶稣会的精神表现"，而哈斯克尔成功地破除了这一神话。他抛开了一切先入之见和理论臆测，在罗马实地考察了包括耶稣会教堂在内的所有教堂，以及能见到的所有巴洛克时期的艺术作品，同时又埋头于图书馆和耶稣会档案馆进行调查，重构波普尔所说的"情境逻辑"，终于发现耶稣会当时在经济上根本无力实施我们今天所见到的豪华的装饰方案；当时的赞助人，即罗马的王公贵族往往并不尊重耶稣会的意见，他们在挑选

多梅尼切诺：《狄安娜的狩猎》（哈斯克尔《赞助人与画家》图版）

艺术家、作品选材及表现等方面都会加以干涉。尽管哈斯克尔的前辈们也曾对"耶稣会风格"的传统观念提出过质疑，但正是哈斯克尔通过对具体人物、作品和事件的经验式的调查研究得出了结论，改变了人们的"常识"。

《赞助人与画家》出版4年之后，哈斯克尔继承了温德在牛津大学的艺术史教席。他将研究重点转向19世纪法国艺术，这一时期他撰写了关于趣味史的两本著作——《艺术中的再发现：英国与法国的趣味、时尚和收藏面面观》（*Rediscoveries in Art: Some Aspects of Taste, Fashion, and collecting in England and France*，1976）和《趣味与古物：古典雕塑的诱惑，1500—1900》（*Taste and the Antique: the Lure of Classical Sculpture, 1500-1900*，1981），并发表了大量论趣味史的论文，为艺术史研究开辟了一个新的领域。此书是他在纽约大学所做的赖茨曼讲座的基础上编辑出版的，多角度地考察了影响艺术趣味生成与变迁的种种因素，如宗教与政治态度、当代艺术创作走向、公私收藏活动、新的复制技术在新艺术观念传播过程中的作用等。此书的出版使牛津大学艺术史系成为研究法国沙龙与巴黎艺术的学术中心。《趣味与古物》一书是哈斯克尔与他的学生彭尼（Nicholas Penny，1949— ）合作的成果，考察了旅行家们在18世纪花园中对古典雕塑的发现，是如何影响了趣味的转变，以及随之而来欧洲博物馆的发展的。

1992年，哈斯克尔在阿什莫尔博物馆做了题为"艺术与历史想象力"的系列讲座，在此基础上出版了他后期的重要著作《历史及其图像：艺术及对往昔的阐释》（*History and its Images: Art and the Interpretation of the Past*, 1993）。此书分为两大部分：第一部分论述了自文艺复兴至启蒙运动时代的古物研究和考古学者们关于历史遗留图像的研究活动；第二部分讨论了对于图像的运用，通过考察近代以来温克尔曼、黑格尔、布克哈特、米什莱、罗斯金和赫伊津哈（Johan Huizinga，1872—1945）等历史学家的著述，揭示了图像证史的功效，同时也分析了由此造成的历史判断分歧以及复杂的误解陷阱。

从1998年开始，哈斯克尔在意大利、法国、荷兰等地做系列讲

座,主题是老大师展览对于19世纪英国艺术趣味的影响。他的最后一部著作即基于这些讲稿,而这一工作是在他被诊断出癌症之后以惊人的毅力在短短几个月时间内完成的,它就是《短暂的博物馆》(*The Ephemeral Museum: Old Master Paintings and Rise of the Art Exhibition*,2000),这是一部现代展览史的开创性著作。

同样,牛津大学艺术史荣休教授,当今世界顶级达·芬奇研究专家马丁·肯普,自由地游走于艺术、科学与科学史之间,在方法论创新与跨学科研究方面做出了令人瞩目的贡献。当巴克森德尔和阿尔珀斯试图开创视觉文化意义上的图像研究时,肯普选择了贡布里希的理论立场,相信传统艺术史阐释视觉图像的力量,因为它拥有更确切、更发达的语言。他的工作实际上为20世纪末兴起的"非艺术图像"研究提供了精彩的实例。

马丁·肯普(Martin Kemp,1942— ,一译坎普)早年在剑桥大学唐宁学院和伦敦大学考陶尔德研究院接受科学与艺术史的训练,之后任教于苏格兰,1995年成为牛津艺术史教授,并在美国多校任客座教授。贯穿其学术生涯的主题有两个:一是艺术与科学的关系,二是关于达·芬奇的研究。其实这两个主题原本就有着密切的联系,因为达·芬奇本人就是集艺术家与科学家于一身的典范。关于前一个主题,他的代表作是《艺术的科学:西方艺术中的光学主题,从布鲁内莱斯基到修拉》(*The Science of Art: Optical Themes in Western Art from Brunelleschi to Seurat*,1990)。此书以光学为主线,讨论了跨越4个世纪的视觉艺术理论与实践——从布鲁内莱斯基发明的线性透视,到达·芬奇和丢勒对透视法的运用,再到摄影的开端。在对颜色理论的讨论中,他追溯了色彩学的两个主要传统,即亚里士多德的原色传统和影响了透纳和修拉的牛顿棱镜理论。此书出版后赢得了科学界与人文学界的广泛赞扬。肯普关注艺术与科学中普遍存在的可视化、造型和再现问题,他曾每周为《自然》杂志的"文化中的科学"专栏撰文,后来结集出版《可视化》(*Visualisations*,2000年)。

马丁·肯普(1942—)

关于后一个主题,其代表作是《莱奥纳尔多·达·芬奇:大自然

与人类的神奇作品》(Leonardo da Vinci: The Marvellous Works of Nature and Man，初版1981，修订版2006)。此书是一部达·芬奇思想与艺术传记，分五章对其一生中几个重要时期进行了研究。这一巨著展示了肯普的渊博学识以及对老大师综合性研究所达到的新高度。肯普熟悉贡布里希的理论，与这位大师级人物也有过交流。贡布里希甚至曾将尚未发表的论文稿《水与空气中运动的形式》借给肯普阅读。据肯普本人所述，正是这篇论文将他引入达·芬奇的研究领域。他将贡布里希的"图式—矫正"理论运用于达·芬奇素描研究，以说明尽管达·芬奇本人强调"艺术应是自然的一面镜子"，但他的许多素描并非是对景写生的自然主义作品，而是利用了各种知识进行的艺术创造。

在肯普眼中，艺术与科学是相通的，他的研究重点并不是艺术与科学之间的相互影响，而是"结构直觉"(Structural Intuitions)，这是他长期观察、体验以及与科学家交流后得出的一个概念。"结构"是指存在于大自然中的形状(shapes)与模式(patterns)，它们与无序和混乱的世界形成了复杂的关系。类似的模式也存在于有机与无机、可见与不可见之世界的形式与运行过程中，如在动植物界中，螺旋生长是反复发生的模式；在物理与化学动力学中，波形是一个基本模式；还有艺术家反复研究的人物衣纹现象，则是薄型材料在压缩力与张力下做出反应的折叠模式……这些结构与人类进化已久的知觉与认知机制密切相关。"直觉"是指观察者所共有的感觉与体验，他们凭直觉感知自然形式与过程的某些基本结构。正如爱因斯坦所言："所有伟大的科学成就都始于直觉知识。"不难理解，"结构直觉"就是指人们运用基本的知觉和认知机制，赋予所观察的世界秩序的方式。当我们在理解大自然中发生了什么、正在发生什么，以及将要发生什么时，这些结构便有助于提升我们的理解力，使我们在艺术与科学中分析与运用这些结构，以创造出"合于自然的东西"。所以，肯普的视觉的历史，不只是展示图像在科学与艺术中所产生的共鸣，更重要的是探查"历史上反复出现的、以各种方式思考与再现自然理解的模式"，并揭示再现手段的历史延续性。他的这一思考跨越了艺术与科学、主体与尺度，也跨越了时代，并与当代最新的

神经科学相联系。

肯普的这一方法论先是出现在《看见与看不见：艺术、科学与直觉——从莱奥纳尔多到哈勃空间望远镜》(*Seen/Unseen: Art, Science, and Intuition from Leonardo to the Hubble Space Telescope*, 2006)一书中；10年之后他又出版了《结构直觉：观看艺术和科学中的形状》(*Structural Intuitions: Seeing Shapes in Art and Science*, 2016)一书，对这一理论进行了总结。对于关注艺术与科学话题以及传统艺术史当代走向的读者来说，他的书富于教益并具有极大的启示性。

2010年，马丁·肯普与法国工程师柯特（Pascal Cotte）合撰的《美丽公主：达·芬奇新杰作的故事》(*La Bella Principessa: The Story of the New Masterpiece by Leonardo Da Vinci*) 出版之后，引起了轰动，使肯普成为一个传奇人物。此书讲述他领导一个专家团队鉴定《美丽公主》的经过，鉴定中甚至采用了法医的方法，将画上指纹与大师的进行比对，最终有了惊人的发现。两年之后，此书的意大利文版提供了此画出处

莱奥纳尔多·达·芬奇：《美丽公主》
（马丁·肯普《美丽公主》插图）

的证据。在达·芬奇逝世 500 周年前夕，肯普教授又奉献了一本新作《与莱奥纳尔多相伴相随：艺术世界内外理智与疯狂的 50 年》（*Living with Leonardo: Fifty Years of Sanity and Insanity in the Art World and Beyond*, 2018），回顾自己热情研究这位艺术大师的 50 年历程，从各个角度分析了大师的艺术天才；叙述了作为一位艺术史家和鉴定家，自己如何与学者、收藏家、策展人、艺术商和行外人打交道，如何损害了博物馆既得利益，如何应付大量的"达·芬奇疯子"；也讲述了他所参与的最近 100 年中达·芬奇作品的两次重大发现，即《美丽公主》和《救世主》的过程，还涉及如《达·芬奇密码》之类与达·芬奇相关的当代流行文化。

曾任剑桥艺术教授，现为宾夕法尼亚大学荣休教授的建筑史家里克沃特，同样在传统建筑史领域做出了卓越的贡献。自从艺术史学科诞生以来，建筑史便是其中一个重要的分支，这一传统可追溯到瓦萨里。沃尔夫林的博士论文即以建筑为题，本书也曾提到佩夫斯纳的英国建筑史研究、维特科夫尔的意大利文艺复兴人文主义建筑研究、克劳泰默尔的建筑图像学研究，以及潘诺夫斯基、弗兰克尔关于哥特式建筑的研究。可以说，在传统艺术史框架内，建筑与绘画、雕塑及实用艺术从不分家；一位建筑史家首先是艺术史家，只不过他的工作侧重于建筑史研究。虽说在二战之后依然延续着这一传统，不过很快便出现了建筑史在学科上与艺术史分离的情况。在 1977 年之前，美国建筑史家协会（成立于 1940 年，出版了专门的建筑史家学刊）一直与学院艺术协会合并在一起开年会，之后便分道扬镳了。随着学科的细分，建筑史（建筑学）被归入工科，艺术史仍属于人文学科。这是一种普遍现象，在我国也概莫能外。20 世纪在建筑学圈子里的建筑史家，往往身兼建筑批评家的双重身份，尤其在二战之后。这一现象可追溯现代主义的早期阶段，瑞士建筑史家吉迪恩（Sigfried Giedion, 1888—1968）便是典型的例子之一。他最早学工程学，后投到沃尔夫林门下完成了博士论文。但是他并没有成为传统意义上的建筑史家，而是出于个人兴趣以及与柯布西耶、格罗皮乌斯的密切关系，成为西方现

代主义建筑运动的中心人物之一。他的名著《空间、时间与建筑：一种新传统的成长》(*Space, Time and Architecture: The Growth of a New Tradition*, 1941) 对现代主义建筑运动影响深远，但充满着历史决定论与个人的情感色彩，并没有客观地梳理出现代主义建筑的谱系。

就严肃的建筑史研究而言，当代最重要的学者之一是里克沃特，但具有讽刺意味的是，与他一生取得的丰富学术成果以及无数殊荣相比，他在建筑学界和艺术史界的名声远远不及一些当代批评家。即便在建筑学界，很多建筑师都知道文杜里（Robert Venturi）和弗兰姆普顿（Kenneth Frampton），而不知里克沃特，这便是学科划分带来的悲哀。或许正如一些学者所说，他的研究成果不像批评家或理论家的著述那样很快便可以转化并运用于具体实践，不理解他的人则总认为其著述没有清晰的论点。

里克沃特（Joseph Rykwert, 1926— ）出生于华沙，二战之前随家人移居英国。他起初在伦敦学习建筑，曾在皇家美术学院做过图书馆员和助教，并在该校取得了博士学位。从学科来看，里克沃特的研究对象自然属于建筑学，而且毕业后他也曾在建筑事务所工作，但不像多数建筑专业出身的年轻人，里克沃特始终对文化史和意大利文艺复兴更感兴趣，似乎天生就是一块做学者的料子。早在读中学时，他便去旁听维特科夫尔关于古典传统的课，后来在读大学时提前离开了建筑学院，跑到瓦尔堡研究院去听关于古罗马地理的课程。1955 年，年轻的里克沃特便出版了阿尔贝蒂《论建筑》的 1756 年 Leoni 版英译本的注释本；30 多年后他又与人合作，根据拉丁文原典将它重新翻译成英文出版，题为《阿尔贝蒂论建筑十书》(*Leon Battista Alberti's On the Art of Building in Ten Books*, 1991)。不过里克沃特并非是一位象牙塔中的学者，他对吉迪恩的书以及意大利的现代建筑也颇感兴趣，经常撰写当代建筑评论，但他总与时尚唱反调，强调建筑的人性与历史文脉，批评没有人性的理性主义建筑。

里克沃特（1926— ）

1967 年，里克沃特担任埃塞克斯大学教授，为建筑专业的研究生开设了一门建筑历史与理论的课程。此课上不学其他东西，只研读

西方古代及文艺复兴的建筑文献。这门课在当时的校方和大多数人看来很不实用，饱受质疑，但他却坚持了10多年，直到1980年被聘为剑桥大学斯莱德美术讲席教授。后来证明，一批自20世纪80年代在西方建筑界脱颖而出的杰出学者和建筑师便学习过这门课程。到此为止，里克沃特出版了他前期的三部重要的建筑史著作：《城之理念：有关罗马、意大利及其他古代世界都市形态之人类学研究》（*The Idea of a Town: The Anthropology of Urban Form in Rome, Italy, and The Ancient World*，1963）、《亚当之家：建筑史上关于原始棚屋的理念》（*On Adam's House in Paradise: The Idea of the Primitive Hut in Architectural History*，1972），以及《第一批现代人：18世纪建筑师》（*The First Moderns: The Architects of the Eighteenth Century*，1980）。

在《城之理念》一书中，里克沃特不同意考古学家的观点即认为古代城市是出于定居的实际需要而兴建的，而将古代城镇理解为神圣的象征性仪式的产物。他对古罗马世界的建城仪式进行了人类学调查，认为所有罗马城市都是通过一组仪式建立起来的，城市的布局、城门和中心祭坛等都依据一种模式来安排，其基础便是神话和仪式。进而言之，从比较人类学的观点来看，希腊、西亚、印度以及远至中国的古代建城活动都具有共同之处。其实此书并非是一部思古之作，而是一本激进的书，针对的是战后新城市的发展状况以及当时流行的理性主义和极少主义建筑。他想要提醒当代建筑师，生活在城市中的人的精神需求永远是第一位的。

《亚当之家》和《第一批现代人》是里克沃特在爱塞克斯大学任教期间的研究成果。《亚当之家》采取了"倒叙"的手法，从当代建筑师和理论家为了寻求现代建筑依据而对原始棚屋的种种主观推测开始，步步回溯历史，将每一代建筑师都带回到维特鲁威。里克沃特要说的是，原始房屋是以天国乐园为平面的，是以人为中心的"灵魂之屋"；人类的房屋不仅为身体避风挡雨，更为心灵提供栖息场所。《第一批现代人》则描述了从17世纪中叶到18世纪下半叶在欧洲的智性背景下，建筑领域发生的微妙且具有革命性的变化，所争论的问题正是其所处时代传统

主义与现代主义观念激烈冲突的历史回声。在研究方法上，他超越了传统建筑史从古典到巴洛克和洛可可的外部风格演变的叙事方式，而将建筑作为基于哲学概念并持续受政治与宗教影响的文化载体来考察。书中所述及的不仅有建筑师，还包括这一时期的艺术家，讨论了艺术家、建筑师和工匠生活的社会环境、美术学院的成立、建筑专业的设立以及建筑行会的发展。著名的历史学家瓦尔堡学者耶茨（Frances Yates, 1899—1981）在《泰晤士报文学增刊》上评论道：

> 里克沃特的学识范围是巨大的。园艺史、中国的影响、庆典建筑，全都为此书的丰富多样性做出了贡献。思想史和科学史上的伟大人物——培根、牛顿、维柯得以从新的角度来看待……这不是肤浅的风格史，也不是惯常的观念史。它通过对一种新建筑史的尝试，使两者都充满活力。

不过，这些书在当时并没有得到多少人的理解，里克沃特在艺术史与建筑学界仍处于边缘地位。在剑桥8年之后，也就是62岁时，他被聘为美国宾夕法尼亚大学建筑学教授，直到1998年荣休。宾大是我们所熟悉的我国第一批现代建筑师梁思成、杨廷宝等人的求学之地，该校博物馆收藏有我国国宝级文物昭陵六骏中的飒露紫和拳毛䯄。在宾大，里克沃特的学术生涯随着他的巨著《圆柱之舞：论建筑柱式》（*The Dancing Column. On Order in Architecture*，1996）的问世而焕发了青春。在此书中，他运用人类学、考古学、语源学、文学和形式分析等材料与方法，追根溯源，对维特鲁威《建筑十书》中述及的希腊柱式进行了讨论，进而对建筑设计的本质进行理论思考。在他的眼中，古典柱式具有永恒的有效性，因为它承载着丰富的含义并易为人们所感知，即与人本身密切相关。他强调了隐喻和模仿对于建筑的重要性：隐喻是建筑的本质，而模仿则可使观者产生情感回应。这使我们想起了歌德在1795年发表的《建筑》一文中说过的一句话："建筑不是一门模仿的艺术，而是一门自主的艺术；不过即便处于这一高度，没有模仿它还是一事无

爱奥尼亚柱头的原型,雅典集市博物馆藏(里克沃特《圆柱之舞》插图)

成。"里克沃特将建筑观念的发展与对柱式本身的讨论有机交织在一起,其结论指向了当下的建筑设计,认为现代建筑已不再具有传统建筑那种雄辩的特色,而成了玩弄几何、数学、材料、技术的把戏。

进入 21 世纪,里克沃特又出版了一系列的著作:《场所之诱惑:城市的历史与未来》(The Seduction of Place: The History and Future of Cities, 2000)、《身体与建筑:身体与建筑关系之变迁论文集》(Body and Building: Essays on the Changing Relation of Body and Architecture, 2002)、《人类栖居的结构与意义》(Structure and Meaning in Human Settlements, 2005)。最有趣的是他的最新著作《有见识的眼光:建筑与姊妹艺术》(The Judicious Eye: Architecture Against the Other Arts, 2008)。此书谈的是建筑与其他各门艺术的关系,及建筑史与艺术史的关系,似乎预示着 21 世纪建筑与艺术向传统的回归。文艺复兴时期,建筑师与雕塑家、画家之间没有明显的职业界限;而启蒙运动以降,建筑是艺术这一点似乎逐渐成为一个问题。他探讨了视觉艺术家与建筑师的社会角色的分离是如何发生的,以及 20 世纪中叶之后两者又如何开始走到一起。可以期待的是,建筑与视觉艺术在新世纪通过返回相互交织的传统之源而日益走近,并将为人类开辟新的景观。

作为杰出的建筑史家,里克沃特是一位世界公民,被世界上许多名校授予荣誉学位,并在许多著名建筑学院讲学。他曾在华盛顿视觉

艺术高级研究中心和盖蒂艺术与人文历史研究中心担任高级研究员；自 1996 年起他担任国际建筑评论家协会主席，2000 年被威尼斯双年展授予布鲁诺·泽维建筑史奖，2014 年被授予大英帝国骑士勋章。

艺术史家与批评家的双重身份

小文杜里在他 1936 年出版的《艺术批评史》的一开篇，就强调了艺术史与艺术批评之间具有的同一性或协调性关系，并认为两者若离开了艺术理论都是不可想象的。但话说回来，自从 19 世纪中叶艺术史在大学体制化以来，专业艺术史家将自己的任务限定在对艺术品进行经验式或实证性的研究，目标是理解与保存往昔的视觉文化遗产不致随时间流逝而湮没无闻，并为理解更大范围的历史提供证据，即所谓"图像证史"。所以很少有艺术史家肯花时间与同时代的艺术家打交道、撰写艺术评论，因为批评与主观价值判断相关联，而艺术史家则标榜自己的工作是纯客观的历史研究。批评家的角色主要由文人、作家和诗人来扮演。

二战之后，这一情况发生了很大改变，不少艺术学者兼有艺术史家与批评家的双重身份。这种现象在美国出现得最早也最为明显，原因在于随着美国战后西方霸主地位的确立，现代主义艺术中心从巴黎向纽约迁移，战后的美国也成为西方艺术史学最发达的地区。夏皮罗在这方面为年轻学者树立了榜样，当代艺术研究越发引起艺术史学者的关注。艺术学者与艺术家过从甚密，以批评家与策展人的身份直接参与艺术运动，同时也占据着大学现当代艺术史的教席。于是大批理论家与批评家被培养出来，在当代研讨会上充斥着激烈的论辩之声。同时，"批评"的概念似乎也发生了偏离，具有了视觉文化的构建功能。批评不再是以前那种肤浅的教人欣赏的"艺评"文章，而带有哲学、美学与现当代理论的深奥内容；批评与艺术创作一道，构成了推动现当代视觉文化发展的双轮。

斯坦伯格是一个较早的实例，他的学术生涯就是从撰写艺术评论

斯坦伯格（1920—2011）

起步的。转向艺术史研究之后，他又以学者的眼光来审视现当代艺术，可以说他开启了一个新的传统。斯坦伯格（Leo Steinberg, 1920—2011，一译施坦伯格）并非是美国本地人，他3岁时随家人离开出生地莫斯科移居柏林；10年之后纳粹上台，又随家人迁往英国。他之后进入伦敦大学斯莱德美术学院学习艺术，想当一名艺术家。二战结束后他前往美国，住在纽约，多年以撰写艺术评论和教艺术为生。1957年，他受邀在大都会艺术博物馆做了题为"西方艺术的变化与永恒"的讲座，聚焦于10个艺术时期，讲述了关于现代思想与种种趣味问题的解决方案。多年之后，因其批评的影响力，他与罗森伯格（Harold Rosenberg, 1906—1978）和格林伯格一道，被称为"文化三山"（在德语里 Berg 是山的意思）。

不过这3位批评家的视角和写作风格完全不同。正如我们在第十一章所介绍的那样，格林伯格秉承了沃尔夫林和弗莱的形式主义传统，从形式与媒介入手，为现代主义绘画勾勒了一个"康德式自我批判"的进化谱系；罗森伯格是位作家，以文笔优美著称，最早将纽约画派的艺术命名为"行动绘画"（Action Painting，这一术语同时暗含战后美国取代巴黎成为世界艺术之都的意思），以一种形而上的态度和存在主义的笔调评说作品，认为格林伯格那种形式分析是多余的。

斯坦伯格从一开始便对格林伯格的形式主义不以为然，这一点或许与罗森伯格相类似，但二人理由却不相同。他认为，对一件作品的评判除了形式标准之外，尚有一些其他标准，作品与主题也是理解作品不可或缺的"参数"。斯坦伯格的批评观以及对格林伯格形式主义理论的系统批判，反映在他的批评文集《另类标准：直面20世纪艺术》（*Other Criteria: Confrontations with Twentieth-Century Art*）一书中，此书最初出版于1972年，1997年再版时补充了他之后的批评文章。公开点名批判当时如日中天的格林伯格，他还是第一人。斯坦伯格指出，格林伯格关于现代绘画是反错觉主义的观点，以及老大师是以艺术掩盖媒介进而以艺术掩盖艺术的观点，都是不符合艺术史实的。他尤其不满于格林伯格傲慢地将批评观点强加于艺术家，将自己的研究结论当作现代主义绘画

的规范，以至格林伯格在 1978 年重印《现代主义绘画》时追加了一条后记，对此责难做出回应与解释。

斯坦伯格的艺术史导师是著名的建筑图像学家克劳泰默尔，属于瓦尔堡学派的传统。不过，斯坦伯格并没有全盘否定形式分析的作用，而是如潘诺夫斯基那样，将形式分析与风格研究有机融入图像学方法，使之成为理解作品的有力工具。1960 年斯坦伯格在纽约大学取得博士学位，博士论文研究的是巴洛克建筑师博罗米尼（Borromini）及其设计的四泉圣卡尔洛教堂（San Carlo alle Quattro Fontane）的象征意义。之后他任教于纽约城市大学亨特学院，1975 年被任命为宾夕法尼亚大学艺术史教授，直到 1991 年退休。斯坦伯格最终远离了艺术批评，对艺术家和建筑师产生了深厚的学术兴趣，如博罗米尼、米开朗基罗和莱奥纳尔多·达·芬奇等。

虽然斯坦伯格关注图像的内容，但他还是从前人枯燥的文献与图像志考证，转向对于艺术家的选择及其作品所传达的意义的理解。这一点可以在《另类准则》一书中关于毕加索的一篇长文中见出。1983 年，《十月》杂志的夏季号开设专刊发表他的《被现代人所遗忘的文艺复兴艺术中的基督的性特征》（The Sexuality of Christ in Renaissance Art and in Modern Oblivion）一文，后来此文以书的形式出版。文中他考察了自文艺复兴开始画家就突出强调婴儿基督的生殖器表现，并力图将人们的注意力引向成年基督身体的这一位置，认为这涉及神学中"道成肉身"的概念。于是，无数基督图像中的性元素便浮出了水面。他的这一研究极富挑战性，引起了不小的争议。除此之外，他半个世纪以来还对米开朗基罗的作品做深入研究，揭示了艺术家强烈的感性风格背后的象征结构，同时也演示了运用传统形式分析方法阐释图像象征含义的技巧。近年来，斯坦伯格关于文艺复兴与巴洛克的著述陆续被整理成数卷文集出版发行。

就双重身份而言，迈克尔·弗雷德的学术生涯或许更能说明问题。他与斯坦伯格一样，也是从撰写艺术评论起步，其后转向艺术史，成为美国当代最重要的艺术史家之一。现在他是约翰·霍普金斯大学人文和

艺术史荣休教授。所不同的是，弗雷德比斯坦伯格更深地卷入了当代艺术运动，而且十分崇拜格林伯格，坚信形式批评方法的有效性，尽管后来他不同意这位师长对现代主义的内在逻辑解释以及本质主义倾向，在理论上与之分道扬镳了。

弗雷德（1939— ）

迈克尔·弗雷德（Michael Fried，1939— ）自小热爱艺术，在普林斯顿大学读本科时起便结交艺术家朋友，还拜访心中的偶像格林伯格，并尝试撰写艺术批评。在获得奖学金前往牛津大学和伦敦大学学院学习期间，依然与自己喜欢的当代艺术家交往。之后他进入哈佛大学攻读艺术史博士学位。弗雷德一边做研究，一边写评论、办画展，逐渐树立起批评家的名声。他从事批评实践的 20 世纪 60 年代，具体说是从 1963 年到 1967 年，也正好是现代主义艺术走下坡、后现代主义崛起的时期，极简主义、波普艺术等逐渐兴起。弗雷德旗帜鲜明地捍卫现代主义的理想，发表了《艺术与物性》（Art and Objecthood，1967）等一系列文章，批判极简艺术。他认为这种艺术是从格林伯格关于现代主义绘画的定义中生发出来的并将其推向极端：既然绘画的本质是平面性、反错觉主义的，并且可还原为形状、材料与基底的物质性，所以极简主义艺术主张干脆离开平面，彻底突显出对象的"物性"，转向三维以构建"情境"，并将观者也包括其中。弗雷德指出，极简主义者所依赖的无非是一种新型的"剧场性"，而戏剧是一种综合性的艺术，它取消了绘画以及绘画与雕塑之间的界限，所以极简主义与现代主义的艺术体验大相径庭，使得人们对艺术作品与世界的一般体验难以区分，从而取消了艺术。弗雷德做了以下三个断言：一、各种艺术的成功，甚至是生存，越来越依赖它们战胜剧场的能力；二、艺术走向剧场状态时便堕落了；三、（应坚持）品质与价值的概念。于是，弗雷德捍卫了由格林伯格定义的现代主义艺术的基本原理。

弗雷德的艺术史博士论文关注马奈对老大师的挪用问题，后于 1969 年出版《马奈的资源：1859 年至 1865 年间他的艺术的各个方面》（Manet's Sources: Aspects of His Art, 1859-1865）一书。自此之后，弗雷德大大减少了批评与策展活动，集中精力于现代艺术史研究。在之后将

格勒兹:《忘恩负义的儿子》,1777 年(弗雷德《专注性与剧场性》插图)

近 20 年的时间里,他前后推出了三部代表性著作:《专注性与剧场性:狄德罗时代的绘画与观者》(*Absorption and Theatricality: Painting and Beholder in the Age of Diderot*,1980)、《库尔贝的现实主义》(*Courbet's Realism*,1990)以及《马奈的现代主义:或 1860 年代的绘画现象》(*Manet's Modernism: or, The Face of Painting in the 1860's*,1996)。这一三部曲构成了现代主义绘画的前史,试图探究反剧场化传统的演化过程,从 18 世纪中叶狄德罗时代的兴起,发展至 19 世纪下半叶马奈与印象派艺术时达到了高潮。

尽管弗雷德将自己的批评实践与史学研究视为两个领域,并声明自己做研究并非只是为了给其批评观点寻求历史证明,但它们的密切关联是一目了然的,他对现代主义绘画性质的理解以及对极简艺术的批判也是前后一以贯之的。不过,从艺术史角度来看,这一三部曲以及他之后陆续出版的关于德国 19 世纪画家门采尔(2002)、现代主义摄影(2008)、卡拉瓦乔(2010)、印象主义文学(2018)等的研究,已然远远超越了艺术批评的范围,刷新了人们对现代主义艺术的理解,获得了

普遍的赞誉，丹托在书评中称之为"具有最高原创性的、卓尔不群的艺术史"。

在完成了三部曲之后，1998年他重版了20世纪60年代的批评文集，题为《艺术与物性：论文与评论》（*Art and Objecthood: Essays and Reviews*），并撰写了长篇导言，对自己30多年的批评实践与学术生涯进行了回顾，带有学术自传的性质。它是关于现代主义批评与艺术史关系的重要文献，生动呈现了美国现代主义后期艺术批评与艺术史之间的张力。弗雷德在书中也介绍了于60年代后期离开艺术批评的若干原因，其中之一便是：

> 我已经感觉到，或许可称之为评判性的艺术批评，已然不再像以前那么重要了……也不可能通过在同时代的艺术中区分出最好的艺术，或是通过分析那种艺术对"无法回避的"主题的处理，来为艺术批评赢得赞誉；结果似乎是显而易见的：格林伯格与我发现，我们所实践的那类批评（我们俩都有自己的方式），不可避免地与如此令人震撼的盛期现代主义艺术的价值、品质与热望联系在一起。而随着60年代后期与70年代（及以后）盛期现代主义越来越严重地被侵蚀，批评的角色也改变了——变成了文化评论、彼此对立的立场站位、法国理论再利用式的操作，如此等等。

从此段引文可以看出，弗雷德与格林伯格实践的首先是一种形式批评；其次是一种评判性的艺术批评（evaluative art criticism），即坚持艺术形式价值判断的批评，所以仍是一种艺术内部的批评，强调的是艺术的品质以及画面各种形式要素的关系。而从极简艺术开始，不但艺术创作背离了弗雷德心目中现代主义的轨道，而且批评角色也"变成了文化评论、彼此对立的立场站位、法国理论再利用式的操作"，即转向了外部批评。

弗雷德提到的这一批评转向是不是特指他的同时人，即另一位当

代著名批评家克劳斯，我们不得而知。不过可以肯定的是，克劳斯对待极简主义的态度，与弗雷德可谓水火不容。其实克劳斯一开始也追随过格林伯格，但后来因当代雕塑家大卫·史密斯（David Smith，1906—1965）身后的作品保存问题产生分歧。克劳斯的博士论文正是以这位抽象表现主义雕塑家为研究对象。按传统而言，博士论文的研究对象至少应与当代有一定的时间距离，我们记得弗雷德曾说过他"从来没有想过要写一篇还健在的艺术家的学位论文"，而克劳斯却这样做了，这是一个有趣的现象。

自20世纪六七十年代以来，西方艺术史家的思维方式受到法国一批结构主义者和后现代主义思想家的强烈影响，其中最重要的人物是列维-斯特劳斯（Claude Lévi-Strauss，1908—2009）、拉康（Jacques Lacan，1901—1981）、罗兰·巴特、福柯（Michel Foucault，1926—1984）和德里达（Jacques Derrida，1930—2004）。他们每个人都对艺术与艺术史提出了新的理解，强烈改变着法国以及欧美知识分子的相关传统态度。克劳斯的工作在将法国当代哲学思想引入美国艺术批评界方面起到了关键的作用。

克劳斯（Rosalind E. Krauss，1941— ）被认为是格林伯格之后美国最重要的艺术批评家，其批评范围包括早期现代主义艺术家，以及与她同时代的艺术家。除了传统意义上的形式分析之外，她批评的主要特色在于运用当代其他学科的理论对视觉体验进行描述与解释，所以就有了所谓"哲学化的艺术批评"的说法。尤其是在1976年，她与其他人共同创办了《十月》（October）杂志，向美国读者介绍法国后结构主义思想，刊发了不少后结构主义、精神分析、后现代主义和女权主义的艺术理论文章。1990年之后，来自法国的博瓦（Yve-Alain Bois，1952— ）、德国的布赫洛（Benjamin H. D. Buchloh，1941— ），以及普林斯顿的福斯特（Hal Foster，1955— ）等人陆续加入了《十月》团队，为美国现代艺术专业研究生的教学奠定了基础。2005年他们合作编辑了两卷本的《1900年以来的艺术》（Art Since 1900），采取逐年的编年史形式，以100多篇短文，聚焦于现代主义与后现代主义运动中极其生

《十月》杂志第一期，1976年春季

发性的作品、展览、宣言以及事件，评述每个重要的转折与突破，是当代最新、最权威的20世纪艺术史，以其背景介绍、术语、参考文献等学术工具性，为艺术学生提供了一部完备的现代艺术史教材。博瓦是罗兰·巴特的学生，先后任教于法国国立科学研究中心、哈佛大学和约翰·霍普金斯大学，现任普林斯顿高级研究院历史研究学院艺术史教授，致力于欧洲现代主义艺术研究。布赫洛是科隆人，1994年在克劳斯的指导下于纽约城市大学获得艺术史博士学位，在多所学校任教之后，于2005年进入哈佛大学艺术与建筑史系，主要研究欧美70年代以来的新前卫艺术现象。同样，福斯特也是在克劳斯的指导下完成了博士论文，主题为超现实主义。他的研究主要集中于后现代视觉文化，并将其与历史上的先锋艺术联系起来，提出了一个先锋艺术历史重现的模型，在这个模型中每一个循环都将在之前的基础上进行改进。1997年，他成为普林斯顿艺术与考古学系教授。至此我们可以看出观念与实践的重大变化，批评家、理论家、杂志编辑、策展人、教授、现代艺术史家等各种角色化为一身，其各种艺术活动也与历史学家的角色相辅相成的，而非相互对立。

克劳斯和她的同事们研究现当代艺术与传播理论的起步阶段，正好也是"新艺术史"兴起之时，其实他们的工作多少也是这一思潮的一部分。

"新艺术史"思潮的兴起及其背景

自20世纪七八十年代以后，在后现代主义思潮的影响下，欧美大学里一批不满于传统艺术史研究现状的年轻艺术史家开始反思学科的历史，并引入其他人文学科的方法与视角来研究艺术史，于是一股"新艺术史"(New Art Hisrtoy)思潮盛行于西方大学，尤其是英国。"新艺术史"不是指单一的理论派别，而是一个方便的标题，将种种新出现的艺术史理论和方法包括在一起。于是，当今西方艺术史学界便有了"旧艺术史"

与"新艺术史"的分野。

我们知道，自从19世纪艺术史学科在德语国家被制度化以来，它在大学和博物馆系统内逐渐形成了成熟的研究范围、技术和方法。正如我们在导论中所谈到的，艺术史研究方法大致可以归纳为"内向观"与"外向观"两大类。不过这种分法也只是出于叙述的方便，其实艺术史发展到20世纪五六十年代，这些研究手段之间的区别已经不那么明显，艺术史家经常根据研究对象，将各种方法加以综合运用。传统艺术史的一个十分鲜明的特征就是着眼于作品本身，并以此为出发点努力向外部扩展，以求对艺术进行更广泛深入的理解与阐释；而"新艺术史"则将这一程序颠倒过来，从产生与利用艺术作品的社会结构出发走向艺术作品，并最终以社会批评为指归。所以，若套用老的分类方法我们便可以说，"新艺术史"绝大部分都属于"外向观"的艺术史；它超越了艺术作品本身，将艺术史引向了社会批评。

激进的"新艺术史"家挑战主流艺术史，对业已形成的共识提出了质疑，如：艺术只是以某种风格展示出来的绘画与雕塑吗？为什么一些人工制品被视为艺术而另一些则不是？它们为何值得我们研究？艺术对那些拥有它们的人到底有什么用？女性在艺术中的地位和形象对男性意味着什么？艺术在当代社会经济与政治活动中的作用如何？它在国家、企业粉饰自身形象中起到什么作用？"新艺术史"家质疑传统艺术史家学术研究的客观性，指责他们不承认美学是历史研究的组成部分，而只沉迷于事实的搜集，对阶级与性别视而不见，等等。

长期以来，李格尔所设想的艺术史大厦，在一代代艺术史家的奋斗之下，已巍然矗立于地平线。但这座大厦远非完美，"新艺术史"家提出的这些问题不易做出解释，也是不容回避的现实。面对挑战，冲突在所难免。学富五车的传统艺术史家感到啼笑皆非，称之为不学无术，显得愚蠢；在"新艺术史"家眼中，传统艺术史家则是一批泥古不化的学术权威，不断生产着现代迷信。传统艺术史的术语系统也受到质疑，像"鉴定""品质""风格"和"天才"一类的词成为嘲弄的对象，被认为单薄而肤浅，只能使"什么是艺术"的假想世界变得更为混乱。新艺

史家最常使用的术语"意识形态""族长制""阶级""方法论"等,都来源于社会学,与当下的政治、经济与哲学思潮相呼应。在"新艺术史"的主张背后,存在着一种新的思维方式:艺术品不是由某个天才凑巧创造出来的神秘事物,而是与生产它、消费它的社会有着不可分割的联系的人工制品。"新艺术史"的产生不是偶然的,它受到二战之后尤其是20世纪六七十年代美国兴起的女权运动、法国1968年政治运动、后现代主义社会批评观念等因素的刺激,也与艺术史学科内部存在的问题密切相关。不过,"新艺术史"并非社会运动,而是产生于欧美校园之内的学术思潮。有趣的是,一向被激进知识分子视为保守的英国艺术史界,在"新艺术史"思潮中却处于前沿地带。其实早在60年代中期,马克思主义理论家、加利福尼亚大学教授安德森(Perry Anderson,1938—)就批评英国长期以来被贵族气的学术氛围所笼罩,学术研究已经缺失了一种普遍的社会理论的支撑,并将这种保守情况与欧洲大陆相对比。安德森曾是一份颇具影响力的杂志《新左派评论》(New Left Review)的编辑,他在《民族文化的构成要素》一文中呼吁采取激进的方法,挑战英国文化的狭隘性与听天由命的状况。

安德森(1938—)

接下来,新的观念从戏剧、文学、语言学和精神分析等领域接踵而来,并扩展到电影和电视等视觉艺术新领域。由一些当代学者共同主编、牛津大学出版社出版的电影与媒体期刊《银屏》(Screen)在新观念传播中起到推波助澜的作用。这一期刊从50年代初《电影教师》杂志发展而来,因曾经向知识界介绍过在西方尚不为人知的俄国形式主义和布莱希特-本雅明圈子的观念而具有广泛的影响。进入70年代之后,《银屏》介绍了从索绪尔到罗兰·巴特的符号学,发表文章讨论拉康(Jacques Lacan,1901—1981)的后弗洛伊德精神分析。《银屏》强调,理论工作本身也是一种实践,可以从根本上改变知识在社会中的使用方式。这份杂志成为大学许多学科师生的重要读物,它对于视觉再现的关注,引起了正在寻求突破的艺术史家的兴趣。

激进的社会思潮从外部刺激着"新艺术史"的兴起,而从艺术史自身来看,学科的扩展则是引发"新艺术史"的内部情境。德语国家作为

艺术史学科的诞生地,其迅速发展自不待说。巴克森德尔就曾提到他在20世纪50年代前往慕尼黑大学游学时,那里的艺术史系就已经很庞大了,有一百多个学生。在美国,早在20世纪的三四十年代,在移民艺术史家的参与和帮助下,如纽约、普林斯顿、哈佛等大学原有的艺术史系科得到了发展壮大。此后,艺术、设计类专业如雨后春笋般在各地大学和技术学院建立起来,艺术史课程成了本科学生的必修课程,这推动艺术史学科获得了大发展。英国也经历了相似的发展,原来艺术史研究仅有牛津大学、剑桥大学、伦敦大学瓦尔堡与考陶尔德研究院等几个主要中心,但在二战之后,艺术史开始向各地大学扩展。尤其是在60年代中期以后,英国政府大力推进大学教育,将许多高级工艺学校升格为大学,艺术史学科也随着艺术与设计专业进入各地大学,其结果也正如美国一样,校园里的艺术史教师日益增多。到了70年代末,虽然牛津、剑桥以及伦敦的研究院依然是传统艺术史的重镇,但艺术史教学与研究的中心已转向了工艺学院和新成立的大学。

学科的扩展为艺术史家提供了越来越多的教学职位,造成了艺术史表面上的空前热闹与繁荣。再从研究状况来看,经过一百多年的发展,原有的研究对象与范围似乎已经穷尽,难以发现新的论题,博士论文的选题不得不向过去认为不值得研究的二三流艺术家和作品拓展。像沃尔夫林、潘诺夫斯基和贡布里希这样伟大的艺术史家,已经成为不可逾越的高峰,他们作为主流艺术史的代表,掌握着学科的话语权。所以,"反对权威"和"另辟蹊径"也是"新艺术史"兴起的一个重要原因。

"新艺术史"有两个最明显的倾向:一是对艺术社会学感兴趣,二是强调理论的重要性。就第一种倾向而言,"新艺术史"家要调查艺术制度与机构的起源、构成及现状(包括艺术史本身的机构化和制度化),进而分析艺术是如何再现社会秩序的;就第二种倾向而言,"新艺术史"家主要汲取了马克思主义、文学批评、精神分析和女权运动等理论影响,其目标是要解构人们最熟知的一些观念,例如艺术作品是艺术家个性的直接表达,艺术具有超阶级、超时代之永恒真实性,等等。

"新艺术史"家的许多独到见解的确打开了人们的思路,对拓宽艺术史研究范围,增强学科的更新能力起到很大作用。不过,这种解构如果走向极端,就会将研究的主要对象——艺术从根本上忽略掉。比如,一些新社会艺术史家将传统艺术史学中对视觉语言的分析研究,看作为掩盖艺术更深层次社会现实性的障眼法,他们试图剥去艺术自律性的外衣,将艺术作品看作特定时代阶级斗争、性别压迫的工具或图解。在形形色色的新理论中,可以看到不同形式的消解或解构,有的甚至将艺术定义为西方形而上学虚构中的最大虚构。由于现实性的概念也是另一种虚构,所以极端的解构主义者的观点就导致了虚无主义,不但消解了艺术,也解构了自己的立足之地,因为他们正是将研究建立在历史的现实性基础之上的。同时,过分强调艺术的社会性方面,就会导致完全忽略艺术之所以成为艺术的那些特征,也取消了艺术史的学科意义。被"新艺术史"家奉为精神领袖的巴克森德尔,早在1993年就指出了当代西方艺术史中三个令人担忧的毛病:"第一,艺术史教学和研究未能直接针对视觉媒介和视知觉的复杂性,至少没有做到像文学研究那样对待其语言媒介。第二,由于未能积极关注自身媒介,由于缺乏适合本体研究的技术手段,艺术史不得不从其他学科借用解释方法,并以此作为主要工具,这样它自身并未得到发展。第三,艺术史教学仅关涉知识而忽视技巧。"这番话正切中了过激的"新艺术史"的时弊。

"新艺术史"中的激进者,急于标新立异,抨击传统史学,责难传统艺术史家,表现出对艺术史传统的无知。其实,"新艺术史"家与之奋战的传统艺术史本身自从诞生以来,是在不断地反思中前进的。我们知道,艺术史是19世纪社会革命的产物,它将艺术作品从教会和王公贵族的珍宝库中解放出来,走向公共博物馆和大学讲堂;维克霍夫和李格尔重新评价了罗马晚期与中世纪艺术;沃尔夫林将艺术史建立在自律的形式分析和风格史的基础之上;而瓦尔堡、潘诺夫斯基则领导了一场反对形式主义的运动,将艺术史置于更广阔的文化背景中展开研究。正如波德罗(Michael Podro,1931—)在他《批判的艺术史家》(*Critical Historians of Art*)的书名中所表明的,批判意识是这个学科的光荣传

统。而贡布里希则更是一位革命性的人物，他和逃离纳粹迫害的一大批学者一道，以一种获取精确知识的严肃态度，将艺术史从鉴赏转变为一门大学学科。其实传统艺术史并非如激进的"新艺术史"家所认为的那样，仅仅只关注高级艺术和天才，也并非完全提倡欧洲中心论，因为自从维也纳学派开始，欧美的艺术史家就对亚洲、非洲和美洲的艺术给予了很多关注。传统艺术史家的另一罪名——"敌视理论"在很大程度上是针对黑格尔的历史决定论，而关注艺术与社会关系的艺术史家更是不乏其人。

不过，在"新艺术史"思潮中的确也涌现出一批既富有批判精神又具有严谨学术态度的艺术史家，比如为"新艺术史"家们拥戴为领袖的T. J. 克拉克，他在"新艺术史"这一提法刚流行之际，就预见到一味求新的危险，并认为沃尔夫林以及瓦尔堡研究院的艺术史家们代表了西方艺术史学的"英雄时代"。同样，具有"新艺术史"倾向的巴克森德尔与阿尔伯斯，其学术训练与成长也与瓦尔堡研究院的传统息息相关。

语言、图像和社会

与哈斯克尔一样，巴克森德尔（Michael Baxandall, 1933—2008）也是20世纪下半叶艺术史领域一位承前启后的重要人物。巴克森德尔是英国威尔士人，22岁进入剑桥大学攻读古典文学，1955年开始游学于意大利帕维亚大学和德国慕尼黑大学学习艺术史，曾选修过泽德迈尔的"结构分析"课程。3年后他回到伦敦，进入瓦尔堡研究院在贡布里希的指导下做研究，与波德罗是同学，后一度供职于维多利亚和阿尔伯特博物馆建筑与雕塑部。

1965年巴克森德尔离开博物馆，成为瓦尔堡研究院的一名讲师，这一时期出版了一本小册子《1500—1800年德国小型木雕》（*German Wood Statuettes, 1500-1800*）。1971年，他出版了《乔托与演说家：意大利绘画的人文主义观者与图画构图的发现》（*Giotto and the Orator*），

巴克森德尔（1933—2008）

这是他从意大利访学期间即着手研究，后经扩充而成的一个学术成果，标志着他从语言学角度研究视觉艺术的开端：乔托代表图像，演说家代表古典语言，尤其是西塞罗式的古典拉丁语。他讨论了从 14 世纪中叶到 15 世纪中叶这 100 年间人文主义者对艺术的评论，试图揭示语言是如何重构与制约人们的视觉经验的。他所关注的是视觉艺术与人类智性模式之间的不可分割的联系，而语言正是其中的重要一环。从这个意义上说，这本小册子预示了他下一本书中提出的"时代之眼"的概念，这就是他次年出版的成名作《15 世纪意大利的绘画与经验》(*Paintings and Experience in Fifteenth-Century Italy*, 1972)。

在这部著作中，巴克森德尔将智性模式从语言扩展到了行动，揭示了在社会日常生活中视觉技巧与习惯是如何演化并进入艺术风格的。此书问世后引发了强烈的反响，艺术史界普遍认为这是一部以社会史方法研究视觉文化的杰作。但这种评价似乎并不符合作者的原意。正如巴克森德尔在序言中所说，这本书原来是打算写给历史学家而非专业圈子中的艺术史家看的。他希望向社会史家说明，不应仅仅把艺术风格看作艺术研究的对象，而应将它视为文化的史证，以补文献典籍之不足，但"使我哭笑不得的是，它原本旨在阐明图画的视觉组织为社会史所提供的证据价值，但艺术史家们却把它读解为另一种论点，即依据图画的社会背景来解释图画"。巴克森德尔认为，一个社会是以特定的符号结构来展示自身的，而绘画正是其主要符号形式之一，可以作为社会史的直接证据。但对于艺术史家来说，这可谓是"歪打正着"，因为他们可以利用这些社会符号的线索对绘画做出更贴切的解释。比如像文艺复兴的艺术作品是何时制作的这类问题，由于历史的距离我们无法解答，但若通过同时代的文献便可能获取答案，这些文献包括艺术家的合同和书信等。《绘画与经验》的这种并无严格体系的结构主义方法，明显受到了当代语言学和社会人类学理论的影响，但最终仍可追溯到瓦尔堡方法以及波普尔情境逻辑的传统。

此书出版两年之后，巴克森德尔被聘为牛津大学斯莱德美术讲席教授（1974—1975），1980 年出版了《德国文艺复兴的椴木雕刻家》(*The*

夏尔丹:《女教师》，布上油画，约 1735—1740 年（巴克森德尔《意图的模式》插图）

Limewood Sculptors of Renaissance Germany），次年被任命为瓦尔堡研究院的古典传统史教授。

1985 年巴克森德尔出版了他的方法论著作《意图的模式：关于图画的历史说明》（*Patterns of Intention: on the Historical Explanation of Pictures*），此书是在加州大学伯克利分校举办的系列讲座基础上修订而成的，从语言学的角度分析了语言描述的性质及其对图画历史解释的制约。全书的第一句话成了一句名言：

> 我们不解释图像本身：我们解释的是对于图像的各类评论——或者更准确地说，只有当我们通过文字描绘或用文字叙述来思考图像时，我们才解释图像。

在此书导论中他通过古人的一段艺格敷词，以及当代艺术史家肯尼思·克拉克对作品的一段描述，说明语言在描述作品方面的作用十分有限：语言既不可能再现画面，又不可能再现观画过程，它描述的只是观画后的思维过程。这就意味着艺术史家面临着图像与观念的难题，这也是潘诺夫斯基等图像学家的共同课题。但其中最重要的区别是：图像学

着眼于作品的题材或内容，诉诸历史文献来追索图像的象征含义或世界观；而巴克森德尔是从视觉图像起步，最终又回到图像。他认为，我们描述所用的语词和作品之间只存在着一种间接的关系，只起到指示的作用，引导观者注意到作品的某些特质，要对这种特质做出历史的说明，只能通过"推论"形成这种特质的原因，而且只有作品在场时才具有"直证性"。巴克森德尔将艺术作品视为社会的积淀物，它附着了艺术家的意图，艺术史家的任务就是要将它置于语言所构建的特定文化情境中进行研究，重构这种意图。作为一个实例，巴克森德尔将夏尔丹作品中局部视觉清晰度的特征，与18世纪法国社会中流行的经验主义观念以及视觉理论文献联系起来，寻求夏尔丹在作品中所隐含的意图。此前，巴克森德尔曾在一篇论文中提出了关于图画的"推论性批评"概念，并在这本书中进一步展开，这与他早年在剑桥大学跟从强调细读原典的利维斯（F. R. Leavis，1895—1978）学习有关。利维斯是20世纪最有影响力的文学批评家之一，将对原典的详尽分析与严格的道德批评结合起来，试图将人文学科从历史研究转变为一个批评学科。

也是在这一时期，巴克森德尔与瓦尔堡研究院在学术兴趣方面的差异日益明显，他个人倾向于将罗杰·弗莱所代表的英国批评传统与瓦尔堡的图像学传统结合起来。1987年，巴克森德尔移师加州大学伯克利分校任艺术史教授。出于对18世纪的共同兴趣，他与阿尔珀斯合作了《蒂耶波罗的图画智力》（*Tiepolo and Pictorial Intelligence*，1994）一书，要"在不诉求于历史境遇和原境的前提下，以一种直接的和非历史的方式去讨论绘画"。1995年，他出版了《启蒙与阴影》（*Shadows and Enlightenment*）一书，专门讨论了阴影及其在艺术中的视觉经验，再一次将读者引回到18世纪的视觉理论。

阿尔珀斯（Svetlana Alpers，1936— ）是任教于加利福尼亚大学的荷兰巴洛克艺术专家，从20世纪80年代中期开始，与巴克森德尔在加州大学伯克利分校艺术史系共事达十余年之久。阿尔珀斯出生于马萨诸塞州的剑桥，父亲列昂季耶夫（Wassily Leontief）是俄裔美国经济学家、哈佛大学教授、1973年诺贝尔经济学奖获得者。1957年，阿尔珀斯毕

阿尔珀斯（1936— ）

业于拉德克利夫学院（Radcliffe College）的历史与文学专业，在校期间主要接受的是一种基于利维斯细读模式的阅读训练，这一点与巴克森德尔很相似，他们都试图将语言学、社会情境等多种方法运用于艺术史研究。她曾就学于纽约大学艺术研究所，后又回到哈佛攻读博士。1960年她在《瓦尔堡与考陶尔德研究院院刊》上发表了一篇论瓦萨里艺格敷词的文章。读博期间，她任教于伯克利，贡布里希建议她以鲁本斯的叙事性神话绘画为题撰写博士论文。1965 年她完成了关于鲁本斯在西班牙帕拉达猎庄（Torre de la Parada）的人文圈子的博士论文，导师为荷兰艺术和伦勃朗专家斯利弗教授。

1977 年，阿尔珀斯在《代达罗斯》杂志上发表了一篇重要的方法论文章《艺术是历史的吗？》，考察了艺术史的当代学术进展。数年之后她出版了第一部重要著作《描述的艺术：17 世纪荷兰艺术》(*The Art of Describing: Dutch Art in the Seventeenth Century*, 1983)，对传统艺术史写作提出了大胆的挑战。她指出，意大利文艺复兴艺术是一种叙事性的艺术，基于图像志与文献；而荷兰艺术本质上是一种单纯的、基于视觉描述（dscribing）的艺术，具有独特的视觉文化传统，与暗箱和地图制作有着密切的关系。进而，她提出潘诺夫斯基等人的图像学方法并不适用于理解荷兰绘画的视觉图像。她批评了主流荷兰学术对于徽志书的依赖，将艺术史的研究重点从挖掘图像背后的意义转向图像本身，同时也将艺术史的关注点从意大利式的故事"叙述"转向图像对可视世界的"描述"上来。她对于光学和透视等众多传统艺术理论问题的精到把握，使其著作受到学界的普遍欢迎。不过也有人质疑她只选择那些支持其论点的证据，而有意识地忽略了另一些证据。

《描述的艺术》出版之后，或许是对伦勃朗艺术特性的描述不甚满意，或者是意犹未尽，阿尔珀斯又从经济学的角度对伦勃朗进行了社会学的研究，5 年后出版了题为《伦勃朗的企业：工作室与市场》(*Rembrandt's Enterprise: The Studio and the Market*, 1988) 一书。在此书中，阿尔珀斯同样回避了以往艺术史关注审美与寻求图像含义的套路，而从大师的工艺制作入手，考察了伦勃朗作品的风格特性及其与社会赞助机

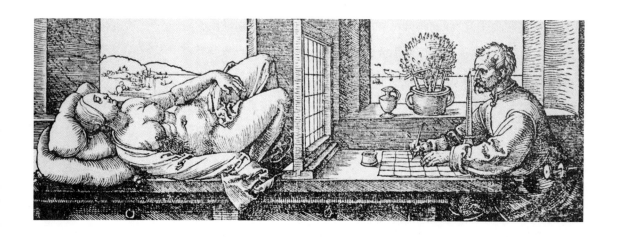

丢勒:《正在画裸女的制图师》
(阿尔珀斯《描述的艺术》插图)

制的关系,以及伦勃朗应对市场的经营策略。在她的笔下,伦勃朗这位艺术大师成了一个画艺高超、操纵工作室运转的导演,模特便是演员。伦勃朗指挥着众多弟子,严格以自己的画风再现了一出出精彩戏剧,就连以往在人们心目中具有强烈精神特质的伦勃朗系列肖像,也成为大师有意将自己表现为"戏剧化模特"的产物。这一结论基于她对大师作品的分析以及可以找到的材料。由于伦勃朗树立起很高的名声,所以他不仅掌控着工作室,而且主宰着市场。至于大师与金钱的关系,阿尔珀斯更是直言不讳,认为"他同时代表了两种价值标准:艺术与金钱",这种写法与传统艺术史的写作大相径庭。或许这受到她的家学的影响,不过却引起了激烈的争论,有反对者称她的此类著作败坏了艺术史的人文主义传统,将艺术史彻底地变成了社会科学的一个分支。

就在与巴克森达尔合作出书的1994年,她成为伯克利荣休教授,次年出版了《制造鲁本斯》(*The Making of Rubens*, 1995)一书。此书的新颖之处从书名便可见出:传统艺术史一般认为,是艺术大师定义了一个时代的艺术趣味,阿尔珀斯反其道而行之,通过将鲁本斯置于时代政治的情境中、置于批评的传统中,试图揭示他是如何被观者的趣味所塑造的。所以此书就不再是传统的艺术家传记,也不是对其作品的图像分析,而是采取了看似松散却相互关联的三篇论文的结构形式,从三个方面来阐述历史情境、艺术批评与艺术趣味对鲁本斯艺术个性

的塑造，即三种起作用的压力：第一章借罗浮宫所藏《露天集市》为话题，来分析政治局势与鲁本斯民族身份感之间的复杂关系；第二章探讨了法国的艺术批评以及欧洲 17、18 世纪对鲁本斯的接受；第三章回到鲁本斯本人的艺术实践，将森林之神西勒诺斯（Silenus）这个醉醺醺的、被嘲弄的酒神祭司作为鲁本斯以酒神方式进行艺术创作的模型，考察他笔下的人体与人体艺术传统的微妙关系。

巴克森德尔与阿尔珀斯两人是终身好友，他们都受业于传统艺术史家，但在自己的学术臻于成熟之际，都偏离了主流艺术史的轨道，成为艺术史界的特立独行者。所以，当"新艺术史"兴起之际，巴克森德尔被"新艺术史"家们视为旗手式的人物，他们撰稿编辑了文集《关于巴克森德尔》（*About Michael Baxandall*，1999），向他表示敬意。阿尔珀斯对"新艺术史"也抱着支持的态度。就在她出版《描述的艺术》的 1983 年，她与另一教授一道创办了艺术史杂志《再现》（*Representations*），并提倡跨学科研究。不过，鉴于阿尔珀斯和巴克森德尔的研究中新旧并存的情况，我们不能简单地将他们归为"新艺术史"家，德国当代杰出艺术史家贝尔廷的情况也大致如此。

德国二战后至当代的艺术史家

德奥艺术史因二战之前学者的大量流失而元气大伤，那些留下未走的艺术史家在纳粹意识形态之下努力维持学术研究，战后也免不了遭受质疑。在一段时期之内，德国艺术史家致力于恢复被战争毁坏的博物馆建筑与收藏，在研究方法上陷入保守状态，甚至难以将被纳粹赶出国门的图像学方法接回家来。到了新一代学者成长起来之时，德语艺术史才重新活跃起来，重要的学者及其成就包括：奥地利艺术史家、博物馆长和策展人霍夫曼（Werner Hofmann，1928—2013），致力于将维也纳学派与汉堡学派联系起来；鲁尔大学波鸿分校艺术史教授伊姆达尔（Max Imdahl，1925—1988），在战后德国现代主义艺术史的建立中发挥

了重要作用；慕尼黑艺术史中央研究所主任、中世纪雕刻专家绍尔兰德尔（Willibald Sauerländer，1924—2018），打破了中世纪雕刻起源于沙特尔的传统观念；以及马尔堡大学艺术史教授、汉堡大学荣休教授沃尔夫冈·肯普（Wolfgang Kemp，1946—　）；等等。值得注意的还有战后汉堡学派的研究，关注艺术与社会的关系问题，如汉堡大学老一辈教授舍内（Wolfgang Schöne，1910—1989），以及新生代学者瓦恩克（Martin Warnke，1937—2019）、布雷德坎普（Horst Bredekamp，1947—　）、赫尔丁（Klaus Herding，1939—2018）等。在这众多学者中，汉斯·贝尔廷是当代最具国际影响力的德国艺术史家之一，他的多部著作已经翻译成英语出版。

贝尔廷（1935—　）

汉斯·贝尔廷（Hans Belting，1935—　）是一位兴趣广泛、具有批判精神的艺术史学者，这在他1983年出版的《艺术史终结了吗？》（*Das Ende der Kunstgeschichte?*）一书中得到了集中反映。此书于1987年被译成英文，与丹托（Arthur C. Danto）于1984年提出的"艺术终结论"遥相呼应，引起学界的关注，并一再修订重版，2003年被重新英译，更名为《现代主义之后的艺术史》（*Art History After Modernism*）。其实大家都明白，艺术史如何会"终结"？贝尔廷书名中的问号便透露出了他的倾向性结论，他是要对传统艺术史学进行反思，探求新的研究路径。贝尔廷对西方自瓦萨里以来的艺术史学进行了梳理，提出传统线性叙事的艺术史业已终结，艺术史应适应已经"破框而出"的现当代艺术的发展，建立起跨学科的、多元的、具有个性视角的、东西方平等对话的艺术史新格局。

与巴克森德尔和阿尔珀斯一样，贝尔廷也是在传统艺术史学科中培养出来的学者，尽管他的艺术史研究往往被他许多关于现代艺术理论与文化批评的活动所掩盖。贝尔廷早年在美茵茨与罗马学习艺术史、考古学与历史学，1959年在美茵茨大学完成了博士论文。之后他前往顿巴敦橡园拜占庭研究中心做访问学者，在那里师从基青格，回国后先后任教于汉堡大学、海德堡大学和慕尼黑大学。1984年之后，他曾作为客座教授访问了美国哈佛大学和哥伦比亚大学。1992年，

他离开慕尼黑,成为新成立的卡尔斯鲁厄设计学院(Hochschule für Gestaltung)的艺术史与媒体教授。由于他的杰出成就,他在2002—2003年度被选为巴黎法兰西学院欧洲主席。从卡尔斯鲁厄设计学院退休之后,他被聘为美国西北大学教授。在2003年,他被伦敦大学考陶尔德研究院授予荣誉学位。

在传统艺术史领域中,最能体现贝尔廷学术训练的是他的代表作《图像与崇拜:艺术时代之前的图像史》(*Bild und Kult: eine Geschichte des Bildes vor dem Zeitalter der Kunst*,1990)一书。这是一本类似于图像通史的著作,叙述了基督教图像自罗马晚期的起源直至文艺复兴的历史。作为拜占庭艺术专家,东正教圣像画在书中占相当分量,但贝尔廷也力求在东西方圣像崇拜之间取得平衡,他认为传统上对于西方宗教图像的研究是不充分的。

不过,这不是一部因循的圣像画史。首先,此书的副题"艺术时代之前的图像史"已经清晰地表明了作者的艺术史观:不存在自古至今的统一的艺术史,所谓的"艺术时代"是从文艺复兴开始的,之前的图像并不是现代意义上的艺术,所以并不构成艺术史的内容。而从文艺复兴时期开始,人们对艺术作品本身的崇拜取代了对圣像的崇拜,于是进入了"艺术的时代"。这种艺术史观令我们想起了克里斯特勒(Paul Oskar Kristeller)那篇观念史名文《艺术的近代体系》。贝尔廷的历史框架是

圭多·达·锡耶纳:祭坛画,1270年(汉斯·贝尔廷《图像与崇拜》插图)

可以理解的，因为"艺术"在各历史时期的含义不尽相同。贝尔廷借助这个框架将图像与功能背景结合起来考察，基本上是以编年史的形式，描述了从古代晚期直至宗教改革时期的图像，覆盖了巨大的时空范围。贝尔廷考察了产生圣像需求的历史情境，试图解释这种需求是如何发生的，以及为何图像能最大限度地满足这些需求。此书后译成英文出版，受到艺术史界的欢迎，不过也有学者认为他将文艺复兴与宗教改革时期划定为"艺术时代"的开端过于简单化，其实圣像崇拜经过宗教改革的危机仍幸存下来，圣像的历史并没有在文艺复兴之后终结。

延续《图像与崇拜》中设立的艺术史框架，8 年之后，贝尔廷在《看不见的杰作：艺术的现代神话》（*Das Unsichtbare Meisterwerk: Die Modernen Mythen Der Kunst*, 1998）中，从"杰作"的概念出发，对他所谓的"艺术时代"即从文艺复兴一直到 20 世纪的艺术进行了观念史的描述，试图说明：现代艺术是如何从早期工匠的"出师"之作，发展演变为摒弃了一切规范的现代主义"创新"之作的；对于艺术作品的赞赏、对艺术家的崇拜，是如何发展为"艺术宗教"的。

2008 年出版的《佛罗伦萨与巴格达：一部东西方观看方式的历史》（*Florenz und Bagdad: Eine westöstliche Geschichte des Blicks*）再一次令人刮目相看。贝尔廷在此书中关注的不是一段线性的艺术发展史，而是不同文化背景下的不同"观看"方式（2011 年英译本的书名副题改为"文艺复兴艺术与阿拉伯科学"，但似乎原德文版的书名副题更清楚地反映了作者的旨趣）。具体来说，他设置了东西方两种观看方式的二元对立：佛罗伦萨代表了西方艺术的"图符的"观看方式；巴格达代表了东方伊斯兰艺术的"非图符的"观看方式。所谓"图符的"（iconic）观看方式也即图画的观看方式，是指由于线性透视的发展使得人们将世界理解为一个图像，这就使西方艺术中含有了一种"个人的凝视"的意味，这种凝视既是个人的和主观的，又是穿透表面的。而所谓"非图符的"（aniconic）观看方式，是指伊斯兰艺术的一种抽象的、精神性的观看方式。伊斯兰艺术在传统上始终抑制图画再现，偏好抽象的几何形式，所以它是客观的、处于装饰表面之上的。西方绘画如同一扇向世界打开的

窗户，人们通过观看进而支配着世界；而伊斯兰的窗户是关闭的，花窗格如一个过滤器，在让光线透射进室内的同时，将感官的物质世界屏蔽于窗外。于是贝尔廷下结论说，观看在两种文化中是完全不同的两回事。这也意味着这两种方式是平等的，西方的观看方式并非是普世的，西方人应理解其他文化中的观看方式。在这里，贝尔廷也运用了潘诺夫斯基在《作为象征形式的透视法》中阐述的理论，认为透视法是文艺复兴艺术的"象征的形式"，它表达了人类用自己的眼光感知世界的权力，代表了人类中心论文化的兴起，摆脱了中世纪以神为中心的世界观；而穆斯林的书法、蜂窝拱和花格窗便是伊斯兰艺术的"象征的形式"，代表了伊斯兰文化将人类看作被动的、不可靠的，认为视觉世界是虚幻的世界观。这些观点虽非首创，但如此集中地将两者置于观看层面进行比较，却令人耳目一新、印象深刻。

有趣的是，贝尔廷还在这二元对立之间建立起了关联。他将透视法的源头追溯到阿拉伯科学家阿尔哈曾（Alhacen，965—约1040）于11世纪初写的一本光学著作，此书于1200年前后被翻译成拉丁文，题为"De aspectibus"（《论视觉》）。长久以来人们认为，线性透视是西方阿基米德几何学框架的产物，由布鲁内莱斯基发明，源于他作为一位建筑绘图师的职业经验，之后人文主义者阿尔贝蒂在《论绘画》中对它进行了系统的总结。贝尔廷却发现（其实在他之前也曾有学者提出），虽然阿尔哈曾阐述了一套与伊斯兰文化范式保持一致的、基于数学的光学理论，但后来经由意大利学者佩拉卡尼（Piero della Pelacani）的研究，对线性透视的创立产生了影响。但问题是，阿尔哈曾的这套理论是如何与布鲁内莱斯基发现的透视相关联的？这种与"非图符的"文化相一致的理论又如何在西方发展出另一种完全不同的"图符的"体系？贝尔廷承认他拿不出确凿的证据将阿尔哈曾、佩拉卡尼和布鲁内莱斯基等透视法发明者联系起来，这就使他的描述仍停留在推测的阶段，从而引起了一些学者的质疑。

贝尔廷出版了30多部著作，他的艺术史实践印证了其学术主张，即跨越传统艺术史研究的界限——无论是观念上还是在研究领域上的，

建立起新的图像学的阐释体系，如比较图像学和人类图像学。另一方面，他积极拥抱艺术新媒体和新技术的到来，主张顺应形势的发展，建立起新的艺术史表述方式，以揭示艺术作品在特定环境中不断变化着的文化含义。

新马克思主义社会艺术史

虽然"新艺术史"家们拥立 T. J. 克拉克为他们的领袖，但熟悉艺术史学史的人都知道，他的研究在很大程度上是传统艺术史的一种延续和拓展。克拉克本人也认为，传统艺术史已经包含了"新艺术史"所追求的一些核心的观念。

T.J. 克拉克（1943— ）

以新马克思主义闻名于当代艺术史学界的 T.J. 克拉克（Timothy J. Clark, 1943— ），早年就学于剑桥圣约翰学院，30 岁时在伦敦大学考陶尔德研究院获得艺术史博士学位，次年在加利福尼亚大学以访问学者的身份转为副教授。由于较为激烈的马克思主义观点，他在 1980 年进入哈佛大学时激起了该校传统艺术史家的强烈不满。不过在 20 世纪 80 年代初，克拉克撰写了一篇题为《格林伯格的艺术理论》（Clement Greenberg's Theory of Art）的文章以批评现代主义艺术理论，引发了他与著名艺术史家弗雷德（Michael Fried, 1939— ）之间一次坦率而富有成果的思想交流。

克拉克的方法论反映在他的两本代表性著作中，即《绝对的资产阶级：法国艺术家与政治，1848—1851》（*The Absolute Bourgeois: Artists and Politics in France, 1848–1851*）和《人民的形象：库尔贝与第二法兰西共和国，1848—1851》（*Image of the People: Gustave Courbet and the Second French Republic, 1848–1851*），两书均出版于 1973 年，基础是当年他在考陶尔德的博士论文。这两本书出版后立即被认为是英语国家"新艺术史"的杰作，从而也奠定了他作为一位国际型学者的地位。

克拉克的目标是要探究"在艺术形式、可资利用的视觉再现体系、

流行的艺术理论、其他意识形态、社会阶级状况,以及更为普遍的历史结构与进步之间相联结的环节"。不像前人将19世纪的巴黎艺术简单地解释为一场摆脱传统题材与表现形式的艺术运动,克拉克视野宽广,将研究触角伸向了占主导地位的古典主义、法国艺术中个人主义的发展、流行图像,以及他所谓的"艺术枯萎"现象,等等。简而言之,克拉克力图揭示出艺术家及其作品与社会的情境关联。他发现,像米勒、杜米埃、库尔贝这样的艺术家将传统形式与一些冷冰冰的题材结合起来,这与他们所处的时代氛围并不协调,而且这些作品建立在他们对政治的一种特殊的认知基础之上,因而具有某种政治意味,在当时社会与政治观念的建立中发挥了积极的作用。他以心理—性别的方法或社会学的方法对这种"不协调性"进行解释,也采用了符号学的方法揭示艺术作品的含义。

克拉克的方法引发了许多争议,其中最具雄辩性的批评者是当代著名艺术史家彭尼,他指出克拉克采用了一种"有选择性"的艺术史观,即为了结论去选择论据和实例。拿莫奈来说,并非他的所有作品都表明了克拉克所谓的"不协调性"。

在当代的英国艺术史界,克拉克的声音并不孤立,就在他的两部代表作出版的同一年,马克思主义批评家和艺术史家约翰·伯格(John Berger,1926—2017)出版了《观看之道》(*Ways of Seeing*,1973)一书,同样引起了很大的反响。伯格虽不是学院圈子中的艺术史家,但生活经历丰富、多才多艺。他早年写过艺术批评文章,二战后期当过兵,还写过剧本、当过演员,他写的小说曾获得著名的"布克奖",在艺坛十分活跃。《观看之道》一书是在1972年英国广播公司的一个同名电视节目的基础上修订而成的。这个节目受到了本雅明著名论文《机械复制时代的艺术作品》的影响,具有一种存在主义的意味。而在艺术史写作方面,他则受到匈牙利艺术史家安塔尔的深刻影响。

约翰·伯格(1926—2017)

伯格的节目一反肯尼思·克拉克3年之前在同一电视台播出的《文明的轨迹》的叙事方式,他不从形式与艺术语言的角度对公众普及艺术史知识,而是强调视觉艺术与社会生活的密切关系,进而引导观众以意

识形态的观点来观看艺术作品，并从政治与社会的层面上分析艺术与权力、财富、阶级之间的关系。在《观看之道》一书中，他开门见山地指出，视觉早于文字，幼儿在开口说话之前就会看了，图像比文字更为丰富与准确；图像令我们对历史有了深刻的洞察力，也为我们提供了关于世界的直接证据，这在当时是一个崭新的观点。他进而指出，那些具有文化特权的艺术史家以专业性的术语转移了视线，使我们远离了艺术作品中所包含的政治内容，未能通过艺术把握世界的本来面目。此书 30 多年来一再重印，成为艺术欣赏课的一本流行教材。不过他的一些过激的观点一直存在着很大的争议，或许是由于未曾受过严格的图像学与艺术史训练的缘故，他对于一些作为例证的绘画作品的解读存在着严重的偏差，从而影响了其论证的说服力。

艺术史与符号学

符号学兴起于 20 世纪 60 年代后期，但当时对艺术史家的吸引力并不大，主要因为这一理论本身尚处于初出茅庐的状态，术语重叠混乱，令人费解。进入 80 年代之后，符号学开始风靡起来，在"新艺术史"思潮中扮演着一个重要的角色。

符号学（Semiotics / Semiology）的理论源头众多，但直接的源头有两个，一是瑞士语言学家索绪尔（Ferdinand de Saussure，1857—1913）的语言学理论，一是美国哲学家皮尔斯（Charles Sanders Peirce，1839—1914）的符号论。索绪尔认为，语言是人们相互交流的符号系统，即所谓的"意义的聚合"（lexicon of signification）；语言符号包括两个方面，即"能指"（signifier）和"所指"（signified）。"能指"是语言中的"音响形象"，"所指"则代表"能指"所指涉的普遍"概念"。索绪尔发现，"能指"与"所指"之间的关系并非是确定的，而是任意的和约定俗成的；意义总是根据语言本身所处场域的变化而变化。索绪尔虽然曾提出建立符号学的构想，但他本人仍是在语言学框架内

工作，着眼于研究语言的结构，所以是静态的、共时性的。后来法国结构主义者以"能指"与"所指"为基础，将符号看做一个"意义关系的整体"，认为它包括三个组成成分，即两个关系项"能指"与"所指"，以及它们之间的关系。

皮尔斯的符号学与索绪尔之间没有相互影响的关系。对皮尔斯来说，符号学是他哲学的一部分，以逻辑学为基础。他终身思考符号学问题，因为在他看来，世界上的一切关系都是各种符号之间的关系，而符号学是认识世界的方式。所以他的理论是开放的、动态的和历时性的。皮尔斯构建了一个十分复杂的三分法符号学术语系统，其基础是他对符号本身的三元定义：第一元是符号或称"再现体"（representamen），第二元是"对象"（object），第三元是"解释项"（interpretant）。"再现体"相当于索绪尔的"能指"，"对象"和"解释项"合起来相当于"所指"。皮尔斯做这样的划分旨在强调，"对象"是相对固定的，但"解释项"因人而异，这就突出了符号关系中主体的在场性与个体的主观性。再者，皮尔斯引入了"符号过程"（semiosis）的概念，认为"解释项"是无穷尽的，它会变成一个新的符号；时代的变迁和主体的不同也导致符号活动是一个易变的、连续不断的过程。所以说皮尔斯的理论为像德里达、拉康这样的后结构主义者提供了灵感之源，也就不足为怪了。

罗兰·巴特（1915—1980）

罗兰·巴特（Roland Barthes，1915—1980）是将符号学运用于大众视觉文化研究的作家，其理论基本属于索绪尔结构主义传统，但在某些方面又接近皮尔斯对符号的理解。他认为，任何事物都可以被看做一个文本（text），都可以用符号学方法加以解释。根据这一观点，符号学的运用范围就广泛多了，扩展到摄影、电影、海报、广告和艺术作品。他举例说，三个字母 d、o、g 构成了"能指"，它的"所指"是一种与我们生活密切相关的四脚动物，这就形成了一个概念或"符号"——"狗"。但事情还没有结束，由于人们通常将"忠实"这样的概念与狗相联系，所以这个"符号"本身又变成第二个层次的"能指"，指向了"忠实"的观念，形成了一种"神话"（第二个层次的"能

《巴黎竞赛》的"敬礼"照片（罗兰·巴特《今日神话》插图）

指"类似于皮尔斯的"解释项"）。所以，"神话"是"符号的总和"，一种意义的集成。进而他将各种图像符号与社会批评联系起来。他在自己的著作中举了一个著名的例子，《巴黎竞赛》画报上一个黑人士兵向法国国旗敬礼。他认为，这个图像表明了法国殖民主义与帝国的强大力量。

巴特将符号学原理运用于视觉文化研究，目的在于揭示编造"神话"的符号结构和编码过程。图像一旦进入画面，便失去了自身的个性特征，被用做达到某种政治或商业目的的指示器，所传达的信息并非是必然的、"不言而喻的"。在一般人认为"理所当然"的不经意处，符号学家的分析往往能揭示深层的社会意义。

那么符号学对于艺术史研究有何意义？在语词与图像之间是否具有一种等值的编码关系，有助于我们分析艺术作品中的图像？在语言学方面，这似乎不成问题：如果我们具有古法语知识，就可以准确地读解出 1100 年出现的法国史诗《罗兰之歌》的字面含义，当然还可以读解出字面背后更深层的象征含义。不过，要读解出 12 世纪初法国教堂入口处的罗马式雕刻的含义，就没有这么简单了。我们可以将这些雕刻的内容分列出来，但要确定人物的相互关系和表现的确切主题就十分困难，更不用说它的象征含义。因此，澄清图像与语言的关系，解决艺术的视觉符号特点这一问题，便是符号学研究者所面临的首要问题。

美国艺术史家夏皮罗的《语词与图画：论经文插图中的文学性和象征性》（*Words and Pictures: On the Literal and the Symbolic in the Illustration of a Text*，1973）是艺术史领域运用符号学理论的早期尝试，主要研究从 5 世纪至 13 世纪的《旧约》图像。夏皮罗利用语言中的语法现象来分析艺术中的人像表现，演示了符号学用于艺术史研究的可能性。他将直面观众的正面人物形象对应于语言中的第一人称，将背离观者的侧面形象对应于第三人称，并提出就对于艺术作品的阐释而言，正是这两种姿态的"对立的观念"而不是它们的内在意义，才是最重要的。夏皮罗在 1972 年撰写的一篇文章中研究了图像符号的"非模仿"要素，

以及它们在构成符号中的作用。比如说，在一幅绘画中，某种要素无论在"像域"中的定位如何（或左或右，或远或近，或高或低等），都可以是某种标准意义的结构性表达；换句话说，他研究的是结构与恒定意义之间的对应关系。

苏联哲学家和神话专家乌斯宾斯基（Boris Uspensky，1937— ）是位著名的符号学艺术史家，他在《俄罗斯圣像符号学》（*The Semiotics of the Russian Icon*，1976）一书中提出了一种假设，即绘画的再现技术系统在本质上是可交流的，同时也被赋予了某种秩序，它构成了一种"语言"，也就是符号系统。借助于这一系统，我们便可以对图像进行不同层面的分析。他将图像的句法层面，即圣像的形式和语义确定为主要分析层面，并解释了图像再现的形式系统与语义学系统之间的相互关系。

20世纪下半叶，法国涌现出一批与巴黎高等社会科学研究院（EHESS）相关联的符号学艺术史家，如达弥施、马兰、阿拉斯和迪迪-于贝尔曼，他们或多或少地在后结构主义符号学框架里工作，尽管在方法论上丰富多样、不拘一格。

达弥施（Hubert Damisch，1928—2017，一译达米施）将符号学、精神分析理论运用于艺术史研究，早年师从现象学家梅洛-庞蒂（Maurice Merleau-Ponty，1908—1961），后来转向艺术史，师从弗朗卡斯泰尔。达弥施的学术视野异常宽广，著述涉及传统艺术史主题以及现当代视觉文化，在绘画、建筑、摄影、电影、戏剧和博物馆的历史与理论方面写了大量的文章。他的不少著作已被翻译成英文，达弥施被誉为当代最杰出的法国艺术史家。

西方的透视理论一直处在潘诺夫斯基早期论文《作为象征的透视》的笼罩之下，而达弥施则是当代在这一领域最重要的阐释者之一，他的两部早期著作都与运用符号学理论研究透视相关。他在成名作《云的理论：为了建立一种新的绘画史》（*Théorie du nuage: pour une histoire de la peinture*，1972）中指出，严谨的线透视并不能涵盖西方绘画的所有视觉体验，它引发了一种与之相反相成的因素，即"云"。他所谓的"云"

达弥施（1928—2017）

并非是一种实在的物理元素,而是一个符号,一种"涂绘性"的表现手法,与透视的"线性"秩序相互作用,有助于新的图画空间类型的创造,如科雷乔在帕尔马修道院的穹顶壁画上,用大片云雾作为地面上观者与天堂景象之间的中介。为了演示绘画理论的有效性,他以广阔的视野,列举了从莱奥纳尔多到中国古典绘画的许多实例。

达弥施《透视的起源》(*L'origine de la perspective*,1987)一书,某种程度上是对潘诺夫斯基透视理论的直接回应,在法国被认为是当代最重要的艺术史著作之一,首次将列维-斯特劳斯在他的《面具之道》(*La Voie Des Masques*,1975)一书中发展起来的结构主义理论运用于艺术史研究。而他另一本名著《帕里斯的裁决:分析的图像学》(*Le jugement de Pâris: Iconologie analytique*,1992)则以弗洛伊德的性学理论与康德的美的概念为基础,研究了拉斐尔、毕加索、华托和马奈等艺术家的作品,以证明美总是与性别差异和性愉悦联系在一起的。他的故事从帕里斯的裁决讲起,帕里斯做出了一个错误的裁决,将金苹果授予了维纳斯,由此将美与欲望而非与智慧、力量永远联系在了一起。达弥施将这一错误与无意识和心理驱动力理论挂起钩来。达弥施在探索美与视觉愉悦的关系时,运用了他所谓的"分析的图像学"(analytic iconology)的方法,对"帕里斯的裁决"这一母题在艺术史、哲学、美学和精神分析中的反复出现进行了追溯与分析。可以说,达弥施是将现象学、符号学与精神分析融为一体,对传统艺术史的老问题提出了新的阐释。

达弥施《帕里斯的裁决》英文版书影,1996

摄影与电影是达弥施长期关注的领域,他在这方面深受后现代主义哲学家德勒兹(Gilles Louis Rene Deleuze,1925—1995)和本雅明的影响。他的随笔式的文集《落差:经受摄影的考验》(*La Dénivelée. À l'épreuve de la photographie*,2001)是对摄影的本体研究,同时紧密联系着同时代的艺术实践,体现了真正的法国式现象学思维的精髓,被认为是继本雅明《摄影小史》、巴特《明室》之后对摄影本质进行思考的又一经典之作。建筑也是达弥施关注的重要领域之一,他被建筑所吸引是因为它提供了"一系列开放的结构模型"。达弥施试图考察建筑的

起源及其19世纪到21世纪的结构发展，代表作是《挪亚方舟：建筑论文集》(*Noah's Ark: Essays on Architecture*，2016)，全书13篇文章，写作跨越前后40年。

1967年达弥施在巴黎高等社会科学研究院创立了艺术史及理论研究中心，那里形成了一个志趣相投的符号学学者圈子。其中，哲学与符号学艺术史家马兰（Louis Marin，1931—1992）是一个重要人物，以新颖独到的文化批评闻名于西方学界。马兰曾在巴黎楠泰尔大学、加州大学圣地亚哥分校、约翰霍普金斯大学任教，最后于1977年加盟巴黎高等社会科学研究院直至去世。马兰的研究领域非常广阔，涉及语言学、符号学、神学、哲学、人类学、修辞学、艺术以及文学理论。他的符号学理论源于法国语言学家班威尼斯特（Émile Benveniste）的"语用行为理论"，是对索绪尔建立的语言范式的批判性重构。马兰将这一理论运用于文化批评，撰写了大量关于视觉艺术的文章和多本论著，其中有《摧毁绘画》(*Détruire la peinture*，1977)、《图像的力量》(*Des pouvoirs de l'image*，1993)和《崇高的普桑》(*Sublime Poussin*，1999)等。他的课程对艺术史家阿拉斯产生了很大影响。

阿拉斯（Daniel Arasse，1944—2003）是当代西方最重要的乔托与达·芬奇专家之一。他早年就学于巴黎高等师范学校，获古典文学学位之后跟随沙泰尔学习艺术史，在马兰的指导下完成博士论文。阿拉斯熟悉潘诺夫斯基的图像学理论，曾翻译过他的著述；他还翻译过瓦尔堡学者耶茨的名著《记忆术》(*The Art of Memory*，1966)，这些都直接影响了他对中世纪、文艺复兴乃至当代艺术的理解。值得注意的是，早在艺术史学习、训练阶段，阿拉斯就有意识地回避了他的老师沙泰尔所关注的文艺复兴传统的人文主义主题以及一流艺术大师的选题，他的硕士论文以马萨乔同时代的一个小画家为题，他称之为大师的"摆渡者"；而博士论文则选择以一位锡耶纳圣徒为主题的绘画现象来展开研究，揭示艺术与社会及宗教之间的复杂关系。他承认，与老师沙泰尔相比，他更倾向于年纪稍长的艺术史家弗朗卡斯泰尔的《绘画与社会》的研究方法，他相信："不存在纯为艺术而生的艺术，不存在孤立的艺术史。"在达弥

阿拉斯（1944—2003）

施和马兰的影响下，阿拉斯也在符号学的框架下工作，只不过他的著述并没有什么深奥的理论色彩，而是在传统的文艺复兴研究领域中以小观大，对作品的"细节"做近距离的观看，以阐发其象征含义。

阿拉斯的细节理论可见于他的著作《细节：为了建立一部再次靠近绘画的历史》（*Le Détail. Pour une histoire rapprochée de la peinture*，1992），之后他又在《绘画中的主体：分析图像学文集》（*Le sujet dans le tableaux: Essais d'iconographie analytique*，1997）和《我们什么也没看见：一部别样的绘画描述集》（*On n'y voit rien. Descriptions*，2000）中进行了补充与演示。在圣母领报的庄严场景中，画家为何在画面前景画了一只小蜗牛？蒙娜·丽莎背后的风景为何两边的地平线不一样高？人物的肚脐为什么没有被画在身体的中轴线上，而是偏在一边？对于阿拉斯而言，看，近距离的观看就是一切，但不要以为阿拉斯的"看"是那种"纯真之眼"式的观看。读他的作品，我们会赞叹其想象力，但更会感受到直观背后有着十分坚实的文献、图像志和风格史的基础。针对传统图像学的局限性，他在《绘画中的主体》（*Le sujet dans le tableau*，1993）一书中提出了一种"分析图像志"方法，认为传统图像学不是不关心细节，而是只着眼于主题或象征意义，往往忽略细节的独特性，从而"扑灭"了细节。在阿拉斯看来，一方面，与图像相关的文本本身是需要进行阐释的；另一方面，画家也未必会严格按文本作画。所以，对细节的研究首先要关注作画的主体，考察画家运用图像志的方式，这就是班威尼斯特和马兰所谓的"语用行为"；其次要对画面上出现的那些有悖于常理的细节进行反复观察与分析，从而揭示出其中的奥妙。阿拉斯推进了传统图像学研究，可以说他的研究方法是一种"微观图像学"。这种思路自然要求对绘画尤其是细节做长时间的静观，同时远观与近观相交替。阿拉斯不仅看原作，更多的是看照片，有时一幅画的照片要看上好几年！

阿拉斯甚为低调，身为权威而不摆架子，艺术史著作文风平易而幽默，文章多采用对话体提问回答、再提问再回答的形式，循环往复，直至给出最终的假设或结论。他邀请读者一起思考与探索，不但拉近了

与读者的距离，也拉近了读者与作品的距离。这种不以理论先行，而是邀请读者一同享受看与思的乐趣的艺术史家，在当代难得一见。所以毫不奇怪的是，阿拉斯于2003年被邀请在"法兰西文化"电台上做一套25讲的艺术史节目，以说故事的形式将一幅幅绘画的研究个案呈现给听众，每讲20分钟，有若干讲还谈到了自己的求学经历和学术选择。节目播出之后阿拉斯即因病与世长辞，享年59岁，令人扼腕叹息。讲稿与录音后来经整理出版，与节目同名为《绘画史事》（*Histoires de Peintures*，2006）。

与阿拉斯相比，迪迪-于贝尔曼（Georges Didi-Huberman，1953— ）较为高调，而且更为哲学化。他早年在里昂大学学习哲学与艺术史，后来进入巴黎社会科学高级研究院，在马兰的指导下取得了社会学与艺术符号学博士学位。他的《歇斯底里症的发明：沙科特与妇女救济院的摄影图像志》（*Invention de l'hystérie. Charcot et l'Iconographie photographique de la Salpêtrière*, sur l'École de la Salpêtrière, 1982），追溯了19世纪晚期精神病学和摄影学科之间的密切关系，被誉为法国文化研究的经典之作。之后他先在巴黎第七大学任教，从1990年开始任教于巴黎社会科学高级研究院。他是欧美许多大学的访问学者，曾任罗马法兰西学院和佛罗伦萨哈佛大学文艺复兴研究中心的研究员。与许多当代艺术史家一样，他的兴趣范围极其广泛，从文艺复兴到当代艺术都有关注，尤其对图像与政治、历史与伦理之间的关系感兴趣。

迪迪-于贝尔曼（1953— ）

迪迪-于贝尔曼在《在图像面前：质疑一种艺术史的目的》（*Devant l'image. Questions posées aux fins d'une histoire de l'art*，1990）一书中，不满于传统艺术史家以一种自负而确定的口吻讲述艺术与图像的故事。他认为从瓦萨里开始直到潘诺夫斯基，这一状况似乎都没有得到改善，尤其是后者从康德那里接受了理性批判的认识论，在创立作为人文学科的艺术史的过程中，开启了一个新的研究领域，但立即又将该领域的大门严严实实地关上了：传统图像学将知识进行模式化，将历史的不确定性排除在外，否定"非知识"，其结果便是使艺术史成为历史学的辅助

学科。迪迪-于贝尔曼认为,图像有其自身的历史,传统图像学没有考虑到图像本身的复杂性和不可捉摸性,实证性研究封住了图像的入口。在他眼中,图像由两个部分构成:一是可见与可读的部分,传统图像学研究的便是一种可见可读的图像史;另一部分是不可见也不可读的部分,传统图像学对此无能为力,而这正是他要研究的对象,即辨析作品中那些不可见的和"非知"的部分。他提出,观看图像首先要"撕裂"形象,裂口出现的特征便是"症候",它是作品中不可见、不可读的那一神秘部分的眼睛,而对"症候"的阅读不应停留在图像志的表层,而是要从"现象"进入"意义",对图像做体会式的辩证理解,进而发现图像的"真理"。这种观点源于他所借鉴与重新阐发的一系列理论:瓦尔堡关于"记忆女神""幸存图像"与"情态形式"的思想、本雅明关于"灵韵"与"辩证图像"的观念、弗洛伊德的潜意识与梦境机制的理论,以及梅洛-庞蒂的知觉现象学。在此书的一开篇,他就举早期文艺复兴画家安杰利科修士(Fra Angelico)画的《圣母领报》中那一面空空如也的白墙为例,说明了可见与不可见之间的关系,观画者应该以瓦尔堡那种"情念形式"去体会、发掘如迷宫般"错综复杂的潜在记忆",这种潜在的记忆会"像一阵风一样从我们的《圣母领报》图中的两三个人物图像之间穿过"。图像对他来说,正如在本雅明那里一样是一个事件,是观画者当下与往昔建立联系,领悟历史真理的一个契机。

具有艺术史学常识的人都知道,李格尔等第一批艺术史学科创建者早在100多年前便致力于使艺术史摆脱历史学附属学科的地位,当"图像证史"成为学界共识,艺术史作为一个独立学科取得了胜利的今天,迪迪-于贝尔曼却认为艺术史至今仍处于历史学的从属性地位,这的确是惊人之语。难怪他的图像理论甫一发表,便引起了欧美激进批评家和方法论学者的一片叫好之声,当然也引起了争论。迪迪-于贝尔曼重新考察图像的性质,旨在对图像学进行重构,建立一种"批判的图像学"。他的理论阐述及其与瓦尔堡、本雅明、弗洛伊德理论之间的关系,集中反映在他的《安杰利科修士:掩饰与赋形》(*Fra Angelico: Dissemblance et figuration*,1990)、《在时间面前:艺术史与图像的时代错位》(*Devant*

安杰利科修士:《圣母领报》,1440—1441年(迪迪·于贝尔曼《在图像面前》插图)

le temps, Histoire de l'art et anachronisme des images, 2000)、《幸存的图像：阿比·瓦尔堡的艺术史与虚幻的时间》(L'Image survivante: histoire de l'art et temps des fantômes selon Aby Warburg, 2002)等著作中。严格来讲，迪迪-于贝尔曼将一种非理性的、主观的成分注入艺术史研究，其工作大大超越了传统艺术史的研究范围，进入到了当代视觉文化批评的领域。

英国当代最重要的符号学艺术史家是布赖森(Norman Bryson, 1949— ，一译布列逊)，他也是一位活跃的"新艺术史"家。他是从文学领域进入艺术史的一位学者，也是法国18世纪绘画专家。布赖森早年进入剑桥国王学院学习，1977年取得博士学位。在20世纪80年代前半期，他连续出版了三部著作，从而在艺术史界崭露头角，即《语词与绘画：旧王朝时期的法国绘画》(Word and Image: French Painting of the Ancien Régime, 1981)、《视觉与绘画：注视的逻辑》(Vision and

布赖森(1949—)

Painting: the Logic of the Gaze，1983）以及《传统与欲望：从大卫到德拉克洛瓦》（Tradition and Desire: from David to Delacroix，1984）。他从语言与图像的关系入手，对 18、19 世纪的法国绘画进行分析。语词与图像之间的密切关系由来已久，我们都有这样的经验，当不知道某幅画的画名时，观看这幅画就有点无所适从；观看同一幅绘画作品，事先知道画名或不知道画名，感受会完全不同。所以当我们看画展时每走到一幅画跟前，都要情不自禁地瞟一眼画题标签。如此看来，"观看"行为本身并不是纯粹的，标签上的文字其实也是艺术作品的一部分，它起到了引导或限制视觉的作用。从这点出发，布赖森将艺术作品中的图像分为两类，一类是"话语性的"（discursive），一类是"图形性的"（figural）。

英语"discourse"（话语）原本是个普通名词，指交谈或讨论，现代批评赋予它以复杂的意义，带有了支配、塑造与权力的意味。布赖森将这一术语引入他的艺术史范式之中，具体说来，"话语性"图像是与语言、文字或传统惯例密切相关的图像，例如古希腊雕塑家波留克列特斯的《持矛者》就是一个"话语性"图像，因为这个人物是根据古典《规范》（Canon）手册中所提出的人体比例要求来制作的，也就是说是受到了文本的支配——艺术家将人体重心放在一条腿上，身体呈 S 形曲线，形成了"对应姿态"；再比如一幅描绘基督被钉上十字架的绘画，是受到《圣经》文本支配的图像。如果未读过圣经，或非西方传统出身的人看这幅画，解读出的意义是与处于基督教文化环境的人完全不一样的。换句话说，对《圣经》经文的理解必然要影响到对图像的理解；进而，由于这种图像是为图解经文而绘制的，所以图像是派生性的。这类例子还有很多，如根据官方的意志和要求所作的作品。另一方面，"图形性"的图像则不具备这些特点，其与文本无直接关系，由艺术家自行编码并具有独立的含义，需要观者自己进行解读。"图形性"图像也大量存在，如从 17 世纪荷兰静物画到 20 世纪美国抽象表现主义绘画。不过，按照布赖森本人的解释，"图形"并不是指一般意义上的形状，而是含有"构形"的意思，接近于"绘画性"的概念。

马萨乔:《纳税钱》,约 1425 年
(布赖森《语词与图像》插图)

在布赖森看来,古代和中世纪的绝大多数图像都是"话语性"的,而现代艺术中则以"图形性"图像占主导地位,那么其间必有一个转变,这是如何发生的?他举出了马萨乔《纳税钱》作为典型实例加以说明。他的论证过程十分复杂,引用的语言学术语也使人备感困惑,但并非不可理解。简单地说,这幅画原本应属于"话语性图像",因为它是根据《圣经》的经文绘制的,但与中世纪绘画相比较,发生了明显的变化。画中圣徒头上的光环是一种话语性的符号,这是好理解的,但受到自然主义观念影响的马萨乔要在画中表现更多的东西,他利用了如透视、构图、人物个性塑造等写实性手段,使人们能够直接从画面上读解出更多的信息。而这些写实的手段,并不是以往人们认为的为逼真模仿来服务的技术,而是一种图形性符号,它降低了话语性符号在画面上的重要性,并逐渐要取而代之。

布赖森的意思我们大体能够理解,但在图像中区分或识别出"话语性"与"图形性"有什么意义?正如"新艺术史"的其他作家一样,布列逊的理论是对经典艺术史的一种解构。他提出,绘画史根本不像传统艺术史家所认为的那样是一部逼真模仿自然的历史,或是一部风格演变的历史,而是从"话语性"向着"图形性"发展的历史。的确,根据布列逊提供的这样一种假说,我们可以将近现代艺术发展的历史,看作艺术家逐渐摆脱官方趣味和意识形态控制的历史。这种符号学分析不乏新颖之处,它使我们对语言与图像之间的关系有了更清晰的认识。但另

一方面，我们也不禁会想起李格尔的"触觉的—视觉的"、沃尔夫林的"线描的—涂绘的"、贡布里希的"所知的—所见的"等图式。反观布列逊的"话语性—图形性"图式，能避免传统图式的主观与武断吗？不会将丰富而有机的艺术史简化，为了某种理论框架去寻求证据，忽略与遮盖了其他东西吗？而且，当我们面对某个图像时，在许多情况下不可能知晓艺术家是否是根据某一文本或权威机构的意旨来创作的，此时我们如何断定它的"话语性"或"图形性"特质呢？

1988年，布赖森作为比较文学教授任教于纽约罗切斯特大学，同年他编辑了《图画诗》（*Calligram*，1988）一书，选入了一批法国后现代主义思想家的文章，包括结构主义语言学家、巴黎第七大学教授克里斯蒂瓦（Julia Kristeva, 1941— ）、文化理论家鲍德里亚（Jean Baudrillard, 1929—2007）、作家马兰（Louis Marin, 1931—1992）、哲学家福柯（Michel Foucault, 1926—1984）、批评家罗兰·巴特、诗人博纳富瓦（Yves Bonnefoy, 1923— ）等。布赖森先后担任哈佛大学艺术史系、伦敦大学斯莱德美术讲席教授及艺术史与艺术理论研究中心主任。他还是"剑桥新艺术史与艺术批评"（"Cambridge Studies in New Art History and Criticism"）丛书的主编。

女性主义艺术史

今天的女性主义（feminism）是西方人文学科中的一种研究方法，与政治与社会思潮中的女权主义有着一种渊源关系。女权主义可以追溯至19世纪末叶前后兴起的妇女解放运动，而20世纪60年代出现的第二次女权运动浪潮，则直接诱发了人文学科各领域女性主义学术研究的兴起。在这种背景下，艺术史家反观传统艺术史的研究范围与写作状况，发现正如在社会、政治与经济等领域一样，女性在艺术史领域也遭遇了不公正的对待。比如说，至少从文艺复兴时代开始，西方就有了专业性的女艺术家，尽管人数不多，但她们的作品与男性艺

术家的一样优秀，但是在传统艺术著作或教材中，却根本找不到女性艺术家的踪迹。令人惊讶的是，在美国使用最多的詹森《艺术史》教材的第一版中，就未列入一位女性艺术家。女性主义学者发现，虽说我们的社会现已极大地削弱了父权制和男性中心主义的基础，男女平等也达到了历史最好的状况，但是这种以男性为中心的传统观念依然顽固地存在于各个领域，特别是艺术史中。使问题更为严重的是，以詹森为代表的传统艺术史家在挑选最杰出艺术家写进历史时，并没有意识到性别问题，也就是说他们并非有意识排斥女艺术家，这说明大男子主义以及父权观念早已成为一种集体性的潜意识在作怪。它无所不在，只是我们熟视无睹、司空见惯罢了。女性主义艺术史家尖锐地指出了这种大男子主义的偏见，呼吁人们反思传统艺术史的研究范围、研究方法和价值判断。

纽约大学艺术研究院教授琳达·诺克林（Linda Nochlin，1931—2017）于1971年在《艺术新闻》（*Art News*）杂志上发表了一篇文章《为什么没有伟大的女性艺术家？》（Why Have There Been No Great Women Artists?），这促进了艺术史研究一个新分支的诞生。正如标题所提示的，诺克林承认艺术史上的确没有像米开朗琪罗那样伟大的女性艺术家，但她探究了造成这一事实的根本原因，指出社会对女性进入艺术学院的种种限制，以及从家庭到社会的普遍预期，对女性从事艺术活动造成了极大的限制，从而使伟大的女性艺术家的出现成为不可能的事情。比如说，倘若毕加索是个女孩，他的家庭会重视从小对他的培养吗？诺克林在这里实际上提出了天才是由环境造成的这一基本观点，直接挑战人们对于艺术天才的现代迷信。在后来的40多年时间，诺克林出版了一系列论著，从政治权力、艺术教育制度、女性艺术家生存状态、男性凝视等角度对于19世纪艺术史进行研究。她还参与策划了若干重要的当代艺术家画展，如2007年在布鲁克林博物馆举办的"全球女性主义"（Global Feminisms）展览等。

琳达·诺克林（1931—2017）

诺克林的早期研究引发了女性主义艺术史研究的热潮，美国学院艺术协会所召开的数次年会的主题均集中于女性主义艺术史，讨论的

问题包括：揭露艺术创作中对女性形象不公正的处理及所反映的男性至上主义，寻找历史上被屏蔽和遗忘的女性艺术家，以及对女性艺术史理论及方法论的思考。华盛顿特区美国大学的两位艺术史教授布罗德（Norma Broude）和加勒德（Mary D. Garrard）编辑了一本文集《女性主义与艺术史》(Feminism and Art History: Questioning the Litany, 1982)，对20世纪70年代女性主义艺术史研究进行了总结。阿尔珀斯撰写了《艺术史及其排斥性：荷兰艺术个案》）一文，以女性主义的观点批评了传统艺术史的价值观。她指出，长久以来艺术史传统已经形成了以意大利文艺复兴为中心的价值体系和选择标准，欧洲北方的艺术被排斥，由于不合意大利标准而被视为"女性化的艺术"。她认为维米尔笔下的女性形象十分庄严，虽是男性艺术家画的，但人物与观者之间并非像南方艺术中那样是一种占有与被占有的关系。

从20世纪80年代开始，女性主义艺术史进入了一个新的阶段，其代表人物是英国利兹大学艺术系教授波洛克（Griselda Pollock），她同样也采用了多种方法研究艺术史，如社会史、文化理论、心理分析等，研究范围主要是自19世纪以来直至当代的西方艺术。从80年代初开始，波洛克出版了大量论著，在西方艺术史界有着广泛影响。波洛克提出，女性在艺术中受到排斥是由父权主义导致的社会结构造成的，所以试图去寻找米开朗琪罗式的伟大女性艺术家是没有意义的，将女性艺术家重新发掘并编入艺术史也是不够的。女性主义想要介入艺术史研究，从学科基础上揭示传统偏见，就要解构传统的艺术史方法，将女性问题放在历史上下文中，用一种新的社会艺术史的方法，甚至重新引入马克思主义方法，将性别与阶级、权力之间的复杂关系揭示出来。

波洛克（1949— ）

事隔10年，布罗德和加勒德又编了一本文集，题为《扩展话语：女性主义与艺术史》(The Expanding Discourse: Feminism and Art History, 1992)，对80年代的讨论进行总结。此书表明女性主义艺术史不再停留在为女性伸张权利的初始阶段，正向着更深广的社会和政治领域扩展，艺术批评和艺术史之间的界限也被打破。虽只有短短20多年的发展，这一领域的研究已经大体覆盖并超出了传统艺术史的范

围，在研究方法上也有了很大的拓展。

　　女性主义方法在激进论争的同时，触及了社会、政治、伦理道德、社会民主和公平原则等多方面的问题，令人不得不面对和思考。而就艺术史的写作而言，女性主义也取得了初步的胜利，因为当今西方艺术史家（无论是男性还是女性）在撰写艺术史时，一般都不会再忽略女性艺术家和艺术中的女性表现这一维度，这一点也在欧美通用的艺术史教材的修订中得到了印证。

进一步阅读

　　哈斯克尔：《历史及其图像：艺术及对往昔的阐释》，孔令伟译，杨思梁、曹意强校，北京：商务印书馆，2018年。

　　哈斯克尔：《赞助人与画家：巴洛克时代意大利艺术与社会关系研究》(*Patrons and Painters: A Study in the Relations between Italian Art and Society in the Age of the Broque*, Knopf, 1963)。

　　哈斯克尔：《艺术中的再发现：英国与法国的趣味、时尚和收藏面面观》(*Rediscoveries in Art: Some Aspects of Taste, Fashion, and collecting in England and France,* Cornell University Press, 1976)。

　　哈斯克尔、彭尼：《趣味与古物：古典雕塑的诱惑，1500—1900》(*Taste and the Antique: the Lure of Classical Sculpture, 1500–1900,* Yale University Press, 1981)。

　　哈斯克尔：《短暂的博物馆：老大师绘画与艺术展览的兴起》(*The Ephemeral Museum, Old Master Paintings and Rise of the Art Exhibition,* Yale University Press, 2000)。

　　马丁·肯普：《艺术的科学：西方艺术中的光学主题，从布鲁内莱斯基到修拉》(*The Science of Art: Optical Themes in Western Art from Brunelleschi to Seurat,* Yale University Press, 1990)。

　　马丁·肯普：《莱奥纳尔多·达·芬奇：大自然与人类的神奇作

品》(*Leonardo da Vinci: The Marvellous Works of Nature and Man*, Oxford University Press, 2006)。

马丁·肯普：《看见与看不见：艺术、科学与直觉——从莱奥纳尔多到哈勃空间望远镜》(*Seen / Unseen: Art, Science, and Intuition from Leonardo to the Hubble Space Telescope*, Oxford University Press, 2006)。

马丁·肯普：《结构直觉：观看艺术和科学中的形状》(*Structural Intuitions: Seeing Shapes in Art and Science*, University of Virginia Press, 2016)。

马丁·肯普：《与莱奥纳尔多相伴相随：艺术世界内外理智与疯狂的50年》(*Living with Leonardo: Fifty Years of Sanity and Insanity in the Art World and Beyond*, Thames & Hudson, 2018)

马丁·坎普（即马丁·肯普）、帕斯卡·柯特：《美丽公主：达·芬奇"新作"鉴定记》，王艺译，北京：生活·读书·新知三联书店，2015年。

里克沃特：《城之理念：有关罗马、意大利及其他古代世界都市形态之人类学研究》(*The Idea of a Town: The Anthropology of Urban Form in Rome, Italy, and The Ancient World*, Faber and Faber, 1976)。

里克沃特：《亚当之家：建筑史中关于原始棚屋的思考》，李保译，许焯权译校，北京：中国建筑工业出版社，2006年。

里克沃特：《第一批现代人：18世纪建筑师》(*The First Moderns: The Architects of the Eighteenth Century*, The MIT Press, 1983)。

里克沃特：《场所的诱惑：城市的历史与未来》，叶齐茂、倪晓晖译，北京：中国建筑工业出版社，2018年。

里克沃特：《圆柱之舞：论建筑柱式》(*The Dancing Column. On Order in Architecture*, The MIT Press, 1998)。

里克沃特：《有见识的眼光：建筑与姊妹艺术》(*The Judicious Eye: Architecture Against the Other Arts*, University of Chicago Press, 2008)。

施坦伯格（即斯坦伯格）：《被现代人所遗忘的文艺复兴艺术中的基督的性特征》(*The Sexuality of Christ in Renaissance Art and in Modern*

Oblivion, University of Chicago Press, 1996）。

施坦伯格（即斯坦伯格）：《另类准则：直面 20 世纪艺术》，沈语冰、刘凡、谷光曙译，南京：江苏美术出版社，2011 年。

弗雷德：《专注性与剧场性：狄德罗时代的绘画与观众》，张晓剑译，南京：江苏凤凰美术出版社，2019 年。

弗雷德：《库尔贝的现实主义》（*Courbet's Realism*, University of Chicago Press, 1992）。

弗雷德：《马奈的现代主义：或 1860 年代的绘画现象》（*Manet's Modernism: or, The Face of Painting in the 1860's*, University of Chicago Press, 1996）。

弗雷德：《艺术与物性：论文与评论集》，张晓剑、沈语冰译，南京：江苏美术出版社，2013 年。

巴克森德尔：《乔托与演说家：意大利绘画的人文主义观者与图画构图的发现》（*Giotto And The Orators: Humanist Observers of Painting in Italy and the Discovery of Pictorial Composition*, Oxford University Press, 1986）。

巴克森德尔：《15 世纪意大利的绘画与经验》（*Paintings and Experience in Fifteenth-Century Italy*, Oxford University Press, 1988）。

巴克森德尔：《15 世纪意大利的绘画与经验》，部分章节载《新美术》，1991 年第 2 期，第 52—80 页，李幼牧、本正等译；2001 年第 2 期，第 4—20 页，张长虹等译。

巴克森德尔：《德国文艺复兴时期的椴木雕刻家》，南京：江苏凤凰美术出版社，2015 年。

巴克森德尔：《意图的模式》，曹意强等译，杭州：中国美术学院出版社，1997 年。

阿尔珀斯、巴克森德尔：《蒂耶波洛的图画智力》，王玉冬译，南京：江苏美术出版社，2014 年。

阿尔珀斯：《描述的艺术：17 世纪荷兰艺术》（*The Art of Describing: Dutch Art in the Seventeenth Century*, University of Chicago Press, 1984）。

阿尔珀斯:《伦勃朗的企业:工作室与艺术市场》,冯白帆译,南京:江苏美术出版社,2014年。

阿尔珀斯:《制造鲁本斯》,龚之允译,贺巧玲校,北京:商务印书馆,2019年。

汉斯·贝尔廷:《脸的历史》,史竞舟译,北京:北京大学出版社,2017年。

汉斯·贝尔廷:《现代主义之后的艺术史》,洪天富译,南京:南京大学出版社,2014年。

汉斯·贝尔廷:《图像与崇拜:艺术时代之前的图像史》(*Bild und Kult: eine Geschichte des Bildes vor dem Zeitalter der Kunst*, C.H.Beck, 2000;英译版:*Likeness and Presence: A History of the Image before the Era of Art*, University of Chicago Press, 1997)。

汉斯·贝尔廷:《看不见的杰作:艺术的现代神话》(*Das Unsichtbare Meisterwerk: Die Modernen Mythen Der Kunst*, C.H. Beck, 1998;英译本:*The Invisible Masterpiece*, University of Chicago Press, 2001)。

汉斯·贝尔廷:《佛罗伦萨与巴格达:一部东西方观看方式的历史》(*Florenz und Bagdad: Eine westöstliche Geschichte des Blicks*, C.H.Beck, 2008;英译本:*Florence and Baghdad: Renaissance Art and Arab Science*, Belknap Press, 2011)。

T. J. 克拉克:《绝对的资产阶级:法国艺术家与政治,1848—1851》(*The Absolute Bourgeois: Artists and Politics in France, 1848–1851*, Thames and Hudson, 1973)。

T. J. 克拉克:《人民的形象:库尔贝与第二法兰西共和国,1848—1851》(*Image of the People: Gustave Courbet and the Second French Republic, 1848–1851*, New York Graphic Society, 1973)。

T. J. 克拉克:《现代生活的画像:马奈及其追随者艺术中的巴黎》,沈语冰、诸葛沂译,南京:江苏凤凰美术出版社,2013年。

T. J. 克拉克:《告别观念:现代主义历史中的若干片段》,徐建等译,南京:江苏凤凰美术出版社,2019年。

T. J. 克拉克：《瞥见死神：艺术写作的一次试验》，张雷译，南京：江苏美术出版社，2012年。

约翰·伯格：《观看之道》，戴行钺译，桂林：广西师范大学出版社，2015年。

约翰·伯格：《看》，刘惠媛译，桂林：广西师范大学出版社，2015年。

约翰·伯格、让·摩尔：《另一种讲述的方式：一个可能的摄影理论》，沈语冰译，杭州：中国美术学院出版社，2018年。

夏皮罗：《语词与图画：论经文插图中的文学性和象征性》（*Words and Pictures: on the Literal and the Symbolic in the Illustration of a Text*, Mouton De Gruyter, 1973）。

罗兰·巴尔特：《今日神话》《形象的修辞》，收入吴琼、杜予编：《形象的修辞：广告与当代社会理论》，徐晶、吴琼译，北京：中国人民大学出版社，2005年。

达米施（即达弥施）：《云的理论：为了建立一种新的绘画史》，董强译，南京：江苏美术出版社，2014年。

达弥施：《透视的起源》（*L'origine de la perspective,* Flammarion, 1987；英译本：*The Origin of Perspective,* The MIT Press, 1994）。

达弥施：《落差：经受摄影的考验》，董强译，桂林：广西师范大学出版社，2016年。

达弥施：《挪亚方舟：建筑论文集》（*Noah's Ark: Essays on Architecture,* The MIT Press, 2016）。

马兰：《摧毁绘画》（*Détruire la peinture,* Flammarion, 2008）。

马兰：《图像的力量》（*Des pouvoirs de l'image,* Editions du Seuil, 1993）。

马兰：《崇高的普桑》（*Sublime Poussin,* Stanford University Press, 1999）。

阿拉斯：《细节：为了建立一部再次靠近绘画的历史》（*Le Détail. Pour une histoire rapprochée de la peinture,* Flammarion, 1996）。

阿拉斯：《绘画中的主体：分析图像学文集》（*Le sujet dans le*

tableaux: Essais d'iconographie analytique, Flammarion, 1997）。

阿拉斯：《我们什么也没看见：一部别样的绘画描述集》，何蒨译，北京：北京大学出版社，2007年。

阿拉斯：《拉斐尔的异象灵见》，李军译，北京：北京大学出版社，2014年。

阿拉斯：《绘画史事》，孙凯译，北京：北京大学出版社，2007年。

迪迪-于贝尔曼：《看见与被看》，吴泓缈译，长沙：湖南美术出版社，2015年。

迪迪-于贝尔曼：《在图像面前》，陈元译，长沙：湖南美术出版社，2015年。

迪迪-于贝尔曼：《安杰利科修士：掩饰与赋形》（*Fra Angelico: Dissemblance and Figuration*, University of Chicago Press, 1995）。

迪迪-于贝尔曼：《幸存的图像：时间的虚幻与虚幻的时间：阿比瓦尔堡的艺术史》（*The Surviving Image: Phantoms of Time and Time of Phantoms: Aby Warburg's History of Art*, Penn State University Press, 2018）。

布列逊（即布赖森，下同）：《语词与图像：旧王朝时期的法国绘画》，王之光译，杭州：浙江摄影出版社，2001年。

布列逊：《视觉与绘画：注视的逻辑》，郭杨等译，杭州：浙江摄影出版社，2004年。

布列逊：《注视被忽视的事物：静物画四论》，丁宁译，杭州：浙江摄影出版社，2000年。

布列逊：《传统与欲望：从大卫到德拉克罗瓦》，丁宁译，杭州：浙江摄影出版社，2003年。

诺克林等：《失落与寻回——为什么没有伟大的女艺术家？》，李建群等译，北京：中国人民大学出版社，2004年。

诺克林：《女性，艺术与权力》，游惠贞译，桂林：广西师范大学出版社，2005年。

诺克林：《现代生活的英雄：论现实主义》，刁筱华译，桂林：广西

师范大学出版社，2005年。

波洛克：《分殊正典：女性主义欲望与艺术史书写》，胡桥、金影村译，南京：江苏凤凰美术出版社，2016年。

沈语冰：《图像与意义：英美现代艺术史论》，北京：商务印书馆，2017年。

李建群：《西方女性艺术研究》，济南：山东美术出版社，2006年。

人名索引

A

阿多诺（Theodor Adorno），296
阿恩海姆（Rudolf Arnheim），331，336，337，347
阿尔巴尼（Alessandro Albani），10，88
阿尔巴托夫（Michael V. Alpatov），234，236
阿尔贝蒂（Leon Battista Alberti），44—47，62，147，220，286，357，383，
阿尔珀斯（Svetlana Alpers），353，376—380，399，400
阿尔恰蒂（Andrea Alciati），269
阿尔哈曾（Alhacen），383
阿加西斯（Louis Agassiz），176
阿克曼（James S. Ackerman），305，314—316
阿奎那（Thomas Aquinas），37
阿拉斯（Daniel Arasse），326，349，389，391—393，405
阿雷蒂诺（Pietro Arttino），49，50，59
阿然古（Séroux d'Agincourt），95，126
埃尔顿（Arthur Elton），299
埃尔金（Lord Elgin），119，120
埃拉赫（Johann Bernhard Fischer von Erlach），103
埃廷豪森（Richard Ettinghausen），302
艾纳洛夫（D. Ainalov），234，235
艾特尔贝格尔（Rudolf von Eitelberger），191，192，205，210
爱底翁（Aetion），36
安德森（Perry Anderson），370
安杰利科修士（Fra Angelico），394，395，406
安杰洛尼（Francesco Angeloni），72
安塔尔（Frederick Antal），294—299，318，350，385
奥贝尔（Marcel Aubert），302，314
奥古斯丁（Augustine），37

B

巴尔，A. H.（Alfred Hamilton Barr），259，312，332
巴尔，H.（Hermann Bahr），204，232，338
巴尔迪努奇（Filippo Baldinucci），198
巴尔扎克（Honoré de Balzac），151
巴克森德尔（Michael Baxandall），349，353，371—381，403
巴寥内（Giovanni Baglione），198
巴特，C.（Charles Batteux），18

巴特，K.（Kurt Badt），327，328

巴特，R.（Roland Barthes），367，368，370，387，388，390，398

伯格（John Berger），298，385，386，404

伯姆（Josef Daniel Böhm），191

柏拉图（Plato），25，26，40，43，65，86，111，185

班威尼斯特（Émile Benveniste），391，392

包西（Kurt Bauch），229

鲍萨尼阿斯（Pausanias），33，34，43，94

鲍德里亚（Jean Baudrillard），398

鲍姆加滕（Alexander Baumgarten），12，86

贝尔，C.（Clive Bell），251，254，255，267

贝尔，C.F.（Charles F. Bell），322

贝伦森（Bernard Berenson），101，167，179，204，216，220—226，236，251，304，317，322

贝洛里（Giovanni Pietro Bellori），64，67，71—74，81，84，102，198，217，271

贝尔廷（Hans Belting），380—383，403，404

本多夫（Otto Benndorf），307

本内施（Otto Benesch），208，213—215，294，305

本雅明（Walter Benjamin），152，156，204，370，385，390，394，395

比丁格尔（M. Büdinger），195

比勒（Karl Bühler），338

比利（Antonio Billi），52

比瑙（Heinrich von Bünau），86，87

比亚洛斯托基（Jan Białostocki），287—289

彼得拉克（Petrarch），6，41，147，151

宾（Gertrud Bing），278

波德莱尔（Charles Baudelaire），151—156，158，159，161，168，216，265

波德罗（Michael Podro），22，372，373

波拉斯特罗（Giovanni Pollastro），51

波罗梅奥（Federigo Borromeo），67

波洛克（Griselda Pollock），400，406

波普尔（Karl Raimund Popper），95，339，340，351，374

波特（Arthur Kingsley Porter），221，304，305

伯尔纳，圣（St. Bernard），39

博德（Wilhelm von Bode），178，179，184，187，188，194，227—231，328

博尔吉尼（Raffaele Borghini），54，55

博尔曼（Eugen Bormann），307

博罗米尼（Borromini），72，336，363

博纳富瓦（Yves Bonnefoy），398

博厄斯（Thomas S. R. Boase），322

博斯（Hieronymus Bosch），137，212

博瓦（Yve-Alain Bois），367，368

薄迦丘（Giovanni Boccaccio），41

布格尔（Fritz Burger），320

布哈林（Nikolai Bukharin），294

布赫洛（Benjamin H. D. Buchloh），367，368

布克哈特（Jakob Burckhart），18，44，60，95，136，137，139—150，158，167，171，175，182，205，208，244，245，247，274，309，352

布赖森（Norman Bryson），395—398，406

布赖特维尔（Barron Brightwell），225

布朗（Milton Wolf Brown），259，308，310—312

布雷德坎普（Horst Bredekamp），380

布雷迪乌斯（Abraham Bredius），227—229

布林克曼（Justus Brinckmann），188

布伦塔诺（Franz Brentano），197

布伦特（Anthony Blunt），294，321，323，324，329，333

布隆代尔（François Blondel），79，81

布罗德（Norma Broude），399，400

布斯拉耶夫（F. I. Buslayev），234

布瓦罗（Boileau Despréaux），109

D

达弥施（Hubert Damish），389—391，405

达姆（Christian Tobias Damm），85

丹纳（Hippolyte Taine），158，169—171，185，188，217

但丁（Dante），41，147，151，184

丹托（Arthur C. Danto），366，380

道奇森（Campbell Dodgson），225，275

德戈代（Antoine Desgodets），84

德拉罗什（Paul Delaroche），157，180

德勒兹（Gilles Louis Rene Deleuze），390

德里达（Jacques Derrida），367

德农（Jean-Dominique Vivant Denon），95，115—117，121

德苏瓦尔（Max Dessoir），12

德瓦尔（Ernst DeWald），309

德维涅（Marguerite Devigne），227

德沃夏克（Max Dvořák），204—209，211，213，215，232，278，294，305，318，338

狄德罗（Denis Diderot），75，85，96—99，106，107，115，151，365，402，

特奥菲卢斯（Theophilus Presbyter），40

迪德龙（Adolphe-Napoléon Didron），272

迪迪-于贝尔曼（Georges didi-Huber-man），349，389，393—395，405，406

迪雷（Théodore Duret），232

笛卡儿（René Descartes），79，109，110

蒂策（Hans Tietze），208，215

蒂卡宁（Johan Jakob Tikkanen），226

蒂克（Ludwig Tieck），134，137，140

蒂施拜因（Friedrich August Tischbein），127，128

丢勒（Albrecht Dürer），60—62，134，194，225，247，279，285，328，333，353，378

丢尼修，伪（Pseudo-Dionysius），39，40

丢尼修，雅典人（Dionysius the Areopagite），39

杜里斯，杜雷的（Duris of Samos），27

杜维恩（Joseph Duveen），222

E

厄泽尔（Adam Friedrich Oeser），86，87，92，123

F

法兰克福，H.（Henry Frankfort），278

樊尚，博韦的（Vincent of Beauvais），273

菲奥里洛（Johann Domenico Fiorillo），104—106

菲奇诺（Marsilio Ficino），45，65

菲洛斯特拉托斯（老）（Philostratos Lemnios），24，35，36，43

菲洛斯特拉托斯（小）（Philostratos the Younger），35，36，43

菲舍，F. T.（Friedrch Theodor Vischer），175

菲舍，R.（Robert Vischer），233

菲沙尔特（Johann Fischart），61

费德勒（Konrad Fiedler），238—244，250，266

费利比安（André Félibien des Avaux），74—76

丰塔纳（Carlo Fontana），72，73

冯特（Wilhelm Wundt），331

弗格（Wilhelm Vöge），184，229—232，279，309，327

弗格森（James Fergusson），172，174

弗莱（Roger Fry），167，225，226，251—255，258，261，266，298，362，376

弗兰德（Albert M. Friend），305

弗兰克尔（Paul Frankl），226，250，287，302，356

弗兰姆普顿（Kenneth Frampton），357

弗朗卡斯泰尔（Pierre Francastel），325，329，330，389，391

弗雷亚尔（Roland Fréart de Chambray），74—76

弗雷德（Michael Fried），363—367，384，402，403

弗里德贝格（Sydney Freedberg），305

弗里德兰德，E.J.（Ernst J. Friedländer），242，287

弗里德兰德，M. J.（Max J. Friedländer），178，194

弗里德兰德，W.（Walter Friedländer），302，311

弗罗芒坦（Eugène Fromentin），158，161

弗洛伊德（Sigmund Freud），190，197，333—335，347，370，390，394，395

伏尔泰（Voltaire），86，96，145，146

福柯（Michel Foucault），367，398

福斯（La Fosse），77

福斯特（Hal Foster），367，368

福西永（Henri Focillon），218，255—258，267，301，307，314，315，326

富尔朗（George Furlong），213

富凯（Nicolas Fouquet），75，76

G

戈尔德施密特（Adolph Goldschmidt），20，184，226，229—232，247，248，286，296，303，305，319，328

歌德（Johann Wolfgang von Goethe），36，60，92，95，104，108，123—131，134，135，151，152，176，177，184，185，204，240，359

格拉巴（Igor Emanuilovich Grabar），234—236

格林，H.（Herman Grimm），183—185，188，247，332

格林，M.（Melchior von Grimm），96

格林，W.（Wilhelm Grimm），131

格林伯格（Clement Greenberg），258—265，267，362—364，366，367，384

格列高利一世，教皇（Gregory the Great），37，38

格鲁特（Hofstede de Groot），227—229，275，328

格罗皮乌斯（Walter Gropius），319

龚古尔兄弟（Goncourt），151，158，160，161，167，218

贡布里希（E. H. Gombrich），1，4，8，15，20，22，63，113，134，197，204，209，210，278，285，288，289，297，318，337—350，353，354，371，373，377，397

贡珀茨（Heinrich Gomperz），338

古利特（Cornelius Gurlitt），172，174，175，199

H

哈格多恩（Christian Ludwig von Hagedorn），104

哈曼（Johann Georg Hamann），133

哈斯克尔（Francis Haskell），172，349—352，373，401

哈特（Frederick Hartt），313

哈特尔（Wilhelm von Hartel），196

海因泽（Wilhelm Heinse），133，134

海泽（Carl Georg Heise），232，276

汉密尔顿（E. Hamilton），224

汉密尔顿（Gavin Hamilton），96

豪布拉肯（Arnold Houbraken），61

豪森施泰因（Wilhelm Hausenstein），292—294

豪泽尔（Arnold Hauser），294—298，300，318

赫尔德（Johann Gottfried Herder），95，106，108，124，133，135，240

赫尔丁（Klaus Herding），380

赫伊津哈（Johan Huizinga），136，352

黑尔德（Julius S. Held），302

黑格尔（Georg Wilhelm Friedrich Hegel），19，83，95，108，111—113，134，136—139，141—143，149，181，203，208，210，285，297，328，343，352，373

胡塞尔（E. Edmund Husserl），190，197

怀德纳（Peter Widener），228

霍恩（Herbert Horne），225，226，251

霍夫曼（Werner Hofmann），379

霍拉波罗（Horapollo），269

霍罗威茨（Bela Horowiz），345

霍托（Heinrich Gustav Hotho），141，142

J

基青格（Ernst Kitzinger），305—307，380

基舍拉（Jules Quicherat），217

吉贝尔蒂（Lorenzo Ghiberti），44，45，47，137，209，215，287

吉迪恩（Siegfried Gedion），250，356，357

吉拉尔东（François Girardon），325

加德纳，H.（Helen Gardner），313

加德纳，I. S.（Isabella Stewart Gardner），221

加勒德（Mary D. Garrard），339，400

居维叶（B.G.Cuvier），173，176，177

K

卡布罗尔（Fernand Cabrol），272

卡利斯特拉托斯（Callistratus），36，43

卡施尼茨-魏因贝格（Guido von Kaschnitz-Weinberg），213，214

卡特勒梅尔（Quatremère de Quincy），121，122

卡瓦尔卡塞莱（Ciovanni Cavalcaselle），138，179，180，219—221，223

卡西尔（Ernst Cassirer），268，276，279，280

凯吕斯（Comte de Caylus），96，98，99，122，133，217

凯斯勒伯爵（Count Harry Kessler），183

肯普，M.（Martin Kemp），353—356，401，402

肯普，W.（Wolfgang Kemp），380

康德（Immanuel Kant），108，110，111，128，133，134，239，240，244，263，279—281，362，390，393

康迪维（Ascanio Condivi），54

考夫卡（Kurt Koffka），335

考夫曼，A.（Angelica Kauffman），85，126

考夫曼，E.（Emil Kaufmann），213，214，229

考夫曼，H.（Hans Kaufmann），327，328

考奇（Rudolf Kautzsch），319

柯布西耶（Le Corbusier），319，324，356

柯特（Pascal Cotte），355，402

科尔贝（Jean-Baptiste Colbert），69，70，74，76，79—81

科尔托纳（Pietro de Cortona），67，68

科内尔（Henrik Cornell），226

科南特（Kenneth John Conant），305

克拉克，K.（Kenneth Clark），224，253，317，320—323，329，375，385

克拉克，T.J.（Timothy J. Clark），298，349，373，384，385，404

克莱门（Paul Clemen），231

克莱因鲍尔（W. Eugene Kleinbauer），13，22

克劳斯（Rosalind E. Klauss），367，368

克劳泰默尔（Richard Krautheimer），287，302，315，356，363

克勒（Wolfgang Köhler），335，337

克里斯（Ernst Kris），332—335，339，347

克里斯蒂瓦（Julia Kristeva），398

克里斯特（JohannFriedrich Christ），104

克里斯特勒（Paul Oskar Kristeller），16，23，381

克林根德尔（Francis D. Klingender），298—300

克伦策（Leo von Klenze），172

克罗（Joseph Crowe），179，180，219

克罗齐（Benedetto Croce），209，219，220，226，232，242—244，266，317，318

克罗扎（Pierre Crozat），98

孔达科夫（N.P. Kondakov），234，235，307

库布勒（George Kubler），256，258，314，315，329

库尔茨（Otto Kurz），332，347

库格勒（Franz Kugler），139，140，142—145，149，309

库克（W. S. Cook），302

库拉若（Louis Courajod），216—218

库利奇（John Coolidge），305

昆体良（Quintilian），33，42

L

拉康（Jacques Lacan），367，370

拉克鲁瓦（Paul Lacroix），157

拉文（Irving Lavin），307

莱奥纳尔多·达·芬奇（Leonardo da Vinci），12，32，48，49，62，65，129，147，322，323，333，334，347，353—356，363，391，401，402

莱布尼茨（Gottfried Wilhelm Leibniz），110

莱曼（Karl Lehmann），302

莱辛（Gotthold Lessing），40，95，104—106，261，274

兰迪诺（Cristoforo Landino），51

兰克（Leopold von Ranke），143，145

兰利（Batty Langley），132

兰普雷希特（Karl Lamprecht），231

兰齐（Luigi Lanzi），99，100，104，106，115，137，219

勒布伦（Charles Le Brun），69，75，76
勒克莱尔（Henri Leclercq），272
勒维（Emanuel Löwy），338
雷纳克（Saloman Reinach），234
雷诺兹（Sir Joshua Reynolds），73，101—103，107，252
雷维特（Nicholas Revett），85
李格尔（Alois Riegl），1，2，8，13，15，20，175，192，194，197—206，209，210，212，214，215，226，232，233，238，241，243，244，248，250，255，257，258，280，282，298，309，318，338，350，369，372，394，397
里奥（Alexis-François Rio），165
里德（Herbert Read），240，298
里德尔（Johann Gottfried Riedel），86
里克沃特（Joseph Rykwert），356—360，402
里帕（Cesare Ripa），269—271，273，288
里奇（Corrado Ricci），219，220，316
里瓦尔德（John Rewald），332
立普斯（Theodor Lipps），233
利希特瓦克（Alfred Lichtwark），188
梁启超，14
列昂季耶夫（Wassily Leontief），376
列维-斯特劳斯（Claude Lévi-Strauss），367，390
刘易斯（Wyndham Lewis），298
隆吉（Roberto Longhi），316，317
卢卡奇（Georg Lukács），204，294
卢奇安（Lucian of Samosata），34，36，43
卢梭（Jean-Jacques Rousseau），85，96
鲁莫尔（Karl Friedrich von Rumohr），59，106，136—139，141，143，145，147，149，150，172，200，309
鲁塞斯（Max Rooses），227
吕布克（Wilhelm Lübke），175
罗伯特（Hubert Robert），116，117
罗森伯格，H.（Harold Rosenberg），362
罗森伯格，J.（Jacob Rosenberg），305
罗森塔尔（Léon Rosenthal），218
罗斯金（John Ruskin），8，15，108，151，161，163—166，168，174，181，225，253，298，352
罗斯托夫采夫（Michael Rostovtzeff），235，307，308
洛日耶（Marc-Antoine Laugier），85，162

M

马克思（Karl Heinrich Marx），290，291
马莱（Raimond van Marle），227
马兰（Louis Marin），389，391—393，398，405
马勒（Émile Mâle），218，255，272，273，288，289，305
马雷（Hans von Marée），239，241，244
马利亚贝基亚诺（Anongmo Magliabecchiano），52
马内蒂（Antonio Manetti），51
马志尼（Giuseppe Mazzini），180
迈尔（Heinrich Meyer），126，127，129
曼海姆（Karl Mannheim），282，294，296
曼德尔（Karel van Mander），61，63
毛，奥古斯特（August Mau），307
梅克尔（Christian von Mechel），115
梅里美（Prosper Mérimée），151

梅洛-庞蒂（Maurice Merleau-Ponty），389，394

门斯（Anton Raphael Mengs），88，89，99

蒙福孔（Bernard de Montfaucon），84，217

米拉内西（Gaetano Milanesi），219

米歇尔（Emile Michel），229

米什莱（Jules Michelet），148，352

明德勒（Otto Mündler），176

明茨（Eugène Müntz），216，218

莫兰勒斯（Joannes Molanus），271

莫雷利（Giovanni Morelli），169，175—180，188，194，220—222，226，251

莫里（Charles Rufus Morey），221，302—305，309，312

莫里茨（Karl Philipp Moritz），126

莫里斯（William Morris），19，165，225，298，329

莫尼耶（Pierre Monier），217

N

奈特（Richard Payne Knight），120

诺克林（Linda Nochlin），399，406

诺伊多弗（Johann Neudörfer），60

P

帕奇奥利（Luca Pacioli），48

帕萨万（Johann David Passavant），137—139，180，332

帕瑟里（Giovanni Battista Passeri），198

派希特（Otto Pächt），211—213，215，318，336

潘诺夫斯基（Erwin Panofsky），1，5，6，8，15，20，22，38，43，204，225，230，231，268，273，274，279—289，301，302，306，309，311—313，326，327，333，342，344，349，350，356，363，371，372，376，377，383，387，389—391，393

培根（Francis Bacon），109，359

佩夫斯纳（Nikolaus Pevsner），81，250，287，318—321，329，349，351，356

佩拉卡尼（Piero della Pelacani），383

佩罗（Claude Perrault），79—82

佩特（Walter Pater），14，151，166—168，222，225，261

彭尼（Nicholas Penny），352，385，401

皮尔斯（Charles Sanders Peirce），387

皮勒（Roger de Piles），75，77，78，82，115

皮伊维尔德（Leo van Puyvelde），227

品达（Pindar），26，85

平德（Wilhelm Pinder），306，319—321，326

珀金斯（Charles C. Perkins），220

普金（Sugustus Welby Northmore Pugin），161—163，174，317，364，368，391

普朗坦（Christoph Plantin），227

普利奇（Plietsch），229

普列汉诺夫（Georgy Plekhanov），291，292，299

普林茨（Wilhelm Prinz），278

普林尼（老）（Pliny the Elder），28，30，31，33，41，43，47，51，94

普林尼（小）（Pliny the Younger），33

普罗科皮乌斯（Procopius of Caesarea），37

普罗提诺（Plotinus），37，40

普桑（Nicolas Poussin），67，71—78，122，137，254，323，324，327，332，333，391，405

Q

齐美尔曼（Robert Zimmermann），197

奇普（Herschel B.Chipp），13

乔维奥（Paolo Giovio），50，51，53

切利尼（Benvenuto Cellini），60，129，130，258

琴尼尼（Cennino Cennini），42，43

S

萨尔米（Mario Salmi），316

萨默森（John Summerson），321，324，329

塞德利茨（Woldemar von Seidlitz），188

森佩尔（Gottfried Semper），169，172—174，188，201，204

桑德拉特（Joachim von Sandrart），61，62，217

色诺克拉底（Xenocrates），28—31，33，59

沙夫茨伯里（Shaftesbury），73

沙泰尔（André Chastel），325，326，330，391

尚弗勒里（Jules Champfleury），157—159

尚佩涅（Philippe de Champaigne），77

绍尔兰德尔（Willibald Sauerländer），380

舍内（Wolfgang Schöne），380

施莱格尔（Friedrich Schlegel），95，106，108，111，137，139

施洛塞尔（Julius von Schlosser），13，61，106，191，192，194，204，209—211，213，215，338，346

施马索（August Schmarsow），242，243，274

施密特（Georg Schmidt），248

施纳泽（Karl Schnaase），136，142，143，183

施普林格（Anton Springer），175，181—185，188，229，231，250，274

施泰因（Gertrude Stein），332

斯坦伯格（Leo Steinberg），312，362，363，402

施特肖（Wolfgang Stechow），229

施托施（Prussian Baron von Stosch），90

史密斯（David Smith），262，367

舒尔策（Johann Heinrich Schulze），85

斯科特（Geoffrey Scott），224

斯莱德（Felix Slade），15

斯利弗（Seymour Slive），305，377

斯隆（Hans Sloane），114

斯默克（Sir Robert Smirke），120

斯齐戈夫斯基（Joseph Strzygowski），204—206，326

斯图尔特（James Stuart），85

斯瓦岑斯基（Georg Swarzenski），305

斯温伯恩（Algernon Swinburne），167

斯沃博达（Karl Maria Swoboda），213，214

苏格拉底（Sorcrates），25，26

索拉里奥（Andrea Solario），327

索绪尔（Ferdinand de Saussure），370，386，387，391

T

陶辛（Moritz Thausing），187，191—195，205

滕固，20，23

托德（Henry Thode），184，187，194，230，231，320

托尔奈（Charles de Tolnay），302

托雷（Théophile Thoré），151，157，218

托伦蒂诺（Lorenzo Torrentino），53

图恩伯爵（Grafen Leo Thun），191

W

瓦恩克（Martin Warnke），380

瓦尔堡（Aby Warburg），1，15，209，231，232，242，268，274—279，286，289，295，339，345，350，372，376，394，395，406

瓦根（Gustav Friedrich Waagen），119，138—141，180，185

瓦肯罗德（Wilhelm Heinrich Wackenroder），106，108，134，135

瓦莱里亚诺（Pierio Valeriano），269

瓦伦丁纳（W.R. Valentiner），229

瓦萨里（Giorgio Vasari），1，7，15，18，33，36，44，45，47，49—63，66，67，72，80，83，85，89，93，95，100，102，106，125，134，137，185，217，219，246，247，271，332，339，356，377，380，383

王尔德（Oscar Wilde），166，225

韦措尔特（Wilhelm Waetzoldt），134，250，276，278

韦特（Jan Veth），229

韦特海默尔（Max Wertheimer），335，337

维奥莱-勒-迪克（Viollet-le-Duc），151，170，217，324

维尔德（Johannes Wilde），294，

维克霍夫（Franz Wickhoff），123，192，194—198，204—206，209，214，223，243，372

维拉尔·德·奥雷科尔（Villard d'Honnecourt），40

维拉尼（Filippo Villani），41，47，51

维兰德（Christoph Martin Wieland），133

维斯孔蒂，E. Q.（Ennio Quirino Visconti），95，115，120

维斯孔蒂，G. B.（Giovanni Battista Visconti），115

维特科夫尔（Rudolf Wittkower），211，231，286，287，289，326，356，357

魏茨曼（Kurt Weitzmann），231，288，302，303—305，307

魏尔兰（Paul Verlaine），160

温德（Edgar Wind），286，289，352

温克尔曼（Johann Joachim Winckelmann），1，7，10，11，15，20，33，36，73，83，85—95，97—108，112，115，122，123，130，132，133，137，148，149，166，172，175，185，186，188，199，200，217，246，271，274，309，350，352

文杜里，A.（Adolfo Venturi），219—221，275，316—318，328

文杜里，L.（Lionello Venturi），20，23，96，151，317，318，328，332，361

文杜里，R.（Robert Venturi），357

沃波尔（Horace Walpole），132

沃尔夫林（Heinrich Wölfflin），1，8，15，20，149，175，185，204，208，226，230，231，238，242—251，255—258，265，266，278，279，284，287，294，298，305，317—319，

350，356，362，371—373，397

沃尔曼（Karl Woermann），188

沃林格尔（Wilhelm Worringer），13，204，229，232—234，236，237，250

乌斯宾斯基（Boris Uspensky），389

武尔夫（Oskar Wulff），236

维特鲁威（Vitruvius），31，32，43，46，47，73，79—81，90，358，359

X

西克尔（Theodor von Sickel），192，193，197，209，217

西伦/喜龙仁（Osvald Sirén），226，227，237

西蒙斯（Arthur Symons），166

西塞罗（Cicero），33，374

希尔（Octavia Hill），165

希尔德布兰德（Adolf Hildebrand），239—242，244，246，266

希尔特（Aloys Hirt），118

希施曼（Otto Hirschmann），229

希托夫（J.-I. Hittorff），172

夏皮罗（Meyer Schapiro），4，211，259，305，308—311，328，329，333，349，361，388，404

欣克尔（Karl Friedrich Schinkel），118，119，140，142

休谟（David Hume），109，110

絮热（Abbot Suger），38，39，43

Y

亚里士多德（Aristotle），26，27，31，43，353

亚尼切克（Hubert Janitschek），231，274

耶茨，F.（Frances Yates），359，391

叶芝，W.（William Butler Yeats），167

伊姆达尔（Max Imdahl），380

伊波利托·德·美第奇（Ippolito de' Mdici），51

伊斯特莱克（Charles Lock Eastlake），138，180

尤斯蒂（Carl Justi），184—189，231，242，274，332

雨果（Victor Hugo），151

于格，圣维克托修道院的（Hugo of St. victor），18

Z

泽德迈尔（Hans Sedlmayr），211，212，213，328，336，373

扎克斯尔（Fritz Saxl），278，279，288，289，326，344

詹森，A.（Anthony Janson），312，313

詹森，H. W.（Horst. W. Janson），312，313，329，398

祖尔策（J. G. Sulzer），125

祖卡罗（Federigo Zuccaro），67

左拉（Emile Zola），151，160